Crosmills 9/73 OO.MH

Otto Benesch
COLLECTED WRITINGS
Volume IV

German and Austrian Baroque Art
Art of the 19th and 20th Centuries
Museums and Collections
Monument Service
Theoretical Writings on the History of Art
Museology and Art Education
Musicology

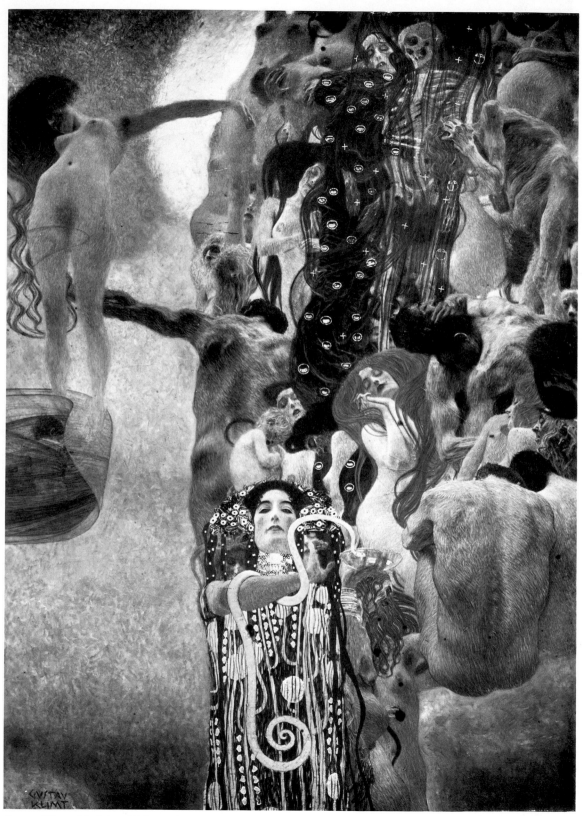

Gustav Klimt, *Medicine*. Ceiling Painting destined for the Festsaal of the University, Vienna. Österreichische Galerie (destroyed by fire during World War II).

Otto Benesch

COLLECTED WRITINGS

Volume IV

German and Austrian Baroque Art
Art of the 19th and 20th Centuries
Museums and Collections
Monument Service
Theoretical Writings on the History of Art
Museology and Art Education
Musicology

Edited by Eva Benesch

Phaidon

All rights reserved by
Phaidon Press Ltd · 5 Cromwell Place · London SW7
1973

Phaidon Publishers Inc. · New York

Distributors in the United States: Praeger Publishers Inc.
111 Fourth Avenue · New York · N.Y. 10003

Library of Congress Catalog Card Number: 69-12787

ISBN 0 7148 1507 1

Printed in Austria by Brüder Rosenbaum, Vienna

Contents

Contents

Preface

The present volume concludes the edition of the COLLECTED WRITINGS of Otto Benesch. All of the author's writings will be found here. No longer will some of them, particularly the early ones, remain difficult of access in little known magazines and journals.

The essays reveal the wide range of the author's professional interests—his relation to the art of the past up to that of our own century. They also reflect the development of his personality and his style, which became ever more concrete as he approached the problems with which he was confronted from a more objective point of view.

My husband's deep love of music and his highly developed theoretical knowledge in this field is mirrored in a few essays published in the present volume. From his early youth, he played the piano and later also the harpsichord and the organ as an autodidact. Music was inseparable from his daily life. Great composers, Bach, Beethoven and Pieter Sweelinck among others, were a constant inspiration to his art historical writings.

The arrangement of this volume, like that of the previous volumes, is based on the *Verzeichnis seiner Schriften*. The essays on drawings, however, appear here in their appropriate places (cf. Introduction to the edition, Volume I, p. VII). The section MUSEUMS AND COLLECTIONS (*Verzeichnis seiner Schriften* XII) is included in the present volume but essays which deal mainly with works of the German and Austrian Schools of the 15th and 16th centuries have already been included in Volume III, pp. 363—378.

The section MONUMENT SERVICE (*Verzeichnis seiner Schriften* XIII) is not represented in this volume, except for the titles of the writings, quoted on p. 360. CATALOGUES OF EXHIBITIONS held in or by the Albertina, mentioned in all volumes under *Related Publications by the Author* only by titles, contain much new scholarly work, particularly the following:

Von der Gotik bis zur Gegenwart, Neuerwerbungen (1949/50); Maria in der deutschen Kunst (1933); Hans Baldung Grien (1935); Maximilian I. (Albertina, 1959); Ausstellung ausgewählter Radierungen Rembrandts (1925); Rembrandt, Ausstellung im 350. Geburtsjahr des Meisters (1956); Die holländische Landschaft im Zeitalter Rembrandts (1936); Disegni Veneti dell'Albertina (1961); Watteau und sein Kreis (1934); The Albertina Collection of Old Master Drawings (1948); Meisterwerke aus Frankreichs Museen (1950); Ostasiatische Graphik und Malerei vom Ende des 18. Jahrhunderts bis zur Gegenwart (1938); Neuerwerbungen alter

Preface

Meister (1958); Honoré Daumier (1936); Rudolf von Alt (1955); Neuerwerbungen moderner Meister (1959; 1960/61); Die Klassiker des Kubismus in Frankreich (1950); Der Expressionismus (1957); Pablo Picasso, Linolschnitte (1960); Georges Rouault-Gedächtnisausstellung (1960); Alfred Kubin (1937; 1947; 1957); Alfred Kubin-Stiftung (1961); Egon Schiele (1948).

In conclusion, I should like to express again my warmest thanks to Dr. Martha Vennersten-Reinhardt, Stockholm, who collaborated with profound knowledge and insight in the preparation of all four volumes.

I further wish to extend my gratitude to all personal friends in Europe and in the United States who over the years have encouraged me to carry on with my work.

This comprehensive task could not have been accomplished without the continuous interest and care which the Phaidon Press, London, has taken throughout the production of the present edition. My thanks for their cooperation go to Mr. Roy Arnold, the Managing Director of the Phaidon Press, as well as to Dr. I. Grafe, and concerning Volume IV also to Mr. S. K. Haviland.

I was again assisted in reading the proofs by cand. phil. Burkhardt Rukschio, and also by Miss Marianne von Schön, who both worked with the greatest accuracy.

Vienna, October 1972 Eva Benesch

Acknowledgements

Grateful acknowledgements are made to the following scholars, private collectors and to the directors and staffs of museums and institutes for valuable help in providing information and for permission to reproduce photographs of works of art in their collections.

AUGSBURG: Städtische Kunstsammlungen, Konservator Dr. Eckhard von Knorre.

BERLIN-DAHLEM: Staatliche Museen, Picture Gallery, Konservator Dr. Wilhelm H. Köhler; Print Room, Oberkonservator Dr. Fedja Anzelewski.

BERNE: Mr. Eberhard Kornfeld.

BOSTON, MASSACHUSETTS: Museum of Fine Arts, Department of Prints and Drawings, Miss Eleanor A. Sayre, Curator, Mrs. John S. Reed, Assistant.

BRNO: Dr. Zdenek Kudelka.

BUDAPEST: Museum of Fine Arts, Dr. Klara Garas, Director.

CAMBRIDGE, MASSACHUSETTS: Professor Dr. Arthur Burkhard.

COLOGNE: Wallraf-Richartz-Museum, Prof. Dr. Gert von der Osten, Director.

ESZTERGOM: Keresztény Museum, Mr. A. Farkas.

FRANKFORT ON M.: Städelsches Kunstinstitut, Konservator Dr. E. Heinemann.

HARBURG ÜBER DONAUWÖRTH: Fürstlich Oettingen-Wallerstein'sche Kunstsammlungen, Schloss Harburg, Dr. Volker von Volckamer.

INNSBRUCK: Tiroler Landesmuseum Ferdinandeum, Hofrat Dr. Erich Egg, Director; Dr. Gert Amman, Kustos.

LONDON: Dr. Wolfgang Fischer.

MILANO: Pinacoteca di Brera, Prof. Dr. Franco Russoli, Director. — Sovrintendenza alle Gallerie, Prof. Dr. Gian Alberto Dell' Acqua.

MUNICH: Bayerische Staatsgemäldesammlungen, Konservator Dr. P. Eikemeier.— Dr. Hans Fetscherin.

NEW HAVEN, CONNECTICUT: Yale University, Department of the History of Art, Professor Robert L. Herbert.

NEW YORK: Prof. John Rewald.—Mr. William H. and Mr. Frederick Schab.

OLOMOUC: Dr. Milan Togner.

PARIS: Musée du Louvre, Département des Peintures, Madame Sylvie Béguin, Conservateur.

PHILADELPHIA PA.: Pennsylvania Academy of Fine Arts, Mr. Robert Stubbs; Philadelphia Museum of Art, Mrs. May Davis Hill, Ass. Curator of Drawings.

PRINCETON N.J.: The Art Museum, Princeton University, Dr. Frances Follin Jones, Chief Curator.

ROTTERDAM: Museum Boymans-van Beuningen, Dr. J. C. Ebbinge-Wubben, Director.

STUTTGART: Staatsgalerie, Gemäldesammlung, Konservator Dr. Kurt Löcher.

VENICE: Civici Musei Veneziani d'Arte e di Storia, Prof. Dr. Terisio Pignatti; Fondazione Giorgio Cini, Dr. Alessandro Bettagno. — Prof. Dr. Rodolfo Pallucchini.

VIENNA: Graphische Sammlung Albertina, Hofrat Dr. Walter Koschatzky, Director, Kustos Dr. Alice Strobl, Dr. Hans Suesserott, Erich Lünemann, Photographer; Kunsthistorisches Museum, Hofrat Dr. Erich M. Auer, Director General em., Hofrat Dr. Friderike Klauner, Director General, Picture

Acknowledgements

Gallery, Univ.-Prof. Dr. Günther Heinz, Dr. Klaus Demus, Kustos; Österreichische Galerie, Univ.-Prof. Dr. Fritz Novotny, Director em., Hofrat Dr. Hans Aurenhammer, Director, Dr. Gerbert Frodl; Österreichische Nationalbibliothek, Dr. Josef Stummvoll, Director General em., Dr. Rudolf Fiedler, Director General, Hofrat Dr. Karl Kammel, Hofrat Dr. Ernst Trenkler, Dr. Robert Kittler, Staatsbibliothekar; Niederösterreichisches Landesmuseum, Univ.-Prof. Dr. Rupert Feuchtmüller; Bundesdenkmalamt, Prof. Dr. Walter Frodl, President em., Dr. Erwin Thalhammer, President, Hofrat Dr. Eva Frodl-Kraft, Oberstaatskonservator, Dr. Siegfried Hartwagner, Landeskonservator, Dr. Johanna Gritsch, Landeskonservator, Mrs. Ingeborg Kidlitschka. — Univ.-Prof. Dr. Vinzenz Oberhammer.—Photo Bildarchiv, Photo Bundesdenkmalamt, Photo Meyer.

ZÜRICH: Univ.-Prof. Dr. Eduard Hüttinger.

Selected Bibliography
including Abbreviations

ALBERTINA CAT. (KAT.) IV (V): *Beschreibender Katalog der Handzeichnungen der Graphischen Sammlung Albertina. Die Zeichnungen der Deutschen Schulen. Barock und Rokoko in Deutschland; Barock und Rokoko in Österreich*, Wien 1933, pp. XIII, XIV, 71—191, und II. Garnitur (K. Garzarolli-Thurnlackh, und teilweise Bearbeitung von Otto Benesch, siehe dazu Einleitung pp. XIIIf.).

W. AMES, *Kindlers Meisterzeichnungen aller Epochen. Deutsche Zeichnungen des Expressionismus*, in: vol. II, Zürich 1963 (W. Ames, Percy T. Rathbone).

ASCHENBRENNER, TROGER: W. Aschenbrenner / G. Schweighofer, *Paul Troger / Leben und Werk*, Salzburg 1965.

B. or BARTSCH: Adam Bartsch, *Le Peintre Graveur*, Vienne 1803, vol. Iff.

E. BENDER, *Die Kunst Ferdinand Hodlers*, Basel 1923. (Vol. II, 1941, von W. Y. Müller.)

H. BENESCH, *Mein Weg mit Egon Schiele*. Redigiert und mit einem Vorwort von Eva Benesch. New York 1965.

O. BENESCH, siehe Albertina Cat. (Kat.) IV (V).

O. BENESCH, *Great Drawings of All Time. German Drawings*, in: vol. II. New York 1962.
German edition: *Kindlers Meisterzeichnungen aller Epochen. Deutsche Zeichnungen*, in: vol. II. Zürich 1963.

O. BENESCH, *Kleine Geschichte der Kunst in Österreich*, Wien 1950.

O. BENESCH, *Maulbertsch / Zu den Quellen seines malerischen Stils*. Städel-Jahrbuch III/IV, Frankfurt a. M. 1924, pp. 107–176 [see pp. 6ff.].

O. BENESCH, Meisterzeichnungen der Albertina: O. Benesch, *Meisterzeichnungen der Albertina*. Salzburg 1964. (*Master Drawings in the Albertina*, Greenwich, Connecticut–London–Salzburg 1967.)

O. BENESCH, *Edvard Munch*, London–Köln 1960 (mit Bibliographie) (English edition in translation, London 1960).

O. BENESCH, siehe A. Roessler, *In memoriam Egon Schiele*.

O. BENESCH, *Egon Schiele als Zeichner. Egon Schiele as a Draughtsman*. Original editions in German and English (French edition in translation). Portfolio, pp. 1–13, 24 Plates. Wien 1950 [see pp. 188ff.].

O. BENESCH, *Verzeichnis seiner Schriften:* O. Benesch, *Verzeichnis seiner Schriften.* Zusammengestellt von Eva Benesch, mit einem Vorwort von J. Q. Van Regteren Altena, Bern 1961.

BIERMANN: G. Biermann, *Deutsches Barock und Rokoko.* Herausgegeben im Anschluss an die Jahrhundertausstellung Deutscher Kunst 1650–1800 / Darmstadt 1914. Bd. I, II. Leipzig 1914.

H. BOLLIGER, *Suite Vollard*, Frankfurt am Main, Gerd Rosen, 1960 [Picasso].

BURL. MAG.: *The Burlington Magazine for Connoisseurs*, London 1903, vol. I ff.

CH. CLÉMENT, *Géricault*, Paris 1868.

L. DELTEIL, *Le Peintre Graveur* III (Ingres et Delacroix), Paris 1908.

GREAT DRAWINGS OF ALL TIME, vol. II: see O. Benesch, *Great Drawings of All Time.*

M. DVOŘÁK, *Entwicklungsgeschichte der barocken Deckenmalerei in Wien.* Österreichische Kunstbücher 1, 2. Wien 1920. Wiederabgedruckt in: Gesammelte Aufsätze zur Kunstgeschichte, München 1929, pp. 227 ff.

M. DVOŘÁK, *Gesammelte Aufsätze zur Kunstgeschichte.* Herausgeber J. Wilde und K. M. Swoboda. München 1929.

M. DVOŘÁK, *Kunstgeschichte als Geistesgeschichte* / Studien zur Abendländischen Kunstentwicklung. Herausgeber K. M. Swoboda und J. Wilde. München 1924.

A. FEULNER, *Skulptur und Malerei des 18. Jahrhunderts in Deutschland.* Handbuch der Kunstwissenschaft (XXIV), Wildpark–Potsdam 1929, pp. 1–268.

FEULNER, Die Zick: A. Feulner, *Die Zick.* Deutsche Maler des 18. Jahrhunderts. München 1920.

A. FEULNER, *Januarius Zicks Frühwerke*, Städel-Jahrbuch 2, Frankfurt a. M. 1922, pp. 87 ff.

GARAS: Klara Garas, *Franz Anton Maulbertsch*, Budapest 1960 (Bibliographie pp. 289 ff.).

K. GARZAROLLI-THURNLACKH, siehe Albertina Cat. (Kat.) IV (V).

K. GARZAROLLI-THURNLACKH, *Österreichische Barockmalerei.* Wien 1949.

K. GARZAROLLI-THURNLACKH, *Die barocke Handzeichnung in Österreich*, Wien 1928.

K. GARZAROLLI-THURNLACKH, *Das Graphische Werk Martin Johann Schmidt's* (Kremser Schmidt) 1718–1801. Wien (1924).

E. GOLDSCHMIDT, „Franz Anton Maulbertsch", in: Thieme und Becker, *Allgemeines Lexikon der Bildenden Künstler*, vol. XXIV, Leipzig 1930, pp. 275 ff.

GRAPH. KÜNSTE: *Die Graphischen Künste*, Wien 1879, vol. I ff.

Selected Bibliography including Abbreviations

H. GUNDERSHEIMER, *Matthäus Günther*, Augsburg 1930.

HANDBUCH DER KUNSTWISSENSCHAFT, siehe A. Feulner, Skulptur und Malerei des 18. Jahrhunderts in Deutschland.

N. IVANOFF: Nicola Ivanoff, *Bazzani*, Mostra, Mantova 1950.

Jb. d. Kh. SLGEN (Jb. d. Kh. Slgen d. Ah. Kh.): *Jahrbuch der Kunsthistorischen Sammlungen (des Allerhöchsten Kaiserhauses)*, Wien 1883, vol. Iff.; Neue Folge 1926, vol. Iff.

Jb. d. PREUSS. KUNSTSLGEN: *Jahrbuch der Preussischen Kunstsammlungen*, Berlin 1880, vol. Iff.

Jb. f. KW.: *Jahrbuch für Kunstwissenschaft*, Leipzig 1923, vol. Iff.

O. KALLIR, *Egon Schiele, Œuvre-Katalog der Gemälde* / Mit Beiträgen von Otto Benesch „Erinnerungen an Bilder von Egon Schiele, die nicht mehr existieren" und von Thomas M. Messer, Wien 1966. (Mit Bibliographie pp. 519ff.)

KATALOG DES WIENER BAROCKMUSEUMS: Österreichische Galerie / Wien. *Das Barockmuseum im Unteren Belvedere*. Wien 1923 (F. M. Haberditzl).

KINDLERS MEISTERZEICHNUNGEN ALLER EPOCHEN, vol. II: see O. Benesch, *Great Drawings of All Time;* see also W. Ames.

„*Die Alfred-Kubin-Stiftung*", Albertina, Wien, Ausstellung, Herbst 1961. Einleitung pp. 3–6. Katalog-Nrn. 1–338 (By E. Mitsch).

J. H. LANGAARD, *Edvard Munch. Maleren.* Oslo 1932.

J. H. LANGAARD / R. REVOLD, *Edvard Munch. Meisterwerke aus der Sammlung des Künstlers im Munch-Museum in Oslo.* Stuttgart 1963. (Mit Literatur und Verzeichnis der Munch-Ausstellungen.)

C. A. LOOSLI, *Aus der Werkstatt Ferdinand Hodlers,* Basel 1938.

MAULBERTSCH, ALBERTINA-AUSSTELLUNG 1956: *F. A. Maulbertsch und die Kunst des österreichischen Barock im Zeitalter Mozarts*, Ausstellung Albertina, Juni–September 1956 (Vorwort).

MEISTERZEICHNUNGEN ALLER EPOCHEN, vol. II: siehe O. Benesch, *Great Drawings of All Time.*

E. MITSCH, *Egon Schiele. Zeichnungen und Aquarelle*, Salzburg 1961 (verb. Aufl. 1967; 1969).

E. MITSCH, *Egon Schiele / Aquarelle und Zeichnungen*, Salzburg 1968.

É. MOREAU-NÉLATON, *Millet Raconté par Lui-Même*, vols. II, III, Paris 1921.

H. MÜHLESTEIN und G. SCHMIDT, *Ferdinand Hodler*, Erlenbach, Zürich 1942.

EDVARD MUNCH, Ausstellung Museum zu Allerheiligen, Schaffhausen 30. März bis 9. Juni 1968.

Selected Bibliography including Abbreviations

MUNCH-MUSEET, Katalog 3, Oslo, Kommunes Kunstsamlinger 1964 (J. H. Langaard).

O. NIRENSTEIN, *Egon Schiele*, Berlin–Wien–Leipzig 1930.

F. NOVOTNY–J. DOBAI, *Gustav Klimt*, Salzburg 1967.

Österreichische Galerie / Wien. *Das Barockmuseum im Unteren Belvedere*. Wien 1923 (F. M. Haberditzl) (siehe auch Katalog des Wiener Barockmuseums).

Österreichische Galerie / Wien. *Das Barockmuseum im Unteren Belvedere*. Zweite völlig veränderte Auflage, Wien 1934 (F. M. Haberditzl).

Die Österreichische Galerie im Belvedere in Wien, Wien 1962 (H. Aurenhammer und K. Demus).

Österreichische Kunsttopographie, Wien 1907, vols. I ff.

H. PÉE, *Johann Heinrich Schönfeld. Die Gemälde*. Herausgegeben vom Deutschen Verein für Kunstwissenschaft, Berlin 1971.

(LAURA COGGIOLA PITTONI), *G. B. Pittoni*, Piccola Collezione d'Arte N. 26, Firenze 1921.

L. PITTONI, DEI PITTONI: Laura Pittoni, *Dei Pittoni / Artisti Veneti*, Bergamo 1907.

RATHBONE, PERCY T., see W. Ames.

A. ROESSLER, *Briefe und Prosa von Egon Schiele*. (Herausgegeben von Arthur Roessler.) Wien 1921.

A. ROESSLER, *In memoriam Egon Schiele*. Wien 1921. [Mit Beiträgen verschiedener Autoren, darunter auf pp. 30–37 von OTTO BENESCH: *Katalog – Vorwort zur Kollektiv-Ausstellung Schieles in der Galerie Arnot, Wien 1914/15*. – Wiederabdruck aus dem Ausstellungskatalog, siehe Zitierung auf p. 357.]

G. SCHIEFLER, *Verzeichnis der Graphischen Werke Edvard Munchs bis 1906*. Berlin (1907). *Edvard Munch, Das Graphische Werk 1906–26*. Berlin (1927).

K. STEINBART, *Das Werk des Johann Liss in alter und neuer Sicht*, Venezia, Fondazione Cini, 1959.

R. E. STENERSEN, *Edvard Munch*, Oslo 1946.

THIEME–BECKER: U. Thieme und F. Becker, *Allgemeines Lexikon der Bildenden Künstler*, Leipzig 1907, vol. I ff. – Siehe auch E. Goldschmidt, „Franz Anton Maulbertsch".

J. THIIS, *Edvard Munch och hans Samtid*, Oslo 1933.

H. TIETZE, *Programme und Entwürfe zu den Grossen Österreichischen Deckenfresken*, Jb. d. Kh. Sammlungen d. Ah. Kh. XXX, Wien–Leipzig 1911/12, pp. 1–28.

VERZEICHNIS SEINER SCHRIFTEN: see O. Benesch, *Verzeichnis seiner Schriften* . . .

Selected Bibliography including Abbreviations

C. VON WURZBACH, *Biographisches Lexikon des Kaiserthums Oesterreich*, vol. I ff.,
Wien 1856 (F. A. Maulbertsch in vol. XVII (1867).

MISCELLANEOUS — ABBREVIATIONS

Cat., or Kat. — Catalogue
Coll. — Collection
Inv. — Inventory

German and Austrian Baroque Art
Including Drawings

Liss's "Temptation of St Anthony"

The works of Jan Liss, the skilful Seicento painter of German origin, who was trained in Holland and practised in Venice, have formed the subject of considerable speculation, since Rudolf Oldenbourg[1] rediscovered this most picturesque figure of early Baroque art. Although quite a number of Oldenbourg's attributions have since been corrected, the first catalogue of Liss's paintings, which was the achievement of the much lamented young scholar from Munich, has still its tremendous merits. In the issue of The Burlington Magazine XCII (1950), pp. 278ff., Dr. Vitale Bloch gave a most useful survey of the present situation of Liss research,[2] adding important new material and new critical observations on Liss's development. Further research into the matter will be based on the writings of the two scholars mentioned, rather than on the large volume of K. Steinbart,[3] equally unreliable in new attributions as in critical comments. The reader of that "corpus" will not find in it, for instance, one of Liss's most outstanding and characteristic creations, *Satyr and Peasant* (formerly in the Widener Collection, now in the National Gallery in Washington; Oldenbourg, pl. XVII),[4] which Steinbart discarded without ever having seen the original. On the other hand, he will find mediocre drawings by clumsy imitators of Bruegel and Callot in the Hamburg Kunsthalle and the Liechtenstein Collection attributed to the unfortunate Holstein painter (loc. cit., pl. 5 and pl. 8).

I intend to deal in the present article with a painting mentioned by Dr. Bloch in his essay as recorded by Sandrart: the *Temptation of St Anthony*.

Joachim von Sandrart, a personal acquaintance of Liss, describes a painting of this subject in his *Academie der Bau-, Bild- und Mahlerey-Künste: Nach diesem hat er verfärtiget eine Tentation S. Antonii sehr seltsam, jedoch freundlich, da der alte glatzkopfigte Eremit von wunderseltsamen erdichten Gespenstern, Lichtern und Weibsbildern angefochten wird.* In the text preceding this passage, Sandrart praises, in particular, Liss's small paintings.

A work of this description by Liss is still in existence and is now the property of the Wallraf-Richartz Museum in Cologne[5] (fig. 1). I referred to it briefly when I first introduced two now acknowledged drawings by Liss (the project for the *Peasants' Dance*, Innsbruck, Ferdinandeum,[6] formerly at Gilhofer and Ranschburg in Vienna, later in the Zwicky Collection; the *Allegory of Faith*, formerly in the Dr. A. Feldmann Collection), in my section on Liss in the catalogue of the German drawings of the Albertina.[7]

The picture is painted on a small copper plate, measuring 23 by 18 cm. The composition shows the Saint seated facing the spectator, filling the lower left corner

of the rectangle. He is a gigantic figure who, if standing, would tower far above his tormentors. He has been meditating on the Crucifix on his knees and has been occupied in reading the Holy Writ. But now, he glances pathetically upwards and spreads out his hands in a gesture of lamentation as he receives a ferocious beating from a small greenish devil. His pathetic look, however, seems to be also one of regret, because he is obliged to reject Pandora's jar offered to him by an attractive young lady in Venetian dress. The insistent coaxing of an old gipsy woman may be one more painful temptation for his wavering spirit. We can understand Sandrart's description: "rather strange, but friendly". The emphasis on amiability outweighs that on devilry.

Liss's mastery of pictorial form may be appreciated in the dress of the temptress. The wavy folds as well as the highlights in the jar are applied with liquid brush strokes. They glint in the golden-yellow, in metal and silk alike. A sash of burning red encircles the figure, whilst the greenish white linen of the bodice frames the fresh and radiant flesh colour of the bust. The cowl of the Saint strikes a more sombre note of dark brown and slate-grey, enhancing the paleness of his face.

The whole painting is built up on flickering contrasts of light and dark. The demons and a little owl, although they are left in semi-darkness, shine out from the gloom of the shadowy trees. Even the background is lit up by a sparkling conflagration. Sandrart, therefore, was quite right in mentioning "Gespenster, Lichter und Weibsbilder" in one and the same breath. It can hardly be doubted that he had the composition of the present painting in mind when writing his lines. It is true that he describes the Saint as bald, but his memory in this detail was evidently at fault; perhaps he had confused this figure with the recollection of some representation of St Paul or St Jerome. He was also not quite correct in describing the *Fall of Phaeton* [D. Mahon, London]. Another question is whether Sandrart knew the present version. Liss's compositions frequently exist in two, three, or even four versions. This particular one exists in a second version (formerly collection of Mrs Soyka, Baden nr. Vienna), which is somewhat larger. It is painted on paper pasted over canvas and seems to have preceded the present version on copper.

That the *Temptation* is one of Liss's late works is proved by its lightness and mobility of rhythm, which associate it with the *Sacrifice of Abraham* in the Accademia at Venice. Also, the character of the scenery is similar.

Sandrart informs us that Liss lived and worked in Amsterdam, Paris, Venice, Rome, and again Venice, where he finally settled down. He gives us no information about the period or duration of his residence in those towns. The entire œuvre of Liss, so far known, belongs to his second stay in Venice with the exception of three originals, perhaps a fourth, and of one copy. Dr. Bloch was certainly correct in attributing the *Studio of a Paintress*, which he rediscovered, after it had been known through the engraving of Rousselet, to the master's Dutch period, influenced

by the later Dutch Mannerists. The same style can be recognized in the lost *Pair of Lovers with Cherries* known through an etching of Cornelis Danckerts. The *Bullfight on the Piazza San Marco* in [the late] Dr. Hans Schneider collection, Basle, doubtless belongs to the first Venetian stay, as I have already pointed out in my article mentioned above. It is entirely in the tradition of Pozzoserrato, Paolo Fiammingo, Gillis and Frederik van Valckenborch, but reveals also knowledge of Jacques Callot's etchings, particularly of the *Madonna dell'Impruneta*, which is not surprising in an artist who had passed through Paris. As the only known work of the Roman period, we have the drawing of the *Allegory of Faith*, formerly in the collection of Dr. A. Feldmann, Brno. Although the composition goes back to a work by Paolo Veronese, the artist here reveals himself as a partisan of Caravaggio's realism. Unfortunately, the two last numerals of the date have been deleted, so that we grope in the dark. The little drawing, *Fight of Gobbi*, in the Kunsthalle at Hamburg, is dated "Venice 1621". It could have originated during Liss's first Venetian stay, because we find similar Gobbi and musicians reminiscent of Callot in the *Bullfight*. Yet the drawing is tremendously skilful and brilliant in handling, so that no serious objections could be made to dating it later than the *Allegory of Faith*.

That ends the list of Jan Liss's early works. The remainder belongs to his final stay in Venice, suddenly cut short by the artist's premature death from the plague in 1629.

The Burlington Magazine XCIII, London 1951, pp. 376—379.

Maulbertsch
Zu den Quellen seines malerischen Stils

Die Abhandlung setzt sich weder eine monographische Betrachtung des Meisters noch eine zusammenfassende Übersicht über sein Werk zur Aufgabe. Sie will nur, von einigen bezeichnenden Werken Maulbertsch' ausgehend, Gedanken über das Stilphänomen seiner Kunst im Rahmen der malerischen Entwicklung des 18. Jahrhunderts bringen[1].

1743—44 schuf Giovanni Battista Tiepolo die *Übertragung der Casa Santa nach Loreto* an der Decke der Scalzikirche (Collected Writings II, fig. 177). Wenige Jahre später schmückte Maulbertsch die Wiener Piaristenkirche Maria Treu mit grossen Fresken[2]. Es ist kein Zufall, dass diese beiden Hauptwerke der Malerei des 18. Jahrhunderts zeitlich so nahestehen. Sie bedeuten einen Wendepunkt im malerischen Schaffen der Nationen, denen ihre Schöpfer angehörten. Sie sind Endresultate langer Entwicklungsreihen, die zu ihnen führen, und zugleich Ausgang von etwas Neuem. Der letzte Sinn der italienischen Malerei seit dem Trecento ist in formaler Hinsicht im Prinzip der geschlossen komponierten Gruppe zu suchen. Dem entsprechen inhaltlich bestimmte Vorstellungstypen, die das Verhältnis des Menschen zur Welt des Ausserordentlichen über ihm und um ihn, des himmlischen Jenseits und der irdischen Historie, in eindeutiger Weise festlegen. Selbst das Barock des 17. Jahrhunderts ist nur eine äusserste Steigerung der subjektiven Phantasie im Rahmen dieser Gebundenheit, die unzerstört bleibt. Wohl fliessen in ihm architektonisches, plastisches und malerisches Schaffen zu einem grandiosen Gesamtkunstwerk zusammen. Das bedeutet aber keinen grundsätzlichen Wandel der Bildgestaltung. Wenn auch die Geschlossenheit des Cinquecento einer neuen Dynamik weicht, wenn auch die Monumentalmalerei, in einem neuen, innigeren Verhältnis zur Architektur, dem mächtigen Bewegungsstrom ins Unendliche sinnfälligen Ausdruck verleiht, so ist dieses Zersprengen und Zerreissen doch nur ein scheinbares. Der unendliche Raum wird miteinbezogen in ein Unisono, das zur Lösung der neuen Aufgabe doch der ausgebildeten Mittel tektonisch-plastischen Gruppengestaltens sich bedient und letzten Endes irgendwie „geschlossen" ist. Die Farbe und das Licht zerstören nicht die objektive Form, sondern lassen sie in subjektiver Verklärung erscheinen und erweisen dadurch aufs neue ihre unendlichen Wirkungsmöglichkeiten. Der Illusionismus ist Steigerung und Bereicherung, aber nicht letzter Sinn dieser Kunst. Das gilt von der gesamten Monumentalmalerei des italienischen Barock von Cortona bis Baciccia, Giordano, Pozzo und Gregorio de Ferrari.

Die Scalzidecke ist eine völlige Umkehrung des seicentesken Prinzips. In keinem von Tiepolos früheren Werken kommt die Negation des Vorangehenden so sehr

zum Ausdruck. Gerade weil hier die „Gruppe" in einem gewissen Grade beibehalten ist, wird es um so deutlicher, wie völlig sie ihre diktatorische Macht verloren hat. Ein sausender Windstrom zerreisst die Decke und lässt die Gewalt des unendlichen Himmelsraumes mit einem Male in die Kirche hereinbrechen. Und wie eine Sturmwolke, wie eine Verkörperung der ätherischen Gewalten fliegt das heilige Haus plötzlich und jäh, asymmetrisch im Raume verschoben, von Engeln getragen, selber die Madonna tragend, durch das alldurchdringende, Innen und Aussen verschmelzende Luftmeer daher. Was früher ruhendes Zentrum oder zumindest Angelpunkt der Bewegung war, ist zum ruhelos im Raum bewegten, schwanken Gebilde geworden, in restlose Bewegung gelöst, ein Spiel der allbeherrschenden Gewalt der farbigen Atmosphäre. S i e ist nun die Herrin des Gesamtkunstwerks, i h r e r Botmässigkeit sind Bau, Gebilde und Gemälde unterworfen. Sie entkleidet die Himmelserscheinungen ihres visionären, übersinnlichen Wesens, das ihnen der Manierismus verliehen hatte, und gibt ihnen dafür die festlich gesteigerte Wirklichkeit glänzend am Firmament sich aufbauender Wolkenschlösser.

Man pflegt die Wandlung, die in der österreichischen Barockmalerei mit Maulbertsch einsetzt, in Verbindung mit der Kunst Tiepolos zu bringen und vom „tiepolesken" Stil Maulbertsch' zu sprechen. Ganz abgesehen davon, dass Maulbertsch seinen eigentümlichen Stil bereits zu einem Zeitpunkte ausgebildet hatte, da von einem wesentlichen Einwirken Tiepolos nördlich der Alpen noch nicht die Rede sein kann, ist das Resultat des Stilwandels bei dem deutschen Meister ein im tiefsten Wesen so grundverschiedenes, dass man genötigt ist, auf zwei aus verwandten Prämissen sich entwickelnde Parallelerscheinungen zu schliessen.

Das Deckengemälde von Maria Treu ist ohne die Voraussetzungen der vorhergehenden Entwicklung der österreichischen Barockmalerei nicht denkbar[3]. Es fusst auf den Errungenschaften jener Meister, die die Deckenmalerei aus den Banden des Tektonischen befreit, den Stil der Generation der Pozzo, Chiarini, Carlone überwunden und den entscheidenden Schritt zur souveränen Gestaltung des unendlichen Freiraums und der ihn bevölkernden Phantasiewelt getan hatten. Dieser Umschwung vollzog sich ziemlich gleichzeitig in Österreich und im südlichen Deutschland. Der Norden — und namentlich das Bayern der Asam, Zimmermann, Günther — entwickelte aus den italienischen Prämissen eine Kunst, die weit über alles hinausging, was der Jenseitsdrang und das Pathos des italienischen Barock geschaffen hatte, eine Kunst, deren Irrationalität die „Ratio" der Vorbilder ins Gegenteil verkehrte und so zu absoluten Neuschöpfungen führte. Eines der vornehmsten Ausdrucksmittel dieser Kunst war die Meisterung des Räumlichen, und zwar nicht des in tektonische Grenzen gebannten, sondern des frei fliessenden unendlichen Raums. Die damit verbundenen Probleme und die Kühnheit ihrer Lösungen bleiben nicht ohne Gegenwirkung. Der Umschwung, der sich mit Tiepolo vollzieht, ist ebensowenig aus den Vorbedingungen der venezianischen Malerei

allein zu erklären wie aus denen des gesamtitalienischen Barock. Ohne den Einfluss der nordischen Barockmalerei sind die grandiosen Raumphantasien Tiepolos undenkbar.

Dabei besteht aber ein grosser Unterschied zwischen Tiepolo und seinen nordischen Vorläufern. Während in der nordischen Barockmalerei der alldurchflutende Freiraum nicht malerischer Selbstzweck, sondern Träger inhaltlicher Werte ist, eine visionäre Steigerung des religiösen oder poetischen Erlebens bedeutet, ist er bei Tiepolo das leuchtende Fluidum einer höheren malerischen Wirklichkeit, eines natürlichen, farbig gesteigerten Daseins der Dinge. Knüpft nun auch Maulbertsch' Jugendwerk an die Errungenschaften seiner Vorgänger unmittelbar an, so erscheint doch dieses Moment des Phantastischen, Irrationellen, Visionären in ihm unendlich gesteigert. *Sündenfall und Erlösung des Menschengeschlechts, Alter und Neuer Bund* (fig. 4) sind in ihm zu einer rauschenden Allegorie vereinigt. Der optische Bildraum greift, in undulierender Grenzlinie verlaufend, unmittelbar in den wirklichen Kirchenraum über. Wie Traumgebilde steigen barocke Exedren über Stufenbauten empor; in mächtig ausholenden Gebärden entlädt sich die religiöse Ekstase der Helden des Alten und Neuen Testaments, der Patriarchen und Kirchenväter; in der Diagonale des Sündenfalls schwebt auf emporqualmender Wolkenpyramide Maria zur Trinität hinauf, und fliegende Engel tragen das Kreuz wie ein Siegeszeichen. Die blosse Inhaltsangabe kann nichts von dem neuen Geist, der dieses Werk beseelt, mitteilen. So zahlreich auch die Fäden sind, die es mit der bisherigen Barockmalerei Österreichs verknüpfen, eine blosse Vergegenwärtigung der Hauptvertreter derselben und ihrer vornehmsten Werke vermag den Unterschied augenblicklich zu erhellen. Die österreichische Barockmalerei vor Maulbertsch stand ihrem Wesen und ihrer Auffassung nach, im Vergleich mit der bayrischen etwa, doch irgendwie näher zu Italien; das ist nicht allein in der Tätigkeit italienischer Künstler, wie Pozzo, Chiarini, Baroni, in Österreich begründet — auch in Bayern arbeiteten Italiener —, sondern ein Resultat ihrer inneren Wesensbestimmtheit. Martin Altomonte steht, wenn er auch in Monumentalwerken wie dem Deckenschmuck von Lambach und dem Wiener Belvedere stark an die Genuesen anknüpft, in der malerischen Technik, figuralen Gestaltung und Komposition doch noch im Zeichen der Cortoneske. Die heitere Raumweite von Rottmayrs Kirchenkuppeln mit den locker verteilten Gestaltengruppen lässt an die späteren Bolognesen (namentlich im Kolorit mit dem charakteristischen Dreiklang von Bronzegrün, Braunviolett und tiefem Goldocker) und Correggiesken denken, während er in den Tafelbildern an den malerischen Stil der Vlamen und der Venezianer des späteren Seicento, an Langetti und Loth anknüpft. Daniel Gran zeigt starke Zusammenhänge mit Venedig, mit Ricci vor allem (z. B. in der *Hl. Elisabeth* der Karlskirche, Wien), gemahnt aber in dem rollenden Schwung seiner Konturen und rundlichen Formen, in der eindeutigen, hellen Harmonik seiner Farben stark an den neapolitanischen und römischen

Klassizismus. In Werken wie den Fresken der Herzogenburger Stiftskirche und des St. Pöltener Doms ist ein gutes Stück giordanesken und marattesken Einschlags vorhanden. Man vergleiche nur eine Schöpfung seiner Hand, die *Allegorie auf die glückliche Regierung Mährens* (fig. 3), mit irgendeinem Fresko von Troger oder Maulbertsch, um sich des neapolitanisch-römischen Elements in Gran bewusst zu werden. Man kann geradezu von einem latenten Klassizismus sprechen. Solche Beobachtungen betreffen natürlich nur Oberflächenerscheinungen; aber auch unter der Oberfläche liegt im Wesen der Kunst dieser Meister als Ausdruck autonomer Schöpfergewalt etwas, was sie trotz prinzipieller Verschiedenheit der grosszügigen Geschlossenheit, der vollrunden Gebärde des italienischen Barock innerlich nahebringt.

Der vierte Hauptmeister der Generation vor Maulbertsch, der Tiroler Paul Troger, nimmt da allerdings eine gewisse Sonderstellung ein. Wenn Gran wie im Deckengemälde von Schloss Eckartsau[4] den rundlichen Klassizismus seiner Formen durch märchenhaftes Lichtspiel ins Phantastische transponiert, so vermählt Troger den italienisch barocken Kurvenschwung mit mächtig flammenden, zackig schweifenden, kantig gebrochenen und locker züngelnden Linien und Zügen, die etwas Übersinnliches, Irrationelles in seine Kompositionen hineinbringen. Seine grossen, von strahlendem Licht erfüllten Deckengemälde (Altenburg, Göttweig, Melk)[5] erhalten durch ein künstlerisches Prinzip, das Max Dvořák als das „umgekehrte Helldunkel" bezeichnet hat, etwas Unwirkliches, Phantomhaftes. Inwiefern Troger die Brücke zu Maulbertsch bildet, soll noch weiter unten erörtert werden.

Dieses Moment des Unwirklichen, Übersinnlichen, das bei Troger schon stark anklingt, erscheint nun bei Maulbertsch zu einer grossartigen Ausdruckskunst gesteigert, in der jeder Selbstzweck des Formalen und farbig Räumlichen verschwunden ist. Die individuelle Schöpferphantasie eines grossen Künstlergeistes hat den letzten Rest von formalem Objektivismus des Barock getilgt. Gewaltige Körper und Gebärden erscheinen da von einer traumhaften Leichtigkeit, die mit spielender Kühnheit die grössten Schwierigkeiten der Komposition überwindet, weil sie für sie überhaupt nicht vorhanden sind. Phantome, Traumbilder einer subjektiven Vorstellungskraft sind an die Kirchendecke projiziert. All die seltsam bewegten, im Spiegel einer visionären Phantasie gebrochenen und überdimensionierten Formen, all die märchenhaften Schillerfarben haben nur den einen Zweck: ekstatisch gesteigerter Ausdruck eines Innenlebens von höchster Intensität zu sein, das in seinem Offenbarungsdrang keine Hemmung kennt und dem alle irdischen Fesseln zu einem Nichts sich verflüchtigen.

Das ist gerade das Gegenteil von der Kunst Tiepolos. Wenn auch der Hauptanteil an dieser künstlerischen Tat der individuellen Schöpferkraft eines genialen Meisters zufällt, so waren doch Voraussetzungen nötig, die ihre Durchführung erst ermöglichten. Diesen Voraussetzungen in der Entwicklung von Maulbertsch' malerischem Stil nachzugehen, soll im folgenden versucht werden.

Wie weit Maulbertsch, im Rahmen einer italienischen Studienfahrt etwa, in unmittelbaren Kontakt mit Meistern und Werken der oberitalienischen Malerei kam, ist, wie bei vielen seiner Zeitgenossen und Vorläufer, schwer zu entscheiden. Diese Frage soll auch hier nicht abschliessend beantwortet werden. Es handelt sich vielmehr darum, festzustellen, was ihn an künstlerischen Beziehungen mit bestimmten Künstlerindividualitäten des frühen Settecento verbindet, was eigentlich das „Venezianische" an der Kunst dieses grössten österreichischen Barockmalers ist.

Mächtige, in bauschige Gewänder gehüllte Figuren, qualmende Wolkenmassen, sich blähende Draperien werden vom Sturmwind gepeitscht; jähe Bewegungen entladen sich in zentrifugaler Dynamik und strahlen in Arme, in Zepter aus, die wie suchende Fühler, wie schwanke Tangenten in den Raum hineintasten; magisches Licht modelliert die Formen in unerwarteten Schatten. Der brausende Sturmwind, der all dies flackernde Leben in Bewegung hält, kommt nicht wie bei Tiepolo aus den freien Räumen goldiger Atmosphäre, er ist himmlischen Ursprungs. Der gleiche göttliche Atem ist es, der die Gestalten innerlich zur Ekstase aufwühlt und in ihren flatternden Mänteln spielt, die Wolken jagt und die Bäume biegt. Ja, alle äussere Bewegung ist innerlich verursacht und nicht materiell veranlasst; sie quillt als geistige Emanation unabhängig und einstimmig aus allen Dingen, toten und lebendigen.

Befruchtend konnte auf den Schöpfer eines solchen Werkes nur ein Künstler wirken, in dessen Kunst mehr formale Voraussetzungen solch irrationellen Gestaltens enthalten waren als in der Tiepolos, ein Künstler, der weniger „Naturalist" als Tiepolo war. Dieser Künstler war Giovanni Battista Piazzetta. Bei Piazzetta treffen wir die zentrifugalen Formen, die Konfigurationen von Strahlenbüscheln, die sich in spitzen Winkeln kreuzen und steil in den Raum hinausstossen, die geistvollen Akzente und Pointen, die scharfen Dreiecke und Keile, die jähen Verkürzungen, die die Gestalten in neuen, paradoxen Aspekten zeigen und hinter ihrer natürlichen Erscheinung ein anderes, materieller Voraussetzungen entbundenes Dasein verraten[6]. Bei Piazzetta auch finden wir in unmittelbarer Nachbarschaft der jähen Akzente und Schärfen die weichen, rundlich verquollenen Formen (nicht die klaren, haptisch runden der Klassizisten, sondern die der malerischen *morbidezza* der frühen Seicentisten), jene mürben, gleichsam wuchernden, unregelmässigen Formen, in denen Hell und Dunkel rasch wechseln, die manchmal in phantastischer Charakteristik verzerrt und vergrössert sind, dann wieder verkleinert und in jäher Verkürzung fliehend, jene Formen, die keine klare innere Struktur haben, sondern Gewächse atmosphärischen Helldunkels darstellen. Bei Piazzetta, *Christus in Emmaus*, [heute Cleveland Museum of Art. Volume I, p. 67, fig. 39] sehen wir vor allem das zuckende, flammende Leben, in dem kein noch so kleiner Fleck der Bildfläche reglos bleibt, in dem alles fluktuiert, hin und wider spielt, auf und ab strömt.

Dieser Zusammenhang wird noch klarer, wenn man die Betrachtung auf Maulbertsch' Tafelgemälde ausdehnt. Als eines der bezeichnendsten Werke der

Frühzeit sei die *Heilige Sippe* herangezogen[7] (fig. 5), [Österreichische Galerie, Kat. 1934, 28]. Alle feste Formenstruktur, wie wir sie bei Maulbertsch' österreichischen Vorgängern noch sehen, ist hier verschwunden. Aus fliessenden Lappen, Flocken und Fetzen scheinen die Gestalten zu bestehen; flammige Zacken, weiche, durchhängende Gewandflächen, die in grossen Knittern brechen, bauen die Komposition auf. Das alte strenge tektonische Dreieckschema liegt ihr zugrunde. Aber gerade eine gewisse Konsequenz, mit der es durchgeführt ist, die die Schenkel des Dreiecks vom Rücken der Elisabeth und dem ausgestreckten Arm Joachims bis zu Mariae Haupt deutlich durchzieht, macht es um so offenkundiger, wie sehr es seine innere Bedeutung verloren hat. Wie jede einzelne Gestalt, gleichsam körperlos, nur mehr ein Gerüst inneren Bewegungsausdruckes darstellt, das mit Tüchern behängt ist — man denkt an die Körperauffassung des späten Mittelalters —, wie jedes Gesicht von schwimmenden, zerfliessenden Helldunkelflecken modelliert wird, so ist auch der gesamte Bildaufbau ein unkörperliches Gewebe von Helldunkel, ein Resultat der im farbigen Raum durcheinanderwogenden Licht- und Schattenmassen. Es ist ein Bild, das die beschauliche Zuständigkeit der alten *Santa conversazione* zum Gegenstand hat. Es fehlt ihm die Ekstatik der grossen Fresken von Maria Treu. Und doch ist es von unaufhörlich oszillierender Bewegung durchpulst, die den ganzen Raum mit einem leisen Wogen und schwimmenden Schwanken erfüllt, die Gestalten aus dämmerigen Tiefen auftauchen und wieder darin versinken lässt. Das Helldunkel, das Spiel des Lichts bringt diese Bewegung zustande. Lichtstrahlen fallen da auf einen Kopf, dort auf eine vorgestreckte Hand, auf ein Stück Mantel und versickern wieder in der Dämmerung, die aber nicht undurchdringlich ist, sondern von leisen Reflexen, dem Echo der Lichter, aufgehellt wird. So entsteht zauberhaftes Weben religiöser Poesie, andächtiger Verzückung. Gott Vater erscheint in den Wolken, Cherubsköpfe und Sterne kreisen, Diesseits und Jenseits vermischen sich in traumhafter Kirchenseligkeit. Das gleiche Wogen und Ineinanderspielen gilt von der farbigen Instrumentierung. Das Zinnoberrot der liegenden Repoussoirfigur links wird in den Mänteln Annas und Joachims vom Licht silbrig ausgewaschen. Dem Tiefblau von Mariae Mantel stehen changierende Kombinationen von Blassgelb, Blassblau und Graugrün gegenüber. Die dunkelrötliche und graue Tiefe des Raums hellt sich seegrün auf und Gott Vaters Lichtvision erscheint.

Die heiligen Gestalten in ihrer seltsamen, fast bizarren Charakteristik finden Vorläufer in Piazzettas Werk. Dort sehen wir bereits die schweren, klotzigen Altmännerköpfe, die bärtigen Gesellen mit Knollen- und Hakennasen, die in ausdrucksvoller Asymmetrie verschobenen Frauengesichter, die Gebärdensprache von Händen, deren Finger nervös lebendig sich krümmen, von Gewändern, die sich bauschen und knittern gleich Gewächsen, die Eigenleben besitzen. Hat aber all diese Bizarrerie bei Piazzetta eine formale Rechtfertigung, erscheint sie als das logische Resultat eines langen und weitverzweigten malerischen Entwicklungs-

prozesses, so entspringt sie bei Maulbertsch rein einem tiefinnerlichen seelischen
Ausdrucksbedürfnis. Während bei dem Italiener noch bis zu einem gewissen Grade
der optische Schein organischer Struktur aufrechterhalten bleibt, ist bei Maulbertsch
der objektive Tatbestand der Formen wie mit Absicht verdrückt, zerrissen, negiert.
Seine Gestalten sind „Karikaturen" in jenem höchsten Sinne des Wortes, das ein
Blosslegen tiefster geistiger Wesenheiten bei völliger Freiheit von der Logik der
natürlichen Erscheinung bedeutet. Nie wird das Werk eines Venezianers des Settecento
so eindringlich von verinnerlichtem Geistesleben zeugen wie dieses echte Kirchenbild
des nordischen Barock. Man denkt angesichts dieses Madonnenantlitzes, das wie
eine Verzerrung des seit der Gegenreformation geläufigen süssen Idealtypus der
religiös Verzückten anmutet, nicht nur an die zahlreichen gleichzeitigen Kupferstiche
und herkömmlichen Andachtsbilder, sondern auch an das geistige Quellgebiet
dieser Erscheinung. Unwillkürlich stellt sich die Erinnerung an Baroccio ein und
man fühlt, dass in der deutschen Kirchenkunst des 18. Jahrhunderts mehr vom
Geiste der Gegenreformation lebendig war als in der venezianischen.

Doch auch der Zauber des Helldunkels, das Weben der farbigen Atmosphäre
geht weit über alles hinaus, was die venezianische Malerei geschaffen hatte. Diese
dämmerigen Tiefen, die von irrationellen Lichtern und irisierenden Reflexen erhellt
werden, diese Gestalten, die wie phantastische Luftspiegelungen anmuten, finden
keine Korrelate bei Piazzetta und seinem Kreise. Wir werden dadurch auf eine ganz
andere künstlerische Sphäre verwiesen, die als Quellgebiet für Maulbertsch' maleri-
schen Stil ebenso bedeutungsvoll war wie Venedig: auf das Holland des 17. Jahr-
hunderts. Und zwar ist es nicht die holländische Malerei schlechthin, sondern eine
ganz bestimmte künstlerische Richtung, die hier zu neuem Leben erwacht, jene
Richtung, die ihren Höhepunkt in der Kunst des jungen Rembrandt fand, der
Bramer, die frühen Knüpfer, de Wet, de Poorter, Hogers angehörten. In ihr mischt
sich traumhafte Phantastik mit bizarrer Charakteristik. Schwankende, von visionärem
Licht unbestimmt erhellte Bildräume werden von seltsamen Gestalten bevölkert,
in denen Stil und Realismus ineinanderfliessen, Traumerscheinungen unheimliches
Leben gewinnen und die Wirklichkeit gerade durch heftiges Betonen, Übersteigern,
„Karikieren" in die Traumwelt transponiert wird.

Es ist an dieser Stelle bereits früher und mit Recht betont worden[8], wieviel die
venezianische Malerei des früheren Settecento an holländischen Elementen dieser
künstlerischen Richtung enthält. Der bizarre Realismus Piazzettas, der mit naturalisti-
schen Problemen so wenig zu tun hat, leitet sich zu gutem Teil von der Kunst jenes
frühen Rembrandtkreises her, ebenso sein Helldunkel. Dazu kommt noch die
indigene „holländische" Tradition Venedigs: der starke Zusammenhang Piazzettas
mit Liss[9] und indirekt dadurch wieder mit den übrigen Holländern der „flamboyanten"
Caravaggieske (Terbrugghen, Baburen). Aber all dies reicht nicht aus, uns eine
befriedigende Erklärung der stilistischen Provenienz der *Heiligen Sippe* abzugeben.

Man betrachte den weissbärtigen Gott Vater mit Punktaugen und Knollennase, den Alten hinter Elisabeth, dessen Kopf sachte schillernd aus dem Dunkel sich löst, das ist so völlig holländisch, so nordisch phantastisch, Bramer so wesensverwandt, dass da Piazzetta allein nicht der Anreger gewesen sein kann. Das gleiche gilt vom Helldunkelzauber des Raums.

Ein weiteres, viel stärker dramatisch bewegtes Bild der Frühzeit: die *Darstellung Christi im Tempel* (fig. 8) [ehem. Wien, Dr. Bruno Fürst, dann im Frankfurter Kunsthandel]. Alle Gestalten bewegen sich wie züngelnde Flammen im Winde. Auch hier wieder als Grundlage der pyramidale Aufbau mit der gelagerten Vordergrundfigur. Doch er hat sich im Flammen der Bewegung völlig verschoben und verändert, folgt einem mächtigen Diagonalzug, der aus der rechten unteren in die linke obere Bildecke emporsteigt, gekreuzt von einer anderen Diagonale, die von der hellen Vordergrundfigur aus dem Freiraum zustrebt. Simeons Gestalt, von beiden Bewegungszügen ergriffen, flammt in einer spätgotischen S-Linie auf. Dieses Flammen, Züngeln geht über das ganze Bild, spielt in Mariae Gewändern, qualmt am linken Rande empor und lässt Köpfe wie aus Rauchsäulen hervorsteigen. Es ist eine von Maulbertsch' fesselndsten Kompositionen. Unaufhörliche Steigerung, Intensivierung der Wirkung spricht aus den Parallelismen: wie die gebeugte Kurve der Gestalt Mariae von Simeon im grossen wiederholt wird, wie die gleichgestimmten Bogenschläge der Architektur übereinanderstehen. Dabei ist die Komposition äusserst labil: der Sinn der Pyramide ist in ihr zum Kreissektor verkehrt mit dem Kopf der sitzenden Mutter als Zentrum und der elastisch wie ein Bogen über das Jesukind gespannten Linie der höchsten Gestalten als Peripherie[10].

Dieses Werk steht den frühen Fresken noch näher als die *Heilige Sippe*, es hat mehr von ihrer ekstatischen Bewegtheit. Welche Inbrunst spricht aus seinen Gestalten: dem verzückt zum Himmel emporblickenden Simeon, der opfernden Hingabe Mariens, dem sich zu Boden werfenden Joseph! Welche Anteilnahme, welche Spannung inneren Lebens beherrscht die übrigen! Die Erzählung, der ausserordentliche Inhalt ist das Wesentliche; ihrer Vertiefung dienen alle kompositionellen Feinheiten, alle malerischen Kühnheiten. Die flimmernde Bewegtheit der Refektoriumsfresken des Piaristenklosters findet hier ihr Korrelat. Und wie sehr ist das Ausserordentliche der Erzählung wieder durch das Phantastische, Ausserordentliche der Typen gesteigert! Sie streifen an das Groteske. Das innere Leben hat diese Wesen so sehr verändert, abgewandelt, dass sie wie Phantasiegeschöpfe aus einer nicht mehr völlig menschlichen Welt erscheinen. Ihre Ekstase und Inbrunst hat die Teilnehmer an dem heiligen Geschehen zu triebhaften, halb animalischen Geschöpfen umgewandelt. Der kleine Kopf des verzückten Simeon hat etwas von einem Fuchse, wie Maulwürfe wühlen die beiden Alten im aufgeschlagenen Buch und die säugende Mutter wird zu einem seltsamen Katzengeschöpf. Wieder drängt sich intensiv die Erinnerung an die Holländer des Rembrandt- und Bramerkreises auf, unabhängig

von allem venezianischen Einfluss. Dort finden wir bereits die wie Nadelköpfe funkelnden Punktaugen, die von struppigem Haar umwucherten Schädelwölbungen, die Phantastik bizarrer Proportionen.

Die Mittlerrolle Venedigs reicht nicht aus, um diese intensiven Elemente holländischen Frühbarocks in Maulbertsch' Kunst zu erklären. Aus den venezianischen Anregungen müsste er etwas geschaffen haben, das dem Holländischen viel näher steht als Venedig selbst. Das wäre denkbar, wenn es sich allein um allgemeine, umfassende Momente des künstlerischen Gestaltens handelte. Jedoch so auffallende Details wie die erwähnten Typen, Einzelheiten wie der phantastische Rembrandtorientale auf dem Refektoriumsdeckenbilde *Christus bei Maria und Martha* weisen auf unmittelbarere Zusammenhänge.

So stehen zwei Welten höchster malerischer Kultur in der Kunst des jungen Maulbertsch einander gegenüber: das Holland des jungen Rembrandt und das Venedig Piazzettas.

Noch eine dritte künstlerische Sphäre können wir in Betracht ziehen, wenn es gilt, die Quellgebiete von Maulbertsch' Monumentalstil aufzudecken. Es wurde bereits betont, wie die österreichische Barockmalerei vor und um Maulbertsch einen mit seiner grenzenlosen Phantastik nicht vergleichbaren Stil zeigt. Das Überschwengliche, in phantastischer Kühnheit alle irdische Schwere Überwindende, brausend im Unendlichen sich Verflüchtigende eignet der bayrischen Barockmalerei in viel höherem Masse. Die Spätwerke von C. D. Asam, die Deckengemälde von Zimmermann, M. Günther, J. E. Holzer (fig. 6) [*Engelsturz;* die Aufnahme der hl. Theresa im Himmel (lt. Haberditzl)], Kuen haben viel mehr von jenem himmelstürmenden Unendlichkeitsdrang, der Maulbertsch von seinen Vorgängern unterscheidet. Dort treffen wir bereits die ätherisch leichten Architekturkulissen, die traumhaften Landschaftsgründe, die steilen parabolischen Kurven, das blitzartige Hinaufschiessen kühn verkürzter Formen. Diese Frage kann natürlich erst nach eingehenderer Untersuchung des ganzen Materials der Deckenmalerei beantwortet werden. Doch ist es nicht ausgeschlossen, dass bei der Entstehung von Maulbertsch' Monumentalstil etwas vom Geiste der grossen süddeutschen Freskanten mitgewirkt hat. Wenn der Künstler auch in ganz jungen Jahren nach Wien in die Schule van Roys kam, gekannt wird er doch manches der Werke der zum Teil auch in Tirol tätigen Meister haben.

Zu den stark an Piazzetta erinnernden Werken Maulbertsch' gehört weiters eine Komposition wie die Verherrlichung des Christkindes *Maximus in Sanctis est parvulus ille Puellus* [radiert 1762 von Johann Beheim][11]. Ein Werk wie die *Vermählung Mariae* [ehemals] in der Österreichischen Galerie (fig. 7) bildet schon den Ausklang dieser frühesten Periode und leitet zu etwas anderem über. Piazzettesk sind in ihm noch die langgezogen schleppenden parabolischen Kurven, die Köpfe, deren Stirnen mit den mächtigen Nasen in Eins verfliessen, überhaupt das Gefühl des malerisch Weichen, Hängenden, Schleppenden, in zufälligen Rundungen Fallenden. Doch in

der Malweise kündigt sich bereits etwas Neues an[12]. Sowohl das Tonige der *Heiligen Sippe* als auch die piazzetteske Sprunghaftigkeit des Farbenrhythmus der frühen Fresken verschwindet. Die Dinge erhalten mehr farbigen Eigenwert, funkeln und schimmern (z. B. Rosa und Blau in Mariae Gewand) durch eine klarflüssige Atmosphäre. Der Farbenauftrag erfolgt dementsprechend nicht in grossen, weich verschwimmenden Flocken und Flächen, sondern in schmalen, mit beweglichem Pinsel gezeichneten Adern und Tupfen. Eine farbige Fläche ist von nun an in ihrem Aufbau aus ausdrucksvoll lebendigen Pinselzügen deutlich kennbar. Das stärkere Leuchten der Lokalfarben, das mit der kommenden Periode von Maulbertsch' Entwicklung einsetzt, ist aber kein Aufgeben des atmosphärischen Prinzips. Vielmehr die Atmosphäre selber kleidet sich in die bunten Farben der Gestalten und Dinge, die sie umfliesst, und verleiht ihnen so transparente Leuchtkraft. Auf der kleinen Skizze zu einem grossen Altarblatt des heiligen Florian in der Österreichischen Galerie[13] strahlen die Farben in intensiver, eigenleuchtender Glut aus dem dunklen Grunde. Der rote Mantel, die gelbe Fahne, das violette Koller, das grüne Unter-gewand, der Metallharnisch des Heiligen sind die richtige farbige Begleitung zu dem wunderbaren spätgotischen Flamboyant der Komposition. Viel von der frühen Rembrandtphantastik steckt in der kühnen Konzeption, auch stellt sie eine Art erweiterten, fortgebildeten Helldunkels dar, indem die Lichter nicht durch einfallende Strahlen erweckt werden, sondern die farbige Erscheinung in selbstleuchtender Helle aus dem Dunkel strahlt. Die fortschreitende Ausbildung seines eigentümlichen Stils erweckt zugleich immer mehr von der Grossartigkeit und Phantastik der österreichischen Malerei der Spätgotik in seiner Kunst. Das ist eine Beziehung, die nicht wie die zu Venedig und Holland durch konkrete Beispiele belegt werden kann, sondern wo es sich um einen in der Tiefe des Wesenhaften sich abspielenden, aber um so bedeutungsvolleren historischen Prozess handelt.

Voll entwickelt sehen wir die neue Phase von Maulbertsch' Stil bereits in einer Reihe von geistvollen Skizzen, die sich künstlerisch um den Deckenschmuck des Lehensaales der Fürsterzbischöflichen Residenz in Kremsier (Kroměříž) (figs. 12, 11, 13) gruppieren. Dieses Werk fällt in die Zeit um 1758—60[14], entstand also kurz nach dem Freskenschmuck der Kirche in Sümeg. Hier, wo es sich um eine profane Allegorie handelt, vermag uns die Änderung der Auffassung und Gesinnung noch deutlicher bewusst zu werden. In der ersten Hälfte des Jahrhunderts wurden Allegorien nach komplizierten literarischen Programmen durchgeführt[15]. Die Arbeit des poetischen Entwerfers und des ausführenden Künstlers blieben innerlich getrennt und das Verständnis des Inhalts erschliesst sich nur dem ganz, der den Schlüssel: das Programm besitzt. Solche Programme lagen auch Maulbertsch bei der Durch-führung seiner Fresken vor oder er betätigte sich selbst in ihrem Entwerfen. Aber ihm blieben sie nicht ein Gerüst ausserhalb seiner Kunst, dem er nur das stattlichste und wirkungsvollste Formenkleid anzulegen hatte, sondern er durchdringt sie so

mit seiner schöpferischen Phantasie, dass sie zum dramatisch bewegten Spiegel subjektiven Erlebens und Empfindens werden. Wie auf dem Mittelbild des Kremsierer Freskos die Gestalten gleich einer mächtigen Wolke, von aller irdischen Schwere befreit in den Himmelsraum emporsteigen und das Bildnis des Fürsterzbischofs zu lichten, sternenumkreisten Himmelsvisionen hinauftragen, wie Fama die Tube erhebt, um laut den Ruhm des Kirchenfürsten zu melden, das ist wirkliches Erlebnis, das sich von selbst versteht, zu dem man keine Erklärung braucht, das ist wirklich gesehen, als überirdischer Vorgang, als Traumspiel in all seiner visionären Deutlichkeit empfunden und gestaltet.

Der Wandel in der formalen Gestaltung gegen die erste Periode des Meisters wird dem Beschauer sofort klar. Dass auch dieses Werk ohne die Helldunkelmeisterschaft seiner Frühzeit nicht denkbar ist, verrät sein duftiger, bei aller farbigen Intensität schleierhaft schwebender Charakter, im Vergleich mit dem jedes Fresko von Gran oder Rottmayr schwer und materiell wirkt. Aber im Detail der Gruppenbildung, in der malerischen Struktur der einzelnen Gestalten meldet sich allmählich eine neue Stilsprache zu Wort. An den Skizzen lässt sich das noch besser studieren als an den ausgeführten Fresken. Nun weben die Helldunkelmassen nicht mehr zwischen den Gestalten, lassen sie da heraustauchen und dort ertrinken. Die Gestalten erscheinen in Klarheit und voller Sichtbarkeit. Sie selbst sind es, nicht sie umhüllende Nebel farbiger Atmosphäre, die durch die verschiedene Intensität der farbigen Abstufung die schwebende Wirkung erzielen. Wie sich dieses neue Helldunkelprinzip stetig entwickelt, lässt sich gerade in den Skizzen ausgezeichnet verfolgen.

Zunächst sei aus der Reihe der Skizzen der erste Entwurf zum Mittelbild der Kremsierer Decke betrachtet (fig. 9). Er gewinnt besonderes Interesse dadurch, dass er sowohl inhaltlich wie kompositionell wesentlich von dem ausgeführten Werk (fig. 12) abweicht[16]. Es entsteht so die Frage, ob diese Skizze nicht einen Entwurf darstellt, dessen Inhalt, von allgemeinsten Angaben abgesehen, wesentlich aus des Künstlers eigener Idee entsprang, und dass er dann schliesslich auf konkrete Wünsche der Auftraggeber hin die endgültige inhaltliche Fassung zur Ausführung brachte. Wissen wir doch aus der Korrespondenz Maulbertsch' mit seinen ungarischen Auftraggebern, dass er sich sowohl selbst mit der Inhaltsfrage intensiv befasste als auch dem Verlangen der Besteller darin bereitwillig Gehör gab. Die Aufgabe bestand in der kompositionellen Gestaltung eines Deckenovals. Das kommt in der Skizze wenig deutlich zur Geltung. Nur die Gliederung im grossen Allgemeinen und wenige Details der endgültigen Form treffen wir bereits in der Skizze an: die in einem Lichtkreis sitzende Fürstin der himmlischen Sphären, die in diagonaler Bewegung zu ihr emporquellende Gestaltenwolke, den zu ihr hinüberstrebenden Genius links oben. Diese allgemeinen Kompositionsmomente sind aber in wesentlich anderer Fassung als im Fresko gegeben. Die Genienwolke, die im Fresko asymmetrisch in der rechten Bildhälfte steht, steigt in der Bildmitte direkt zur Lichtkönigin empor.

Am Fresko war es nötig, den Genius mit den ritterlichen Emblemen als oberen Abschluss einzuschieben. Die Lichtkönigin selbst ist in der Skizze nicht frontal aus dem Bildraum herausgewendet, sondern wird, in ihrem Glanzkreis wie in einem Reifen sitzend, von zwei Flügelengeln in die Richtung nach links gedreht, zum Empfang der von dort aus auf sie zustrebenden Bewegung. Diese wird nicht wie auf dem Fresko von einem fliegenden Sternüberbringer ausgeführt, sondern von einem Genius und kleinen Putten, die den Erdglobus von Atlas' Nacken weg durch die Lüfte auf den Lichtkreis zuwirbeln. Als letzter Ausklang dieser Gruppe, am höchsten in den Lüften, flattert gleich zwei Faltern ein Puttenpaar, das am Fresko zur unteren Bildperipherie herabgesunken ist. Die einseitige Bewegung des Fresko ist hier noch eine allseitige nach dem Kompositionsschema zweier im Bildzentrum sich kreuzender Diagonalen. Die kontrapostierte Fama fehlt noch. Dagegen sind rechte und linke Bildhälfte viel mehr gefüllt. Atlas erhebt sich von einem dunklen Wolkenvorsprung, auf dem tiefer unten eine Mutter mit ihrem Kinde gelagert ist. Als Gegengewicht entsprechen in der rechten Bildhälfte der böse Dämon mit der Schlange, der vom guten Engel in den Abgrund gestürzt wird, und die zwei einsamen Wolkenmädchen. Diese konnten im Fresko wegfallen, jener, das einzige im Fresko genauer wiederholte Detail, wurde ganz nach vorne als „dunkles Prinzip" (sowohl inhaltlich als kompositionell) über den Bildrand geschoben. Die Geniengruppe ist in der Skizze noch völlig anders. Nichts ist von der Porträtapotheose zu sehen, nichts von der Justitia mit der Waage. An ihrer Stelle lehnt lässig ein Mädchenengel mit aufgeschlagenem Buch; eine Fahne flattert über seinem Haupt und eine himbeer-rote Draperie schlingt sich um seinen Schoss. Zarte Frauengestalten bilden auch die Mittelgruppe. Die hellste erscheint in gelbem Seidenkleid. Ihre Nachbarin zur Linken trägt eine Gewandung, in der Chromgelb und Zinnober kämpfen. Das Gelb kehrt im Mantel der Leuchterhälterin wieder. Die oberste schliesst mit dunklem Grün den luftigen Farbenstrauss ab.

Die ganze Skizze ist ein Helldunkelkampf, eine stufenweise Befreiung zum Licht. Unten wogen dunkelblaugraue Schattenmassen, aus denen sich allmählich immer heller duftiges Blau emporringt, um schliesslich in den höchsten Höhen in zarten Sphärentönen auszuklingen.

Dieser kontrastreiche Helldunkelcharakter weist in die ältere Periode zurück. Doch das Ganze hat eine neue Leichtigkeit, eine geistvolle Unbeschwertheit, die im Verein mit den bunten Farbenklängen in weite Zukunft vorausweist. Man denkt angesichts dieser Skizze geradezu an die späteste Zeit Maulbertsch'. Auch in der formalen Gestaltung ist schon vieles vom Späteren vorweggenommen. Das geistvolle Zersprühen, Zerstrahlen der flimmernden Formen, die doch eine ganz reine, kristall-klare Struktur haben (ganz verschieden von den frühen Piazzettaformen), erinnert an die Entwürfe zu den grossen ungarischen Freskenwerken der Spätzeit[17]. Das sind schon die typischen, rein entwickelten Maulbertschgestalten mit der geschmeiden

Glätte der Glieder, dem gebrochen fliessenden Rhythmus von Haltung und Bewegung, den rundlichen puppenhaften Köpfen, in denen kleine lebendige Augen weit auseinander-, spitze gerade Näschen und knospenhafte Münder ganz nahe beisammenstehen.

Am 1. Oktober 1759 wurde Maulbertsch zum Mitglied der Wiener Akademie ernannt. Von den „symbolischen Vorstellungen", mit denen er als Aufnahmearbeit die Decke des Sitzungssaales schmückte, ist nichts mehr erhalten. Sie verherrlichten die Pflege der Künste in der österreichischen Monarchie. Die Göttinnen der Künste, an ihrer Spitze die Akademie, schwebten, vom österreichischen Schutzgott geführt, von Saturn begleitet, der Sonne entgegen. Darunter verteilte eine Göttin, auf einem Stufenaufbau thronend, von Herkules und einem „Kunstlehrer" flankiert, Preise an die Kunstjünger.

Die Skizze für eine *Deckenallegorie [Die Tugenden]*[18] (fig. 15) steht von den übrigen kleinen Skizzen der Österreichischen Galerie dem Mittelbild der Kremsierer Decke am nächsten. Aus der Gestaltentraube des Kremsierer Fresko, die Innen- und Himmelsraum verbindet, spricht eine neue Art der figuralen Komposition. Der schweifende flammende Schwung der Piazzettakurven ist in ein massig gedrungenes Quellen übergegangen, das sich wie bei Troger in kantigen Dreiecksrauten bricht. Die Proportionen der Gestalten scheinen eine neue Körperlichkeit zu gewinnen. Ihre Glieder sind gedrungen, oft von keuliger Form; stämmige Arme mit breiten kurzen Händen, schwellende Rundungen. Doch das bedeutet keine Abwendung von der Immaterialität der ersten Stilphase. Diese Formen sind nicht schwellendes Rubensbarock wie bei Rottmayr. Die rundlichen Arme laufen in schmale spitze Finger aus, auf den vollen Körpern sitzen die kleinen beweglichen Köpfe mit weit abstehenden, manchmal schrägen Augen, preziösen spitzen Nasen, manierierten Frisuren. Die Fülle hat etwas Knappes, Pralles, Gebändigtes, der Abstraktion Unterworfenes, kurz: „Stilisiertes". In dem Rauschen und Glitzern der wie Eisblumen brechenden seidenen Gewänder und Draperien findet diese stilisierende Formensprache ihr entsprechendes Echo. So wird der Eindruck des Unwirklichen, Traumhaften nicht verringert, sondern eher noch gesteigert, wenn sich auch die künstlerischen Ausdrucksmittel geändert haben.

Die Einzelgestalt eines *Geharnischten* (fig. 10) taucht drohend aus einem Nebelriss hervor[19]; sie bildet, etwas verändert, die Hauptfigur einer der Eckenfüllungen des Kremsierer Saales (fig. 11). Der sprengende Reiter mit orientalischen Fahnenträgern ist atmosphärisch durchsichtiger[20]. Die Farben glühen und leuchten von selber. Die Janitscharen mit der strahlenden Fahne scheinen nicht so sehr von einem Lichtbad überschüttet zu werden als von innen zu glühen. In der Dunkelsilhouette des Reiters stehen gedämpfte Reflexe. Er findet seinen nächsten Verwandten im Rahmen der prunkvollen Historien in den Kremsierer Saalecken, *Geschichte und Verherrlichung des Bistums* (fig. 13)[21].

Das alte Thema des „Bacchanals", in dessen sinnlicher Lebensfreude das malerische Temperament der grossen Vlamen geschwelgt hatte, wird unter Maulbertsch' Händen zu einer spukhaften, halb im grellen Licht, halb im intensiven Farbendämmer der Reflexe sich abspielenden Hörselbergszene[22] [Österreichische Galerie].

Stilistisch steht allen diesen kleinen Skizzen in der quellenden Gedrungenheit malerischer Fülle der *Gott Vater* (fig. 17) nahe. Kompositionell aber wäre man geneigt, ihn mit einem etwas späteren Werke Maulbertsch' in Verbindung zu bringen. Die kleine, überaus geistvolle Skizze ist von dramatischer Spannung erfüllt. Die himmlische Gestalt ist als Bewegungsvision gegeben. Etwas Jähes, Momentanes spricht aus dieser stürmischen Geste, die ein magnetisches Emporziehen bedeutet, ein brausendes Hinaufstreben zu dirigieren scheint. Die divergierenden Schrägen, nach denen die Figur aufgebaut ist, versinnlichen ein Sichausbreiten, Nachoben-streben, das in dieser Gestalt seinen sichtbaren Zielpunkt findet, wenn es auch durch sie hindurch ins Unendliche weitergeht. Dieser Gott Vater scheint seiner ganzen inhaltlichen Bedeutung nach zu einer Himmelfahrt zu gehören.

1765, zwei Jahre nach der Kuppel von Bogoszló [Bohuslavice], schuf Maulbertsch den Freskenschmuck der Pfarrkirche St. Jakob zu Schwechat[23] (figs. 20, 19, 21, 22, 23). Die Kirche ist als künstlerisches Ensemble eine der interessantesten Schöpfungen des theresianischen Rokoko am Vorabend des Klassizismus. Sie ist ein einschiffiger Bau, dessen Langhaus drei gewölbte Joche zählt (mit flachen Kugelsegmenten sich schneidende rechteckige Prismen). Der Chor enthält zunächst ein quadratisches, von einer flachen Kuppel überwölbtes Joch, anschliessend den Altarraum. Am Triumphbogen steht die Stiftungsinschrift: „*In honorem Sancti Apostoli Jacobi Maioris Johannes Jacobus Wolf nobilis ab Ehrenbrunn ecclesiam hanc a fundamentis erexit MDCCLXV.*" Der Stifter setzte offenbar einen Stolz darein, die Kirche von den beiden besten österreichischen Kirchenmalern seiner Zeit ausstatten zu lassen. So bekam Maulbertsch die Fresken, Martin Johann Schmidt die Altartafeln in Auftrag. (Der architektonische Aufbau der Altäre stammt von J. Hagel, die Plastiken sind Arbeiten von J. Titz.) Das Hochaltarbild stellt die Predigt des Apostels Jakobus dar; die Skizze dazu befand sich in Wiener Privatbesitz (eine Werkstattreplik der Skizze in der Österreichischen Galerie). Das rechte Seitenaltarbild, die *Immaculata*, wird von einer wundervollen kleinen Predella in Oval *Anbetung der Hirten* begleitet. Der linke Seitenaltar zeigt den Gekreuzigten mit Maria Magdalena. Alle drei Kompositionen hat Schmidt selbst radiert. Die Langhausjoche schmückte Maulbertsch mit drei elliptischen Deckenbildern. Der *Apostel Jakobus in der Sarazenenschlacht* (fig. 20) steht über dem Orgelchor (für den nach Westen schauenden Betrachter bestimmt). Es folgen die *Probe des wahren Kreuzes* (fig. 19) und *Die Himmelfahrt Mariae* (fig. 21). Die Chorkuppel enthält die grosse *Allegorie auf das Gesetz des alten und neuen Bundes* (fig. 22). Die heitere gedämpfte Buntheit der Fresken bildet einen harmonischen Akkord mit dem blassgelben Ton der von munteren Rokoko-

ranken überspielten Gewölbe. („Die übrigen Verziehrungen hat mit 3 Gehilfen gemalet Herr Benedikt Beyerle, welchen Herr Maulbertsch hiezu bestellet" lautet die Angabe der im Vollendungsjahre verfassten und im Pfarrarchiv bewahrten Beschreibung der Kirche, der ein Porträtkupfer des Stifters nach M. J. Schmidt vorangestellt ist. Maulbertsch hat sich stets mit aktivem Interesse um den architektonischen Rahmen seiner Schöpfungen bekümmert; das wissen wir auch von der Arbeit für den Dom von Steinamanger.) Einen Teil der Skizzen dazu besitzt die Österreichische Galerie (figs. 18, 16). Die neue Stilphase, die mit Kremsier beginnt, erscheint hier auf ihrem Höhepunkt. Die kleinen Werke sind vielleicht das Strahlendste und Intensivste an Leuchtkraft der Farben, was uns an Tafelbildern im Œuvre des Meisters bekannt ist. Die künstlerischen Absichten Maulbertsch' um diese Zeit lassen sich aus ihnen besser als aus den ausgeführten Fresken, zu denen sie die Vorlagen bildeten, erfassen. Wie flüssige Edelsteine wogen und strahlen die Farben in schier sengender Glut. Eine malerische Kühnheit und Ausdruckskraft spricht hier, hinter der alles, was das übrige 18. Jahrhundert geschaffen hat, weit zurückbleibt. Nirgends eine dunkle Zone mehr. Die Dinge haben sich mit dem diamantenen Fluidum reinster, durchsichtigster Atmosphäre vollgesogen und so den Glanz ihrer bunten Farbigkeit verdoppelt. Diese Buntfarbigkeit hat nichts mit der Kalochromie im luftleeren Raum zu tun; sie ist von höchster optischer Wirkung, spannt leuchtende Schleier über die Tiefen, ohne sich der absichtsvollen Schleiereffekte des Impressionismus zu bedienen. Atmosphäre und Farben stehen in reziprokem Verhältnis. Man kann nicht sagen, welche der beiden Mächte den Primat hat. Sowohl die Atmosphäre ist in den Farben aufgegangen als auch die Farben wurden von der Atmosphäre verschlungen. In glühenden Zonen, Flächen, Bändern und Flecken stehen sie aneinander. Nirgends neutrale Ruhepunkte; alles leuchtet, strahlt, nicht nur die unmittelbar vom Licht getroffenen Partien, sondern auch die beschatteten, die im Widerschein der Reflexe ganz hell und durchsichtig werden. Indem die Farben miteinander kämpfen und das Auge auf die verschiedensten Reize sich einzustellen nötigen, drängen sie wechselweise einander in den Raum vor und zurück. So erzielen sie höchste optische Raumwirkung und rein malerisch aufgebaute Dreidimensionalität der Form. Der Bildraum schwankt, vibriert, flimmert, und doch kommen alle Relationen der Formen in ihm mit unerhörter Intensität zum Ausdruck.

Der heilige Jacobus schlägt die Sarazenen in die Flucht (fig. 18) [Österreichische Galerie]. Mitten im Schlachtgetümmel erscheint plötzlich die Vision des Heiligen, hoch zu Ross, wie sie der König Alphons von Spanien erblickte. Nur der Pilgerhut kennzeichnet ihn, sonst ist er ganz als romantischer Ritter anzuschauen. Wie eine Flamme bäumt sich der in schneeigem Weiss erstrahlende Schimmel, wie das weisse Pferd der Apokalypse. Hochauf lodert die Bewegung in der sturmgeblähten Fahne. Überirdische Streiter begleiten den Apostel; der eine hebt das Siegeszeichen über sein

Haupt, der andere haut auf die in wilder Flucht davonjagenden Sarazenen ein. Der sehnige Rücken eines Getroffenen krümmt sich unter den Hufen des Rosses, die stolze Dreieckskomposition des Reiters vollendend und ein altes Motiv variierend, das schon Leonardo zum Inhalt seines Trivulziodenkmals gemacht hatte. Der Aspekt ist der des Sotto-in-su. In der Raumtiefe sprengen die Flüchtenden unter die Horizontlinie, während neue Scharen christlicher Streiter über dieselbe empor-tauchen. Brausen und Stürmen ist alles, lichter Farbendampf und Emporqualmen wolkiger Formen in sonniger Klarheit. Das schneeige Pferd schleppt eine tiefblaue, olivgolden brodierte Decke nach. Die Engel flattern in Rosa und Blau. Und ein intensiv blauer, unergründlich tiefer Sommerhimmel steht im Grunde.

Die Skizze wirkt viel grossartiger als das ausgeführte Gemälde. Der Schwung, die Kühnheit der ersten Idee kommt in ihr eruptiv zum Ausdruck. Sie ist eine malerische Vision, jäh und überraschend wie der Gegenstand ihrer Darstellung. Nicht allein die Umsetzung in das andere Material und die damit verbundene Änderung der farbigen Erscheinung lässt das Fresko zahmer erscheinen (fig. 20). Der Begriff der handwerklichen Vollendung verlangte exaktere, plastischere Durch-führung der Details. So ging viel von dem dämonisch Visionären der Skizze verloren. Sie wurde in die Sphäre gleichmässiger überirdischer Realität, die sich in hellen Farben über die Raumtiefen so vieler unserer Barockkirchen spannt, übertragen. Und gerade diese Übertragung bedeutete hier eine Materialisierung, eine Ab-schwächung und keine Steigerung. Die Farben sind die typischen duftigen Maulbertsch-freskenfarben mit reichen Changeanteffekten. Das Gewand des Apostels changiert rosa und grünlich, in der weissen Fahne liegen bläulich-grünliche Schatten. Im Blau der Decke ist das dunkle Glühen erloschen. Der linke Engel erscheint in Hellgelb und Grünlich, der rechte in lilarosig schillernder Draperie. Der Bronze-rücken des Gestürzten hat ein dunkelgrünes, violettkarmin gestreiftes Tuch zum Nachbarn. Graugrün, Rosa und Blasslila sind die Farben der Reiter in der Ferne, Graurosa und Graugrün die der Architektur. Lilawolken auf blauem Grund füllen die Himmelszone. Eine völlig geänderte Farbenskala.

Die Probe des wahren Kreuzes (fig. 19). Eine luftige Halle, nur durch ein gekuppeltes Säulenpaar und einen Bogenzwickel angedeutet, ist der Schauplatz. Zwei auseinander-strebende Diagonalen von ungleicher Bedeutung und Betonung entspringen am Fusse der Säulen. Die rechte gehört einer reich gefüllten pyramidalen Figurengruppe an, die in der staunend und glaubensvoll von ihrem Thron sich erhebenden heiligen Helena kulminiert. Die linke, der Kreuzesstamm, bildet eine Kante der kleinen Pyramide der Krankenheilung, über die sich der hohe Himmel spannt. Die Heilige ist wie eine Rokokofürstin mit einem Staatskleid aus grünlicher Seide angetan. Die Schleppe ihres rosa Mantels trägt ein Knabe in lilaweissem Pagenkostüm mit grünen Ärmeln und Strümpfen und blauem Mäntelchen. Blau ist auch der Mantel des bärtigen Alten, während das Karnat der Kranken grünlich gegen ihr himbeer-

farbenes Gewand absticht. Der graue Stein der Architektur wird von rosa, lila und grünlichen Reflexen überhuscht.

Mariae Himmelfahrt (figs. 21, 16). Auch hier besteht die Komposition[24] wieder aus zwei Gruppen: die stumpfe Pyramide der Apostel, die in staunender Erregung die Leichentücher der offenen Tumba auseinanderzerren, und Maria, die wie ein grosser Sturmvogel, noch nicht von allen gesehen, in einer Engelswolke der himmlischen Heimat zustrebt. Ein Vergleich mit der Komposition Tiepolos vermag am besten den gewaltigen Unterschied, der zwischen beiden Meistern besteht, zu erhellen. Bei Tiepolo gilt, trotz allen settecentesken Bewegungs- und Auflösungsdranges, im Vergleich mit Maulbertsch noch das Prinzip der zentripetalen Gruppe. Bei Maulbertsch finden wir eine eng verflochtene, gleichsam organisch gewachsene Einheit, die zentrifugal nach allen Richtungen zerstrahlt. Wundervoll ist das Spiel der gegenständigen Diagonalen, zwischen denen feine Kurven hin und wider schwingen. Man denkt an ein Schnitzwerk des Brustolon. Die ganze bis auf Tizian zurückführende Filiation der venezianischen Assuntakomposition hallt als Echo in diesem Werk nach.

Die Farben der Skizze haben eine Reinheit und Intensität, die kalt zu nennen wäre, würde sie nicht soviel pulsenden Bewegungsrhythmus auslösen. Mariae Gewand ist schillerndes Oliv, der grosse blumenstreuende Engel wird von roter, sonnenbestrahlter Draperie umflattert, die beschatteten Engel von Hellgrün, Blau, Violettrosa. Die Apostel tragen Grau, Gelb, Lila und Karminrosa. Der Himmel erscheint in reinstem, kalt schillerndem Blau. Die beschatteten Teile sind nicht viel dunkler als die belichteten. Das Spiel der Reflexe hellt sie auf. Das Ganze ist wie Glas, durchsichtig und sprühend im Lichte.

Das Kolorit des Freskos ist wieder ähnlich abgewandelt wie im Jacobus. Alles gedämpfter, weniger leuchtend und durchsichtig, doch luftig und duftig in reichlichem Changeant. Dieses wendet Maulbertsch in den Fresken stärker an als in den Skizzen. Was die Farbe an eigenleuchtender Kraft in ihnen verlor, musste durch labile Beweglichkeit ersetzt werden.

Der Blick Mariae, der nicht vag im Unendlichen schweift, sondern fest auf einen Zielpunkt gerichtet ist, scheint geradezu einen oberen Abschluss der Komposition wie den *Gott Vater* (fig. 17) zu verlangen. Es ist nicht unmöglich, dass ein solcher ursprünglich vorgesehen war, wenn es auch nicht just diese Skizze gewesen sein mag. Ein ähnlicher ekstatisch bewegter Gott Vater erscheint jedenfalls in der Chorkuppel (fig. 22). Sie stellt dar: „das Gesetz der Natur mit Adam und Eva und den Propheten . . . das neue Gesetz mit dem Kirchenoberhaupt und verwandelten Brodgestalten in den Welterlöser"[25]. Am unteren Rande des Rundes erscheinen die Väter und Patriarchen in den Trachten phantastischer Rembrandttürken. Abraham ist im Begriff, Isaak zu opfern. Neben ihm erblicken wir Moses, ferner Aaron[26]. Dann türmt sich links der Wolkenbau, der unten Adam und Eva trägt.

Über ihnen thront Ambrosius auf der Weltkugel und erhebt das Sakrament. In den Lüften weist Gott Vater, vom himmlischen Sturmwind zerzogen, auf das Jesuskind, das glühend in einer Lichtaureole des Wolkenambientes schwimmt.

Winterhalder war Maulbertsch' Mitarbeiter bei der Ausmalung der Kirche. Seine Hand können wir vielleicht im *Jacobus in der Schlacht* und dem *weihrauchschwingenden Engel* erkennen, der in kühnem Schwunge aus der gemalten Kuppel des Herrn Benedikt Feyerle auf den Hochaltar kopfüber herabstürzt (fig. 23).

Die stilanalytische Betrachtung der Skizzen und Fresken Maulbertsch' in den Sechzigerjahren führt zu dem Resultat, dass die Kunst des Meisters in eine neue Phase getreten ist. Die hauptsächlichen Unterschiede gegen die frühere sind folgende: das Stimmungsmässige sowohl in der ekstatisch bewegten Deckenkomposition wie in der intimen Historie oder Zuständlichkeit des Tafelbildes schwindet, und an seine Stelle tritt eine neue dramatisch gesteigerte Lebendigkeit und Konzentration der Erzählung. Dem entspricht in formaler Hinsicht, dass das Zerflatternde, Zerfallende der frühen Kompositionen einer neuen Vereinheitlichung und Zusammenfassung weicht, die doch die Einzelheiten besser zur Geltung bringt. Ebenso weicht im Kolorit das Schattendunkel leuchtenden Tönen, in denen sowohl die glühenden Eigenfarben der Dinge stärker sprechen als auch der atmosphärische Eindruck, bei aller Aufhellung und Klärung, intensiviert wird[27]. Die Helldunkelmalerei nähert sich der Hell-in-Hell-Malerei. Hand in Hand mit der koloristischen Klärung geht eine neue Klärung, Glättung und Formulierung der Detailgestaltung. Neue künstlerische Formeln der Darstellung, der struktiven Gliederung der Figur, des Gewandes werden angewendet.

Diese Wandlung ist ihrem innersten Wesen nach sicher ein autonomer Entwicklungsprozess des Meisters. Sie befähigt ihn aber zur Aufnahme neuer Eindrücke, zur Speisung seines malerischen Stils aus neuen Quellen. Diese Quellen sind wieder in der venezianischen Malerei zu suchen und vor allem im Œuvre eines bestimmten Meisters: Giovanni Battista P i t t o n i. Maulbertsch rückt von der rembrandtischpittoresken Richtung, deren Hauptvertreter Piazzetta ist, ab und nähert sich dem barocken Klassizismus.

Der Zusammenhang Maulbertsch' mit dem Venezianer wird effektiv bewiesen durch eine Originalradierung Maulbertsch', die *Kommunion der Apostel*, die durch das Bild Pittonis im Museo civico zu Belluno angeregt wurde[28]. Aber mehr als solche gelegentliche Anregungen verrät die ganze stilistische Sprache. Man vergleiche etwa Pittonis Bild *Hamilcar lässt Hannibal seinen Hass gegen die Römer schwören* (fig. 25) mit einer der Skizzen Maulbertsch' (fig. 15). Die neuen Formen Maulbertsch' sehen wir bei Pittoni vorbereitet: die rundlich prallen Arme, deren Konturen elastisch verlaufen und in spitz weisende Finger enden; die in grossen Rautenflächen brechenden und fallenden Gewänder; die Vorliebe für die Keilform, derentwegen die Köpfe schräg gestellt und verkürzt werden, damit die Augen Winkel bilden;

die Neigung, Gestalten stark zu verkürzen, um sie in den flachen Bogen einer eleganten Abbreviatur einzuspannen; die spitzen Nasen, und fliehenden Stirnen der Greisenköpfe. Die seltsame, für Pittoni bezeichnende Vereinigung von optischer Flaumigkeit und brüchiger Sprödheit in der malerischen Struktur der Dinge hat auf Maulbertsch eingewirkt.

Man vergleiche etwa Bilder Pittonis, wie die *Plünderung des Tempels von Jerusalem* (Venedig, Accademia), die *Grossmut des Scipio* (Louvre)[30] und die *Opferung der Polyxena* (fig. 24) (Mailand, [ehem.] Conti Casati) mit der *Skizze zur Himmelfahrt Mariae*. Der gläserne Klang, das Schillern und Glitzern gebrochener Seidenstoffe, die Vermählung von Kurven, elastisch wie Federn, mit Geraden, spröde wie Sprünge, hebt hier bereits an; ebenso die pfeilspitzen Geraden ekstatisch oder weisend ausgestreckter Arme, die wie Wegzeiger der räumlichen Bewegung im Bilde stehen und im Verein mit den Körpern grosse Zickzacke in den Raum zeichnen. Die ganze Klärung der Bildgestaltung bei Pittoni, ihre Durchsichtigkeit und leichtere Schaubarkeit — die Komposition der *Opferung der Polyxena* ist im Vergleich mit Piazzetta eindeutig wie eine Gluckoper — gewann als künstlerisches Prinzip für Maulbertsch Bedeutung.

Allerdings hat Maulbertsch all dem eine eigene Note verliehen und damit auch etwas ganz anderes daraus gemacht. Während das Formale bei dem Italiener Selbstzweck ist, die interessante Komposition mehr wiegt als der Inhalt, der nur ihr Anlass zu sein scheint, wird bei Maulbertsch die Form zum Ausdrucksmittel geistiger Mächte. Alle Fortschritte der formalen Bewältigung, alle farbigen Errungenschaften dienen ihm nur zur Intensivierung des geistigen Bildinhalts. Das in höchstem Masse Subjektive, Visionäre seiner Kunst steigert sich mit der Meisterschaft, die über Formen und Farben gebietet. So erklärt sich das, was nun folgt.

Der abermalige grosse Wandel, der mit Beginn der Siebzigerjahre in Maulbertsch' Kunst einsetzt, wird besser als durch abstrakte Erörterungen durch konkrete Analyse einiger charakteristischer Werke dieser Zeit erfasst: der *hl. Narzissus* (fig. 14). Das Bild sieht wie eine Rückkehr zur ersten Periode aus. Der Heilige schwebt hoch in den Wolken. Gewitterstimmung breitet sich um ihn, düsteres Helldunkel geballter Nebelmassen. Wie ein Wetterstrahl fällt überirdisches Leuchten aus unbekannten Regionen auf ihn herab und entzündet sein silberweisses Seidengewand, dass es aufloht wie eine Fackel. Höchste Ekstase religiöser Verzückung hat Narzissus entfesselt, dass er sich bewegt wie eine im Sturm flatternde Fahne. Das Haupt wirft er weit zurück, dass es in bizarrer Verkürzung erscheint, der zausige, schräg belichtete Bramerbart macht es im Helldunkel verwehen, und der Blick dreht sich steil nach oben. Die Arme fliegen vom Körper weg, sehnsüchtig der himmlischen Glorie entgegen sich breitend und zugleich feurig bekennend. Alles zuckt, vibriert; das Gewand nimmt selbsttätig den Bewegungsrhythmus seines Trägers auf; die Blätter des Buches kräuseln sich wie die nervösen Tangenten der Finger. Das ist ein Blitzen

und Huschen, Sausen und Schwingen der Lichter und Formen, ein Sichfinden und Zerstrahlen der Kurven, ein unaufhörliches, unendliches Flackern und Flammen, dessen Energie eine namenlose Steigerung gegen die erste Periode bedeutet. Ein Jenseitsdrang, ein Emporschwingen in steiler, spätgotischer Flammenkurve, deren Inbrunst nur mit Werken der mittelalterlichen Kunst verglichen werden kann, reissen den frommen Beschauer hin. Die riesige Kluft aber, die dieses Kirchenbild vom Mittelalter trennt, ist die höchste Subjektivität der Darstellung, die die farbige Verkörperung der Vision einer grenzenlosen Künstlerphantasie bedeutet.

Wenn man diesen ekstatischen Glaubenszeugen mit der nahezu ein Vierteljahrhundert älteren Maria in der Glorie des Chors von Maria Treu, deren Bewegungsmotiv ähnlich ist, vergleicht, versteht man, welch gewaltige künstlerische Konzentration und Vertiefung nötig war, damit ein solches Werk zustande kommen konnte. Die Maria der Schwechater Himmelfahrt musste als Zwischenglied erstehen, ehe der Narzissus möglich war. Die Läuterung, Klärung, Intensivierung und Straffung der Pittoniperiode musste vorangegangen sein, damit eine solche namenlose Steigerung inneren Bewegungsausdruckes stattfinden konnte. Man betrachte den Engel, den geschmeidigen Kurvenfluss seines Nackens und Rückens, seiner Flügel und Beine. Die Begleiter Mariae auf der Himmelfahrt haben ihn vorbereitet. Diese Straffung, diese Potenzierung der Bewegungsdynamik wäre ohne die voraufgegangene Formschulung nicht denkbar. Man sieht aber zugleich, wie wenig diese letztere für Maulbertsch Selbstzweck war, wie rasch er sie in die nur ihm eigene Sprache seelischen Ausdrucks übersetzt hat.

Auch farbig ist dieses Bild weit intensiver als die der ersten Periode. Von dem starken Mitsprechen des Rotgrundes, von dem Daraushervorwachsen des Rot-Blau-Zweiklanges ist nichts mehr zu spüren. Ganz intensives Weiss gibt es jetzt; es ist nicht wegzudenken von dem leuchtenden Ultramarin des Mantels und dem ockergesäumten Rot des Pluviales. Im Karnat tritt ein lautes Rosa und Rot auf.

Das Visionäre von Maulbertsch' Kunst steigert sich zum Geisterhaften. Christus erscheint nach der Auferstehung den Aposteln und weist Thomas die Brustwunde (fig. 29) (Österreichische Galerie). Es ist eine Skizze (das ausgeführte Altarblatt, der *Ungläubige Hl. Thomas*, befindet sich zu St. Thomas in Brünn)[31]. Doch gerade das Skizzenhafte entsprach hier dem künstlerischen Wollen viel mehr als die bildmässige Vollendung. In einer düsteren gotischen Kapelle spielt sich der Vorgang ab. Wie ein Revenant taucht der Auferstandene plötzlich in einem Zwielichtstrahl der dämmerigen Halle, deren Bogen in grünlich-braune unerforschliche Tiefen führen, auf. Aber nicht nur er ist geisterhaft, ein immateriell über dem Boden schwebendes Phantom; alle übrigen Gestalten, die Engel, die Apostel, sind Schemen, im Dämmerlicht fluktuierende Gespenster, aus dem Dunkel geborene Irrlichter. Alles Körperliche hat sich verflüchtigt; nur in steilen, eckig gebrochenen Kurven und Zickzacken wie Blitze dahinschiessende Gerüste, phosphoreszierende Lichtgerippe sind übrig-

geblieben. Ihre Struktur bedeutet keinen rationellen Kern organisch bewegter Körper, sondern ihr letzter Sinn, Ursprung und Zweck ihres Daseins ist: seelischer Ausdruck, Emanation innerer Vorgänge und Ereignisse. Wie ein Traumbild mutet das Ganze an, schreckhaft und ängstigend — aber auch überirdische Liebesglut und Jenseitssehnsucht entzündend. All diese Empfindungen malen sich in den Gestalten der Apostel, deren Köpfe oft nicht mehr als Helldunkelflecken sind: Angst, Staunen, glaubensvolle Begeisterung und Inbrunst. Kein Pinselstrich steht in dem Bilde, der nicht geladen wäre von der Potenz seelischen Erlebens, der nicht Bedeutung hätte als Sichtbarwerden ringenden Ausdrucksdranges. Farben wie das intensive Rot von Thomas' Mantel, das Grünlichgrau und Blau der Apostel rechts sind auch nichts als Tasten auf dieser Klaviatur expressiver Stimmen.

Maulbertsch' Kirchenmalerei erreicht in dieser Periode ihren Höhepunkt. Inbrunst, religiöse Ekstase, Märtyrertum fanden in der Barockmalerei des 18. Jahrhunderts nie so hinreissenden Ausdruck wie nun. Maulbertsch malte die Martyrien von aller materiellen Schwere befreit. Diese Heiligen können ihren Körper leicht wegwerfen, da er ja ein Nichts ist, ein von innerer Ekstase ausgeglühtes luftiges Phantom. Der *hl. Johannes von Nepomuk* leistet mit anbetendem Augenaufschlag Verzicht auf das irdische Dasein, das seiner Seele ja nur eine Fessel ist, sich zu den Höhen himmlischer Verklärung aufzuschwingen. Sein Leib soll in die Wogen gestürzt werden (fig. 30) (Österreichische Galerie). Aber die schlanke Flamme seiner Gestalt entwindet sich den Händen seiner Henker jetzt schon. Und — seltsames Schauspiel — die Immaterialisierung beschränkt sich nicht auf die heilige Gestalt. Sie greift auch auf die Werkzeuge brutaler Gewalt über. Auch die Büttel in ihren Helmen, romantischen Federhüten und rembrandtisch phantastischen mittelalterlichen Kostümen haben etwas Unwirkliches, und im Einklang mit der „*linea serpentinata*" des Märtyrers lodern und züngeln ihre Figuren gegen Himmel. Der Dualismus, den das Seicento zwischen die schönverklärten Idealgestalten der Heiligen und den brutalen Realismus ihrer Peiniger setzte, erscheint aufgehoben. Nicht nur die in süsser Verklärung verzückten Blutzeugen, sondern auch die Henkersknechte erscheinen durch himmlisches Fluidum entmaterialisiert und werden so zu rauchenden Flammen eines lodernden Opferfeuers, zu notwendigen Stimmen eines inbrünstig zu Gott emporsteigenden barocken Kirchenliedes.

Die Österreichische Galerie besitzt eine Deckenbildskizze, die *Darstellung Christi im Tempel*, die für eine Halbkuppel oder Kapellenellipse (ähnlich denen über den Seitenaltären in Maria Treu) bestimmt war[32]. Sie schliesst sich stilistisch eng an den *hl. Narzissus* an. Die Kurve des unteren Bildrandes ist tonangebend für die Bewegung der Gruppe, die wie ein vom Sturmwind getriebenes Feuer emporloht, am höchsten in der Gestalt Simeons. Wie unendlich tiefer und stärker im Ausdruck Maulbertsch' Kunst nun geworden ist, lehrt ein Vergleich mit der früheren Fassung des Themas. Alles ist e i n e Woge von stürmischer Hingebung, Anbetung und Glaubensinbrunst.

Früher zerfielen, zerflatterten die Formen mehr, waren nur durch das Spiel geistvoller Beziehungen und Parallelismen zusammengehalten. Nun ist alles eine brausende, lodernde Einheit, die aus der Dramatik eines tiefen seelischen Erlebnisses quillt[33].

Auch die monumentalen Altarbilder sind von diesem Sturm erfüllt. Eines der gewaltigsten Werke ist das grosse *Martyrium der heiligen Apostel Simon und Judas Thaddäus* in der Österreichischen Galerie (fig. 28 Detail)[34]. Von schweren schwarzen und graugelblichen Gründen hebt sich die wilde Dramatik der Szene ab. Unter den Keulenschlägen eines riesigen Henkers bricht Judas Thaddäus zusammen, doch sein letzter Blick und seine hilfesuchende Geste tasten nach oben, von wo ein tiefblau gewandeter Engel naht. In seiner Gewandung steht der damals häufige Farbendreiklang Weiss, Blau, Rot. Die sehnigen Körper der Henker schimmern in Rost- und Bronzefarben mit rötlicher Modellierung. Die steile, nach oben stürmende Schräge, die Maulbertsch namentlich in den Kompositionen dieser Zeit liebt, finden wir auch hier. Das Ganze türmt sich nach rechts zu auf, wo Orientalen mit ihren Pferden halten: ein Farbenstrauss von Rosa, Hellgrün, Hellblau und Seidenweiss. Das Kolorit hat nur die Aufgabe, das Ausserordentliche, Grossartige des Vorgangs zu steigern, den Inhalt zu unterstützen: durch märchenhafte Farbenspiele einer-, durch unheimliches Düster und Misstöne anderseits; dem bleichen Karnat der Märtyrer steht das Rotbraun der Henker gegenüber; links im Halbdunkel geht die grauenhafte Zersägung vor sich, ganz in Magnascofarben gehalten. Die Akzente von Licht und Dunkel sind so verteilt, wie es die Dramatik des Vorgangs erheischt.

Zeitlich werden alle diese Werke durch eine einheitliche Kirchenausstattung verankert: den Fresken- und Altartafelschmuck der 1772 geweihten Augustinerkirche in Korneuburg[35]. Diesmal leitete Maulbertsch wieder die ganze malerische Kirchenausstattung, ähnlich wie später in Steinamanger. Architektonischer, plastischer und malerischer Schmuck bilden eine wunderbare Einheit. Der *Hochaltar* (fig. 26) ist eine Ädikula mit kassettierter Bogennische, die auf zwei Paaren in perspektivischer Tiefenkonvergenz aufgestellter grauer Marmorsäulen ruht. Das letzte Säulenpaar ist gemalt und hinter ihm durch erstreckt sich Maulbertsch' *Abendmahl* al fresco. Gott Vater steht als Plastik im Kassettengewölbe; die ihn begleitende Engelwolke geht mählich in die gemalte des Bildes über. (Die schon deutlich klassizistische Erscheinung des Altaraufbaus bildet mit Plastiken und Fresko eine Einheit aus einem Guss. Wahrscheinlich stammt die ganze Erfindung von Maulbertsch, denn die Architektur des Altars mit dem Kassettenbogen findet ihre nächsten stilistischen Korrelate in den Architekturmalereien der Kirche von Pápa und des bischöflichen Palais in Steinamanger, die zweifellos des Meisters eigenen Dispositionen gemäss durchgeführt wurden.) Der Saal gibt einen Ausblick auf eine Parklandschaft; eine Ampel hängt herab, doch helles Freskentageslicht liegt über der Szene. Ein hellseegrünes Tischtuch bildet die Basis, die das Blau, Ocker, Orange, helle Rosa

und Lila von Christi und der Apostel Gewänder trägt. Die Farbtöne sind in sphäri-
schen Zonen mit wolkig undulierenden Konturen aufgetragen, woraus zugleich
das Modell der Formen resultiert. Die Apostel haben Piazzettaköpfe, weissgrau
mit schwarzen Akzenten im Haar, Ocker mit Gelb und hellem Englischrot kon-
trastierend im Karnat.

Ganz anders ist die Erscheinung der drei von Maulbertsch selbst ausgeführten
Altartafeln (die *hl. Theresa vor der Madonna* ist ein Werkstattbild nach Maulbertsch'
Entwurf). Sie zeigen das dramatisch expressive Helldunkel der oben betrachteten
Tafelbilder.

1. Altar rechts: *St. Augustinus.* Der Kirchenvater trägt ein tief goldbraunes
Pluviale, hinter dem Hellrot und Grünweiss im Gewande des Dieners steht. Ein
von blauem Tuch umschlungener fliegender Engel hält das Buch, von dem ein Blitz
auf die bronzebraun im Dunkel sich bäumenden Körper der Ketzer fährt. Die
Komposition, der das Serpentinenprinzip versteckt zugrunde liegt, kreist in steiler
Bewegung von rechts nach links.

2. Altar rechts: Der *hl. Odo als Fürbitter der Seelen im Fegefeuer.* Eine ekstatische
Lichtbewegung bricht aus dem Raumdunkel hervor. Aus braun- und blauschwarzen
Tiefen glost unten das düstere Rot des Fegefeuers. Der Heilige neigt sich in schwarzem
Habit vor der bleichen, grünlichgrauen Flamme des Kruzifixus, die die züngelnde
Resultante der Gesamtbewegung ist. (Der Kontrast von Schwarzblau und leichen-
fahler Helle ist für den Maulbertsch der Siebzigerjahre bezeichnend.)

3. Altar links: Der *hl. Rochus als Pestpatron.* Wieder die steile diagonale Aufwärts-
bewegung im Bilde. Gleich der des gegenüberliegenden hl. Odo ist sie auf den
Hochaltar zu orientiert; der barocke Unisonozusammenhang über die Bildgrenzen
hinaus ist noch lebendig. Die Farben sind freundlicher, sonniger (Hellgelb, Rot und
Grün in der knienden Frau).

In die gleiche Gruppe gehören der *Engelsturz* in der Michaeliskapelle der Pfarr-
kirche zu Krems und die Skizze für das Altarbild, *Glorie des hl. Johannes v. Nepomuk*,
der Kirche von Ehrenhausen im Museum Joanneum in Graz (Biermann, a. a. O.,
Abb. 292), [Garas 157].

Wie sehr Maulbertsch auch die akademisch-literarische Allegorie in dieser Zeit
zu vergeistigen, expressiv zu steigern verstand, das lehrt eine kleine Grisaille,
Allegorie auf das Schicksal der Kunst, die er „1770, den 14. März, der Akademie
verehrt hat" (Weinkopf, a. a. O., p. 66). Ein greiser Künstler führt die Göttin der
Kunst steile Felsklippen hinan. Die oben ruhende Freigebigkeit möchte ihr von
ihren Schätzen mitteilen, doch der Neid zerrt sie zurück, während am Fusse der
Felsen die Trägheit schlummert. Die Akte sind in ausdrucksvoll exaltierten
Wendungen und Drehungen modelliert. Gelblich schimmernd heben sie sich von
dem graubraunen Felsboden und den grauen Nebeltiefen der Luft ab. Die akademisch
glatte Allegorie ist zu einem nebelhaften grauen Traumbild geworden[36].

Was früher auf Maulbertsch gewirkt hat, dessen Spuren sind auch nun im Antlitz seiner Kunst nicht verwischt. Piazzetta ist nun sogar stärker wieder zu spüren als in der kurz voraufgegangenen Periode: im geflammten Formenspiel des *Narzissus*, in den Charakterköpfen der Apostel des Korneuburger *Abendmahls*. Aber es ist ein anderer „Piazzettastil" als früher. War es früher mehr das rein Malerische in der Kunst des Venezianers, was ihn beeindruckte, so ist es nun die Möglichkeit, die expressive Schlagkraft der Formen durch ihre bizarre Abstraktion zu steigern, die Helldunkelakzente zur Betonung des seelisch Bedeutsamen zu verwenden. Man betrachte dafür die unheimliche Enthauptungsszene, die sich auf dem *hl. Narzissus* unten in der Tiefe, vom Wetterleuchten fahl erhellt, abspielt. Es sind die fetzigen Piazzettaformen, gebrochen durch das holländische Medium, aber zu einem Höchsten an Ausdrucksfähigkeit gesteigert. Es ist nur mehr das beibehalten, was als Ausdruckswert Geltung hat; alles andere verschwindet. Auch Pittoni wirkt noch nach, nicht nur durch die Geschmeidigkeit, die spröde Pikanterie und den blitzschnellen Gleitfluss der Formen, sondern gelegentlich durch eine ganze Komposition. Doch bietet er nichts mehr als ein wenig formale Substruktion eines Gebäudes von so ganz andersartigem Geiste.

Wenn hier eine Periodenteilung in Maulbertsch' malerischer Entwicklung versucht wird und mit den einzelnen Perioden jeweils bestimmte Quellen seines malerischen Stils in Verbindung gebracht werden, so ist das nicht im Sinne einer strengen Trennung zu verstehen. Jene Meister, mit denen Maulbertsch' Kunst einmal in befruchtenden Kontakt gekommen, hören nie auf, eine Rolle für ihn zu spielen. Umgekehrt sind bisweilen schon früher Anklänge an einen Meister vorhanden, dessen Bedeutung für Maulbertsch erst zu einem späteren Zeitpunkt voll in die Erscheinung tritt. So lassen sich Züge von Giuseppe Bazzani gewiss schon in früheren Jahrzehnten in Schöpfungen des Österreichers nachweisen, doch erst in dieser Periode treten die starken Beziehungen der beiden wesensverwandten Meister deutlich zutage.

Es ist bezeichnend, dass Maulbertsch in den Siebzigerjahren, wo seine stilistische Eigenart in den Tafelgemälden deutlicheren Ausdruck findet als in den Fresken, gerade jenen unter den italienischen Meistern nahe tritt, deren Wesensbeziehungen zur Kunst des Nordens intensiver sind als die der anderen.

Der Mantuaner Giuseppe B a z z a n i gehört zu jenen Oberitalienern der ersten Hälfte des 18. Jahrhunderts, die man gemeinhin als „tiepolesk" bezeichnet. Er teilt mit Tiepolo die Zeit und künstlerische Sphäre, teilweise auch die künstlerischen Quellen. Damit aber sind ihre Beziehungen erschöpft.

Bazzanis Erscheinung ist allseitig in das Gewerbe der venezianischen Settecentokunst versponnen. Von ihm führen Wege zu Piazzetta, Ricci, Pittoni, Pellegrini. Dabei ist er aber doch irgendwie eine Sondererscheinung. Inniger und tiefer als die ihn mit den genannten Meistern verbindenden Beziehungen sind die zu den grossen Malern (im ureigensten Sinne des Wortes) des frühen Seicento: zu Liss,

Feti, Strozzi und Cavallino. Und ebenso wie diese Meister in ganz intensiven Beziehungen zur Kunst des Nordens standen, so ist Bazzani dem ganzen Wesen und der Art seiner Kunst nach dem nordischen Empfinden verwandter als irgendein Venezianer.

Bazzani war einer der grössten Beherrscher der malerischen Materie. Seine Bilder sind mit unerhörter Freiheit der Pinselführung hingeworfen, luftig, locker, dabei mit nie fehlender Schlagkraft das Wesentliche der Form und ihrer räumlichen Struktur erfassend. Fast nirgends kommt das Zeichnerische des Aufbaus zur Geltung; alles wächst organisch aus dem wundervollen Farbenspiel hervor, das weder mit Piazzettas Kontrast- noch mit Pittonis Hellmalerei, sondern in seiner weichen raumdunkelhaften Plastik nur mit nordischen und unter ihrem Einfluss stehenden Werken verglichen werden kann. Der zarte Schmelz der malerischen Erscheinung erinnert stark an seinen grossen Vorläufer in seiner Heimatstadt, an Feti. Das Hervorwachsen schimmernd gerundeter Lichter aus dem Helldunkel hinwieder ruft Werke aus Cavallinos mittlerer Zeit ins Gedächtnis. Dazu kommt noch ein starker Einschlag vlämischer Barockmalerei. Die malerischen Errungenschaften der Meister des Rubenskreises sind aus dem Bilde seiner Kunst nicht hinwegzudenken; Cossiers, Crayer, Boeckhorst, Backereel gehören zum historischen Hintergrund, von dem sie sich abhebt.

Aber über all diese mittelbaren geschichtlichen Beziehungen hinaus verbindet Bazzani eine ganz spontane unmittelbare Verwandtschaft des Empfindens, des Gefühlslebens mit dem Norden. Er ist ein Meister der Farbe. Und doch tritt die Köstlichkeit der malerischen Erscheinung bei ihm nie selbstherrlich in den Vordergrund. So reizvoll und bestrickend das gedämpfte Spiel der Farben ist, es ist bei ihm nie Selbstzweck, sondern dient stets nur der geistigen Vertiefung des Bildinhalts. Ein fremder, feierlich bewegter Zauber kommt durch die Farbe in seine Bilder, der sie vom Beschauer abrückt und ihm eine Sphäre reineren, geistig geläuterten und verdichteten Daseins vor Augen führt. Dieses Vorzaubern einer höheren geistigen Sphäre, wo die Form als solche sekundäre Bedeutung hat, verbindet Bazzani mit den deutschen Barockmalern. Fremd bleibt ihm wohl die gewaltig gesteigerte formzerstörende Dynamik von Farbe und Licht, mit der diese den Beschauer in die Höhen mitemporreissen. Darin bleibt er Italiener, dass er die Distanz zwischen der erhöhten Bühne künstlerischen Schaugepränges und der betrachtenden Menge wahrt. Aber dieses Schaugepränge wird bei ihm zum zauberhaften Farbenspiel, das den Heiligenbildern erst die wahre Intensität ihrer kirchlichen Erscheinung verleiht. Seine Bilder wirken viel mehr als Kirchenbilder denn die der Venezianer. Im diskreten Glanz der farbigen Erscheinung diesen zumindest ebenbürtig, wenn nicht überlegen, ist er in viel höherem Masse Ausdruckskünstler. Ein gehobenes, dem Alltag entrücktes Dasein spricht aus den Formen und Kompositionen, die sich im gebrochenen Zickzack, in den Keilen und Kreuzen gegenständiger Diagonalen

gotisch steil nach oben schieben. Auch dieses der ganzen venezianischen Malerei geläufige Formprinzip erhält bei ihm eine neue expressive Bedeutung.

Ein Frühwerk wie die *Madonna mit der hl. Katharina von Siena und dem hl. Dominicus*[37], [ehem.] Budapest, Museum der Schönen Künste, zeigt seine starke Verbindung mit Venedig. Es ist die alte Kompositionsformel der venezianischen Santa conversazione: nicht die feierliche Frontalität der Mittelitaliener, sondern die schräg in den Raum gestellte Pyramide, die Zufallsstellung zu Füssen eines übergeordneten und doch nur als Kulisse fungierenden tektonischen Komplexes, das Raumausschnitthafte; wenn auch der Freiraum nur als Fragment erscheint, so fühlt man doch, dass er das allem übergeordnete Prinzip, das die Gruppe frei umfliessende Element ist. Wesentlich von den geläufigen Kompositionen der Venezianer abweichend jedoch ist der Rhythmus der Komposition. Nicht so sehr in seiner formalen Erscheinung. Die kontrastierenden Diagonalen, die Keil- und Winkelformen bilden, finden wir auch in Venedig vor und zu Tiepolos Zeit ganz prägnant entwickelt. Aber die geistige Bedeutung dieses Rhythmus ist hier eine andere. Etwas von der Ekstase, der seelischen Erregung der beiden Heiligen entlädt sich in den kühn nach aufwärts stürmenden Zickzacklinien, die das Leitmotiv der kompositionellen Durchführung abgeben. Und diese seelische Erregung steigert nicht nur die Komposition, sondern auch alle Einzelformen, schiebt sie aus der klaren Lage, drängt sie in kühne Verkürzungen und seltsam profilierte Aspekte. Wie wundervoll ist die steile Blitzbahn, die durch St. Katharina auf das Haupt der Madonna zustrebt. Ihr antwortet eine andere, noch kühner ausholende, die vom hl. Dominicus ihren Ausgang nimmt. Die Hände, so malerisch locker und weich sie sind, werden elastisch in die Bewegungszonen eingespannt und ausdrucksvoll verkürzt. Linke Hand und Profil der Katharina erklingen inbrünstig in formaler Parallelität. Auch in einem besonders wichtigen Zuge berührt sich Bazzani mit dem Norden: im Ausdruckswert des von geistiger Schönheit durchleuchteten Hässlichen. Man betrachte auf das hin den Kopf des Dominicus. Wie unendlich viel von Maulbertsch liegt doch in diesem bizarren grossnasigen Profil! Auch Theresens Antlitz sticht spitz in den Raum. Hohes Mittelalter und Manierismus verklärten ihre Heiligen zu typischer Schönheit. Das Barock verhässlicht sie im Sturm der Empfindungen.

An Frühwerke Maulbertsch' lässt auch die farbige Haltung denken: das Rot und Blau in der Madonna als der einzige positive Farbenzweiklang, im übrigen neutrale Zwischentöne einer Skala, die sich zwischen den Kontrasten Dunkelbraungrau und Weiss der Ordensgewänder bewegen[38].

Die inhaltlich bedingte Hässlichkeit finden wir auch im *Christus in Gethsemane* (Bologna, Prof. Podio[39]). Der Kopf des Heilands ist flachgedrückt mit fliehender Stirn, spitzer Nase und hervorquellenden Augen. Aus diesem Antlitz spricht schon all der Jammer der Ecce-Homo-Stimmung. In den Staub gebeugt durch unsägliche

Angst, Blut schwitzend, erinnert der Heiland an die oft seltsam missgebildeten, aber so überaus ausdrucksvollen Schmerzensmänner der Wegkreuze und Feldkapellen der nördlichen Lande. Er wirkt noch stärker durch den Kontrast zur grazilen Anmut des Engels, der ihm den Kelch bringt[40].

Der *Hauptmann von Kapharnaum* (fig. 35) gehört in die gleiche Periode wie das *Gethsemanebild*. Er ist farbig eine der schönsten Schöpfungen Bazzanis, reich und voll, ohne blendend zu sein. Ein tiefes Moosgrün entfaltet seine warme samtige Wirkung. In heller lebendiger Frische leuchtet das Karnat (der Mädchenkopf links ist wie aus einem Bilde von Liss). Der malerischen Pracht der reichgewandeten, in flotten Kreuzstrichen hingeworfenen Rückenfigur steht die tiefe vertrauensvolle Andacht des ins Knie gesunkenen Hauptmanns gegenüber. Er ist die Hauptfigur des ganzen Bildes. Auf ihn fällt das hellste Licht, er ist der inhaltliche Mittelpunkt, in dem sich die geistige Bedeutung des Geschehens konzentriert. Das Bild ist reich bewegt durch Zuschauer aller Art: Männer mit Hunden, Mädchen, Knaben. Aber sie sind kein teilnahmloses Statistenvolk, das die Aufmerksamkeit vom Geschehen ablenkt, sondern alle sind sie intensiv daran beteiligt, sei es, dass sie verwundert den Niederknienden betrachten — der begleitende Hellebardier scheint ihn aufheben zu wollen —, sei es, dass sie mit ehrfürchtigem Staunen an Christi Antlitz hängen. Dieses steht wie ein zartes schimmerndes Gestirn mit träumerisch gerührtem Augenaufschlag über der ganzen Szene.

Bazzanis Kunst rückt immer mehr von der Sinnlichkeit des rein Malerischen ab. Die Spätwerke sind auch in malerischer Hinsicht aufs höchste verfeinert und differenziert. Aber die Farbe hat in ihnen nur mehr geistige Bedeutung. Die Oligochromie der Bilder der frühen, das Reiche, Farbensatte der mittleren Zeit wird durch eine Schillerfarbigkeit ersetzt, in der sich alle Töne brechen, in ihrer Wirkung gegenseitig durchkreuzen, so dass Schleierlicht über den Bildraum rieselt und ihn in visionäre Stimmung taucht, aus der wenige Töne dumpf hervorglühen, andere in changierendem Wechselspiel leuchten. Die *Himmelfahrt Mariae*[42] (fig. 34) ist eines der reifsten Beispiele. Die Apostel scharen sich um den offenen Sarkophag; aufgerührt, bewegt durchforschen sie seine leere Tiefe, und nur einer hat die schon kleiner werdende, dem Himmel zu entschwindende Madonna mit den Augen erfasst. Unwillkürlich fühlt man sich veranlasst, einen Vergleich mit dem Schwechater Fresko anzustellen. Erscheint doch Maria dort in ähnlicher Haltung mit ausgebreiteten Armen. Man wird sofort des stärkeren Illusionismus bei Bazzani inne. Bei Maulbertsch ist die Madonna überirdisch gross — bei Bazzani verkleinert sie sich in der Luftperspektive. Bei Maulbertsch glühen die Farben leidenschaftlich — bei Bazzani brechen sie sich im impressionistischen Spiel der Atmosphäre. Nebst dem Rotgrund ist das Blaugrau des Himmels tonangebend für das ganze Bild. Es kehrt mit seinem lichten Orangewolkenwechsel als bewegliches Changeant in dem linken der über das Grab sich Beugenden wieder. Der überschnittene Apostel am

Rande rechts hat Graublau nur mehr als Schatten im Weiss. Helle Akzente sind der gelbe Apostel unter der Madonna und sein kobaltblauer Nachbar rechts, dunkle ein glühendes Rubinrot und ernstes Olivgrün in den das Grab Durchforschenden. Maria trägt ein rosa Gewand mit hellblauem Mantel. Das Brechen und Changieren der Farben lässt mehr noch als an die Tafelbilder an die Fresken Maulbertsch' denken. Aber es ist illusionistisch (was die Fresken Maulbertsch' nicht sind), wenngleich sein Illusionismus nur dem Stimmungszauber dient.

So unterstützt Bazzani durch den Zauber der Farbe das Inhaltliche. Die kühlen, duftig gebrochenen Farben der *Himmelfahrt* sind wie ein Sichwiederauflichten nach schwerer drückender Gewitterstimmung. Düster und lastend aber breitet sich diese Stimmung auf zwei andere ganz späte Bilder, *Beweinung* und *Grablegung* (figs. 36, 37) [Venedig, Privatbesitz]. Das Malerische ist in ihnen restlos tiefstem seelischen Ausdruck dienstbar gemacht. Golgathatrauer lagert über den Bildern. Die Sonne hat sich verborgen. Ein bleiches Zwielicht huscht über die Gruppen, die gross und mächtig in überschnittenen Halbfiguren ganz nahe an den Beschauer herantreten. Nächtliches Dunkel füllt hinter ihnen den Raum. In wenigen ganz grossen und ausdrucksvollen Zügen ist die Komposition aufgebaut. Ein doppelter Dreieckswinkel: Maria wehklagend über dem Leichnam Christi, der in ihrem Schosse ruht[43]. Aus dem abenddunklen gewitterschwülen Raum wächst dieses barocke Vesperbild gross und traurig, vom Wetterleuchten schwach erhellt, hervor. Unendlich ausdrucksvoll ist die klagend sich breitende Gebärde Mariae, ihre suchenden Hände, die hell durch das Dunkel flattern wie zwei verirrte Vögel. Gross und dunkel umrändert sind die niedergeschlagenen Augen. In ergreifender Leblosigkeit ist der Körper Christi zurückgesunken; das kühn verkürzte Haupt ruft Erinnerungen an Hans Baldung und Hercules Seghers wach. Graugelb mit blassen Lichtern schimmert der Leichnam. Grünblau und Braunrot, in den Lichtern zinnoberglühend, begleiten die Marienklage. Dunkelblau, von unheimlicher Orangehelle unterbrochen, ist der Himmel. Dunkelbraunrot vibriert der ganze Luftraum, in dem das Totenlaken als hellstes Licht steht.

Auf die gleiche Farbenskala, womöglich noch düsterer ist die *Grablegung*[44] gestimmt. Aus der Stimmung des Inhalts heraus werden die Farben als Dissonanzen geboren. Das Dunkelblau und missfärbige nächtliche Dunkelrotgrau wirken ausgesprochen als Dissonanz. Ebenso die glutroten Lichter in Nikodemus und das Rosaschillern im Ärmel Magdalenens. Daneben wieder das fahle Leichenkarnat des Corpus Christi.

Die Farben sind ganz dünn und vertrieben aufgetragen. Das graue Braunrot des Grundes spricht überall mit. So mächtig und nahe die Gestalten sind — der Leichenzug zieht von der Seite des Beschauers in das Bild hinein, streift fast an ihm vorüber, wobei die Dreieckskomposition invertiert erscheint, nicht emporstrebend, sondern traurig in Christi Leichnam herabsinkend —, schemenhaft und

durchsichtig erscheinen sie wie Schatten, aus dem Dunkel geborene Dämmerungs-
bilder. Sie zeugen von restloser malerischer Beherrschung der optischen Erscheinung;
sie sind keine Produkte stilisierender Abstraktion, wie die von ganz anderen Grund-
lagen ausgehenden Schöpfungen der deutschen Barockmeister. Die warme, blutvoll
lebendige malerische Erscheinung liegt ihnen zugrunde, aber sie verflüchtigt sich
immer mehr zu seelischer Transparenz. Die wundervolle Materie spricht noch aus
den breiten lockeren Pinselzügen, aber sie sind ganz dünn und durchsichtig auf-
getragen, in vibrierender Fiederstruktur. Die Gestalten weichen bei genauem Zusehen
wie verwaschene Regengesichte in das Dunkel zurück, aus dem sie sich nur dem
über das Ganze hinschweifenden Blick mit suggestiver Deutlichkeit lösen.

Maulbertsch' Kunst ging von anderen Voraussetzungen aus als die Kunst Bazzanis.
Gerade die Siebzigerjahre lehren, wie tief sie in der nordischen Gotik ideell verwurzelt
ist[45]. Aber dass ein Meister von der Eigenart des so viel Nordisches enthaltenden
Bazzani ihm gerade in dieser Zeit viel bedeuten musste, ist leicht einzusehen.

Detailbeobachtungen vermögen Schritt auf Tritt den Zusammenhang der beiden
zu erklären. Die Art, eine flach ausgestreckte Hand mit gespreizten Fingern in
Verkürzung darzustellen, übernimmt Maulbertsch von Bazzani. Man vergleiche
die Linke von Maulbertsch' *Narzissus* mit der der Madonna von Bazzanis *Pietà*,
oder die Rechte des *hl. Johannes v. Nepomuk* mit der des Christus im *Hauptmann
von Kapharnaum*. Die Identität ist so gross, dass die Morellische Methode nahezu
auf gleiche Meisterhand schliessen könnte. Man vergleiche die mit wenigen markanten
Pinselhieben in erschöpfender Charakteristik wiedergegebenen Apostelköpfe von
Bazzanis *Himmelfahrt* mit denen der Maulbertschradierung, die *Kommunion der
Apostel* (fig. 27), wie wenige Schattendrücker in lichter Fläche ausdrucksvoll ver-
sonnene Altmännergesichter zu modellieren wissen. Die *Himmelfahrt Mariae* bietet
in der ganzen formalen und farbigen Struktur auch starke Analogien zu den
Schwechater Freskenskizzen. Der splitternde Pinselstrich, die unendlich malerische
Sprödigkeit der im farbigen Licht brechenden Formen, die Glitzerlichter, die
changierenden Farbenkreuzungen (namentlich in den Stoffen), alles finden wir auch
bei Bazzani[46]. Die stürmenden Zickzacklinien von Bazzanis *Madonna* lassen an den
Korneuburger *hl. Augustinus* denken, unter dessen Geistesblitzen die Ketzer sich
krümmen. An Bazzani erinnert das expressive Raumdunkel des Maulbertsch der
Siebzigerjahre, das schemenhafte Hervortauchen schwanker grosser Gestalten aus
wogenden Gründen. Für jedes Detail einer Gestalt Maulbertsch' lässt sich hinsichtlich
seiner Ausdrucksbedeutung ein Analogon bei Bazzani finden, für jede Körper-
wendung, für jede Geste, für jede oratorisch expressive Gebärde der in mächtigem
Schwung dahinrauschenden Gewänder[47].

Mehr aber als alle diese Details verbindet eine starke geistige Verwandtschaft
die beiden Meister: die ganze Auffassung des Andachtsbildes als einer überschweng-
lichen, ekstatisch gesteigerten Confessio, der Historie als eines visionären, mit

gläubigen Augen geschauten Erlebnisses. Gerade die tiefen Unterschiede, die durch
die Verschiedenheit der ideellen Grundeinstellung der beiden Nationen, denen sie
angehören, bedingt sind, bilden eine Folie, von der sich ihre Gemeinsamkeiten
um so wirkungsvoller und überraschender abheben.

Nicht so konkret zu fassen wie die Beziehungen zu Bazzani, aber sicher ein
historisches Faktum sind die zu einem anderen Oberitaliener des früheren Settecento,
in dem der Geist der nordischen Phantastik und Expression hochstrebt: zu Magnasco.
Maulbertsch' Werke der Siebzigerjahre reduzieren das Körperliche auf ein nerviges
Gerüst von Kraftstrahlen, in dem nur der seelische Bewegungsantrieb, das innere
Sichbäumen des motorischen Willens vorübergehende Gestalt von sehnen- und
hautüberzogenen Knochen annimmt; von Körpern, die gar nicht Körper sind,
sondern Emanationen seelischer Leidenschaften, Ausdrucksskelette, um die die
Gewänder schlottern, die in bizarren Gesten nur dem inneren Antrieb gehorsam
sind, aber weiter keine Existenzberechtigung haben. Man kann absehen von den häu-
figen Analogien, die z. B. Maulbertsch' Modellierung eines Rückenaktes (siehe fig. 18)
in den Aktdarstellungen Magnascos findet. Das Fetzige, Schlotternde, wild Aus-
fahrende, nur vom geistigen Impuls Zusammengehaltene der Gestalten Magnascos
schlechthin ist ein von konkreter Motivwanderung unabhängiges Wesensmoment,
das wir in Maulbertsch' Kunst wiederfinden. Eine ideelle Brücke verbindet Werke
wie Magnascos *Inquisitionsgericht* (fig. 31), Frankfurt, und den Wiener *Thomas*
von Maulbertsch (fig. 29). Die rauchige, qualmige Halle, von gespenstischem Licht
erleuchtet; die schemenhaft ausdrucksvollen Gestalten; der in rundlich eckigen
Knicken und Kanten laufende Duktus der hellen Pinselzüge, der die seltsamen
Skelettmänner aus dem Dunkel hervorruft; die ganze gespenstisch visionäre
Stimmung[48] — der Schritt, der die beiden Welten verbindet, ist nicht allzu gross.
Unüberbrückbar aber ist die Kluft, die die bizarre Romantik im Wesen Magnascos
von dem intensiven Glaubenserleben des Kirchenmalers Maulbertsch scheidet.

Ungefähr um die Zeit der Korneuburger Kirchenausstattung ist das *Selbstporträt*
von Maulbertsch entstanden (fig. 2) (Österreichische Galerie)[49]. Es ist eines der
stärksten Bildnisse, die uns das 18. Jahrhundert hinterlassen hat. Etwas von dem
Visionären, Übersinnlichen, das die gleichzeitigen Kirchenbilder erfüllt, ist auch auf
diese Selbstschilderung übergegangen. Vom repräsentativen Bildnis gleich weit
entfernt wie vom realistischen, wächst es durch die Stärke des inneren Erlebnisses
über irdische Relationen hinaus. Schon der ganze Körper weicht in seinen Propor-
tionen vom normalen Verhältnis ab. In mächtiger dunkler Welle, an die Flammen-
kurven der Heiligen erinnernd, hebt er sich aus dem dämmerigen Ambiente empor.
Überaus lange Arme laufen in Hände aus, deren skeletthaft schmale Finger, von
seelischem Leben fiebernd, sich spannen und krümmen wie leckende Flammen: eine
Magnascoimpression. Und dieser mächtig-schlanke Körper trägt einen kleinen Kopf
mit durchgeistigtem, etwas femininem Antlitz, in dem dunkle lebendige Augen

glänzen, halb regsam nach aussen spähend, halb verschleiert nach innen gewandt, in der Fülle der eigenen Gesichte verfangen. Die Farbengebung ist nebelhaft, verhalten glühend, von hellen Akzenten jäh und plötzlich unterbrochen. Dem Schwarzgrau des Rockes und dem Graublau der Weste steht Rot im Rockfutter entgegen. Das Antlitz, der hellste Fleck im Bilde, zeigt helles Gelb (Stirn) und Rosa (Wangen, Nase). In der Linken hält der Meister die Skizzenmappe, die Rechte weist mit dem Pinsel auf ein frisch vollendetes Bildnis seines Sohnes, dessen gemaltes Antlitz in nicht minder hellen Farben prangt wie das wirkliche des Vaters. Der Hintergrund soll die irreale visionäre Stimmung steigern. Da schliesst keine prosaische Kulisse ab oder die obligate Helldunkelhöhle der Barockporträts, sondern nebelhafte Tiefen öffnen sich, von gerafften Draperien wie von gotischen Bogen umgeben; ein blaugrüner Gobelin zeigt die verschwommenen Umrisse einer Frauengestalt und ein geisterhaftes gelbes Licht bricht wie aus jenseitigen Sphären hervor.

Die Siebzigerjahre eröffnen einen neuen Aspekt von Maulbertsch' Verhältnis zu Italien. Damit ist aber die andere Komponente seiner Kunst, die holländische, nicht unterbrochen. Im Gegenteil: das Bizarre, Phantastische, das ihm die Holländer vermittelten, erscheint jetzt expressiv gesteigert, zu gewaltigen Ausdruckswerten vertieft. Zwei von Maulbertsch' grossartigsten Radierungen, die stilistisch um diese Zeit anzusetzen sein dürften, geben Belege dafür[50]. Die *Kommunion der Apostel* (fig. 27), durch ein Bild von Pittoni angeregt, gibt die heilige Historie in einer von wogendem Licht- und Schattenqualm erfüllten Halle wieder, ähnlich wie die Erscheinung des Auferstandenen. Himmlische Gäste senken sich aus den Lüften herab und in tiefer Andacht knien die Apostel nieder wie vor dem Speisegitter der Kirche, während der Heiland-Priester die Hostien austeilt. Aus der glanzvollen Komposition Pittonis ist eine Szene von unendlicher Ergriffenheit geworden. Das Disproportionierte, Sprunghafte, Erschreckende, Unwirkliche der Relationen ist hier auf die ganze Komposition ausgedehnt. Diese Menschen füllen einen Raum, den sie sprengen müssten, besässen sie plastisch vollrunde Körper. Aber sie sind Nebelgestalten, deren Körper irgendwie aus dem Raumfluidum hervorwachsen, ineinanderfliessend, nicht klar begrenzt. Nur oben verdichten sich dann diese Phantome zu Köpfen von erschreckender Deutlichkeit, Köpfen, die an Bazzani-Apostel erinnern, aber deren ausdrucksvolle Würde zu unheimlichen Zerrbildern steigern, zu Bramerschen Phantasieschöpfungen, in denen die Intensität seelischen Lebens jede klare, wohlproportionierte Linie aus dem Geleise geworfen und verzogen hat.

Die andere Radierung stellt den frommen *Hauptmann von Kapharnaum* dar[51]. Unwillkürlich wird man an Bazzanis Bild erinnert. Es ist durchaus möglich, dass eine wenn auch sehr verblasste Beziehung zwischen beiden Werken besteht. Den Krieger mit dem Helm, der sich zu seinem knienden Herrn herabneigt, finden wir bei Maulbertsch wieder, nur dass er sich hier statt auf eine Hellebarde auf eine Fahne stützt. Aber welch unendliche Unterschiede bestehen trotz innerer Beziehungen

zwischen den beiden Werken! Bazzanis Breitkomposition ist zu einem gotisch steilen Hochformat geworden, wo die Gestalten wie schlanke Pyramiden oder Obeliske gen Himmel drängen. Holländische Barockphantastik hat die würdevollen Figuren des Italieners zu überaus ausdrucksvollen Missgestalten im malerisch spröden, bröckligen Kaltnadelgeflecht früher Rembrandtradierungen umgewandelt.

In dieser dritten Periode seiner malerischen Entwicklung nimmt Maulbertsch künstlerische Ausdrucksmittel seiner ersten wieder auf. Die unkörperlichen, ekstatisch flatternden, zentrifugal bewegten Gestalten und das Raumdunkel kehren wieder. Aber hat man bei Frühbildern von Maulbertsch oft das Gefühl des Zerfallens, Sichauflösens, so hält nun ein reissender Bewegungsstrom die zentrifugalen Elemente zusammen und das Raumdunkel wogt nicht willenlos als unbestimmter Qualm, sondern ist mit ein Träger der Bewegung. Wie die figurale Komposition bestimmt und energisch bewegt ist, so gehen auch Bewegungsströme durch das Helldunkel der Atmosphäre. Sicher waren bei dieser motorischen Organisation die künstlerischen Erfahrungen der zweiten Periode und ihrer Auseinandersetzung mit den rein formalen Problemen der Venezianer stark beteiligt. Aber sie allein konnten doch nicht zu diesem Höhepunkt von Maulbertsch' expressivem Stil führen. All diese Bewegung ist geistigen Ursprungs, sie quillt aus tief innerem seelischen Erleben. Und in ihrer unvergleichlichen Steigerung geht Maulbertsch weit über alles, was ihm Italien geben konnte, hinaus, ja wird zu seinem absoluten Gegensatz. Alte historische Schichten wachsen in seiner Kunst durch. Es ist keine bewusste renaissancemässige Wiederaufnahme, wenngleich der in Wesenstiefen vorgehende Prozess gelegentlich von historisierenden Anklängen seismographisch angezeigt wird. Der *Aufbruch zum Martyrium des hl. Johannes von Nepomuk* (fig. 30) spielte sich (in der ursprünglichen unverstümmelten Fassung des Bildes[52]) in einer hohen gotischen, von einer düsteren Öllampe erhellten Halle ab, während draussen am Nachthimmel der zunehmende Mond stand. Die Erscheinung des Auferstandenen geht gleichfalls in einer gotischen Halle mit unendlichen Raumtiefen vor sich. Das Spätmittelalterliche, die späte Gotik mit ihrem Jenseitsdrang, mit dem Flamboyant ihrer Formen und Linien, die in irrationellem Spiel gen Himmel flackern, erwacht in Maulbertsch' Malerei zu neuem Leben. Sie ist in ihr von Anbeginn an vorhanden, aber niemals kommt sie so deutlich zum Durchbruch wie in den frühen Siebzigerjahren, dem Höhepunkt von Maulbertsch' Ausdruckskunst.

Maulbertsch ist nicht der erste der nordischen Barockmeister, in dem der Geist der späten Gotik wiedererwacht. Wieviel Spätmittelalterliches in dem Bewegungs-drang, dem Jenseitsstreben, der Raumphantastik sowohl der nordischen Bau- wie Bildwerke des Barock liegt, wurde genugsam beobachtet. Wohl fehlt den Österreichern vor Maulbertsch der entfesselte Überschwang der Bayern. Ein Meister unter ihnen jedoch, dem Maulbertsch am meisten kongenial erscheint und mit dem ihn viel mehr innere Beziehungen als mit den übrigen verbinden, entwickelt den grossen

Stil gewaltig ausschweifender Parabelkurven, flammender Formen, expressiven Helldunkels zu bezwingender Macht: Paul Troger. Wenn irgendwo, so ist es von dieser dritten Periode Maulbertsch' aus möglich, einen Rückblick auf Trogers Kunst zu tun. Konkret belegen lässt sich ihre Beziehung nicht, wie das bei Italien und Holland der Fall ist. Aber sie ist ein Faktum geschichtlicher Wesensentwicklung. Keiner der älteren Barockmeister ist Maulbertsch so wesensverwandt wie der gleich ihm mit Piazzetta verbundene Troger.

Die Vorstellung seiner Kunst ist meist mit dem Gedanken an seine grossen Fresken verknüpft. Sie strahlen in hellen Farben, haben aber im Vergleich mit der heiteren Selbstverständlichkeit von Grans Klassizismus etwas Unwirkliches, Phantastisches. Max Dvořáks Wort vom „umgekehrten Helldunkel" wurde auf Trogers Melker Decke geprägt. Vor allem seine Spätwerke, wie die Brixener Fresken, sind vom grandiosen Flammenzug ins Unendliche ausschwingender Kurven durchkreuzt. In Keilen, Dreiecken und ausdrucksvollen Splittern bricht der Faltenwurf der Gewänder. Trogers Formen haben eine machtvolle rundliche Geschlossenheit der Modellierung. Das Rundliche, mächtig Quellende oder schlank Gedrechselte behält aber nie das letzte Wort, sondern läuft stets in spitze Flämmchen und Zacken aus, die seine Geschlossenheit auflösen, irrationell machen. So wird die bei den Österreichern stets wirksame monumentale Geschlossenheit des italienischen Barock von ihm mit dem flammenden Unendlichkeitsdrang des späten Mittelalters vermählt, wobei der letztere immer mehr das Übergewicht erhält.

Das kommt in seinen späten Tafelbildern besonders deutlich zum Ausdruck, wie überhaupt Altargemälde und Heiligenbilder, ähnlich wie bei Maulbertsch, der tiefsten Wesensart seiner Kunst mehr als adäquate Äusserungsmöglichkeiten entgegenkommen denn grosse Fresken. Die tiefste Eigenart dieses durch die Macht seiner Erscheinung zum Freskanten wie vorbestimmten Meisters enthüllt sich doch in der Altartafel. Da kann er erst das zur Intensivierung der geistigen Wirkung so notwendige Spiel des Helldunkels entfalten. Bei Troger ist es eigentlich kein Spiel, kein labiles Fluktuieren wie bei Maulbertsch, sondern ein in feste, durch inhaltliche Momente bestimmte Bahnen gelenktes Strömen. Blitzartig scharf beleuchtet das Licht die Gestalten, so dass sie von den Modellierungsschatten häufig zerschnitten werden. Die hellen Teile heben sich in einer der Caravaggieske viel näher stehenden Kontrastschärfe plastisch rund von der dunklen Folie ab. Aber dieses Licht hat keineswegs eine formale Rechtfertigung der Modellierung der plastischen Gruppe; das besagt schon das formzerstörende Wirken der Schatten. Sein Anlass ist nur im Geistigen, in der inhaltlichen Dramatik des Vorgangs zu suchen. Christus ist in Gethsemane schmerzüberwältigt zusammengebrochen[53]. Wunderbar ausdrucksvoll ist der herbe Knick des Körpers, der doch durch die Schulter weichen rundlichen Fluss erhält (jenes auch Maulbertsch so geläufige Verschleifen, Abrunden der Bruchschärfen kennt bereits Troger). Widerstand des Lebens in Todesnot, Angst, Ergebenheit

in Gottes Willen, all das spricht aus der Haltung des Körpers, den verkrampften Händen, den Falten des Gewandes. Da fällt ein scharfer Lichtstrahl ein und beleuchtet den himmlischen Boten, der dem Heiland den Kelch gebracht hat und zugleich mit tröstender, an Gottes Ratschluss erinnernder Gebärde zum Himmel weist. Weich und doch elastisch scharf ist der Akt modelliert. Trogers Weichheit hat nichts Verschmelzendes. Sie nimmt von Schärfen ihren Ausgang und bedeutet ein jähes eilendes Sichverflüchtigen im Schatten, ein rasches Hinübergleiten ins Dunkel des Wesenlosen. So lecken Licht- und Schattenflämmchen an der leuchtenden Engelsgestalt, an ihrem prachtvollen Körper, ihren Haaren, ihren Flügeln und befördern ihre nicht durch Mittel farbigen Verschwimmens bewerkstelligte Lösung im Raum. Umgekehrt wächst die Gestalt dadurch wieder mit blitzartiger Schärfe und Jähe aus dem Raumdunkel, als seine Geburt, heraus. *Tobias* (Joachim) *und Anna* begegnen einander nach der Trennung (fig. 32)[54]. Ihre Seelen verschränken sich wie ihre Hände, ihre alten Köpfe neigen sich einander zu, sie vernehmen nichts von dem, was um sie vorgeht. Da springt jähes Licht auf und in diesem Licht die jähe Vision eines Engels, der mit machtvoll segnender Gebärde die beiden vereint. Trotz des scharfen Lichtes hat diese Erscheinung nichts Materielles; ihre feinen Züge verflüchtigen sich, verschweben in der Verkürzung, verhuschen in Flämmchen- schatten, verwehen im Winde. Und auch die Realität der beiden greisen Menschen ist ausdrucksvoll gesteigert, das Grobe noch gröber gemacht, das Gebrechliche noch gebrechlicher, das Verschrumpfte noch mumienhafter: alles „übertrieben"[55] — nur dem inneren Ausdruck zuliebe.

Der Jenseitsdrang, das Streben ins Unendliche wird bei Troger in eine grosszügig straffe, allgemeingültige Bildorganisation gefasst. Er ist der Meister der ersten Hälfte des Jahrhunderts. Bei Maulbertsch wird die Bildidee zur subjektiven Vision, zur Offenbarung der schrankenlosen Künstlerphantasie, die alle objektiven Gegebenheiten von Religion und Kirche in die magische Sphäre ureigenen Erlebens transponiert. Er ist der Meister, der bereits an der Schwelle der Romantik des idealistischen Klassizismus steht.

Die Stadt, die Maulbertsch' Wohnort war, besitzt heute (ausser der Kremsierer Erinnerungen wachrufenden, durch Übermalung völlig entstellten Decke der Ungari- schen Hofkanzlei *Verleihung des Stephansordens durch Maria Theresia*) nur mehr ein einziges Fresko aus seiner späteren Zeit: die *Taufe Christi* (fig. 38) in der Akademie der Wissenschaften (ehem. Hörsaal der theologischen Fakultät). Sie dürfte noch vor Mühlfraun entstanden sein. Der Fluss Jordan stürzt als mächtiger Katarakt in den Raum herab und die Arena der Gestalten umkreist den Turm der Mittelgruppe.

1775—77 schuf Maulbertsch die Fresken der Klosterkirche Mühlfraun [Milfron, Dyje] bei Znaim. Die grosse *Allegorie auf Sündenfall und Erlösung des Menschen- geschlechts* (fig. 41) [Garas 288] eröffnet uns den Ausblick in eine neue künstlerische Region. Das flammende Unisono der früheren Siebzigerjahre verwandelt sich wieder

in eine Vielstimmigkeit. Eine Fülle von Gestalten belebt den Raum. Aber sie drängen sich nicht. Der kühne Flammenzug der früheren Fresken ist zu einem rauschenden volltönenden Kreisbewegungsrhythmus geworden. Die Formen ballen und verdichten sich zu himmlischen Gestalten, dann lösen sie sich wieder und klingen in Wolkensphären aus. Der Dreitaktrhythmus der Kreisbewegung findet seine geometrische Verkörperung im gleichseitigen Dreieck, einer Figur, die allenthalben in der Gruppenbildung des Freskos wiederkehrt: in der zentralen Figur des von einer Engelgruppe auf einem dreieckigen Linnen getragenen Jesukindes, im Gott Vater, in der Gruppe von Adam und Eva unterm Baum der Erkenntnis, in der grossen, über den Bildrand quellenden Engelwolke rechts. Die aus Zickzacken und gegenständigen Diagonalen gebildeten Formationen spielen eine gleich grosse Rolle wie einst. Aber nicht mehr der aus einem Guss geborene Schwung der Gestalten wird irrationell geknickt, in unverhoffte Bahnen gelenkt, sondern aus der klaren, reinlichen Struktur der Körper selbst und ihrer Konfigurationen wächst der Diagonalen-, der Zickzackrhythmus hervor. Die Wendung der Richtung erfolgt nur in den Gelenken, und wie die einzelnen Glieder in kontrastierenden Diagonalenrhythmus eingestellt sind, so sind es die ganzen Körper im Rahmen der Komposition. Die Verdüsterung des Bildraums weicht einer allgemeinen Klärung und Aufhellung.

. Schon früher erlebten wir ein ähnliches Schauspiel: bei der Wendung von der ersten zur zweiten Periode. Damals war es die Kunst Pittonis, die der Wandlung ihre Färbung verlieh. Wenn Maulbertsch auch nie in dem Masse wie sein Zeitgenosse Anton Kern[56] an Pittoni sich anschloss, so ging doch viel von dessen Art des spitzen Akzentuierens, geistvollen Zersplitterns und Wiederzusammenfassens der Formen in seine Kunst über. Allerdings war es damals weniger das Klassizistische in Pittonis Kunst, was auf Maulbertsch wirkte. Dass aber nun ein anderer der venezianischen Barockklassizisten gerade durch das klassizistische Element seiner Kunst auf Maulbertsch wirken konnte[57], das war nur so möglich, dass Maulbertsch innerlich selbst inzwischen die Wandlung zum Klassizismus durchgemacht hatte. Vielleicht keines von Maulbertsch' Werken steht so sehr unter dem Eindruck der Kunst Sebastiano Riccis wie das Fresko in Mühlfraun (ČSSR).

Man braucht nur ein Werk wie die *Fürbitte des hl. Gregor für die armen Seelen im Fegefeuer* (fig. 39) oder die *Verzückung der hl. Therese* (Modelletto für das Altarbild zu S. Marco in Vicenza) (fig. 40)[58] neben das Mühlfraunfresko zu stellen, um die Überzeugung zu gewinnen, wie sehr die heitere Lebendigkeit von Riccis Diagonalenrhythmen auf Maulbertsch gewirkt hat. Mehr als das: der eigentümliche Typus von des späten Maulbertsch' Köpfen, rundlichen Köpfen von einer etwas stereotypen Zierlichkeit und Anmut, scheint in seiner Ausbildung durch Riccis Werke stark befördert worden zu sein. Das Glatte, Rundliche, Gedrechselte von Riccis Formenspiel tritt an die Stelle von Piazzettas und Bazzanis ekstatischen Kurven und Zickzacken.

Die Mehrzahl der bedeutenden Spätwerke Maulbertsch' entstand auf mährischem und ungarischem Boden: Mühlfraun, Raab, Pápa, Erlau und Steinamanger[59]. Dazu tritt noch der Bibliothekssaal des Stiftes Strahow in Prag. Der Zusammenhang Maulbertsch' mit Ricci wird effektiv erwiesen durch eines der Deckenbilder in Pápa: die *Himmelfahrt Mariae*[60]. Sie ist eine ganz freie selbständige künstlerische Erfindung, wurde aber durch Riccis grosses Altarbild des gleichen Themas zu St. Karl Borromäus in Wien angeregt. Der Zusammenhang wird einwandfrei erwiesen durch den stehenden Apostel rechts und den knienden links, durch den Altarleuchter zwischen den beiden und den in seiner Vertikale liegenden Apostel im Hintergrund, der nach Maria emporlangt und fast wörtlich aus Riccis Bild übernommen ist. Aber wie sehr hat sich die Komposition unter Maulbertsch' Händen verändert! Es wurde schon oben erwähnt, dass nichts, was einmal in das Gesichtsfeld des Meisters trat, völlig aus ihm wieder schwand. Und wenn nun auch in der Gesamterscheinung von Maulbertsch' Kunst die Note Piazzetta durch die Note Ricci ersetzt wurde, so bleibt sie doch noch in ganz deutlichen Spuren fühlbar. Langgezogen schleppende, zum Himmel emporflammende Kurven lassen ebenso an das Flamboyant der Siebzigerjahre wie an Piazzetta denken. Der bizarre Piazzettakopf eines Apostels der Schwechater Himmelfahrt hat sogar in dem Knienden rechts Wiederaufnahme gefunden.

Die grossen Kuppelfresken mit Szenen aus der Stephanslegende sind ein überaus bedeutsames Werk. Sie bedeuten die Schwelle von der monumentalen Kirchenmalerei des Barock zur monumentalen Historie des Klassizismus. Maulbertsch' Monumentalmalerei ist in inhaltlicher Hinsicht eine schrittweise Entfernung von der programmatischen Allegorie des Barock zum einheitlich machtvollen Fluss der Historie, analog der formalen Entwicklung von der ekstatischen Polyphonie der Kuppel von Maria Treu zu der klassizistischen Klarheit und Durchsichtigkeit der Pápaer Fresken. Wohl wogen, wirbeln und rauschen die Formen der reichen Kompositionen, aber das Kämpfende, Quellende, in sich selbst Gegensätzliche von einst ist einer festlichen, farbigen, ungehemmt in leuchtender Atmosphäre sich entfaltenden Bewegtheit gewichen. Diese Reinheit, Helligkeit, Durchsichtigkeit der Kompositionen, die klare Artikulation der bewegten Gestalten ist ebenso klassizistischer Natur wie die mächtigen kannelierten Säulen, Pfeiler und Kassettengewölbe der architektonischen Kulissen. Dass Maulbertsch der Klassizität seines Kunstwollens sich voll bewusst war, geht aus seinen Briefen hervor. Der „römische Geschmack" spielt bei ihm eine grosse Rolle[61]. Allerdings kam Maulbertsch mit dem echten römischen Klassizismus nicht in Berührung, höchstens mit Ablegern, und so ist der „remische gue" bei ihm mit dem Begriff des Klassizismus schlechtweg zu identifizieren. Dieser erschloss sich ihm viel eher aus der oberitalienischen Kunst. Maulbertsch' Klassizismus hat nichts zu tun mit der römischen Formenstrenge. So seltsam es klingen mag: die Klärung und Durchhellung der Kompositionen bedeutet zugleich ihre letzte und höchste Verklärung, somit auch eine Steigerung des Illusionismus. Die düster

flammende Innerlichkeit der früheren Siebzigerjahre wird zu einem strahlenden Glanzmeer von Licht und Farbe. Wird auch die Zeichnung der Gestalten strenger, klarer, rationeller artikuliert, der atmosphärische Glanz, der alles umfliesst, aus dem alles geboren erscheint, macht doch wieder aus der Szene den Schauplatz visionären Erlebens, ein himmlisches Traumland.

Die Polyphonie der Formen und Farben wird zur Homophonie verschmolzen, besser: zusammengebunden, da ihr polyphoner Charakter nicht verleugnet wird. Das ist ein Kennzeichen allen Klassizismus', der tiefes geistiges Erleben ist.

Die ausgeführten Fresken geben vielfach nur unzulänglich den künstlerischen Absichten ihres Schöpfers Ausdruck. Die kleinen Ölskizzen vermögen dies viel besser; sie gehören zum Geistvollsten und Wunderbarsten, was malerische Kunst je hervorgebracht hat. Der greise Meister wurde über seinem letzten Werk, dem Dom von Steinamanger, vom Tode ereilt. Die Durchführung besorgten seine Schüler Winterhalder und Spreng nach den vorhandenen Entwürfen. Diese kleinen Entwürfe, von denen ein Teil noch erhalten ist, strahlen in atmosphärischer Reinheit und Leuchtkraft des Kolorits. Nichts mehr von der gläsernen Schärfe und Intensität der Schwechater Skizzen. Vielfach gebrochen, im Duft verschwimmend, in Licht-nebeln verhauchend sind die Farben — und doch rein, Gewebe aus dem immateriellsten Stoff, den es gibt: aus dem schwebenden Glanz der Atmosphäre.

Die Pápaer Fresken entstanden 1781—83. In unmittelbarem Anschluss daran schuf der Meister den Plafond im grossen Saal des bischöflichen Palais zu Steinamanger: eine in Lichtnebeln schwimmende religiöse Allegorie. Ihren Stil in der Skizze verkörpert ein Deckenbildentwurf, *Allegorie auf eine Fürstenhochzeit*, in Wiener Privatbesitz, Fräulein Susanne Granitsch [heute Österreichische Galerie] (fig. 42). Wohl handelt es sich hier um ein profanes Werk. Ebenso wie bei dem Steinamangerer Fresko wird die Erinnerung an Kremsier wach. Aber auch diese patriotische Allegorie auf eine Fürstenhochzeit, wo Apollo und Athene ein Medaillon halten und alle heiteren Götter und Tugenden gleich lichten farbigen Kränzen durch die Wolken sich schlingen, bedeutet ein Höchstes an zauberhafter Lichtverklärung.

Eine der entzückendsten Feerien, in der Rokoko und Klassizismus sich die Hände reichen, besitzt die Österreichische Galerie. Dargestellt ist die Geschichte von *Jupiter und Antiope* (fig. 43). In einer sonnendunstverklärten Landschaft ist Antiope ent-schlummert, während Jupiter als Satyr sachte heranschleicht; ihre Gefährtin wird durch den Störer aus dem Schlafe geschreckt. Oben aber fährt Venus auf ihrem Amorettenwagen, von blumenstreuenden Genien begleitet, durch die Lüfte, während Apoll und Artemis in den höchsten Regionen wie Wolkenschatten, wie Brocken-gespenster herumwirbeln. Das Wirkliche der hellen Sommerlandschaft wird durch das Duftgespinst der Atmosphäre ins Unwirkliche, das Unwirkliche der Himmels-erscheinungen durch malerische Verkörperung ins Wirkliche verkehrt: eine echte „Feerie".

Das Kreisrund der Bildfläche schlägt die Tonart für den ganzen kompositionellen Aufbau an. Es bestimmt die wiegende Welle der Landschaft, die Kurve der flatternden Genien. Die ganze himmlische Gruppe bildet einen Kreissektor, dessen Zentrum zu der Venuswagen sich bewegt. So locker und spielend die Bewegung erscheint, so bewusst ist sie zu einem einheitlichen Strom zusammengefasst, der von allen Bildpunkten aus einem idealen Zielpunkt in der Tiefe des Himmelsraumes zwischen Apoll und Artemis zustrebt. Diese Vereinheitlichung der räumlichen Bewegung ist für den späten Maulbertsch bezeichnend. Sie ist ein illusionssteigerndes Moment. Während in der Kuppel von Maria Treu verschiedene Bildkomplexe mit verschiedenen Blickpunkten vereinigt sind, wirkt in den Kuppeln von Pápa die Raumbewegung wie ein saugender Trichter, der alle Dinge in den Strom einer grandiosen Homophonie zusammenfasst und zu e i n e m Blickpunkt emporzieht, der oft mit der Taube des Heiligen Geistes zusammenfällt und so seine inhaltliche Rechtfertigung erhält.

Die Farben sind mit fein und duftig tuschendem Pinsel aufgetragen, leichte Akzente und Schillerlichter spitz hingetupft, wie Blumen da und dort hingestreut. Das Glänzen im Licht breitet sich wie ein sanfter Schleier über die Gestalten. Hell und duftig sind die Farben. Lichtes Blau, Gelb und Rosa spielen eine grosse Rolle bei ihrer Zusammensetzung[62]. Es sind Farbenharmonien, die wir ähnlich, wenn auch ganz anders verwertet, bei einem dritten grossen venezianischen Barockklassizisten antreffen: bei Giovanni Antonio P e l l e g r i n i. Ein Bild wie der *Triumphzug des Titus* (fig. 44)[63] strahlt in jenen hellen reflexdurchleuchteten Farben, in jenen Akkorden von Rosa, hellem Zinnober, hellem Ocker und duftigem Himmelblau. Es gibt Deckenskizzen von Pellegrini, in denen Gestalten und Wolken hell in hell durcheinanderwirbeln wie ein Schneegestöber. Das Flockige, Beschwingte von Pellegrinis Gestalten, das bei aller Rundlichkeit und Wohlgefügtheit der klassizisierenden Formen der Gesamtbewegung ein gesteigertes Tempo verleiht, ein Wogen und Kreisen in hellem Licht, dürfte auf Maulbertsch nicht ohne Eindruck geblieben sein[64].

Natürlich ist die Berührung mit Pellegrini nicht so zu verstehen, als ob sie in der klassizistischen Spätzeit des Meisters zum erstenmal erfolgte. Die Albertina besitzt eine geniale Zeichnung des Meisters, die *Dreifaltigkeit von zwei knienden Heiligen in Mönchsgewand adoriert* darstellend (Skizze zu einem Altarblatt)[65], die ungefähr gleichzeitig mit dem *hl. Narzissus* ist. Das Flockige, im Licht Gelöste des Blattes erinnert stark an Pellegrini, wenn es auch ganz in den Ausdrucksstil der Zeit umgesetzt erscheint. Ähnlich finden wir eine Vorwegnahme des gebrochen vielteiligen „Riccistils", der letzten Periode in ganz frühen Werken, wie den Refektoriumsfresken von Maria Treu, allerdings ganz irrational und aller klassizistischen Elemente entkleidet. Aber es ist symptomatisch, dass die Beziehung zu den beiden Meistern erst in Maulbertsch' Spätstil so evident wird.

Nicht nur helle freundliche Lichtvisionen kennen wir aus Maulbertsch' Spätzeit, sondern auch in geheimnisvolle Helldunkelschatten gehüllte Dramatik. Ein Werk

dieser Art ist *Alexander und die Frauen des Darius* (fig. 45)[66], Stuttgart, Staatsgalerie.
Dass es der spätesten Zeit des Meisters angehört, erhellt aus seiner schlagenden
stilistischen Übereinstimmung mit dem *Gideon* im Museum der Schönen Künste
in Budapest, einer Studie für das Langhausfresko von Steinamanger[67]. Das Bildchen
hat all das Irrationelle, den Unendlichkeitsdrang der monumentalen Werke früherer
Perioden, aber ins Zierliche des Kabinettstücks übertragen. Zwei mächtige Bild-
diagonalen kreuzen sich; die Pyramiden und Dreiecksformen wiederholen sie als
immer wieder zurückgeworfenes Echo. Eine Fahne ragt wie eine gotische Turm-
silhouette gegen den Himmel. In der Gruppe der Frauen erklingt das Pyramidenmotiv
in kristallener Reinheit. (Das Dreieck, die Pyramide, entwickelt sich in der Spätkunst
Maulbertsch' immer mehr zum grundlegenden Kompositionsprinzip, und zwar nicht
so sehr in der gestreckten, geflammten Form, sondern in der gleichseitigen von
klassizistischer Abgewogenheit.) So reinlich und zierlich die Formen sind, so mächtig
ist der Sturm, der sie bewegt. Zwei Bewegungen prallen da zusammen: die ritterliche
Courbette Alexanders und das hilfeflehende Andringen der Frauen, eine Welle von
Demut und Schutzbedürfnis. Aber es ist ein Sturm ohne materiellen Lärm und
Effekt, es ist ein lautloses Sichbewegen magischer Visionen in einem Raum, den ein
leichteres feineres Fluidum erfüllt als die irdische Atmosphäre.

Alexander prangt in silbergelbem Waffenrock und schmutzigrotem Mantel auf
dem weissgraublauen Pferde. Ihm wird von dem hellen Rot des Mannes rechts
und dem Olivgelb der Fahne sekundiert. Der Schattengrund ist dunkelgraublau,
der Vorhang violett. Die farbigen Kontraste, Schwarzblau, Hellgelb, Silberweiss,
Rotlila vereinigend, sind bestimmt, das Bild in schwebender Spannung zu halten.

Magisch und phantastisch ist auch die Lichtkomposition. Dieses Helldunkel ist
nicht mit den verhüllenden Nebeln der Frühzeit, nicht mit der expressiv akzentuieren-
den Lichtführung der frühen Siebzigerjahre zu vergleichen. Die Hauptgruppe ist
von innen durchleuchtet, wie milchiges Glas. Es ist nicht der Lichteinfall, der sie
erhellt, sie leuchtet von selbst. Dieses Selbstleuchten konnten wir schon früher,
in den Sechzigerjahren, beobachten, hier ist es aber noch viel immaterieller, intensiver,
vergeistigter geworden. Märchenhaft — man findet kein Wort, das die Stimmung
des Bildchens besser bezeichnen würde. Wie Traumgebilde sind die süssen puppen-
haften Frauenwesen. Etwas vom Preziösen, Unwirklichen, tief Symbolischen eines
Puppenspiels eignet dem Ganzen. Das Drama ist nicht wirklich, es ist ein Traum,
ein Spiel, ein farbiger Abglanz in der Künstlerphantasie. Den Frauen wird nichts
geschehen, wenn das Pferd mitten unter sie hineinsprengt, denn es ist ebensowenig
wirklich wie sie selber.

Traumhaft und unerklärlich, bühnenmässig[68] ist die Lichtverteilung der Raum-
tiefe. Durch den wirklichen Freiraum ist eine Draperie gespannt, die Tag und Nacht
scheidet. Links blickt man wie durch eine Zeltöffnung in den hellen Sonnentag
hinaus, rechts, im Innern des „Zeltes", wo Bäume wachsen und Alexanders Heer

aufmarschiert, lagert graue Dämmerung. Diese locker hingetupften bizarren Gestalten mit schwarzglänzenden Nadelkopfaugen, Federhüten und Helmen rufen wieder die „Rembrandtphantastik" wach. Das Wort „Rembrandt" wurde schon so oft gebraucht, dass man fast Gefahr läuft, den Vorwurf des Missbrauchs auf sich zu laden. Vielleicht wird da irgendein spätbarockes Element in Maulbertsch' Kunst mit dem Namen Rembrandt bedacht, das gar nichts damit zu tun hat?

Vor diesem Vorwurf mögen uns zwei weitere Spätwerke Maulbertsch' bewahren. Sie liefern den greifbaren Beweis für den unmittelbaren und nicht nur durch Venedig vermittelten Zusammenhang des Österreichers mit dem grössten Holländer des Barock. *Joseph erzählt seine Träume* [Collected Writings I, p. 69, fig. 43] ist eine freie Kopie im Gegensinn nach der Radierung B. 37 [Hind 160] von 1638. Es ist ein seltsames Schauspiel, wie die gedrängte, schwerbewegte Fülle von Rembrandts Komposition im caravaggiesken Stil der Dreissigerjahre[69] in die luftige Leichtigkeit von Maulbertsch' Märchenklassizismus übersetzt wird. Bei Rembrandt füllt eine gedrängte Menge von Gestalten den engen Raum, bei Maulbertsch sind sie locker, mit weitem Spielraum gruppiert. Nur einige Figuren sind es, die Maulbertsch wörtlich übernommen hat: Jakob, Joseph, das Mädchen mit dem Buch, die Gruppe um den Tisch; wörtlich natürlich nicht im Sinne von sklavischer Kopie, sondern mit den Lizenzen des frei schaffenden Künstlergeistes. Vor allem sind die Rembrandttypen ganz in Maulbertschtypen umgesetzt worden: in die rundlichen glatten Katzenköpfchen mit den weitgestellten Spaltaugen, den preziösen Nasen und den wie ein kurzer Spalt klaffenden Mündern. Ganz frei hat Maulbertsch aber mit den übrigen Gestalten und dem räumlichen Ambiente geschaltet. Wie das barock Gedrängte, Massige des Rembrandtschen Vorbildes in das klassizistisch Lyrische, Stimmunghafte übertragen wird, so werden auch die herben Ausdrucksrealismen Rembrandts durch zierlich anmutige Geschöpfe ersetzt. Zwischen Jakob und Joseph wird ein kleines Mädchen, das gespannt dem Träumeerzähler zuhört, eingeschoben. Eine zierliche kleine Türkin trägt ein schlummerndes Kindchen daher. Die Beiden über Jakob haben sich stark verändert: der eine hat nun den Hirtenstab bekommen, während sein Gegenüber eine Hellebarde erhielt. Nicht ein schwerer Betthimmel in engem, dumpfem Raum schliesst die Szene ab, sondern weite Bogenstellungen öffnen sich in eine Parklandschaft mit Burgen. Mädchen und Kinder blicken herein, frei zirkuliert die Atmosphäre, Schimmerlicht breitet sich über alles. Das Heimliche, Traute, Intime wird durch Stilleben bereichert; dem Hündchen im Vordergrunde gesellen sich als Gegenstück ein Nähkörbchen und eine Topfpflanze.

Das Gegenstück *Esther und Hathach* (fig. 46) [ehem. Slg. Auspitz, Wien; Garas 345][70] ist eine rätselhafte Schöpfung. Es ist genau so im Rembrandtstil gehalten wie das erste Bild. Der Anklänge an Rembrandtsche Werke gibt es genug in ihm. Vor allem wird man an den Triumph des Mardochai (B. 40 [Hind 172]) erinnert: den Aufzug inmitten einer bewegten Volksszene, die Bogenhalle mit dem Ausblick auf ein fernes

Schloss, die draperiengeschmückte Galerie mit den Zuschauern finden wir auch hier. Der Stürzende im Vordergrunde lässt an die Wächter des Münchener Auferstehungsbildes denken. Die Esther erinnert ein wenig an die Hagar von B. 30 [Hind 149], und das erschreckte Kind hinter der Schleppträgerin hat in dem Kleinen der *Pfannkuchenbäckerin* einen Bruder. Aber über die blossen Anklänge geht es nicht hinaus. Das Ganze ist eine Neuschöpfung. Die Frage muss noch offen gelassen werden, ob dem Künstler nicht ein uns unbekanntes Werk der holländischen Schule oder eine Nachahmung eines solchen als Vorbild, als „Rembrandt" vorgelegen hat. Doch bin ich eher geneigt zu glauben, dass der Meister hier ganz frei, nur durch das Betrachten von Rembrandts Œuvre inspiriert, seinen Stolz dareinsetzte, ein selbständiges Werk „in Rembrandts Manier" zu schaffen. Natürlich klingen auch andere Stimmen darin mit. Die Schleppträgerin z. B. steht Pittoni durch ihr Profil näher als Rembrandt.

Maulbertsch hatte früher häufig genug Graumalereien geschaffen[71]. Seine grossen farbigen Freskenwerke begleitete er oft mit kleinen Grisaillen. In der Kammerkapelle der Hofburg löste er gleichfalls eine monumentale Aufgabe, die zwölf Apostel, in Graumalerei. Das Akademiegeschenk ist eine solche. Was die späten Grisaillen (eine kleine Allegorie auf Maria Theresia in der Österreichischen Galerie[72] gehört auch hierher) besonders auszeichnet, ist die schimmernde Feinheit der Nuancen, die trotz des e i n e n Tons unendlichen Duft der farbigen Abstimmung zuwege bringt.

Dass Maulbertsch das radierte Œuvre Rembrandts gekannt hat, dafür besitzen wir noch andere Belege. Die liegende Antiope der „Salettel"-Skizze (fig. 42) geht auf die Antiope der Radierung B. 203 [Hind 302] zurück. Rembrandts *Kreuzaufrichtung* inspirierte Maulbertsch zu einer (von Koloman Fellner radierten) Komposition [Collected Writings I, p. 70, fig. 44], die wohl von dem Rembrandtschen Vorbilde stärker abweicht, dafür aber sich völlig einer kleinen *Kreuzaufrichtung* Magnascos im Wiener Schottenstift nähert. Ein (von Clemens Kohl gestochenes) Bild, *Die Auferweckung Lazari* ist eine freie, stark veränderte Wiederholung der Radierung B. 72 [Hind 198].

Doch nicht allein Rembrandt und sein Kreis boten die Quellen für Maulbertsch' holländische Stilelemente. Ein (von Franz Assner gestochenes) Bild „Feindliche Streiferey" schildert ein Reitergeplänkel ganz im Stil von Wouwerman[73].

Die meisten seiner Originalradierungen[74] schuf Maulbertsch in der Spätzeit. Dazu gehören nicht nur wundervolle Blätter im expressiv sparrigen Lineament der letzten Periode wie der *Tod Josephs* oder die in einer klassizistisch gotischen Halle sich abspielende *Firmung der Apostel*, nicht nur rauschende Allegorien wie das *Bild der Duldung* oder die *Allegorie des Tierkreises* (eine Umsetzung des späten Luca Giordano ins nordisch Phantastische), sondern auch zwei ganz seltsame Genredarstellungen: der *Guckkastenmann* und der *Quacksalber* (beide 1785). Diese

bringen alte Motive, wie wir sie aus dem Œuvre der Bamboccio, Saftleven, Steen, Dujardin sowie ihrer französischen und deutschen Nachfolger im 18. Jahrhundert kennen, in neuer Form und neuem Geiste.

Venezianisches und holländisches Element ziehen sich durch Maulbertsch' ganze Entwicklung. In der Frühzeit fliessen sie ineinander, verschmelzen zu einem Gesamtbegriff. Es ist bezeichnend, dass der „holländischste" Venezianer, Piazzetta, damals die stärkste Wirkung auf ihn ausübte. Mit dem Fortschreiten der Entwicklung aber sondern sich die beiden Elemente immer mehr, so dass in der Spätzeit der durch die venezianischen Barockklassizisten inspirierten Formensprache eine vollständige Angleichung der Bildidee an Rembrandt, eine Neuschöpfung, Umdichtung Rembrandts parallel geht. Was ist die künstlerische und geistige Bedeutung dieser Erscheinung?

Um diese Frage präziser beantworten zu können, sei es gestattet, einen kurzen Seitenblick auf zwei Meister zu werfen, die Maulbertsch' Zeitgenossen waren, mit ihm die Stellung in der problematischen Übergangszeit von Spätbarock zu Klassizismus teilen und für die das Rembrandtproblem von nicht geringerer Bedeutung war. Wir schreiten dabei wohl aus dem Kreise der österreichischen Kunst heraus, doch wird gerade die vergleichende Betrachtung einer fernerstehenden Künstlererscheinung die für die Lösung solcher Fragen erforderliche Weite der geschichtlichen Einstellung bedingen.

Januarius Zick tritt in seiner Jugendzeit, was die Nachfolge Rembrandts anbetrifft, das künstlerische Erbe seines Vaters Johannes an[75]. Januarius Zick ist um eine halbe Generation jünger als Maulbertsch, so dass dem Frühprozess der Auseinandersetzung des Österreichers mit Holland zeitlich das parallel zu setzen ist, was in der Kunst Johannes Zicks vor sich geht.

Johannes Zick bezeichnete selbst Piazzetta als sein Vorbild in der Malerei und Rembrandt als sein Vorbild in der Radierung. Diese Vereinigung des Venezianers und Holländers ist symptomatisch. Fanden wir sie doch auch, nicht in Worten, sondern in künstlerischen Fakten ausgesprochen, in Maulbertsch' frühen Tafelbildern. Wir dürfen aber diese Äusserung nicht dahin interpretieren, dass Johannes Zicks malerische Quelle ausschliesslich Venedig gewesen und nur auf diesem Weg ihm das „Rembrandtische" (wie auch Feulner betont, ein Sammelbegriff, der sich durchaus nicht auf Rembrandts Werk allein erstreckt) vermittelt worden sei. Die Lichtphantastik, das Schimmernde, Irisierende der Bilder Johannes', die schwanke Raumwirkung können ebensowenig wie in den Bildern Maulbertsch', mit deren Ausdrucksgrösse sie sich allerdings nicht im entferntesten vergleichen lassen, nur durch venezianische Vorbilder vermittelt sein; ebensowenig das Phantastische, Flackernde, irrationell Geflammte der Formen, die darin wesentlich über Venedig hinausgehen. Natürlich erscheinen diese Elemente, bei Maulbertsch Instrumente eines ungeheuer gespannten inneren Ausdruckswillens, hier mehr als Träger eines

artistischen Spiels malerischer Qualitäten. Die Beobachtung Feulners, dass diese
Barockkunst nur das malerisch Reizvolle in der holländischen Kunst gesucht habe,
ohne zu tieferen Wesensgemeinschaften vorzudringen, trifft auf Johannes Zick
vollkommen zu.

Wie können wir uns nun die holländischen Quellen dieser Malerei vorstellen?
Die Untersuchung mag hier von einem der eigenartigsten Jugendwerke Januarius'
ausgehen, das 1921 als Christoph Paudiss im Wiener Kunsthandel auftauchte (fig. 47).
Während ein Frühbild wie *David und Abisai* (Würzburg, Universität) den Zwanzig-
jährigen noch ganz von der Rembrandteske seines Vaters abhängig zeigt, erscheint
in *Jahel und Sisera* eine neue herbe Monumentalität, die dem weichen venezianischen
Formenschwung der Bilder Johannes' gegenüber etwas Neues darstellt. Aus diesem
Bilde spricht viel mehr von der Phantastik und Dämonie der Kunst des Bramer-
Rembrandt-Kreises als aus den Schöpfungen Johannes'. Deren weich gewellter
Schwung geht in eine herbe Brüchigkeit von Splitterformen über. Das glatte Schimmern
der im Helldunkel rundlich modellierten Oberflächen verwandelt sich in ein
kribbeliges, zitteriges Vibrieren, das durch nervös zeichnenden Pinselzug der ganz
dünn aufgetragenen und den Grund nicht völlig deckenden Farbe mit häufiger
Zuhilfenahme des kratzenden Pinselstils erzielt wurde. Doch viel mehr noch als
in der malerischen Durchführung prägt sich der neue Zug in dem kompositionellen
Aufbau der Gesamtheit sowohl wie ihrer Einzelheiten aus. Etwas Herbes, phantastisch
Disproportioniertes spricht aus dieser Komposition, deren Gestalten weit auseinander-
gezogen sind, so dass eine gähnende Raumleere klafft, die in seltsamem Phosphorlicht
glost (man weiss nicht, ob Wand oder Luftraum) und durch die Hauptgruppe nur
zum kleineren Teil gefüllt wird. Zwei grosse Bramerorientalen mit Lanzen rahmen
diese Wunderbühne des Lichts ein. Und was an Gestalten da noch willkürlich,
zerzogen und unvorhergesehen im Halbdunkel auftaucht, ist so seltsam, so traumhaft
grotesk, so ausdrucksvoll missgebildet, dass sein Ursprung in nichts anderem als
in der holländischen oder der unmittelbar aus ihr hervorwachsenden Kunst gesucht
werden kann.

Wie vielfach malerische Werke der Holländer in deutschen Adelssammlungen
des Barock enthalten waren und namentlich gerade die phantastischen des frühen
17. Jahrhunderts (ist doch die grossartigste Sammlung holländischen Barock-
manierismus' überhaupt eine deutsche), braucht hier nicht wiederholt zu werden,
um die Möglichkeit, ja Wahrscheinlichkeit des unmittelbaren Kontaktes der Süd-
deutschen und Österreicher mit ihnen zu betonen. Aber es ist gar nicht nötig, nur
an Holländer selbst bei diesem Stilphänomen zu denken, ebensowenig wie an
Franzosen und Westdeutsche als Vermittler eines renaissancemässigen Wieder-
aufnehmens holländischer Elemente. Wir dürfen auch die bedeutenden deutschen
Maler des 17. Jahrhunderts nicht vergessen, die in Holland selbst arbeiteten, eine
unmittelbare malerische Tradition des Bramer- und Rembrandtstils in Deutschland

erhielten und dem 18. Jahrhundert überlieferten. Da kann nicht mehr von einer „Beeinflussung" und „Übernahme" die Rede sein; das ist ein Arm des grossen holländischen Kunststroms selbst, der nach Deutschland abzweigt, unter Beibehaltung seines Wesens die beiden Nationen verbindet und die renaissancemässige Wiederaufnahme der holländischen Kunst im 18. Jahrhundert ideell vorbereitet.

Eine wichtige Rolle fällt dem Rembrandtschüler Christoph P a u d i s s [76] zu, der vorübergehend auch in Wien tätig war und schliesslich als bayrischer Hofmaler in Freising starb. Er wagt es, die Phantastik des frühen Rembrandt in den Monumentalstil grosser Altarblätter zu übertragen. Dann entsteht ein Werk von bizarrer Monumentalität wie das *Martyrium des hl. Erasmus* (fig. 48) von 1666 mit lebensgrossen Figuren, Kunsthistorisches Museum [Kat. 1938, p. 129, Inv. 1918]. Um diese Zeit stand Rembrandts Altersklassizismus in letzter Verklärung. Nicht die leiseste Spur davon ist in dem Werk seines Schülers zu spüren, der ganz den Stil der Dreissigerjahre bewahrt, aber ihn zu groteskem Ausdruck gesteigert hat. Die monumentale Fülle der Gestalten Rembrandts ist in herbe Eckigkeit übergegangen. Im Winkelrhythmus bewegen sie sich. Man beachte die schroffe Rechtwinkelverkürzung des über den Heiligen gebeugten Alten. Die hat nichts mit der stillen Monumentalität der kubischen Formen des späten Rembrandt zu tun. Etwas Schrilles, stosshaft Eckiges, Verkrampftes liegt in den Bewegungen. Ebenso sprunghaft, auseinanderfallend, willkürlich sind die Proportionen und Grössenrelationen. Ein grosser Türkenkopf sitzt auf einem kleinen Körper und das Ganze auf einem Schachpferde. Das Grauenhafte des Martyriums wird zum krankhaft Grässlichen gesteigert. Die Physiognomien sind in unheimlicher, brutaler Hysterie verzerrt. Hysterisch ist an dieser Malerei alles: Komposition, Relationen, Einzelformen, Farben, Malweise. Grau ist der Grundton. Aus ihm taucht fahles Blau und Ledergelb in den Gewändern, Graurosa und -gelb im Karnat, Grauweiss im Haar auf. Die Farben sind dünn aufgetragen, die ganze krankhaft feine Zeichnung des Pinselstrichs, die in seltsamem Gegensatz zur Brutalität der Darstellung steht, deutlich weisend. Die hysterische Zartheit und Gebrechlichkeit von Paudiss' Helldunkel — auch sie ein Gegensatz zu seinen mächtig bizarren Gestalten, diesen so etwas Sonderbares, Widernatürliches, Wächsernes und doch nervös Belebtes verleihend — spricht aus den nicht sehr kontrastreichen, aus dunklem Silbergrau hervorwachsenden Licht- und Schattenabstufungen. Paudiss ist einer der ersten Meister der schwebenden Übergänge unter den Barockdeutschen. Seine malerische Meisterschaft hat sie zu höchstem Raffinement entwickelt.

Wieviel von dieser Malerei in ein Bild wie Zicks *Jahel und Sisera* übergegangen ist, lehrt ein blosser Blick; nicht nur vom ganzen Geiste der malerischen Auffassung, sondern auch von den Details der technischen Durchführung. Da sehen wir eine ähnliche Wirkung aufglimmenden Phosphorlichtes mit vagen Übergängen, blasser Licht- und Schattennebel, braungrauer, fahlgrauer, bläulicher, grünlicher Farbtöne.

Da sehen wir eine ähnlich bizarre Ausdrucksfähigkeit der Formen, der wie bei Paudiss im Vergleich mit der hinreissenden Gewalt von Maulbertsch' frühen „Rembrandtvisionen" doch etwas Preziöses anhaftet[77].

Bei einem anderen Frühwerk, der *Taufe des Kämmerers* (fig. 50)[78], fehlen die rembrandtesken Elemente ebensosehr wie die venezianischen, obgleich seine nächsten stilistischen Geschwister, der *Tanz vor dem Wirtshaus* und die *Raufenden Mägde* (Städel-Jb. II (1922) T. 23a und 24b), beide enthalten. Kompositionell ist es durch die weitzerzogene Anordnung auffällig. In weitem, wenig definiertem Raume stehen die Gestalten einsam und gesondert wie Wegweiser. Überaus lang und schmal sind sie, mit kleinen rundlichen Köpfen: typische Manieristenproportionen. Die Brücke zu allem Niederländischen scheint zu fehlen. Doch sie wird auch hier wieder durch einen Deutschen gebildet, den grössten deutschen Maler, den das 17. Jahrhundert hervorgebracht hat: Johann Heinrich Schönfeld. Bei Schönfeld finden wir die weitgezogenen Raumpläne, die gähnenden Raumbühnen, in denen wie verloren lange, schwanke Gestalten stehen und lehnen, ganz unkörperlich: tücherumhüllte Rufzeichen, die mahnend gen Himmel weisen (vgl. die genialen Radierungen des Meisters). Auch bei vielfigurigen Szenen füllt die Menge nie den Raum, immer bleibt das atmosphärische Universum dem Figuralen übergeordnet. Gideons Krieger scharen sich hoch und lang wie ihre Lanzen und Feldzeichen um den Fluss; durch ihre Reihen zieht das Spiel lichter Atmosphäre wie durch einen schütteren Wald mit jungen schlanken Stämmen (fig. 55)[79]. Elastisch labile Beweglichkeit pulst durch die ragenden, von kleinen Häuptern gekrönten Körper. Hier haben wir die Erklärung für das Maihinger [Harburger] Bild zu suchen, in dem Schönfeld nicht nur in der ganzen Auffassung der menschlichen Gestalt und ihrer Stellung im Raume nachlebt, sondern auch in Details wie den beiden Männern rechts: der Rückenfigur, die sich auf den Stab stützt, und ihres Nachbars, der aus dem Bilde herausblickt — eine den Schönfeldschen Werken geläufige Kulissengruppe.

Und über die künstlerischen Quellen Schönfelds kann auch kein Zweifel herrschen. Ebenso wie seine hellen duftigen Farben, seine malerische Struktur von Liss abhängig ist, ebenso geht seine formale und kompositionelle Erfindung auf Callot zurück. Der *Gideon* hängt unmittelbar mit einem Werk wie der grossen Sebastiansmarter Callots zusammen: ebenda der weite Raumplan mit den zahlreichen wie Flämmchen und Lanzen emporragenden Gestalten in orientalisch-antiken Phantasietrachten, die wie erstarrter Wogenschlag aussehenden Felskulissen, die mächtige Amphitheaterruine; ebenda die Auffassung des einer noch so grossen Fülle von Lebewesen stets übergeordneten majestätischen Raumganzen.

Schönfelds Beziehung zu Holland beschränkt sich nicht allein auf Liss. Auch mit Cornelis von Haarlem, ja selbst mit Buytewech verbinden ihn Fäden.

So steht auch im Hintergrund der *Taufe des Kämmerers* das holländische Frühbarock. Callot fällt aus dieser Sphäre nicht heraus, wenn man bedenkt, wieviel er

Holland verdankte und was er umgekehrt für das Holland des frühen Rembrandt bedeutet hat.

Dass der Rembrandtstil Paudiss' und der Callotstil Schönfelds aber auf die Dauer nicht Quellen von Zicks malerischem Stil bleiben konnten, ist verständlich bei einem Meister, dessen Bahn ein vorgezeichnetes Losstreben auf den Klassizismus bedeutet. Er sucht in tiefere Regionen hinabzutauchen, innerlicher, unmittelbar ergreifend zu wirken. Da konnte nicht mehr der durch zweite Hand vermittelte Rembrandtstil wirken, da mussten Rembrandtsche Werke selbst inspirieren. Die *Grablegung Christi*[80] lässt sich wohl nicht mit bestimmten Werken Rembrandts in Verbindung bringen, sie atmet aber soviel vom Geiste des Meisters, von der visionären Innerlichkeit seiner Werke, dass nur er selbst bei einer solchen Schöpfung Pate gestanden haben kann. Wohl sind die Proportionen der Gestalten nicht Rembrandtisch, sondern eher Schönfeldisch (sie machen die Hauptgruppe, die doch Lasten, Zusammensinken bedeuten sollte, zu einem ragenden Turm), aber der geheimnisvolle Lichtkreis, der darum webt, als ob ihn der Körper des toten Heilands selbst ausstrahlte, verleiht dem Bilde eine so grossartige Stimmungsgewalt, wie sie weder ein Barockdeutscher noch -venezianer Zick hätte vermitteln können.

Der Blick, der zu lesen versteht, vermag es meist aus dem Charakter der Werke herauszufinden, ob Rembrandt selbst als Inspirator hinter einer Schöpfung der deutschen Barockmalerei steht oder nur ein Vertreter seines Kreises, sei es ein Holländer oder Deutscher des 17. Jahrhunderts. Von den letzteren kommen ausser Paudiss als seine unmittelbaren Schüler noch Johann Ulrich Mair, wie *Der Henker* (fig. 49)[81], und Juriaen Ovens in Betracht. Während diese beiden Künstler mehr zum Klassizismus tendieren, nehmen zwei andere um so intensiver den phantastisch bizarren Geist des frühen Rembrandtkreises auf und werden dadurch von höchster Bedeutung für das 18. Jahrhundert: Matthias Scheits und Matthias Weyr. Scheits' *Reitergefecht* in der Hamburger Kunsthalle mit dem fetzig lappigen Pinselstrich, der sich zu unförmlichen Gnomengestalten verdichtet, überschreitet die wildesten Benjamin Cuyps an Bizarrerie[82]. Das gleiche gilt von Weyrs grossartigem *Sturz des Saulus* in der Braunschweiger Galerie. Die wilden bärtigen Gesellen, die in einer Fahne zum Himmel emporflammende Pyramidenkomposition zeigen seinen Schöpfer als den deutschen Vorläufer Maulbertsch', der dem Geiste seiner frühen Tafelbilder am meisten verwandt ist.

Es kann kein Zweifel sein, dass für das vorklassizistische Barock des 18. Jahrhunderts in seiner flammenden Phantastik diese Meister viel stärker als Anreger in Betracht kommen als die Holländer selbst. Sie steigern, outrieren das Expressive, Bizarre des Bramer-Rembrandt-Stils in unerhörtem Masse. So bildet die Rembrandteske in der deutschen und österreichischen Malerei des 18. Jahrhunderts keine Reflexerscheinung des venezianischen Einflusses, sondern eine neben diesem ununterbrochen fortlaufende Tradition. Wie innig sie sich mit dem Geist des

Spätgotischen, Krausen, Verschnörkelten in der deutschen Kunst vermählt, dafür liefert den besten Beweis ein bayrischer Anonymus des 18. Jahrhunderts, den wir nach seinem charakteristischsten Werke den Meister der Frankfurter Salome (fig. 51)[83] nennen mögen. Im Hintergrunde dieses Meisters steht kaum das Erlebnis des frühen Rembrandt selbst, wohl aber das seines Kreises. Die Enthauptung des Täufers spielt sich in einem tiefdunkelbraunen Kellergelass mit schwarzen Schattentiefen ab. Helles Licht hebt die Hauptgruppe in blassem Goldton heraus. Salome ist eine zierliche Barockprinzessin in blassblauer Robe und Goldmantel, der ein kleiner Mohr die Schleppe trägt. Ungemein geistvoll sind Erfindung und Malweise. In funkelnden Schlänglein, perlenden Tupfen und sprühenden Lichtern ist die Farbe aufgetragen, kühn und pastos, dabei doch mit unendlichem dekorativen Raffinement. Jedes Fleckchen des Bildes ist in seiner malerischen Struktur ein prächtiges Stück Spätbarockornament. Salomes zierlichem Staat zu Füssen liegen die toten Farben von Johannis erdgraubraunem Körper, gehüllt in graues Fell; rote Blutströpfchen beleben sie in tragischer Weise. Dunkel lagert herum; tiefes Grau, Braun, stumpfes Grün, Stahlglanz, gedämpftes Rot stehen in den übrigen Gestalten. Seltsame Lichtfunken erglänzen wie Tautropfen auf den Schergen und locken ihre Gestalten aus dem Halbdunkel hervor.

Dass es sich hier nicht um einen gelegentlichen Versuch des Arbeitens im Rembrandtschen Stil handelt, sondern dass diese Verquickung von holländischer Phantastik mit spätgotischem Barock des Künstlers ureigene Ausdrucksweise war, beweisen zwei andere Werke von seiner Hand: ein Orientalenkopf im Rembrandtstil, der sich ehemals in der Sammlung Schröffl in Wien befand, und die *Darstellung Christi im Tempel* (fig. 53). Aus lockeren Perltupfen, sprühenden Ockerfunken, flüssigen Goldsträhnen besteht die malerische Struktur des ungemein geistvollen Bildchens. Durch Kleckse und Punkte werden die Gesichter modelliert, bizarr, barock. Zügige Keile bringen flamboyanten Schwung hinein. Bramerköpfe tauchen wie Maulwürfe oder wollige Pudel aus den braundämmerigen Tiefen[84]. Darin ist das Bildchen Maulbertsch vergleichbar: wie das Ausdrucksleben durch Steigerung zum Instinktleben wird, wie die Menschengestalt seltsam phantastisch in die Tiergestalt hinüberwächst. Wo es das Seelenleben gebietet, verfliessen die Grenzen des Nurmenschlichen.

Januarius Zicks Entwicklung wurde durch seine kosmopolitische Kunsterziehung in ganz andere Bahnen gelenkt. Aus der venezianisch-holländischen, mit spätgotischem Geiste getränkten Barockmischung seiner Heimat gelangte er auf seinen Wanderfahrten nach Paris und Rom in die Sphären des französischen Rokoko und des Mengs'schen Klassizismus. Dass Zicks Klassizismus so ein anderer werden musste als der des späten Maulbertsch, ist damit schon ausgesprochen. Es ist aber bezeichnend, dass Zick niemals mit seiner Vergangenheit abrupt brach, sondern dass er alles, was sich ihm an neuen Erlebnissen und Erfahrungen bot, seinem

künstlerischen Sprachschatze einverleibte, ohne deshalb die alten Güter zu verwerfen. Auf der Fahrt malte er in Basel Bilder „in Rembrandts Geschmack". In Paris hatte er genug von der malerischen Kultur der Franzosen aufgenommen. Der blühende Reiz seines Kolorits ist ohne sie nicht zu denken. Vor allem scheinen zwei Meister auf ihn bestimmenden Eindruck gemacht zu haben: Watteau und Fragonard. Und gerade diese beiden stellen neuerliche Brücken nach den Niederlanden und Venedig dar. Der Mengs'sche Klassizismus hinwieder hat Zicks Formensprache Klärung und Festigkeit verliehen, ohne seiner malerischen Kultur Eintrag zu tun.

Der *hl. Christophorus* (fig. 52) [Wien, Galerie Harrach[85]] kann geradezu als Schulbeispiel dafür gelten, wie Zick die verschiedenen und scheinbar gegensätzlichen Elemente zu einem harmonischen und durchaus originalen Ganzen verschmelzte. Er ist sicher nach dem Romaufenthalt entstanden und steht der *Opferung Isaaks* in Koblenzer Privatbesitz[86] stilistisch am nächsten. Der Heilige hat das Schwanke, Überhöhte der Figurenproportionen aus Zicks Frühzeit völlig verloren. Fest und sicher wuchtet sein Körper auf den stämmigen Beinen, wie er durch das Wasser watet. Die Gelenke, die Glieder, alles ist klar artikuliert, in ein klares Gefüge eingespannt; der klassizistische Akt wächst durch die Kleiderhülle durch. Dabei hat das Bild nichts von den kalten kolorierenden Farben der Mengs'schen Andachtsbilder, nichts von der rationalen, auf Hervorhebung der plastischen Werte angelegten Lichtführung. Es ist das weiche, warme Blühen und Schimmern der Farben, das für Zick so charakteristisch ist. Das Wams des Heiligen stuft sich von lichtem zu tiefem Goldocker ab; ein olivgrüner Mantel schlingt sich darum. Munter flattert das helle duftige Krappkarmin von des Christkindes Mäntelchen in der Luft dort, wo das Graublau des verdüsterten Himmels in das helle Gelb der Wolken übergeht. Trotz des kalten Stahlgrau von Atmosphäre und Wellen verleiht der rote Grund dem Bilde etwas Warmes, das überall unter dem Wolkengrau hervorbricht. Und ebenso weich und schmelzend wie das Spiel der Farben ist das des Lichts. Wie die Nebel im Raum sich verdichten, das Licht verteilen, wie verschiedene Lichtstärken, gleich ziehenden Wolkenschatten, über die Gestalt hinhuschen, wie die Folie sich weich um sie schliesst und sie in den Luftraum einbettet, der sich weit und unendlich über dem tiefen Horizonte dehnt, das ist so holländisch im Empfinden, wie es nur ein Werk aus der Nähe des mittleren Rembrandt sein kann. Diesmal ist es wahrlich kein Malen „in Rembrandts Stil" mehr, sondern nur der inhaltliche Zauber von Rembrandts Helldunkel, die Stimmung seiner Lichtpoesie ist ein Wesensbestandteil des Bildchens geworden. Von einer Nachahmung kann keine Rede mehr sein, es liegt nur mehr eine essentielle Nachwirkung vor, und zwar nicht des phantastischen Rembrandt der frühen, sondern des Rembrandt der mittleren Zeit, des Rembrandt der innigen Helldunkelmärchen und Bibelpoesien der Vierzigerjahre. Die Stimmung ist viel wesentlicher geworden als die expressive Phantastik der Formen.

Für Zick von den frühesten Jugendwerken an so überaus bezeichnend ist der Farbenauftrag in perlenden Tupfen und leichten, rundlichen Wellen. Die weichen Formen erhalten atmosphärischen Duft und Schmelz durch die schimmernden, blinkenden Lichter, die ihren Rundungen aufgesetzt sind. So wird der Klassizismus der geschlossenen, plastisch modellierten Mengsformen in den niederländisch-französischen Kolorismus transponiert. Die eigentliche Heimat dieser malerischen Technik, die perlige Lichter auf glatte, rundlich fliessende Formen aufsetzt, ist ja Holland. Wouwerman und Egbert van Heemskerck sind zwei ihrer bezeichnendsten Vertreter. Ihre Nachahmer, wie Querfurt, übertragen sie nach Deutschland. Natürlich reicht sie viel weiter als bis zu den Holländern der klassischen Zeit zurück. Sie ist ein Produkt des malerischen Manierismus des frühen 17. Jahrhunderts und war in deutschen Landen schon durch Künstler wie Platzer vorbereitet worden. So schallte sie dem jungen Zick aus der französischen und römischen Malerei als Echo entgegen, war ihm nichts ganz Unbekanntes, sondern festigte nur die ihm von Jugend auf vertraute malerische Formel. Wir finden sie, nur viel glatter, taktischer verwendet, ihrer optischen Reize bar, auch bei Batoni und Mengs. Es wäre übrigens ein Irrtum zu glauben, dass Zick von Mengs in malerischer Hinsicht nichts hätte erhalten können. Mengs' flüchtige Skizzen zu Altarblättern wetteifern oft mit den Werken der Barockmeister im malerischen Schwung der optischen Erscheinung. Über seinen Bildnissen liegt (namentlich in der Darstellung des Stofflichen) zuweilen der weiche Schmelz und Perlglanz, den sein Schüler dann in so unnachahmlicher Weise steigerte.

Klassizismus der formalen Erscheinung und malerische Qualitäten sind nie und nirgends unvereinbare Gegensätze gewesen. Das zeigen uns deutlich Zicks Fresken-skizzen der Spätzeit. Die Entwürfe für die Deckengemälde der Kirche von Triefenstein in Unterfranken[87] von 1786 bedeuten ein Summum an malerischer Feinheit und farbigem Reiz (beide Kunsthistorisches Museum) [Kat. 1938, p. 198, 1732, 1733]. Der Pinselstrich ist geistvoll und lebendig wie bei Fragonard. Die räumliche Disposition der *Heilung des Gichtbrüchigen* (fig. 56) ist oberitalienischer Provenienz. Man vergleiche damit Strozzis *Gleichnis vom unwürdigen Hochzeitsgaste* in den Uffizien. Der feine Kurvenschwung der Ellipse hallt in der klassizistisch gedrungenen Architekturkulisse nach. Der warme duftige Farbenstrauss der figuralen Gruppe hebt sich von ihrem Steingrau ab: Petrus in Blau und Gelb, Johannes in Braunrot und dunklem Oliv. Bei der *Berufung Petri* (fig. 57) ist der barocke Zusammenhang von tektonischem Raum und Gemälde noch mehr der klassizistischen Relief-auffassung gewichen. Die Gestalten entfalten sich im Friesprofil auf mächtiger Steinstufe. Zweifellos ist ihre malerische Struktur eine andere als die von Barock-figuren. Das Geflecht der Pinselstriche hat etwas von der Monumentalität und Ponderosität der neuen künstlerischen Gesinnung. Und doch ist sie mit höchster malerischer Lockerheit und flimmernder Beweglichkeit verbunden, nicht etwa als

Parallelerscheinung, sondern innig verquickt und durchdrungen. In leichten Kräuseln und Tupfen sitzt die Farbe auf. Christus trägt ein lilarosa Gewand, ein Licht-crescendo geht durch das samtige Blau seines Mantels. So ragt er als Mittelsäule der Komposition, gerahmt von dem Blau, Gelb und Oliv der rechten, von dem Rot und Lilagraubraun der linken Gruppe. Im übrigen Herbstlaubfarben und wolkige Himmelstiefe.

Die malerische Meisterschaft der beiden Bildchen ist ohne Frankreich, die weiche atmosphärische Stimmung ohne Holland nicht denkbar. In den weichen wogenden Farbenwellen der *Berufung Petri*, die sachte, ohne zu verhüllen, nur wie atmosphäri-sche Schwingungen durch den Raum ziehen, klingt noch der Geist des Rembrandt-schen Helldunkels und seines Stimmungszaubers nach. Und dabei ist diese Kunst schon völlig klassizistisch, hat mit der Gesinnung des Barock nichts mehr gemein. Diese hohe malerische Feinheit entfaltet der späte Zick wohl mehr in den Tafel-bildern und Skizzen. Die ausgeführten Fresken gehen auf die grosse klassizistische Form los und so musste auch der Geist des Malerischen und Stimmungsmässigen in Rembrandts Sinn bei ihm gegen Ende seiner Bahn abnehmen. Seine späteren Umgestaltungen Rembrandtscher Kompositionen haben schon ein wenig von dem düster heroischen Klassizismus der Engländer, eines Blake oder Füssli. Das Innige, Poetische, Stimmungsmässige schwindet. Bei den bürgerlichen Rembrandtisten des 18. Jahrhunderts, wie Dietrich, konnte es ja ein bescheiden gemütvolles Nachleben führen. Der originale Gestalter Zick wurde zu Neuem gedrängt.

Klassizistisches Kunstwollen bedeutet aber keine Notwendigkeit des Abrückens von Rembrandt. Der andere grosse österreichische Kirchenmaler der zweiten Hälfte des 18. Jahrhunderts wächst mit seinem Werk bis ins 19. Jahrhundert hinein. Die Spätwerke des Martin Johann Schmidt, genannt Kremser-Schmidt[88], zu einer Zeit entstanden, da Füger schon auf der Höhe seines Schaffens stand, gehören zu den merkwürdigsten Phänomenen des malerischen Klassizismus, ohne dass das tiefe Erlebnis „Rembrandt" je seinen Sinn für ihren Schöpfer verloren, ja nur vermindert hätte. Dabei war Schmidt nichts weniger als ein Rembrandtnachahmer. Die einzigen Werke, in denen wir ihn auf den Spuren des grossen Holländers treffen, sind einige Radierungen aus den Jahren 1749 und 1750, Orientalenköpfe (offenbar im Anschluss an die bekannte Lievens-Serie)[89] und Charaktergestalten im Callotstil, ferner die Lambacher Zeichnungen[90], die zeigen, wie Schmidt sich mit Rembrandts Radierungen auseinandergesetzt hat. Das ist alles. Im übrigen finden wir nur leise Anklänge innerhalb völlig freier, schöpferischer Gestaltung[91].

Schmidts malerischer Stil nahm seinen Ausgang von einer Quelle, die selbst schon irgendwie Rembrandtsche Elemente aufgenommen hatte. Die Meister, deren Stil auf ihn bestimmend eingewirkt hat, waren Castiglione in der Radierung[92] und Luca Giordano in der Malerei, und zwar nicht der frühe neapolitanische und römische, sondern der venezianische, der späte Luca Giordano der malerisch reich

bewegten Bilder mit flimmernden Lichtern und wogenden Helldunkelmassen. Es sei dahingestellt, wie weit es Werke Giordanos selbst waren, mit denen Schmidt in Berührung kam, oder solche seiner venezianischen Gefolgsmänner wie Langetti und Loth. (Vor ihm hatte auch schon Rottmayr aus diesen Quellen geschöpft.) Jedenfalls ist Giordanos Stil in den Typen seiner Gestalten, im Charakter seiner Kompositionen, in den malerischen Details unverkennbar. Natürlich wirkten auch die übrigen Venezianer, Pellegrini, Pittoni, Ricci, auf ihn ein, aber doch vor allem durch die giordanesken Elemente ihrer Kunst. Das zeigen die Werke von Schmidts Frühperiode, die in den grossen Andachtsbildern der Fünfzigerjahre kulminiert (Mariae Himmelfahrt in der Piaristenkirche zu Krems, die Bilder von St. Paul in Kärnten usw.): grosser mächtiger Barockschwung, aufrauschende Kompositionen, pathetisch bewegte Gestalten in weitfaltig wogenden Gewändern, venezianisch reiche helle Lokalfarben. In den Sechzigerjahren aber setzt die Stilwandlung ein, die die bisher nur in den Callotzügen und im malerischen Unterton als Möglichkeit vorhandenen rembrandtesken Elemente laut und vernehmlich zum Klingen bringt. Sie wäre nicht möglich gewesen, wenn sich nicht eine allgemeine geistige Wandlung im Schatten des Künstlers vollzogen hätte.

Der grosszügige Barockformalismus, der die Bildgestaltung immer von der Gesamtheit eines Kircheninnern mit seinem tektonisch-plastischen Schmuck aus denkend durchführt, weicht einer neuen Auffassung, die das Bild aus dem Rahmen des dekorativen Ensembles herauslöst und es zu einem selbständigen Organismus, zu einer in sich geschlossenen Stimmungswelt macht. Vertiefung des Inhalts ist der Sinn dieses Vorgangs. Das Altarbild hängt mit seiner Umgebung nur mehr durch das Band jenes geistigen Fluidums zusammen, das wir mit dem Worte „Kirchenstimmung" bezeichnen. Das Bild ist eine Märchenwelt der kirchlichen Legende für sich. Das Intime, Trauliche, der stille Zauber, die Poesie der Heiligengeschichten entfaltet sich, im Erzählerton vorgetragen, in diesen heimlichen, dämmerdunklen Raumgründen, durch die das Helldunkel seine duftigen Schleier webt. Diesen Bildern fehlt all das Übersinnliche, phantastisch Expressive von Maulbertsch' Altartafeln. Auch sie errichten eine Traumwelt jenseits des Lebens, aber nicht durch hinreissende Steigerung, Verzerrung im Spiegel schrankenlosen Phantasielebens, sondern durch Vertiefung, durch traumhafte Märchenverklärung der geheiligten Gegenstände des schlichten andächtigen Empfindens. Eine Innigkeit, eine Hingabe an den Zauber der religiösen Stimmung spricht aus den Bildern Schmidts, die in der österreichischen Barockmalerei einzig dasteht. Von ihm gilt dasselbe wie von Maulbertsch: dass ihm der Inhalt alles, die Form nichts ist. Aber er setzt sich nicht über die Form durch ihre Zertrümmerung, ihre Zerreissung im Wogen ekstatischer Empfindungen hinweg, sondern durch so ausschliessliche Betonung des rein Gefühlsmässigen, des innig Gemütvollen, dass der Betrachter darüber alle Feinheiten malerischer Meisterschaft vergisst.

Rembrandts Helldunkel ist der gute Geist, der diese stillen gemalten Kirchenlegenden beseelt. *Mariae Vermählung* (Collected Writings, Volume I, p. 69, fig. 42)[93] ist ein schimmerndes Lichtmärchen. Glanzlichter aus der himmlischen Heimat und Engelserscheinungen weben ihre Traumschleier um die schlicht und innig erzählte Szene. Der hl. Joseph von Calasanz darf das Jesukindlein in den Armen wiegen[94] und wogende Helldunkelnebel mit Engeln verschmelzen Diesseits und Jenseits, während die Farben in warmem, verhaltenem Leuchten aufklingen und dem stillen Fest der Andacht innigeren, tieferen Glanz verleihen. *St. Martin*, der gute Ritter, erscheint als Bischof in den Wolken (fig. 54), als der mitleidsvolle Mittler zwischen Gott und den armen Menschen auf Erden. In inniger Gläubigkeit hält ihm der Bettler die eine Hälfte seines Mantels hin, die andere aber trägt ein im Helldunkel schimmernder Flügelengel als himmlisches Unterpfand zur Dreifaltigkeit empor, die als gütige, tröstliche Lichtvision hoch oben in den Wolken erscheint, ein Hort aller gläubigen armen Seelen.

Feste der Andacht sind die Heiligenbilder des Kremser Schmidt; aber nicht einer Andacht, die im Pomp schöner Kleider, prunkvollen kirchlichen Staates, rauschender Szenen auf imposanten Bühnen auftritt. Diese Feste sind stille Seelenfeiern, die auf leiblichen Schmuck verzichten, aber das Innere des Menschen zum Empfang Gottes und seiner Heiligen bereiten. Ihr tiefer Stimmungsgehalt hat etwas unendlich Musikalisches, und ihre nächsten geistigen Verwandten finden sie in Haydns gleichzeitigen Messen. Wie in Schmidts Bildern aller Reichtum der malerischen Erscheinung durch die tonige Gesamthaltung zu einer farbigen Einheit gebunden wird, so verschmelzen die Stimmen von Haydns kirchlicher Instrumentalmusik zu inniger, einer führenden Linie sich unterordnender Akkordharmonie. Und wie dieses meisterliche Helldunkel bei Schmidt nicht Selbstzweck ist, sondern Träger des eigentlichen Bildinhalts: der religiösen Stimmung, so ist die führende melodische Linie in Haydns Messen nicht Ausdruck des Nurmusikalischen, sondern Ausfluss gläubiger Andacht, in der viele beseelte Stimmen sich als Träger einer einzigen, aber aus allen quellenden vereinigen.

Es ist merkwürdig, dass die Linie von Schmidts Entwicklung sich Maulbertsch gerade in jener Periode am meisten näherte, da dieser selbst das Höchste an ekstatischer Inbrunst in seinen Schöpfungen gab. Der stille Märchenzauber von Rembrandts Helldunkel wird durch einen Sturm leidenschaftlicher Empfindung zerrissen, wild flammen die Kompositionen auf, die Gestalten zerflattern im Licht glühender Farben. Am schönsten sehen wir diesen leidenschaftlichen Stil in den Bildern für die Melker Pfarrkirche (1772) verkörpert[95]. Eine flammende Bewegung zuckt durch den schimmernden Leib St. Sebastians am Baume. Helle und dunkle Flämmchen umlodern ihn in allen übrigen Bildgestalten.

Der Stilwandel der Siebzigerjahre bedeutet aber kein Aufgeben des Helldunkels als Trägers des künstlerischen Ausdrucks. Das Erlebnis, das Rembrandts Kunst

für Schmidt bedeutete, lässt an Intensität nicht nach, es verschmilzt nur mit neuen Elementen. Der Maulbertschartige Flamboyantschwung, ein letztes Aufleuchten des grossen Barockpathos in Schmidts Malerei, schwindet und am Abschluss seines Schaffens steht der Klassizismus. Es ist etwas Seltsames um Schmidts Klassizismus. Kompositionen und Formen legen das Barocke ab, die neue Idealität der Kunst um 1800 durchströmt sie. Und doch ist es keine Verringerung des Malerischen, sondern im Gegenteil eine höchste Steigerung, die schon an die Grenze der Auflösung streift. Schmidts letzte Bilder bedeuten keine Abklärung und Beruhigung zur Formenglätte, die man gemeinhin unter dem Worte „Klassizismus" versteht. Leidenschaft und seelischer Sturm vermag auch sie zu durchbrausen, wie das düstere Nachtstück der *Judith*[96] zeigt. Aber das Malerische hat diesen Gestalten, deren Erscheinung die körperliche Idealität des Klassizismus zeigt, alles Körperliche genommen. Es bleibt eben nur mehr eine Erscheinung, eine Lichtprojektion in einen von wirbelnden Helldunkelmassen erfüllten Raum. Nicht wie beim späten Maulbertsch der schwebende Duft der Farben ist es, der diese geisterhafte Leichtigkeit hervorbringt, sondern eben das bis zu den letzten Konsequenzen verfolgte Helldunkel.

Etwas Geisterhaftes haben Schmidts Spätbilder; aber nicht das Geisterhafte der spätgotisch-barocken Abstraktionen Maulbertsch', sondern das der visionären Klassizisten, denen die Idealität der Form nur als wandelbare Verdichtung traumhafter Gewalten gilt. Sie sind gross gesehen, und doch ist ihre eindrucksvolle Komposition im Zerfliessen, Zerfallen begriffen. Der venezianische Giordano erwacht in ihnen nochmals ganz deutlich, und doch ist es nur ein vorüberrauschendes Bild, das sich bald in einem gestaltlosen Wirbel von Licht und Dunkel verlieren wird.

Das hat das Helldunkel aus Schmidts klassizistischen Bildern gemacht. Schmidt war durch das Wesen seiner Kunst von Anbeginn schicksalmässig dazu bestimmt, dem Klassizismus zuzustreben, was von Maulbertsch schwer gesagt werden kann. Das Innige, seelisch Schöne brachte die Verwendung des gestaltlich Schönen, anmutig Weichen in bestimmten Typen mit sich. Diese Typen gehen durch sein Werk von Anfang bis zu Ende, im Gegensatz zu dem starken Typenwechsel, der bei Maulbertsch die Periodenwandlungen begleitet. Dieses Klassizistisch-Typische droht aber gerade in der letzten Periode des Meisters, der klassizistischen, in der es durch die Umwelt und das künstlerische Zeitwollen doch hätte gefestigt werden können, in ein Helldunkelchaos zu zerfallen. So sehen wir, dass auch damals Schmidt die intensive inhaltliche Wirkung des Helldunkels, der in ihm ausgedrückte geistige Gehalt wichtiger war als alles andere. Der Zusammenhang mit Rembrandt liegt in der Spätzeit viel weniger auf der Hand als in den Sechzigerjahren. Doch das geistige Prinzip, das aus ihm entsprang, ist nach wie vor wirksam, ja vielleicht noch tiefer und wesenhafter. Die Mauterner Kreuzwegstationen atmen eine verklärte Innerlichkeit der religiösen Stimmung, denen sich nichts in der gleichzeitigen österreichischen Kirchenmalerei zur Seite stellen lässt.

Maulbertsch' Stellung zu Rembrandt und den Holländern ist durch das Wesen seiner Kunst bedingt[97]. Ihm war der „Rembrandtstil" niemals wie Johannes und dem jungen Januarius Zick in erster Linie eine Quelle malerischer Anregung. Er hat immer vergeistigten Ausdruck seelischen Erlebens als Ziel angestrebt. Dieses Streben hat ihn zu jenen oberitalienischen Barockmalern geführt, in denen Glanz und Pomp der äusseren Erscheinung zugunsten der Sprache des Innern zurücktreten, bei denen die von italienischem Wesen unzertrennliche formale Meisterschaft nicht um ihrer selbst willen da ist, sondern ein Instrument nach innen gewendeten Phantasielebens bedeutet: Piazzetta, Bazzani, Magnasco. Es sind jene Künstler, die vor allem mit der Kunst des frühen Seicento innig zusammenhängen, mit der letzten Phase des Manierismus, die das grosse Barock einleitet. Feti, Strozzi, Cavallino sind ihre italienischen, Callot, Liss, die Utrechter, der Bramer-Rembrandt-Kreis ihre nordischen Vorfahren. Phantastik inneren Erlebens, verbunden mit höchster malerischer Kultur, ist die Brücke, die die durch ein Jahrhundert getrennten Gruppen verbindet. Rembrandt hat in Oberitalien schon im Seicento eine grosse Rolle gespielt, von Castiglione bis Crespi.

Der manieristische Gehalt der genannten Settecentomeister ist es, der sie Maulbertsch innerlich so nahe bringen musste. Der Manierismus um 1600, ein Wiederaufleben des spätmittelalterlichen Unendlichkeitsdranges, des spätgotischen „Flamboyant", im ersten Viertel des Seicento noch intensiv wirksam, ist dem nordischen Barock des 18. Jahrhunderts wahlverwandt. War doch die Transzendenz der späten Gotik in den deutschen Landen nie erstorben, sondern hatte sich als ununterbrochene Tradition (wesentlich manieristischer Art) durch das ganze 17. Jahrhundert erhalten. In der ersten Hälfte des 18. Jahrhunderts gewinnt diese Tradition wieder neues Leben durch den ungeheuren Aufschwung seelischer Gewalten, das ekstatische Jenseitsstreben, die das ganze kirchliche Kunstschaffen jener Tage als eine flammende Himmelfahrt erscheinen lassen. Die späte Gotik mit ihrem flammenden Himmelsstürmen wird wirkliche unmittelbare Gegenwart, feiert ihre geistige Auferstehung in den Werken der grossen Kirchenmaler. Das ist der tiefe seelische Grund auch von Maulbertsch' grossartigsten Schöpfungen. Viel von der Spätgotik und dem ihr wesensverwandten Manierismus enthält das Formenkleid ihrer flammenden Innerlichkeit. Doch weil gerade diese Innerlichkeit das Um und Auf der Werke ist, vermag ihr Schöpfer nicht rein im Äusseren die pittoreske Erscheinung auf sich wirken zu lassen oder die Bahn des Imitatorischen zu betreten.

Die Phantastik, das Bizarre und Groteske, das Irrationelle und Übersinnliche des künstlerischen Kreises Bramers und des jungen Rembrandt[98] geht gleichfalls aus dem Manierismus des frühen 17. Jahrhunderts hervor und enthält in ihrem Wesen überaus viel Manieristisches. So erscheint auch Maulbertsch' holländische Bindung manieristisch orientiert. Aber er bleibt nicht bei der manieristischen Form stehen, sondern er dringt tiefer, ins glühende Innere des Erlebnisses. So wird die

Berührung mit der holländischen Phantastik für ihn ein Anlass zur Steigerung der eigenen Ausdruckskraft, zur Vertiefung des Traumhaften, Expressiven seiner subjektiven malerischen Visionen. Januarius Zick konnte auf der Höhe seines „Rembrandtstils" den Meister nachahmen. Das wäre bei Maulbertsch, dem es nur auf das geistig Essentielle ankommt, undenkbar. Sehen wir ihn in seiner ersten Periode noch mehr im Banne des malerisch Bizarren der Holländer (in eins fliessend mit dem der „rembrandtischen" Oberitaliener), so steigert sich das manieristisch Bizarre und Phantastische in der dritten Periode zu jenem hinreissenden, dem Spätmittelalter so tief wesensverwandten seelischen Aufschwung.

Maulbertsch und der Kremser Schmidt haben eins gemeinsam: den ihrer Kunst eigenen Charakter der subjektiven Offenbarung. Das grosse überpersönliche Pathos, gebunden in die Vielstimmigkeit einer kirchlichen Universalkunst, haben nur die Meister der ersten Hälfte des Jahrhunderts. Jene, deren Schicksal sich in der zweiten erfüllt, gehören bereits einem anderen geistigen Bereich an. Ist ihr Werk auch nicht denkbar ohne die durch ihre Vorgänger geschaffenen Grundlagen, so ist seine geistige Bedeutung doch eine völlig andere. Das überpersönliche transzendente Gebundensein der Kirchenkunst des hohen Barock ist gelöst und an seine Stelle tritt das tiefe innerliche Erlebnis der gläubigen Seele. Wohl entfaltet es sich noch im Rahmen der alten kirchlichen Formen, Gebräuche, Zeremonien und Gestalten, doch die alten Formen werden von neuem Geiste erfüllt und in den alten Kirchen wird Gott anders gefeiert als einst. Die subjektive schöpferische Phantasie, der geistige Subjektivismus lässt die Künstler die altgeheiligten Formen des malerischen Kirchenschmuckes neu erleben und die Kirchenbilder werden zu Offenbarungen persönlichen Glaubenserlebens[99]. Es ist der gleiche Geist, der die Kirchenmusik der grossen Spätbarockmeister am Vorabend des Klassizismus beseelt. Denn wir stehen an der Schwelle des Zeitalters, das höchste subjektive Idealität in die scheinbare Objektivität grosser Form zu bannen sucht.

Wenn wir das Geistesleben der zweiten Hälfte des 18. Jahrhunderts betrachten, so sind es wohl andere als kirchlich-religiöse Probleme, die seinen Hauptinhalt ausmachen. Die subjektive Freiheit des Geistes ist das grosse Crescendo, das in politischem und sozialem, wissenschaftlichem und künstlerischem Leben immer machtvoller gegen 1800 zu anklingt. Sie ist der gemeinsame geistige Nenner aller, auch der scheinbar widersprechendsten Erscheinungen, mögen sie nun soziale und wissenschaftliche Aufklärung, neue Humanität, Rückkehr des Menschen zur Natur heissen oder Selbstbestimmung der schöpferischen Phantasie, dichterische und künstlerische Freiheit, Einkehr des Menschen zur eigenen Seele, Besinnung auf das Wesen des eigenen Geistes.

Die beiden österreichischen Kirchenmaler scheinen da auf einer toten Linie zu stehen, als Vertreter einer verklungenen und in ihrer Bedeutung überlebten Welt. Doch sie scheinen es nur, in Wahrheit ist in ihnen die schöpferische Freiheit der

Gestaltung nicht minder wirksam wie in den des kirchlichen Zwanges entbundenen Künstlern, die ihre Stoffe frei aus dem malerischen Universum oder der Tiefe ihrer Phantasie schöpfen. Die alten Themen und Formen durchleuchten sie mit neuem Geiste, eben jenem Geiste des subjektiv Schöpferischen, so dass sie nicht als etwas durch höhere Macht Bedingtes, sondern als etwas innerlich Erschautes in die Erscheinung treten. Das vollzieht sich bei jedem von ihnen auf andere Weise. Während Schmidt durch stimmungsmässige Vertiefung sein Ziel erreicht, tut es Maulbertsch durch höchste innerlich dramatische Steigerung. So war bei Maulbertsch auch nicht jene innig gemütvolle stimmungsmässige Verwendung des Rembrandtschen Hell-dunkels denkbar, wie wir sie bei Schmidt sehen, sondern die Betonung seiner expressiv dramatischen Werte. In den frühen Siebzigerjahren vermählt es sich mit dem spätgotischen Unendlichkeitsdrang zu hinreissendem Schwung. So war beim späten Maulbertsch auch nicht jener Zerfall, jene Auflösung im stimmungsmässigen, vibrierenden, perlmuttertonigen Helldunkelchaos möglich wie bei Schmidt. Der Ausklang seiner Kunst musste anders sein.

In seltsamem Widerspruch zum dramatisch Expressiven, zum Spätgotischen und Manieristischen in Maulbertsch' Kunst scheint sein „Klassizismus" zu stehen, seine früh einsetzende andere Tendenz, die ihn zu den venezianischen Barockklassizisten, zu Pittoni, Ricci, Pellegrini hinzieht. Doch auch dieser Widerspruch ist nur ein scheinbarer. Denn zu diesen Meistern zieht ihn nicht so sehr ihr Gehalt an objektiv formalen Werten hin als der auch in ihnen latent enthaltene Manierismus; nur ist dies ein Manierismus nicht dramatisch expressiver Natur wie der der Holländer und der venezianischen „Rembrandtisten", sondern ein Manierismus des preziösen Klanges von hellen Farben und durchsichtigen Formen, der gleichfalls auf die Zeit nach 1600 (man denke an die Bolognesen, an die Spätwerke von Cavallino) zurückgeht und während des ganzen Seicento mit ein Ferment des Klassizismus gebildet hat. Erst bei Tiepolo fällt dieser klassizistische Manierismus und an seine Stelle tritt jener freie natürliche Glanz, jene profane Pracht der Erscheinung, die die endgültige Absage an alle anaturalistischen Tendenzen der Früheren und ihre Umschmelzung in eine neue Gesamtheit bedeutet. Aber mit Tiepolo verbindet eben Maulbertsch nichts als ein Teil der Quellen. Erst ein Maulbertschnachfolger wie Franz Xaver Palko steht unter der Einwirkung Tiepolos selbst.

Was Maulbertsch aus der Kunst dieser Klassizisten schöpft, ist auch wieder nur Steigerung des Traumhaften, Übersinnlichen, nur nicht in dramatischem Helldunkel, sondern in höchster unirdischer Intensität der Farben, im Durchdrungensein von himmlisch reinen Ätherwellen. Dieser Klassizismus wird in Maulbertsch' späten Skizzen und Tafelbildern zu Farben- und Formenklängen von völlig körperloser, geistverklärter Reinheit. Maulbertsch ist als ganzer der „modernere" Meister. Und doch reicht Schmidt mit seiner stimmungsmässigen Homophonie gleich dem Symphoniker Haydn mehr in die nächste Zukunft hinein als der in seiner unirdisch

vergeistigten Polyphonie gleich dem späten Mozart nach rückwärts gewandte späte Maulbertsch[100].

Der Klassizismus fasst die verschiedenartigsten Erscheinungen in sich. In seinen Begriff fällt der malerische Kolorismus und Naturalismus des Januarius Zick ebenso wie sein schliessliches Streben nach der grossen Form. Der kühle, profan gesinnte Formalismus seiner späten Fresken entspringt ebenso dem gesteigerten geistigen Subjektivismus wie die Stimmungskunst des späten Schmidt, die verklärte Polyphonie des späten Maulbertsch.

Die Gotik ist eine der tiefsten Wurzeln von Maulbertsch' Kunst. Wenn sie in den Kompositionen der reifen Zeit steil zum Himmel flammt, wenn sie den rahmenden Kirchen- und Kapellenhallen ihren Stilcharakter aufprägt, so ist das nichts weniger als stimmungsmässiger Historismus, sondern Wiedererstehen urwüchsigen alten Formengeistes. Wohl aber wurde der klassizistisch-romantischen Stimmungsgotik auf diese Weise die Bahn bereitet. In der Architektur können wir es besonders deutlich verfolgen, wie die organisch gewachsene Gotik des Barock der klassizistisch historisierenden präludiert[101].

Und doch klingt im späten Maulbertsch bereits etwas vom historischen Universalismus des Klassizismus an, der Werke verschiedener künstlerischer Perioden und Kreise nachschöpfend und nachempfindend in sein Gesamtbild aufnimmt, der, ohne ihre äussere Erscheinung zu zerbrechen, sie in neuem Geiste völlig umschafft. Das ist der Fall bei den beiden kleinen „Rembrandtnachdichtungen". Früher liess sich bei der Freiheit und Unabhängigkeit von Maulbertsch' Schöpfergeist eine solche Nachfolge nicht denken, da sie zur Nachahmung hätte werden müssen. Mit zunehmendem Klassizismus entfernte sich Zick von Rembrandt und Schmidt, gelangte durch äusserste Verfolgung seines Helldunkelprinzips zu bildzerstörenden Konsequenzen. Maulbertsch aber konnte gleichsam auf höherer Ebene in der kristallreinen und doch duftigen, durch Venedig gegangenen, spätbarock-klassizistischen Formensprache seiner letzten Zeit Rembrandtideen nachschaffen, dass sie eine Welt für sich blieben und doch harmonisch in seiner lichtverklärten Spätkunst aufgingen.

Das gewaltige Aufklingen des Bewusstseins vom autonomen geistigen Ich und dessen Ausweitung ins Grenzenlose und Weltumfassende, die doch dem Ruhen, dem Verankertsein in der Tiefe des subjektiv Seelischen entspringt, bilden den Grundzug des Zeitalters, das man im Bereich denkerischer und dichterischer Gestaltung „Idealismus", im Bereich künstlerischer und musikalischer „Klassizismus" nennt: zwei Namen für ein und denselben geistesgeschichtlichen Komplex, für ein und dieselbe geistige Wesenheit. Keiner von ihnen erschöpft ihren Inhalt. Dass der Begriff des Klassizismus durch die Tatsache der Wiederaufnahme des Antiken, des „Klassischen" nicht restlos gekennzeichnet wird, lehren uns schon die tiefen Kontraste, durch die die wuchtige Geschlossenheit des Zeitbildes um 1800 scheinbar

zerklüftet wird. Dem Klassizismus der Neuantiken steht die glühende Innerlichkeit Goyas, Goethes kristallen geschlossener Welt, die gigantische Chaotik der grenzenlosen Sternenräume Jean Pauls und Beethovens gegenüber.

Und doch erheben sich diese scheinbaren Gegensätze aus dem gleichen geistigen Urgrund, dessen Fluidum sie bis in ihre höchsten Gipfel durchstrahlt. Das Zeitalter und seine Schöpfungen stehen im Zeichen der Allgewalt des Seelischen. Dieses subjektiv, einzig und einmalig Seelische ergreift nicht nur das ihm im Wesen Ähnliche, sondern auch das ihm Ferne und Gegensätzliche, das es zur Ausdrucksform sich anverwandelt. So ist es mit eine Erscheinung der allgemeinen geistigen Sehnsucht, wenn klassisch antike Formen als willkommene Gefässe eines neuen Inhalts ebenso aufgegriffen werden wie mittelalterlich und barock transzendente. Blockhafte Gewalt und klassische Reinheit erschuf man aus sich heraus neu und hätte sie gefunden, auch wenn das Erbe früherer Jahrhunderte und Jahrtausende ganz in Schutt zerfallen wäre. Ebenso erlebte man mittelalterlich-barockes Jenseitsstreben der innig verwandten jüngeren Vergangenheit neu, ohne deren inbrünstigen Höhendrang die eigene Seele niemals zum schöpferischen Bezwinger des geistig-geschichtlichen Alls erstarkt wäre.

Städel-Jahrbuch III/IV, Frankfurt a. M. 1924, pp. 107–176.

Zu Maulbertsch[1]

War das Fresko bei aller Fülle der Möglichkeiten früher dem Bauwerk untertan, so erlangt es erst in der österreichischen Malerei des 18. Jahrhunderts jene schrankenlose Freiheit, die der Gestalterphantasie gewährt, ihre kühnsten Traumgebilde und Gesichte in die Kirchengewölbe als Farbenspiegel hinaufzuwerfen, im Grossen Dinge zu sagen, die einst nur dem Skizzenblatt, der entwerfenden Studie vorbehalten waren. Es ist bezeichnend, dass dieses Schauspiel zu einem Zeitpunkt anhebt, da Österreichs grosse Barockarchitektur vollendet war. Etwas Ähnliches vollzieht sich in Süddeutschland, aber dort war die kirchliche Malerei doch stärker im Dekorativen gebunden und verlief bereits in Niederungen, als sie in Österreich gerade ihre gewaltigste Steigerung erfuhr. Das geschah um und nach der Jahrhundertmitte durch die geniale Schöpferpersönlichkeit des Bodenseeschwaben Franz Anton Maulbertsch. Der als Sechzehnjähriger nach Wien gekommene Künstler verwuchs so tief mit allen Fasern seiner Seele im österreichischen Wesen, dass er zum grössten Repräsentanten unserer Kirchenmalerei werden konnte.

Maulbertsch' Werk ist der stärkste bildkünstlerische Ausdruck, den der österreichische Katholizismus gefunden hat. Die hellen, lichtdurchfluteten Spätbarockkirchen und -kapellen unserer Lande sind der erste Schauplatz seines Schaffens, das in den grossen frühklassizistischen Domen der ungarischen Provinz ausklingt. Das grosse Wunder seiner Kunst ist ihre schwebende Leichtigkeit, ihre überirdische Körperlosigkeit — die gewaltigsten Formballungen werden zu Phantomen, die glühendsten Farben zum schimmernden Regenbogen, zur lichtgewebten Brücke in ein traumhaftes Jenseits. Nur so ist es verständlich, dass all jene seelische Vertiefung, jenes Inniger- und im Kleinen Grösserwerden, jenes Aufklingen des Menschlichen, seelisch Einmaligen, das die Zeit durchzieht, die Steigerung ins Monumentale ertrug. Denn in dem subjektiv Visionären seiner Kunst ist Maulbertsch ebenso Gestalter seiner Zeit wie die grossen Meister der österreichischen Kirchenmusik in der zweiten Hälfte des Jahrhunderts. Er steht mit seinen Kirchenfresken und Altarblättern ebensowenig abseits von dem geistigen Geschehen dieser Zeit wie Mozart in seinen Messen und Vespern.

Maulbertsch' monumentale Schöpfungen behalten immer etwas von grandiosen Improvisationen. Die kirchliche Bindung führt nicht zu einem objektiven Idealstil, zu künstlerischem Kanon und Dogma, sondern zur Befreiung der seelischen Persönlichkeit. Das im Innersten und Verschwiegensten der Seele Geborene und Erträumte wächst und wächst, bis es als eine himmlische Welt Hochaltäre, Decken und Gewölbe füllt. Dabei bewahrt es den Charakter des traumhaft Intimen,

subjektiv Menschlichen und gerade durch die Entfernung von ihm in den materiellen Dimensionen wächst die Spannung ins Riesengrosse, Übersinnliche, menschlichem Begreifen Unfassbare. In Skizzen und Tafelbildern schauen wir Maulbertsch in die Werkstatt seiner Seele. Was da der Maler erträumt und betet, wird im Nu zum rauschenden Hochamt, dessen Farbenakkorde eine ganze Kirche erfüllen. In seinen kleinen gezeichneten und gemalten Entwürfen zu Fresken und Altarbildern ist die festliche Feierlichkeit, das über unsern Häuptern Entschweben der vollendeten Werke schon ganz enthalten und umgekehrt atmen diese noch all die Unmittelbarkeit, all das persönliche Erschaute und blitzhaft Erpackte der kleinen Werke. So werden uns diese nicht weniger kostbar und bedeutsam.

Einige neugefundene Entwürfe zu Fresken und Kirchenbildern mögen das Gesagte beleuchten. Das früheste monumentale Dokument von Maulbertsch' Schaffen ist der Freskenschmuck der Piaristenkirche Maria Treu in Wien. Im brausenden Emportürmen phantastisch gesteigerter Formen lebt sich die junge Künstlerseele aus. Das Traumhafte und Erregte, das wie von Sturmwind und Gewitterdampf Durchwühlte des Freskos lebt auch in einer kleinen Federzeichnung[2], die den Entwurf zur *Mosesgruppe* sowie die *Zuschauergruppe* für ein Altarblatt (fig. 59) enthält. Was die rollenden, von Piazzetta und Troger kommenden Kurven in dem grossen Werk ausdrücken, das besagen hier flimmernde, zuckende, tanzende Striche, die die Gestalten wie aus Lichtnebeln heraustauchen lassen. Und graue Lavierungen huschen zwischen und über die zitternden Linien, Stellvertreter des schwebenden Farbenglanzes: der „Gelb, Blau, Grün, Rot" und „Weiss", die der Künstler auf die Reversseite der einzelnen Figuren zur Festhaltung der malerischen Vorstellung in Worten schrieb. Dieses vibrierende Umspielen der Formen, das an frühe Zeichnungen Guardis zu Kirchenbildern denken lässt — es handelt sich um eine Parallelerscheinung, nicht um Abhängigkeit —, vermag am stärksten den Ausdruck der fliessenden, wogenden, spielenden Phantasie zu geben. Was dabei Maulbertsch von allem älteren und gleichzeitigen Verwandten in der Zeichenkunst der Italiener unterscheidet, ist das Fehlen aller Organisation und „Schulung". Etwas Dilettantisches steckt in der Zeichnung, etwas ursprünglich Naives darin, wie das Halbtiergesicht des harfenden David aus den Lichtschatten herausstarrt. Das Spielen und Zucken dieser undisziplinierten Kritzel ist primärer Niederschlag starken und reizsamen Seelenlebens.

Mag auch in diesem Frühwerke, wo der Künstler noch tastet und um seine Form ringt, der empirische, im besten Sinne des Wortes „dilettantische"[3] Charakter besonders deutlich zum Vorschein kommen, er haftet Maulbertsch' Zeichenkunst doch immer an, stärker als seinen Gemälden und Radierungen. Er ist mit eine Äusserung jener Kindlichkeit und Naivität, die — ein seelisches Gegenbild ihrer schwebenden Leichtigkeit der Erscheinung — so sehr aus Maulbertsch' Kunst bei all ihrer übersinnlichen Ausdruckskraft spricht. Vielleicht war es gerade das

malerisch traumhafte Wesen dieser Kunst, dass sie nie zur rechten Organisation
gelangte, immer irgendwie spontan, improvisiert blieb.

Das Meiste an künstlerischer Organisation verdankte Maulbertsch Troger und
den Venezianern. Die Zeit, in der er sich am stärksten um die Form mühte, ist
die der Fresken für den Lehensaal in der erzbischöflichen Residenz in Kremsier.
Pittoni stand ihm unter den Venezianern damals am nächsten. Die grosse in grauem
und braunem Bister gezeichnete und lavierte Studie zu der Gruppe der Künste
und Tugenden liefert den sicheren Beweis, dass die Skizze im Barockmuseum,
die ich früher unter Vorbehalt für Kremsier in Anspruch nahm[4], tatsächlich eine
erste Fassung des Mittelbildes darstellt. Die Zeichnung greift eine Gestaltenwoge
heraus. *Fides* mit der Fackel und das Kind (diese beiden treffen wir ähnlich in der
Ölskizze an), *Justitia und Pictura* (fig. 58) [Albertina-Kat. IV, 2193][5] strahlen im
einströmenden Himmelslicht. Der Engel mit dem Buch — vielleicht eine Verkörperung
der christlichen Historia —, der auf der Ölskizze dem Beschauer entgegengekehrt
ist, wendet ihm auf der Zeichnung als dunkles Nachtgespenst den Rücken. Gleich
Schattenkulissen stehen er und ein zweiter Himmelsbote gegen das strahlende
Licht. Flügel und wehende Gewandbäusche schneiden eine zackige Silhouette in
den lichten Äther. So wachsen die beiden Engel zu einem phantastischen Gebilde
zusammen, das wie eine grosse Fledermaus seine Arme spreitet. Der Gedanke
dieser düsteren Gruppe führte dann in dem Fresko zu dem stürzenden Schatten-
dämon, Justitia und Pictura quellen als Ausläufer der Gestaltentraube über den
architektonischen Rahmen hinab und der bewegte Rückenakt, der zum Teil verdeckt
wurde, kehrt nochmals in dem auffliegenden Genius mit den ritterlichen Emblemen
wieder. Viele Gedanken von Ölskizze und Fresko finden sich schon in der Zeichnung.
Wir können an den drei Werken die schrittweise Entwicklung der Idee deutlich
verfolgen. Dabei atmet die Zeichnung schon völlig die Grösse und Monumentalität
des Freskos, das noch das phantomhaft Schwebende der Zeichnung wahrt. Die
festen, drallen und doch preziösen nackten Leiber, die von Pittoni kommen[6], der
dunkle Nachtvogel, in dem sich Trogersche[7] Grösse reckt, sind durchscheinend
wie Ätherspiegelungen — verwandelt in Maulbertsch' ureigenem Geiste.

Die grosse kompakte „Form" dieser Zeichnung löst sich in einem fast ein [halbes]
Jahrzehnt jüngeren Kuppelentwurf wieder ganz in ein duftiges Schwingen ätherischer
Visionen. Das umfangreiche, für eine Malteserordenskirche[8] bestimmte Blatt hat
die *Auffindung des wahren Kreuzes durch die hl. Helena*[9] (fig. 60) zum Haupt-
gegenstand. Die Heilige ist eine richtige Märchenfürstin mit ganz schlanken Armen
und Händen, mit einer kleinen Krone und einem mächtigen Staatskleid, das sich
in weiten Faltengeschieben staut. Diese ausholenden Diagonalzüge klingen aus der
ganzen Komposition: aus dem Kirchenfürsten links vom Kreuze ebenso wie aus
der kühnen Rittergruppe rechts, aus den Adorierenden, die sich gleich Erdhügeln
an den Boden ducken, wie aus den Engeln, die mit Weihrauchfässern und Draperien

durch den Kuppelraum schwirren. In der Achse der Kreuzauffindung steht auf
der Gegenseite die Gruppe der Heiligen Georg, Antonius, Agnes und Johannes
Baptista. Dem feinen, spröden Klingen der vielen Schrägen und Zickzacke ent-
spricht eine unendlich differenzierte Skala von Lavierungen, die von den halben
Dunkelheiten der Nahfiguren bis in die zartesten, kaum merkbaren Schwingungen
der von Himmelsgestalten bewohnten Ferne reicht. Alles strahlt in verhaltenem
Schimmer. Duftschleier legen sich über himmlische Parke und die Kuppel der
Grabeskirche geht auf wie die Morgensonne. — Leise kündigt sich bereits hier
ein Prozess an, der in den Spätwerken erst völlig zum Durchbruch gelangen
sollte: die strömende Bewegung kristallisiert. Die Einzeldinge werden klarer
schaubar — die flimmernde Beweglichkeit des Ganzen steigt. Die Märchenbühne
wird in die alles durchflutende Helligkeit der Verklärung getaucht. Der Entwurf[10]
für ein ungarisches Giebelfresko zeigt die wunderbare Zweiteilung des Schau-
platzes durch Lichtwolken — in einem Kirchenraum tauft oder krönt ein Kardinal
einen Fürsten und darüber zieht wie in einer Zauberlaterne eine vom Auge Gottes
beschienene Landschaft mit dem *Triumph der Ecclesia*[11] (fig. 62).

Seit den Tagen der grossen altdeutschen Meister ist die *Via crucis* ein Prüfstein
der Erlebnis- und Darstellungskraft gläubiger Künstlerseelen. Im 18. Jahrhundert
gewinnt das Oratorium der Kreuzwegstationen neue Bedeutung. Die Siebzigerjahre
bedeuten den Höhepunkt in Maulbertsch' Schaffen, was flammende Inbrunst und
dramatische Schwungkraft seiner religiösen Historien anbelangt. Eine kleine Zeich-
nung zu einer Passionsstation, *Christus fällt unter dem Kreuz*[12] (fig. 61), glüht und
brandet in seelischem Aufruhr. Ein riesiger Torbogen mit Fallgatter gähnt wie der
Höllenschlund und man hat den Eindruck, als ob es nicht Sonnenlicht wäre, was
durch ihn strömt, sondern der Widerschein einer riesigen Feuersbrunst. Wie höllische
Geister hauen die Schergen auf den gestürzten Heiland ein, dessen sanftes Himmels-
licht von der dämonischen Glut übertönt wird; ein Reiter steigt gespenstisch aus
dem Dunkel. Was da an übersinnlicher Dramatik auf raumkleine Papierfläche
gebannt erscheint, gehört zu den ergreifendsten Gestaltungen der Heilandsgeschichte.
Wenn wir auch keine anderen Beweise hätten, so würde dieses Blatt Zeuge dafür
sein, dass etwas von Rembrandts Geist in Maulbertsch wieder lebendig wurde.

Amicis, Wien 1926, Heft 1, pp. 4—8.

Der Maler und Radierer Franz Sigrist

Es ist noch nicht allzulange her, dass wir eine klare Vorstellung von der Kunst des Maulbertsch haben. Obwohl diese geniale Persönlichkeit mit solch unvergleichbarer Eigenart sich in ihren Malereien, Radierungen und Zeichnungen ausspricht — die Schüler kamen über ein ungefährliches Epigonentum nicht hinaus —, dass wir in Fragen der Kritik heute uns nicht mehr mit Wahrscheinlichkeiten zu begnügen brauchen, so waren Maulbertsch' Umrisse doch noch bis vor wenigen Jahren schwankende und vieles Zeitgenössische segelte mit mehr oder minder Berechtigung unter seiner Flagge, während andrerseits eigenhändige Werke gerne Bayern oder Schwaben zugeschrieben wurden. Einer dieser „Anrainer" des Maulbertsch, die wiederholt Anlass zu Verwechslungen boten, ist Franz Sigrist, den man als Freskanten, Radierer und Zeichner kannte, während sich von seinen Tafelbildern nichts erhalten zu haben schien.

Sigrist war 1807 in Wien gestorben[1]. Erst in der Folgezeit taucht sein Name in der Literatur auf. Füsslis Künstlerlexikon zeigt sich 1810 verhältnismässig gut über seine graphische Tätigkeit unterrichtet, bringt aber nichts über seine Lebensdaten. F. Tschischka[2] gibt kurz an, dass der Künstler um 1760 in Wien lebte und daselbst 1807 starb. Nagler[3] bringt bereits ausführlichere Nachrichten. Nach ihm wurde Sigrist um 1720 in Wien geboren. Diese Angabe wird demnächst ihre Korrektur durch Urkundenfunde des Forschers erfahren, dem zur Feier diese kleine Barockstudie dargebracht sei. Nagler berichtet, dass Sigrist seine künstlerische Erziehung in Wien erhielt und dann einige Zeit in Augsburg arbeitete. Ferner erfahren wir von einer Pariser Tätigkeit Sigrists. (Der Schluss darauf konnte schon aus den Angaben Füsslis über die Stecher, die nach Sigrist gearbeitet haben, gezogen werden.) Er kennt eine Originalradierung mehr als Füssli, die er aber irrtümlich als Arbeit Balzers anführt. Heller-Andresen[4] gibt als Werke Sigrists wieder nur die beiden von H. H. Füssli an erster Stelle genannten Blätter. C. v. Wurzbach[5] schliesslich fasst alle Angaben der Früheren zusammen, ohne etwas Neues beizubringen. Die Anhaltspunkte, die uns die alte Literatur für den Meister gibt, sind demnach ziemlich spärlich. Nagler war gut berichtet, als er angab, dass Sigrist seine künstlerische Schulung in Wien erhielt. Sigrists Name kommt 1752 und 1753 in den Akten der Akademie vor. Er wird in diesen Jahren für Preisarbeiten prämiiert. 1752 „Job mit geschwären geschlagen auf einem Misthaufen sizend, zwischen seinem Weib und dreyen Freunden. Job 2. C. Vers 7 bis Ende. — Secundum Lit. F. H. Franciscus Sigrist mit 4 Votis". 1753 „Tobias heilt seinen Vater mit der Fischgalle". Beide Bilder waren die Vorlagen für die schon von Füssli genannten Originalradierungen.

Im Folgenden ist der Versuch einer Darstellung der Entwicklung des Künstlers an Hand seiner datierten oder datierbaren Arbeiten gemacht. Die auf Grund stilistischer Kriterien mit Sicherheit als Werke Sigrists erkennbaren Gemälde sollen ihre Eingliederung in den Entwicklungsorganismus erfahren.

Den Ausgang müssen wir von den beiden Akademiearbeiten als den frühesten, wenn auch leider nur im Spiegel der Originalradierungen bekannten Werken nehmen. Die *Verhöhnung des Hiob* (243×181 mm, bezeichnet „F. Sigrist Fecit") (fig. 63) ist schwer und massig komponiert. Der Schauplatz der biblischen Szene ist der Hof eines ruinenhaften Palastes. Urnen, Säulentrümmer, Widderköpfe umgeben den herkulisch gebauten Dulder, der sich auf seinem Strohlager wälzt. Sein Weib und die Freunde verhöhnen ihn. Das Seelische des Vorgangs kommt in keiner Weise zur Geltung. Wir sehen nur plumpe, zottige Körper, die in seltsamer Weise mit der verfallenden Ruinenwelt verwachsen. Schwer und zäh lösen sich ihre Konturen vom Boden. Wir sehen nicht, dass sie auf ihm stehen; wie Bäume oder Berge steigen sie aus dem lehmigen Grund, dem sie durch die gleiche Materie verhaftet bleiben. Hiob ist wahrhaft ein „Erdenkloss". Von einer körperlichen Artikulation kann nicht die Rede sein. In grossen durchlaufenden Wellen verwischen die Gewänder die menschliche Gestalt. Fetzige Lappen tropfen zur Erde herab wie wuchernde Moose. Kleine Köpfe mit verquollenen Gesichtern sitzen auf den riesigen Leibern, in die Schultern verwachsend. Unförmig grosse Hände kommen aus dem Faltenwerk hervor. Das Werk der Verschleifung der menschlichen Körper in einen wuchernden, treibenden Gesamtorganismus des Bildes wird durch das malerische Helldunkel vollendet. Eine Schattensilhouette steht vor einer grellen Lichtzone, hinter der sich wieder dämmerige Halbschatten auf die Gestalten senken.

Suchen wir stilistisch Vergleichbares in der österreichischen Barockmalerei, so stossen wir auf Paul Troger. Dort sehen wir die schwere, gerundete Fülle, die in Flammen und Zacken ausklingt, den springenden Wechsel des Lichts. Die unvollkommene graphische Technik des (fast ganz geätzten, nur wenig mit der kalten Nadel behandelten) Blattes ist von der Trogerscher Radierungen abhängig. Der historische Zusammenhang ist offenkundig. Troger wurde 1754 Rektor der Akademie und war in jenen Jahren unstreitig die führende Malererscheinung an der Wiener Kunsthochschule. In manchem aber geht die Erfindung über Troger hinaus. Trogers Art bewahrt bei aller Wucht beweglichen Schwung, Klarheit und Schliff der Form. Ihr ist das Überwuchern, das Seltsam- und Ungeheuerlichwerden, die deformierende Steigerung der Monumentalität fremd. Nie treffen wir bei ihm krasse Naturalismen wie in dem Sigristschen Blatte. Eine der Quellen von Trogers Stil, die vornehmste, die er nur durch seine römisch klassizistische Schulung modifizierte, bricht hier in ihrer kraftvollen Eigenart wieder durch: der malerische Stil Piazzettas. Der bizarre Überschwang dieses Frühwerkes Sigrists steigert Piazzettas düstere Schwere und Kraft in verwandter Weise wie der S. Pietro da Pisa des Kroaten F. Bencovich

in S. Sebastiano zu Venedig. Für unmittelbaren geschichtlichen Kontakt haben wir keine Anhaltspunkte. Das deutsche und slawische Streben nach Ausdruck mag in gleicher Weise die durch Piazzetta ohnedies schon gesprengte italienische Formendisziplin zu solchem Überwuchern des Organischen geführt haben.

Massgleich und im Zusammenhang mit diesem Blatt ist die Radierung *Loth und seine Töchter vor dem brennenden Sodom*[6] (fig. 64) entstanden. Es handelt sich um eine Komposition, die Sigrist wohl zur selben Zeit schuf wie den Hiob. (Auch hier können wir eine gemalte Vorlage annehmen, die der Künstler eigenhändig radierte.) Düstere Schatten und grelles Licht wechseln in der Szene, der Grossartigkeit und dramatische Spannung nicht abzusprechen sind. Der schwelende Flammenbrodem der brennenden Stadt scheint das Bild zu formen.

Die Preisarbeit, *die Heilung des alten Tobias* (fig. 65) (Radierung, 242 × 174 mm), des Jahres 1753 zeigt Sigrist von einer anderen Seite. Wohl sehen wir auch hier das eigenartig disziplinlose Wuchern und Treiben der Formen, doch nicht in so schwerfälliger Massierung. Licht und Luft haben die Komposition aufgelockert. Weiträumige Helle spielt um Gestalten von mürber, flockig zerfallender Struktur. Das spezifisch Malerische ist in hohem Grade gesteigert. Sigrist macht den Versuch, Hell-in-Hell zu komponieren. Das Licht scheint die Raumgrenzen — die Mauern einer Aedicula — aufzusaugen. Der Engel lehnt sich über eine Brüstung, deren Ambossform auch die Rhythmik des Aufbaus der Tobiasgruppe beherrscht. Die graphische Technik ist ebenso ungelenk wie zuvor, unterstützt aber gerade dadurch den Ausdruck des „Wildwachsens" der Formen.

Nicht nur das Durchflutetsein von Licht, das prunkvolle Szenarium mit fernen Baumwipfeln, auch die malerische Diktion der Gestalten, der Typus des Engels mit schmalen Schwingen, das Preziöse, das an die Stelle des Plumpen und Massigen tritt, führt uns auf den frühen Tiepolo als den stilistischen Inspirator dieses Werkes. Vor allem sind es die Fresken im bischöflichen Palaste zu Udine, die Vergleichbares bieten [siehe Vol. II, pp. 211–12, fig. 174]. Man halte etwa die Szene der Verheissung des Engels an Sarah daneben. Sichtlich trachtet Sigrist, aus der erdhaften Schwere heraus zur luftigen Schlankheit einer solchen Bildschöpfung zu gelangen. Ich möchte das wohl die früheste Probe eines ausgesprochenen Tiepoloeinflusses nördlich der Alpen nennen. Verhältnismässig spät macht er sich erst geltend. Ich habe einst[7] den Nachweis geführt, wie Maulbertsch, der der zeitlichen Lage nach sehr wohl mit Tiepolo in unmittelbaren Kontakt gekommen sein konnte, mit verbundenen Augen an seiner Kunst vorbeigeht und an andere Künstler sich anschliesst: Piazzetta, Pittoni, Ricci und Bazzani. Eine tiefe innere Wesensverschiedenheit brachte es mit sich, dass Maulbertsch bei den Meistern des älteren Stils das fand, was ihm Tiepolo nicht bieten konnte: starkes Ausdrucksleben, preziösen Formenmanierismus. Die Hinwendung Tiepolos zur klassischen Kunst des Cinquecento auf naturalistischer Basis war das, was ihn dem „Spätgotiker" entfremden musste.

Doch gibt es eine Periode in Tiepolos Entwicklung, die ihn den grossen Barock-
österreichern nahe erscheinen lässt, wenn es sich auch um nichts als eine Parallelität
handelt: seine Frühzeit. Bei manchen mythologischen Zeichnungen Trogers wird
man an *Scherzi* (Vol. I, fig. 34)[8] von G. B. Tiepolo denken, bei dem Reiter der
Kuppel von Maria Treu (1752/53) (Wien, Piaristenkirche) [pp. 8f., fig. 4] an die
Wandbilder für die Cà Dolfin, Venedig. Die innere Nähe wird durch den gemeinsamen
Ursprung erklärt: die Schulung durch Piazzetta. Die Frühwerke Tiepolos strömen
eine Phantastik und einen Stimmungszauber aus, die seinen Spätwerken fremd sind.
Die kleinen mythologischen Bilder der Accademia, die Fiocco erkannt hat, verbinden
das leidenschaftliche Düster Piazzettas mit Carpionischen Traumgesichten. Seine
spätere Entwicklung, in der er sich von dem Erbe Piazzettas befreite, führte ihn
immer weiter ab von dem, was ihn in der Jugend allenfalls noch mit den nordischen
Barockmalern verbinden konnte, ja ihn vielleicht von den deutschen Wanderkünstlern
manche Anregung empfangen liess.

So nimmt es nicht wunder, dass es gerade der frühe Tiepolo ist, dessen unver-
kennbarem Einfluss wir zum ersten Male bei einem nordischen Künstler begegnen.
(Die Möglichkeit, dass die Schar der Gehilfen Tiepolos vorübergehend Gesellen
aus dem Norden aufwies, ist natürlich nicht berücksichtigt.) Dabei ist dieser Ein-
fluss keineswegs ein vorwiegender. Er hält dem Trogerschen die Waage, ja dieser
sollte in späteren Jahren, wie wir sehen werden, wieder überwiegen. Dass Sigrist
in Venedig war, unterliegt keinem Zweifel. Der junge Künstler empfing von Tiepolos
Frühwerken einen starken Eindruck, der aber nicht nachhaltig genug war, um seine
Bahn auf immer festzulegen. Nordische Tradition und Schulung drängen später
das betont Venezianische zurück.

Wir besitzen eine Bildschöpfung Sigrists aus dieser frühen Zeit, die die Ver-
einigung der beiden Elemente — Troger und früher Tiepolo — veranschaulicht.
Das wilde und eigenwillige Werk stellt den *Tod des hl. Joseph* dar (66×85 cm)
(fig. 66) und wurde vor einem Jahrzehnt durch die Österreichische Galerie als
Maulbertsch erworben[9]. Ich habe das Bild auf Grund der Radierungen zu einer Zeit
Sigrist zugeschrieben, als Tafelbilder zum Vergleich noch nicht zur Verfügung
standen[10]. Die Folgezeit hat die Zuschreibung bestätigt. Mächtige Kurven schwingen
durch das Bild. Aus schwer durchhängenden, lastenden Faltenmassen ringen sich
die Gestalten los. In starker Verkürzung steht die Liegestatt bildeinwärts. Was
in den Vordergrund kommt — Beine, Füsse, Hände —, wächst, wird übergross.
Starke, drängende Raumwirkung ist das Ergebnis. So vollgepackt die Bildfläche
ist, so unwiderstehlich zieht die räumliche Bewegung in die Tiefe. Absichtlich wird
der Freiraum eingeschränkt. Der Sterbende wächst drohend an, die Stehenden
sinken zusammen, damit keine leere Zone entstehe. Es ist eine einzigartige Kühnheit,
das in hohen Altarblättern oft behandelte Thema in ein lastendes Breitformat zu
drängen. Zinnoberrot und grünliches Blau — die zwei Stimmen so vieler Farbenfugen

des österreichischen Barock — gehen durch das Bild. Das grünliche Fluidum wächst zwischen den blutrötlichen Schatten der Karnation durch, erklingt im Weissgrau von Josephs Hemd, in den delikaten Grautönen der Kissen, die auf dem Graurosa des Holzgestells aufliegen. Farbenstufungen von erlesenem Reiz gibt es im Beiwerk. Einer von grünlichem Dämmerlicht erfüllten Raumzone steht eine Schattenzone in tiefem branstigen Rot gegenüber, aus der sich ein rötlicher Putto in schweren Trogerformen löst. Maria zeigt den auch von Maulbertsch her bekannten Barocktypus: andächtige Lieblichkeit, deren Züge inneres Licht verschwimmen lässt. Die Gegenreformation ist im Norden künstlerisch noch lebendig. Mariae Gestalt ist aus den Schleiern gebrochener, irisierender Töne gewebt. Das warme tiefe goldige Ockergelb der Bettdecke trägt einen türkisblauen Saum. Helles, ungebrochenes Blau zeigen die Mäntel Mariae und Christi; in letzterem kontrastiert es dem leuchtenden Zinnoberrot des Gewandes.

Alle Kraft, aller Ausdruck sind in den Sterbenden gelegt. Prachtvoll sind die schweren, schwieligen Bauernhände, die sich zum Beten falten. Der Realismus steigert die andächtige Stimmung, da er die Gestalten menschlich nahe bringt. Der sterbende Zimmermann ist der Nährvater des Erlösers.

Malerisch stellt das Bild eine Höchstleistung dar. Freier, lockerer Pinselstrich vermittelt stoffliche Illusion. Die lebendig geschilderte Materie vergeistigt das Spiel des Lichts. Wieviel Sigrist in der Meisterung der malerischen Materie vom frühen Tiepolo gelernt hat, lehrt ein Vergleich mit der mächtigen Breitkomposition, die *Madonna vom Berge Carmel*, der Brera [Kat. 1950, p. 126]; in den knienden Heiligen begegnet uns dort die gleiche Vorliebe für massig lagernde, in weiten Kurven fallende Gewänder, für die in höchster stofflicher Illusion aufgetragene, schleierig fliessende Farbmaterie. Doch wirkt das Ganze materiell, körperlich, vergleicht man es mit einem Gemälde Maulbertsch' aus der gleichen Zeit — etwa der *hl. Sippe* (fig. 5) des Barockmuseums. Die Qualität rechtfertigt die alte Benennung, doch nichts weist in Sigrists Bild auf eine unmittelbare Beeinflussung durch Maulbertsch. Was die Bilder gemein haben — es ist nicht allzuviel —, wird ausser durch gleiche Zeit und künstlerische Umgebung durch den Namen Piazzetta umschrieben.

In die Zeit des Übergangs von der ersten Wiener zur schwäbischen Tätigkeit dürfte eine kürzlich in Privatbesitz aufgetauchte *hl. Katharina* fallen (ca. 90×60 cm). Das (leider nicht mehr gut erhaltene) Bild zeigt die Heilige in erbsengrünem Kleid, von feuerrotem Mantel umhüllt. Wie das Grün von schimmernden Lichtern überspielt wird, wird die tiepoleske Schulung in der Behandlung des Stofflichen deutlich. Zu den Füssen der Heiligen liegt neben dem Henker das Rad mit blitzenden Messern. Putten mit rötlich quellenden Körpern erinnern an den Kleinen, der Josephs Lilienattribut hält. Die Heilige blickt zu einer bläulichen Aureole mit drei Flämmchen empor; ihr Antlitz wird in der Untersicht breit und füllig.

In den Jahren 1753—1755 erschien im Verlage der kaiserlich privilegierten Gesellschaft der freien Künste und Wissenschaften (Wien und Augsburg) eine von Josef Giulini herausgegebene Sammlung von Heiligenlegenden „Tägliche Erbauung eines wahren Christen". Jede Legende schmückt ein Kupfer. Das Unternehmen ging von Augsburg aus, denn die zeichnerischen und malerischen Vorlagen für die Kupfer lieferten durchwegs bayrische und schwäbische Künstler, unter denen Baumgartner und Sigrist der Löwenanteil zufällt. Sigrists Arbeiten beginnen 1754, also können wir annehmen, dass er um diese Zeit schon in Augsburg tätig war. Parallel mit dieser Arbeit gingen die Kupferstichvorlagen für den Hertelschen Verlag. Hertel gab (meist von Ehinger gestochene) Vorlageblätter zu biblischen Texten heraus[11]. Mir ist keine Vorzeichnung für eine dieser Kompositionen bekannt. Man kann sie sich aber wohl so vorstellen wie den *hl. Johannes von Nepomuk* des Stuttgarter Kupferstichkabinetts, den O. Fischer mit gutem Grund Sigrist zuschreibt, ein mit Tusche auf grünes Papier gezeichnetes und weiss gehöhtes Blatt (264 × 190 mm). Schwerfällig quellende Rundungen wechseln mit fiederigen Strichlagen. Die Durchdruckspuren beweisen, dass das Blatt als Stichvorlage diente.

Die Heiligenlegenden der Giulinischen Sammlung zeigen die Szenen von zierlichen Rocaillerahmen umspielt. Von den Baumgartnerschen Vorlagen haben sich vier in der Sammlung Röhrer, Katalog, Augsburg 1926, Nrn. 7—10 von A. Feulner, zwei in Stuttgart erhalten. Zwei der Sigristschen befanden sich im deutschen Kunsthandel, von denen O. Fischer eine für Stuttgart erwarb und bestimmte[12]. Dargestellt ist der *hl. Wilfried, der Heiden tauft* (fig. 70) — ein köstliches kleines Stück Spätbarockmalerei. Die lockere Breite malerisch strähniger Gestalten ist mit flüssigem Pinsel in das webende Dämmerlicht des zierlichen Bildausschnitts gesetzt. Die spielerische Umrahmung steigert die monumentale Fülle. Die Bekehrten drängen sich um die ragende Gestalt des Heiligen. Die klumpige Rückenfigur ist so recht im Geiste Sigrists empfunden. Ihr Violett, das tiefe Blau und Rot des gläubig emporblickenden Knaben bilden die Basis für das aufschimmernde blasse Gelb und Blaugrau des Heiligen. Branstige Rotgrundtöne stehen im Hintergrund vor tiefblauem Himmel; eine Kerze überflackert leise die verdämmernden Formen. Weniges Grün schliesst den Akkord.

Der Zeit der Augsburger Stichtätigkeit lassen sich weitere Werke einfügen. Das Wiener Barockmuseum besitzt zwei prachtvolle kleine Graumalereien zum Gethsemanethema — *Christus am Ölberg* (figs. 67, 68) (17 × 15 bzw. 16 cm) —, die der Katalog als „in der Art Maulbertschs" (1923, Nrn. 39 und 40) beschreibt. Das Hervorwachsen aus der Stilstufe des *Todes des hl. Joseph* ist deutlich. Doch ist die organische Bewegung der Formen flüssiger, geschmeidiger, nicht so schwerfällig wälzend. Die Disziplin der vielen Kleinarbeiten für den Kupferstich war nicht spurlos an dem Künstler vorübergegangen. Die Erfindung des einen Bildchens (fig. 67) ist stärker von Troger abhängig. Man denkt an das Bild im Petersstift zu

Salzburg[13]. Trogerisch ist die geknickte Schulterlinie des wie gebrochenen Hauptes. Doch herrscht eine neue Leichtigkeit, ein neuer Fluss der Pinselschrift, die namentlich in der reiferen Fassung (fig. 68) wunderbar zur Geltung kommen. Sie ist ganz Neuschöpfung. Der in schwieriger Verkürzung bildeinwärts liegende Körper wird in flüssigen, auf Dunkel gleitenden Lichtsträhnen und -flecken modelliert. Meisterlich ist die Zeichnung der schlaffen, erstorbenen Hände im scharfen Lichteinfall. Mit mächtigen Fittichen rauscht der Engel in des Heilands Todesschlaf und weist tröstend gegen Himmel. Wundervoll löst sich die im Grau aufschimmernde Gestalt aus dem Dunkel. In einer zügigen Kurve schwingen Arm und Flügel. Noch klingt in der Bewegung des Engels sein Gleiten durch den Himmelsraum nach. Fast identisch kehrt er in dem von Ouvrier gestochenen Tod des hl. Severin („Tägliche Erbauung" T. IV, p. 883) wieder.

Dass Sigrist, auch bei kleinen Dimensionen immer wieder ins Monumentale, Grossartige strebt, dafür ist das *Martyrium des hl. Sebastian* der [ehem.] Sammlung Leo Fall [vorher Sammlung Rothschild] (fig. 72) (62 × 43 cm) ein packendes Beispiel. Der Heilige ist mit einem Arm an einem Baumast hochgezogen. Der nackte Körper spannt sich in ungeheurer Streckung, dass Sehnen und Knochen hervortreten, die Haut zu reissen droht. So bietet er sich, von grellem Gewitterlicht beleuchtet, den Bogenschützen als Zielscheibe dar, die im Halbdunkel des Vordergrundes ihr Werk verrichten. Die Muskeln ihrer Gliedmassen schwellen in welliger Bewegung. Sie drücken sich zur Seite, kauern zu Boden, um den Blick auf den gewaltigen Märtyrer frei zu geben. Ein Heidenpriester wird von dem Lichtstrahl gestreift. Er deutet auf einen kleinen Opferaltar und sucht den Glaubenshelden im letzten Augenblick zum Götzendienst zu bewegen. Ein Weihrauchfass qualmt in den Händen des Ministranten. Der Künstler schichtet am linken Bildrande ganz dicht die verkürzten, quellenden, sich kreuzenden Formen. Es liegt in seiner Absicht, die Bildstruktur streckenweise zu verunklären, den ablesenden Blick zu hemmen, damit die Hauptformen dann mit um so gewaltigerem Schuss losschnellen können. Prachtvoll, wie der gereckte Körper sich aufbäumt. Er wird der Struktur des kahlen Baumes verwandt, hartkantig wie dieser, den letzten Lebenskampf führend. Das Wetter, das am Firmament droht, mag den Stamm zerspellen, an dem der blutige Frevel begangen wird. Bange Eile beschleunigt das Werk der Henker. Kläglich und zaghaft, unüberzeugt wirkt die Gebärde des Priesters neben dem im Tode siegenden Kämpfer.

Der Rotgrund ist im koloristischen Aufbau des Bildes ausgiebig verwertet. In den kräftigen branstigen Tönen der Bogenschützen kommt er zur Geltung. Dunkle Erde breitet sich. Der Akt züngelt wie eine bleichbläuliche Flamme auf. Rot liegt in seinen Schatten. Eine reine Farbe kommt nur in dem Knaben zu Wort: Blau. Glutfunken sprühen im Rauchfass, am Rand von Sebastians Schild. Das bläuliche Weissgrau des Priesters ist fetzig und strähnig aufgetragen. In nächtlichem Grünblau zieht das Wetter am Himmel auf.

Kaum wird man in dem Bilde etwas von der malerischen *morbidezza* des frühen Tiepolo verspüren. Um so mehr aber von dem Pathos und der dramatischen Spannung Trogers. Die schwerflüssigen Massen haben sich zu kraftvollen Formen verdichtet, die sich in leidenschaftlicher Bewegung straffen. Es ist nicht denkbar, dass ein so stark vom Streben nach Ausdruck beseelter Künstler auf die Dauer die ihm durch die nordische Kirchenkunst vorgezeichnete Linie verlassen hätte. 1746 war ihm Troger mit dem *Altar des hl. Sebastian* für die Melker Stiftskirche [Aschenbrenner, Troger, p. 107] vorangegangen. Er hat schon das Thema des in gewittrigem Licht am Baum gestrafften Körpers angeschlagen. Sigrist hat es unerhört gesteigert. Vorbereitet erscheint der Gedanke in dem von G. D. Heumann für J. Giulini (T. IV, p. 887) gestochenen Martyrium des hl. Crispin.

Nagler führt an, dass Sigrist auch Hausfassaden mit Fresken geschmückt hätte. Wir wissen heute nichts mehr über diese Tätigkeit. Doch fällt jedenfalls in die schwäbische Periode das bedeutendste Freskenwerk, das sich von Sigrist erhalten hat. Johann Michael Fischers wundervoller Spätbarockbau in Zwiefalten wurde 1749 in der Kuppel, 1751 im Langhaus von dem genialen, als seeschwäbischen Vorfahr Maulbertsch' bedeutsamen F. J. Spiegler mit Fresken geschmückt. 1760 folgten die drei Deckenfelder der Vorhalle von Sigrist. Das Hauptstück stellt die Verherrlichung Mariae, den *Triumph der himmlischen Glorie*, dar (fig. 71). J. M. Feichtmaiers prachtvoll schäumendes Rocaillewerk teilt sich wie eine Wolkendecke und gibt den Blick in die getürmten Heiligenkreise des Firmaments frei, in dessen Zenith die Aureole des Heiligen Geistes schwebt. Eine Fülle von Stimmen, dichtgedrängt, doch nicht wirr und unübersichtlich, da eine einheitliche Strömung alle durchzieht. Eine magische Kraft scheint die vielen Gestalten nach oben zu saugen. Der unterste Ring umfasst die Heiligen der Kirche. Die Apostel, Propheten, Vorläufer Christi folgen. Maria thront an einem Wolkenturm, den Gott Vater krönt. Michael zückt auf ihr Geheiss das Flammenschwert gegen den bösen Feind. Zartes Blau und Grün erklingen in den himmlischen Sphären. Der gelbbräunliche Grundton kommt in der Tiefe stärker zur Geltung. Dissonanzen wie Hellrosa und Krapprot stossen aneinander. Alle Ausgeburten der Hölle verzehren sich dort. Hungersnot nagt an Knochen, die Pest schwingt Stundenglas und Hippe, Geiz, Neid und Zorn blecken die Zähne, höllische Cherubsköpfe und Blitze schiessen aus einer Pandorabüchse.

Die kleineren runden Gewölbefelder stellen die Vertreibung Heliodors und die Marter einer Heiligen dar. Der Reiter in Gelb sprengt auf Heliodor ein, der helleres und dunkleres Rot trägt; die ihm folgenden Engel sind in blasses Grün und Blau gekleidet. Die Heilige des Martyriums kleidet blasses Blau und Gelb, den Reiter intensives Rot des Mantels.

Die malerische Struktur — fleckig, aus farbigen Brocken und Fetzen gewirkt — erinnert an die der Tafelbilder. Der Einfluss Tiepolos wird besonders deutlich. Das Gelb, der erdige Ockerton des Hauptbildes, die Kontrastierung von hellem

und dunklem Rot weisen ebenso auf Tiepolo wie der Typus der Madonna, die
Engel, die Heliodor begleiten, die Reiter. Namentlich letztere gleichen auffällig
denen aus der Cà Dolfin. Piazzettas Flammenschwung lebt nur noch da und dort
in einem Detail. Die Gesamtkomposition stellt ein deutliches Abrücken vom
venezianisch-österreichischen Barock dar. Nichts erinnert an den bei aller Gross-
artigkeit rund verschmolzenen Schwung der Decken von Troger. Keine Spur der
unirdischen Leichtigkeit der Raumvisionen des Maulbertsch ist vorhanden. Trotz
der fetzig lockeren — man möchte sagen „pastosen", wäre dieser Ausdruck bei
einem Fresko nicht widersinnig — Behandlung der Details eignet dem Ganzen
etwas Sprödes, Starres, spitz Brüchiges und Kantiges. Die Fülle von sich drängenden,
überschneidenden Formen ist nicht so recht barock empfunden, was bei einem
Vergleich mit der Raumweite der Spieglerschen Kuppel deutlich wird. Sie bedeutet
eine offenkundige Annäherung an den bayrischen Manierismus um 1600, an den
Kreis der von Ch. Schwarz, F. Sustris, P. Candid ausgehenden Künstler. Die
Himmelsvisionen der deutschen Spätrenaissance mit ihren getürmten Chören,
Hunderten von Heiligen und Engeln, mit ihrem flimmernden Reichtum spitzer,
grätiger, rautig gebrochener Formen bilden den geschichtlichen Hintergrund der
Erfindung dieses Deckengemäldes.

Bei einem impressiven, den verschiedensten Eindrücken offenstehenden Künstler
wie Sigrist dürfen wir nicht die Eindeutigkeit der Entwicklung der grossen Schöpfer-
naturen wie Troger und Maulbertsch voraussetzen. Sigrist dürfte nicht lange über
das Jahr 1760 hinaus sich in Schwaben aufgehalten haben. In den Siebzigerjahren
war er jedenfalls in Wien; um diese Zeit sehen wir ihn deutlich unter Maulbertsch'
Einfluss kommen. Das Trogersche Stilelement drängt zunächst das bayrische wieder
zurück. Das Thema von *Saul bei der Hexe von Endor* (fig. 75), das Sigrist schon
einmal für den Verlag Hertel behandelt hatte, greift er in einem Bilde nochmals
auf [J. I. Mildorfer][14]. Jetzt erst ist seine Formendisziplin so sehr erstarkt, dass
sie sich der Trogerschen Bildklarheit genuin nähert. Die Aedicula ist zu einem
unterirdischen Rundbau geworden, dessen braungraue Kuppel, vom Feuer schwach
erhellt, aschgraue Pilaster und Simse tragen. Eine Pechfackel schwelt in trübem
Rot und Gelb, das Feuer des Kessels wirft spukhafte Glutreflexe. Eine schwere
Rauchfahne zieht zur Decke. Wie ein Trompetenstoss erklingt in diesen Gruft-
farben das brennende Rot des Mantels Sauls, der wie ein gefällter Baum zusammen-
stürzt. In tiefem Blau steigt Samuels Geist aus der Tiefe, von der Hexe beschworen,
deren dunkelbraunen, rosig gehöhten Leib schmutzig olivgraue Fetzen umhängen.
Der Beschauer blickt aus einer dunklen Nische in das erhellte Gewölbe. Den Eingang
bewachen zwei Krieger, mit erregten Gebärden die Beschwörung verfolgend. Der
Feuerschein wirft Lichter auf sie, bringt das samtige Blau des Mantels, den Goldocker
von Harnisch, Helm und Schwert zum Aufblitzen, verleiht dem rostroten Inkarnat
rosigen Schimmer. Meisterlich ist die Tiefenstaffelung der Gestalten. Die zackige

Schattensilhouette eines dürren Stammes springt vom Lichte ab, Buschwerk treibt aus den Mauerritzen, Moose triefen vom Gesims. Totengebein und Zauberrunen bedecken den verwitterten Steinboden. Die gespenstische Ruinenstimmung lässt den Geist von Schönfelds nächtlichen Spukszenen lebendig werden. Aus diesem Grunde möchte ich das Bild in die Zeit nach dem Aufenthalt in Schwaben setzen. In Augsburg muss Sigrist Schönfeldsche Werke gesehen haben. Er konnte sie sowohl im Original wie in den Radierungen Gabriel Ehingers kennenlernen. Ein Nachkomme des letzteren war Jakob Ehinger, der Bilder Sigrists radierte (unter anderem eine Maria mit dem Jesuknaben als Siegerin über die Schlange). Das starke Einwirken Trogers — ein neuerliches, keine Weiterbildung des in früheren Jahren Empfangenen — schliesst einen anderen Entstehungsort als Wien aus. Dieses neuerliche Einwirken Trogers macht sich auch in einem kleinen Ovalfresko unterm Orgelchor der Liechtentaler Pfarrkirche, Wien, „Vorstellung des recht und falsch betenden Sünders im Tempel" geltend. A. Weissenhofer hat aus dem Ausgabenregister für 1772/73 Sigrist als Urheber nachgewiesen; nachträglich wurde auch die Signatur gefunden (Monatsblatt des Vereines für Geschichte der Stadt Wien, 45. Jahrg., p. 284; erstmalig veröffentlicht durch J. Fleischer, Kirchenkunst I, 1929, pp. 45ff.)[15].

Anfang der Siebzigerjahre schuf Maulbertsch eines seiner gewaltigsten Altarblätter, das *Martyrium der Apostel Simon und Judas Thaddäus* (fig. 28 Detail) für St. Ulrich am Neubau (Barockmuseum, Österreichische Galerie). Eine antikische Komposition *Die alten Römer* ist nur durch die Bleistiftzeichnung der Sammlung Artaria (Barockmuseum 35)[16] überliefert. Beide Werke boten Sigrist Vorbilder, als er das *Martyrium des hl. Laurentius* konzipierte. Die Ölgrisaille der Albertina (fig. 73) (276 × 205 mm)[17] trug in der Sammlung Kutschera-Woborsky den Namen Maulbertsch. Das Blatt schliesst sich im Stil so stark an den Meister an, dass die Benennung durchaus plausibel erschiene, würde man das ausgeführte Bild nicht kennen. Im Helldunkel des dämmerigen Raumes bereitet sich die Marter vor. Ein schwacher Lichtstrahl erhellt den Heiligen, den die Schattensilhouette eines Schergen auf den Rost niederdrückt. Diese Gestalt ist aus der Zeichnung der Sammlung Artaria übernommen. Der Lichtstrahl holt noch einen Reiter hoch zu Ross heraus, der im genannten Altarblatt Maulbertsch' an derselben Stelle steht. Alle anderen Gestalten verschwinden schattenhaft in der Dämmerung: ein Priester, der ein heiliges Buch aufgeschlagen hat und auf die Jupiterstatue hinweist; die Weihrauchanbläser, die am Tische links sitzen; ein Knecht, der das Feuer schürt. Die Technik gemahnt stark an die Gethsemanegrisaillen, ist aber glatter und schmiegsamer geworden, geht mehr aufs Zierliche als aufs Monumentale.

Das ausgeführte Bild des *Martyriums des hl. Laurentius* (fig. 74) (111 × 82 cm) befand sich im Karmeliterinnenkloster zu Innsbruck und wurde als Maulbertsch in das Ferdinandeum[18] gestiftet. Die Abweichungen bezeugen, dass der Künstler sich mit der Idee stark weiterbeschäftigt und sie vielfach umgegossen hat. Die Grund-

züge der Komposition sind geblieben. Doch ist die Haltung des Märtyrers im Gegensinn gedreht; der Maulbertsch-Landsknecht ist gefallen; der Reiter ist vom Vorbild unabhängig gemacht und bildeinwärts gewendet; der Priester bildet mit den Ministranten eine eigene Gruppe in der linken Bildhälfte. Die Ausführung ist von dem engen Anschluss an Maulbertsch wieder abgerückt. Auch in der stilistischen Gesamthaltung. Die schweren, untersetzten Formen Trogers sind an die Stelle der schlank und körperlos im Raume verfliessenden Maulbertsch' getreten. Spezifisch für Sigrist sind die rundlich gequollenen Knabenköpfe. Wir kennen den Typus aus der Marter Sebastians. Aus dunklem Braungrau tauchen die Farben ans Licht. Der Akt schimmert rosig und bläulich vom Blut, das durch die Adern fliesst. Der ihn umfassende Scherge ist in Blaugrün und Ledergelb gekleidet. Ein Scharlach-mantel umschlingt den Harnischreiter. Die Ministranten rahmen in Blau und Rot das bläuliche Rosa des Priesters. Die kräftigen Formen haben nicht mehr die materielle Stosskraft von einst. Die Stimmung von Maulbertsch' lautlosen Wolken-phantomen hat sie gewandelt.

Ein weiteres Werk aus den Siebzigerjahren besitzt das Kaiser-Friedrich-Museum in Berlin [Staatliche Museen, Berlin-Dahlem][19]. Es stellt die *Ankunft des Heilands im Himmel* nach der Passion dar (fig. 76) (Kat. 1845 ,,Süddeutsch''). Engel empfangen ihn, nehmen ihm die Zeichen des Leidens ab und überbringen sie dem himmlischen Vater. Der Stimmungszauber des Helldunkels webt seine Schleier, führt den Betrachter in eine unirdische Region. Ein Engel, auf dem das Licht voll ruht, nimmt dem Dulder die Dornenkrone ab. Kleine Kinder mühen sich mit den schweren Passions-werkzeugen. Die Gruppe Gott Vaters verdämmert oben in den Wolken. Helles Blau, Lachsrosa, Grün erblühen im auffallenden Licht. Die schwebenden Licht-schleier Maulbertsch' sind in das Bild eingezogen. Aus ihm spricht eine Tiefe und verklärte Ruhe der Empfindung, wie sie kaum ein zweites Mal in Sigrists Werk begegnet. Mögen auch die malerischen Mittel auf Troger und Maulbertsch deuten — der Geist, der das eindrucksvolle Werk beseelt, geht von dem frommen Kirchen-maler Johann Martin Schmidt aus.

In die Siebzigerjahre dürften schliesslich auch zwei eigenhändige Radierungen fallen, die einzigen Genreblätter, die wir kennen: der *zechende Landstreicher* und die *Köchin* (140 × 117 mm). Die Radierungen sind ad hoc entstanden — keine Gemäldereproduktionen. Die Vorzeichnung zum *Landstreicher* befindet sich im Berliner Kupferstichkabinett (fig. 69), (132 × 110 mm)[20]. Der wilde Kerl hat noch ganz die Panduren- und Wegelagererromantik der hochbarocken Landschaften-staffage an sich. Das Blatt ist ungelenk gezeichnet. Den Pinsel wusste Sigrist besser zu handhaben. Die graphische Ausführung steht technisch auf höherem Niveau. Die *Köchin* sitzt auf dem Hackstock in einer Pose, die an thronende Propheten erinnert. Im Schwung der Draperie ist noch Kirchenbarock wirksam.

1781 führte Sigrist eine grössere Freskenaufgabe in Ungarn durch. Der Prunk-

saal des vom Grafen Karl Esterházy errichteten Lyzeums in Erlau war mit einer
Darstellung der vier Fakultäten zu schmücken[21]. Das Thema wurde im Geiste der
Aufklärung gelöst. Über ruhigen gemalten Zahnschnittgesimsen erheben sich
klassizisierende Unterbauten. Gelehrte aller Wissenszweige befassen sich mit geist-
lichen und weltlichen Wissenschaften. Auf letztere wurde besonderes Gewicht
gelegt. Astronomen, Geographen, Physiker sind mit ihren Geräten beschäftigt.
Globen, Sextanten, Rezipienten, Perspektive werden mit wissenschaftlicher Ausführ-
lichkeit geschildert. Der brausende Schwung der Fresken von Zwiefalten ist dahin.
Ruhig und rational ist die Komposition geworden. Fast wirkt sie wie eine Aufreihung
von Genreszenen. Die kräftigen Farben der nahen Gestalten stehen vor der lichten
Weite des wirklichen, nicht eines idealen Himmelsraumes.

Der Kirchenmaler lenkt ins bürgerliche Fahrwasser ein. Von den Erlauer Fresken
ist es nur mehr ein Schritt zu den kleinen Genrebildern, die das Treiben in einem
Modesalon schildern[22]. Diese Werke stehen in einer Linie mit den Kaufrufen von
J. Ch. Brand. Nicht mehr das Ausserordentliche und Überirdische ist Gegenstand
der künstlerischen Darstellung, sondern das schlichte Leben des Alltags.

Neben den führenden Meistern der österreichischen Barockmalerei ist Sigrist
die stärkste und eigenwilligste Erscheinung. Seine volle Kraft entfaltet er in den
Werken der früheren Zeit. Das von Troger übernommene Formengut steigert er
zu einer wilden, vor dem Ungeschlachten nicht zurückschreckenden Monumentalität.
Gerade die Überhitzung ist aber Beweis für eine nicht primär schöpferische Er-
scheinung. Sigrist braucht stets eine fremde Grundlage, in deren Umformung
er erst seine Eigenart betätigt. Für Maulbertsch waren Anregungen ausreichend.
Sigrist muss immer auf den Schultern anderer stehen. So ist auch das Bild seiner
Entwicklung nicht homogen. Troger, Piazzetta, der frühe Tiepolo wechseln darin.
Immerhin zeigen seine Arbeiten oft eine erstaunliche Qualität und dass sie auch
von ernsthaften Forschern als Werke Maulbertsch' betrachtet wurden, zeigt, welch
hohes Mass suggestiver Ausdruckskraft ihnen innewohnt. Ein solches Kunstschaffen
aber wird problematisch, wenn ihm durch einen Wandel der allgemeinen Entwicklung
die Stilgrundlage entzogen wird. Ein Maulbertsch, ein Schmidt blieben auch in der
Wandlung des Zeitgeschmacks zum akademischen Klassizismus hin ihrem inneren
Wesen treu. Sie vermochten aus der eigenen schöpferischen Kraft das zu holen, was
sie über die Entwicklung hinausragen und in gewissem Sinne doch ihre Führer bleiben
liess. Einem Sigrist aber ist damit das Beste genommen. Weder die verklärte Leichtig-
keit Maulbertsch' noch die malerische Verinnerlichung Schmidts ist mit seinem
Wesen auf die Dauer vereinbar. Der Versuch, den Anschluss an beide Meister zu
finden, dürfte nur kurz gewesen sein. Sein Schaffen endet in einem schwunglosen
bürgerlichen Rationalismus, dem der Sambach und Dorffmeister vergleichbar.

Festschrift für E. W. Braun. Anzeiger des Landesmuseums in Troppau II, 1930,
Augsburg 1931, pp. 185—197.

A Group of Unknown Drawings by Matthäus Günther
for Some of his Main Works

Drawings of the great South German and Austrian fresco painters of the Baroque have, as a rule, not travelled very far. As those artists were first of all religious painters, and their works adorn churches, abbeys, and monasteries, the contents of their studios, such as sketches and projects, went after their deaths mostly into the libraries and print collections of the big monasteries. Nowadays, the largest und most comprehensive assemblies are concentrated in the Albertina in Vienna and in the Graphische Sammlung in Munich. These most representative collections were mainly built up from former ecclesiastic property. In spite of the collecting activity of the museums of Central Europe in the nineteenth and twentieth centuries, many of those drawings still remain in their quiet ecclesiastic hiding places, as art commerce did not search for them so eagerly as for the works of the earlier periods. Collector's taste in Central and Eastern Europe, however, did not neglect them. Many splendid examples can be found in loving private hands. For instance, large stocks of drawings and sketches of the two most important Austrian painters of the eighteenth century, Franz Anton Maulbertsch and Martin Johann Schmidt, travelled to Poland and Russia, probably during the artists' lifetimes, quite as with Tiepolo, who sold "books" filled with drawings to foreign amateurs. Men of intelligence and cultivated taste appreciated those intimate products of the creative phantasy of the great ecclesiastic decorators. Nevertheless, very little of their work in drawings penetrated beyond the aforementioned circle.

All the greater a surprise was it to the author, when going through the fascinating drawing collection of the Pennsylvania Academy of the Fine Arts in Philadelphia [now on loan in the Museum of Fine Art], to find, scattered in various portfolios and without attribution, quite a series of projects of one of the most prolific and reputable South German fresco painters of the eighteenth century, projects for some of his major works. A thorough monograph has been devoted by Hermann Gundersheimer to the master, Matthäus Günther[1]. It lists only ten drawings by Günther as being preserved in known collections. We are able to add nine more here, thus considerably enriching the image of that spirited draughtsman. They will be submitted to a close scrutiny and investigation in their historical sequence[2].

Matthäus Günther (or Ginter, Gindter, as the name was spelled differently by the master himself) was born in 1704 in a Bavarian village near Wessobrunn, an abbey famous since the early Middle Ages[3]. He was the son of a peasant family and imbued with the sense of tradition and Catholic religiosity characteristic of South German peasant stock. His lifetime spanned an era in which religious fresco

painting of the Baroque experienced its most magnificent development in Northern Italy, Austria and Southern Germany. In Southern Germany, Bavaria produced the greatest achievements in that field.

Fresco painting took its great rise in Southern Germany and Austria, in connection with Baroque architecture, reaching its climax at the beginning of the eighteenth century. The imaginative forces of architect, sculptor, and painter formed a tremendous unison *ad majorem Dei gloriam.* The visual arts were able to express things belonging to the realm of dream and hallucination. The walls of naves and halls were opened and an imaginary space was included in the artistic calculation, not in the form of increasing elimination of building substance and reduction to a constructive skeleton as in the Gothic era, but in the form of optical illusion, spread in jubilant colours over the ceilings. Painting not only continues the built architecture by perspective artifices, but seems to fulfil the very meaning of architecture itself, which is incomplete without its pictorial decoration[4]. Architect, sculptor, and painter worked in closer interrelation than ever before. The result was bound to be all the more convincing, when the functions of architect, sculptor, and painter were united in one and the same person. This was the case with the members of the Bavarian artists' family Asam, domiciled in Munich. Especially Cosmas Damian Asam was a great genius whose ecclesiastic creations make all boundaries of the arts melt away in a roaring torrent, an ecstatic whirl of lights, shadows, and colours.

In the concluding phase of the Baroque, which by common agreement is called Rococo (covering approximately the third and fourth quarters of the eighteenth century), the vastness of gigantic architectonic projects recedes. The language of architectural forms becomes less ambitious, yet the refinement, the spirited delicacy and immateriality of décor and ornament grows. So also does the importance of painting, to which the lion's share in the artistic unison now belongs. The interiors of the churches and palaces are only colored shells, receptacles for the boundless phantasy of the painters.

Günther belonged to the generation of the artists of the Rococo. In his youth, he had the good fortune to become a pupil of the ingenious Cosmas Damian Asam and he may have collaborated in some large enterprises of the Munich master in the 1720ies, such as the frescoes of the city parish church in Innsbruck, of Freising and others. Günther established himself in 1730 as master in Augsburg where he took up residence. The activity of the fresco painter, however, was not bound to the place. The warm season of the year was filled with travelling and working at the places to which the artist was called by abbots, prelates, and vicars. Günther's œuvre is spread all over Bavaria, Swabia and the Tyrol. Augsburg is a predominantly Protestant city. Although Günther was honoured by being nominated member of the Imperial Academy in 1757, and director of the City Academy in 1762, there was little scope for the inventive gift of the Catholic master in the city itself. In 1733,

he was called to the Tyrol by the "Komtur" of the Order of the Teutonic Knights, Count Anton Ingenuin Recordin, and received the commission to decorate the cupola of the newly erected church of St. Elizabeth at Sterzing, situated south of the Brenner. The prescribed content was to be a glorification of the patron saint's charitableness.

We find the design with the *Holy Trinity* (fig. 77) for this cupola in Philadelphia, a magnificent, large-sized drawing (525 × 525 mm). It is signed on the outer margin of the circle with words similar to the fresco: "Mattheus Gindter Invent et Fecit." The sheet has been folded four times; it was apparently sent in this way to the Komtur for approval. The drawing is delicately executed in lead pencil and modelled with the brush in grey, a covering white, and with water-colour in which a pale blue predominates. These abstract colours serve the purpose only of the drawing, and they indicate nothing of the executed work, in which a golden tone prevails.

Italian fresco painting of the late seventeenth century had developed the bold enhancement and continuation of the built space into the deceptive realm of painted architecture. Masters of those perspective arts were Chiarini, Belucci, Beduzzi, and above all, the Jesuit Father Pozzo, all active at some time in Austria. It is not unlikely that the young Günther saw some of their works, although the knowledge of their principle of work could have been conveyed to him through his master Cosmas Damian Asam as well. In any case, we see him adopting it in the present drawing.

The church is an octagonal building covered by a flat cupola. Günther's design opened the cupola and made it a steeply soaring one. At the cardinal points four low porticos rise above basements of two steps. Before the porticos, St. Elizabeth is represented in several acts of her piety: curing the sick in the centre, feeding the hungry at the left, refreshing the thirsty at the right. Between the porticos, flat exedras are inserted, containing allegorical statues. The *Holy Trinity* occupies the centre and forms the axis around which the wheel of the composition revolves.

In the process of design, the architecture was the first thing to appear on the surface of the paper, carefully constructed with compass and ruler. The type of architecture is rather the bulky and massive one of the seventeenth-century Baroque than the lightly winged Rococo forms of the stucco décor that surrounds the executed fresco. It is the kind of architecture that we see in Pozzo's perspective adventures, breaking through the ceiling of the church in straight foreshortening. The closure of the ceiling is no built vault but a sphere of light surrounding the Trinity. There, illusionistic and imaginary space fuse into one. The cupola of the church at Welden near Augsburg, which Günther painted a year earlier (1732), shows the same architectonic principle. Günther there pays his tribute to the masters of the seventeenth century, as Gundersheimer has correctly observed. At Sterzing, the figure groups are set into the architectural scaffolding in a delicate chiaroscuro, passing through

the scale from heavy dark shadows to light half shadows. The figures—rather short and squat types, not the expressively elongated ones which Günther later favoured—still show the influence of Asam and, through him, of the masters of the Roman Seicento: Pietro da Cortona, Lanfranco and Baciccia.

It is interesting to notice that in the execution of the fresco, Günther did not cling slavishly to his design, although he kept the main groups and figures, but deviated frequently from it. For instance: St. Elizabeth in the left group points with the left arm towards heaven, whereas in the fresco she reaches with both arms into baskets. Above the Trinity, a group of vivacious, Rubens-like angels tumbles down to the opposite portico where a pious woman in peasant dress distributes bread to the poor. Günther omitted the angels in the fresco and replaced them by two patron saints of Sterzing, St. George and St. Florian, and by the Komtur, who receives from Ecclesia the Cross, the emblem of the Teutonic Order.

Günther separated his design clearly from the surrounding paper ground by a dark circular band. It has the effect of a frame around a picture. In the fresco, this band becomes a step, leading from the nave over into the higher region of the cupola. Some figures of poor people protrude over it and thus effect a connection with the lower region.

Whereas the cupola of Sterzing follows an international type of ceiling decoration which is common to the South as well as to the North, the ceiling of the abbey church of Amorbach in Bavaria displays a system of composition which is specifically Bavarian, and which found its most ingenious formulation in the mature works of Günther's master Cosmas Damian Asam. This system arose largely from the oblong types of spaces in the Northern churches, mainly reconditioned mediaeval buildings or modern buildings following mediaeval archetypes such as basilicas and hall churches. Elongated naves gave little chance for a centered fresco composition balanced toward all sides. The barrel or mirror vault covering a nave also draws the painted decoration irresistibly into the dynamic flow of the spatial movement, especially if latent remainders of mediaeval spandrels and cross-springers provide articulation. If a long nave had to be decorated in Italy or Austria, the ceiling adopted either the principle of a vertically extended altar painting (Il Gesù, Rome; Gesuati, Venice) or of subdivision into sections (Melk, Austria). In Bavaria, a central composition, growing up vertically from all sides of the picture frame, is collected and distorted, as it were, in a concave mirror which transforms it into an oblong shape. This principle of optical distortion and mirror projection lends a tremendously dynamic sweep of movement to the composition, rushing up in breath-taking speed like an inverted torrent, engulfed by the focal point as by a whirl. The surface pattern created in this way is of a radiating, crystalline quality which recalls the cross section of a hollow mineral with the druses of crystals growing inside. It has much in common with the brittle mode of the masters of Bavarian

Late Renaissance about 1600 and may in part be inspired by them. Asam's ceilings in Osterhofen, Břevnov, St. Emmeram in Regensburg, Innsbruck, and St. Johannes Nepomuk in Munich adopt this principle. We see Günther using it in the main fresco of Amorbach, representing the deeds of St. Benedict.

The Benedictine abbey church of Amorbach is a reconditioned Romanesque basilica. Günther executed its fresco decorations from 1744 to 1747. The main fresco is an oblong field confined by curves elastically swinging in and out, showing St. Benedict in the centre, overtowered by the figures of St. John the Baptist and St. Martin rising on a rock. At his feet appears the idol of Apollo which he overthrew when preaching in Monte Cassino. Totilas, King of the Goths, kneels before the Saint in the lower section. Then follow from right to left legends from the life of St. Benedict: the healing of a sick child; the resuscitation of a monk killed in the construction of the monastery; the moving of a big stone during building; the evil priest who tried to poison the Saint, buried by the debris of his house; sick people imploring the Saint's help; the miraculous well which sprang from the rock. These scenes follow in a lively and natural account proving the narrative talent of the artist, who liked to insert everyday figures into his religious representations.

The project for this ceiling with *Legends from the Life of St. Benedict* (fig. 78) is executed with lead pencil and brush dipped in delicate grey and covering white. The large drawing (720 × 420 mm), which is squared out for transfer, is of a wonderfully aerial character. The scenes are enveloped by atmosphere; hidden lights gleam up here and there. The energetic soaring is most ingeniously emphasized by the converging radii of lance, spire and posts of the scaffolding.

To Günther's most startling creations, also from the iconographic point of view, belong his representations of the Reception of St. Mary through the Trinity in Heaven. He introduced it into his frescoes of Altdorf and Schongau (1748). The preparatory design for the former is preserved in the drawing collection of the castle Aschaffenburg (Gundersheimer, op. cit., fig. 131). Both frescoes adorn the choirs of churches. The eighteenth century in Catholic Germany experienced together with the revival of features of late mediaeval art, the revival of mystic movements of the late Middle Ages. To the visionary nun St. Crescentia Höss of Kaufbeuren (1682—1744), the Holy Spirit appeared in the shape of a beautiful youth. This vision soon spread in the popular imagery of Swabia and could not be eliminated from the churches in spite of the countermeasures taken by the Pope and the Bishop of Augsburg.

We see it also represented in a fresco project by Günther in Philadelphia, *The Holy Ghost as a Prince receiving the Virgin* (fig. 79), which seems to be the one used in Schongau, although the drawing bears the date 1742 (not necessarily original, as little as the initials M K). The composition moves upward in steep zigzags. The

Holy Ghost appears on the height in the shape of a beautiful prince wearing a golden sun on a chain around his neck. Fiery tongues leap around his head. With a courteous gesture, he welcomes the Holy Virgin and invites her to take a seat on the chair reserved for her in heaven while angels take off the star-spangled mantle of the Virgin. The drawing is executed with pen in bistre and richly washed (499 × 275 mm). When using bistre, Günther liked to apply very liquid, running shadows, which contrast with their dark blotches with the subtle and splintery, but energetic line work of the pen. A screen of pencil lines served for the transfer to the wall. The picture surface is confined by a capricious alternation of keel arches and brackets, which lend it an almost oriental ornateness.

Günther's reputation as a speedy and skillful decorator earned him several commissions in the palace of the Duke of Württemburg at Stuttgart. He painted profane frescoes there from 1753 to 1762, most of which were destroyed by fire in 1762. The preserved parts prove his ability and imagination in this field, too. Among the destroyed parts was the Library ("Serenissimi Bibliothekszimmer") which Günther had only begun, but not completed. A beautiful drawing in the Philadelphia Academy [now Museum of Fine Art] with *Olympian Deities* (fig. 80) seems to be the project for the Library. It is executed in light, flowery water-colours over preparatory work in lead pencil and pen (470 × 365 mm). A pompous, slightly Michelangelesque architecture of clustered columns and pillars encasing flat niches rises to heaven in an orthogonal projection. Balconies and parapets protruding in a darker shade remind one definitely of the galleries in carved and gilt wood, girding the interiors of so many Baroque libraries. Statues of the Four Seasons fill the corners. An oval opening in the centre of the ceiling looks into the open sky. This opening is interpreted as a banquet table at which the deities of Olympus are seated on billowing clouds: Jupiter with his eagle, Juno, Neptune, Diana, Venus, Bacchus, Apollo, Mars, Hercules, and Mercury. Saturn and Vulcan have settled down on clouds that descend farther than the others. Iris floats in the centre of the sky. Jupiter is the source of light. There, the greater radiancy reigns while the clouds towards the opposite side throw shadows. The whole is of a gay and festive effect.

When Günther adorned the pilgrimage church Käppele in Würzburg with frescoes in 1752, Tiepolo created his greatest work in the episcopal palace of the city. Hence, Gundersheimer assumes (loc. cit., p. 45) that the great Venetian exerted influence on the Bavarian painter. However, it is astonishing to note that as good as no Tiepolo influence is to be seen in a profane work such as the Library fresco, although the task would have made such an influence very reasonable. Again, it is more the masters of the beginning of the century: Chiarini, Ricci, Solimena, of whom we are reminded. Furthermore, the contact here, in a place closer to France than any other to which Günther ever was called, and in a court following the French

West in taste and culture, seems to have filled the work of the artist with a light French flavour. It is closer in spirit to the ceilings of De la Fosse, Lemoine and Coypel than to those of Tiepolo.

In 1759, Günther received the commission to paint sixteen supraportas for another palace of the Duke of Württemberg at Ludwigsburg. Gundersheimer reports them as being still in existence, but inaccessible. A Philadelphia drawing was probably destined for one of the supraportas: *Flora, as the Goddess of Spring, donates flowers to Cybele* (fig. 81) as the Great Mother Earth. Helios circles in his chariot on the firmament. The scene is composed as a flat oval, which was the form favoured for supraportas in the eighteenth century. The drawing is executed in the familiar technique of subtle brushwork over a preparation in lead pencil (230 × 314 mm). Light pencil lines draw geometric figures (curves and radii) upon the picture surface, figures which have nothing to do with the squaring out for transfer. They rather prove that the artist developed his considered compositions on the basis of an auxiliary construction. If we can speak of neoclassicist tendencies in Günther's works, this foreshadows the "Louis Seize." Of course, the purpose and the surroundings for which it was created have to be considered.

In general, Günther remained first and last a Rococo artist. The design of his frescoes becomes clearer, more linear, the chiaroscuro recedes, but the decorative pattern remains basically the same: gliding, swerving, flickering, breaking in splintery triangles, restlessly moving. The collection of the Pennsylvania Academy offers projects for main works of the last phase of Günther's activity. The *Martyrdom and Glory of St. Sixtus* (fig. 82) is the design for the ceiling fresco in the nave of the church of Morenweis in Bavaria (pen, washes in bistre and Indian ink, squared out for transfer, 635 × 325 mm). Compared with the spatial dynamism of the project for Amorbach, this one breathes a sedate solemnity which foreshadows the dawn of a new era. In the lower region, St. Sixtus is dragged before the idol and beheaded. Then we see him on clouds, receiving the martyr's palm from Christ. The composition lost some of its quiet balance in the executed fresco, which is more Rococo. The drawing approaches the type of an altar-painting and shows a certain affinity to compositions of Austria's last great church painter at the dawn of the neoclassic era: Martin Johann Schmidt.

Günther's last extensive work is the decoration of the parish church of Götzens near Innsbruck, also done in 1775. The cupola above the choir represents the *Trinity and the Holy Virgin* (fig. 83) to whom St. Peter offers the design of his church. The Apostles, smoothed into the curve, surround the group in a wide circle. The project in Philadelphia is a careful pencil and brush drawing in Indian ink heightened with white (375 × 375 mm). Here, too, we discover a preparatory geometric diagram. In the drawing St. Peter presents a plan, in the fresco it is an elevation of his church he offers to the Trinity. Again, the general appearance of the executed fresco is

more unquiet, restless, and Rococo. The figure of the Apostle Thomas on the left is revealing; whereas he rests quietly in the drawing and just raises his arm, he rises with an ecstatic impulse in the fresco. The balance and ponderation of the drawing are remarkable, erected on the principle of a triangle inscribed into a circle. Also here, a presentiment of neoclassicism tinges a composition whose basic feeling is entirely Rococo.

Adolf Feulner well characterized Günther's art of fresco-painting as being of "charming serenity and ease of work, with emphasis given to tender, drawing-like contours and water-colour-like filling of the surfaces"[5]. This characterization is valid for our drawings no less than for the frescoes.

Two drawings in Philadelphia remain which the author has been unable to connect with definite works by Günther. They are projects for altar-paintings, executed with pen and washed with dark brown bistre in that liquid, flowing manner which is significant for the artist's bistre drawings. One of them represents the *Calling of St. Andrew* (fig. 84) (390 × 250 mm). The Lord calls to the Apostle kneeling on a breakwater, while the other disciples look on. In the cloudy sky, the vision of angels appears with a cross foreboding the Saint's martyrdom. The pathetically moved figures are seen from a very low eye-point against the liquid atmosphere of the sea; the rigging of a distant ship just protrudes over the horizon—a scheme of composition well known in Venetian art ever since Titian's *Assunta*. The figures, in spite of their pathos, are delicate, brittle[6], some of them almost blotted out by the blurring washes. The range of shadow accents is very eloquent and achieves, together with the delicate line-work, an effect akin to some washed pen drawings of the great Austrian, Maulbertsch.

The other drawing represents a *Martyrdom of St. Lawrence* (fig. 85) (233 × 183 mm). The dark, modelling shadows assume vigorous intensity. The flash of lightning seems to evoke the scene suddenly from surroundings shrouded in the fog and gloom of running washes. The draughtsman did not hesitate to blot out entire faces or significant details, if the emphasis on the main accents demanded it. The result is adequate to the pathetic subject. The figures are moved in a solemn baroque pathos. Is there any assonance to neoclassicist tendencies? One feels inclined to think so, after comparing this composition with another representation of the same subject by a contemporary South German painter, Franz Sigrist (1727—1803)[7]. Sigrist worked in Vienna and underwent there the influence of Maulbertsch, as an oil-grisaille in the Albertina [Cat. IV, 2098 (fig. 73)] reveals. One has to assume a connection between Günther's and Sigrist's work, because the figures of St. Lawrence are almost identical. Sigrist's work is full of an irrational, expressive spell, the flame- and cloud-like quality of Maulbertsch' visionary creations[8]. Günther's work, in contrast, displays a very substantial plasticity in the sense of Roman Baroque, to which neoclassicism owes so much.

Günther, in spite of his fame as a fresco painter, has been called an unimportant panel painter by his monographers. The two last described drawings may perhaps offer an occasion to correct somewhat this judgement. Their quality and convincing effect hardly lag behind those of the fresco projects.

The Art Bulletin XXIX, New York 1947, pp. 49—52.

Art of the 19th and 20th Centuries
Including Drawings

„*Vision Napoléon*"
Ein Gemälde von Théodore Géricault

Napoleon war am 5. Mai 1821 gestorben; man hatte ihn in den blauen Mantel von Marengo gehüllt und in dem Tal Stane begraben. Bald darauf geistert sein Schatten noch einmal durch das Werk des Malers Théodore Géricault, in dessen Leben und Schaffen seine Gestalt und Welt schon früher eine Rolle gespielt hatten. Géricault improvisierte sein Bildnis *Vision Napoléon* (fig. 86). Nicht das des hageren Fanatikers mit windzerzaustem Haar, den Gros als den Kämpfer von Arcole gemalt, nicht das des prächtigen Imperators, den J. L. David im *Sacre* gefeiert hatte. Man könnte das Bild der [ehem.] Sammlung Dr. Hermann Eissler [heute Wien, Privatbesitz] „Apotheose" nennen, wenn ihm nicht alles das fehlte, was dieses Wort an barocker Vorstellung in uns auslöst. Es ist ein einzelner Kopf, wie ihn Géricault jeweils in seinen gewaltigen Irrenhausstudien festhielt, fast mehr Maske als Kopf. Die Augen sind halb geschlossen — das Ganze gleicht mehr einer Steinwand als einem lebendigen Menschenantlitz. Auch die Farben sind nicht die des Lebens — verhängt und verschlossen. Gelb ist der vorherrschende Ton im Licht: dunkles Neapelgelb auf der Stirn, rötliches auf den Wangen. Ein graugrüner Schattenhof liegt um das Auge, tiefe graue Wangenschatten graben sich ein. Das fahl erhellte Antlitz wird von einem tief graubraunen Uniformkragen gerahmt; sein Futter glüht mit jenem düsteren Braunrot hervor, das Rembrandt und seine Schüler gerne anwandten. So steht der Kopf auf nächtlichem Graublau. Etwas weicht nun auffällig vom „Bildnis" ab und macht diesen Namen für das Gemälde unmöglich. Der Kopf taucht aus gewittergrauen Wolken hervor, die sich in der Tiefe um ihn sammeln, ihn umwogen und an ihm emporqualmen. Dadurch wird mit einem Schlag die Steigerung ins Riesenhafte, Übermenschliche bewirkt. Der Kopf wächst zu einem gigantischen Berghaupt, das in einsamer Grösse, unheimlich beleuchtet, auf nächtlichem Hintergrunde für Augenblicke aus sich teilenden Wetterwolken hervortritt, um bald von dem brodelnden Nebelmeer des aufziehenden Gewitters verschlungen zu werden.

Es ist das grosse Weltgewitter, „das sonst am Himmel über ganz Europa stand, jetzo dort (auf der heissen St. Helenen-Insel) auf platter Erde liegt", wie Jean Paul 1819 im „Hesperus" schrieb. In Géricaults gemaltem „In memoriam" erhob es sich nochmals, in zeitloser Grösse. Der Mensch und seine geschichtliche Bedingtheit waren vergangen[1]. Das ewig Grosse und Gewaltige blieben als Gedenken. So wird das Bild zur Vision eines verstorbenen Heroen, namenlos, zeitlos. *Sulla morte d'un Eroe*, wie es am Eingang eines Sonatensatzes von Beethoven heisst. Das Bild ist klein, aber die von ihm umfangenen Dimensionen sind gigantisch. Es sind die

91

Dimensionen der ort- und zeitlosen Weltraumlandschaft. Wie Michelangelos *Jüngstes Gericht* gleich einer Felswand am Ende der Schlucht eines Kirchenschiffes aufsteigt, ohne dass man das Gefühl hat, es drohe diese Schlucht zu sprengen, weil seine geistigen Dimensionen alles mit irdischen Maßstäben Fassbare unendlich übersteigen, so steigt die Gebirgswand, die Wolkenspiegelung dieses heroisierten Totenantlitzes über die Dimensionen der kleinen Leinwandfläche, dass diese zur Aussicht in den Weltraum wird. Diese Eigenschaft teilt Géricaults Bild mit den Werken des einzigen Malers in seinen Tagen, der grösser war als er: mit den Werken Goyas. Vieles verbindet ihn mit Goya. Rein innerlich nur — er hat kaum je ein Bild von Goya gesehen. Das historische Problem ihrer Kunst ist ein eng verwandtes. Man ist sich heute wohl darüber einig, dass Goya und Géricault in höherem Mass eine Erfüllung des geistigen Wollens ihres Zeitalters bedeuten als Canova und David, jenes Zeitalters, das man das „klassizistische" heisst. Standen sie also im extremen Gegensatz zu ihm, waren sie seine Revolutionäre, die ersten „Romantiker"? Wenn man Géricaults Lebensgeschichte verfolgt, seine Studien, seine Arbeitsmethode, seine mündlichen und schriftlichen Urteile über Kunst und Künstler, so wird man schwerlich eine solche Auffassung bestätigt finden. Wie viel ihm Rom, das Erlebnis der Antike und vor allem das Erlebnis Michelangelos bedeutet haben, geht aus allem eindeutig hervor. Von den nordischen Malern hat ihm gerade der grösste Romanist am meisten gesagt: Rubens. Nicht das künstlerische Wollen des klassizistischen Zeitalters und seine Leitmotive waren es, wogegen er, der selbst seine Kunst so unglaublicher Zucht und Disziplin unterwarf, sich auflehnte, sondern der sterile Akademismus, der Oberflächenklassizismus, in dem man auch heute leider noch zuweilen das künstlerische Antlitz des Zeitalters von 1800 zu sehen geneigt ist.

So wie Goya bedeutet Géricault die eigentliche künstlerische Erfüllung dieses Zeitalters, das eine so strenge, monumentale, blockhafte Geschlossenheit zeigt, dabei aber durchglüht und verzehrt wird vom inneren seelischen Brand, der die Geschlossenheit zu vernichten und in ein Chaos aufzulösen droht wie das Reich Napoleons. Diese blockhafte Wucht der Form, des Umrisses, diese Strenge der Silhouette, innerhalb der eine malerische Glut vibriert, die alles, was die Romantik an malerischen Werten schuf, verblassen lässt, ist der wahre künstlerische Ausdruck des von so gewaltigen menschlich-geistigen Bewegungen erschütterten Zeitalters. Diese Menschen mussten die Werke, die sie schufen, dem drohenden Chaos abringen: so entstand die Wucht und Geschlossenheit ihrer verdichteten und zugleich tief menschlichen Form. Das ist fern vom artistischen Klassizismus der Akademien. Mehr menschliches Bekenntnis als künstlerisches Programm ist eine Stelle in Géricaults Denkschrift über die Kunstschulen[2]: „Ich sage weiters, dass Hindernisse und Schwierigkeiten, wenngleich sie einen mittelmässigen Menschen abschrecken, dem Genie sogar notwendig sind und seine Nahrung bedeuten; sie reifen und erheben es: es würde auf einer leichten Strasse erkalten. Alles, was sich dem Siegeszug des

Genies in den Weg stellt, reizt es und verschafft ihm jenes Fieber der Begeisterung, das alles umwirft und sich unterwirft und die grossen Werke vollbringt. Das sind die Männer, die hervorgebracht zu haben einer Nation zum Ruhm gereicht, und weder die Ereignisse, noch die Armut, noch die Verfolgungen werden ihren Aufschwung lahmlegen. Das ist das Feuer eines Vulkans, der sich unbedingt Bahn brechen muss, denn es ist unbedingte Notwendigkeit seines Wesens, zu brennen, zu leuchten und die Welt zu erschüttern."

Die kühne, trotzige und dabei so tief kindliche und traurige Jünglingsseele Géricaults hat ganz intensiv mit ihrer Zeit gelebt. Immer wieder finden wir in seinen Aussprüchen den Hinweis auf die Notwendigkeit für den Künstler, sich nicht an abstrakte Ideale und historische Themen zu halten, sondern aus dem Leben der Gegenwart zu schöpfen. Bewegt und ereignisreich war es genugsam. Die Spannung seiner heroischen Gewitterstimmung lebt in allen Schöpfungen Géricaults. Unter seinen Freunden waren Offiziere der napoleonischen Armee. Sie sassen ihm Modell zu seinen Werken. Die phantastische Grossartigkeit ihrer Uniformen kam dem Verlangen des Malers nach Steigerung aller Dimensionen ins Übermenschliche entgegen. Der *Chasseur à cheval* von 1812, Louvre[3] (fig. 88), wirkte wie eine Explosion; die Bewunderung, die das Bild bei seiner Ausstellung im *Salon* fand, war eine staunende und man sprach von seiner „Übertriebenheit". Es stellt eine höchste Vereinigung dessen, was das Barock an Darstellungsmöglichkeiten leidenschaftlicher Bewegung gefunden hatte, mit dem klassizistischen Wollen zu grandioser Formsteigerung dar. Die wundervolle Skizze des Louvre, die den Reiter im Gegensinn zeigt, offenbart noch stärker als das ausgeführte Bild die enge Verbindung mit Rubens. Die Pinselzüge sausen wie Säbelkurven, sprühende Glanzlichter funkeln auf Ross und Reiter. Der Mann ist dunkel, neutral — das Pferd ist die eigentliche Persönlichkeit. Der Blick der schwarzen, glänzenden Augen glüht, Schrecken und Ekstase des Kampfgetümmels spricht aus ihm. Das Wallen von Mähne und Schweif verleiht dem Tier noch etwas vom Schweben des Barock, doch fest wurzeln die Beine im Boden. Der Pulverdampf der Schlacht steigt wie eine Wetterwand im Hintergrund empor. Ein wunderschönes Schauspiel, das doch blutiger Ernst ist.

Nicht nur der malerische Prunk des Krieges fand in Géricault seinen meisterhaften Darsteller, sondern auch sein tragisches Ringen, sein Jammer und Elend. Der stürmende General Kléber, der die Truppen gegen den Tod und Verderben speienden ägyptischen Pylon eines Festungswerkes anführt, der verwundete Kürassier, der monumentale, mit Menschen vollbepackte Wagenblock des Verwundetentransports, die Heimkehrer aus Russland, dieses wandelnde Denkmal menschlichen Jammers — alle sind sie beredte Zeugen dafür.

Der Krieg und seine *exaltation*, um das von Géricault geliebte Wort anzuwenden, glüht aus diesen Menschen. Auch dann, wenn er sie völlig „sachlich"

darstellt. Der *Trompeter* der Österreichischen Galerie (fig. 89)[4] sitzt vor einer glatten Hauswand: in stumpfblauer Bluse, Krapplack-Pantalons, die gelblichweisse *Pelisse* über die Schulter geworfen, den turmhohen Tschako nach vorne kippend. Bräunliches Steingrau in der Wand, helles Graugrün am Boden. Das Bild ist auf leuchtend rotbraunen Bolusgrund gemalt, wie die Bilder der alten Vlamen. Der gibt ihm die farbige Note. Als Feuerlicht des Kampfes wächst er im Hintergrunde rechts durch, brennt als Glutreflex unten an der Wand, leuchtet aus der Karnation des vom Tschako beschatteten Gesichtes hervor. Und Brand- und Pulverwolken eines zerstörten Dorfes scheinen das Helldunkel zu schaffen.

Wie Géricault im *Trompeter* durch völlige Sachlichkeit das Pathos heraufbeschwört, so hat er in der *Auffahrenden Artillerie* der Neuen Pinakothek (fig. 87) das Pathos versachlicht. Wie ein Blitz jagt der Zug durch den verdunkelten Raum, grell beleuchtet vom Feuerschein gelöster Geschütze. Die Pferde nehmen eben eine Bodenschwelle, während das schwerfällige Stück hintennach in den Graben rasselt. Volles Licht fällt auf die beiden rechten Pferde. Das zweite, das aus der Tiefe heraufkommt, ist ein dämonisches Geisterross, mit dunklen Augenhöhlen; namenlose Intensität des Erlebens ist in diesem Tier verdichtet. Noch einmal blitzt das grelle Licht auf, hinter dem Geschütz, wo der gespensterhafte Fries der Bedienungsmannschaft, die riesigen Bärenmützen über die maskenhaften Totenschädel gestülpt, auftaucht. Das ganze Bild rast und stürmt, Lichter und Dunkel fliegen — und doch liegt eine eherne Ruhe und Unerbittlichkeit des Geschehens in ihm, streng und lapidar wie die Sprache der Geschütze, die im Hintergrunde die dunkle Ebene bestreichen.

Bei aller Unmittelbarkeit des Erlebens wird in Géricaults Werken das denkmalhaft Heroische doch niemals so sehr durch restlose Menschlichkeit ersetzt wie in denen des reifen alten Goya. Goya ist der rechte Urenkel Rembrandts. Dass Michelangelos *terribile* in Géricaults Kühnheit und Unerbittlichkeit einen späten Nachkommen fand, darüber waren sich schon einige von Géricaults Freunden, die das Entstehen des *Flosses der Medusa* erlebt hatten, klar. Von Frankreichs Malern im 19. Jahrhundert war er der am grössten und gewaltigsten angelegte. Er steht am Eingang dieses Jahrhunderts, dessen grösste Malererscheinungen mit ihm innerlich zusammenhängen. Delacroix geht ganz von ihm aus; Glut und Leidenschaft seiner Malerei haben in Géricault ihren Ursprung. Die blockhafte Wucht von Honoré Daumiers Lithographien wie der *Rue Transnonain* weist auf ihn zurück. In der malerischen Wucht Courbets ersteht um die Jahrhundertmitte etwas ihm Gesinnungsverwandtes. Und in der dämonischen Intensität mancher Frühwerke Cézannes erhebt Géricaults Geist in Frankreich zum letztenmal sein Haupt. Seine späteren Enkel müssen wir schon bei anderen Nationen suchen, an die Frankreichs malerische Führerschaft überzugehen im Begriffe steht.

Amicis, Heft 3, Wien 1926, pp. 45—49.

Bonington und Delacroix

D ie Sammlung Thorsten Laurin in Stockholm enthält ein Bild von Bonington, das zu den schönsten und eigenartigsten Schöpfungen des frühverstorbenen Meisters gehört. Es stellt ein Shakespearesches Thema dar: *Othello, der Brabantio und Desdemona seine Abenteuer erzählt* (fig. 90) [heute Stockholm, Nationalmuseum]. Als Ganzes ist es flüchtig, skizzenhaft, trotz mancher mit subtiler Sorgfalt durchgeführter Details. Es wirkt wie eine geniale Improvisation. Die Farbe sitzt stellenweise ganz dünn und durchsichtig auf dem hellgrauen Grunde, so dass man an die Technik des Aquarellisten denken möchte. Zur Unterstützung von Faltenzügen und Konturen wurde vielfach die Feder zu Hilfe genommen. Der Zeichner und Schöpfer wundervoller Skizzen spricht daraus deutlich zu uns. Und doch lässt sich nicht wie in manchen anderen Fällen sagen, dass es sich um eine „gemalte Zeichnung" handelt, das heisst ein Kunstwerk, das nur der Technik nach ein Gemälde, dem Geist nach aber ein Erzeugnis des Zeichenstiftes ist. Denn das kleine Bild ist trotz seiner gemischten Darstellungsmittel eine absolut malerische Schöpfung.

Die hellen Gestalten sind von den Schatten eines dämmerigen Gemaches umgeben. Die hohen Lehnen von Othellos und Brabantios Stühlen ragen wie zwei Guillotinen in die düstere Region hinauf, die durch einen mächtigen Vorhang in eine halbdunkle und in eine tiefschattige Zone geteilt wird. Auf diesem dunklen Grunde leuchten die Figuren Othellos und Desdemonas auf. Othello, ein finsterer, schwarzbärtiger Maure mit blitzenden Augen, trägt einen hellen, vielfaltigen Mantel, der durch die lebhafte Rednergebärde des Erzählers in Bewegung gerät und seiner Erscheinung etwas leidenschaftlich Flammendes verleiht. Er ist dem Beschauer voll entgegengewendet, während seine Zuhörer in reinem Profil erscheinen, als stünden sie in einem Relief. Der dunkle Brabantio sitzt in sich zusammengesunken da, von den beiden Helligkeiten gerahmt. Desdemona kauert zu seinen Füssen, eine schimmernde Mädchengestalt mit dem feinen preziösen Profil des romantischen Klassizismus, in ein prächtiges Kostüm gekleidet, dessen funkelndes Rot, Blau und Silberweiss dem Bilde einen juwelenhaften Glanz verleihen und den Kontrast von Hell und Dunkel steigern. Während der Vater still in Gedanken lauscht, krampft die Tochter in atemloser Spannung die Hände zusammen. Sie ist der seelische Reflex von Othellos Leidenschaft; das prägt sich in ihrer ganzen Haltung, in den spitzen Winkeln ihrer Gewandsäume ebenso aus wie in dem schmerzlichen Ausdrucke ihres steilen Profils. Ein Atem verhaltener Glut und Leidenschaft schwingt durch das Bild. Die farbige Spannung zwischen Hell und Dunkel ist das Widerspiel der seelischen Spannung zwischen den Menschen. Und doch wird alle Leidenschaft letzten Endes zu einem

reizvollen Spiel meisterhafter Pinselzüge, funkelnder Lichter, preziöser Formen. Der düstere Ernst der tragischen Historie wandelt sich zur schmucken Erscheinung eines köstlichen Schauspiels.

Häufig genug hat sich Bonington in seinen Werken Delacroix genähert. Keines aber ist vielleicht so sehr wie dieses geeignet, die Wechselbeziehung der beiden Meister zu veranschaulichen. Auf den ersten Blick meint man, einen Delacroix aus der Mitte der Zwanzigerjahre vor sich zu haben, so packt das Bild durch seine malerische Intensität und leidenschaftliche Dramatik. Dass es bei schärferer Prüfung dem Vergleich mit der Wucht und Grösse von Delacroix' Schöpfungen nicht standhält, sondern ins Feine, malerisch Gefällige abweicht, ist selbstverständlich. Immerhin sind die geschichtlichen Umstände und Konnexe, die ein feinsinniges Malertemperament wie Bonington zu einer solchen Leistung befeuerten, abermaliger Betrachtung wert und fordern dazu auf, dass man das Bild aus ihnen interpretiere.

Wir wissen, was für einen Eindruck das Auftreten der Engländer im Pariser *Salon* 1824 machte. Delacroix änderte den landschaftlichen Hintergrund des *Massacre*; Constables Landschaften hatten in ihm eine neue Vorstellung von Farbigkeit erweckt. Die malerischen Traditionen des barocken Frankreich waren im Klassizismus immer mehr verblasst. Nur einzelne Künstler: Prud'hon, Gros und Géricault, hielten sie aufrecht, den Boden für die kommenden Generationen vorbereitend. Naturgemäss musste das nach neuer Farbigkeit strebende Frankreich seinen Blick nach jener Nation richten, deren hohe malerische Kultur in ungebrochener Stärke weiterdauerte, allen Tendenzen plastischer Askese zum Trotz. Schon Géricault tendierte stark nach England. Wie ein Gegenspiel dieses Zuges nach dem malerischen England erscheint nun die Tatsache, dass der junge Bonington nach Frankreich übersiedelte und einer der wichtigsten Vermittler des Austausches malerischer Werte zwischen den beiden Nationen wurde. Schon 1816 oder 1817 war er mit einem Empfehlungsschreiben von M. Morel für Delacroix nach Paris gekommen[1]. Dieser traf den jungen Künstler im Louvre, als er flämische und holländische Bilder in die duftig glänzende Farbensprache seiner Aquarelle übersetzte. Eines der schönsten Denkmäler, das je ein Künstlerfreund dem andern setzte, ist Delacroix' Brief an Théophile Thoré von 1861[2], in dem er die Erinnerung an den längst verstorbenen Jugendgenossen festhielt. Wieviel das Zusammentreffen Delacroix' mit Bonington für beide im Laufe ihrer weiteren Entwicklung bedeuteten, lehren ihre Werke aus der Zeit, da sie auf der Höhe junger Meisterschaft standen. Wir kennen nicht nur aus dem Journal und den Briefen, sondern auch aus den publizistischen Arbeiten Delacroix' seine grosse Bewunderung für die englische Malerei. Bonington arbeitete bei Gros, der für den jungen Delacroix sich sehr einsetzte und ihn, allerdings vergeblich, zum Eintritt in sein Atelier aufforderte. Von Boningtons ersten Erfolgen in dieser Umgebung weiss manche Anekdote zu berichten. Delacroix, der die Aquarellmalerei sehr hoch schätzte und sich von Soulier in sie einführen liess,

urteilte mit höchster Anerkennung von der Leichtigkeit des Schaffens seines jungen Freundes. Seine das Wesen von Boningtons Kunst so treffenden Worte seien hierhergesetzt: „Nach meiner Ansicht kann man bei anderen Künstlern, was Kraft und Exaktheit der Wiedergabe anbetrifft, Qualitäten finden, die denen der Bilder Boningtons überlegen sind, aber niemand in der modernen Schule — und vielleicht auch niemand vor ihm — hat diese Leichtigkeit der Ausführung besessen, die, besonders im Aquarell, aus seinen Arbeiten eine Art von Diamanten macht, von denen das Auge geschmeichelt und bezaubert wird, unabhängig von allem Gegenstand und aller Nachahmung." Man meint bei diesen Worten den juwelenhaften Farbenglanz des Stockholmer Bildes vor sich zu sehen.

Die Berührung mit Bonington führte später zu einer engeren Gemeinschaft. 1825 trafen sie sich in England und machten gemeinsam Studien nach alten Harnischen in der Sammlung Meyrick. „Wir schlossen uns sehr aneinander auf dieser Reise und als wir nach Paris zurückgekehrt waren, arbeiteten wir eine Zeitlang zusammen in meinem Atelier", berichtet Delacroix.

Was für eine Wandlung im malerischen Stile Delacroix' diese Studienfahrt bedeutete, wird klar, wenn man Werke, die vorher entstanden, wie die *Dante-Barke*, der *Tod Catos*, das *Massacre von Scio* mit solchen vergleicht, in denen schon die neuen Eindrücke verarbeitet sind, wie *Christus in Gethsemane, Tasso im Irrenhaus*, der *Tod des Sardanapal*. Lebt in jenen noch die heroische Gebärde von Géricaults barockem Klassizismus, stellen sie wuchtige Architekturen aus plastischen Elementen dar, so überwiegt in diesen die unmittelbare aus dem Raumdunkel geborene elementare, aber ganz verinnerlichte Bewegung, die Stimmung, die düster glüht oder in den Flammen dramatischen Geschehens jäh auflodert. Die innere Bewegung der Bilder wird viel grösser, seelisches und malerisches Helldunkel wirken ineinander.

Dass das „Rembrandtische"[3] in Delacroix' Wesen mit einem Mal so stark hervorbricht, das war gewiss nicht durch die englische Malerei verursacht. Diese neue Verinnerlichung und ekstatische Stimmung wuchs aus des Künstlers eigener Seele. Die Berührung mit der neuen künstlerischen Sphäre lieferte ihm nur die Mittel und Möglichkeiten der malerischen Verwirklichung dessen, was ihn bewegte. Und dabei war Delacroix auch nicht der erste, für den die englische Malerei diese Rolle spielte. Géricault war ihm darin schon vorausgegangen, nur was bei diesem in der Wucht der grossen, blockhaft geschlossenen Form gebändigt bleibt, lodert bei Delacroix in leidenschaftlicher Entfesselung; die Gesinnung der Romantik hat die des Klassizismus abgelöst.

Und doch war es ein die malerischen Mittel überschreitendes Plus an Anregung, was Delacroix England verdankte. Es war die Berührung mit der nordischen Geisteswelt schlechthin, was für ihn so bedeutsam wurde, mit ihrer mittelalterlichen Phantastik, mit dem Märchenhaften, Unwirklichen und Übersinnlichen. Das Dichterische, das vom Alltag entfernte Reich der poetischen Erfindung, des

Ausserordentlichen, des dramatischen, aber stimmungshaft verklärten Geschehens schlägt ihn in seinen Bann. Wichtiger und wesentlicher als der Einfluss der englischen Maler ist der der englischen Dichter auf ihn. Von seinen Zeitgenossen Byron und Scott spinnen sich die Fäden zu Delacroix. Vor allem aber wird seine Vorstellungs-welt von der überragenden Gestalt Shakespeare's beherrscht. Es ist, als ob s i e erst ihm die Pforten zum grenzenlosen Sagen- und Geisterreich der Romantik eröffne. Was Shakespeare's Themen in seinem weiteren Schaffen für eine Rolle spielen, braucht nicht neuerlich erörtert zu werden. Doch scheint e r ihn zu allem Ausser-ordentlichen und Übersinnlichen der Dichtung hinzuführen, der deutschen wie der italienischen, zu allem, was romantisch gesehen und empfunden wurde. Wenn auch die malerischen oder zeichnerischen Verkörperungen englischer Dichtungen grösstenteils erst in späteren Jahren erfolgten, so müssen wir doch den Beginn dieser mächtigen geistigen Einwirkung in die Zeit des englischen Aufenthalts verlegen. Kam Delacroix doch selbst die Anregung zu seinem lithographischen Hauptwerk, dem *Faust*, auf der Englandreise[4]. Von der ersten Anregung bis zum Erscheinen des Werkes 1828 muss seine poetische Vorstellungswelt den Künstler aufs intensivste beschäftigt haben. Gerade in diese Zeit fällt die Ateliergemeinschaft mit Bonington, der damals seine romantischen Szenen, darunter gewiss auch den Stockholmer *Othello*, gemalt hat. Schon die Themenverwandtschaft zwischen den Werken der beiden Künstler ist auffällig. Im selben Jahre (1825), als Delacroix seine *Odaliske* malte, dringt der romantische Orient in den Themenkreis Boningtons ein (*The Arabian Nights*, Wallace Collection). Die Szenen aus dem Leben Franz' I., Heinrichs III. und IV. folgen in den nächsten Jahren. Das Helldunkel, das ihm als Engländer die von Haus aus vertraute Basis der malerischen Bildgestaltung war, gewinnt in manchen der kleinen Historien oder historischen Genreszenen eine dramatische Intensität, die sie ganz nahe an Delacroix heranrückt. *The Antiquary*, *The Letter*, *Old Man and Child* (sämtlich von 1827, Wallace Collection) zeigen das Rembrandthafte Helldunkel, das wir als Kennzeichen von Delacroix' Malerei seit 1825 beobachten, besonders deutlich. Den Stockholmer *Othello* verbinden mit all diesen Werken so starke Beziehungen, dass wir ihn unbedingt der gleichen Zeitspanne zuweisen müssen. Er ist wohl die Delacroix am nächsten stehende von allen Schöpfungen Boningtons und gerade dem Delacroix des um diese Zeit entstehenden Faust.

Es ist nicht nur die dämmerige Raumstimmung, die den *Othello* Boningtons mit der *Erscheinung Mephistophelis* verbindet. Nicht nur die dramatische Schwungkraft, die die Brücke zur Kirchen- und zur Kerkerszene schlägt. Die Verwandtschaften und Übereinstimmungen gehen bis in Details. Die preziöse, hysterische Grazie von Desdemonas Profil kehrt nahezu identisch in dem Gretchen der Anknüpfungs-szene, *Faust, Margarete und Mephisto* (fig. 91), wieder; die gleiche schmerzliche, romantisch übersinnliche Spannung des Gesichtsausdrucks, das gleiche sehnende

Nach-oben-Streben, Über-sich-hinaus-Wollen. Und *Gretchen am Spinnrade* (fig. 92) mutet wie eine von Boningtons kleinen romantischen Genrehistorien an[5].

Der Beziehungen sind so viele, gehen wechselweise herüber und hinüber, dass es heute unmöglich ist, in jedem Einzelfall festzustellen, wer der gebende, wer der nehmende Teil war; es wäre entschieden falsch, Bonington bloss als den vom überragenden Delacroix Beeinflussten zu betrachten. Das verbietet schon das Verhältnis der absoluten Gleichzeitigkeit ihrer verwandten Werke, ja sogar der Priorität Boningtons in manchen Fällen (z. B. was den *Faust* anbetrifft, wobei allerdings Delacroix leicht zur selben Zeit, wo Bonington seine Bilder, seine Platten in Arbeit gehabt haben kann). Auch hätte Delacroix für einen blossen Nacheiferer seines eigenen Schaffens nie eine so grosse und aufrichtige Bewunderung gehegt. Wir müssen uns das Verhältnis vielmehr als ein freundschaftliches Zusammenarbeiten zweier von verwandtem Geist beseelter, um verwandte Probleme sich mühender Künstler vorstellen, die einander wechselweise förderten, Anregungen gaben, inspirierten. Gerade die romantische Seite von Delacroix' Kunst, im *Faust* ihre vollkommenste Ausprägung erfahrend, scheint durch seinen englischen Freund starke Nahrung erhalten zu haben, während Bonington wieder das Glühende, Leidenschaftliche von Delacroix' Kolorismus auf sich einwirken liess. Das Verhältnis der beiden müssen wir uns im kleinen etwa so wie das von Rembrandt und Lievens zweihundert Jahre früher im grossen denken.

Dass der *Othello* Boningtons v o r dem *Faust* steht, darauf lässt ein Zusammenhang des *Othello* mit einem Maler schliessen, der Delacroix' grösster künstlerischer Gesinnungsgegner war und aus dem Delacroix schwerlich unmittelbar geschöpft hat. Desdemonas Profil, absolut romantisch seiner seelischen Bedeutung nach, ist in seiner formalen Erscheinung klassizistischer Herkunft. Ingres[6] war der erste, der in Frankreich die Verquickung von Romantik und Klassizismus vollzogen hat, indem er die klassisch reine, klare Form gerade in ihrer Klarheit und Reinheit steigerte, ihr musikalische Intensität, konzentrierten Wohlklang verlieh, der dem heroischen Klassizismus fremd ist, und ihr den sehnsüchtigen Zug nach oben, das Übersinnliche, aus der Malerei Hinausstrebende, das gotisch Geflammte der Romantik gab. Ingres ist klassizistisch in der Form, romantisch in der Gesinnung. *Roger befreit Angelika* und *Francesca da Rimini und Paolo* (beide 1819) sind Zeugnisse des romantischen Klassizismus, der selbst in Bonington und indirekt in Delacroix nachklingt. Wieviel von Desdemonas Profil ist in der Thetis des Bildes *Jupiter und Thetis* (1811) vorgebildet!

Aber auch Ingres war nicht der erste, der die Vermählung von Klassik und romantisch gotischer Übersinnlichkeit vollzogen hat. In Boningtons Heimat war sie schon viel früher durch Künstler wie Blake und Füssli erfolgt. Sie hatten schon die schlanke transzendente Steigerung der klassischen Form durchgeführt. Und wie ein Widerhall dieser nebelhaft gespenstischen Welt, dieser klassischen Walpurgis-

nacht, in der die antiken Götter- und Heroengestalten zu gewichtlosen Phantomen entkörpert werden, mutet Ingres' *Traum Ossians* von 1812 an. Was Bonington in Ingres suchte, war eben wieder der in seiner nordischen Heimat geschaffene romantische Klassizismus.

Ingres und Delacroix waren zwei Antipoden und doch verbindet sie die tiefere Gemeinsamkeit der romantischen Geisteswelt. Dass der scharfe, durchdringende Geist Delacroix' die Bedeutung eines Ingres wohl erkannte und mit Interesse das Schaffen seines Gegners verfolgte, kann keine Frage sein. Dass bei aller Gegnerschaft zuweilen eine erstaunliche innere Annäherung der Beiden eintrat, ohne dass von Beeinflussung die Rede sein kann, beweist ein Vergleich von Ingres' *Einzug Karl V. in Paris* (1821) mit dem *Duguesclin* Delacroix' (Delteil 82). Geschichtliche Beziehungen können, auch bei völliger Klarstellung des Verhältnisses Früher-Später, oft schwer durch die materialistische Formel „Beeinflussung" gelöst werden. Das Verwandte schöpferischer Künstlererscheinungen resultiert letzten Endes immer aus der tieferen Gemeinsamkeit eines Verwurzeltseins in denselben geistigen Gründen, und der greifbare geschichtliche Kontakt ist nur der sinnfällige Ausdruck einer bereits erfolgten autonomen inneren Annäherung.

Münchner Jahrbuch der Bildenden Kunst, N. F. II, München 1925, pp. 91—98.

Cézanne
Zur 30. Wiederkehr seines Todestages am 22. Oktober 1936[1]

Wenn wir heute, dreissig Jahre nach dem Tode des Meisters, auf das grosse Jahrhundert der französischen Malerei als ein abgeschlossenes Stück Geschichte zurückblicken, so erheben er und sein Idol Delacroix sich als die ragendsten Gipfel in dem gewaltigen Gebirgsmassiv: der schöpferische Geist von umfassender kultureller Spannweite und allgemein menschlicher Bildung — der abseitige Provinzler, der vom schwerfälligen Bohemien zum stillen Pfahlbürger wurde, der zum Mutterboden der heimatlichen Natur zurückkehrte wie der Bauer zur Scholle. Cézanne ist ein Beispiel, wie am Ende grosser Kulturen häufig nicht die im Brennpunkt der Produktion Stehenden das entscheidende Wort sprechen, sondern die Aussenseiter, die den ruhigen Blick für das, was nottut, die ungetrübte Erkenntnis für die verschwiegene Gesetzmässigkeit der Dinge wahren. Ihre Stärke ist ihr unerschütterlicher Glaube an diese Gesetzmässigkeit, der notwendig auch mit dem Glauben an ihren Schöpfer verbunden ist: bei Cézanne ebenso wie bei dem andern Grossen, der seiner geschichtlichen Situation entspricht, Anton Bruckner[2]. Cézannes Lebensbericht ist einfach. 1839 wurde er als Spross einer Familie italienischer Abstammung in Aix geboren. Er genoss humanistische Erziehung, Zola und Baille waren seine Jugendfreunde. Cézanne war gebildet — Proben seiner beachtlichen literarischen Kultur haben sich erhalten. Die wenigen Briefe, die von ihm namentlich aus späten Jahren existieren, zeigen eine ausserordentliche Klarheit und Schlichtheit der Diktion. Er war von einem tiefen, unwandelbaren Wissen um das, was seine Aufgabe war, erfüllt. 1861 zogen ihn die Freunde nach Paris. Als sichere Richtschnur diente ihm die Bewunderung für die alten Meister, ein stark wirkendes Gefühl für künstlerische Tradition. Rubens, Veronese, Tintoretto, die Spanier bedeuteten ihm mehr als die besten Zeitgenossen. Als ständiges Korrektiv stand dahinter die Natur: der Weg über den Louvre zur Natur. Ein titanischer Wille spricht aus den frühesten Werken, eine scheinbar ungeschlachte Grossartigkeit. In tiefe Grau und pechige Schwarz sind diese Bilder gebettet, fahl erhellt. Wir erblicken den lodernden Flammenzug von Tintorettos Pinsel, die gespenstigen Lichtwirkungen der caravaggiesken Spanier (*Wandbilder für das Landhaus Jas de Bouffan*). Der Zeitgenosse, dem diese Werke in ihrer Dramatik innerlich am stärksten verwandt sind, ist Daumier. Trotz ihres erlesenen Gefühls für farbige Werte, trotz der in ihnen mit den fortschreitenden Sechzigerjahren stark anklingenden Schwarz und Grau des frühen Manet, hat sich Cézanne mit diesen in ihrer Festigkeit wie aus Farbenquadern gemauerten Werken (*Der Mönch, Bildnis des Vaters, Achille Emperaire*) gleich zu Anbeginn jenseits aller Generationsangehörigen gestellt. Gegen 1870

entstand sein erstes Werk, das die klassische Grösse der Reife vorausnimmt: das *Stilleben mit der schwarzen Uhr*. Um die gleiche Zeit, da ein Bildnis wie das von *Antony Valabrègue* die stärkste Nähe zu Manet verrät, malte er auch seinen ersten Protest gegen Manet: die *Neue Olympia*. Bei aller Schätzung, die er Manet entgegenbrachte, sagte er, dass man etwas „Moderneres" schaffen müsse. Dabei wirken seine Bilder neben denen Manets altertümlich, wie erratische Blöcke aus einer mythischen Romantik, geheimnisreicher als die historische. Deutlich zeichnet sich das Schicksal dieser Entwicklung jetzt schon ab: trotz der Ansätze zur grossen Komposition, die Ansätze, Fragment bis ans Ende bleiben sollten, fällt die Entscheidung in Bildnis, Stilleben und vor allem Landschaft. Der „wahre Weg, das konkrete Studium der Natur" galt auch schon für den Cézanne des *Bahndurchstichs*, der *Schneeschmelze im Estaque*, der *Halle au vin*. Gelegentliche Heimkehren nach Aix mögen diese Naturverbundenheit gesteigert haben. Von entscheidender Wichtigkeit wurde 1872—1873 der Aufenthalt in Auvers, wo auch Pissarro arbeitete. Die Wege der beiden liefen eine kurze Strecke zusammen. Cézanne wurde „Freiluftmaler" — besser: Pissarro trat in eine Phase starker Bildtektonik, die ihn Cézanne nahebringen musste, gegen die sein ganzes späteres Schaffen Abstieg bedeutet. Die Beeindruckung mag eine wechselseitige gewesen sein. Die pechige Schwere der Farben wird zum leichten, aber präzisen Gewebe. Der Pinselstrich verleugnet seinen tektonischen Charakter nicht, auch wo er in Flecken und kleinen Flächen dunkle Baumwände aufrichtet (*Allee des Jas de Bouffan*), Fernen in lichtem Grau und Blau hinter Giebeln von warmem Ocker, Dächern in Lila und Grün aufrollt (*Haus des Gehängten, Haus des Dr. Gachet*). Was Cézannes Bilder turmhoch über die der Impressionisten stellt, mit deren Gruppe er in den Ausstellungen von 1874 und 1877 auftrat, ist ausser ihrer festen Tektonik die eben durch diese Tektonik bewirkte seelische Vertiefung, die charakterologische Erfassung der Landschaft. Kein zweiter hat wie er den Zauber kleiner Dorfstrassen, ländlicher Städtchen im Bilde zu fassen vermocht. Ebenso war Cézanne auch der tiefste Erfasser des menschlichen Antlitzes. Seine Bildnisse schlagen nicht durch Frappanz der Charakteristik, Kühnheit im Fixieren einer momentanen Situation wie die der Impressionisten, sondern haben in ihrer Stille, Unauffälligkeit und typisierenden Strenge des Aufbaus etwas Allgemeingültiges. Nirgends aber ist der Mensch so in der Ganzheit seines Wesens erfasst, gleichsam mit dem Erdreich, in das er verwurzelt ist; nirgends vermag eine kaum beschreibbare Neigung oder Begegnung von Konturen, Kurven so das tiefste über einen psychischen Habitus auszusagen. Das Verhaltene, Verschwiegene ist auch für die Stilleben bezeichnend und verleiht ihnen das eigenartige innere Leben, als ob es sich auch da um Charaktere und beseelte Wesen handelte. Die Kluft, die Cézanne von seiner Umgebung trennte, musste immer grösser werden, so dass seine endgültige Heimkehr nach Aix zur selbstverständlichen Konsequenz wurde (1879). Cézanne verwuchs nun mit der heimatlichen Landschaft, zu deren

erhabenstem Ausdruck seine Kunst wurde, auch dort, wo sie nicht ihr Antlitz wiedergab. Die strengen Rhythmen des sonnedurchglühten Südens formten die seiner Bilder: „Wir müssen wieder Klassiker werden durch die Natur." Cézanne bedurfte der Einsamkeit, um sich in diese Rhythmen zu versenken. Die Kunst wird ihm zum Suchen ewiger Wahrheiten: „Ich schulde euch die Wahrheit in Malerei und ich werde sie euch sagen." Sein Leben wird mit zunehmendem Alter zu einem mönchischer Selbstzucht: „Man ist nie zu zweifelerfüllt, nie zu aufrichtig, nie zu sehr der Natur unterworfen; aber man ist mehr oder weniger Meister seines Modells und vor allem seiner Ausdrucksmittel. Das durchdringen, was man vor sich hat, und darin verharren, sich so logisch als möglich auszudrücken." Ein Wort umschreibt Cézannes ganzes strenges Mühen: „*Realiser*" — im Bilde wirklich machen. Die Notwendigkeit einer Abstraktion von der sichtbaren Welt vorausgesetzt, wenn es zum künstlerischen Schöpfungsprozess kommen sollte, mühte sich Cézanne um die grösstmögliche Verwirklichung dieser Welt in ihrer inneren Gesetzmässigkeit im Bilde. Es war der seine letzten Lebensjahre beherrschende Leitgedanke. Er befürchtete sein Ende, ehe die ihm vorschwebende Verwirklichung gelungen wäre. Seine malerische Technik hatte er grundlegend geändert. Das Wichtigste über Cézannes künstlerische Grundsätze erfahren wir aus den Erinnerungen und dem Briefwechsel seines Freundes Émile Bernard, der den Meister vielleicht nicht in seiner ganzen Bedeutung, aber in seiner schlichten Menschlichkeit am richtigsten erfasst hat. An Stelle der einfachen alten Palette mit häufigen Mischungen trat eine viele Stufen von Gelb, Rot, Grün und Blau durchlaufende Skala, deren Töne einfach neben- und ineinander gesetzt wurden. Die weisse Leinwand wurde zum vibrierenden Weltraum, aus dem er in unendlich langsamer, schrittweiser Arbeit das Bild hervorrief, nur so weit, als er es zu „realisieren" vermochte. Er liess lieber den weissen Grund stehen, ehe er „zustrich", d. h. in seinen Worten: eine Masche locker liess, durch die die Natur entschlüpfen konnte[3]. Der farbige Auftrag der Materie wurde dünn, Öl und Aquarell näherten sich. Wie bei aller grossen Malerei verschwinden die Grenzen von Zeichnung und Malerei. Der späte Cézanne zeichnete mit dem Pinsel wie der späte Rembrandt, umgekehrt malte er mit dem Stift[4]. Er schilderte es selbst, wie er von der farbigen Vorstellung ausging. Er sah die Landschaft in Flecken und Flächen von Licht und Schatten, d. h. in Farben, ohne ihre Gegenständlichkeit zu apperzipieren. Diese Flecken hielt er als das Primäre fest und im Masse des Fortschreitens des Bildes formten sich Bäume, Felsen, Berge von selbst. Ein solcher malerischer Schöpfungsvorgang — Inbegriff der Malerei schlechthin ohne aussermalerische Assoziationen — ist ganz elementar und ursprünglich. Er ist wahrhaft naiv und voraussetzungslos, im Gegensatz zu den Impressionisten, die an die Stelle des gedanklichen Erfahrungsbildes der Romantiker eine neue Chiffre setzten, die nur seine Umkehrung ins Gegenteil bedeutet, aber von der malerischen Urzeugung gleich weit entfernt bleibt. „Das Bild von dem geben, was wir sehen,

alles vergessend, was vor uns Erscheinung war." In scheinbarem Gegensatz zu diesem Schaffensvorgang steht Cézannes Mühen um Logik in der Malerei, um verstandesmässiges Durchdringen. Viel zitiert ist der Satz, man müsse „die Natur nach Zylinder, Kugel, Kegel, das Ganze in Perspektive gesetzt, behandeln." Als Ergänzung könnte ein anderer, Gasquet mitgeteilter angeführt werden: „Es gibt eine Art von Barbarei der falschen Unwissenden, noch verächtlicher als die Schulhaftigkeit; man kann heute nicht mehr unwissend sein." Er klingt aus in der Feststellung: „Viel Wissen führt zur Natur zurück." So brach Cézanne den Stab über die später Legion werdenden manieristischen und logizistischen Auswerter seiner Kunst. Seine Logik ist tief in der ewigen Gesetzmässigkeit der Natur begründet, nicht anders als die der Werkmeister und Steinmetzen an den alten französischen Kathedralen, die in der heiligen Ratio ihres Werks das Gottgeschaffene der Materie, des Steins, der Landschaft, zum Klingen brachten. Das „Motiv" wurde für ihn ein fast sakraler Begriff. „Ich will nicht theoretisch recht haben, sondern vor der Natur." Cézanne war sich seiner historischen Mission bewusst. „Ich bin der Erste meines eigenen Weges." Er wusste, dass ihn andere weitergehen würden. Der schlichte Alte von Aix hat eine malerische Vorstellungswelt aus den Angeln gehoben. Er bedeutet eine Zeitwende. Sein tiefere Auswirkung macht sich erst in den Trägern des malerischen Heute geltend, ausserhalb Frankreichs vielleicht stärker als innerhalb der eigenen Nation.

Dazu Abbildungen: (fig. 93) Cézanne, *Selbstporträt* (um 1888—92), Paris, J.-V. Pellerin. — (fig. 94) *Porträt Madame Cézanne in Rot* (um 1888—90), New York, Ittleson Collection. — (fig. 95) *Der Viadukt* (um 1897—1900), Moskau, Puschkin Museum.

Die Kunst, 75. Bd., München 1937, pp. 65—74.

Honoré Daumier
Zur Ausstellung in der Albertina 1937

Unter allen grossen französischen Meistern des 19. Jahrhunderts ist Daumier vielleicht der geschichtlich wichtigste. Er ist eine zentrale Erscheinung, die Brücke vom heroischen Klassizismus des Jahrhundertbeginns zur Moderne schlagend. Seinem Jahrhundert hält er den Spiegel vor und fordert: „Man muss von seiner Zeit sein." Vielleicht ragt aber auch kein zweiter so ins Zeitlose, ewig Menschliche wie Daumier. Man sprach von einem Dualismus seines künstlerischen Daseins, ermutigt durch die eigenen Worte des Meisters über die Fron seiner Brotarbeit. Daumier sehnte sich nach einer monumentalen Kunst, nach der Möglichkeit des Schaffens von Plastiken und grossen Gemälden. Daneben steht die breite Lebensfülle seiner Lithographien und Holzschnitte, die er für Zeitungen schuf, die ihm die Existenz gewährleisteten. Diesen scheinbaren Gegensatz umschliesst dennoch innere Einheit des Wesens. Daumiers Skizzen sind nicht minder grossartig als seine wenigen ausgeführten Gemälde, die etwas vom Wesen ersterer beibehalten. Er war ein grosser Zeichner, dessen Unmittelbarkeit der Handschrift sich überall geltend macht. Er war nicht mehr von der inneren Einheit der Zeit getragen wie noch die Meister des Barock, die Einheit, die es einem Rembrandt ermöglichte, im geschlossenen Bild wie in der Zeichnung gleich vollendet und ursprünglich zu sein. Das „Vollendete" gerät im 19. Jahrhundert ins Hintertreffen. Wir bewundern an Delacroix' grossen Historienbildern und Fresken, dass sie den Impuls, die Unmittelbarkeit der Skizze bewahren. Wir denken aus dem Grossen ins Kleine als das am höchsten Vollendete zurück. So betrachtet, gewinnt die Tragik von Daumiers künstlerischem Wollen innere Notwendigkeit. Nur durch die rastlose Schulung, die die lithographische Arbeit bedeutete, konnte er die stupende Sicherheit der Zeichnung zu solcher Höhe entwickeln. So wurde die Steinzeichnung in seiner Hand zum schlechthin vollendeten Kunstwerk, von gleicher Grösse wie die Monumentalgemälde, deren Ausführung er erträumte. Der Flammenzug seines Pinselstrichs wird durch die Sicherheit der zeichnenden Hand diktiert. Daumier war ein grosser Anreger für seine Zeitgenossen von Delacroix bis Cézanne.

Seine Anfänge sind heroisch, von Géricault'scher Wucht, die plastische Note in Karikaturen wie Bildgedanken anschlagend. Der lithographische Stil Raffets und Charlets hatte für ihn lediglich die Bedeutung einer Gehschule. Er verfügte über eine ungeheure Naturerfahrung, die aber mehr innerlicher Beobachtung als ständigem Naturstudium entsprang. Das Modell bei Boudin und die Skulpturen des Louvre legen den Grund. Später wird alles innere Anschauung. Wir stehen dem Phänomen einer unablässig wogenden Vorstellungskraft gegenüber. Zeichentechnisch bevorzugte

105

Daumier weiche Materialien, die direktes Schreiben auf der Papierfläche mit Fingerspitzengefühl gestatten. Seine Zeichnungen sind primäre Psychogramme. In den brauenden Nebeln der Kohleskizzen liegen Dutzende kühnster Gestaltungsmöglichkeiten. An einer Gestalt werden oft zehn, zwanzig verschiedene Stellungen durchversucht. Alle Formen werden gleichsam röntgenisiert, bis die endgültige von gesetzmässiger Wucht entsteht. Doch alle Vorformen bleiben in der Zeichnung stehen, behalten ihre Geltung als Niederschlag dieser ständigen Dynamik. Ebenso durchdringt, „röntgenisiert" er seine Modelle seelisch. Flackernde, wogende Massen, für Guys und die Impressionisten ein Farbenspiel, sind für Daumier das Mittel der Entkörperlichung, Durchdringung der Materie, des Herausarbeitens der Charaktere. Eine Begegnung mit Menschen mag noch so flüchtig sein, sie hinterlässt in ihm einen unauslöschlichen Eindruck. Er hatte einen scharfen Blick für das seelische Gehaben der verschiedenen gesellschaftlichen Schichten und wurde so neben Balzac der grösste Chronist seiner Zeit. Und doch ist seine Menschenschau zugleich zeitlos, ewig gültig: ob eine *Bettlerin* (fig. 97), [ehem.] Sammlung Koenigs, Rotterdam [Museum Boymans-van Beuningen], ob eine Proletarierfamilie, ob ein Kunstfreund, dei sich in eine Skulptur, ein graphisches Blatt, eine Sonate, eine Dichtung versenkt, ob Menschen auf der Bühne oder im Zuschauerraum Gegenstand der Darstellung sind. Das Theater mit seiner Mimik und Gestik, mit dem Seelenspiegel des sprechenden Antlitzes spielt eine besondere Rolle bei Daumier. Nicht minder aber die *Comédie humaine* des wirklichen Lebens. Die Bühne wird zu realem Leben, das Leben hinwider bühnenhaft pathetisch gesteigert, zugleich vom Künstler aus dem Zuschauerraum ironisch betrachtet. Das gilt vor allem von den *Gestalten und Szenen* aus dem Gerichtsleben. *Typen von Anwälten* (fig. 96) [ehem.] Sammlung Koenigs, Rotterdam [Museum Boymans-van Beuningen], Verteidigern, Klägern, Beklagten ziehen vorüber. Das hohl dröhnende Pathos der plädierenden Rechtsapostel entspricht dem der Ausrufer der Jahrmarktparaden. Dann erscheinen wieder Alltagsszenen zur mythischen Wucht von Urvätergeschichte gesteigert (*Die Suppe* des Louvre). Eine Gruppe von *Aktstudien* wird im Relief der *Emigranten* zu ewigen Erdballwanderern wie Michelangelos Menschen des alten Bundes. Die scharfe Beobachtungsgabe im Verein mit schöpferischer Intuition ermöglichte dem Meister, Menschen zu erfinden. Er belebte nicht nur Don Quixote in einem Masse wieder, das seiner dichterischen Existenz an Lebensintensität nichts nachgibt, sondern er erschuf auch den *Ratapoil*, keinen Typus, sondern eine konkrete Gestalt, von der man glauben könnte, sie habe wirklich gelebt. Menschlich und übermenschlich zugleich sind die Porträte: von den plastischen und lithographischen *Abgeordnetenkarikaturen* der Julimonarchie bis zum *Henri Monnier*, [ehem.] Sammlung Koenigs, Rotterdam [Museum Boymans-van Beuningen][1], den man sich in Erz gegossen denken könnte wie den *Ratapoil*.

Daumier gehört geschichtlich dem Zeitalter der Romantik an. Mit ihr gemeinsam

ist ihm die Steigerung ins Grossartige, Ahnungsvolle, von ihr unterscheidet er sich durch die unbedingte Lebensnähe. Wir erblicken geheimnisvolle Räume mit seltsamen Lichtwirkungen wie bei Tintoretto und Rembrandt, die doch nur absolute Realität umfassen. Darin ist Daumier den alten Meistern viel verwandter als allen Zeitgenossen. In Bildern und Bildgedanken vom Beginn der Fünfzigerjahre erscheint die Antike, sinnlich farbig und wuchtig (Silen, Nymphen und Satyrn, Ödipus). Man denkt an die Venezianer und Rubens, doch der Ernst und die Schwere weisen mehr auf Rembrandt, die mythische Erdverbundenheit auf die wirkliche Antike. Für diese Kunst suchte sich der Meister 1860—1863 vergeblich vom Lebenskampf frei zu machen. Wunderbare Bildideen entstehen in diesen Jahren, magisch leuchtende Visionen, die Mikrokosmen der Aquarelle, die ihm damals das Dasein ermöglichen sollten. Von Künstlerfreunden umgeben, von Dichtern bewundert, fürchtet er trauernd die Vergeudung seiner Schöpferkraft. Sie schwillt aber mit den steigenden Schwierigkeiten, wächst aus der Tagesfron noch gewaltiger hervor. So läuft diese Entwicklung mit innerer Folgerichtigkeit ab.

Der junge Daumier empfand vor allem als Plastiker. Die frühen Lithographien ziselierte er wie Skulpturen. Wir bewundern im Bürgerkönig Louis Philippe und in den andern Zielscheiben seines Spottes die plastische Wucht des Blocks. Der reife Daumier kämpft um die Farbe, um die malerische Gestaltung. In der Formgebung ist er aber sicherer als alle reinen Maler; nur Cézanne ist ihm vielleicht an Schlagkraft ebenbürtig. Die Flammenlinien der Bilder werden zum reinen Schwarz-Weiss der späten Lithographien. Diese späten Blätter könnte man eher „linear" nennen als die frühen, doch den Linien wohnt stärkere farbige Kraft inne als den plastischen Abschattierungen der Jugend. Und wo sich die Linien zu einfachen Gebilden schliessen (Satiren auf den Frieden vor 1870), wird alles Frühere an statuarischer Grösse übertroffen. Fresken und Monumentalgemälde hätten nicht grossartiger werden können als die letzten politischen Blätter.

In der Karikatur erfasst Daumier eine wahrhaft ungeheure Lebensfülle. Sie bedeutete für ihn Zwang, doch nicht nur Zwang der Existenz, sondern auch Zwang der inneren Notwendigkeit, nicht anders als für Dickens und Dostojewskij der Fortgang ihrer epischen Werke. In der Phalanx des *Charivari* führte er den Kampf gegen den Bürgerkönig. Das Tagesbedingte daran ist heute vergessen und vermodert. Wir erblicken auch in Daumiers Karikaturen nur mehr das Zeitlose, von Tagesfragen Unabhängige, die ewigen Werte. Sie waren auch Daumiers tiefste Absicht, wenn er keine Unterschriften unter den Blättern wünschte, die für sich genug sprächen. Diese Unterschriften wurden vielfach erst von der Redaktion auf das fertige Blatt gesetzt. Wir berühren da das Problem des Verhältnisses von Zeichner und Schriftsteller. Wo dieser die Priorität hatte, entstanden die nach Daumiers eigenem Urteil schwächsten Serien wie der *Robert-Macaire*. Die lapidarsten und schlagendsten Unterschriften sind von Daumier selbst, zusammen mit dem Bild-

gedanken erwachsen. Das ewig Menschliche ist letztlich das Entscheidende. Der junge Daumier greift konkret an. Seine Karikaturen haben die groteske Monumentalität, die das Zwerchfell erschüttert. Satiriker von antiker Sarkastik wie Juvenal, hat er es scharf auf die Regierenden. Es hagelt Verbote und Strafen, bis das Pressegesetz von 1835 dem Ganzen ein Ende bereitet. Da beginnt die Welt des französischen Biedermeier, der antiken Travestie. Mit dem Zusammenbruch der Julimonarchie ersteht die Freiheit der politischen Karikatur wieder. Daumier gebraucht sie aber nicht mehr zu konkreten Angriffen. In der Ära Napoleons III. ist die Pressezensur ebenso scharf. Da spricht der Meister aber nur ewig gültige, zeitlose Warnerworte, die unbehelligt bleiben, entrollt eine prophetische Schau in die Zukunft.

Köstlich ist die Lebensfülle des „Alltags". Der Deutsche fühlt sich an die Anfänge seiner „Fliegenden", an Spitzweg und Pocci erinnert. Doch bei Daumier atmet auch der Spiesser antike, juvenalische Grösse. Umgekehrt sieht Daumier die Antike wie die Menschen seiner Zeit, gegenwärtig mit allen Lächerlichkeiten. Daumiers „caricare", ein wirkliches „Überladen" der menschlichen Gestalt mit Ausdruck, ein Verbiegen und Steigern enthüllt nicht nur Schwächen, sondern auch Vorzüge und seelische Tiefen. Im Gegensatz des gewollt Erhabenen (*Physiognomies Tragico-Classiques*), Vornehmen, Gesellschaftsmässigen und der dagegen abstechenden Widersprüche und Entgleisungen (Bürgerwürde des Spiessers, erhabene Gefühle kleiner Leute) liegt vielfach der Ursprung der Komik. Doch Daumier ist nicht nur schneidend scharf, verhöhnend, wie Traviès und andere seiner Kollegen. Er verfügt über den Schatz echter Herzensgüte. Von den Freunden wird er als beschaulicher Philosoph geschildert. Manchmal, wie beim ersten Besuch Carjats, bricht eine Abneigung gegen die Karikatur durch. Tief inneres behagliches Lachen überwiegt die Bitterkeit. Der Zeichenstrich selbst atmet Drastik und Komik in seinem Liniengang wie bei den grossen Niederländern und Deutschen. Die Abzeichen gesellschaftlicher Würde und Schönheit werden nichtig und lächerlich, während das, was die Menschen verbergen wollen, grotesk gesteigert wird. Sie bleiben aber Menschen, Lebewesen, selbst bei all den Ungeheuerlichkeiten der Frühzeit. Daumier ist ein von starkem Ethos getragener Kämpfer für wahre Menschlichkeit. Wie gegen die Herrschenden richtet sich sein Spott auch gegen die sozialistischen Blaustrümpfe. Das Mitleid mit dem Künstlerelend, das er am eigenen Leib erlebte, hindert ihn nicht, seinen Spott über falsche künstlerische Prätentionen (Strebertum, diebisches Nachahmen: „Der erste kopiert die Natur, der zweite den ersten") und falsches Kunstrichtertum (Jury) auszugiessen. Den Märchenglanz des Theaters beobachtet er von den Kulissen aus und entzaubert ihn unromantisch. An seine Stelle setzt er die groteske Gigantik des Untheatralischen. Das Doppelgesichtige der Bühne beschäftigt ihn ständig. Gegen den Kulissenpflanz beschwört er die wahre Dramatik des menschlichen Antlitzes. Hinter dem armen, sich mühenden Einzelmenschen sieht er die schicksalhafte Gesamtheit, das grössere Lebewesen von gigantischem

Ausmass: die Masse. Er ballt Menschen zu etwas Übermenschlichem, das doch nur aus Menschen besteht (Odeonisten, Eisenbahnblätter, Volksfeste). Das vom Einzelwillen unabhängige Massengeschehen im Dasein tritt in Erscheinung. Meisterung solcher Massen finden wir vor allem beim reifen und späten Daumier. Das Gefühl für die Gewalt der Materie, des ungeheuren Volumens, Kennzeichen der Jugendwerke, kehrt wieder. Doch wie in der Jugend, wo lächerliche Einzelgestalten zu hohlen Giganten aufgetrieben werden, wird auch jetzt die ironische Kehrseite der Masse gezeigt. Es ist das Einssein von Gigantischem und Komischem, wie es uns bei den Meistern des Lachens um die Jahrhundertwende begegnet, bei Tobias Sergel, Goya und Jean Paul. Goya hat in Daumier seinen geistesverwandten Fortsetzer. Von allen Künstlern des 19. Jahrhunderts lebt in ihm am stärksten der heroische Atem von 1800. Der am meisten nach rückwärts Gewandte wurde zum stärksten Bahnbrecher der Zukunft.

Österreichische Rundschau, 3. Jg., Heft 2, Wien 1937, pp. 84—87.

An Altar Project for a Boston Church by Jean François Millet

In 1863 and 1864, friends encouraged Millet to test his strength in the field of illustration[1]. Induced by Michel Chasseing, the artist made in 1863 a series of drawings to Theocritus' "Idylls." The mythological field was not entirely new to him. Some small early paintings of the middle forties had been devoted to it. They originated before Millet created his rustic world and reveal the impression which Correggio and Prud'hon made upon him.

The field of religious illustration, which Millet entered in 1864, was, however, new to him. Earlier, he had occasionally come close to it in his peasant epics. *Les Moissonneurs* in the Museum of Boston of 1853 can be considered also as *Ruth and Boaz*, the *Expectation* of 1861 in the Museum of Kansas City as *The Return of Tobias*. Yet they are not pictures of devotion. They simply demonstrate, like the *Angelus*, how the deep and sincere feelings of simple people touch the sphere of the religious. Millet intended only to give pure reality in them. The modern onlooker is more aware of the intensifying of and striving for a biblical simplicity and monumentality than the artist was himself. The mood of Millet's art has its root in his religious attitude. This mood pervades every representation from daily life. Millet's realism, unlike that of his contemporaries Daumier and Courbet, it essentially biblical realism. It sanctifies the life of the humble.

Millet made two religious drawings in 1864: a *Flight into Egypt* [now Dijon, Musée des Beaux-Arts (donation Collection Pierre Granville, Paris)][2] (fig. 99) and a *Resurrection of Christ* (fig. 100) (Princeton University, The Art Museum). He was all heart and soul in designing these subjects. They show how much he was possessed by their ideas, how natural it was to him to approach the realm of the sacred from the sanctification of the everyday. They show also how Millet was attracted by two artists: Michelangelo and Rembrandt.

The *Flight into Egypt*[3] represents a peasant couple shrouded by the veil of night. They quietly steal along the embankment of a river whose horizontal extension dominates the shape of the composition. A nocturnal sky with softly glowing stars spreads over the scene. One of the stars seems to have fallen and been held by St. Joseph in his bosom: it is the divine Child which shines faintly from within the dark figure. The figures appear as sombre shadows against the reflection of the water surface; they seem to be only condensations of the dark air.

The scene is marked not only by the inter-weaving of chiaroscuro but also by the poetical spell of Rembrandt's religious representations of his middle period. In this form Van Gogh saw and experienced both Rembrandt and Millet. In this

way he also represented the starry sky, turning the soft adumbrations of the chalk in Millet's work into the oscillating net work of his pen lines.

The other religious drawing, the *Resurrection of Christ*[4], likewise executed in black chalk, presents a monumentally-balanced oblong composition. The tomb, receding in straight foreshortening into the depth, marks the centre. Its heavy lid opens slantingly like the door of an altar-shrine. But it does not hang on hinges, it hovers freely in the air, the remnants of the broken seals hanging loosely down, thus indicating the miracle. This tomb becomes unsubstantial and diaphanous in the glow of supernatural light. The transfigured body of Christ rises from it, solemn, like a pillar, but weightless. It keeps the pose of the sleeper in the tomb. Without awakening and moving a limb, the sleeper floats up in divine incandescence which effaces His features. The artist tells us persuasively that this is a spirit, a vision.

The black chalk with its capacity of suggesting colour was used by Millet in a masterly way to convey his thought. In the centre, everything is blinding glow, substanceless, incorporeal. The shroud, reminding one of the shape of a calix, glides from Christ's transfigured body like a cloud, a wisp of mist. The light radiates outward into the night toward every side. It is a centrifugal power which dispels the shadings and hatchings towards the margin, where the darkness of the night banks up. The radiation becomes visible also in the soil which is shaded in the same manner as are the fields when Millet introduces the sun or the moon into a drawing and makes them pervade the scene with their radiance (*Le Retour du Laboureur*, 1863, *Cour au Clair de Lune*, 1868). Millet thinks in terms of the natural, even when he represents divine mystery.

The Roman soldiers are overpowered not by physical glow and fright or terror, but by the might of the spirit. The one at the left still had the force to draw his sword: but he gives up, he totters like a man struck to the heart. At the right another kneels as if he wore the floating tombstone on his back as a heavy burden. He is forced down by the weight of the divine. The third soldier, in the centre, lies prostrate on the ground, surrendering himself entirely.

In three different versions, in three variations, we witness the act of conversion. Each of those three men seems to be a Saul whose overbearing will is broken in his innermost heart, who recognizes and reveres. This expression is increased again by the fact that we do not see any of the faces because all are turned towards the concealing shadow. And the Saviour's face we cannot see because its radiance blinds us.

Many personal utterances and letters of Millet to friends reveal his great veneration for Michelangelo and Rembrandt. In his autobiography, reported by his friend Alfred Sensier, he writes:

But when I saw a drawing of Michelangelo's—a man in a swoon—that was another thing! The expression of the relaxed muscles, the form and modelling

of the figure weighed down by physical suffering, gave me a succession of feelings: I was tormented by pain, I pitied him, I suffered with that very body, those very limbs. I saw that he who had done this was able, with a single figure, to personify the good or evil of all humanity. It was Michelangelo—that says all. I had already seen mediocre engravings from him in Cherbourg; here I first touched the heart and heard the speech of him who haunted me all my life.

On April 16, 1853, Delacroix wrote in his Journal: "In the morning, they brought Millet to me . . . He speaks of Michelangelo and the Bible which is almost the only book which he reads."

Millet was well acquainted with Michelangelo's œuvre. He studied everything about him which he could find in the Bibliothèque de la Geneviève. There is no doubt he must have seen a reproduction of Michelangelo's drawing of the *Resurrection* in the British Museum (Frey No. 59 [Ch. de Tolnay, Michelangelo III, Cat. 110]), because it is one of the roots of inspiration of his work: Christ as a transfigured body, floating upwards through the mere power of spiritual will, the shroud falling off from Him like a cloud.

Yet, it is precisely when we compare Millet's drawing with that of Michelangelo that we become aware how much nearer his concept is to Rembrandt. What we see in his drawing is not the magic action of divine bodies, but the overwhelming power of light, that power of light which makes us see and recognize the disciples at Emmaus in Rembrandt's etchings and paintings. In looking at this drawing, we are reminded of the sentences in the autobiography: "It was only later that I came to know Rembrandt; he did not repel me, but he blinded me. I felt that one must 'make the stations', before entering into the genius of this man."

This work, again, is a proof of how far drawing was the noblest expression of that deeply thoughtful artist. Millet's paintings always offer problems of valuation[5]. The will is stronger and more sincere than the pictorial realization. In the drawings means and mind are entirely congruous.

Millet had previously painted two Catholic subjects: in 1851 the *Notre-Dame-de-Lorette* as sign-board for Monsieur Collon's warehouse in Paris opposite the church of the same name; in 1858 the *Immaculate Conception* for the saloon-carriage of his Holiness the Pope. Both works, very much related to each other, are results of commissions and, therefore, not so convincing by far as our present drawing or the wonderful *Crucifixion* (fig. 98), Paris, Louvre, Cabinet de Dessins (R.F. 11315), in the master's album of drawings[6].

Our drawing, although a work done for its own sake, nearly came to the point of being executed as an altar-painting. First Sensier grew enthusiastic about it. Through a friend in Tours he had connections with Mame, an editor of prints and pictures of devotion. The drawing was submitted to Mame, who found it too revolutionary for the taste of the conventional Catholic imagery, although he

appreciated Millet as a painter of peasants. After this it must have remained in Millet's studio until 1867 when his American friend, the painter William Morris Hunt, came to revisit him. Hunt was an intimate of his youth, an enthusiastic follower, the man whom Millet liked most. Hunt and his compatriot William Babcock signed as witnesses of Millet's marriage at the Mairie of Chailly in 1853. He not only acquired, in 1853, *La Tondeuse* and *Le Berger*, but induced also other Americans like Martin Brimmer and Quincy Shaw to collect Millet. To those Bostonians, the Boston Museum of Fine Arts owes its extraordinary wealth of works of Millet. But Hunt's ambitions went further. He must have seen the drawing of the *Resurrection* on the occasion of his second visit to France and conceived the idea of having it executed as an altar-painting for a church of his home town, Boston. There is indeed something mystical and compelling in Millet's work which must have attracted the Anglo-Saxon mind, something spiritually related to the Pre-Raphaelites but incomparably more powerful.

The drawing proved of course too revolutionary for Boston as it had for the devotional publisher in Tours. The painting was never executed. It might have become a startling work, but hardly as convincing as the drawing. From Hunt's legacy the drawing finally came to its present owner, the Art Museum of Princeton University.

The Art Quarterly IX, Detroit, Autumn 1946, pp. 300—305.

Über die Beurteilung zeitgenössischer Kunst in Krisenzeiten

Als die französischen Impressionisten im Jahre 1874 sich zur ersten grossen gemeinschaftlichen Ausstellung bei Nadar zusammenschlossen, hatten sich die politischen Wogen noch nicht völlig geglättet. Im Sturm der Empörung, der sich in Kritik und Publikum gegen die künstlerische Avantgarde erhob, ertönte auch, in Erinnerung an die politischen Ereignisse des Jahres 1871, der Vorwurf, dass sie umstürzlerische politische Tendenzen hegten und Kommunisten („communards") wären. Dieser Vorwurf nahm keinerlei Notiz von dem Umstande, dass die betroffenen Maler durchaus der Bürgerschichte entstammten, manche sogar (wie Manet und Cézanne) der wohlhabenden. Eine soziologisch geschichtliche Kunstbetrachtung würde den Impressionismus auch durchaus als eine (vielleicht die letzte und feinste) künstlerische Blüte des bürgerlichen Zeitalters bezeichnen.

An diesen Vorwurf wurde man erinnert, wenn man in den Jahren zwischen 1933 und 1945 den Schlachtruf: „Kunstbolschewismus" ertönen hörte[1]. Es wäre falsch zu meinen, dass dieser Schlachtruf zugleich mit dem Hingang seiner Urheber auf immer verklungen wäre. Wohl ist der Alpdruck des „Hauses der Deutschen Kunst" und des Parteiorgans „Die Kunst im Deutschen Reich" gewichen. Die Beurteilung der Kunst unserer Zeit ist aber dadurch noch keineswegs der Verwicklung ins politische Schleppnetz entronnen. Wie in den Tagen Manets, wird auch heute noch eine fortschrittliche künstlerische Haltung mit politischem Radikalismus identifiziert.

Die führende amerikanische Kunstzeitschrift „Magazine of Art" brachte in ihrer Mai-Nummer 1947 eine Nachricht, die in den Kreisen der lebenden amerikanischen Meister alarmierend wirkte. Eine von einem Yale-Professor zusammengestellte Schau von Werken führender Künstler, wie Marin, Weber, Davis, Shahn, Dove, Hartley und anderer, die unter dem Titel „Advancing American Art" in New York mit grossem Erfolg gezeigt worden war und nach Europa und Südamerika reisen sollte, wurde über höhere Weisung eingestellt. Eine Druckschrift der Art Division des New York State PCA veröffentlicht nun das Ergebnis der Untersuchung, das die Künstlerschaft dem Vorfalle widmete. Dieser hatte nämlich ein lebhaftes Echo aus Kreisen gefunden, deren Einstellung identisch ist mit der der oben genannten Zeitgenossen Manets.

Es wäre unrichtig anzunehmen, dass im Lande der Demokratie eine der modernen Kunst abholde Auffassung sie nur als „Kunstbolschewismus" bezeichne. Gelegentlich wird sie auch mit „Faschismus" identifiziert, wie etwa von dem *interior decorator* T. H. Robsjohn-Gibbings, der, selbst ein Renegat pseudomodernen Kitsches, in

einem Buche, betitelt „Mona Lisas Schnurrbart" (New York 1947), gegen die Kunst unserer Zeit als „faschistisch" zu Felde zieht.

Die Diskussion zieht weitere Kreise und wird mit der in der Neuen Welt in Kulturfragen üblichen Frankheit geführt. Der Herausgeber des „Art Digest", Peyton Boswell, begegnet in der Dezember-Nummer seiner Zeitschrift den Kreuzfahrern gegen den „Kunstbolschewismus" mit dem stichhältigen Einwand, dass ungehemmter künstlerischer Individualismus nicht das Kennzeichen autoritärer Staatssysteme sei[2]. Ein weiterer Beitrag zu dem interessanten Thema wurde von F. B. Klingender in der Zeitschrift „The Modern Quarterly" anlässlich der Ausstellung russischer Malerei der Gegenwart in der Royal Academy in London geliefert, der eine lebhafte, bis nach Frankreich reichende Diskussion hervorrief. Klingenders Artikel fand eine Antwort durch Henri Moujin[3], der die retrospektiven Tendenzen in der gegenwärtigen russischen Malerei nachwies.

Madame Lydie Krestovsky vermehrt den Chor der Gegner der modernen Kunst durch ihr Buch „Das Hässliche in der Kunst", indem sie das Wesen ihrer Hässlichkeit in ihrem „mechanisch-mathematischen" Charakter sieht, den sie keineswegs nur in den Werken Légers und Chiricos, sondern auch in denen Seurats, Gauguins und Van Goghs zu erkennen vermeint. Die Kunst verlasse ihre „menschliche" Grundlage.

Die ethische Disqualifikation der modernen Kunst kann sogar den Umweg einer bedingten Anerkennung nehmen, wie ihn ein Artikel von Hans Schwarz[4] weist. Die moderne Kunst, die Kunst eines Munch, Schiele, Kokoschka, Nolde, Picasso, Ensor und Kubin wird als der adäquate künstlerische Ausdruck einer dämonisch depravierten Zeit angesprochen — also doch „Unnatur" und „Entartung", nur jetzt von einem hypostasierten christlichen Standpunkt aus gesehen an Stelle des früheren der Arteigenheit und rassischen Reinheit.

Der Wege, die nicht genehme moderne Kunst zum Anathema zu erklären, sind viele, doch münden alle auf denselben Richtplatz, auf dem der Stab über sie gebrochen wird.

Ist es also die schicksalsbedingte Tragik unserer zeitgenössischen Kunst, ethisch minderwertig, verwerflich, ein Produkt entweder der Hölle oder der bourgeoisen Dekadenz sein zu müssen, weil die Zeit, der sie Ausdruck gibt, verwerflich ist? Nachdem sich ihre Kritiker aus den verschiedensten Lagern in dieser Meinung treffen, muss diese auf ihren objektiven Wahrheitsgehalt untersucht werden.

Es unterliegt keinem Zweifel, dass unsere Ära einem Fiebertraum gleicht. Grosse Geister haben dies prophetisch vorausgeahnt: in der Dichtung Dostojewskij und Peladan, in der Kunst Ensor, Munch und Kubin, in der Musik Janáček und Mahler, in der Kritik Karl Kraus. Trakl, Kafka, Berg, Schiele, Kokoschka, Picasso haben als die empfindlichen Instrumente verfeinerter Kunst darauf reagiert, Grosz, Dix und Masereel als die derben und anklagenden der Karikatur und des Flugblatts. Es unterliegt auch keinem Zweifel, dass das Dämonische unserer Ära zuweilen

die Künstler überwältigt hat, dass Ensor gelegentlich vom Dämon der Grausamkeit, Munch vom Dämon der Angst, Schiele vom Dämon des Sexus, Kubin vom Dämon des Spottes geschüttelt wurde. Ist aber ihre Kunst deswegen ethisch geringer zu werten, kränker, „entarteter" als die der grossen Künstler anderer Zeiten? Die „Qualität", das heisst letzten Endes auch die ethische Bedeutung eines Künstlers ist daran zu messen, wie weit er den Dämon überkommen und zu einer befreienden Lösung sich durchgerungen hat. Nicht das Medusenantlitz ist das Entscheidende und Letzte im Werk der zeitgenössischen Künstler, sondern die Erlösung und Befreiung davon. Blickt auf die keuschen Vorfrühlingslandschaften, auf die alten Städte, auf die Mönche, Prediger und Seher in Schieles Werk! Auf das traumhafte Jenseits in Munch, auf das dichterisch Innige, Heimatliche in Kubin, auf den Humor in Ensor, auf das soziale Ethos in Grosz und Masereel! Dort liegt die Lösung und Befreiung. Das Dämonische wird zum Katalysator, wie es die Gespenster und wilden Tiere für Goya und Hokusai waren. Es hängt nur davon ab, wie die Dissonanz endgültig harmonisiert, die edlen menschlichen Elemente entbunden werden, wobei die Lösung, wie in der modernen Musik, nicht immer „akkordharmonisch" zu sein braucht.

Wo bleibt der Dämon, Dämon ohne Erlösung, wo triumphiert er in der nackten Realität des Dummen und Bösen? In dem, was auch künstlerisch schlecht und qualitätslos ist. Im Kitsch. Die leibhaftigen Dämonen unserer Zeit haben den Kitsch mit Entzücken gefördert und waren über ihn begeistert. Was ist Kitsch? Kitsch ist, was nicht ehrlich und aufrichtig der Ausdrucksformen der eigenen Zeit sich bedient. Was fünfzig bis hundert Jahre zurückschielt. Was die künstlerischen Ausdrucksformen auf den Stil von Schinkel bis zur Ringstrasse, von Dannecker bis Begas, von Friedrich und Cornelius bis Makart und Grützner gleich- und zurückgeschaltet hat. Kitsch vermag sich überall einzuschleichen, auch in die Ausdrucksformen der Gegenwart[5]. Die führenden Künstler unserer Zeit haben unter Gefährdung ihrer Existenz für Gesinnungsfreiheit und gegen jene Reaktion gekämpft. Dort ist der Böse wirklich vorhanden, *realiter* und *corporealiter*. Gott sei bei uns und schütze uns vor ihm.

Moderne Kunst und das Problem des Kulturverfalls

Ablehnung und Negierung von Ergebnissen künstlerischer Betätigung sind nicht minder häufig als Anerkennung und Bejahung. Wenn wir die Geschichte der Kunstkritik und künstlerischen Urteilsbildung verfolgen, so finden wir, dass die umfassendste und allgemeinste Formel, auf die die Mehrzahl der negativen Urteile gebracht werden kann, die des künstlerischen Verfalls ist. Dies haben wir nicht nur in unseren Tagen erlebt — man erinnere sich der Aufnahme der Kunst Schieles und Kokoschkas durch die Kritik —, sondern wir finden es als weitverbreitetes Symptom künstlerischer Kritik auch in früheren Jahrhunderten. Die Theoretiker der Renaissance nannten das Mittelalter eine Zeit barbarischen Verfalls, die erst die Renaissancekünstler durch die Wiederbelebung der Kunst der Alten überwanden. Klassizismus und Romantik entdeckten die Schönheit der Gotik wieder, während nun Barock und Rokoko als Zeiten schlimmsten Verfalls galten. Die Ära der Neu-Renaissance und des Neu-Barock, die Ära Sempers und Burckhardts, brach den Stab über das fast ein Jahrhundert während Zeitalter der Spätrenaissance oder des „Manierismus" als ärgste Verfallsperiode.

Die Ablehnung künstlerischer Erzeugnisse wird meist auf zweierlei Weise begründet. Entweder wird eine künstlerische Ära, Strömung oder Persönlichkeit als einer für absolut gültig angesehenen Norm des Geschmacksempfindens nicht entsprechend beurteilt. Oder das inkriminierte Kunstwerk wird als Anzeichen der Erkrankung von etwas ehemals Gesundem, in weiterer Konsequenz der Entartung, Verirrung und Abweichung von dem, was sittlichen Normen entspricht, betrachtet. In letzterem Falle treten ethische Gesichtspunkte an die Stelle der rein ästhetischen, ein Symptom, das besonders häufig bei der negativen Beurteilung moderner Kunst erscheint. Empörte Kritiker riefen seit den Tagen der grossen französischen Meister des Impressionismus häufig nach gewaltsamer Einschränkung der persönlichen künstlerischen Freiheit als Hilfsmittel, ein Ruf, den eine Ära wie die jüngst vergangene, die jede Art von geistiger Freiheit fürchtete, höchst wirksam in Praxis umsetzte.

Die letztgenannte Erscheinung findet Nahrung durch die geschichtliche Tatsache einer tiefen allgemeinen Kulturkrise, deren Dimensionen an die grössten Kulturkrisen der Vergangenheit heranreichen. Die Frage nach dem Wert und Unwert unserer Kultur ist seit dem ersten Weltkrieg eine der aktuellsten. Sie ist nicht auf das künstlerische Gebiet allein zu beschränken, sondern hängt mit der Gesamtheit der Äusserungen des menschlichen Geistes zusammen. Der künstlerische ist ein Faktor in der Gesamtheit des menschlichen Schaffens, ein besonders wichtiger wohl, der aber nicht für sich, ohne Zusammenhang mit dieser Gesamtheit bestehen

kann. Diese Erkenntnis ist alt. Wie von Blüte- und Verfallsperioden der Kunst gesprochen wird, so von Blüte und Verfall gesamter Kulturepochen. Dies legt nahe, den Wachstumsprozess von Organismen in die Geschichte zu projizieren. Wie die Naturphilosophie der Renaissance Erde und Weltall mit dem menschlichen Organismus verglichen hat, so die Geschichtsbetrachtung des 18. Jahrhunderts (Gianbattista Vico) mit dem Werden und Vergehen des Menschen. Was dem deistisch orientierten 18. Jahrhundert noch als Ausfluss eines göttlichen Weltplans erschien, wurde unter dem Einfluss des englischen Positivismus im 19. Jahrhundert zu einer biologischen Kulturzyklenlehre vom Wachsen und Welken der Kulturen umgestaltet, den meisten unserer Zeitgenossen durch den verspäteten populärwissenschaftlichen Versuch Spenglers vertraut. Dass sein Werk kurz nach dem ersten Weltkrieg erschien, ist symptomatisch, es hat aber durch Max Dvořák — in einem Vortrag in der Wiener Philosophischen Gesellschaft[1] — und durch Eduard Spranger — in einem Vortrag in der Preussischen Akademie der Wissenschaften[2] — sofort die entsprechende Antwort erfahren. Spranger wies in seinem unter dem Titel „Die Kulturzyklentheorie und das Problem des Kulturverfalls" veröffentlichten Vortrage darauf hin, dass das Bestreben, ein Kulturentwicklungsgesetz zu entdecken, sich in der Gegenwart auf dem Gebiete der Wirtschaftstheorie ebenso geltend mache wie auf dem der Geisteswissenschaften. In der Tat hören wir oft, in diesen Tagen wieder besonders vernehmlich, das Wort von der Dekadenz von Künsten und Geisteswissenschaften, mit mehr oder weniger politisch getönten ethischen Reflexionen verknüpft, erschallen. Ich erwähnte diese Tatsache kurz in der Einleitung zum Katalog der Frühjahrsausstellung des Art-Club 1948[3].

Wir, die wir 1948 auf dem kulturellen Trümmerfeld einer der grauenhaftesten physischen und ethischen Verwüstungen, deren der menschliche Geist je fähig war, standen, haben das Recht und auch die Pflicht, angesichts der Einheit und Untrennbarkeit der kulturellen Leistungen einer Periode, zu fragen, wo diese Katastrophe sich im Kulturschaffen angekündigt hat. Künstlerisches, dichterisches und philosophisches Denken hat oft genug in der Geschichte wie ein empfindlicher Seismograph drohende Katastrophen angekündigt. Die Frage der Mitbestimmung und Mitverantwortlichkeit der Geisteswissenschaften, vor allem der spekulativen Philosophie, an der Katastrophe der Gegenwart wurde und wird immer mit erneuter Dringlichkeit aufgeworfen. Für die Dichtung geschieht das gleiche, und auch die bildende Kunst steht nicht abseits. Die alten Stimmen von der Verwerflichkeit mancher Erscheinungen der modernen Kunst scheinen plötzlich eine unerhörte Aktualität zu gewinnen. Die moderne Kunst, in der so vieles irrsinnig, krankhaft, verwerflich erscheint, ist sie nicht voll an dem Chor der Zerstörung beteiligt gewesen? Ich habe in dem genannten Vorwort einige einschlägige Veröffentlichungen zitiert. Zu ihnen kam später ein von Hans Sedlmayr unter dem Pseudonym Hans Schwarz veröffentlichter Aufsatz des Titels „Über Sous- und Surrealismus oder Breton und Plotin"[4] hinzu.

Der Surrealismus ist so sehr ein integrierender Bestandteil des Kunstschaffens der Gegenwart, von Werken führender Meister bis zu zahlreichen äusserlichen Mode-erscheinungen, dass seine Kritik implicite zur Kritik des geistigen Zustandes unserer Zeit wird. Eine solche zu geben ist die Absicht des Aufsatzes von H. Sedlmayr. Als Basis für seine Beurteilung der gesamten surrealistischen Bewegung dienten programmatische literarische Äusserungen der französischen Schriftsteller, die sich erstmalig in Paris 1922 unter der Führung André Bretons in der Zeitschrift „Littérature" zusammenschlossen und 1924 den Terminus „Surrealismus" als Schlag-wort ihres Programms prägten. Die in Sedlmayrs Aufsatz veröffentlichte knappe Anthologie von surrealistischen Äusserungen enthüllt ein Weltbild von grauenhafter Pervertierung. Sein Urteil ist deshalb ein verdammend negatives, auf ethischen Überlegungen basiert. „Man spricht besser nicht von surrealistischer ‚Kunst', sondern von surrealistischer Produktion." — „. . . im Ganzen kann der Anblick der surrealistischen Produktion — zumal wenn man sie, entgegen dem aufrichtigeren Programm der Surrealisten, heuchlerisch oder selbstverwirrt, als Kunst vorstellt — nur das verbreiten, woraus sie selbst aufsteigt: das Chaos." — „Wo die Unterscheidungskraft noch unerschüttert ist, kann man nicht zweifeln, dass der sich so nennende Surrealismus in Wahrheit Sous-Realismus, Realismus des Untermenschlichen und Unvernünftigen, des Infernalischen ist. Das gilt auch für seine Produktion, seine ‚Kunst'."[5] Also die Stimme eines Mahners und Warners.

Diesem Urteil steht das eines der ernsthaftesten Kenner und Erforscher der modernen Kunst gegenüber, Alfred Barrs: „Wenn die Bewegung nicht mehr blosser Anlass und Tummelplatz von Kontroversen sein wird, wird man zweifellos sehen, dass sie eine Menge von mittelmässigen und kapriziösen Gemälden und Objekten, eine ziemliche Anzahl von ausgezeichneten und bleibenden Kunstwerken, und selbst einige wenige Meisterwerke hervorgebracht hat."[6] Welches von beiden Urteilen ist das richtige?

Wohl genügen einige Veröffentlichungen von surrealistischen Schriftstellern und einige aus deren Zusammenhang gelöste Sätze, um ein negatives Urteil über die surrealistische Bewegung und die von ihr erfüllte oder berührte Kunst der Gegenwart überzeugend zu formulieren. Jedoch um den Surrealismus als internationale künstleri-sche Bewegung des zweiten Viertels des 20. Jahrhunderts zu erfassen, genügt es ebensowenig, die programmatischen Schriften seiner literarischen Vertreter in Paris aus den Zwanzigerjahren zu Rate zu ziehen, als man sich ein Bild vom Wesen der Kunst des Manierismus, der Pontormo und Tintoretto ebenso angehören wie Bruegel und El Greco, etwa aus den Schriften seiner theoretisierenden Maler machen könnte. Immerhin, schon wenn wir das erste Manifest des Surrealismus, das 1924 erschien und Breton zum Verfasser hat, zu Rate ziehen, werden wir einige der positiven und schöpferischen Möglichkeiten der Bewegung inne. Breton greift „den Hass des Wunderbaren an, wo immer er wütet". „Das Wunderbare ist immer schön,

in der Tat das Wunderbare allein ist schön." Es herrscht, nach Bretons Formulierung, nicht nur in der dichterischen Erfindung, es lebt auch in der Wirklichkeit des Alltags. Es erscheint in Träumen, Heimsuchungen, Zwangsvorstellungen, in Schlaf, Angst, Liebe, Zufall; in Halluzinationen und Visionen, in den durch die Psychoanalyse wissenschaftlich erklärten Phänomenen. Das Element des Wunderbaren, seit langem nur auf Legenden und Kindermärchen beschränkt, offenbart die hinter dem Sichtbaren liegende immanente Realität und unsere Beziehungen zu ihr. „Surrealismus hat die Kraft, die bisher im Widerspruch liegenden Zustände von Traum und Wirklichkeit aufzulösen."

Welche Möglichkeiten dadurch für die schöpferische künstlerische Phantasie gegeben sind, wird jedermann klar, der die Bildinhalte von vielen Werken zeitgenössischer Kunst betrachtet. Sie sind keineswegs erst von den Surrealisten geschaffen oder entdeckt worden, wie gleichfalls deutlich wird, wenn wir die historischen Beispiele in surrealistischen Veröffentlichungen betrachten: sie reichen von der Kunst des Mittelalters, Bosch, der Ikonologie der Renaissance und des Barock, der Kunst der Naturvölker bis zu den Vexierbildern des Biedermeier, Carroll's „Alice in Wonderland" und Lear's „A Book of Nonsense"[7].

Dies ist nicht der Platz, die Vorformen surrealistischer Bildgestaltung in früheren Jahrhunderten zu diskutieren, was zur Genüge geschehen ist. Wir wollen uns auf die Anfänge und die Entwicklung der surrealistischen Bildvorstellung im Rahmen der nachimpressionistischen Kunst beschränken, um die Frage zu beantworten, welche der beiden oben zitierten Meinungen das Richtige trifft, und in weiterem Verfolge die Frage, inwieweit eine der konstitutiven Strömungen der Kunst der Gegenwart als Ergebnis kulturellen Verfalls gewertet werden kann. Diese historische Aufgabe wird uns beträchtlich aus dem Kreise der Surrealisten im engeren Sinne hinausführen. Zunächst aber müssen wir uns die geschichtliche Genesis des sich als solchen bezeichnenden Surrealismus vergegenwärtigen. Dafür genügt nicht die Kenntnis seiner lokalen Ableger allein; der Surrealismus muss heute noch an der Quelle aus den Originalen, d. h. in Paris und New York, und aus einer genügenden Anzahl derselben studiert werden, um zu einer richtigen Beurteilung seines Wertes oder Unwertes zu kommen.

Wir geraten in Verlegenheit, wenn wir eine überragende Künstlergestalt unter den „Surrealisten" im engeren Sinn nennen sollen. Sie haben Interessantes in Dichtung und Film geleistet, aber in der Malerei? Das populärste und am häufigsten zitierte Beispiel ist der Katalane Salvador Dali (geb. 1904), der seine Laufbahn in Madrid begann, in Paris seinen Aufstieg nahm und heute in den Vereinigten Staaten lebt. Er ist ein geschickter Zeichner, vor allem aber ein geschickter Eklektiker, als Theoretiker und Schriftsteller ebenso versiert wie als Film-Regisseur und Schaufenster-Arrangeur[8]. Ein Bild von 1929, betitelt *Illuminated Pleasures*, eine seiner frühesten surrealistischen Arbeiten, diene als Beispiel. Es ist sicher kein bedeutendes Werk

der Malerei, doch als Symptom und Programm interessant. Die aus symbolhaften
Darstellungen zusammengestückte Komposition erinnert zunächst an ein Bilder-
rätsel oder Vexierbild. Der Inhalt des Gemäldes ist nicht auf den ersten Blick
ersichtlich, doch er soll es gar nicht sein. Er ergeht sich im Symbolischen, das eine
auf anderer Ebene liegende Realität andeutet. Er ist traumhaft, sinnlos, andererseits
hellsichtig klar wie das Sehen im Traum, besonders im Zustand kurz vor dem
Erwachen, und photographisch exakt wiedergegeben. In einem öden Niemandsland
stehen kastenförmige Schreine, von denen zwei den Blick in andere Traumräume
eröffnen. In dem einen erblicken wir das Schiff einer italienischen Basilika, vor dem
ein kugeliges Gebilde, wie ein ungeheurer Schneeball, Kiesel oder eine Frucht,
schwebt, auf das ein Mann hinweist. In dem anderen erblicken wir Ketten von
Radfahrern in Gegenbewegung, wie die Wellenkämme der See oder einer Düne
in der Entfernung perspektivisch sich verkleinernd; jeder Radfahrer trägt das gleiche
Gebilde am Kopf. Am Horizont erscheint ein verwandtes wie eine offene Frucht-
kapsel oder ein geborstenes Ei. Die Silhouette desselben kehrt nicht nur als Ausschnitt
in der Oberfläche des dritten Kastens wieder — es ist die von Picasso in seinen
Stilleben angewandte Wiederholung einer plastischen Form als räumliches Vacuum —,
sondern auch als eingesprengte Substanz von versteinerten Insekten oder Muscheln,
deren eine an die zu Mollusken werdenden Taschenuhren des Gemäldes von 1931
The Persistence of Memory erinnert. Ein nackter Beschauer blickt verstohlen durch
eine Öffnung an der Seite in das Innere des Kastens. Viel greifbarer wird Eros im
Vordergrund, wo eine Frau mit entsetztem Ausdruck von einem Mann erfasst
wird, dem jedoch seine Beute in ein wolkenartiges Gebilde zerrinnt. Die Lust am
Grausamen bezeugen zwei im Kampfe ringende, gegenseitig sich hemmende Hände,
von denen eine ein Messer führt. Ein drohender Schatten, dessen Urheber man
nicht sieht, fällt in das Bild. Die Silhouette einer auf dem dritten Kasten stehenden
Vase zeigt einen grossen Profilkopf, der aus einem kleinen En-face-Kopf hervorwächst
und mit einem im Raum hängenden Tierkopf verschmilzt. Jedes Objekt ist aus dem
ihm zustehenden Ambiente gerückt[9]. Das Ganze ist unwirklich und sinnlos, gemalte
Paranoia. Technisch ist das Bild, wie Dalis meiste Gemälde, von penibler Sauberkeit.
Die „Illumination" ist nicht nur durch psychoanalytische Anspielungen gegeben,
sondern auch durch ein scharfes, unwirkliches Licht. Die kurvierten Formen bringen
deutlich Elemente des „Jugendstils" zum Wiederaufleben. Das Linienspiel sucht
andererseits den Eindruck der Automatik, der Selbstentwicklung ohne bewusste
Kontrolle durch den Zeichner zu erwecken.

Das Bild ist eher eine Illustration als ein Kunstwerk, eine säuberliche Übersichts-
karte des Traumlandes der Libido. Es ist nicht geeignet, ein negatives Urteil über
den Surrealismus zu entkräften. Vieles der späteren surrealistischen Werke, z. B. Max
Ernsts *Nymphe Echo*, steht auf keinem höheren Niveau. Allem, was in der modernen
Malerei bisher als Wert betrachtet wurde, wird in ihnen Hohn gesprochen.

Von den eigentlichen Surrealisten wären noch der ältere André Masson (geb. 1896), der Schöpfer der „automatischen Graphik", und Yves Tanguy (geb. 1900) zu nennen. Die Gruppe ist am interessantesten in den Anfängen der Bewegung, wo sie aber fast ausschliesslich von den Literaten getragen wird. Man hat den Surrealismus als den Phoenix bezeichnet, der sich aus der Asche von Dada erhob. Ohne den Dadaismus ist der Surrealismus nicht verständlich. Die Gründer von Dada waren später auch die ersten Träger des Surrealismus.

Dada ist das chaotische Produkt des ersten Weltkriegs. Dada wurde 1916 in Zürich gegründet. Seine Wiege war das Cabaret Voltaire. Schon 1915 waren dort die Werke seiner Gründer neben denen Picassos ausgestellt. Das Schlagwort der Bewegung Dada (Holzpferd) wurde angeblich nach der Methode der Bibelorakel gefunden, indem man ein Papiermesser zwischen die Seiten eines geschlossenen Diktionärs steckte. Dies scheint aber zweifelhaft, denn das Wort Dada umschliesst einen programmatischen Sinn. Es wurde schon von Gauguin in diesem Sinn verwendet: „Wir müssen viel weiter zurückgehen, jenseits der Pferde des Parthenon, bis zum guten alten Holzpferd unserer Kindheit." Der Primitivismus als künstlerische Tendenz, der die Kunst der Naturvölker, Folklore und Kinderkunst entdeckte, tritt in die Erscheinung[10].

Im Züricher Dada waren meistens Emigranten vereinigt, die sich auf dem internationalen Boden fanden: Apollinaire, Picasso, Tristan Tzara, Kandinsky, Marinetti, Modigliani, Arp. Ihre Ausstellungen boten eine seltsame Mischung, in der der überaus feine, formschöne, zart besaitete Modigliani, ein Lyriker von der Art Schieles, neben dem nüchternen Primitivismus und konstruktiven Symbolismus Arps stand. Der Rheinländer Hans Arp (geb. 1887) war der eigentliche Gründer von Dada. Er und der Kölner Max Ernst (geb. 1891), der noch den Krieg im deutschen Heer mitmachte, waren die wichtigsten Träger der Bewegung, als sie bald nach Kriegsende nach Deutschland verpflanzt wurde, in dessen aufgewühlter Welt sie den richtigen Nährboden fand. Köln und Berlin waren die Ausgangspunkte des deutschen Dadaismus. Johannes Baargeld und Kurt Schwitters stiessen zu ihm. Dada war in Deutschland vor allem politisch[11]. Es bedeutete die Mobilisierung aller zerstörenden Elemente. Die Kraft der Maschine, der Konstruktion führte zur Selbstzerstörung einer sinnlos gewordenen Welt. In Ernsts *Elephant Celebes* (1921) wird die Maschine zu einem unheimlichen Roboter, der Eigenleben annimmt und über die entgötterte klassische Welt triumphiert. Das Zerstörende, das nur im literarischen Programm der Surrealisten sich breit macht, weniger in ihren im Vergleich mit Dada zahmen Werken, fand in Dada Formulierungen, die oft wirklich die Kraft eines lähmenden Zaubers ausüben. Man vergegenwärtige sich dies in der nervengespannten Atmosphäre des damaligen Deutschland[12].

Die politische Rolle von Dada äusserte sich vor allem dadurch, dass die Zerstörung der bürgerlichen Welt aus sozialer Kritik verlangt wurde. Max Ernst, der sich

selbst den Titel Dadafex Maximus beilegte, verliert sehr an Bedeutung, wenn wir ihn neben den echten sozialen Kritiker George Grosz (geb. 1893) stellen, dessen Name schon in dem von der Züricher und Berliner Gruppe gemeinsam gezeichneten Dada-Manifest von 1918 erscheint. In Grosz' *Deutschland, ein Wintermärchen* (1918) sehen wir das buntscheckige *Jumble* der Futuristen als Ausdrucksmittel eines ethisch-politischen Sinnes verwendet: es stellt die durcheinandergebeutelte bürgerliche Welt dar. Grosz ist der Schöpfer politischer Karikaturen von schneidender Schärfe und ungewöhnlicher Schlagkraft. Das Deutschland des Zusammenbruchs ist ihr Gegenstand. Picasso begann 1912 in seiner kubistischen Periode die Technik der Collage anzuwenden, d. h. übereinandergeklebte Fragmente von Zeitungspapier, Pappe und Holz in Kompositionen zu vereinigen. Grosz klebte ausgeschnittene Buch- und Zeitungsillustrationen so zusammen, dass ihre „normale" Absicht, ihr Sinn verkehrt wurde. So wurden sie zum drastischen Mittel der politischen Persiflage[13]. Der überwache Realismus ist bereits bei ihm vorhanden, als „neue Sachlichkeit". Auf einer Hinrichtungsszene gibt er mit peinlicher Genauigkeit die Marke von Henkel Stahl am Richtbeil wieder. Eines der atemraubendsten Dokumente dieses nach-expressionistischen deutschen Realismus ist der Radierungenzyklus *Der Krieg* von Otto Dix (geb. 1891).

Auch das Traumhafte, Alpdruckhafte ist schon in der deutschen Kunst jener ersten Nachkriegszeit vorhanden. *Tod und Auferstehung* von Otto Dix stellt ein Begräbnis dar, wo das Spiegelbild der im Sarge liegenden Toten über dem beklemmenden Realismus des Leichenzuges schwebt. Das Konstruktivistische des Dadaisten Grosz fehlt hier, doch wird ein verwandter Ton sozialer Kritik angeschlagen. Diese Kunst hat ein starkes Gefolge in der heutigen amerikanischen Malerei gefunden. Unter dem Einfluss von Expressionismus und Dada wandelte Max Beckmann (geb. 1884) damals seinen Stil von malerischem Impressionismus zu magischem Konstruktivismus. *Der Traum* zeigt Menschen in sinnlosen Tätigkeiten und trotz ihrer Voluminosität schwerelosen Stellungen zu einer Turmkomposition übereinandergestaffelt. Der Eindruck, den Hieronymus Bosch und die altdeutschen Meister auf ihn machten, wurde vom Künstler selbst in programmatischer Weise bekannt.

Bevor wir weiter ausgreifen, müssen wir die Wege von Dada an seinem anderen Ursprungsort verfolgen: New York. Dada New York hat Marcel Duchamp, Francis Picabia und Man Ray zu Urhebern. Duchamp (geb. 1887) ist eine bedeutende Erscheinung, die früh zu eigenen und neuen, ungemein einflussreichen Lösungen fand. Neben Chirico war er der Vater des magischen Konstruktivismus und vieler späterer Erfindungen des Surrealismus. Um 1910 schloss er sich dem Kubismus an. Der Ruhm der Urheberschaft dieser Bewegung wird von Picasso und Braque gleichermassen reklamiert. Sie bedeutet eine Weiterführung der formalen Logik von Cézannes Spätstil. Picassos kubistische Periode war die einzige, in der er durch

Cézannes Sphäre ging. Sie begann 1907, wo sich zum ersten Mal der Einfluss von Negerplastik, durch die Fauves, vor allem Matisse, als Anregungsquelle entdeckt, bei ihm geltend macht. *Les Demoiselles d'Avignon* sind das klassische Beispiel dafür. Im selben Jahr schuf Matisse seinen gewaltigen *Blauen Akt* der Sammlung Etta Cone, den er auch als Skulptur ausführte. Die Wendung, die sich damals in Picassos Kunst abspielte, war eine radikale, eine jener wiederholten plötzlichen Peripetien seines Entwicklungsganges, die seine Gegner mit dem fadenscheinigen Argument der Sensationslust und Änderung als Selbstzweck bekämpften. Wer diese grösste Künstlerpersönlichkeit unserer Zeit in ihrem geschichtlichen Wesen erfasst hat, weiss, wie sehr sie immer dieselbe bleibt, trotz der vielen Formen, in denen sie im Laufe ihrer Entwicklung proteushaft erscheint. Picassos Frühperiode (*Période Bleue* 1901—04) war eine von grösster Zartheit und Innerlichkeit der Form, bei der Gauguin und die alten spanischen Meister mitsprachen. In ihr kam er zu Lösungen, die den Anfängen Kokoschkas und Schieles verwandt sind. Seine damaligen Werke zeigen Gestalten aus dem Leben der armen Leute (z. B. *Die Büglerin*, 1904), deren soziale Note mehr durch den Gegenstand als die Tendenz bedingt wird. Die Bilder enthalten mehr von Morales und El Greco als von drastischer Gegenwartsschilderung. 1909 war sein Kubismus voll entwickelt (z. B. *Fernande mit Birnenstilleben*, gemalt in Horta de Ebro). Die in der *période bleue* und *période rose* in zarte, fast zitternde Linien eingefasste Form erscheint nun als wuchtige plastische Masse, in monochromen farbigen Flächen von Braun und Grau gebrochen. Von Oberflächenbeschreibung und Linienexpressionismus wird abgegangen, die Form auf ihre kontrapunktischen Elemente zurückgeführt. Vergleichen wir diese Bilder mit Cézannes Spätwerken, so ist die historische Filiation unverkennbar. In diesem Jahre beschäftigte sich Picasso auch mit Modellierversuchen, ähnlich wie Matisse. Das im folgenden Jahre (1910) entstandene *Mädchen mit Mandoline* kündigt eine Wendung an, die in einer zunehmenden Angleichung der ungestüm drängenden plastischen Formen an die Bildfläche besteht, ohne dass die Rhythmik der vibrierenden farbigen Teilflächen aufgegeben wird. Das kubische Objekt wird gleichsam auseinandergenommen und aufgelegt, wie ein papierener Modellierbogen[14], oder wie ein auf die Fläche projizierter architektonischer Aufriss (*Stilleben mit Violine*, 1912). Die Entfernung von der objektiv schaubaren Form ist am weitesten gediehen, ihrer Zerstückung und traumhaften Neuzusammenfügung, die die Entwicklung der späteren Jahre erfüllt, steht nichts mehr im Wege. Davon soll später die Rede sein.

Zu diesem Zeitpunkt (1910) trat Duchamp der Gruppe der Kubisten bei. 1912 entstand sein berühmter *Akt die Treppe herabsteigend*. Der Cézannesche Ursprung dieser Komposition, durch Picassos Medium filtriert, ist unverkennbar. Doch ein anderes Werk des gleichen Jahres zeigt bereits die bedeutsame Wendung zum magischen Konstruktivismus: *Die Braut*. Dieses zwischen Maschinengebilden sich abspielende Drama hat etwas Bedrückendes, gespenstisch Beängstigendes. Obwohl

auch Picasso um diese Zeit seine Wendung zum Magischen beginnt, so ist Duchamp allen mit einem Sprung voraus. Ein geübtes Auge wird in diesem Kolben- und Röhrensystem Abstraktionen von Figuren erkennen können, wie sie Archipenko und Brancusi in der Plastik vornahmen, doch es bleibt nicht beim rein Form-analytischen. Etwas Drohendes und Erregendes spricht aus dieser Maschinen-handlung, eine traumhafte Travestie einer klassischen oder barocken Tarquinius und Lucretia-Komposition, ein Akt von Maschinen- oder Insektenmenschen. Die Magie der Konstruktion, des Objekts erschliesst sich bereits in Werken Duchamps von 1911 (z. B. in der Darstellung einer *Kaffeemühle*). Ja das Objekt selbst, wie es die Wirklichkeit unverändert liefert, wird zum Kunstwerk „kreiert", das dann *ready made* heisst. Beispiele sind ein alter *Flaschentrockner* oder ein Vogelkäfig, gefüllt mit kleinen weissen Marmorwürfeln (an die Eiskuben eines Refrigerators erinnernd), zwischen die ein Thermometer gesteckt ist; letzteres Objekt wurde unter dem Titel *Warum nicht niesen?* im Jahre 1921 ausgestellt. Trotz mancher Bocksprünge, zu denen auch *Mona Lisas Bildnis mit Schnurrbart* gehört, haben wir es im Falle Duchamps mit einem echten Künstler zu tun, der erstaunlich früh zu Ergebnissen kam, die die Surrealisten später als richtige Epigonen ausschroteten. Wie in Deutschland verbreitete sich Dada in Paris unmittelbar nach dem Kriegsende, doch der einzige bildende Künstler von Bedeutung am Platze war damals Duchamp, der Rest Literaten wie Breton, Eluard, Aragon u. a., die die Bewegung tale quale in den Surrealismus überführten.

Wie verschieden Duchamps magischer Konstruktivismus von einem rein formalen ist, lehrt ein Vergleich mit Fernand Légers *Kartenspielern*. Diese Szene ist taghell, klar, fast akademisch — eine rationalistische Umbildung von Cézannes grossartigem Bildvorwurf ins Stereometrische. All das Beunruhigende, Quälende, das Duchamps Werke haben, ist von solcher malerischen Scholastik abwesend. In höchstem Masse finden wir es aber in den Werken des Italieners Giorgio de Chirico (geb. 1888). Er arbeitete 1911—15 in Paris, wo er mit Picasso und Apollinaire in Kontakt kam. Die Möglichkeit einer Begegnung mit Duchamp war gegeben, doch scheinen beide eher unabhängig voneinander zu verwandten Lösungen gekommen zu sein. 1911 beginnen Chiricos traumhafte Architekturlandschaften, unbevölkerte Städte mit ausgestorbenen Palästen, öden, verlassenen Strassen und gähnenden Perspektiven, in denen es traurig und bedrückend zu wandern ist. Die Titel dieser Architektur-bilder lauten: *Melancholie und Geheimnis einer Strasse, Rätsel der Stunde, Nostalgie des Unendlichen*. Seit 1916 beleben sich die schweigsamen Strassen mit ebenso schweigsamen, enigmatischen Konstruktionsmenschen: *Der grosse Metaphysiker, Hector und Andromache, Die geängsteten Musen*. Das grosse Fragezeichen, das diese Wesen vor dem Beschauer errichten, findet ein mächtiges, hallendes Echo in der überwirklichen Traumarchitektur, die ihre klassische südliche Provenienz nicht verleugnet. Der Einfluss der Geometriker vom Beginn der Renaissance,

Uccellos und Brunelleschis, ist unverkennbar. Das magische Element wächst (später vielleicht unter Picassos Einfluss, wie *Der Architekt* von Chirico 1926 vermuten lässt).

Wir sprachen von der Automatik, dem unbewussten Spielen des Liniengefüges in der Kunst der Surrealisten. Die Kräfte und Assoziationen des Unterbewusstseins führen in Massons Werken (geb. 1896), die mediumistischen Zeichnungen und „Kritzeleien" des leerlaufenden Intellekts verwandt sind, den Stift. Dieses Formen-Spielen wurde durch manche Erscheinungen des Expressionismus vorbereitet, z. B. die abstrakten Kompositionen Kandinskys (geb. 1866). Dessen Frühwerke beweisen, dass konkrete, dekorativ umgestaltete Dingvorstellungen am Anfang standen. Doch das Ding fiel schrittweise weg, bis schliesslich der reine Rhythmus der gegenstandslosen[15] Form und Farbe übrig blieb. Gegenstand der Bilddarstellung wird ein wilder Tumult explosiver Energien, ein Ausbruch gestaltloser Elementar-kräfte. Es ist nicht die maschinelle Zerstörung des George Grosz, sondern die einer wildwuchernden Natur mit fernen Anklängen an Pflanzenformen Gauguins und chinesischer Tuschzeichnungen. Das Temperament des Russen Kandinsky ist im Grunde lyrisch, verschieden von dem maschinell konstruktivistischen seiner west-lichen Zeitgenossen, die Dada hervorbrachten. 1912 veröffentlichte er mit Franz Marc das Manifest des „Blauen Reiters". Es enthält nichts Politisches, doch Ikone, Werke der Volkskunst, Exoten, Musikproben.

Beim Durchblättern des „Blauen Reiters" stossen wir auf eine Reihe von Künstlern, die, ohne zu den Expressionisten im engeren Sinn zu gehören, von ihnen als Bahn-brecher oder Gleichstrebende ihres Wollens reklamiert wurden. Unter ihnen finden wir einige der bedeutendsten Gestalten der Kunst des 20. Jahrhunderts, die in völlig eigenschöpferischer Weise — ihr Weg war oft der von Einsamen — wichtigste Momente des surrealistischen Kunstwollens in einer Weise verwirklichten, wie es den eigentlichen Surrealisten niemals gelungen ist. Gerade sie beweisen, dass der Surrealismus — besser gesagt: was mit dem Schlagwort „Surrealismus" umschrieben wird — eine künstlerische Macht im Schaffen des 20. Jahrhunderts darstellt, die weit über den engen Kreis der surrealistischen Gruppe und ihrer Anrainer hinausgeht, die schon lange vor ihr auf dem Plan war und zu viel grösseren und überzeugenderen Ergebnissen führte, als je in der Reichweite der Dadaisten und Surrealisten lag. An erster Stelle ist da ein Meister zu nennen, der von den Dadaisten und Surrealisten selbst energisch als einer der ihren reklamiert wurde, der sich 1912 dem „Blauen Reiter" anschloss, im Grunde aber seinen ganz einsamen Weg, fern von aller Gruppenbewegung, verfolgte: der Schweizer Paul Klee (1879—1940). Er studierte und arbeitete in München, trat 1912 in Kontakt mit Picasso in Paris, wurde Professor am Bauhaus in Dessau, später an der Akademie in Düsseldorf, wo er bis zu seiner Entlassung durch die Nationalsozialisten unterrichtete. In all seiner Bescheidenheit war er einer der grössten Künstler unseres Jahrhunderts. Seine subtilen, kindlich anmuten-

den Zeichnungen gehören zum Tiefsten und Suggestivsten, was unsere Zeit hervorgebracht hat. Er persönlich schätzte Kubin, Ensor und Redon. Manchmal betrieb er die Praxis der automatischen Zeichnung. Die Elemente, die in seiner Kunst am stärksten sprechen, sind das Kindliche und das Magische. Gerade das Magische verbindet ihn mit den Surrealisten und macht ihn für sie wichtig. So gewinnt seine Kunst den Charakter des Traums. Manche seiner Blätter erinnern an Kinderzeichnungen, an denen er immer Freude hatte (es ist die Zeit der Entdeckung der künstlerischen Schönheit von Kinderzeichnungen). Wie bei Kubin, bilden die Titel einen wesentlichen Bestandteil des poetischen Zaubers der Werke. Der Beschauer wird wie durch einen einschmeichelnden magischen Bann in ihre Traumwelt gezwungen. Das Wachsen von Pflanzen und Kristallen scheint in seiner verschwiegenen Welt hörbar zu werden. In dem Aquarell *Rotes Villenquartier* wachsen Strassen aufwärts wie Arme, die Häuser mit schauenden Fensteraugen emporreichen; Nadelbäume zweigen davon ab. Das Reich seiner Erfindungen ist still und absonderlich wie das der von ihm geliebten Kakteen. Er umgab sich gerne mit allerlei Arten von Pflanzen und Vegetabilien. Bezwingend ist auch der musikalische Rhythmus seiner Schöpfungen. Das Magische ist in ihnen oft von dämonischer Intensität[16]. Im *Moribundus* wird eine kindlich symbolhafte Schilderung aller Objekte gegeben: Bettstatt, Vogelbauer, Katze, die Objekte auf Tisch und Fenster, die Maske des Lebensmüden, übergross und schrecklich wie eine exotische Skulptur. Klee ist auch der Verfasser sehr bedeutender theoretischer Schriften, die aus seiner Lehrtätigkeit am Bauhaus hervorgingen.

Der Traum schlechthin ist der Inhalt der Kunst des russisch-jüdischen Meisters Marc Chagall (geb. 1887, Schüler des für das kaiserliche Ballett tätigen Leon Bakst). Ihre Wurzeln liegen in der russischen Volkskunst und in den mystisch religiösen Vorstellungen des chassidischen Judentums. Seit 1910 lebte er in Paris, doch blieb seine Malerei ein einziges Heimweh nach seiner russisch jüdischen Heimat, in die er nach dem ersten Weltkrieg kurz zurückkehrte. 1916 malte er seine Heimatstadt Vitebsk. Die Stadt mit ihren Türmen, Kirchen und Dächern ist tief in Schnee vermummt. Darüber schwebt die dunkle Silhouette eines wandernden russischen Juden, voll von ahasverischer Melancholie. Das Wandern, die ewige Heimatlosigkeit ist des Künstlers eigenes Schicksal, doch immer weilt seine Sehnsucht im russischen Dorf, in der Kleinstadt und ihrem Ghetto. Die Figur des Wanderers ist über die Landschaft geblendet und steht in keiner formalen Relation zu ihrer Umgebung, weder in Proportion noch in Stellung, sondern nur in inhaltlicher. Die Dinge erscheinen, wie sie sich im Traum verschieben. Fabeltiere (Hahn, Taube, der glückbringende Fisch), Uhren, die die Zeit schlagen, Davidsterne und Thorarollen, Blumensträusse und Fiedler, Hochzeitsglück, Tod und Jenseits füllen die in wunderbaren Farben erblühenden Traumbühnen seiner Bilder. Chagalls Bilder sind gemalte Irrationalität, fern von aller Logik der Wirklichkeit.

Das Manifest des „Blauen Reiters" führt uns noch zu einem anderen Traumgestalter, einem der bedeutendsten aller Zeiten: Alfred Kubin (geb. 1877). Dass Kubin vor mehr als einem halben Jahrhundert vielen Dingen, die von den Surrealisten programmatisch verkündet wurden, überzeugende künstlerische Gestaltung verlieh, ist heute eine allgemein erkannte Tatsache[17]. Kubins Technik ist solid, an den alten und manchen neueren Meistern geschult. Er machte keine Experimente im automatischen Zeichnen. Seine Kunst ist illustrativ, aber illustrativ im weitesten und unabhängigsten Sinn. Das Dichterische spielt die stärkste Rolle in ihr. Dieses Dichterische ist besonderer Art: es erscheint als Traum, als prophetische Vision, als Nachtmahr, als zweites Gesicht. Manches in Kubin lässt Jahrzehnte später Kommendes vorausahnen. So die Freude am Symbol, Bilderrätsel, Vexierbild. Das Aquarell *Zwecklos sich dagegen aufzulehnen* (Albertina) zeigt eine Welt, in der alle Dinge aus ihrem richtigen Platz gerückt sind, aber in einem viel tieferen und subtileren Sinn als bei Dali und Tanguy, nicht als banale, materialistische Wiedergabe paranoischer Vorstellungen, sondern als Vehikel einer hintergründigen Meinung, einer Lebensphilosophie. Riesenfische versteinern in einer Felslandschaft, ein Pullmanwagen bleibt als petrifizierte Arche auf einem Steinkegel hoch in der Luft sitzen und versteinerte Menschen fallen um wie Kegel. Eine Riesenlarve trägt ein Haus, Vermummte schleppen einen Sarg. Schlote erfüllen den Himmel mit Rauchschwaden, die sich zu gespenstischen Schmetterlingspuppen und Pflanzenkolben verdichten. Angstgefühl teilt sich dem Beschauer mit, aber als Weltuntergangsstimmung. Es ist veranschaulichter Verfall, Desintegration. Viele Blätter dieser Art schwelgen in Moder, in historischem Gerümpel[18]. Wie hängt Kubin an der Rumpelkammer des alten Österreich! Darin liegt aber auch wieder der ganze Zauber dieser Welt, die viel adeliger und vornehmer ist als die der Surrealisten. Es ist zwecklos, sich gegen diesen vom Schicksal verhängten Verfall aufzulehnen. Er wird unausweichlich kommen, und Kubin hat ihn früher an die Wand gemalt als alle anderen. In seinen Werken lebt eine geheime Ethik, ein Predigertum der auf eine gespannte Gegenwart empfindlich reagierenden Phantasie. Die fürchterliche Grausamkeit mancher seiner Visionen lässt die Nachtseite der menschlichen Natur ahnen, die wir als Fratze schliesslich im hellen Tageslicht erlebten, nachdem sie Kubin lange vorher im dichterischen Halblicht seiner Zeichnungen gezeigt hatte. Kubins Roman „Die andere Seite", ein dichterischer Niederschlag dieser Welt, ist eines der bedeutendsten Werke der Weltliteratur. Es würde heute vielleicht das Protoevangelium des Surrealismus genannt werden, wenn es nicht in Deutsch geschrieben und so der internationalen Welt unbekannt geblieben wäre. Es ist verblüffend zu sehen, dass Kubins magische Kleisterfarbenbilder bereits im ersten Jahrzehnt unseres Jahrhunderts entstanden: *Die verpuppte Welt, Tiefsee.* Sie lassen in den chaotischen Dämmer blicken, aus dem die Urgestalten eines phantastischen Kosmos geboren werden. Es ist die Welt der Mollusken, Mikroben, Larven und

Schalentiere, die heute in den Traumszenerien der Surrealisten eine solche Rolle spielt.

So scheinen wir mit dem Jahrhundertbeginn bei den Ahnen der Surrealisten in direkter Filiation angelangt zu sein — zum Unterschied vom renaissancemässigen Wiederbeleben verwandter Phänomene aus früheren Jahrhunderten. Ein Urteil, das diese Kunst ablehnt, müsste auch Kubin als Verfall und Widerkunst ablehnen. Doch die Kette reisst noch nicht ab. Wir wollen ihr ins vergangene Jahrhundert folgen. Dort finden wir erstaunliche Vorformen dessen, was als allerletzter Wahnsinn der Gegenwartskunst erachtet wird. Odilon Redon (1840—1916), ein mit einer spätromantischen Nebenströmung[19] verknüpfter Zeitgenosse der Impressionisten, war ein Schöpfer solcher Vorformen. Seine *Monstres Marins* zeigen Urfische und Urpflanzen, aus denen wie im Traum menschliche Gesichter hervorwachsen. Dieses Bild ist eine unmittelbare Vorform von Kubins Kleisterfarbenbildern. In Kubins Werk wirkt die vegetabile, schlingpflanzenhafte Linie des „Jugendstils" nach. Bahnbrecher dieses Stils in Architektur und Kunstgewerbe waren Van de Velde und Horta in Belgien, Guimard in Paris, Macintosh in Wien[20]. Bei Redon finden wir Ansätze zu dieser Formensprache schon in den Siebzigerjahren. Dieser ornamentale Stil hat auch in der Architektur einen genialen, noch wenig bekannten Vorläufer gehabt, den baskischen Architekten Antonio Gaudi. Das Wellenlinien- und vegetabile Kurvensystem, als Art Nouveau, Jugendstil, Sezession um 1900 allenthalben in der westlichen Welt verbreitet, erscheint bei ihm bereits seit den Achtzigerjahren in Verbindung mit architektonischen Gebilden, die wie Ausgeburten von Fieberträumen wirken. Seit 1882 wurde an Antonio Gaudis „Sagrada Famiglia" in Barcelona gebaut, einer unvollendeten Kathedrale, deren Äquivalente nur in den traumhaften Pflanzenkolben- und Fruchtknotenformen der Bilder von Hieronymus Bosch zu finden sind. Wenn irgendwo Art Nouveau mehr als blosse Dekoration, d. h. Ausdruckskunst intensivster Art geworden ist, so in Gaudis Werken. Die Renaissance von Art Nouveau in der Formenstruktur der jüngsten Werke von Ernst, Masson, Dali, Tanguy wurde vielfach beobachtet. Ihre gemalten Traumarchitekturen sind schon ein halbes Jahrhundert früher steinerne Wirklichkeit in Gaudis Schöpfungen geworden.

Wenn wir nach Symptomen der Kunst des 20. Jahrhunderts fragen, die sie von der anderer Perioden unterscheidet, so kommen wir auf folgende hervorstechende Züge:

1. Die Bedeutung des Traums und Unterbewussten als inhaltlichen und formalen Prinzips der Bildgestaltung.
2. Die Bedeutung des Symbols.
3. Restlose Loslösung des künstlerischen Ausdrucks vom objektiven Weltbild des wissenschaftlichen Rationalismus, wobei Primitivismus und Paranoia die Bedeutung von Hemmungsbefreiern erster Ordnung erhalten. Daher Entdeckung der Kunst der Exoten, Kinder, Dilettanten und Paranoiker.

Traum und Symbol als Prinzipien der Bildgestaltung sind nicht neu — sie haben schon in anderen Jahrhunderten viele und bedeutsame Formulierungen erhalten, die meisten das Symbol. Völlig neu ist die Bedeutung der im dritten Punkt zusammengefassten Charakteristika. Wie aber in vielen Momenten hat auch in diesem der Zeitraum der letzten beiden Jahrzehnte des 19. Jahrhunderts, also die Ära des Nachimpressionismus, die wichtigsten Grundlagen gelegt. Es ist da vor allem des Meisters Erwähnung zu tun, der für die künstlerische Gesamtlage der Gegenwart die gleiche Bedeutung hat wie Cézanne für den Kubismus und Van Gogh für den Expressionismus: Gauguin (1848—1903). Gauguin, dessen Kunst Cézanne noch den Vorwurf dekorativer Chinoiserie machte, von dem Van Gogh in tragischem persönlichen Konflikt sich trennte, wächst in seiner Bedeutung heute immer riesenhafter empor. Art Nouveau wurde in Gauguins Werk Symbol und Ausdruck, um die sich die Kunst unserer Zeit so müht. Er suchte und fand den Weg zurück zu den primitiven Kulturen und starb einen Tod der Entsagung für sein Werk in der Südsee wie ein christlicher Märtyrer nach einem Dasein beispielloser Selbstaufgabe. Die Kunst der exotischen Schnitzer und Töpfer, der Maler und Weber wirkte als einer der stärksten Anreger auf seine mit magischem Ausdruck gesättigte, farbenglühende Malerei. Von ihm an erst existiert die Bedeutung der Kunst der Exoten für das moderne Schaffen, so konstitutiv für Fauvismus, Kubismus, Expressionismus und Surrealismus. Das Ringen um ein neues religiöses Erleben war der Weg, auf den ihn schon die primitiven Steinskulpturen der Bretagne lenkten. In seinen Holzschnitten ist er am freiesten und weitesten voraus. In ihnen ist die Amalgamierung mit der Kunst der Exoten erfolgreich vollzogen. Da werden gewellte Formen und Linien zu mit magischem Ausdruck gesättigten Symbolen — ursprünglich, primär und zugleich unendlich kultiviert, verfeinert. Die Komposition *Badende Frauen* existiert auch als Gemälde, ist aber im Schnitt viel stärker. Die weissen Schaumkronen der Wellen werden zu den Augen von Dämonen, die aus der Zeichnung herausblicken. Dieser magische Bann hintergründigen Wesens spricht auch aus den Blättern des Meisters, der Gauguin als Graphiker am meisten verdankt: Edvard Munch. Traum und Tod füllen in symbolhaft gewellten Formen seine meisterhaften Lithos und Holzschnitte. Er benützte die Astlöcher rauher Holzplatten als magische Augen, die den Betrachter anstarren. Strindberg hat in einem seiner Märchen diesen magischen Bann von Holzstruktur mit Astaugen gleichfalls geschildert.

Paranoia konnte für diese vor dem Positivismus in die Urgründe zurückflüchtende Kunst die Rolle des Befreiers spielen. Hier ist nicht von Van Gogh zu sprechen, der sein Werk in den letzten Lebensjahren in einem unerhörten Ringen dem Dämon des Wahnsinns abgerungen, bewusst erkämpft hat, bei völlig klarer, philosophischer Beherrschung seiner selbst[21]. Ich möchte hier von anderen Künstlern sprechen, bei denen schizoide Veranlagung oder ein plötzlicher schizophrener Schub eine solche Beeinflussung der künstlerischen Struktur mit sich brachten, dass sie bei

ungebrochener künstlerischer Schöpferkraft zu den wichtigsten Ahnherren dessen wurden, was im 20. Jahrhundert so aktuelle Bedeutung erhielt.

Bei dem 1860 geborenen Belgier James Ensor ist die Abwendung von dem impressionistischen Naturalismus seiner Jugendjahre bereits in der zweiten Hälfte der Achtzigerjahre deutlich zu beobachten, zunächst nur im Inhaltlichen, dann in der ganzen Bildstruktur. 1888 entstand *Der Einzug Christi in Brüssel*, eines der wichtigsten Dokumente der neuen Kunst. Er wurde angeregt durch die Maskeraden des *Ommegank*. Über die blosse optische Erscheinung des Aufzugs von maskierten Menschen hinaus werden die Masken zum eigentlichen Bildinhalt. Sie verhüllen nicht, sondern erhalten eine fremdartige Lebendigkeit und offenbaren eine Realität, die auf einer anderen Ebene als der des Naturalismus gelegen ist. Sie wandern alle dem Beschauer entgegen und starren ihn an. Ein *horror vacui* hat die ganze Bildoberfläche mit Köpfen und Erscheinungen gepflastert. Das Gefühl von Platzangst und Massenpanik teilt sich dem Beschauer mit[22]. Dass nicht die naturalistische Darstellung eines Maskenzuges gemeint ist, erhellt auch aus der Detailstruktur. Die Köpfe sind verschoben, aus aller naturalistischen Proportion gebracht und expressiv verzerrt[23]. Wenn auch Massenszenen von Bosch und Bruegel als Anreger gewirkt haben mögen, wir finden keinen Zug von Archaismus. Die Magie der Maske und der Masse wurde in der Kunst noch nie so überzeugend realisiert. Die Irrealität von Ensors malerischer Struktur wird auch in seinen Stilleben ersichtlich, denen Kubin starke Anregung verdankt. Ensor ist einer der erstaunlichsten Vorläufer von Expressionismus und Surrealismus. Das wird in seinen Radierungen besonders deutlich. Man mag dies eine kranke, verfallende Welt nennen — diese Kunst hat unerhörte neue Möglichkeiten eröffnet.

Ein stiller Schizoider unter den Künstlern wurde der Douanier Rousseau (geb. 1844) genannt. Der kleine Zollbeamte, der sich der Malerei zuwandte, war im Leben ein grosses Kind, von beispielloser Naivität. Von den meisten wurde er bei Lebzeiten als Dilettant verlacht. Seine Bilder haben alles gemein mit den Werken primitiver Dilettanten, malender Handwerker (der schon immer bestehenden, aber jetzt erst beachteten *maîtres populaires* und *modern primitives*), doch ₁was sie von ihnen unterscheidet, ist ihre künstlerische Qualität, ihr Adel, wie es ja Kunst und Unkunst auch unter den Werken der Kinder und Geisteskranken gibt. Dieses Genie hat von selbst die Einfachheit und Überzeugungskraft kindlicher Kunstformen in seinen Werken heraufbeschworen. Seine Bilder sind von grosser, oft feierlicher Wirkung. Dabei hat Rousseau seine Eigenart als tragfähiges Stilprinzip erkannt und bewusst die Natur in diesem Sinn umgestaltet, wie ein Vergleich seiner impressionistischen Landschaftsskizzen vor der Natur mit dem abstrakten Bau der im Atelier ausgeführten Bilder beweist.

Das merkwürdigste, in seiner internationalen Bedeutung vielleicht nur von unseren zeitgenössischen Künstlern erkannte, sonst aber kaum über den Kreis

der schwedischen Kunstfreunde und -historiker hinausgedrungene Beispiel ist Ernst Josephson (1851—1906). Er war das Haupt der impressionistischen Malerbewegung in Schweden, der Führer der fortschrittlichen Opposition vom Pariser Boden aus. Eine Gemütserkrankung des schon in seinen impressionistischen Bildern überaus sensiblen Künstlers hatte im Jahre 1886 einen plötzlichen schizophrenen Schub zur Folge, der sein Schaffen auf eine andere Ebene verlagerte. Von da an produzierte er meistens nur mehr Zeichnungen, die zu den bedeutendsten Vorläufern der Kunst des 20. Jahrhunderts gehören. Die *Erschaffung Adams* zeigt ein riesiges Geisterhaupt, das einen bewegungslos schlaffen Körper anhaucht. Es hat etwas von der magisch bannenden Grösse der Visionen William Blake's. Alle harte Konsistenz naturalistischer Bildgestaltung ist verlassen. Schweifende, tastende, pflanzenhaft kriechende, vorfühlende Linienbewegungen ergehen sich in traumhaften Verschlingungen. Die Feder hat das Bestreben, wie unter magischem Zwange ohne abzusetzen weiterzuwandern. Man mag diese Zeichnungen als Signale geistiger Erkrankung ansehen, doch sind sie zugleich einzigartige Kunstwerke. Sie liefern den Beweis, dass die geistige Verschiebung keinen Abbruch der schöpferischen Fähigkeit zu bedeuten braucht. Im Gegenteil, die Krankheit scheint die Phantasie erst restlos befreit zu haben[24]. Sie bedeutet nur eine Verlagerung von der naturalistischen auf die anaturalistische Ebene. An Stelle des optischen Bildes tritt die Vision. Was bei Redon beabsichtigte dichterische Vision war, wirkt hier wie mediumistisches Diktat, zwangsläufige Niederschrift. Josephson hat eine ungeheure Wirkung auf die Graphik der letzten Jahrzehnte ausgeübt. Picassos Linienzeichnungen von Akten stehen ebenso unter ihrem Einfluss wie die graphischen Arbeiten Massons, Dalis und Tschelitschews. Es hat ein halbes Jahrhundert gebraucht, ehe dieser Meister seine verdiente Auswirkung fand.

Ich habe so viele bedeutende Zeugnisse nachimpressionistischer Kunst aufgerufen, dass diese historische Aufzählung allein davor warnen müsste, die moderne Kunst nur als Verfallsprodukt einer dämonisierten Welt, als Krankheitserscheinung anzusprechen. Wenn die surrealistischen Maler im engeren Sinn einen Vorwurf verdienen, so ist es eher der des Eklektizismus. Doch wie ich schon andeutete, die bedeutendsten Surrealisten sind jene, die nicht zu ihnen gehörten, die vielleicht zeitweilig mit ihnen sich zusammenschlossen, sonst aber ihre eigenen Wege gingen. Unter ihnen finden wir die eigentlichen schöpferischen Former der neuen geistigen Inhalte, um die sich die Surrealisten bemühen. Bei ihnen wird zur ethischen Notwendigkeit, was bei den anderen müssiges Spiel ist. Der Katalane Juan Mirò (geb. 1893) ist einer von ihnen. Von 1925 bis 1930 war er mit den Surrealisten liiert. An originaler schöpferischer Begabung ist er ihnen bedeutend überlegen. Er geht seinen eigenen Weg wie Klee, von dem er am stärksten beeindruckt wurde. Seine Bilder erinnern an Legemosaike für Kinder. Undulierende Formen sind in intensiven Farben voneinander abgehoben. Durch den Linienrhythmus werden

sie miteinander verbunden, durch die Intensität der Farben wie Signalscheiben isoliert.

Hier müssen wir auch Henry Moore (geb. 1898) nennen. Er ist nicht nur der grösste lebende Bildhauer, sondern auch einer der bedeutendsten Zeichner. Seine Formen sind aus den Urgegebenheiten der Materie heraus erfunden, aus dem Gestein, aus dem Englands vieltausendjährige, ausgewaschene Steilküsten bestehen, aus Knochen, aus verkröpftem Holz. Sie nähern sich den Skulpturen prähistorischer Perioden. Ausgeschliffene Löcher durchhöhlen den Block von allen Seiten. Der Raum ist ebenso geformt wie die solide Masse, ein Phänomen, das bisher nur bei der Architektur zu beobachten war. Die Ergebnisse sind von bezwingender Monumentalität. Man könnte meinen, dass sie eine vollkommene Entfremdung und Entseelung der menschlichen Gestalt bedeuten. Dagegen spricht aber das Selbstzeugnis des Künstlers: „Es könnte scheinen, als ob ich Gestalt und Form als Selbstzweck betrachten würde. Fern davon. Assoziative, psychologische Faktoren spielen in der Skulptur eine grosse Rolle. Meine Skulptur wird weniger darstellend, weniger eine äussere visuelle Kopie, und so das, was die Leute mehr abstrakt nennen würden; aber nur weil ich glaube, dass ich auf diesem Wege den menschlichen psychologischen Inhalt meines Werkes mit der grössten Unmittelbarkeit und Intensität darstellen kann." Moore's Shelterskizzenbücher und -zeichnungen aus den Tagen von Englands heroischem Luftkampf belegen die Wahrheit dieser Worte. Die horizontalen Blöcke werden in ihnen Schläfer, bedrückt von der Angst vor drohenden Mächten. Die vertikalen Blöcke werden zu Wanderern, die nach nahenden Flugzeugen besorgt auslugen.

Wir wenden uns zum Abschluss dem Grössten zu: Picasso (geb. 1881). Seine Kunst war immer Ausdruckskunst von höchster Intensität. Die letzte Periode, man mag sie die „surrealistische" oder „magische" nennen, bekundet dies mehr denn jede andere. Picasso ist sich eigentlich seit Jahrzehnten treu und gleich geblieben — Neuklassisches, das das Magische stets begleitet, steht in keinem Widerspruch zu ihm. Die in der kubistischen Periode analytisch zerlegte, schliesslich in die Fläche gebreitete Form gibt Gelegenheit zu ihrer völligen Zertrümmerung und beliebigen Wiederanordnung, durch die sich der Beschauer mit einiger geistiger Mühe durchlesen muss, die aber unabhängig von ihrer Gegenstandsbedeutung eine magisch bannende Wirkung ausübt. Aus vielen dieser Bilder spricht die Hypnotik der Maske. 1925 beginnt eine Phase der stärksten Annäherung an den Surrealismus, für die *Die Frau im Lehnstuhl* (1929) als Beispiel diene. Viele werden dieses Gemälde als abstossendes Zerrbild empfinden. Das Menschenwesen wird in ihm auf seine animalischen Funktionen zurückgeführt, die mit der Primitivität und Unverhohlenheit von Kinderzeichnungen frühesten Alters dargestellt sind. Ein offener Mund zeigt Zähne zum Beissen, öffnet sich zum Verschlingen. Augen- und Nasenlöcher, Brustwarzen, Nabel, Geschlechtsorgan dienen als elementarste Orientierungspunkte.

Auf die Un-deutlichkeit der magisch gestückten Bilder folgt eine sich aller Dezenz begebende hemmungslose Überdeutlichkeit. Dieses Wesen gehört einer schrecklichen Welt an, über der die Ahnung kommender Zerstörung hängt. Diese trat als Wirklichkeit in Picassos Leben ein. Die in künstlerischen Visionen vorausgeahnten Grausamkeiten wurden Wirklichkeit. Die menschliche Form wurde gequält, zerfetzt und in natura zu einem grauenhaften Zerrbild ihrer selbst. Die deutsche Kondorlegion, die für Franco eingesetzt wurde, zerstörte am 28. April 1937 die schutzlose kleine baskische Stadt Guernica und verwandelte sie in einen Trümmerhaufen sinnloser Zerstörung mit zerfetzten Leibern. Zwei Tage nach dem Ereignis begann Picasso ein Bild in Riesendimensionen (3 × 8 m), als Lösung der Aufgabe, ein Wandgemälde für den Pavillon der spanischen Republik auf der Pariser Weltausstellung zu malen. Es ist in trauervollem Schwarz-Weiss gehalten. Das Sterben, das es schildert, ist nicht schön, sondern voll abstossender Indezenz und paranoischer Zertrümmerung. Doch so ist der Tod im Zeitalter des totalen Krieges.

Guernica zeigt die Möglichkeit einer neuen Monumentalmalerei aus den Gegebenheiten einer in sinnloser Selbstzerstörung zerfallenden Welt heraus. Diese Zerstörung hat sich in Picassos Kunst vor dem Ereignis angemeldet. Diese Kunst findet auch die grosse Form, sie zu überwinden. Dabei sind die hiefür verwendeten Formen „surrealistische". Soll man also nur von „Produktion" und nicht von Kunst sprechen?

Picassos Schaffen ist letztlich ein Ringen um den Menschen, wie es das seines grossen lateinamerikanischen Zeitgenossen José Clemente Orozco (1883—1949) ist. Der aus spanischem und indianischem Blut ersprossene Künstler ist vielleicht der einzige Monumentalmaler grossen Stils der letzten Zeit. Mexikos säkularisierte Klöster und Kirchen füllte er mit riesigen Fresken. Ihr Inhalt ist politisch-religiös, denkerisch. Wie Picasso war Orozco ein Kämpfer für die Freiheit, für die gequälte Menschheit. Grauenhafte Maschinenzerstörung füllt in Überdimensionen viele seiner Werke, Larven und Fratzen, die an aztekische und toltekische Skulpturen erinnern. Darüber aber erhebt sich siegreich der Mensch, der in seinem Leiden wie eine Fackel brennt (Kuppel des Hospicio Cabanas 1936—39).

Orozcos Kunst lodert auf in ungeheurem Pathos, das zu seinen Ahnen Tintoretto und das spanische Barock zählt. Picassos Kunst verschliesst sich hermetisch, eiskalt nach aussen, doch innen glühend, wie es die während der deutschen Besetzung von Paris entstandenen Werke sind. Picasso arbeitete im Verborgenen, in einer von niemand gekannten Werkstatt. Man wusste lange nicht, wo er war. Damals entstanden verschwiegene Bilder, deren Gegenstand die Maske, das Symbol, das Siegel ist. Doch auch hinter ihrer hermetischen Schale ist die tief humanistische Gesinnung dieser Kunst unverändert lebendig.

Aus seinem geschichtlichen Zusammenhang gerissen, als isolierte Erscheinung betrachtet, nimmt der Surrealismus leicht Dimensionen an, die in keinem Verhältnis zu seiner wirklichen Bedeutung stehen. Deshalb wurde in obigen Ausführungen

versucht, ihn in seinem geschichtlichen Zusammenhang mit Hauptströmungen der Kunst des 20. Jahrhunderts darzustellen. Es hat sich dabei ergeben, dass wesentliche inhaltliche und formale Elemente des Surrealismus bereits lange vor dem Auftreten der sich als solche bezeichnenden Surrealisten ihre künstlerische Prägung erfahren haben, wenn auch nicht in so programmatisch betonter Weise. Diese Elemente lassen sich unter den drei Hauptgesichtspunkten der Bedeutung des Traums, der Bedeutung des Symbols und der restlosen Loslösung vom Weltbild des wissenschaftlichen Rationalismus zusammenfassen. Damit ist auch ihre Deszendenz weit über die Grenze des Jahrhunderts zurück angedeutet, da solche Elemente in den früheren Jahrhunderten immer wieder in die Erscheinung getreten sind, wenn sie auch nicht so auffällig im Vordergrund standen. Eine Kritik, die wegen des Vorhandenseins dieser Elemente über den Surrealismus als Unkunst den Stab bricht, trifft auch viele bedeutende und wertvolle Erscheinungen, ohne die die Kunst des 20. Jahrhunderts nicht bestehen würde.

Der Surrealismus im engeren Sinn einer historischen Gruppe fordert zur Kritik heraus, aber die Kritik müsste sich gegen andere seiner Eigenschaften richten, die sich inzwischen durch den Verlauf der geschichtlichen Entwicklung deutlicher ausgeprägt haben. Dazu gehören vor allem intellektuelle Hellhörigkeit, flinke Wendigkeit des Verstandes, facile Anpassungsfähigkeit an das, was gerade erwartet, gewünscht und verlangt wird. Dali mag da wieder als Beispiel für das Gesamtphänomen dienen. Seine jüngste Entwicklung zeigt allzu deutlich Anklänge an jene gelippte Art der Malerei, um die sich viele unter äusserem Diktat gemüht haben: Anklänge an das, was in den Dreissiger- und Vierzigerjahren als nationaler Idealismus und nachher als demokratischer Realismus verkündet wurde. Es braucht aber gar nicht auf so konkrete historische Beispiele hingewiesen zu werden, die Erklärung könnte vielleicht einfach in einem von Gianraschino geprägten Satz gesucht werden: „*La buona società ha una immancabile simpatia per le peggiori doti dell'artista*"[25]. An dieser Stelle hätte eine wirksame Kritik des Surrealismus ansetzen können, aber nicht an dem Anathema einer Pervertierung aller künstlerischen Werte.

Es kann gewiss nicht geleugnet werden, dass die moderne Kunst auch krankhafte Züge aufweist, denn jede Kunst lebt aus ihrer Zeit, verarbeitet deren Eigenschaften und Ideen als Rohmaterial und ist deshalb auch für die „Krankheit der Zeit" anfällig. Wo aber das Zeitbedingte auf wirkliches Schöpfertum trifft, erfolgt die Katharsis, die Überwindung des Krankhaften durch Schaffung neuer künstlerischer Werte. Künstlerische Werte aber offenbaren Wahrheiten und sind deshalb auch als ethische Werte anzuerkennen.

Pathologische Elemente als solche werden deshalb noch nicht als künstlerische Werte anerkannt. Wer Chiricos Kollektive auf der venezianischen Biennale 1956 sah, konnte sich eines quälenden, beängstigenden Eindrucks nicht erwehren. Man stand einer Tragödie gegenüber, dem erschütternden Schauspiel, wie ein einst

hochfliegender, edler Geist zu einem Zerrbild seiner selbst geworden war. Da war die Katharsis nicht mehr gelungen, sondern der Schöpfergeist war zerbrochen. Die Furcht davor, dass die Katharsis nicht mehr gelingen könnte, hatte einst Van Gogh die Waffe in die Hand gedrückt. Dass aber selbst ein unheilbarer klinischer Krankheitszustand schöpferisches Ingenium nicht zu zerstören braucht, dafür sind Hölderlin und Josephson ergreifende Beispiele.

Ein Zeitalter wirklichen Kulturverfalls ist nicht reich an schöpferischen Ingenien, denen die Katharsis gelingt. Unser Zeitalter jedoch ist es, deshalb muss anerkannt werden, dass das Konstruktive in ihm das Destruktive überwiegt, die Neuschöpfung die Zerstörung überdauert.

Wir stehen am Schlusspunkt, um die uns gestellte Frage zu beantworten: Verfall oder neue Wege? Kehren wir zu Sprangers Gedankengängen zurück. Ich zitiere: „Den eigentlichen Gipfel unseres Problems aber erreichen wir mit dem Fall, dass eine lebende Generation, obwohl sie das Vermögen dazu hätte, die vorgefundene Kultur aus ethischer Entscheidung heraus nicht will. In dieser Wertdivergenz zwischen der objektiven Kultur und dem subjektiven Kulturwillen kündigt sich eine tiefgehende Strukturveränderung der menschlichen Geistesart an. Und keineswegs liegt darin notwendig ein Anstoss zum Kulturverfall. Vielmehr beruht darauf aller Fortschritt, denn was diesen Namen verdient, kommt nur aus einer solchen radikalen Umkehr, aus einer totalen ‚Wiedergeburt‘, die immer geistige Revolution bedeutet." Die Situation der Kunst der Gegenwart als eines unablösbaren Teiles der kulturellen Gesamtheit könnte nicht mit deutlicheren Worten präzisiert werden. Damit ist auch die Antwort auf die eingangs gestellte Frage gegeben. Wir sehen in den schöpferischen Künstlern der Moderne ein Nein, das leidenschaftlich ausgesprochen wird, um ein neues Ja zu finden. Würden die so genannten Surrealisten nicht existieren, das künstlerische Gesamtbild der Gegenwart würde nur geringe Einbusse erleiden. Die geistige Strömung aber, von der sie nur eine späte und beiläufige Auswirkung darstellen, entspringt aus innerer Notwendigkeit, hat zu bleibenden Meisterwerken geführt und ist daher aus jenem Gesamtbild nicht wegzudenken.

Deutsche Vierteljahrsschrift für Literaturwissenschaft und Geistesgeschichte, Jg. 32, Heft 2, Stuttgart 1958, pp. 263—285. (Für die Veröffentlichung vom Autor überarbeiteter Vortrag).

Hodler, Klimt und Munch als Monumentalmaler[1]

Der gemeinsame Nenner der europäischen Kunst an der Wende vom 19. zum 20. Jahrhundert ist ihr Streben nach dem, was man mit dem Worte „Stil" bezeichnete. Naturalismus und Impressionismus hatten ihre dominierende Rolle verloren. Es galt nicht mehr, den Bildgegenstand in einer der äusseren Wirklichkeitserfahrung entsprechenden Weise zu beschreiben, sondern die Form in einer über das Zufällige hinausgehenden Weise zu steigern, das Typische, immer Wiederkehrende und Gesetzmässige aus ihr herauszuholen. Nicht mehr der Eindruck des Augenblicks, das rasch sich Wandelnde, das Momentane wurde als das vornehmste Problem der künstlerischen Darstellung angesehen, sondern das Stabile und Tektonische, die Verankerung in einem ausgewogenen Formensystem. Demgemäss legte man besonderen Nachdruck auf die monumentale Qualität der Erscheinung. Ihre Belebung überliess man nicht dem flüchtigen Spiel optischer Phänomene auf ihrer Oberfläche, sondern festlichem und feierlichem Dekor, mit dem man sie schmückte. Das Dekorative gewann als Korrelat des Monumentalen, als seine sinngemässe Ergänzung neue Bedeutung. Vornehmster Bildgegenstand war nicht mehr ein zufälliger Ausschnitt aus der Wirklichkeit mit seiner Überraschungswirkung, sondern eine neue Bildordnung, die die Wirklichkeit steigerte, über sie hinausging. Es galt nicht mehr, die Natur abzuschreiben, sondern sie zu steigern, zu vereinfachen, des Zufälligen zu entkleiden. Diese formalen Tendenzen waren Symptome für einen Wandel, dem auch neue inhaltliche Bestrebungen entsprachen. Die grossen gesetzlichen Rhythmen des Lebens, die Mächte, die es lenken, das über der physischen Wirklichkeit herrschende Reich des Gedanklichen trachtete man bildlich darzustellen. So entstand eine Kunst, die die innere Aussage wieder an erste Stelle rückte, eine Kunst, die die Natur nicht abschrieb, sondern steigerte und sich von ihr entfernte, wenn es die Sprache des Ausdrucks in Linie, Farbe und Form erforderte. Die Erfüllung dieses künstlerischen Strebens sah man in einer neuen Monumentalmalerei.

Die drei bedeutendsten Künstler dieser allgemein europäischen Bewegung waren Ferdinand Hodler, Gustav Klimt und Edvard Munch. Diese Künstler betrachteten monumentale Aufgaben als das eigentliche Ziel ihres Schaffens. Wenn dieses Wollen nur in Fragmenten verwirklicht werden konnte, so lag die Ursache in der Problematik der Zeit und der Stellung der Künstler in der menschlichen Gesellschaft. Gegenstand unserer Betrachtung ist ein Teilproblem ihres Schaffens, allerdings ein sehr wesentliches, durch das sie sich in eine Linie stellen und zum wechselseitigen Vergleich auffordern, der sehr zum Verständnis ihres Werkes beiträgt. Gerade diese Tendenz ihrer Kunst, die wir als Erfüllung des Stilwollens an der Jahrhundertwende ansehen

müssen, war es, was die Künstler selbst, teils ausgesprochen, teils unausgesprochen, als tiefe Sehnsucht empfanden, als Ziel ihrer Wünsche und Hoffnungen. Der für die abendländische Kunst seit der Romantik geltende Zwiespalt zwischen den Künstlern und der Gesellschaft, die problematische Struktur der Zeit selbst, in der die Künstler schufen, haben diesem Streben nach einer neuen grossen Monumentalmalerei Hindernisse in den Weg gelegt, die seine Realisierung nur teilweise ermöglichten. Aber gerade in seinem idealen Wollen ist dieses Streben imponierend und geschichtlicher Betrachtung würdig, auch dort, wo es fragmentarisch blieb, ja selbst, wo es in Irrwege und Sackgassen führte, aus denen die Grossen immer herausfanden, während die Kleinen sich hoffnungslos in ihnen verrannten und Monumentalkunst in eine billige Kommerzproduktion unter dem Beifall der grossen Menge verwandelten, die manches mit der Kommerzialisierung der sogenannten „ungegenständlichen Kunst" von heute gemein hat.

Das Thema ist aber auch geeignet, Einblicke in die geistige Haltung der Zeit zu gewähren und geistesgeschichtliche Beziehungen zum Denken der Zeit blosszulegen. Es vermag zu lehren, dass selbst ein so sehr durch die Pariser Schule erzogener Künstler wie Munch keineswegs nur Fragen der Form und Farbe nachging. Seine Verwurzelung in der philosophischen Sphäre seiner Zeit ist stärker, als der durchschnittliche Bewunderer seiner Kunst annimmt. Wir wollen uns in der folgenden Betrachtung nach beiden Aspekten orientieren: sowohl nach dem rein kunstgeschichtlichen, der in erster Linie das Phänomen der Gestaltung von Form und Farbe ins Auge fasst, als auch nach dem geistesgeschichtlichen, der die intellektuelle Umwelt der Künstler berücksichtigt und ihre eigene Haltung zu dieser Umwelt ins Kalkül zieht. Welchen Reflex letztere in ihrem Schaffen gefunden hat, kann wesentliche Aufschlüsse für ihre Erkenntnis bringen.

Es wurde eingangs festgestellt, dass die drei um 1900 für die Stilwende entscheidenden Maler — Hodler, Klimt und Munch — in monumentalen Aufgaben das eigentliche Ziel ihres Schaffens erblickten. Es ist das Tragische an ihrer Stellung in der Zeit, dass diese ihrem hohen Wollen nicht entgegenkam und letzteres nur mit Mühen und Kämpfen eine immer wieder vereitelte Verwirklichung fand. Nur einem von den dreien, Hodler, war es vergönnt, dieses Ergebnis *al fresco* in einem wenig dafür geeigneten Museumsgebäude historisierenden Stils zu zeitigen: *Der Rückzug von Marignano* (fig. 104) in der Waffenhalle des Schweizerischen Landesmuseums in Zürich. Alles übrige von Hodlers Monumentalmalerei blieb Fragment, in Gestalt mächtiger Leinwände da und dort verstreut, von denen auch nur zwei — *Der Auszug der Jenenser Studenten* in der Universität Jena und *Die Einmütigkeit* im Rathaus von Hannover — an den ihnen zugedachten Platz gelangten.

Hodler wurde 1853 in Bern geboren, Munch 1861 in Löjten, Hedemarken, und Klimt 1862 in Wien. Hodler war also der Älteste, der dem neuen Streben am frühesten Bahn brach[2]. Er war aufgewachsen in der Tradition des nach Frankreich

orientierten Naturalismus der Genfer Malerei. Sein Lehrer Barthélémy Menn wies ihn in der Landschaftsmalerei auf Corot. Grosse Bedeutung gewann für ihn auch das Studium der alten Meister, vor allem Dürers und Holbeins. Das stark Alemannische, Deutsche in Hodlers Wesen drängte von Anbeginn auf das Ausdruckhafte, auf Steigerung der Natur und kraftvolle Zusammenfassung. Der Künstler hatte eine harte Jugend, erfüllt von Armut, Krankheit und dem frühen Tode seiner Nächsten. Das Ringen um das Dasein half das Gedankliche in Hodlers Kunst steigern. Unter der Oberfläche des Realismus seines frühen Schaffens wuchs sein grosser tektonischer Stil heran. Hodlers Entwicklung war eine überaus selbständige, beinahe autodidaktische, in der der Einfluss der alten deutschen und Schweizer Tafelmalerei eine grosse Rolle spielte. Eine Reise nach Basel im Jahre 1875 machte ihn mit den Bilderschätzen der Universitätssammlung bekannt, die einen unauslöschlichen Eindruck in ihm hinterliessen. Die realistischen Bilder seiner Frühzeit — *Der Reformator, Der Schwingerumzug, Der Müller und sein Sohn, Das Turnerbankett, Das mutige Weib* — zeigen, wie der Monumentalstil des reifen Hodler schon im Kern der Erstlingswerke vorhanden ist und stetig heranwuchs. Im Jahre 1890 — es war ein schicksalhaftes Jahr in der europäischen Kunstgeschichte — erfolgte in dem Gemälde *Die Nacht* (fig. 101) der Durchbruch zu dem, was man „Ideenmalerei" nannte. Das Gemälde bedeutet eine Abwendung Hodlers vom Realismus seiner Jugendperiode und doch zugleich dessen logisch konsequente Fortbildung. Das Bildformat wird gross — der Künstler strebt nach der Fläche, die rhythmisch gegliedert wird. Autonome Prinzipien der Bildgestaltung beginnen sich zu entwickeln. Das Bild erweckte den Unwillen der Genfer Pfahlbürger. Dies veranlasste Hodler, mit seinem Werk dasselbe zu tun, was schon Géricault mit seinem *Floss der Medusa* und später Courbet mit seinem *Atelier des Malers* getan hatten: zur öffentlichen Schaustellung des Gemäldes, die ihm einen solchen materiellen Erfolg einbrachte, dass er mit dem Erlös im Jahre 1891 eine Reise nach Paris unternehmen konnte. Er zeigte dort das Gemälde dem grossen Erneuerer einer monumentalen Wandmalerei im Anschluss an das Trecento: Puvis de Chavannes. Der französische Meister nahm es mit Begeisterung auf und teilte seine Begeisterung seinem Freunde, dem Dichterphilosophen Joséphin Peladan, mit, so dass der Berner Bauer mit seinem Werk in die erste Ausstellung des „*Ordre de la Rose-Croix Esthétique*" einzog[3]. In Frankreich hatte sich eine Wende vorbereitet, eine Wende, die nicht nur die künstlerisch entscheidenden Kräfte erfasste — wir verbinden sie mit den Namen Seurat, Gauguin und Van Gogh —, sondern auch die Welt der Dichter und Philosophen. Diese Wende ist durch das Streben nach einem neuen Idealismus, nach dem Erhabenen, gekennzeichnet, das die Abwendung vom Alltäglichen und Banalen, die Hinwendung zum Symbolischen, ewig Währenden und Religiösen bedeutet. Peladan mit seiner Rosenkreuzerbewegung war dafür ebenso ein Ausdruck wie die Dichtung der Parnassiens und des Mallarmé. Munch lebte um diese Zeit

in Paris und die entscheidende Stilwende bereitete sich in seiner Kunst vor, die sein Schaffen im Jahre 1892 erfasste. Es ist eine Stilwende ähnlicher Art wie die, die in Hodlers *Nacht* zum Durchbruch gekommen war und in den beiden Gemälden von 1891/92 *Die Enttäuschten* (fig. 102) und *Die Lebensmüden* sich dokumentierte. Diese beiden Gemälde — man könnte sie Parallelwerke nennen — wurden im Salon der Rosenkreuzer 1892 ausgestellt. Obwohl Hodlers Beziehung zur mystischen Bewegung der Rosenkreuzer seinen Schweizer Kritikern und Biographen eine gewisse Verlegenheit bereitete, muss betont werden, dass der Künstler seiner Zugehörigkeit zu dieser Bewegung Freunden gegenüber immer grosses Gewicht beigelegt hat. Er empfand also sein eigenes Wollen als gleichgerichtet mit dem jener französischen Maler und Dichter, die die Loslösung vom Naturalismus erstrebten und eine neue Monumentalkunst, gedanklich, symbolisch, sakral gebunden, schaffen wollten[4]. Schliesslich ist nicht zu leugnen, dass Puvis de Chavannes ein bedeutender Maler und Peladan ein bedeutender Dichter und Denker war. Peladan hat in seinem Roman „*Finis latinorum*" Zukunftsvisionen von tiefer Wahrheit entfaltet. Er trachtete, die Gedankenwelt Wagners und Nietzsches mit ihrem Schicksalsglauben der französischen Geisteswelt vertraut zu machen. Dass Hodler zu diesen beiden Geistern stiess, hat vorhandene Elemente in seiner Kunst gestärkt und ihm in mancher Hinsicht die Zunge gelöst. Was sich in ihm schon längst vorbereitet hatte, kam nun, durch diese geistige Kraftquelle gespeist, offen zur Geltung.

Hodler hat in seinen eigenen kunsttheoretischen Schriften auf jene Elemente seiner Kunst hingewiesen, die ihn vom Naturalismus wegführten: 1. den Parallelismus; 2. die Rhythmik; 3. die Symmetrie.

Wölfflin hat in einer kleinen, aber ungemein durchdringenden Studie die Anwendung dieser Prinzipien in Hodlers Kunst aufgezeigt[5]. In den *Enttäuschten* und den *Lebensmüden* sitzen alte Männer, die die Bürde des Lebens mit tiefem Pessimismus tragen, in paralleler Reihung, dem Beschauer zugewendet, die Hände faltend, den Kopf aufstützend, trauernd. So stark der Realismus in den Details ist, eine grossartige Gebundenheit spricht aus dem Ganzen. Die Menschen Hodlers sind einsam; jeder ist in seiner Welt eingeschlossen und doch macht die Gleichartigkeit des Schicksals, das Gesetz, das über ihnen waltet, eine grossartige Einheit aus ihnen. Das ist der geistige Tenor von Hodlers Kunst für all sein weiteres Schaffen. Der Künstler will die grossen Lebensmächte gestalten. Schon im Jahre 1889 lesen wir in Munchs Tagebuch folgende Stelle: „Man sollte nicht mehr Interieurs und Leute malen, die lesen, und Frauen, die stricken. Es sollen lebende Menschen sein, die atmen und fühlen und leiden und lieben. Ich werde eine Reihe solcher Bilder malen. Die Menschen werden das Heilige darin verstehen und den Hut abnehmen wie in der Kirche." Eine ähnliche geistige Einstellung hat bei Hodler die Wandlung vom Realismus der Jugend zu diesen bedeutsamen Gemälden verursacht.

Das Prinzip der Rhythmik erscheint am reinsten in einem Gemälde entwickelt, das eine Gruppe von fünf älteren Männern, in feierlicher Bewegung nach links schreitend, darstellt. Sie tragen lange wallende Gewänder — wer Klimt noch persönlich gekannt hat, wird sich erinnern, dass er sich in seiner Werkstatt so zu kleiden pflegte. Die strenge Parallelität der *Enttäuschten* und *Lebensmüden* ist gelockert und in den Fluss freier, zugleich durch das künstlerische Gesetz gebundener Bewegung aufgelöst. Hodler gab diesem Gemälde den Titel *Eurhythmie*. Diese Eurhythmie fliesst aus einem Gesetz, das für den Maler zunächst ein optisches Element ist, doch aber auch den Widerspiegel eines geistigen bedeutet. Vom Anbeginn ist in Hodlers Werk eine Dualität der Welten vorhanden: die Überzeugung von der Existenz einer höheren ordnenden Welt, einer Welt der geistigen Transzendenz, die über der Welt des materiellen Zufalls steht. Er sieht die Aufgabe des Künstlers darin, diese Welt intuitiv zu erfassen und in seinem Werk sichtbar zu machen.

Ein Beispiel für Symmetrie der Bildgestaltung ist das Gemälde *Der Tag* (fig. 103) von 1899. Eine Gruppe von fünf weiblichen Akten, auf einer Hügelkuppe im Gebirge zur Zeit der Schneeschmelze gelagert, erhebt sich beim Erwachen des Tages in feierlichem Rhythmus. Die Gestalten entsprechen einander symmetrisch, wodurch eine getragene, feierliche, freskenartige Komposition erzielt wird, die um eine gross sich öffnende Mittelgestalt als Achse aufgebaut wird. Die flache Kurve, die die Scheitel der Frauen bilden, klingt in der Hügelsilhouette und der Wolkenwand dahinter nach; letztere schafft einen abstrakten Grund, der an die Fläche eines Freskos erinnert. Von diesem Grund heben die Silhouetten der Oberkörper sich ab, die das Erwachen ausdrücken, während die Unterkörper noch in schlafbedingter Lagerung verharren. Was in den *Enttäuschten* noch an realistischer Körperbehandlung vorhanden war, ist hier verschwunden. Die technische Durchführung ist Ölmalerei auf Leinwand, der Stil des Kunstwerkes ist aber nicht der eines Leinwandgemäldes. Die starken Konturen könnte man sich in eine Mauerfläche gegraben denken. Die kräftigen, kontrastreichen Farben ohne Brechungen und Übergänge prägen sich dem Auge schon von ferne ein — in der Weise eines Plakats oder eines Freskos: das ist hier dasselbe. Zu dem Gemälde gibt es eine gezeichnete Studie, in der der Bildgedanke noch in Gestalt eines freien Rhythmus sich darbietet[6]. In der Ausführung rang sich der Künstler zur strengen Tektonik der Symmetrie durch.

Eine solche Kunst verlangt gebieterisch nach Betätigung auf monumentaler, architektonisch gebundener Wandfläche: nach der Technik des Freskos. Die Gelegenheit hiefür ergab sich durch das Projekt, die Waffenhalle des Schweizerischen Landesmuseums in Zürich mit Fresken zu schmücken. Ein Preisausschreiben wurde zu diesem Behufe veranstaltet. Je drei Wandfelder im Osten und Westen der Halle sollten mit Bildern gefüllt werden, deren Themen aus der Schweizer Geschichte vorgeschrieben waren: im Osten der Empfang der Zürcher Hilfstruppen in Bern

vor der Schlacht von Murten, im Westen der Rückzug von Marignano. Hodler ging als Preisträger für das zweite Thema aus der Konkurrenz hervor. Die Aufgabe war schwierig genug: es galt, ein Gebäude historisierenden Stils mit Fresken zu schmücken, das von sich aus Malereien jenes theatralischen Naturalismus zu verlangen schien, wie er in der Historienmalerei der Achtzigerjahre überall herrschte. Hodler jedoch schuf einen überaus kühnen Entwurf voll innerer Tektonik mit fest im Raum verankerten Figuren, der völlig abseits von der historisierenden Umgebung stand. Die Folge war der Beginn eines erbitterten Kampfes gegen das positive Urteil der Jury und gegen den Künstler, der gezwungen wurde, von seinem ersten Projekt Abstand zu nehmen. Es ist erstaunlich, dass die grossen Schöpfer der neuen Monumentalkunst nie unerbittlich ihr erstes Konzept durchzusetzen suchten, sondern Änderungsvorschlägen immer zugänglich waren, Hodler ebenso wie Klimt und Munch, in der richtigen Erkenntnis, dass Monumentalkunst die Allgemeinheit angeht, der demgemäss ein gewisses Mitspracherecht eingeräumt werden muss. Der erbitterte Kampf gegen Hodler wurde vor allem vom Direktor des Museums, vom Architekten des Gebäudes und von dem Kunsthistoriker der Züricher Universität geführt, doch der Anhang des Künstlers, unter dem sich der Literarhistoriker Adolf Frey befand, wuchs immer mehr. Mutig erhob Frey seine Stimme mit den Worten: „In Hodler lebt eine künstlerische Willenskraft, die ihn zu einem der grössten Denker der Form macht." Dass die Kraft des Künstlers durch diese Kämpfe mitgenommen wurde und die endgültige Formulierung des Bildgedankens an Kühnheit dem ersten Projekt nachsteht, nimmt nicht wunder. Das Thema war die Darstellung nicht einer Flucht, sondern eines mit eiserner Energie gedeckten Rückzuggefechts. Während die Bewegung im ersten Projekt in den Raum zurückging, von Landsknechten in frontaler Haltung beschützt, bietet sie sich in der endgültigen Fassung als ein machtvoller Relieffries dar (fig. 104). Die Schweizer, die mit ihren Toten und Verwundeten nach links abziehen, verlassen die Bühne in ruhigem, rhythmischem Tritt, während ein nach rechts umgewendeter, blutüberströmter, aber unüberwindlicher Landsknecht die Nachhut deckt. Man wird an die machtvollen Schlachtkolonnen Uccellos und Piero della Francescas erinnert. Vertikale und Horizontale der Figurenkomposition stehen im Einklang mit dem Niemandsland der Landschaft. Die Schrägen der Lanzen bezeichnen den Zug der Bewegung.

Gemessen an Hodlers gewaltigem Wollen war auch die ihm in Zürich gebotene Gelegenheit bescheiden genug. Und doch wurde auch sie ihm nicht ohne Widerspruch zu gutem Gelingen gegönnt. Die Kluft, die zwischen der Leistung eines Pioniers und dem allgemeinen Kunstverständnis sich geöffnet hatte, liess das als Wagnis und Abenteuer erscheinen, was in früheren Jahrhunderten eine Selbstverständlichkeit gewesen war. Man merkt dem Endergebnis die Hindernisse an, die man dem Künstler entgegenwarf — so gross und frei wie die mächtigen Leinwandbilder, die er bei den Rosenkreuzern ausgestellt hatte, ist das 1900 abgeschlossene Fresko nicht. In

mancher Hinsicht überragen die Kartons die Ausführung. Erst wenige Jahre vor seinem Tode erhielt Hodler den Auftrag, die gegenüberliegende Wand mit der Darstellung der *Murten-Hilfe* auszuführen. Es kam zu nicht mehr als zum Karton, der in dem für das Fresko bestimmten Wandfeld als bleibendes Provisorium aufgehängt wurde. Das gesamte Werk blieb also etwas Halbes, Abgebrochenes — eine künstlerische Tragödie. Diese Tragödie sollte sich anderwärts, wie wir sehen werden, stets wiederholen.

Die Tragödie der Arbeit für das Landesmuseum war damit aber noch nicht zu Ende. Für die Aussenwände des Waffensaales sollten Mosaiken mit Szenen aus der Schweizer Geschichte geschaffen werden. Wieder trat Hodler mit grossartigen Entwürfen auf den Plan, unter denen die *Schlacht von Näfels* und der *Wilhelm Tell*, Ereignis und Sage aus der Geschichte des Schweizer Befreiungskampfes gegen Österreich verherrlichend, die wichtigsten sind. Zur Darstellung der Schlacht wurde eine Gruppe von fünf Kriegern gewählt, die mit ihren Schlachtschwertern in rhythmischem Schwung aufeinander zuschlagen, eine Gruppe von noch viel eindrucksvollerer Geschlossenheit und innerer Dichte als der *Rückzug*. Die Zeichnung für den *Tell* entwickelte die Komposition als Relieffries: links eine Rossegruppe mit dem gestürzten Gessler — sie erinnert an Baldungs Holzschnitt des Paulussturzes —, rechts die machtvoll aus dem Bilde herausschreitende Gestalt des Tell[7]. Ausgeführt hätten diese Entwürfe sicher zu Hodlers bedeutendsten Leistungen gehört, aber es sollte nicht dazu kommen. Der Künstler, der im Siegerbewusstsein über den Unverstand seiner Zeitgenossen den *Tag* malte, erlahmte schliesslich doch. Die Einzelgestalt des triumphierenden Tell, die als Leinwandbild aus dem Debakel gerettet wurde, hat nicht mehr die gleiche Wirkung und Überzeugungskraft wie in der ursprünglichen Komposition.

Noch zweimal trat an Hodler die Gelegenheit, Monumentalmalereien auszuführen, heran. Im Jahre 1907 erteilte ihm die Universität Jena den Auftrag, den *Auszug der Jenenser Studenten* zum Freiheitskampf des Jahres 1813 im Bilde zu feiern. Seine Prinzipien des Parallelismus, der Rhythmik und der Symmetrie wandte er in einer meisterlichen Komposition an, die jedoch, verglichen mit seinen Monumentalbildern zur Schweizer Geschichte, des inneren Pathos und Feuers, der inneren Anteilnahme entbehrt. Die Komposition wirkt „kunstvoll", aber nicht als Schöpfung aus einem Guss. Das gleiche gilt für die nicht endende Parallelreihung, zu der Hodler die Teilnehmer am Reformationsschwur der Hannoveraner Bürger in dem riesigen Gemälde, *Die Einmütigkeit* für das Rathaus zu Hannover zusammenfasste. Innere Leere und Müdigkeit greifen Platz. Damals, im Jahre 1912, stand die Bewegung des Expressionismus schon in voller Blüte, und diese Kunst drohte, auf ein totes Geleise abzurollen. Solche Gelegenheiten konnten keinen Ersatz mehr für die Tragödie am Züricher Landesmuseum bieten. Das, worin sich Hodlers monumentaler Sinn in seinen späteren Jahren in Wahrheit auswirkte, sind seine grossartigen reifen

Bildnisse — darunter die erschütternden Sterbebildnisse — und die herrlichen Landschaftsdarstellungen aus der Schweizer Bergwelt.

Hodler und Klimt waren eng miteinander befreundet. Wien war eine wichtige Station auf Hodlers Weg zum Erfolg[8]. Die Bestrebungen, die in Paris in dem vom Naturalismus sich abwendenden Künstlerkreis zum Ausdruck kamen, führten in Wien 1897 zur Gründung der „Secession" mit Klimt als erstem Präsidenten. Die neue Künstlervereinigung schuf sich ein eigenes literarisches Organ in der Zeitschrift „Ver sacrum". Schon dieser Titel „Heiliger Frühling" bekundet die Wendung zum Feierlichen, Getragenen, Dichterischen und Denkerischen, zum neuen tektonischen Stil. Das, was in Paris „Art nouveau" hervorbrachte, führte in Deutschland zum „Jugendstil", in Wien zu „Secession" und „Ver Sacrum". Hodler wurde eingeladen, an der Herbstausstellung des Jahres 1900 mitzuwirken. Er stellte damals die Kartons zu den Seitenfeldern des Freskos in der Waffenhalle aus. Seither gehörte er zu den regelmässigen Einsendern der Ausstellungen der Secession. 1904 erschien er mit einer grossen Kollektive, gleichzeitig mit Cuno Amiet, Edvard Munch und dem Finnen Axel Gallén, der mit Munch gemeinsam in Berlin ausgestellt hatte. Die Ausstellung vereinigte alle Hauptwerke Hodlers, einschliesslich der Kartons für den *Rückzug von Marignano*. Die Wiener Sammler begeisterten sich für seine Schöpfungen, und Hauptwerke wie *Die Lebensmüden* und *Der Auserwählte* gingen damals in Wiener Sammlungen über.

Mit Klimt entwickelte sich ein dauernder Freundesbund. Hodler prägte auf ihn folgende Worte: „Meine Lieblingskünstler sind Dürer und die primitiven Italiener. Von den Modernen schätze ich Klimt äusserst hoch. Speziell liebe ich seine Fresken; in ihnen ist alles still und fliessend, und auch er benützt hier gerne die Wiederholungen, wodurch dann seine prachtvoll dekorativen Wirkungen entstehen." „Dekorativ" war für Hodler gleichbedeutend mit monumental, freskenmässig, ebenso wie für Munch, wie wir später sehen werden.

Der Drang zur Monumentalmalerei war auch in Gustav Klimts Schaffen latent[9]. In seiner Frühzeit hatte er als erfolgreicher Schöpfer zahlreicher dekorativer Wand- und Deckenbilder sogar Gelegenheit zur Betätigung der Grossmalerei in Hülle und Fülle. Diese blieb aber damals in Verbindung mit der historisierenden Architektur der Gründerzeit und der Makart-Tradition. Klimts beste Leistungen dieser Zeit sind die Fresken im Wiener Burgtheater und im Treppenhaus des Kunsthistorischen Museums. Er erlernte das Handwerk des Grossmalers gründlich, doch der Geist, der ihn beseelte, war noch nicht zum Durchbruch gekommen. Als er schliesslich als reifer Mann seinen eigenen schöpferischen Stil prägte — wie bei Hodler war es die Wendung vom Naturalismus zum Monumentalstil als Bahnbrecher des Expressionismus —, war es mit seinem anfänglichen Erfolg vorbei, und der Kampf gegen ihn begann. Als Gegenstück zur Tragödie der Fresken im Züricher

Landesmuseum ereignete sich die noch viel schlimmere Tragödie der Wiener Universitätsbilder[10].

Das Unterrichtsministerium erteilte Klimt den Auftrag, für den Grossen Festsaal der Wiener Universität drei Deckenbilder zu malen, die die weltlichen Fakultäten symbolisieren sollten. Es war eine ideale Aufgabe für den Künstler, der vom Naturalismus der Achtzigerjahre wegstrebte und um einen grossen, ausdrucksstarken, feierlichen und gebundenen Stil rang. Seine Erfahrung im Gestalten grosser Flächen kam ihm dabei zugute. Nicht die Aufgabe als solche war ihm neu, sondern die Möglichkeit, sein neues, ausdrucksvoll monumentales Stilwollen in ihr zu betätigen. Mit der gewohnten Gründlichkeit der Schule, aus der er hervorgegangen war, machte sich Klimt ans Werk. Hunderte von Studien nach der Natur entstanden, meisterhafte Aktzeichnungen, die dem Künstler das Rüstzeug für die Realisierung seines grossartigen Plans lieferten. 1900 war das erste Bild abgeschlossen: *Die Philosophie* (fig. 105). Als Klimt das Gemälde ausstellte, versah er es mit einem knappen Kommentar: „Linke Seitengruppe: das Entstehen, das Fruchtbarsein, das Vergehen. Rechts: die Weltkugel, das Welträtsel; unten auftauchend eine erleuchtete Gestalt: das Wissen."

Die Flächengestaltung ist das Primäre in diesem Gemälde. Die Fläche wird aber zum unendlichen Weltraum, von zahllosen Gestirnen durchflimmert, von Nebeln durchwogt und durchzittert, aus denen sich ahnungsvoll die feierliche Maske des Welträtsels, einer das All umfassenden ungeheuren Sphinxgestalt, formt. Wie eine Rauchsäule, wie Nebel im Hochgebirge wogt durch diese Raumfläche ohne Anfang und Ende ein Zug von menschlichen Gestalten, die Werden und Vergehen symbolisieren. Aus dem Bodenlosen taucht ein Frauenhaupt empor: das sich bewusst werdende Denken. Erhabener hätte der Gedanke des Seins ohne Anfang und Ende nicht ausgedrückt werden können. Meisterung der Form im Sinne der Schule des Naturalismus ist in der Modellierung der Körper voll zugegen, zugleich aber mehr: Steigerung in der Linie, in der tektonisch gebundenen farbigen Fläche. Klimt war inzwischen mit den Errungenschaften des französischen Neoimpressionismus bekannt geworden. Das flächegebundene Flimmern des in herrlichen Blautönen gehaltenen Bildes verriet die Kenntnis von Seurat. Aber auch verwandte Stilbestrebungen in den Niederlanden und in England waren Fermente von Klimts neuem Stil: der Symbolismus von Fernand Khnopff, der Linearismus von Jan Toorop und George Minne — Parallelen zur Dichtkunst Maeterlincks und Verhaerens — das Präraphaelitische Erbe der Engländer, wie es sich in dem genialen Illustrator Aubrey Beardsley verkörperte. Klimts neuer Stil blieb aber im Wesen völlig österreichisch, ja spezifisch wienerisch, so wie Hodler Schweizer blieb, trotz aller Berührung mit Frankreich.

Nach der Ausstellung des Gemäldes schlossen sich siebzig Universitätsprofessoren zu einem Protest gegen die Anbringung des Bildes an dem Platze, für den es bestimmt

war, zusammen. Ein gewaltiger öffentlicher Sturm brach los, der Kampf für und
gegen den Künstler tobte. Wie in Zürich wurde der Kontrast zwischen dem Stil des
Bildes und dem architektonischen Rahmen, in dem es Platz finden sollte, als Haupt-
argument ins Treffen geführt[11].

Der Sturm gegen Klimt steigerte sich nach der Vollendung des zweiten Decken-
bildes im Jahre 1901: *Die Medizin* (Frontispiece). Des Künstlers Kommentar lautete:
„Zwischen Werden und Vergehen spielt sich das Leben ab, und das Leben selbst
auf seinem Wege von Geburt zum Tod schafft jenes tiefe Leiden, für das die wunder-
tätige Tochter Aeskulaps, Hygieia, das lindernde und heilende Mittel gefunden
hat." Herrschte in der *Philosophie* die Sternennacht, so hier das strahlende Licht
des Tages, in das Hygieia in feurigem Rot und Silber emporsteigt. Ein ungeheurer
Strom des Lebens mit Geburt, Liebe, Leiden und Tod wogt hinter ihr empor. Ein
herrliches junges Weib wird von dem starken Arm eines Mannes schwebend in den
Weltraum hinausgehalten. Klimts Gegner tobten. Sie bewirkten sogar eine Inter-
pellation im Parlament. Die Ärzteschaft erhob einen schriftlichen Protest gegen das
Gemälde, da es die beiden wichtigsten Funktionen der Medizin, die Heilung und
die Aufgabe der Prophylaxe, nicht zum Ausdruck bringe.

Klimt verfolgte seinen Weg unbeirrt weiter. Das Jahr 1902 brachte ein wichtiges
Zwischenereignis. Max Klingers *Beethoven* wurde in der Wiener Secession in einem
architektonischen Rahmen ausgestellt, den Josef Hoffmann geschaffen hatte. Der
künstlerisch wesentlichste Bestandteil dieses Rahmens war ein dekorativer Fries,
von Klimt auf Gipsplatten in Kaseintechnik gemalt, also eine Art Freskenersatz
für den Raum, der keine gemauerten Wände bot. Da konnte Klimt die Quintessenz
seiner Kunst entfalten und ohne Hemmung dem Ausdruck geben, was ihn beseelte:
der Darstellung der Lebensmächte, wie sie im Spiegel der Musik Beethovens
erscheinen. Wieder gab der Künstler in knappen Worten einen programmatischen
Leitfaden zur Bedeutung der Darstellungen, die sich über drei Wände zogen. Die
erste Längswand zeigte: *Die Leiden der schwachen Menschheit* und ihre *Sehnsucht
nach dem Glück*, die Schmalwand: *Die feindlichen Gewalten* (fig. 107), die zweite
Längswand: die Erfüllung der Sehnsucht der Menschheit in Poesie und Kunst —
der Chor der Paradiesesengel stimmt das *Freude schöner Götterfunken* (fig. 108) an.
Das Ganze wurde in zwei Wochen auf die Wände improvisiert, ein Werk von
stärkstem Ausdruck und höchstem dekorativen Reiz zugleich, wobei „dekorativ"
wie in Hodlers Worten als „monumental" zu verstehen ist. Die neoimpressionistische
Technik der Leinwandbilder fällt weg; an ihre Stelle tritt ein feierlich gebundener
Stil, der sich reiner Linien und farbiger Flächen bedient. Klimt besass eine profunde
Kenntnis der Kunst des Mittelalters, der Byzantiner und der Exoten, namentlich
der Ostasiaten. In der feierlichen Mosaikwirkung dieser Wandgemälde erscheinen
diese Einflüsse wirksam. Dieses Ideal eines Freskenschmuckes war nur von kurzer
Dauer, denn er wurde nach Schluss der Ausstellung wieder abgetragen. Er hinterliess

jedoch seine Wirkung im letzten Fakultätenbilde: der *Jurisprudenz* (fig. 106) von 1903. Es war eine Symphonie von Schwarz und Gold. Wie wogende Rauchfahnen zogen schwarze und graue Flächen durch den Bildraum vor einer steilen, hermetisch geschlossenen Mauer, die Erynien fassend und tragend, die den von einem schillernden Mollusken umklammerten Verbrecher umgaben. Hoch oben, fern und klein, wie Mosaikgestalten in einer byzantinischen Apsis, erschienen Gerechtigkeit, Gesetz und Milde.

Dieses reifste und stärkste der drei Bilder brachte den Sturm gegen den Künstler auf den Höhepunkt. Trotz des Eintretens seiner Freunde für ihn mussten die Bilder zurückgezogen werden. Sie wurden von Klimt zurückgekauft und gingen dann in Privatbesitz über[12]. Die Gelegenheit der Wiener Alma mater, unvergängliche Kunstwerke als dauernden Schmuck in ihre Räume aufzunehmen, wurde in beklagenswerter Weise verspielt. Die grösste und monumentalste Dokumentation von Klimts expressivem Stilwollen endete in einer Tragödie, die erst im Jahre 1945 zum Abschluss kam, als die Bilder an ihrem Bergungsort in dem niederösterreichischen Schloss Immendorf von abziehenden deutschen Truppen in herostratischer Weise verbrannt wurden. Der *Beethoven-Fries*[13] [Österreichische Galerie; ehem.] Sammlung Erich Lederer, existiert noch, im Zustande zunehmenden Verfalls, und kann kein Heim finden. So ist das Monumentalschaffen jenes Meisters, der als der Ahnherr unserer österreichischen Moderne anzusprechen ist, zu tragischem Scheitern verurteilt gewesen.

Der Mitaussteller in der Wiener Secession von 1904, der Norweger Edvard Munch, der damals zum erstenmal mit Klimt und Hodler in Berührung kam, hatte bis zu diesem Zeitpunkt eine lange künstlerische Entwicklung zurückgelegt. Kind einer verarmten Patrizierfamilie, hatte er eine schwere Jugend mit Krankheit und Tod der Nächsten hinter sich, die sein Leben überschattete und eine dualistische Weltbetrachtung in ihm nährte[14]. So wie Hodler aus der Schule des Schweizer Naturalismus hervorwuchs, so Munch aus der des norwegischen, der vor allem nach Paris orientiert war. Während Hodler bereits seine künstlerische Prägung besass, als er nach Paris kam, so dass er mehr dichterische und denkerische als malerische Einflüsse aufnahm, wurde Munchs Kunst in Frankreich vor allem visuell geschult. Bei seinem ersten längeren Frankreichaufenthalt, der von 1889 bis 1891 währte, wurde er durch den Eindruck geformt, den die Neoimpressionisten, namentlich Seurat, und Gauguin auf ihn machten. Bei seinem zweiten Frankreichaufenthalt 1895 bis 1897 gewannen Toulouse-Lautrec, Van Gogh und die Nabi bestimmenden Einfluss auf ihn. Seine geistige, dichterische und denkerische Prägung jedoch erhielt Munch durch seinen Aufenthalt in Deutschland (1892 bis 1895). Der Verkehr mit Richard Dehmel, Stanislaw Przybiszewski und vor allem mit August Strindberg in Berlin wurde für ihn entscheidend[15]. Sein Glaube an die Dualität der Welt — an eine lichte, erhabene, edle und an eine dunkle, böse, dämonische — wurde durch den Umgang mit Strindberg gestärkt. Der Glaube an diese Mächte im Menschenschicksal zieht

sich als grosser Orgelpunkt durch sein Werk. Er dachte sich seine Bilder mit Themen von allgemein menschlicher Bedeutung — Eifersucht, Angst, Liebe, Tod — als eine gedankliche Einheit, als Lebensfries, den er nur vorübergehend auf Ausstellungen zusammenfügen konnte. In dieser Idee arbeitete ein geheimer Drang zur monumentalen Synthese seiner malerischen Schöpfungen. Der gedankliche Einfluss seiner Umgebung auf ihn in Deutschland war so stark, dass er auch dem Publikum auffiel und Munch anlässlich einer Ausstellung zu einer literarischen Selbstverteidigung veranlasste: nicht der Einfluss der deutschen Gedankenwelt und Strindbergs haben ihn auf die Idee des Lebensfrieses gebracht, sondern diese stand schon lange vorher in seinem Geiste fest und wurde dann in Ausstellungen demonstriert. Dies ist zweifellos richtig — aber des Künstlers eigener schöpferischer Gedanke traf sich mit dem der Dichter und Denker. Ein merkwürdiges Dokument ist ein Brief, den er im März 1893 an Johan Rohde schrieb, und der folgende Sätze enthält: „So schlecht es um die Kunst in Deutschland im allgemeinen bestellt ist — möchte ich doch etwas sagen — sie hat hier den Vorteil, dass sie einzelne Künstler hervorgebracht hat, die so hoch über alle andern emporragen und so allein dastehen, z. B. Arnold Böcklin, der, soweit ich sehe, über alle neuzeitlichen Maler emporragt — Max Klinger — Hans Thoma — Wagner unter den Musikern — Nietzsche unter den Philosophen." Dieses Selbstzeugnis gibt zu denken. Obwohl es die Berliner Secession mit Liebermann und Corinth an der Spitze, also der malerische Impressionismus, war, der Munch zur Ausstellung in Berlin einlud und so direkten Anlass zu seiner Niederlassung in Deutschland gab, obwohl damals in München der grosse Realist Leibl, ein Erbe Courbets und der alten Niederländer, tätig war — Erscheinungen, mit denen wir heute in erster Linie die Vorstellung von guter Malerei in Deutschland verbinden —, nennt Munch, was wir eher mit der Katastrophe der deutschen Malerei in Verbindung zu bringen geneigt sind, als das, was ihm den meisten Eindruck machte. Es ist das „Gedankliche", was ihn an diesen Malern, an diesem Musiker, an diesem Denker fesselte. Dies wird uns klar, wenn wir Böcklins *Selbstbildnis mit dem geigenden Tod* mit Munchs lithographiertem *Selbstbildnis mit der Knochenhand* vergleichen. Der Künstler lauscht während der Arbeit der Todesmelodie, die in seinem Innern erklingt. Munch hat das gleiche Erlebnis gehabt: sein *Selbstbildnis* entstand nach schwerer Krankheit und zeigt einen blassen, wie aus dem Dunkel einer anderen Welt herübergrüssenden Mann, vor den sich der Skelettarm legt.

Munchs Aufenthalt in Paris vom Ende des Jahres 1895 an bedeutete keine Unterbrechung dieser gedanklichen Tendenzen. Strindberg lebte um diese Zeit gleichfalls in Paris. Er machte damals die seelische Krise durch, die er in dem Drama „Nach Damaskus" geschildert hat: die Wendung vom Glaubenslosen zum Gläubigen. In dieser Zeit traf Strindberg auch mit Peladan zusammen. Der geistige Kontakt mit dem nordischen Maler war aber stärker als der mit dem französischen Dichter. Er fand seinen Ausdruck in Strindbergs berühmtem Vorwort zu Munchs Ausstellung.

Munchs *Mallarmé-Porträt* fällt in die gleiche Zeit. In seinem malerischen und graphischen Schaffen beobachten wir einen wachsenden Zug zur Vereinheitlichung und grossen Zusammenfassung der Form. Ein lehrreiches Beispiel liefert die Komposition *Der Kuss*. Die erste naturalistische Fassung, die Munch radierte, zeigt ein nacktes Liebespaar vor einem Fenster, das auf die nächtliche Strasse blickt, sich umschlungen haltend[16]. In dem Holzschnitt, der in der zweiten Pariser Zeit entstand, erfolgte die Synthese[17]. Die Gestalten sind bekleidet, die Detaillierung der Form verschwindet, und die Figurengruppe wird in eine Fläche, wie in ein grosses Ornament mit fliessender Umrisslinie, zusammengefasst. Der Künstler strebt nach der Fläche, nach Freskenwirkung in der Graphik: nach der Wirkung des Plakats. Es erscheint zwangsläufig, dass der Maler Munch auf den Weg der Grossmalerei gedrängt wurde.

Am Anfang des 20. Jahrhunderts hielt sich Munch wieder viel in Deutschland auf. 1906 finden wir ihn in Weimar, wo er im Nietzsche-Kreis verkehrte. Die Begegnung mit der Schwester des Philosophen, Frau Elisabeth Förster-Nietzsche, führte zu einem Auftrag, den Munch für das Nietzsche-Archiv erhielt. Er sollte ein *Idealbildnis des Philosophen Nietzsche* (fig. 110) malen. Als das Gemälde vollendet war, kam es nicht an den Platz, für den es bestimmt war. Schliesslich erwarb es ein Verehrer des Philosophen, der Sammler Ernest Thiel in Stockholm, in dessen Galerie es sich heute noch befindet. In der Munch-Literatur blieb es nahezu unbeachtet, obwohl es zu den wichtigsten Dokumenten von Munchs Geisteshaltung gehört[18]. Das rein Künstlerische, Munchs hohe Kunst der Malerei, schweigt hier zugunsten einer geistigen Abstraktion, die — ungeachtet alles in ihr enthaltenen Unkünstlerischen — von bezwingender Grösse, ja geradezu von unheimlicher Wirkung ist. Der Denker steht einsam in abendlicher Landschaft auf einer Art von Terrasse, an deren Brüstung er sich lehnt. Der Verlauf dieser Brüstung beschreibt eine rasante diagonale Raumbewegung, ähnlich wie das Geländer in dem Gemälde *Der Schrei*. Das Jähe, Entsetzenerregende einer stürzenden Raumbewegung wird damit bildhafte Form. Die gleichen schweifenden Kurvenlinien wie im *Schrei* wogen in Hintergrundlandschaft und Abendhimmel des Nietzsche-Porträts. Es ist, als ob sich die Landschaft wie Lava in fliessende Bewegung auflöste und Flammenzeichen am Himmel erschienen. Während im *Schrei* die lodernde Frauengestalt wie ein Ausfluss dieser drohenden Naturstimmung wirkt, bildet die ernste Gestalt des Philosophen ein festes Bollwerk gegen sie, bietet Halt und Verankerung. In einen blauen Rock gekleidet, steht der Denker gegen die violettrote Brüstung mit ihrem rötlichgelben Geländer gelehnt. Auch die welligen Linien seines Haares sind in Blau gehalten. Die Landschaft im Hintergrund verkörpert symbolisch die deutsche Mittelgebirgslandschaft mit einer mittelalterlichen Burg in Blau, umgeben von kleineren giftgrünen, rosigen und gelben Gebäuden. Die Wellen eines blauen Flusses umkreisen sie. Über den blauen Bergkonturen erhebt sich ein zitronengelber Abendhimmel, von den roten Wellen-

linien der Wolken durchzogen. Der Aufruhr, der das Gemälde *Der Schrei* erfüllt, hat sich hier beruhigt, doch die unheimliche innere Spannung hat nicht nachgelassen. Die Wellenlinien sind die von „Art nouveau". Auch der malerische Stil ist auf das Grosse, Abstrakte, Plakat- oder Freskenhafte angelegt. Die Ruhe in dem Bilde hat den Ausdruck unendlicher Verlassenheit und lauernden Wahnsinns. Die gleiche Stimmung beherrscht eine andere Bildschöpfung Munchs: *Melancholie*. In frostigem Gemach sitzt eine einsame Frauengestalt an einem Tisch. Das Abendlicht wirft durch das Fenster gelbe Felder auf die gegenüberliegende rote Wand. Die Tischdecke ist mit blutroten Ornamenten durchwirkt, die zu tropfen scheinen, die wie das Innere organischer Materie, wie cerebrale Ganglien aussehen, aber auch wie der Wurzelgrund der Tulpenpflanze wirken, die in einem roten Topf darauf steht. Der Blick der Gestalt ist starr ins Leere gerichtet. Ihr Kopf wird durch den herabstossenden Raumwinkel wie in einen Schraubstock gezwängt. Der Ausdruck unendlicher Verlassenheit und des inneren Ankämpfens gegen zerstörerische Mächte herrscht wie im Nietzsche-Bildnis vor. Auch die Malweise ist verwandt: sie erinnert an die Technik der Kaseinbilder Klimts, an die mit festen Linien umrandeten Farbflächen eines Freskos. Die *Melancholie* hat diese auf Fresko vorausdeutende Technik mit dem Nietzsche-Bildnis gemein.

Nietzsches Porträt lässt den Beschauer die Eisluft empfinden, die um den Philosophen herrscht, bringt ihm die Worte des Denkers nahe, der von der notwendigen Unmenschlichkeit des Weisen sprach und die Worte prägte: „Philosophie ist das freiwillige Leben in Eis und Hochgebirge."

Das Schicksal des Philosophen war nicht nur innerlich überschattet durch den wachsenden Wahnsinn, sondern auch äusserlich durch die Tragödie seines Werks und seines schriftlichen Nachlasses, die ein Opfer seiner Schwester wurden. Munch hat später, teils unterm Einfluss Strindbergs, teils aus einer ähnlichen Veranlagung heraus, die Rolle, die die Herrschsucht eines Weibes im Leben des schöpferischen Mannes spielen kann, in dem gezeichneten und geschriebenen Poem „Alpha und Omega" besungen. In Weimar war ihm eine solche Tragödie im wirklichen Leben entgegengetreten. Ohne dass er damals von ihr wissen konnte, malt sie sich in dem *Bildnis Elisabeth Förster-Nietzsches* (fig. 109), das er um die gleiche Zeit schuf.

Munch hat Frau Förster-Nietzsche zum erstenmal in einer Radierung von 1904 porträtiert (Willoch 14), als Büste, in Dreiviertelwendung aus dem Bilde. Sie macht den eher harmlosen Eindruck einer deutschen Hausfrau der besseren Stände, der Pastorentochter, die ein Häubchen am Haar trägt, zum Empfang der zu Tee und Kaffee erschienenen Gäste bereit.

1906 entstand das gemalte Bildnis von Frau Förster-Nietzsche, das Ernest Thiel gleichfalls für seine Sammlung erwarb. Im Gegensatz zum Bildnis des Bruders, das auf Grund von Photographien und bildlichen Quellen entstand, handelt es sich hier um ein völlig naturalistisches Porträt, bei dem der Eindruck des Modells

entscheidend war. Munch hat aber immer mehr als die äussere Porträtähnlich-
keit gegeben.

Vergleichen wir das gemalte Bildnis mit dem radierten, so werden wir uns der
Steigerung, die weit über letzteres hinausgeht, bewusst. Sie äussert sich bereits
für den oberflächlichen Blick im Kostümlichen. Die Dargestellte erscheint in ganzer
Figur und trägt eine schwere, mit Volants behangene Seidenrobe, die sich am Boden
staut und sich dem Beschauer wie ein Kampfwagen entgegenschiebt. Auf dieser
mächtigen Basis thront die steil ansteigende Gestalt wie eine Sphinx. Munch legte
den Paraphernalia des Kostüms grosse Bedeutung bei, da sie ihm Hilfsmittel zur
psychischen Interpretation waren. Die Dargestellte trägt einen Fächer wie ein
Feldherr den Kommandostab. Das Antlitz, das all diese Repräsentation krönt,
ist von unheimlicher innerer Leere und Maskenhaftigkeit, destruktiv und tödlich.
Geltungstrieb und Herrschgier, verbunden mit äusserem Pomp und innerer Hohlheit,
haben da eine erschütternde Anklage erfahren und sind durch das unter die Ober-
fläche dringende Auge des Malers gerichtet worden.

Munch, der bei der Arbeit gewöhnlich tiefes Schweigen bewahrte, redete beim
Malen dieses Bildes ungewöhnlich viel, so dass ihn Frau Förster-Nietzsche schliesslich
fragte: „Warum reden Sie denn bloss so entsetzlich viel beim Malen?" Munch
antwortete: „Selbstverteidigung . . . Ich baue eine Art Mauer . . . damit ich hinter
dieser Mauer in Frieden malen kann!"[19]

Die Tragödie, die Munch da ahnte, wurde erst in jüngster Zeit in vollem Umfang
offenbar durch die gründliche Philologenarbeit von Karl Schlechta, der die
Manuskripte des Nietzsche-Archivs in jahrelanger Arbeit durchforschte und klar-
stellte, was dieser weibliche Fafner mit dem Hort, den er in seine Macht brachte,
anrichtete[20]. Nietzsches Werk, wie es uns in der grossen Gesamt- und den vielen
kleineren Ausgaben des Verlages Kröner bekannt wurde, ist echt und zuverlässig
nur in den von Nietzsche selbst zur Veröffentlichung gebrachten Texten, in allen
anderen aber, vor allem in den unter dem Titel „Der Wille zur Macht" gesammelten
Manuskripten aus dem Nachlass, ferner in zahlreichen Briefen grob verfälscht
über Einflussnahme der Schwester, als deren Werkzeuge sich Peter Gast und Alfred
Bäumler missbrauchen liessen. Nietzsches Mutter, die 1897 starb, konnte trotz
aller Opferwilligkeit dem Unheil, das dem armen Kranken und seinem Werk drohte,
nicht mehr wehren. Diese Verfälschung der durch den Denker nicht veröffent-
lichten Schriften half jenen Popanz Nietzsche aufbauen, den der National-
sozialismus letztlich als ideologische Rechtfertigung reklamierte, der aber jetzt
durch gründliche Philologenarbeit als das Phantom, das er immer war, aufgelöst
wurde.

Es ist, als ob diese unter der Oberfläche sich abspielende, damals nur wenigen
engsten Freunden bekannte Tragödie von dem hellsichtigen Maler erkannt und
in den beiden Bildnissen ausgedrückt worden wäre. Munch hat „Also sprach

Zarathustra" gut und gründlich gekannt. Wir finden die Spuren in seinem Werk. Um die gleiche Zeit wie die genannten Porträts entstand ein unbeachtetes Gemälde, das sich in Munchs Nachlass befindet: *Der Gekreuzigte über der Menge*[21]. Die Inspiration hiezu kam ihm aus folgenden Textstellen:

„Was ist das Grösste, das ihr erleben könnt? . . . Die Stunde wo ihr sagt: Was liegt an meinem Mitleiden! Ist nicht Mitleid das Kreuz, an das der genagelt wird, der die Menschheit liebt? Aber mein Mitleiden ist keine Kreuzigung." (Zarathustras Vorrede 3.)

„Und nicht anders wussten sie ihren Gott zu lieben, als indem sie den Menschen ans Kreuz schlugen!" (Zweiter Teil, Von den Priestern.)

Der Gekreuzigte sticht hell von einem Grunde düster brauender Wolken ab. Die Menschenmenge wogt wie ein Meer um ihn, wird durch die lichte Gestalt wie durch einen Magneten angezogen. „Sie kreuzigen den gerne, der sich seine eigene Tugend schafft — sie hassen den Einsamen." Gesichter wie Larven und Lemuren tauchen in dieser brausenden Menge auf: die angstbedrückte Maske des Eifersüchtigen, die zähnefletschende Fratze des Demagogen. Trauernde und Wahnsinnige drängen sich in dem Gewühl.

Dieses Gemälde ist um 1896 entstanden, ein Beweis dafür, wie früh sich der Künstler bereits mit Nietzsches Gedankenwelt beschäftigte. Seine vereinfachende Malweise kehrt in dem Nietzsche-Bildnis wieder. Sie führte in ihrer Weiterentwicklung zu dem grossen Wurf eines Monumentalwerkes, das Munchs Leben und Schaffen bekrönte: die Wandbilder der Aula der Universität in Oslo. Dies war endlich die lange ersehnte Gelegenheit zu monumentaler Betätigung, das bleibende Werk, das nicht nur eine temporäre Konfiguration war wie die Bilder des *Lebensfrieses* auf Ausstellungen[22]. Das Jahr 1908 brachte eine Krise im Leben des Künstlers. Sein rastloses Wanderleben mit nur kurzen Ruhepausen in der Heimat führte zu einem Nervenzusammenbruch, der ihn auf der Heimreise in Kopenhagen ereilte. Nach der gleichwohl mit künstlerischer Arbeit erfüllten Ruhepause in Dr. Jacobsens Sanatorium siedelte er sich dauernd in Norwegens Fjord- und Inselwelt an und nur mehr gelegentliche Reisen führten ihn ins Ausland. Ein gesunder, gekräftigter, gereifter Meister fand zur Scholle zurück. Seine Kunst nahm den Weg zu gesteigerter, nun aber unmittelbarer Darstellung der Natur. Das Aktstudium erhielt einen neuen Aufschwung. Menschenleiber, strotzend von Licht und Gesundheit im Glanze des Meeres und der Sonne, ziehen in seine Bilder ein. Diese Wendung wurde zur Unterlage eines neuen Anlaufs im Sinne der Monumentalisierung. Der Aufenthalt im Hause seines Freundes Dr. Max Linde in Lübeck hatte den Künstler mit den grossen Flügelaltären der gotischen Meister in Kirchen und Museen bekanntgemacht. Er wagte etwas Ähnliches im Sinne der Munchschen Kunst, die eben moderne Kunst ist. In den Jahren 1907 bis 1914 entstand ein *Triptychon mit badenden Männern*. Es ist keines der üblichen Strandbilder des Impressionismus, sondern

wieder eine Art Lebensfries, der Jugend, Reife und Alter durch Akte in monumentalen Bewegungen darstellt. Dieses Werk wurde zum Präludium der Universitätsbilder.

Im Vergleich mit Hodler und Klimt kann bei Munch von Gunst des Schicksals gesprochen werden, wenn seine grossen Wandbilder für die Universität Oslo schliesslich den Platz, für den sie geschaffen wurden, eroberten — jedoch erst nach welchen Kämpfen und rastlosen Bemühungen des Künstlers!

Der Gedanke eines übergreifenden Ganzen, dem sich die einzelnen malerischen Schöpfungen als Glieder einzuordnen haben, hat Munch seit jeher beherrscht. Er liegt der Konzeption des Lebensfrieses zugrunde, der sich durch sein ganzes Schaffen schlingt. Immer nährte er die Hoffnung, ihn in der architektonischen Einheit eines repräsentativen Raumes verwirklichen zu können. Wenn Munch für dieses sein künstlerisches Wollen den Ausdruck „dekorativ" gebraucht, so ist dies gleichbedeutend mit „monumental". Es ist das gleiche Wollen, das den Bestrebungen Hodlers und Klimts zugrunde lag. Dass dieses Wollen in den Wandbildern für die Universität endlich an ein konkretes Ziel zu gelangen Aussicht hatte, hat den Künstler auf das Höchste befeuert.

Die neue Aula der Universität Oslo, deren Bau 1909 begann, sollte mit Freskenschmuck auf den grossen Wandflächen, *Geschichte, Alma Mater* (figs. 115, 111), versehen werden, wobei auf die gräcisierende Architektur des Saales Bedacht genommen werden sollte. Fünf Künstler wurden zur Konkurrenz eingeladen, darunter Munch. Eine Jury, der der dänische Freskenmaler Joakim Skovgaard und Munchs Jugendfreund, der Leonardoforscher und Direktor des Museums, Jens Thiis, angehörten, sollte über die eingesandten Entwürfe entscheiden. Wie vorauszusehen war, hatten einzig Munchs Entwürfe künstlerischen Wert, obwohl nicht alles von der ersten Fassung verbleiben konnte. Das Mittelstück wurde in dieser noch durch den problematischen, von Nietzsches Philosophie beeinflussten *Menschenberg* gebildet, der Skovgaards und Thiis' Ablehnung fand. Die Idee ist aber als Ganzes zu wichtig, als dass wir uns nicht mit ihr befassen sollten, um so mehr, als Munch bei anderer Gelegenheit wieder auf sie zurückgriff. Ein ungeheurer Berg von Menschen sollte sich emportürmen als der Berg, von dem aus Zarathustra das Licht erblickte, dem Licht sich nahte. Aus Kämpfenden, Unterliegenden, Verfallenden, Verwesenden und sieghaft zum Licht Empordringenden sollte sich der Berg aufbauen. Der Gedanke dieser Komposition kam Munch von dem Eindruck, den er in Paris durch die ebenso gigantische wie plastisch unmögliche Idee des *Höllentors* von Rodin empfing: Verquickung von *Art nouveau* und Expressionismus, ein gedanklich ebenso grandioses wie künstlerisch missglücktes bildhauerisches Abenteuer, das zum Scheitern verurteilt war. Den Maler hat es tief beeindruckt. Seinen Reflex sehen wir in der Lithographie *Trauermarsch* (fig. 120), die während des zweiten längeren Pariser Aufenthalts um 1897 entstand. Leiber streben wie eine Rauchsäule empor, die einen offenen Sarg

trägt. Der Gedanke ist, dass der Künstler selbst in diesem Sarge liege. Es ist ein
Werk voll tiefem Pessimismus, voll des Nächtlichen und Tragischen im Menschen-
schicksal. Im *Menschenberg* (fig. 112) der Universitätsbilder hingegen lebt bereits
Zarathustras Höhenluft, das Strahlende und Bejahende im Dasein, in der Natur,
so wie es sich in dem Triptychon äusserte.

So richtig das Urteil der Juroren bezüglich des *Menschenberges* war und so weise
Munchs Entschluss, sich diesem Urteil zu fügen, so gibt uns dieses Werk dennoch
tiefe Einblicke in Munchs Kunst, denen der schwedische Philosoph Gösta Svenaeus
in einer überaus ernsthaften und wichtigen Abhandlung nachging[23]. Sie behandelt
eine Seite in Munchs Kunst besonders eindringlich, der die Kunstwissenschaft
bisher gerne aus dem Wege ging, da sie nicht immer seine stärksten Werke betrifft:
die denkerische, metaphysisch spekulative. Sie ist aber vorhanden, und auf ihre
Wichtigkeit hingewiesen zu haben, ist das Verdienst Svenaeus', auch wenn man
ihm in seinen kühnen philosophischen Schlüssen nicht überall folgen kann. Für
unser heutiges Empfinden ist der Einfluss Nietzsches im *Menschenberg* allzusehr
betont. Der Schritt zu den malerischen Greueln, mit denen Max Klinger zur selben
Zeit die Aula der Leipziger Universität dekorierte, ist bedenklich nahe. Aber
hier erklingt eine Note, die aus Munchs Gedankenbild nicht wegzudenken ist.
Seine Verbundenheit mit dem Weimarer Nietzsche-Kreis in früheren Jahren haben
wir verfolgt. Nichts aber, was einmal in Munchs künstlerischer Vorstellung Form
angenommen hatte, verschwand daraus völlig. Wie alle Ideen in Munchs künstleri-
schem Denken weiterwirkten und zu periodischen Reinkarnationen kamen, so
kehrte auch der *Menschenberg* wieder. Svenaeus wies darauf hin, dass Munch um
die Mitte der Zwanzigerjahre die Idee des *Menschenberges* mit erneuter Kraft und
grösserer Reife wieder aufgriff und emsig an ihr arbeitete, vielleicht in der Erwartung,
sie dem geplanten Monumentalschmuck des neuen Rathauses einfügen zu können.
Gleichsam als Portalfigur der ersten Fassung[24] hatte Munch das Thema der *Madonna*
verwendet, eine Frau in der Ekstase der Liebeshingabe. An ihrer Stelle erscheint
nun ein rätselhaftes zweigeschlechtliches Wesen, eine Sphinx mit mächtigen Brüsten
und Munchs eigenen alternden, enttäuschten Gesichtszügen. Da liegt der Schlüssel
dieses ungeheuer tragischen und problematischen Werkes verborgen, das von sich
aus verdammt war, Fragment zu bleiben. Diese Sphinx übt eine magische Faszination
aus. Neben ihr ragen schlanke Frauengestalten als Karyatiden dieses seltsamen
Mausoleums aus Menschenleibern empor.

Links von diesem *Menschenberg* in seiner zweiten Fassung sollte sich als linker
Flügel die Landschaft der *Geschichte* dehnen, doch nicht als freundlicher Rahmen
um den greisen Erzähler des Aulagemäldes, sondern als Schauplatz einer wilden
Flucht nackter Menschenleiber. Als rechter Flügel sollte eine weite Landschaft,
von einem Regenbogen überwölbt, dienen: versöhnlicher Ausklang des quälenden
Pessimismus des Hauptthemas[25].

Auf der Spitze der Körperpyramide des *Menschenberges* in der ersten Fassung erschien das strahlende Gestirn der Sonne. In dem ausgeführten Aulabilde blieb es von der ursprünglichen Idee allein übrig. Munch hatte in seinem gesunden künstlerischen Instinkt den Weg von Nietzsche zu Van Gogh, dessen Wirkung sich schon in Landschaftsbildern geltend gemacht hatte, zurückgefunden. Die Leiber des *Menschenberges* zerstreuten sich; nur einzelne von ihnen wanderten in die Seitenfelder ab, die eher die edle natürliche Klassik eines Hans von Marées in Erinnerung rufen als den Zarathustra-Mythos Nietzsches.

Ein entscheidender Wurf vom Anbeginn der Aulabilder war die *Geschichte* (fig. 115) als Bild eines würdigen Greises, der am Fusse einer tausendjährigen Esche in herrlicher Fjordlandschaft einen kleinen Buben die Überlieferung durch die Sagas der Vergangenheit lehrt.

Es kam zu einem engeren Wettbewerb zwischen Munch und dem Maler Vigeland[26] mit der Bedingung, bis August 1911 ein oder zwei Kompositionen in originaler Grösse auszuführen, die an den Wänden angebracht werden sollten. Thiis sagt, dass Munchs Kampfeswille, wenn man ihn damit brechen wollte, eher gesteigert wurde. Er soll im ganzen gegen dreiundzwanzig originalgrosse Fassungen geschaffen haben, so dass er dem neuen Zusammentritt der Jury nicht nur mit ein, zwei Bildern, sondern mit dem ganzen Zyklus in Originalgrösse begegnen konnte. Munch begleitete das fertige Werk mit einer in ihrer lapidaren Fassung klassischen Erklärung für die Beurteilungskommission. „Ich wollte, dass meine Dekorationen eine geschlossene und selbständige Ideenwelt bilden sollten und dass deren bildlicher Ausdruck zugleich spezifisch norwegisch und allgemein menschlich sei ... Mit Hinblick auf die griechische Architektur des Saales glaube ich, dass es zwischen dieser und meiner Malweise eine Reihe von Berührungspunkten gibt, besonders in der Vereinfachung und flächigen Behandlung, die bewirkt, dass der Saal und die Dekorationen dekorativ ‚zusammengehen', selbst wenn die Bilder norwegisch sind."

Munch hat also hier die endgültige Konsequenz seines Stilwollens, seiner Behandlung der Fläche gezogen, indem er sie einem tektonischen Ganzen einfügte. Ein Werk echter Monumentalmalerei war damit geschaffen. In den drei Hauptfeldern konzentrierte er alle malerische Kraft — sie sollten „schwer und imposant als Bukette im Saal" wirken. Der *Menschenberg* war durch das gewaltige Bild der *Sonne* (fig. 114) ersetzt worden, die über einer Meer- und Gebirgslandschaft, dem norwegischen Skaergaard, aufgeht. Dass es Richard Strauss tief beeindruckte, als er in dem Saal ein Orchesterkonzert dirigierte, ist verständlich — traten ihm da doch die Anfangstakte seiner symphonischen Dichtung „Also sprach Zarathustra", zum farbigen Erlebnis geworden, entgegen. Die Anfangsworte von Nietzsches Zarathustra sind hier Form und Farbe geworden:

„Eines Morgens stand er mit der Morgenröte auf, trat vor die Sonne hin und sprach zu ihr also: Du grosses Gestirn! Was wäre dein Glück, wenn du nicht die

hättest, welchen du leuchtest! . . . So segne mich denn, du ruhiges Auge, das ohne
Neid auch ein allzu grosses Glück sehen kann! Segne den Becher, welcher über-
fliessen will, dass das Wasser golden aus ihm fliesse und überall den Abglanz deiner
Wonne trage!"

Es ist das Bedeutende an Munchs Leistung, dass er den Sinn dieser Dichterworte
nicht literarisch illustriert hat — was er vielleicht in früheren Jahren versucht hätte —,
sondern ihm einen adäquaten, rein malerischen Ausdruck gab. Die Landschaft
ist von erhabener Grösse und Einfachheit. Das Flammenwunder über ihr strahlt
in seiner tektonischen Strenge wie die Rose einer mittelalterlichen Kathedrale.
Es fasst die kosmischen Ströme, die in Van Goghs Sonnenbildern zerstörend lodern,
in feierlich gebundene Form. Dabei scheint die Kraft des Lichtes, in einer Art
Urzeugung auch den Körper der Erde aufzubauen.

Das rechte Bild, die *Alma mater* (fig. 111), hatte in der Urfassung den Titel *Die
Forscher* (fig. 113)[27], Oslo, Kommunes Kunstsamlinger, Munch-Museet. Gruppen
von jungen Menschen versenkten sich in die Wunder der Natur. Sie verschwanden.
Nur die zentrale Gruppe der nährenden Mutter in einer feierlichen, norwegischen
und zugleich an das Trecento erinnernden Landschaft blieb in der Schlussfassung
übrig. *Geschichte* (fig. 115) blieb dem ersten Entwurf am treuesten — diesem selten
glücklichen Wurf des homerischen Alten in der heimatlichen und zugleich zeitlos
klassischen Meereslandschaft. Sehr schön hat Skovgaard dies in seinem Urteil
als Juror betont: „Wenn man verlangt, dass die Bilder dem Saal entsprechen und
griechisch im Stil sein sollen, so kann die Frage, ob diese Bedingung erfüllt wurde,
sowohl mit ja wie mit nein beantwortet werden. Man kann nicht sagen, dass sie
griechisch im Stil sind, so wie ihn die Architekten aufgefasst haben, aber sie enthalten
ein tieferes Verständnis griechischer Kunst, da ist etwas herzhafter Griechisches
im Empfinden, so dass sie dem Saal nur zugute kommen, wofür die Architekten
dankbar sein sollten." Thiis fasste sein Urteil dahin zusammen, dass Munchs Arbeit
in allen wesentlichen Zügen angenommen werden und das fertige Bild *Geschichte*
erworben und aufgestellt oder, wenn man dies vorzöge, in Fresko neu ausgeführt
werden sollte.

Mit Stolz können wir uns dabei der Tatsache erinnern, dass es Franz Wickhoff,
der Gründer der Wiener kunsthistorischen Schule war, der für Klimts Universitäts-
bilder eintrat, leider vergeblich. Wie in Wien, wurden auch in Oslo die Wandbilder
vom Professorenkollegium abgelehnt, trotz der positiven Majorität der Jury. In
Oslo aber endete dieser Kampf nicht mit der Niederlage der Kunst. Munchs Freunde
und Anhänger bildeten ein Komitee, das das Bild *Geschichte* erwarb und die
Ausstellung der Gemälde in der Aula nach Schluss des Sommersemesters 1912
durchsetzte. Der Eindruck des Werkes des im Ausland nun schon berühmt gewordenen
Künstlers war so gross, dass im Jahre 1914 das Votum des Professorenkollegiums

zum Positiven umschlug und die Gemälde an ihrem Platz blieben. Die Tragödie
von Rembrandts *Verschwörung des Julius Civilis* (Collected Writings I, fig. 2) für
das Amsterdamer Rathaus und von Klimts Deckenbildern für die Wiener Universität
wiederholte sich nicht.

So wurde ein Monumentalwerk der Malerei von zeitlos gültiger, klassischer
Haltung gerettet, die nicht durch Klassizieren entstand, sondern durch fortschreitende
Vereinfachung und Steigerung des Ausdrucks. Immerhin müssen wir uns vor Augen
halten, dass das letzte Ziel, das dem Künstler beim Schaffen vorschwebte, nicht
erreicht wurde: das Fresko. Ausführung *al fresco* war die ursprüngliche Bestimmung
des Auftrags, und noch der Schluss von Jens Thiis' Votum bringt dies zum Ausdruck.
Munch war sich dessen voll bewusst und gestaltete den Charakter seiner Leinwand-
bilder demgemäss. Sind doch in früheren Werken bereits Ansätze zu freskenartigem
Gestalten vorhanden, vor allem in manchen Bildern des *Lebensfrieses.*

Während der Arbeit an den Universitätsbildern entstand *Das Leben* (1910), eine
der prachtvollsten, freiesten und zugleich geschlossensten Kompositionen Munchs
(einst Stolz der Dresdner Galerie, jetzt des Rathauses in Oslo). Es ist ein potentielles
Fresko. Munch sagte selbst, dass er ohne den *Lebensfries* die Universitätsbilder
vielleicht nicht hätte ausführen können: „Der Lebensfries sind des einzelnen Menschen
Sorgen und Freuden, von nahe besehen — die Universitätsbilder sind die grossen
ewigen Kräfte."

Der grossflächige Stil, die lichte Haltung der Seitenfelder, die mit dem Zentralbild
durch die verbindenden Strahlen der Sonne eine die architektonischen Trennungs-
linien übergreifende Einheit bilden, weisen auf Charakter und Technik des Freskos
hin. Hätte man den Künstler, statt seine Kraft und Zeit mit Kämpfen zu konsumieren,
von Anfang an der grossen Endaufgabe in Ruhe sich widmen lassen, so wäre gewiss
auch diese grosse Sinnerfüllung gelungen. So ist selbst dieses grosse Kunstwerk
von zeitbedingter tragischer Vereitelung nicht völlig frei geblieben.

Die Erweiterung des Themenkreises des alten Munch hat etwas Faustisches
insofern, als sich sein Interesse in gesteigertem Masse den arbeitenden, werktätigen
Menschen zuwandte. In Aussprüchen bekannte er seine Überzeugung, dass die
Zukunft den Arbeitern gehöre. Sie treten in seinen grossen Lebenszyklus ein. Er
folgte ihnen in allen Varianten des tätigen Lebens. Bereits in Kragerö schuf er
1911 die grossartig gefasste Komposition der *Schneearbeiter,* die in ihrer Haltung
an die *Badenden* des Triptychons erinnern. 1916 zeigte er die Arbeiter in dem
unheimlich lebendigen Bild der *Heimeilenden* beim Schichtwechsel, die auf den
Beschauer losstürzen, als ob sie durch ihn hindurchschreiten wollten — Wiederkehr
eines alten Themas, nun aber nicht als gespenstische Vision eines von seinen Tag-
träumen besessenen Dichters, sondern als Verkörperung eines dynamischen,
allgemein menschlichen Lebensrhythmus, der den Künstler ebenso durchpulst wie
den Schwerarbeiter.

Die reifste dieser Darstellungen ist die Gruppe der *Kanalarbeiter im Schnee* (1920), die im Gleichtakt wie eine kraftvolle Maschine ihrem Werk obliegt. Allen diesen Darstellungen haftet etwas ungemein Funktionales an. Eiffels und Duterts Stahl-konstruktionen auf der Pariser Weltausstellung 1889 waren nach Munchs eigenen Worten einer seiner stärksten künstlerischen Jugendeindrücke. Die grossartige Anonymität der arbeitenden Menschen im Rhythmus ihrer Tätigkeit liess Munch wieder ein der Arbeit gewidmetes Monumentalgemälde, das die Synthese aus allen diesen Darstellungen ziehen sollte, für das neue Rathaus in Oslo planen. Der Gedanke der zyklischen Synthese zum Monumentalwerk beherrschte Munch in der Spätzeit mehr als je. Er baute sich riesige Freiluftateliers, in denen die mächtigen Bilder wettergeschützt standen, simultan und symphonisch an seinem Lebens-werk weiterarbeitend.

So klingen Munchs monumentale Bestrebungen und Tendenzen, wie bei seinen Generationsgenossen Hodler und Klimt, in den mächtigen Rhythmen einer zu immer grösserer Freiheit und Gelöstheit aufsteigenden Tafelmalerei aus, in der die Synthese und Rückführung auf das geistig Wesentliche jene Einfachheit und Unbedingtheit der künstlerischen Form gewährleistet, die die Künstler unter schweren Kämpfen und Rückschlägen auf dem dornenvollen Weg der Monumental-malerei zu erringen suchten.

Wallraf-Richartz-Jahrbuch, XXIV, Köln 1962, pp. 333–358

Edvard Munchs Glaube

Die Seel ist ein Kristall, die Gottheit ist ihr Schein:
Der Leib, in dem Du lebst, ist ihrer beider Schrein.

Angelus Silesius.

Einem Kristall gleicht meine Seele nun,
Den noch kein scharfer Strahl des Lichts getroffen;
Zu fluten scheint mein Geist, er scheint zu ruhn,
Dem Eindruck naher Wunderkräfte offen,
Die aus dem klaren Gürtel blauer Luft
Zuletzt ein Zauberwort vor meine Sinne ruft.

Mörike.

Kunst ist des Menschen Drang zur Kristallisation.
Ein Kunstwerk ist ein Kristall — wie der Kristall,
mag auch das Kunstwerk Seele und Willen haben.
— Der Tod ist der Beginn zu neuem Leben, zu neuer
Kristallisation.

Munch.

Munchs Kunst ist die Form und Farbe gewordene Überzeugung von der Existenz höherer Lebensmächte. Diese Lebensmächte erschienen in seiner Jugend häufig in drohender und bedrückender Gestalt, zur Zeit seiner Reife in beglückender, segenspendender, wie uns die Aulabilder der Universität Oslo beweisen (figs. 111–115). Im Alter fand eine Versöhnung zwischen Finsternis und Licht statt, ein beruhigter, verklärter Ausgleich, dessen Weisheit aus dem Spiegel seiner Werke strahlt.

In der an persönlichen Aussprüchen reichen Monographie von Rolf Stenersen „Edvard Munch, Nærbilde av et geni"[1] findet sich auf p. 124 die Wiedergabe eines aufschlussreichen Gesprächs, das der Verfasser nach dem Tode seines Bruders mit dem Künstler hatte. In der Reihe von bangen Fragen, die Munch an ihn richtete, fallen zwei besonders auf: „Glaubte er an etwas? Glaubst Du, dass es hilft, wenn man an etwas glauben kann?"

Munch kämpfte um einen Glauben. In dem Gespräch mit Stenersen fuhr er fort: „Selbst wenn es keinen Gott geben sollte, können wir es nicht aufgeben, so zu leben als ob es einen gäbe. Wer Güte sät, erntet Güte. Daran glaube ich.

159

Nein, dessen bin ich auch nicht ganz sicher. Nicht zu jeder Zeit." Ein starker
Gerechtigkeitssinn erfüllte den Künstler, untrennbar mit dem Gedanken eines
Gottglaubens verbunden, doch das einfache Verhältnis von Verdienst und Belohnung,
Schuld und Strafe, wie es in der Vorstellungswelt seines Freundes Strindberg
herrschte, stiess auf seinen Zweifel. Es drängte ihn, zu glauben, dass der, der Güte
säe, Güte ernte, aber sicher war er dessen nicht.

Jedes menschliche Charakterbild baut sich aus Elementen auf, zu denen der
Grund in der Jugend gelegt wurde. Das war auch bei Munch in stärkstem Maße
der Fall. Die religiöse Haltung seines Elternhauses und seiner Familie wirkte
bestimmend auf seine spätere Lebensbahn, sowohl im negativen Sinn als Erweckerin
seines Widerspruchs, als im positiven Sinn der Beugung unter eine Welt des Höheren,
der Überzeugung von ihrer Existenz. Die Aufzeichnungen Munchs aus der Neujahrs-
nacht 1889 in St. Cloud, die Christian Gierløff[2] wiedergibt, entwerfen das Bild eines
jungen Menschenpaares wie eine Vorahnung der schmalen Aulabilder mit dem
folgenden Kommentar: „Diese Beiden sind in diesem Augenblick nicht sie selber,
sondern nur ein Glied der tausenden von Gliedern der Kette, die die Geschlechter
aneinander knüpft. — Die Menschen sollten das Heilige, das Mächtige darin
verstehen und sie sollten den Hut abnehmen wie in einer Kirche. —"

Diese Aufzeichnungen bekennen nicht nur die Abwendung vom Programm des
malerischen Naturalismus, sondern auch die Zuwendung zu etwas, das sich dem
Künstler von selbst im religiösen Verhalten des Menschen äusserte. Religio — die
Wiederbindung an etwas Höheres, von dem der Mensch abgefallen ist.

Die religiöse Bindung des Elternhauses in Munchs Jugend war sehr stark. Wir
entnehmen sie nicht nur den Äusserungen von Freunden, wir lesen sie auch in
Munchs eigenen Familienbriefen[3]. Kirchenbesuch in der Jugend war häufig und
wurde im Tagebuch des Jünglings ernsthaft vermerkt. Ein Elternpaar von unerschütter-
licher Glaubensüberzeugung wachte über das Seelenheil der Kinder. Es war die
starke Jenseitsorientierung nordischer, im Pietismus verankerter Gläubigkeit, für
die das Erdendasein nur einen Übergang bedeutete. Rührend sind die Aufzeichnungen
der Mutter unter dem Titel „Schreibe das für mich auf Mamma"[4], die sie auf Bitten
der Ältesten, Sophie, ihren Kindern nicht lange vor dem Tode ans Herz legte:
„Und so, meine geliebte Sophie und meine geliebten andern Kinder Edvard, Andreas
und Laura, ist es wichtig, dass ihr euch an den Herrn haltet und wachet und betet,
Gottes Wort leset und an ihm festhaltet, der eure Seele wiedergekauft hat, damit
wir alle, die Gott so eng aneinander gebunden hat, im Himmel versammelt werden,
um uns nie mehr zu trennen." Und der Vater schreibt an den Sohn[5]: „Lebe nun
innig wohl und denke zuerst und zuletzt an Gott und den Herrn Jesus." Des Künstlers
Ziehmutter und Tante Karin Bjølstad schrieb an ihn mit der Meldung vom Tode
des Vaters[6]: „— Schaff Dir ein Psalmbuch an — er hat mich gebeten, Mammas
Neues Testament durch Wang Dir zu senden." Der Vater hatte noch tief bedauert,

dass er es verabsäumte, das Neue Testament in den Koffer des Sohnes zu legen, als dieser nach Paris abreiste[7]. Eine höhere Seelen- und Geisterwelt umgab diese Menschen in ihrem ganzen Dasein. Es wäre falsch zu meinen, dass Munch, der damals schon seine ersten Bilder von Weltbedeutung gemalt hatte, dieser Glaubenswelt gegenüber verschlossen gewesen wäre. Er hat sie ernst genommen und sie hat auch ihn geprägt, was in seinen späten Lebensjahren, wie wir noch sehen werden, wieder zum Ausdruck kam.

Es war das Leben von Menschen, die mit dem Tode vertraut waren. Diese Macht, die das Leben nicht nur abschliesst, sondern ihm auch den letzten Sinn verleiht, hat Munch in seiner Kunst gestaltet. Eine Reihe seiner grossartigsten Schöpfungen ist ihr gewidmet. Dem hat er auch in Worten Ausdruck verliehen. Eine in dichterische Form gekleidete Aufzeichnung über Sophies frühen Tod ist erhalten, die in der Ausgabe der Familienbriefe[8] um 1890 datiert wird. Sie gibt in Worten dem Inhalt und der Stimmung Ausdruck, die die Kompositionen *Sterbezimmer* und *Todesstunde* in allen Fassungen, malerischen und graphischen, erfüllt. Ist das Datum der Aufzeichnungen richtig, so würde sie alle bildkünstlerischen Fassungen vorwegnehmen: von dem Pastell von 1893 im Munch-Museum und dem Gemälde von 1894/95 in der Nasjonalgalleriet bis zu der reifen Fassung der *Todesstunde* im Kopenhagener Museum, die die Rolle des Vaters dem Modell der *Geschichte* (fig. 115) der Aulabilder erteilt. Selbst die Erscheinung des Priesters in der Amtstracht, die erst ein später Holzschnitt darstellt, begegnet bereits in dieser Aufzeichnung. Man ersieht daraus, welch tiefen Eindruck auf den Künstler die Ereignisse in dem religiös gestimmten Familienkreise machten und wie entscheidend sie sich in seinem Schaffen auswirkten.

Bei aller Unbedingtheit der Gläubigkeit war dieser Familienkreis fern von engstirniger Bigotterie. Der Vater las den Kindern Dostojewskij vor, der Munchs Lieblingsdichter bis an sein Ende blieb. Gerade der Glaube dieses grossen Zweiflers und Grüblers musste Munch besonders nahe liegen. Dostojewskij rang wie Jakob mit dem Engel um Sinn und Gerechtigkeit allen Geschehens. Das muss Munchs schon in seiner Jugend so ausgeprägten Gerechtigkeitssinn gestärkt haben. Der Gedanke, dass Unrecht nicht gesühnt werden könnte, quälte ihn. Stenersen[9] berichtet von einer Erzählung Munchs über eine Auseinandersetzung, die er mit dem Vater über Schuld und Sühne hatte. Er diskutierte mit ihm, wie lange der Sünder die Strafen der Hölle erdulden müsste. Er meinte, dass Gott keinen Sünder mehr als tausend Jahre büssen lasse wolle, wogegen der Vater den kirchlichen Standpunkt ewiger Verdammnis einnahm. In Dantes „Inferno" sind die Sünder von der Gerechtigkeit ihrer Strafe durchdrungen und aus ihrem Bekenntnis spricht die befreiende Überzeugung vom Dasein eines gerechten Gottes, den nur die Verworfensten unter ihnen noch höhnen. Diese Überzeugung selbst ist schon eine Befreiung, das Wissen, dass es im All nicht nur das Böse gäbe. In einem Gespräch mit Gierløff[10] berichtete Munch über eine Aufzeichnung, die er als Jüngling in eines seiner Notizbücher

schrieb: „Gott ist in allem. Ich war darüber nie im Zweifel." Die darauf folgende
Frage Gierløffs, ob er an das Dasein Gottes auch im absolut Bösen glaube, rührt an
dem tief in der Kunst Munchs verwurzelten Dualismus der Welten des Lichten
und des Dunklen. Er beantwortete sie mit dem Hinweis darauf, dass es ohne Dunkel
kein Licht gäbe, und bekannte sich damit zu einer Auffassung, die die Philosophie
als Panentheismus bezeichnet hat. Gott ist überall, so muss er auch in der Hölle
zugegen sein und führt die Ewigkeit der Sprache ad absurdum, denn Gott ist
barmherzig. Solche Gedankengänge liessen den Jungen in dem Streitgespräch mit
dem Vater über die Höllenstrafe auf seinem Standpunkt beharren und mit Heftigkeit
das Gespräch abbrechen. Diese Heftigkeit bereute er und kehrte zurück, um sich
mit dem Vater auszusöhnen. Da hatte er den Anblick, den er nicht mehr los wurde:
der Vater im Nachtgewande, betend, vom Licht wie von einem verklärenden Schein
umgossen[11]. Er warf ihn gleich in einer farbigen Studie aus der Erinnerung aufs
Papier. Nach vielen Jahren wurde daraus der Holzschnitt Schiefler 173, der die
erschütternde Gestalt eines *betenden Alten* (fig. 116) darstellt, wie aus einer Dichtung
Dostojewskijs herausgestiegen.

Unter Munchs Vorfahren und Verwandten finden wir eine Reihe von Priestern
und Predigern. Sein Grossvater Edvard Storm Munch war Stiftspropst in Kristiania.
Munch hat sich einmal selbst als Maler mit seinem Arbeitsgerät in einer so feierlichen
Weise dargestellt — das *Selbstbildnis mit den Pinseln*, im Munch-Museum[12], dass
wir glauben, einem Prediger mit der Bibel in der Hand gegenüberzustehen, der im
Begriff ist, das Wort an seine Gemeinde zu richten. Der junge Munch vermochte
mit frohem Ernst Gedichte zu rezitieren, die Todesmahnungen enthielten[13]. Doch der
reifende Künstler musste sich der asketischen Mentalität des nordischen Protestantis-
mus in zunehmendem Maße entfremden. Eine Religiosität nur des Charakters und
des inneren Verstandes, die von Phantasie und künstlerischer Vision absah, konnte
ihm auf die Dauer nicht genügen. Das brachte ihn dem allgemein Menschlichen
des Katholizismus nahe. In einem Gespräch mit Gierløff finden wir folgende
aufschlussreiche Sätze[14]: „Im Ausland gehe ich oft in die jederzeit geöffneten,
jederzeit hochgestimmten katholischen Kirchen. Wenn ich ein Stimmungsbedürfnis
dafür habe. Um religiöse Empfindungen zu erhalten . . . Die katholischen Kirchen
sind immer bereit, zum Empfang immer offen. Das geht still vor sich, ganz unbemerkt,
das natürlichste Ding von der Welt. Das ist ein feierliches und schlichtes Entgegen-
kommen der Stimmung des Menschen, des Armen und des Reichen." Wir erinnern
uns der starken Anziehungskraft des Katholizismus auf die protestantischen Maler
Norddeutschlands in der Zeit der Romantik. Bei Strindberg verfolgen wir Ähnliches.

Für einen Intellektmenschen unserer Zeit, der Munch bei aller Kraft seiner
Vision war, war der Weg der Konversion natürlich ungangbar — wenn nichts
anderes, so hätte ihn schon der Bruch mit der Familie davon zurückgehalten. Aber
er entwickelte seine eigene Religion, seinen eigenen Künstlerglauben, der ihn dem

philosophischen Denken des 19. Jahrhunderts nahe brachte. Munch las Kierkegaard,
Schopenhauer und Nietzsche.

Ungemein aufschlussreich ist in dieser Hinsicht ein Heft mit handschriftlichen
Aufzeichnungen im Besitz von Gierløff, aus dem dieser eine Reihe von Gedanken
in seinem Buche wiedergibt[15]. Die von Munch da in aphoristischer Form aufgezeichneten Sätze geben, vor allem wenn wir sie in Zusammenhang mit seinen
Werken betrachten, einen tiefen Einblick in seine Geisteswelt und Gläubigkeit.
Es sei deshalb im Folgenden näher darauf eingegangen.

„. . . die Menschengeschöpfe sind wie Weltkörper. Sie treffen einander im Weltraum, um wieder zu verschwinden. Wenige gehen ineinander auf in leuchtenden
Flammen . . .“ Die sich so als einsame Gestirne im Weltraum treffen, sind in Munchs
graphischen Blättern meist Mann und Weib. Sie reichen von genrehaften Strandbildern bis zu dem weitgehend vereinfachten, symbolhaft lapidaren Holzschnitt
Begegnung im Weltall (Schiefler 135), der den Körper des Mannes in brennendem
Rot, den der Frau in nächtlichem Grünblau darstellt[16]. Diese Einsamen können
sich finden in einem unabhängigen, aber gemeinsamen Streben nach dem Licht — und
da mag es geschehen, dass sie in Flammen aufgehen. Eine Lithographie von 1897
(Schiefler 92) zeigt ihr gemeinsames, aus verschiedenen Regionen kommendes
Streben nach dem Sonnenball (fig. 117); diese Regionen aber verbindet wieder der
Wellenschlag eines grossen Meeres der menschlichen Leidenschaften, dessen Wogen
wie Fesseln um ihre Fussgelenke emporzüngeln und sie herabzuziehen trachten[17].
Hier klingt der Gedanke des Strebens nach dem Licht an, der Munch beim Lesen
von Nietzsches „Zarathustra“ als Bestätigung seines eigenen Denkens entgegentrat[18].
Nach dem Licht strebt die ganze gequälte Menschheit; einer trampelt den andern
nieder in diesem Emporlangen, um auf ihm hinaufzusteigen. „. . . ein Geschlecht
stampft das andere nieder.“ Es ist der Gedanke, den der Künstler in dem Projekt
des *Menschenberges* (fig. 112) verfolgte; es beschäftigte ihn durch Jahrzehnte, kam
aber nie zum Abschluss.

„Menschen, Tiere und Pflanzen sind Flammen, die aus der Erde emporsteigen.
Die Bäume strecken ihre Zweige gegen den Himmel und in die Luft. Ihre Wurzeln
lösen sich und werden Menschen.“ Der Übergang einer Lebensform in die andere,
das ewige Dasein der Lebenskräfte war eine Überzeugung, die sich von selbst aus
Munchs Schaffen als bildender Künstler und dessen Beobachtung durch den Denker
Munch entwickelte. Die Verwandlung der Pflanze in den Menschen und umgekehrt
des Menschen in die Pflanze, in formaler Hinsicht Ergebnis der spielerisch gestaltenden
künstlerischen Phantasie, erhielt ihre tiefe inhaltliche Rechtfertigung durch eine
Glaubensüberzeugung. Sie entfernte sich von dem asketisch christlichen Gedankenkreis der Jugend und näherte sich dem pantheistisch-paganen der Denker des
19. Jahrhunderts, vor allem Nietzsches. Seine Apotheose fand dieser Zarathustra-
Glaube an die Kräfte im All in den Aulabildern[19]. Er hat sich aber, unabhängig

von aller Lektüre und späteren persönlichen Kontakten[20], bereits frühzeitig in Munchs künstlerischem Schaffen gemeldet. Schon auf dem Plakat seiner Sonderausstellung 1901[21] sehen wir den Gedanken der sowohl schmerzlichen wie freudigen Verwandlung der Lebenserscheinungen ineinander ausgedrückt: ein Haupt — es ist das des Künstlers — wird von den Wurzeln eines mit Früchten schwer beladenen Baums umklammert. Eine Lebensform geht in die andere über. Der Künstler stirbt, aber er lebt in seinen Werken weiter. Der Holzschnitt von 1898 *Die Blutblume* (Schiefler 114) entwickelt denselben Gedanken: der Künstler, mit dem Unterkörper vom Erdreich gefesselt, stirbt und vergiesst sein Herzblut, das in einer wunderbaren Blume aus dem gleichen Erdreich hervorblüht. Der *Lebensbaum* der Lithographie Schiefler 433 wächst aus einem Hügel modernder Menschenleiber hervor. Wir lesen in den Aufzeichnungen von Grimsrød: „Empor aus seinen verwesenden Körpern werden Blumen steigen, und er wird in ihnen in Ewigkeit leben . . ." Wörtlich illustriert finden wir diesen Gedanken in der Lithographie *Tod und Leben* (fig. 118) (Schiefler 95) von 1897. Aus einer verwesenden Frauenleiche in der Erde wachsen Pflanzenkeime, die sich oben in einer sonnebeschienenen Küstenlandschaft in Blumen und einen früchtetragenden Baum verwandeln, unter dem eine schwangere junge Frau steht — ewige Zeugungsfähigkeit der Lebenskräfte.

Der wichtigste Satz als Dokument für Munchs Glauben scheint mir unter den Aufzeichnungen aber folgender zu sein: „Der Tod ist der Beginn des Lebens, der Beginn zu neuer Kristallisation. Wir sterben nicht, sondern die Welt stirbt von uns. Aus der Urne steigt die Wiedergeburt empor." Der Gedanke der Wiedergeburt, des ewigen Daseins der menschlichen Seele tritt deutlich hervor. Das Wort, dass nicht wir von der Welt hinwegsterben, sondern die Welt von uns, erscheint auch in dem Beileidsbrief, den Munch an Harald Nørregaard beim Tode von dessen Frau Aase schrieb: „Es ist so, dass die Welt uns verlässt und nicht wir die Welt."[22] Die menschliche Seele, unser Selbst, ist ein unvergängliches Werk des Schöpfers. Wie aber erfolgt der Übergang in eine neue Daseinsform? Diese Frage bedrückte den alten Munch und sie gehört zu den an Stenersen beim Tode von dessen Bruder gerichteten: „Glaubte er selbst, dass er sterben müsse? War er bereit? Kam etwas Lichtes über ihn? Sah er so aus, als ob er etwas sehen würde? Oder war alles dunkel?"[23] Aus diesen Worten spricht wieder die Seelennot des Christen. Geht der Mensch in Licht und befreienden Glanz hinüber, wie Tolstois sterbender Ivan Iljitsch? Oder senken sich Dunkel und Angst über ihn herab? Munch hat nicht nur seinem Pessimismus, sondern auch seiner Hoffnung, seiner Zuversicht Ausdruck gegeben: nicht nur in Worten und Aufzeichnungen, sondern auch in einzelnen Werken, ja in seinem ganzen Schaffen. Diese Hoffnung und Glaubenszuversicht sind in dem Begriff „Kristallisation" beschlossen.

Munchs ganzes Schaffen läuft auf eine unaufhörliche Läuterung seiner Bildgedanken hinaus. Daraus ist die Fülle von Fassungen, das immer erneute Durch-

denken seiner Bildideen zu erklären: „Kristallisation". Das Bild wird zu immer einfacherer, intensiverer und konzentrierterer Wirkung gesteigert. Munch dachte immer an seine Bilder, deren es eine Menge in noch immer nicht abgeschlossener, endgültiger Form gab, vermochte plötzlich auf der Strasse nach Hause zurückzukehren und irgendwo eines herauszuziehen, um daran weiterzuarbeiten — wie es seine Freundin schilderte: der Einsame, auf den in Åsgårdstrand, Hvidsten, Kragerø, Ekely kein Heim wartete, sondern nur Häuser voller Bilder, nur Aufgaben, Kampf, Arbeit[24]. Die Bilder „kristallisieren" und schliesslich geht der Künstler selbst in das Kristallreich ein.

Der Kristall war für Munch der Inbegriff des sinnvoll Geordneten, Schönen, über dem Schmutz des Erdendaseins Stehenden: Bergen, das er sehr liebte, nannte er die „Kristallstadt". Auch der Stein war für Munch etwas Belebtes. „Der Schmerz ist der Freund der Freude. Das Licht ist überall und leuchtet, wo Leben ist. Selbst im harten Stein brennt das Feuer des Lebens", lesen wir in den Aufzeichnungen von Grimsrød[25]. In einer Aufzeichnung von Ekely 1929 steht der Satz: „Ein Kunstwerk ist ein Kristall — wie der Kristall, mag auch das Kunstwerk Seele und Willen haben."[26] Daraus spricht die Erkenntnis der grossen organischen Gesetzmässigkeit in der Natur, die auch das Kunstwerk verkörpert. In der Tat ist ein Kunstwerk ein vom Menschen aus dem Gefühl für das Ganze (aus komplexer Einstellung) heraus geschaffenes, in Zeit und Raum sich äusserndes Gebilde, das die Gesetze organischen oder kristallinischen Wachstums verkörpert. Dies war Munch bei seinem Vergleich mit dem Kristall völlig klar. Der Stein aber, der Kristall lebt. „Nichts ist klein, nichts ist gross. Auch die Masse des Steins lebt." Eine grosse Beseeltheit geht durch das All:

„Alles ist Bewegung und Licht,

Gott ist in uns und wir sind in Gott. Gott ist in allem. Alles ist in uns. In uns sind die Welten.

Das Kleine teilt sich in das Grosse, das Grosse in das Kleine."[27]

Diese Gedankengänge begegnen uns nicht nur bei den religiösen Denkern des Ostens, sondern auch bei den abendländischen Mystikern des Spätmittelalters. Wie mögen sie Munch vermittelt worden sein? Ein Zusammenhang mit den spätmittelalterlichen Mystikern, mit Meister Eckehart, Seuse, Tauler, könnte durch die Schriften Kierkegaards vermittelt worden sein. Munchs Glaubensbekenntnis eines künstlerischen Panentheismus mag aber auch völlig aus der Erfahrung und dem Ethos seines Schaffens als Künstler heraus gewonnen worden sein. Er hat den Glauben des Eingehens in ein besseres und schöneres Jenseits, die Hoffnung auf die endliche letzte Läuterung nach allen Verwandlungen besessen[28]. Wir finden den Beleg dafür in seinem eigenen graphischen Werk.

Im Jahre 1897 schuf Munch in Paris die Lithographie *Trauermarsch* (fig. 119) (Schiefler 94 [Benesch, Munch, fig. 4]). Ein Bündel von nackten und bekleideten

Menschen strebt wie die Flammen eines schwer mit Rauch beladenen Opferfeuers aus einem Hügel von verwesenden Leibern empor. Es ist das erste Auftreten des Gedankens des *Menschenberges*, lange noch vor dem Aufenthalt in Weimar und der Begegnung mit dem Nietzsche-Kreis. Oben vereinigen sich die gestreckten Arme wie eine Rauchsäule und tragen einen offenen Sarg, in dem eine Gestalt liegt. Die Wolken und Vögel des Himmels umspielen sie. In der Tiefe dehnt sich eine weite Landschaft, Vorläuferin der Morgenlandschaft, auf die Zarathustra-Nietzsche von seiner Höhe herabblickt. Die Grundstimmung des Blattes ist pessimistisch: Tod, Verfall und Trauer um etwas unwiederbringlich Verlorenes. Es ist das symbolisch gesteigerte Begräbnis des Künstlers.

Dem pessimistischen Blatt liess Munch im selben Jahr ein optimistisches folgen, ein Glaubensbekenntnis: *Im Land der Kristalle* (fig. 120) (Schiefler 93). Vorne am unteren Bildrand erheben sich zwei schwere dunkle Hügel, bei näherem Zublicken als riesige dämonische Häupter erkennbar: die Welt des Finsteren, Niedrigen, der Erde und dem Schlamm Verhafteten, Ersterbenden. Hinter ihnen streben Arme wie lichte Flammen empor und tragen einen offenen Sarg. Die Gestalt, die er birgt, erwacht, erhebt den Kopf und blickt über eine geschweifte Küstenlinie — jene Linie, die Munch selbst als den leichtesten Beginn einer Bildkomposition bezeichnete und die sich durch den *Lebensfries* wie ein Orgelpunkt zieht — hinweg in ein verklärtes Reich. Es ist das Kristallreich, das wie eine Fata Morgana über dem Meeresspiegel auftaucht. Bäume, feierliche tempel- und kirchenartige Gebäude erheben sich, eine Sonne strahlt. Diese Welt ist mit ganz zarten Strichen gezeichnet und doch unendlich klar, von jener Klarheit, in der man Landschaften und Bauten im Traum kurz vor dem Erwachen sieht. Ihre Struktur ist eckig, kristallinisch — selbst in Bäumen, Wolken und Sonnenstrahlen. Von der gleichen Linienzartheit ist das Haupt des erwachenden Toten, der mit starrem Staunen diese Welt erblickt und sich ihr bereits anverwandelt[29].

So glaubte und hoffte der Künstler einst in das Kristallreich einzugehen. Nicht wir sterben, sondern die Welt stirbt von uns weg. Wir treten in ein höheres Leben ein.

So kommen wir zu der Erkenntnis, dass der Künstler Munch auch ein gläubiger Mensch war. In seiner Jugend wurde dieser Glaube durch das traditionelle Christentum geprägt. In seiner Reife nahm er die Form eines panentheistischen, durch die Philosophen beeinflussten Glaubens an das Weiterleben nach dem Tode an. In dem Glauben seines Alters versöhnten sich die beiden Welten. Unter den Aufzeichnungen aus Ekely findet sich folgende[30]: ,,Gebet und religiöser Gedanke — der Gedanke an Gott — an die Ewigkeit — bringt einen hinweg von sich selbst — bringt einem zusammen mit dem All — mit dem Urlicht — mit dem Urleben, mit dem Wort — das lindert —

Deshalb macht Glauben stark — das bedeutet sein Ich von dem Körper hinwegzuflüchten —''

Gebet und Wort entspringen dem Glauben, der ihm von Vater und Mutter überkam. Das „Urlicht", das in Gustav Mahlers 2. Symphonie ergreifender musikalischer Klang geworden ist, ist ein Gedichttitel aus „Des Knaben Wunderhorn".

Munch gehörte zu jenen, die um den Glauben ringen, die, wie Kierkegaard sagt, über einem tausend Faden tiefen Abgrund zu schwimmen vermögen. Sie haben den Glauben aber, in all ihrem Zweifel und ihrer Qual, um so gewisser und der Engel entlässt sie mit seinem Segen.

Årbok/Oslo Kommunes Kunstsamlinger, Oslo 1963, pp. 102—112.
(Norwegische Übersetzung: 'Edvard Munchs Tro' im gleichen Jahrgang erschienen, pp. 9—23).

Edvard Munch zum 100. Geburtstag

Am 12. Dezember 1963 jährt sich der Geburtstag von Edvard Munch zum hundertsten Male. Seine Heimat hat dieses Jahr durch Eröffnung des Munch-Museums gefeiert. Als Munch begann, grüssten ihn seine norwegischen Künstlerfreunde als den Beginn einer neuen, höheren Welt — „. . . man kann ein besserer Mensch werden", schrieb damals Christian Krohg über ein Munch-Bild. Der Meister hat diese Prophezeiung wahr gemacht. Er wurde zur entscheidenden Künstlergestalt am Jahrhundertbeginn für die skandinavischen und für die deutsch sprechenden Länder, also jene Länder, in denen sein Siegeszug um den Erdball begann. Ohne Munch ist die wichtigste Kunstbewegung in Mitteleuropa, der Expressionismus, nicht denkbar. Für uns Österreicher, für das Land, das Klimt, Schiele und Kokoschka hervorgebracht hat, war Munch schon damals ein Begriff. Heute wird er uns zu einem Symbol von zeitloser Geltung: einem Symbol schöpferischer, im Menschentum verwurzelter Freiheit, das seine Geltung auch durch die tiefste geistige Nacht, die über sein und unser Leben hereinbrach, hindurch bewahrt hat.

Edvard Munch zum 100. Geburtstag, gesprochen über Radio Wien mit Übertragung nach Oslo zur Feier im Munch-Museum.

Rembrandts Bild bei Picasso

Rembrandt hat sich in seinen Werken öfters mit Gestalten der antiken Mythologie und Geschichte und mit Figuren der mittelalterlichen Legende auseinandergesetzt. Pallas, Homer, Alexander der Grosse, Aristoteles und Faust ziehen an unseren Augen vorüber. Er hat ihnen nicht nur einen dichterisch gesteigerten Aspekt verliehen — den verlieh ihnen Rubens gleichfalls —, sondern er liess sie auch vom Geheimnis umwittert sein: er verlieh ihnen etwas Magisches. Diese Eigenschaft, in die er seine Gestalten kleidete, hat sich im Laufe der Geschichte seiner eigenen Gestalt mitgeteilt. Das Undurchschaubare, nicht bis in seine letzten Tiefen Ergründbare seiner Kunst verband man schliesslich auch mit der Vorstellung ihres Schöpfers. So wurde Rembrandt im 18. Jahrhundert, dem Jahrhundert der Rembrandt-Renaissance, zum „Magus des Nordens", zum geheimnisumwitterten Demiurgen, der Wunder des Lichts und der Farbe beschwor, in dessen Werken man über die Schwelle einer hintergründigen Welt trat und der das Reich seiner Kunst dem Beschauer wie ein Sesam öffnete. Man könnte diese Vorstellung von Rembrandts Gestalt eine „romantische" nennen, würde sie nicht weit über die historische Romantik hinausgehen, wäre sie nicht eine spezifisch barocke Schöpfung. Rembrandt selbst hat bereits viel zur Entstehung dieser Vorstellung beigetragen: seine Vorliebe für altertümliche, historisierende oder phantastisch exotisierende Tracht, in die er sich in den meisten seiner Selbstbildnisse zu hüllen pflegte; sein betontes Sich-ausserhalb-der-bürgerlichen-Konvention-Hollands-Stellen; seine Zurückgezogenheit namentlich in späteren Jahren im Verein mit fanatischer Devotion an seine Arbeit; das Sich-Umgeben mit einem Zirkel von Eingeweihten, zu dem hauptsächlich seine Schüler und Freunde von hohem künstlerischem oder intellektuellem Niveau gehörten. Rembrandt mischte sich unter das Volk, für das er offene Augen hatte, aber den sogenannten „besseren Ständen" blieb er zeitlebens eine rätselhafte Gestalt: weder Bohemien noch Bürger, weder ganz Berufskünstler — war er doch Sammler und Experte! — noch Grandseigneur wie die grossen Flamen. Rembrandt war eben „Rembrandt", ein Begriff, eine Welt für sich, der man sich von verschiedenen Seiten nähern konnte, ohne sie ganz auszuschöpfen.

Wenn Künstler ein Bild von Rembrandt zu geben trachteten, so schwangen alle diese Elemente mit und halfen das Bild formen. Von dem schwedischen Künstler Ernst Josephson gibt es eine Zeichnung, *Rembrandt und Saskia* (fig. 121) darstellend[1]. Sie stammt aus der Zeit nach Ausbruch von des Künstlers geistiger Erkrankung und ist in zarter, pointillierender Federtechnik durchgeführt, die den Gestalten eine der Wirklichkeit entfremdete, zerfliessend weiche Modellierung verleiht. Rembrandt

selbst erscheint in phantastischem Kostüm des 17. Jahrhunderts mit historisierenden
Anklängen an das sechzehnte, einen Mühlsteinkragen und ein geschlitztes Wams
tragend, das Haupt von einem hohen Hut mit wallender Straussfeder bedeckt.
Saskia ist eine klassische Figur; ihr Kopf scheint nicht nach dem durch Rembrandts
Werke überlieferten Bild geformt, sondern eher nach einer antiken Junobüste,
während die schlichte Tracht der zeitlos antikisierenden Frauengewandung des
13. Jahrhunderts nahekommt.

Josephsons geistige Erkrankung wirkte als Hemmungsbefreier erster Ordnung
bei dem auch nach dem Bruch rastlos tätigen Künstler, der in seinen späteren
Werken, namentlich in seinen Zeichnungen, einer der wichtigsten Vorläufer von
künstlerischen Bestrebungen unserer Zeit wurde[2]. Seine Zeichenweise des kontinuier-
lichen Linienflusses hat auf die Künstler, die in den Zwanziger- und Dreissigerjahren
eine entscheidende Phase ihres Schaffens durchliefen, eingewirkt. So auch auf
Picasso. Josephsons in schwedischen Sammlungen, namentlich im Stockholmer
Kupferstichkabinett aufbewahrte Zeichnungen sind kaum viel gereist und sicher
nur wenigen im Original bekannt geworden, aber seit der Ära des Expressionismus
wurden sie viel reproduziert und diskutiert. Das in Paulssons Tafelwerk aufgenommene,
Rembrandt und Saskia gewidmete Blatt stellt gleichsam „Klassisch" und „Barock"
als These und Antithese gegenüber. Diese Gegenüberstellung sollte fast ein halbes
Jahrhundert später eine Fortsetzung erfahren.

In den Jahren 1930—37 schuf Picasso die *Suite Vollard*, eine Serie von hundert
graphischen Tiefdruckplatten für Ambroise Vollard, seinen ersten Kunsthändler,
der seine Anfänge förderte[3]. Picasso war damals längst zu Daniel-Henry Kahnweiler
und Rosenberg übergegangen, aber die alte Verbindung mit Vollard riss nicht ab,
sondern wurde durch das gemeinsame Interesse am illustrierten Buch wachgehalten.
Für Vollards kostbare Buchausgaben war Picasso wiederholt tätig. 1931 erschienen
die Radierungen zu Balzacs *Chef-d'Oeuvre Inconnu*. Sie feiern den Maler, einen
stillen, nachdenkenden Künstler, der seine Werke sorgfältig aufbaut wie die Maler
der griechischen Lekythen, wie Poussin und Ingres.

Die *Suite Vollard* enthält verschiedene inhaltliche Gruppen. Ihr Auftraggeber
hat das Erscheinen in Buchform nicht mehr durchführen können, da er durch
einen Autounfall 1939 jäh aus dem Leben gerissen wurde. So blieb die Serie der
Platten und Drucke zurück: vielleicht Picassos köstlichste Leistung auf dem Gebiete
der Tiefdrucktechnik. Die umfangreichste Gruppe in ihr ist dem Schaffen des
Bildhauers gewidmet: einem strengen, reflektierenden Gestalter einer grossartig
archaischen Formenwelt. In diese strenge, beherrschte Welt brechen zwei elementare
Gewalten ein: die wilde, überschäumende Sinnenlust in der Gestalt des „Minotaurus"
und — die Malerei in der Gestalt „Rembrandts".

Die Rembrandt gewidmeten Blätter der *Suite Vollard* entstanden am 27. und
31. Jänner 1934 (Nr. 33, 34, 35, 36). Picasso hat die meisten Blätter der Serie in

der Platte auf den Tag datiert. Das früheste der Rembrandt gewidmeten Blätter ist Nr. 33, *Rembrandt mit drei klassischen weiblichen Profilen* (fig. 125). In der Art der „Griffonnemens", wie sie Bartsch benannt hat, sind mehrere klassische Frauenprofile auf die Platte geworfen, dazwischen Nadelproben, mit einem feinen und einem groben Instrument gezeichnet, sowie Ätzflecken, durch Springen des Deckgrundes entstanden — also eine Experimentierplatte, wie sie Rembrandt mit Bartsch 363, 365, 367, 368 und 369 geschaffen hat. Mitten unter diesen Ätzproben taucht, mit zarter Nadel in lockeren, lichten Kräuseln gezeichnet, Rembrandts Kopf auf. Es ist eine barocke Improvisation, aus lauter gelockten Schnörkeln zusammengesetzt, wie sie Picasso sonst nur für des Minotaurus Haarfell verwendet. Schon im Lineament ist dieser Kopf eine Antithese zu den geradlinigen oder fein geschwungenen klassizistischen Frauenköpfchen. Rembrandt trägt ein Barett mit Reiheragraffe, eine schäumende Halskrause und eine um die Brust geschlungene Kette. Es ist der Rembrandt, wie wir ihn in den radierten Selbstbildnissen von 1634, Bartsch 18 und 23, sehen. Der Kopf kam als letztes auf die Platte, denn die abschliessende Datierung unterhalb „Paris 27 janvier XXXIV" ist sozusagen mit dem gleichen „Federzug" — den hier natürlich die Radiernadel ausführte — hingeschrieben.

Wichtiges zur Entstehungsgeschichte dieses Rembrandtbildnisses erfahren wir von unserem Jubilar, der darüber einiges mitzuteilen weiss — persönliches Zeugnis, wie immer das Wertvollste zur Erkenntnis des Kunstwerks[4]. Picasso berichtete ihm in einem Gespräch folgendes: „Stellen Sie sich vor, ich habe ein Bildnis von Rembrandt gemacht. Es war wieder die Geschichte mit dem springenden Ätzgrund. Bci ciner Platte war mir dieses Missgeschick passiert, und ich sagte mir, die ist sowieso verdorben, da kann ich irgend etwas darauf zeichnen. Ich begann zu kritzeln und es wurde Rembrandt daraus. Es begann mir Spass zu machen und ich arbeitete weiter. Ich habe dann sogar noch einen zweiten gemacht, mit seinem Turban, seinen Pelzen und seinem Auge, diesem Elefantenauge — Sie wissen schon. Nun bin ich dabei, diese Platte noch weiter zu bearbeiten, um dieselben Schwarztöne zu bekommen wie er: das gelingt nicht gleich beim ersten Mal!"

Also ein Plattenfehler hatte Picasso auf den Gedanken von Rembrandts Bildnis gebracht. Das Missgeschick des springenden Ätzgrundes war auch Rembrandt widerfahren. Gelegentlich konnte es ihm eine Platte ganz verderben, wie die Urfassung der grossen Kreuzabnahme, Bartsch 81a. Ein anderes Mal aber hat er wie Picasso die Risse im Ätzgrund „harmonisiert" und als Darstellungsmittel verwendet. So hat er die schrägen Sprünge des Grundes in dem *Köpfchen eines kahlköpfigen Greises*, Bartsch 306, als Konturlinie des merkwürdig eingedrückten Schädels verwendet.

Die zweite Platte, *Rembrandt und antike Büste eines Fauns* (fig. 122), auf der Picasso in das Geheimnis von Rembrandts Schwarztönen einzudringen trachtete, entstand am selben Tage. Das Liniennetz wird in der oberen Hälfte ganz dicht. Aus seiner

Dunkelheit wächst riesig dieser Minotaurus der Malerei hervor, sein mächtiges Haupt — Augen, Nase, Lippen, Wangen und Kinn — aus Wirbeln, Schnörkeln, Spiralen und strahligen Protuberanzen geformt. Diese von Vitalität fast explodierende Gestalt verwächst mit dem sie umhüllenden Pelzwerk in eins; dieses sträubt sich wie bei Pelztieren in Erregung, wird Bestandteil eines vitalen Ganzen. Neben Rembrandt steht eine antike Faunsbüste. Sie verwandelt sich durch Assimilierung an Rembrandt zu einem Höchstmaß alexandrinischen Barocks, das an antike Komödienmasken erinnert. Rembrandts Mantel fällt ihm von der Schulter vor der Büste herab, mit unverständlichen Figuren bestickt, die an Frenhofers „unbekanntes Meisterwerk" erinnern. Ein Tischchen links trägt auf der Fläche das Datum in Spiegelschrift. Darüber fassen Rembrandts Hände Palette und Pinsel. Nun tritt e i n e Note in diese wilde Barockwelt ein, ihr entgegengesetzt und doch die ganze Faszination dieses barocken Urtiers, dieses minotaurischen Malwesens ausmachend: ein klares, lichtes, klassisches Frauenprofil, das, knapp vom Bildrande überschnitten, hell gegen das Dunkel abstechend, oben in der Höhe von Rembrandts Kopf erscheint, näher dem Beschauer als all der barocke Tumult, denn es ist grösser proportioniert. Es ist ein Sendbote der griechischen, der mediterranen Welt, der des Künstlers Sehnsucht gilt.

Diese klassische Welt dominiert in dem nächstfolgenden Blatt (Nr. 35), datiert vom 31. Jänner XXXIV, *Rembrandt mit stehendem und sitzendem weiblichen Akt* (fig. 123). Zwei Frauengestalten, rein und klar gezeichnet wie auf einem griechischen Lekythos, weilen in einem lichterfüllten Raum: die eine sitzend, nackt, die andere stehend, von einem durchsichtigen Schleier umwallt. Schleier und ein Teil des leicht schattigen Hintergrundes sind von Vernis-mou-Strichen bedeckt, die sich auch wie ein Vorhang über einen Teil der querrechteckigen Fensteröffnung legen. Der Vorhang hilft nicht viel gegen die Sonne, die in dieser Fensteröffnung auftaucht: ein strahlender Feuerball in Gestalt eines menschlichen Hauptes wie der Sol auf alten Holzschnitten. Der Sonnenball ist Rembrandts Haupt, das alles durchglüht, durchleuchtet und sieghaft mit Wärme erfüllt. Man denkt an das Wort, das Picasso auf Matisse prägte: *Il a le soleil au ventre.*

Am selben Tage entstand eine weitere Platte (Nr. 36), *Rembrandt mit Palette:* er führt in der gleichen Kostümierung wie auf Platte 34 die schleierumwallte Frau von Platte 35 an der Hand (fig. 124). Sie hat den Schleier zurückgeschlagen und gibt die Schönheit ihres jungen Leibes dem Licht preis. Dies ist nun das Licht der wirklichen Sonne, die mit ihren Strahlen gerade um die Fensterlaibung herumlugt. Wie Saskia auf der schönen Silberstiftzeichnung von 1633 in Berlin, die sie von einem Gange über Gärten und Felder heimgekehrt darstellt, verbreitet Rembrandts Gefährtin mit ihrem Blumenschmuck das Gefühl sommerlicher Wärme und Freude. Der malende Minotaurus ist beglückt und gezähmt. Klassik und Barock, These und Antithese haben sich in einer ebenso einfachen wie heiteren Synthese gefunden.

Ausser dem Strahlenbündel der Sonne bricht noch ein zweites in der Darstellung auf: in der rechten unteren Ecke. Dieser zweite Strahlenfächer ergiesst sich über Rembrandts Palette, als ob von dort Licht und Glanz ausginge.

Diese Radierung ist als reine Linienzeichnung durchgeführt. In seinen Gesprächen mit Kahnweiler äusserte Picasso Folgendes: „Die Strichzeichnung hat ihr eigenes, geschaffenes, und nicht ein nachgeahmtes Licht[5]."

Nicht in die Serie der *Suite Vollard* wird eine Radierung gezählt, die aber zweifellos im selben Zusammenhang entstanden ist, denn sie trägt das Datum „Paris 18 F. (Février) XXXIV"[6], ist demnach später als die vier früher beschriebenen, *Rembrandt mit Palette und junger Frau* (fig. 126). Die klassische junge Frau und Rembrandt werden da in Halbfiguren einander gegenübergestellt: sie in dunkler Modellierung mit dichtem Schraffennetz, das an die Modellierung von Rembrandts frühen Radierungen erinnert; Rembrandt in heller, schnörkeliger Linienzeichnung. Sie mit nackter Büste; Rembrandt in seiner Barocktracht. Ein Strahlennimbus geht von ihr aus; ein Strahlenbüschel schiesst aus Rembrandts Palette hervor. These und Antithese, jede als Lichtspender, stehen einander gegenüber. Rembrandt trägt eine breite Goldkette mit Anhänger, wie oft auf seinen gemalten Selbstbildnissen. Der Anhänger zeigt hier ein klassisches Frauenprofil, auf das Rembrandt mit seinem Pinsel hinweist. Der schöpferische Genius bindet die Gegensätze zur Synthese. Picasso sah Rembrandt nur als den Barockkünstler, aber als den Barockkünstler, den das anzieht, was seinen stärksten Gegensatz bildet. So hat er etwas intuitiv erfasst und richtig angedeutet, was tatsächlich den Leitfaden von Rembrandts Entwicklung ausmachte und mit dem alten „klassischen" Rembrandt endete; dem Schöpfer der *Verleugnung Petri*, der *Verschwörung des Julius Civilis* und des *Homer* (Collected Writings I, figs. 2, 187).

Pour Daniel-Henry Kahnweiler, Stuttgart 1965, pp. 44—54.

Max Hunziker zum 6. März 1961[1]

Mit wenigen Worten etwas über den Wesensgehalt einer Kunst zu sagen, fällt um so schwerer, je mehr diese Kunst dem Schreiber menschlich bedeutet. Die grosse, stille Kunst Max Hunzikers ist mir vor zwölf Jahren in einer kleinen Anzahl gewählter Drucke, die in Wien ausgestellt wurden, zum ersten Mal begegnet. Ich wurde ergriffen durch ihre Schlichtheit, Bescheidenheit und Innerlichkeit, die von echter Monumentalität zeugen. Da war ein Künstler am Werk, der ohne augenfälliges Buhlen um die modischen Zeitforderungen der Zeit das gab, was ihr innerlich nottat, und dem Ausdruck verlieh, was aus der Not dieser Zeit herausschrie. Hunzikers Welt scheint so fernab von unserer Zeit zu liegen. Da haben wir, namentlich in seinen früheren Werken, die bäuerlichen Themen, die einfachen Menschen und ihre Landschaft, die in der Schweiz schon oft Gegenstand der künstlerischen Darstellung waren, wie es einer im gesunden Urgrund des Bauerntums wurzelnden Nation entspricht. Diese Menschen nehmen aber in Hunzikers Werken den Ausdruck des Entrückten an, sie werden zu Symbolen einer Welt, die nicht nur für das Schweizer Bergvolk, sondern für alle Geltung hat, sie verkörpern etwas im wahrsten Sinne des Wortes allgemein Menschliches. Das verleiht ihnen und den einfachen Dingen, die sie umgeben, die visionäre Monumentalität, die aus jeder Schöpfung Hunzikers spricht. Eine Magd, die Schalen an einem Brunnen wäscht, so dass sie sich zu einem seltsamen Turm erheben, ein geteilter Apfel, der still und gross unter einer Lampe im Abendlicht liegt, ein schweigsamer Mann, der in einer bäuerlich einfachen Stube arbeitet, malt, zu Bette geht, draussen die nächtliche Welt mit wachsamen Kirchtürmen und kreisenden Gestirnen — diese anspruchslosen Themen einer bescheidenen, fast armen Welt wachsen weit über das Ortsgebundene hinaus ins allgemein Menschliche. Und dadurch tritt diese verhaltene Welt, die viele weit abseits von dem wähnen, was unsere Gegenwart geistig und künstlerisch bewegt, aus ihrer scheinbaren Zurückgezogenheit heraus und stösst in das Herz all der bangen Fragen vor, die sich eine zunehmend verwirrte und ratlose Gegenwart stellt.

Innere Sammlung und gefasstes Entgegenreifen ist der grosse Orgelpunkt, der sich durch diese Kunst zieht. Der Mann, der sie geschaffen hat und an ihr weiter schafft, ist nicht geschwinde mit den Problemen fertig geworden wie die mit flinkem Pinsel die vorberechneten Hängemeter biennaler Ausstellungsgebäude Füllenden. Er hat die Früchte seiner Kunst in sich heranreifen lassen, bevor er mit diesen köstlichen Geschenken vor die Menschen trat.

Hunziker hat lange Wanderjahre hinter sich, Jahre des Aufenthalts und des emsigen Studiums in Italien und Frankreich. Das lateinische Erbe bedeutet in seiner

Kunst viel und verquickt sich in ihr mit dem Nordischen, deutsch Gedankenvollen. Die stereometrische Klarheit südlicher Formen des Bauens und gestaltenden Denkens spricht aus vielen seiner Werke, aus ihren Architekturbühnen mit den einfachen Prismen von Basiliken und deren Glockentürmen. Auch der einfache Rhythmus der Landschaft steht im Einklang mit dieser Architektur. Das grosse Mass, das Cézannes Kunst für ihn bedeutet hat, kommt in der sinnvollen Zucht des Aufbaus zum Ausdruck. Zugleich aber verrät seine Kunst eine innere Nähe zum Ideenreich jener Künstler, die zum ersten Mal das *Hommage à Cézanne* aussprachen, die ihren Ausgang von der symbolträchtigen Kunst des Gauguin nahmen und sich um religiöse, dichterische Werte bemühten: die Nabis. Wir haben unter ihnen nicht nur Serusier und Bernard, mit dem Hunziker in Berührung kam, nicht nur Denis, Bonnard, Vuillard, Maillol und Vallotton zu verstehen, sondern auch den ernsten ungarischen Maler Rippl-Ronai mit der farbenglühenden Nostalgie seiner Werke. Mit den Nabis verbindet ihn die Freude an ornamentalen Schmuckformen, an Rahmen und Bändern, die vor allem in seiner Graphik zu Worte kommen. Wie inhaltsreich aber sind Hunzikers Schmuckformen, wie bedeutungsschwer das Bänderkreuz, das im Schlussblatt des „Cherubinischen Wandersmannes" dem im Weltraum schlummernden Paar zum Halt dient, wie schützend und wärmend der Rahmen um den gedankenvollen Mann in *Understanding*, dem ein nackter Engelsfuss auf die Schulter tritt. Blumen und Blätter spriessen in vielen seiner Werke empor, nicht nur als freundliches Füllwerk, sondern als lebenzeugendes Symbol.

Das Symbolhafte in Hunzikers Kunst mag sie eine Zeitlang als „aktuell" erscheinen haben lassen, aber sie ist, so wie die Kunst Rouaults, die die Sphäre der *Fauves* passierte, über das Aktuelle hinaus in den Bereich des Absoluten vorgestossen. Dort sind die ethischen, die religiösen Werte beheimatet, denen die Kunst Hunzikers ebenso dient wie die Rouaults. Höhepunkt seines Schaffens sind die Zyklen zur glühenden Innerlichkeit der religiösen Lyrik des „cherubinischen Wandersmannes" Johannes Scheffler und des Johannes vom Kreuz. Hunziker hat die Kunst des Mittelalters zutiefst erlebt. Ohne zu archaisieren, nur die Einfachheit und Direktheit mittelalterlicher Symbolsprache anwendend, hat er der zeit- und raumlosen Welt des religiös Absoluten Gestalt gegeben. Hunziker hat sich dafür seine eigene graphische Ausdruckssprache, ja seine eigene graphische Technik (die Handätzung), geschaffen. Sie ermöglicht die bilderbogenhafte Vervielfältigung, das Sprechen zu vielen, wie einst im 15. und 16. Jahrhundert der Holzschnitt. Wenn Fußstapfen über den leeren schwarzen Himmelsgrund, unendlich wie der eines Mosaiks, laufen, so illustrieren sie die Worte „Christ, laufe, was du kannst willst du in'n Himmel ein . . .". Das ist einfach und deutlich gesprochen wie das „Wir eilen mit kleinen doch emsigen Schritten . . ." der Bach-Kantate. Das Jenseits greift ins Diesseits und formt mit ihm eine unlösbare Einheit.

Die Graphik und die Glasmalerei beherrschen Hunzikers Schaffen: das, was

viele sehen, was zu vielen spricht. Er ist ein „Illustrator", er gehört jener Domäne der bildenden Kunst an, die den Menschen zur Besinnung und zum Nachdenken ruft, deren Stimme in der Inhaltsleere und geistigen Verödung unserer Tage erklingt. Vielleicht wird die „Illustration", wie sie Rouault und Masereel, Chagall und Hunziker geschaffen haben, eine Rettung und ein Ausweg aus dieser geistigen Verödung sein.

Max Hunziker zum 6. März 1961. Zürich 1961, Privatdruck, pp. 6—9.

Oskar Kokoschka, Variationen über ein Thema.
Mit einem Vorwort von Max Dvořák, Wien 1921.

Es ist immer ein bedeutsames, nicht nur die Erkenntnis vertiefendes, sondern auch menschlich erhebendes Schauspiel, wenn zwei innerlich verwandte Geister einer Zeit, die verschiedenen Schaffensgebieten angehören, zusammentreffen. Der ideelle Gehalt einer Zeit, das ihr innewohnende geistige Wollen, die sich auf verschiedenen Gebieten in unabhängigen, aber wahlverwandten und auf das gleiche Ziel gerichteten Schöpfungen offenbaren, treten da in visionärer Klarheit vor das Auge dessen, der den tiefen Zusammenhängen in allem geistigen Geschehen nachspürt. Dem Philosophen, der zu den Dingen metaphysischen, und dem Historiker, der zu ihnen zeitlichen Abstand gewinnt, bleibt es sonst meist vorbehalten, die tiefen Wesenszusammenhänge gleichzeitiger geistiger Erscheinungen zu erfassen und als Erkenntnis den anderen zu übermitteln. Bisweilen aber fügt es das Schicksal, dass zwei verwandte Geister nicht erst in der späteren Darstellung eines Dritten, sondern in der Wirklichkeit der lebendigen Gegenwart zusammentreffen. Dann ist es, als ob eine Art Fluidum von dem einen auf den anderen überginge, und in wechselseitiger Erhellung offenbaren sie ihren tiefen Wesenszusammenhang. Dieser Wesenszusammenhang ist in ganz seltenen Fällen nicht nur durch die Gemeinsamkeit des Zeitwollens bedingt, sondern er ist mehr noch ein ausserzeitlicher, metaphysischer. Solchen Zusammenhanges wird man inne, wenn Jean Paul über Beethoven oder wenn Kleist über Kaspar David Friedrich spricht. Man sieht ihn auch in scheinbar negativen Fällen, wie wenn Edvard Munch Strindberg porträtiert, der Künstler, der so ganz von der Welt losgelöst und in seiner visionären Innenwelt verfangen ist, dass er sein eigenes Antlitz nicht mehr sieht, dass es ihm zur typischen Maske erstarren muss, so wie das Antlitz jenes Dichters, dessen geistige Welt die der seinen am meisten verwandte ist.

Die vorliegende Veröffentlichung von zehn Zeichnungen Kokoschkas in Faksimile mit einem Geleitwort Max Dvořáks ist ein sichtbares Zeugnis solchen Zusammentreffens zweier tiefverwandter Geister. Der Gelehrte, der erst in der letzten Zeit seines Lebens mit dem Künstler in näheren persönlichen Verkehr trat, hat mit der ganzen Tiefe seines alles geistig Bedeutende durchdringenden und erfassenden Blicks die Grösse des jungen Meisters, der bedeutendsten künstlerischen Erscheinung der Gegenwart neben Munch, erfasst und das Erlebnis seiner Kunst der eigenen unendlich reichen inneren Erlebniswelt eingefügt. Dvořák, dessen geistigem Auge sich selbst die dunkelsten Räume der geschichtlichen Welt öffneten und erhellten, hat auch die richtige Erkenntnis für die Bedeutung der Kunst Oskar Kokoschkas gehabt. Er war ja kein engherzig in die Beschränkung eines begrenzten Forschungsgebietes Eingeschlossener wie so viele seiner Fachgenossen, sondern die Weite

177

und Tiefe der gesamten Geisteswelt der Vergangenheit sowohl wie der Gegenwart stand der reinen und rückhaltlosen Erlebniskraft seiner Seele offen. Das Erlebnis des einen Künstlers führte ihn jedoch zu einem noch grösseren, umfassenden, überpersönlichen: dem Erlebnis einer gewaltigen Wandlung, die sich wie im gesamten Geistesleben der Gegenwart so auch in der bildenden Kunst vollzieht. Wiederholt hat Dvořák in seinen Vorlesungen die Bedeutung dieses Schauspiels betont: die Abkehr von der bedingungslosen Vorherrschaft des naturalistischen Prinzips, die Rückkehr zur ewigen Heimat, der Welt der überpersönlichen und überzeitlichen Ideen, die in dem kleinen, aber doch umfassenden Spiegel der menschlichen Seele eingefangen ist. Diese Heimkehr des Menschen zur Seele ist das grosse beglückende Ereignis, von dem die prophetischen Worte, die Dvořák den Zeichnungen Kokoschkas voranschickte, handeln.

„Variationen über ein Thema" nennt Kokoschka seine Zeichnungen, wie die Klassiker der deutschen Musik, wenn sie irgendeine kleine Melodie als Anlass zur Entfaltung eines unerschöpflichen Reichtums eigener Gedanken und innerer Gesichte erwählten. Dieser Gleichklang des Titels ist kein zufälliger. Der Zusammenhang mit der Erlebniswelt der Musik ist inniger als bei anderen Werken der bildenden Kunst von heute. Auf einigen der Blätter finden wir, von der Hand des Künstlers geschrieben, die Anmerkung: „Studie zum Konzert". Damit ist sowohl ihr äusserer wie ihr innerer Zusammenhang gegeben. Der Phantasie des Künstlers schwebte beim Schaffen eine grosse Komposition vor, „Das Konzert"; diese Zeichnungen sind gleichsam Vorstudien dazu. Das ist aber nicht der richtige Ausdruck, denn sie sind doch wieder selbständige Kunstwerke, die unabhängig vom Hinblick auf ein noch zu schaffendes Werk bestehen können und sollen. Sie sind so etwas ganz anderes als der herkömmliche Begriff der „Vorstudie". Sie sind innerlich zu einer geistigen Einheit untereinander verbunden, nicht nur äusserlich durch den Hinblick auf ein bloss der Phantasie des Schöpfers bewusstes Ziel. Der Künstler hat die Wirkungen verschiedener Musikwerke auf ein und dieselbe Persönlichkeit in ihnen geschildert. So ward diese Persönlichkeit zum „Thema", zum zufälligen Anlass der Entwicklung einer Reihe grosser Gedanken, die sich in dem stillen, neutralen Spiegel ihrer Seele abzeichnen gleich den Schattengestalten der Platonischen Höhle. Aber auch diese Gedanken, d. h. die Werke der Musiker, sind keine ausserhalb der Phantasie des Schöpfers stehenden Gegebenheiten, sondern es ist ihr Widerhall in der Seele des ebenso wie sein Modell die Klänge in sich aufnehmenden Künstlers, was in dieser eigene schöpferische Kräfte löste und so der Anlass zu Gebilden einer anderen geistigen Kategorie wurde, deren Verkörperung wir in den Zeichnungen erblicken.

Wie sich selbst in der Reihe dieser eng zusammengehörigen und innerhalb einer kurzen Zeitspanne entstandenen Werke die Entwicklung des Stiles Kokoschkas abzeichnet, sein Fortschreiten von der „analytisch scharf und leidenschaftlich bewegten" zur „ruhigen und synthetisch grossen" Zeichnung, hat Dvořák in tief sinnvoller Weise

interpretiert. Wenn es gestattet ist, etwas hinzuzufügen, so sei es nur etwas, was dem Schreiber dieser Zeilen zufällig bekannt ist und hier vermerkt sei, weil es immerhin einmal zum Verständnis des Künstlers und des geistigen Umkreises, aus dem heraus er diese Blätter schuf, dienen kann: die Musikwerke, unter deren Klängen sie entstanden. Nicht das Modell des Künstlers, wohl aber die jeweilige Vision seiner schöpferischen Phantasie hat sich unter dem Eindruck der Musikwerke verändert, so dass sie in seinem Schaffen eine mindestens ebenso grosse Rolle gespielt haben müssen wie das Modell.

Das erste Blatt mit den weichen, gross gewellten Barockformen entstand unter den Klängen des Stradella zugeschriebenen „Gebets", eines anonymen italienischen Werkes des Settecento. Blatt II zeigt in grossen, sicher und zügig hingewischten Kohlestrichen eine still vor sich hinstarrende Gestalt, deren träumerischer Blick ins Leere geht; slowakische Volkslieder begleiteten ihre Entstehung. Das so klar und durchsichtig, „tektonischer" als die übrigen gezeichnete Blatt III schloss sich an die „Arie des Orest" aus Glucks „Iphigenie" an, während das gespannte Lauschen des Kopfes auf Blatt IV einem Werke Debussys galt. Blatt VI ist mit der Arie *„Lasciate me morir"* aus Monteverdis „Orfeo" verknüpft. Wenn aber überhaupt von irgendeinem konkreten geistigen Zusammenhang dieser Blätter mit Musikwerken gesprochen werden kann, so gilt das unbedingt von den Blättern V und X der Reihe, die die monumentalsten sind und in der Folge der Entstehung die letzten, reifsten. Sie sind nicht nur kompositionell überaus verwandt, sondern auch durch ihren geistigen Inhalt. Ganz gross und klassizistisch monumental sind da die Formen geworden. Aber dieser Klassizismus ist nicht Selbstzweck, sondern dient nur zum Ausdruck der restlosen Vergeistigung des Antlitzes, das namentlich auf dem letzten Blatt ganz körperlos und schimmernd, wie von innerem Lichte durchleuchtet und erdentrückt geworden ist. Niemals noch ist das innere Lauschen eines Menschen so dargestellt worden; es ist, als ob die Klänge in der Frau eigener Seele ertönten und sie still, verhalten und ruhig nach aussen, auf sie lauschte. Es ist kein Zufall, dass gerade diese beiden Blätter unter dem Eindruck eines Spätwerkes Beethovens, der Klaviersonate op. 110, entstanden. Das Problem des Klassizismus des späten Beethoven ist ein verwandtes: monumentale Geschlossenheit, ruhige Wucht der Formen, Harmonien, die in weit und gross gebauten, gleichsam mächtige Raumweiten erfüllenden und umspannenden Akkorden gefasst sind; eine Art bewussten Einfachwerdens, Klassizisierens (fast könnte man im Hinblick auf den Einfluss Händels sagen: Archaisierens). Über diesem Unterbau aber schwebt dann oft ein Thema von kindlicher Einfachheit, liedhaft, erdentrückt, in den von geisterhaftem Licht durchstrahlten Räumen Jean Paul'scher „Sphärenharmonien" sich bewegend: so das Anfangsthema und das *„Arioso dolente"* der Sonate op. 110, die ein für den Klassizismus des späten Beethoven geradezu typisches Werk ist. Diese Vergeistigung ist so restlos und erdentrückt, dass sie, um sich nicht ganz im Wesenlosen zu verlieren, nur in den einfachsten, „typischsten"

Formen ausgedrückt werden kann. Eine geistige Brücke führt von dieser Welt zu Kokoschkas Streben nach einem neuen Idealstil. Dvořák sagt von der Frau des letzten Blattes: „Sie lauscht Worten oder Tönen, und unter der Einwirkung dieser von aussen in sie einströmenden Geisteswelt verliert sich alles Persönliche und wird durch einen Idealtypus ersetzt, in dem überpersönlich geistige Gewalten, des Daseins grösstes Wunder und das Erhebendste, was es den Menschen bietet, in objektiver Allgemeingültigkeit verkörpert wurden."

Zeitschrift für Ästhetik und allgemeine Kunstwissenschaft. Hg. von Max Dessoir. XVII, 1. Heft. Stuttgart. (Verlag von Ferdinand Enke, Stuttgart.) [Book review.]

Egon Schiele

Im ersten Jahrzehnt unseres Jahrhunderts meldete sich an verschiedenen Brennpunkten der europäischen Kultur der Beginn einer neuen künstlerischen Epoche. Verschiedenen Altersstufen angehörend, unabhängig, zumeist auch ohne Wissen voneinander, schufen ihre Pioniere die ersten bahnbrechenden Werke. Wenige von ihnen leben noch heute, mit Jahren und Ruhm bedeckt. Andere hat ein früher Tod ereilt. Zu letzteren gehört Egon Schiele, dessen Todestag sich in diesem Herbst zum vierzigsten Mal gejährt hat, früher vom Schicksal dahingerafft als irgendeiner der Gleichstrebenden.

Der kunstgeschichtliche Terminus, mit dem diese Epoche bedacht wurde, lautet „Expressionismus". Er beinhaltet, dass der Ausdruck der Innenwelt des Künstlers wichtiger wurde als ein mehr oder weniger getreues Abbild der Aussenwelt. Das ist in der Geschichte der Kunst nichts Neues und würde an und für sich noch nicht das Kriterium einer neuen künstlerischen Epoche abgeben. Doch alle Terminologie ist unvollkommen, vor allem wenn sie zum Schlagwort einer vorübergehenden Gruppierung der künstlerischen Kräfte wird, was beim Expressionismus ebenso der Fall war wie beim Impressionismus. Neu war vielmehr der Radikalismus, die von einem heiligen Feuer besessene Rücksichtslosigkeit, mit der jene Künder eines vorher nicht geahnten künstlerischen Weltbildes die Schranken einer überalterten Sehensweise hinwegfegten und ihren unbedingten künstlerischen Willen durchsetzten. Bis zur völligen Selbstaufgabe gehender Dienst am eigenen Werk, unangefochten durch alle Bitternisse und Entbehrungen des Daseins, ist kennzeichnend für alle ohne Ausnahme. Ihre Haltung wäre keine so unbedingte gewesen, wenn ihr Schaffen nur Reflex egozentrischer Isolierung und Ausfluss esoterischer Traumwelt gewesen wäre. Sie betrachteten vielmehr ihr Schaffen als eine Verpflichtung an die Allgemeinheit, als die Blosslegung tiefer Zusammenhänge, von der vieles für den Weiterbestand und die Weiterentwicklung unserer abendländischen Geisteswelt abhing. Wenn sie selbst das Wort ergriffen, um zu verkünden, was sie bewegte, so sprachen sie eine allen verständliche Sprache und bedurften nicht professioneller Mystagogen, wie sie heute der Heereszug ungegenständlicher Malerei als Tross im Gefolge hat.

Wegebereiter und Künder, Pionier und Prophet, diese Doppelrolle schien allen Führern der neuen Kunst auferlegt zu sein. Nichts war falscher, als ihnen den Standpunkt eines artistischen *l'art pour l'art* unterstellen zu wollen. Ihr Werk war ihnen Verpflichtung und Religion. Wir lesen dies in Schieles Selbstbekenntnis: „Eine Epoche zeigt der Künstler, ein Stück seines Lebens und immer durch ein grosses Erlebnis im Sein. Die Künstlerindividualität beginnt eine neue Epoche,

die kurz oder länger dauert, je nach dem zurückgebliebenen Eindruck, der mehr oder minder viel Gewicht hat, und je nachdem der Künstler sein Erlebnis voll und vollkommen gebildet hat."

Schiele wurde am 12. Juni 1890 in Tulln in Niederösterreich als Sohn eines Eisenbahnbeamten geboren. Wenn irgendwo, so ist bei ihm der Vergleich des Künstlers mit einem Meteor sinnvoll. Die Entwicklung seiner ausserordentlichen Künstlerschaft spielte sich in acht knappen Lebensjahren ab. Mit fünfzehn Jahren trat er in die Wiener Akademie ein, die er 1909 unter Protest gegen den akademischen Lehrbetrieb mit einer Gruppe von Gleichgesinnten verliess. Mit zwanzig Jahren war sein künstlerischer Charakter geformt und abgeschlossen; von da an gab es nur mehr die autonome Entwicklung des fertigen Meisters. Betrachten wir ihn geschichtlich, so sehen wir, dass seine Kunst aus Klimt hervorwuchs. Für Klimt hegte er die grösste Verehrung und blickte zu ihm wie zu einem Vater auf. Doch schon im Jünglingsalter setzte er einen neuen Beginn, der jenseits der Reichweite von Klimts Kunst lag. Manche Meister haben ihr Werk hart und schwer erkämpft. Dass Genie aber auch eine unbegreifliche göttliche Gabe sein kann, dafür war Schiele ein schlagender Beweis. Die nachtwandlerische Sicherheit, mit der der Zwanzigjährige die Linien seiner unerhörten Zeichnungen zog, die unendliche Kultur und Formbeherrschung, das profunde Wissen, das sie verraten, waren weder erlernt noch errungen, sondern wirkliche Begabung, denn beim Sohn des Stationsvorstandes von Tulln, der schon als Kind ein Fanatiker des Zeichnens und des Malens war, fiel auch die Gewöhnung und frühe Anleitung durch das Metier des Vaters weg, die die ersten Genieleistungen des kleinen Dürer und des kleinen Mozart unterstützte.

Klimt hatte nie einen wirklichen Schüler. Doch wird jedermann, angeleitet durch die häufigen Ausstellungen von Zeichnungen Klimts und Schieles, die in letzter Zeit stattfanden, die innere Verwandtschaft von beiden empfinden. Was sie trennt, ist der Unterschied einer Generation. Klimt war einer der drei grossen führenden Meister von *Art Nouveau;* neben ihm stehen Hodler und Munch als die Künstler, die die Entscheidung von 1900 brachten. Schiele hat Klimts subtile, feminine Linie ins Starke, männlich Ausdrucksvolle, ja Übersteigerte verwandelt. Klimt war der Künstler einer Gesellschaft, die das Ende einer grossen, langen Kultur bedeutete, Ausdruck ihrer hochgezüchteten Verfeinerung. Nachdem sein Ringen um eine monumentale neue Gedankenmalerei mit dem Misserfolg der Universitätsbilder endete, wendete er sich vorwiegend der Bildnis- und Landschaftsmalerei zu, in der er die Frauen dieser Gesellschaft und die verzauberte Welt, in der sie sich bewegten, mit unvergleichlichem Raffinement schilderte. Nur mehr wenige symbolische, gedankliche Bilder entstanden, diese aber vom Meister als sein innerstes Anliegen gehegt und in jahrelangem Nachdenken gereift. Schiele war arm, kein Mann des frühen Erfolges wie Klimt. Die Armut des Stadtrandes, der Proletarierviertel spricht

aus den Modellen vieler seiner frühen Zeichnungen, ähnlich wie beim jungen Kokoschka, dessen Laufbahn zwei Jahre früher begann. Dieser Umstand setzte ganz andere Akzente gerade in dem Bereich, der Schiele und Klimt gemeinsam ist: das Erotische. Die Auseinandersetzung mit der Welt des Eros war für die Ära von *Art Nouveau* und ihre starke Verkettung mit dem Dichterischen ein Hauptmoment ihrer künstlerischen Weltanschauung. Dies gilt für Toulouse-Lautrec, Munch und Klimt ebenso wie für Strindberg, Stefan George und Marcel Proust. Dass diese Auseinandersetzung in Wien, der Stadt, die Denker wie Sigmund Freud und Otto Weininger hervorbrachte, besonders profilierte Formen annahm, ist selbstverständlich. Das Problem des Erotischen, Sexuellen ist dem Klimt der Illustrationen zu den *Hetärengesprächen* des Lukian, dem Kokoschka der *Träumenden Knaben* und frühen Dramen und dem Schiele der Zeichnungen von 1910 und 1911 gemeinsam. Die Gemeinsamkeit wird bei Klimt und Schiele zu einer wirklichen Filiation, zu einem verwandten Sehen und Empfinden, wie ihre zahlreichen Akt- und Modellstudien bekunden. Diese Gemeinsamkeit hinwider offenbart mit aller Stärke den Unterschied der Temperamente und der Generationen. Was bei Klimt eine Musik von betörender Süssigkeit und lyrischem Zauber ist, wird bei Schiele zu schrillen, herben Dissonanzen, zum grausamen Aufreissen von Abgründen, ja zur dämonischen Vision. Nicht umsonst hat Toulouse-Lautrec, dessen Werk um 1909 in Wien zum ersten Mal zu sehen war, durch die schonungslose Bitterkeit der Darstellung, durch die Skelettierung der weiblichen Psyche auf Schiele ungeheuren Eindruck gemacht. Als ein charakteristisches Beispiel möchte ich auf eine seiner besten frühen Modellstudien hinweisen: die *Hämische* (fig. 139), Darstellung einer halbnackten Modellsteherin mit grossem Modehut. Sie schneidet eine hämische Fratze aus proletarischem Minderheitsgefühl und Hohn gegen die Umwelt. Es ist faszinierend, wie der schiefe Blick, die verzogenen Lippen, die groben Proletarierhände im Rhythmus ihres Hutes und ihres einzigen Kleidungsstückes nachschwingen. Sie wirkt wie die Karikatur einer der schönen Modedamen Klimts, die sich in der Vorstadt derart verwandeln, eine Karikatur, zu der der groteske, sarkastisch bittere Humor Toulouse-Lautrecs ein wesentliches Ferment beigetragen hat.

Neben einen Akt von Klimt gehalten, wirkt einer von Schiele viel offener, schonungsloser, von erbarmungsloser Rückhaltlosigkeit der Darstellung. Da zeigt sich die Geisteshaltung des expressionistischen Künstlers. Schieles Gestalten atmen, auch in seinen Gemäldekompositionen, ein exzessives Höchstmass der Expansion, des Von-innen-nach-aussen-Drängens, Ausströmen in das Weltall. In einem Aquarell der Albertina wird diese Chiffre durch die Bereitschaft zu erotischer Hingabe gezeichnet. Die dämonische Macht des Erotischen wird zu solch zerstörender, tödlicher Intensität, dass sie das Physische verbrennt und sich selbst aufhebt. So ist die menschliche und seelische Grundhaltung des Weibes, wenn wir von dem Unterschied „Heilig — Sündhaft" absehen, die gleiche wie die des fanatischen

Künstlers und Asketen, als den Schiele sich selbst in der gleichen gegrätschten Haltung zeichnete und malte: sich dem All hingebend, verbrennend und sich selbst zerstörend. Die Schonungslosigkeit und Offenheit dieser Darstellungen war die Ursache, dass eine engstirnige provinzielle Gerichtsbehörde über Schiele eine kurze Gefängnisstrafe wegen „Herstellung unsittlicher Kunstwerke" verhängte, ein Ereignis, das sein kurzes Leben tragisch überschattete und tiefe Spuren in seiner jungen Seele hinterliess.

Eine tiefe Dualität geht durch Schieles künstlerisches Weltbild, wie durch das Munchs. Neben dieser Darstellung von fast grausamer Aufrichtigkeit finden wir Schöpfungen von zartestem und verhaltenstem Lyrismus, von einer Poesie des Seelischen, wie ihrer nur ein grosser Dichter fähig war. Da ist das Aquarell der *Träumenden*, die in ein buntes Gewand gehüllt wird, die blumigen Felder veranschaulichend, über die sie im Traum wandelt. Das Gemälde, die *Trauernde*, von schmerzlicher, wunder Melancholie: ein blasses Frauenantlitz, das aus schwarzer Umgebung den Beschauer mit den grossen Augen eines koptischen Mumienbildes anblickt, hinter sich zwei dissonierende Farbenflecken gelb und rot, in die ein wahnwitziges Profil mit Schieles eigenen Zügen einschneidet, neben sich drei ruhige Farbenbänder in Blau, Rot und gelblichem Grau. Als ich Schiele um eine Sinndeutung bat, bezeichnete er die Farbendissonanz als „den Wahnsinn", den Farbendreiklang als die versöhnlichen Gedanken des trauernden Frauenantlitzes. Schliesslich die köstlichen *Bildniszeichnungen seiner Gattin Edith* (fig. 143) aus späteren Lebensjahren, als die schmerzliche Spannung in dem Künstler sich zu einer heiteren und positiven Lebensbetrachtung gelöst hatte, wie sie auch aus seinen Briefen an die Dargestellte spricht. Wenn wir heute auf Schieles Werk zurückblicken, so zeigt es ein doppeltes Antlitz: Schiele, der geniale Zeichner, der tausende von unübertrefflichen Blättern nach der Natur geschaffen hat, und Schiele, der Maler, der Schöpfer von seltsamen Bildern, die zumeist in eine imaginäre Welt der Vision vorstossen, die oft sehr gross angelegt waren, aber meist unbegehrt in seinem Atelier verblieben oder als Fragmente nicht zu Ende geführt wurden. Die allgemeine Schätzung galt schon zu Schieles Lebzeiten und gilt auch heute mehr seinen Zeichnungen als seinen Bildern. Schiele aber lehnte diese einseitige Bevorzugung ab. Seine malerischen Werke waren ihm oft wichtiger als seine zeichnerischen. Er nährte in sich stets den Drang zur monumentalen Malerei, zu der er gewiss die Anlage, aber nicht die Gelegenheit der Betätigung hatte. Er bedeckte mächtige Leinwände mit seinen steilen, gotischen Gestalten, ein materielles Risiko für den in hartem Lebenskampf stehenden Künstler, da sie unverkäuflich waren. Scheiterte ja auch Klimt mit seinen Monumentalgemälden an dem Unverstand seiner Umgebung, während sein Schweizer Freund Ferdinand Hodler, den Schiele neben seinem Abgott Klimt ehrlich bewunderte, unter einem günstigeren Stern diese Anlage betätigen konnte[1]. Schiele brachte seinen Bildideen Opfer. Sie flossen unablässig, zu jeder Stunde; er warf

sie meist auf die Blätter von kleinen Notizbüchern in flüchtigen Bleistiftlinien hin, manchmal nur auf leere Briefumschläge oder die Marmorplatten von Kaffeehaustischen. Er sagte aber selbst von ihnen, dass jede so schön wäre, dass sie der Ausführung würdig wäre. Seine Zeichnungen waren Ausfluss eines Elementartriebs, lieferten ihm Material für seine Bildideen und zugleich Subsistenz für sein Leben.

Um die Ausführung seiner Bildideen kämpfte Schiele unablässig. So schwer sie ihm auch das Leben machte, so viel mehr unter günstigeren Umständen gefördert hätten werden können, so imponierend und gross steht heute dieses malerische Werk vor uns. Schiele schuf sich eine eigene malerische Technik, so wie er neue künstlerische Ausdrucksformen fand. Eine herkömmliche Ölpinseltechnik, so wie er sie zunächst von Malerfreunden, dann auf der Akademie erlernte, verraten nur die Frühwerke des Knaben. Das Jahr 1910, das Jahr des Durchbruchs seiner Persönlichkeit, brachte bereits die grossen Bildflächen — Bildnisse und Akte —, die zum ersten Mal die für Schiele so charakteristische Verquickung von Linie und Impasto zu einem Gewebe von einzigartiger Ausdrucksstärke zeigen. Es wäre falsch, diese Bilder unmalerisch, flächig, linear, zeichnerisch zu nennen. Sie erschliessen Neuland der malerischen Ausdrucksmöglichkeit, nichts anderes als Kokoschkas Gemälde des gleichen Jahres. Das Jahr 1911, eine besonders glückliche Schaffensperiode Schieles, brachte sogar einen Höhepunkt spezifisch malerischer Qualitäten: Sonnenblumen, Landschaften, die kleinen Holztafelbilder — „Brettel" nannte sie Schiele —, in denen er tiefes, juwelenhaftes Leuchten der Farben erzielte, entsprechend dem zauberhaften Opalisieren der rinnenden Wasserfarbtöne der gleichzeitigen Aquarelle.

Wenn wir die Titel von Schieles malerischem Werk überschauen, so besagen sie allein schon, wie sehr der Blick dieses Frühvollendeten in eine andere Welt jenseits der sichtbaren hinüberreicht: *Der Selbstseher, Der Prophet, Der Lyriker, Weltwehmut, Delirien, Die tote Mutter, Die Geburt des Genies, Agonie, Auferstehung.* Es wird als Kennzeichen des Expressionismus angesehen, dass er den Grundriss einer imaginären Welt jenseits der sichtbaren zu entwerfen suchte. Diese Welt war für Schiele, wie er selbst sagte, deshalb aber nicht weniger wirklich und natürlich als die sichtbare Welt. Er negierte die Natur nicht; er war ihrem Erlebnis und Studium mit enthusiastischer Freude hingegeben, wie sowohl seine Zeichnungen als auch seine niedergeschriebenen Gedanken bezeugen. Sonst wäre ja Schieles enormes zeichnerisches Schaffen nicht zustande gekommen. Die Zahl der Blätter, die er zur Vorbereitung eines Bildnisses schuf, war Legion. Ich konnte ihn oft bei der Arbeit beobachten, besonders, als er das lebensgrosse *Doppelporträt*[2] von meinem Vater und mir schuf (1913, jetzt in der Modernen Galerie, Linz). Schiele zeichnete rasch, der Stift glitt, wie von Geisterhand geführt, wie im Spiel, über die weisse Papierfläche, mit einer Handhaltung, die zuweilen die der Pinselführung ostasiatischer Maler war. Radiergummi wurde nicht verwendet — änderte das

Modell die Haltung, so wurden die neuen Linien neben die alten mit gleicher unfehlbarer Sicherheit gesetzt. Unablässig wurde ein Papierblatt nach dem andern aufgezogen, so eilte die Produktion dahin. Dass hie und da ein Blatt leer lief, war unvermeidlich — im Atelier gab es stets eine Menge Abfall, der mit Füssen getreten wurde, wenn ihn auch heute der Handel gierig aufgreift, wo er noch existiert. Aber auch die grössten Meisterwerke erstanden so wie im Spiel — bei zwanglosester, nonchalantester, ja oft unbequemster Haltung des Zeichners. Doch wie bohrte sich Schiele mit seinen dunklen Augen in das Modell! Wie wurde jeder Nerv und Muskel erfasst! Als Beispiel diene eine Studie nach meinen Händen, die dann ziemlich unverändert in dem genannten Porträt Verwendung fand. Ein-, zwei-, dreimal wiederholte Schiele das gleiche Gebilde der *Gefalteten Hände* am selben Papierblatt, dem er die Ausdruckskraft einer gotischen Bildkomposition verlieh, wenngleich es reines Naturstudium war. Die Farben gab Schiele seinen Blättern nie vor dem Modell, sondern immer nachträglich aus der mit Naturanschauung vollgesogenen Erinnerung.

In diesem innigen Verhältnis zur Natur offenbart sich ein guter Teil des österreichischen Erbes. Österreichische Künstler haben seit Jahrhunderten den Geist durch die Natur gesucht und ausgedrückt. Aber die sichtbare und greifbare Wirklichkeit wurde für Schiele gleichsam transparent und von innen durchleuchtet. Er sah die tieferen Zusammenhänge und gab ihnen künstlerische Gestalt. Schiele entstellte und zerbrach die Natur niemals einem krampfhaft gewollten Ausdruck zuliebe, aber er steigerte sie aus der Glut seines Erlebens heraus. Auch in seinem Aspekt der Natur, aus zahlreichen Landschaften ersichtlich, liebte er, wie der Lyriker Georg Trakl, das Dunkle, Verhaltene, Nachdenkliche, Melancholische, die Lyrik mit tragischem Unterton, die Stimmung des Abends mit tiefen Schatten, des frühen Morgengrauens, die Zeit des herbstlichen Vergehens mit den letzten brennenden Blättern, des vorfrühlinghaften Keimens im zarten Gitterwerk kahler Bäume. Diese Natur sagte seiner seelischen Haltung und seinem Stilwollen am meisten zu, deshalb widmete er ihr so viel von seiner gestaltenden Kraft. Aber er erlebte auch die Freude einer strahlenden Berglandschaft, eines brausenden Wildbachs, einer lachenden Blumenwiese und gab ihr rückhaltlos bejahenden Ausdruck. Nicht nur die Schatten des Todes, Krankheit und Verfall waren ihm immer gegenwärtig, wie missverständlich von ihm gesagt wurde, sondern auch die tragenden, aufbauenden Kräfte des Lebens. In einem seiner geschriebenen Selbstbildnisse sagt er: „Ich bin ein Mensch, ich liebe den Tod und liebe das Leben." Als der Tod an den Achtundzwanzigjährigen innerhalb dreier Tage nach dem Hinscheiden seiner jungen Gattin herantrat, hatte er für ihn nichts Schreckliches mehr, sondern bedeutete den Übergang in eine höhere Daseinsform. Der Frühverstorbene wird lebendig bleiben, so lange Spuren seines Werkes bestehen, eine ständig fliessende Kraftquelle für kommende Generationen. Sein Werk ist zeitlos, denn wie Schiele selbst auf eine seiner im Gefängnis

entstandenen Zeichnungen schrieb: „Kunst kann nicht modern sein, Kunst ist urewig.“

Art International II, nos. 9, 10, Zürich, Dezember 1958 — Januar 1959, pp. 37, 38, 75, 76.

Egon Schiele as a Draughtsman[1]

At the turning point of the 19th and 20th centuries, a new art of formal attitude and decorative convention replaced the individualistic licence of Impressionism. As always in the history of modern art, the new style was heralded first in France. The leading masters of Post-Impressionism formulated some of its most essential elements. Gauguin restored the symbolic meaning of coloured surface limited by the boundaries of clearly defined lines. Seurat re-emphasized the eternal and hallowed validity of absolute form through the unswerving pertinacity with which he introduced new discoveries in the physical and optical sciences into the visual arts. Van Gogh and Toulouse-Lautrec, each in his own way, discovered the language of line as a psychogram of the creative mind, loaded with a previously unknown volcanic power of expression. What is known as "Art Nouveau", "Jugendstil", "Secession" in architecture and the decorative arts, followed in the wake of the new movement, which was caused mainly by a shifting of spiritual accents and by a new mental attitude towards the visible world.

Three great artists standing at the threshold of the new century in the prime of their creative activity, all three belonging to the Germanic world, mark the climax of the new movement in their paintings and drawings: the Norwegian Edvard Munch, the Swiss Ferdinand Hodler, and the Austrian Gustav Klimt. For them, composition and mode of expression were not results of an accidental reaction of the retina of the eye to an external impression, or naturalistic precipitates of some literary invention; they were visualization of fundamental laws of pictorial and graphic organization, first on the surface, then in spatial depth, laws which painting has in common with the other creative arts depending upon form. Hence, we can understand the new importance which this art gained, in its interplay with architecture. All three artists mentioned, occasionally carried out the task of monumental decoration of state and reception rooms in public and private buildings. If decorative tendencies came to the fore on these occasions, as we see them mainly in the works of Klimt (*Beethoven Frieze; Ceiling Paintings for the University of Vienna;* figs. 107; 105, 106, 108, Frontispiece), it would be wrong to blame the artist for tendencies alien to painting, taken over from arts and crafts. Such tendencies were dominant only in the feeble products of minor painters, quite numerous in some German cities like Munich, but never in the works of the creative masters, who for their part exerted a decisive influence upon architectonic and decorative creation of form. The works of Van de Velde and Berlage, of Otto Wagner, Peter Behrens, and Josef Hoffmann reveal clearly what the new architecture owed to the new art of "style" in painting.

In fact, the new "style" in their works was also a result of a new attitude towards life, an attitude which attributes form to buildings and ornaments, paintings and drawings alike. We recognize this new attitude in poetry as well, if we consider the works of Maeterlinck, Verwey, and Stefan George.

The art of style about 1900 was more important for its outcome than for its own achievements. This outcome was Expressionism, the artistic mode dominating Europe most strongly and universally since the end of the first decade of the twentieth century, not only in Germany where it first found a programmatic formulation (Blauer Reiter; Brücke), but also in the other artistically leading countries. It came to the fore in "Fauvisme" in France as well as in the works of the younger generation in Scandinavia, Italy, and Austria. Pioneers like Kubin and Klee, whose importance is not yet fully recognized, worked on it quietly as recluses. Modigliani, Pascin, and Eugen von Kahler paved the way for it in different points of the Western world. Munch and Klimt in their mature works definitely took a turn towards Expressionism which indicates the innermost meaning of their artistic purpose. The young generation gathered around them and hailed them as leaders towards a new realm of art. The exhibitions of the "Kunstschau", which took place in Vienna in 1908 and 1909, were wider and public demonstrations of the new artistic trend. They were the stage on which the young Austrian representatives of Expressionism appeared for the first time. In 1908, Kokoschka showed his cycle of large decorative panels entitled *Die Traumtragenden* which appeared in the same year in the form of a picture book, published by the Wiener Werkstätte under the title "Die träumenden Knaben". The book was dedicated to Gustav Klimt as the standard-bearer of the artistic phalanx destined to overturn a comfortable traditionalism in the ancient capital. In 1909, the Kunstschau brought before the public not only a marvellous collection of the works of Van Gogh, but also the works of a nineteen-year-old youth in whom nobody at first glance suspected more than a skilful imitator of Klimt, endowed with a remarkable gift for the decorative: Egon Schiele. Both artists, Kokoschka and Schiele, who decided the fate of Expressionism in Vienna, thus followed in their first steps the doyen in the art of "style" in Austria: Klimt. He inspired them deeply, lent to their slender, fragile figures spiritual sublimity and encouraged them to raise pictorial representation from the plane of a clogging and self-satisfied daily life to the level of the meaningful. There was something which distinguished the two young artists from the aesthetic culture of the world in which they grew up: the spiritual and therewith also the artistic importance of the acrid and the ugly,—the germ of the oncoming world of Expressionism.

Egon Schiele, the younger of the two artists, was born on June 12, 1890 in Tulln, one of our old towns on the Danube with Romanesque, Gothic, and Baroque remains, pervaded by the homely rhythm of Austrian scenery in its unison of art

and nature. His father, an officer of the Austrian State Railways, was descended from an old German family; his mother came from German-speaking Bohemia. Later the son frequently visited his mother's home town of Krumau, a jewel of a Gothic town situated in the scenery so often described by Adalbert Stifter. The vision of Krumau, as *Alte Stadt* or *Tote Stadt*, haunted his dreams and inspired his inventive imagination. Old Austrian cities and towns in their untouched and unspoilt beauty contributed equally strongly to the spell of his art. It may be remembered that Kokoschka's place of birth, Pöchlarn, is also such an old Danubian town. Both masters are deeply rooted in the Austrian scene.

The steeply rising mediaeval group of the neighbouring abbey of Klosterneuburg harboured the boy in its Latin School. Drawing and painting, however, occupied his mind more than humanities and science. The Augustinian Father Dr. Wolfgang Pauker was the first among his teachers to recognize the innate gift of the boy. Schiele eagerly accepted his first lessons in painting from modest local painters working in the shadow of the abbey. His father, who died early of a mental illness, left the family in very poor circumstances. Nevertheless, the boy's indomitable passion for creative work induced them to send him to the Academy of Fine Arts in Vienna where he spent the years from 1906 to 1908 under the guidance of Christian Griepenkerl, a belated romantic classicist of the school of Feuerbach and Rahl. He was able to convey to Schiele solely the principles of the craft. Their rather stormy relation ended in 1908 when Schiele had passed through his academic training and established himself as an independent artist. Already in the works of the boy completed in 1907 appeared the evidence that he belonged to a generation standing in violent opposition to contemporary academic teaching. His earliest oils and gouaches show an artist attempting the style of the "Secession" and "Art Nouveau", as it was professed by "Ver Sacrum", the artistic movement around Klimt.

Even then, in those first hesitating steps, an amazing inborn instinct for the compositional organization of graphic surface values became evident. One is reminded of Picasso's first attempts in Paris under the obvious influence of "Art Nouveau". In his very first efforts, Schiele practised more in the field of landscape than in that of figure painting. Already there we notice the influence of Klimt. Later, though his interest in the human figure gained absolute mastery, the artist retained such a fine and deep understanding of scenery in drawing as well as in painting, that his landscapes are numbered among his most delightful creations. In paintings of 1908 and 1909, we notice a definite turn towards the style of Klimt, in particular towards its precious, decorative, mosaic-like aspects, its cultivated arrangement of surface values, and its restrained and refined colours. Thus, we see Schiele as a debutant among the avant-garde of the "Kunstschau" in 1909.

Schiele did not remain a pale copy of Klimt whose style, owing mainly to the activity of the "Wiener Werkstätte"—a workshop of arts and crafts under the spirited

guidance of Josef Hoffmann—had become a common language in progressive Vienna. The relation between the older master, who, withdrawn from the outer world, worked only for himself and never had a pupil, and the young genius was spiritually that of father and son. It remained deep and affectionate during the lives of both without much personal contact. Schiele was of a self-willed artistic temper. Klimt definitely must have had the feeling that some part of his achievements was intensified and passed on by Schiele to a future greater, more general and international era of artistic creation than his own. From the historical point of view, Klimt's era was that of transition, of a promise, fulfilment of which was left to the younger ones. This fulfilment had not to be waited for long. Kokoschka found his own artistic idiom in 1909 at the age of twenty seven, Schiele in 1910, at the age of twenty; Kokoschka as a young man, in the plenitude of his creative vigour, Schiele almost as a boy, showing every sign of early genius, searching his way like a dream-walker, overshadowed by a unique power of artistic intuition as by divine grace. He worked incessantly in a state of high tension as if urged by an inner command. It was almost magical how the outer world became changed and spiritually enhanced under the hands of a mere boy. The new artistic language, unfamiliar to his contemporaries, aroused the keen interest of a small minority of connoisseurs, and the hostility of a vast indignant majority.

Schiele's unparalleled mastery of organizing surface—a talent which seemed rather to be innate than a result of any laborious process of acquisition—would have endowed him with the power of realizing abstract architectonic and decorative invention. The fancied realm of an abstract otherworld would have given him plenty of opportunity to demonstrate his constructive genius. As early as 1909, we find among his favourite picture-shapes the square and the slender oblong, fitting so well into modern interiors. A strong architectonic coercion seems to predestine this art as part of an architectonic whole. He could have taken the lead in creating the new convention of a modern culture of life and a modern society. Repeatedly, the "Wiener Werkstätte" tried to arouse his interest in such tasks, even down to fashion design. Schiele did not choose this way. The subjects of the first canvases which are Schiele proper—those of 1910—shocked society and its conventions. The figure compositions conjure up a ghostlike, visionary world, symbolic of the forces of life and death, inhabited by variations on his own image. The painter meets himself in them, like figures of Kafka and Julian Green, in different degrees of hallucinatory reality. In form and structure almost more reminiscent of Gothic panel painting than of Klimt, their contents relate them to the introspective realm of Munch, where life and death meet. What does strike the spectator in these inhabitants of a world in which there is neither an above nor a below, neither a here nor a there, a world in which fragments of scenery are seen in bird's eye projection, is their strong effect of reality. This effect is due to a deep understanding of nature,

its structure and organic growth, its skeleton and its spatial extension. Schiele's figures and plants are no abstract formulae, but real beings living sturdily in space. Theirs is an intensified, exaggerated nature, but anatomically and biologically correct. The spiny, thorny, angular, Gothic character of Schiele's forms, their acrid aspect, their withered surfaces mark them as the very antipodes of a world of culture and luxury, as the representatives of a world of monkish seclusion and contemplation, of struggle against sinister demons, of Franciscan enjoyment of poverty and the simple pleasures of life. Such a world is real, and to bring it home to the spectator needs a strong study of reality. Schiele indulged in it as a draughtsman.

Schiele's large paintings of 1910 revealing his monumental vein, are either studies of the theme of himself or portraits—a range of subject-matter which seems to imply a direct contrast to the task of an architectonically bound, elevated style. Those portraits, however, differ very much from the usual idea of representational painting. Man appears in them in abstract space on white ground with gestures reminiscent of eccentric pantomime, hovering in the universe like a star, motivated in his pose or attitude not by the mechanics of physical motion, but by the psychical impulse of behaviour. The forms of head, body and extremities are strangely deformed, enhanced, elongated, and in certain characteristics overemphasized. At first, this vision of man appeared to Schiele's contemporaries to be a shocking caricature. Nevertheless, deeply rooted qualities and pecularities of the individuals portrayed were brought to light through that fiercely selective and stylized mode of representation, and an almost oppressive effect of psychical reality was the result. Hidden recesses of the sitter's soul were revealed[2]. This emphasis on psychological penetration was, however, no obstacle to a lofty tectonic diction, a scanning rhythm of form, in which line played a dominant part. One could imagine those canvases as paintings *al fresco* on white walls. Intelligent sitters did not object to the idea of serving as models for their transmuted and caricatured effigies. One of the first among them was the pioneer of modern Austrian architecture, Otto Wagner, who clearly recognized in Schiele's work the effervescence of a new world of artistic expression.

The basis of this new art of monumental painting was drawing. Schiele was an eminent and prolific draughtsman. His was an almost miraculous gift of graphic representation. He handled the pencil (always plumbago or black chalk) with playful ease, as if it were his natural mode of communication like the chant of a bird. As a pupil of the Academy he had already been an assiduous draughtsman; drawing was for him afterwards not a strenuous study, but an indomitable urge, a vital necessity, an expression of his innermost being. His drawings were exclusively devoted to the study of nature. He shared this self-identification with nature, this absorption in the magic realm of reality with all great Austrian artists. A profound relation to nature is inherent in all Austrian art, which is at its best when employing

the data of reality without being tied to a photographic naturalism. Reality in Austrian art remains always poetical reality.

Schiele possessed to a high degree the gift of enhancing the image of nature without destroying its consistency. In this respect, he differs strongly from the German Expressionists and even from Kokoschka. His figures, with all their apparent deformations, are anatomically correct. His portraits correspond to the organic structure of their models. This is valid first of all for his numerous self-portraits. No artist after Rembrandt painted himself so frequently as did Schiele. He incorporated the protagonists of his lyrical and philosophical dramas in his own image. Self-portraits and studies of his own body appear time and again among his drawings. What is said of many great artists, that they derived their vision of man from their own mental and bodily constitution, is particularly true of Schiele.

One of his finest and most characteristic *Self-Portraits* of 1910 (fig. 131) shows him as a boyish youth, emotionally fully-fledged, scrutinizing the world with overlarge, dark, interrogating eyes. The spiritual intensity of his look is reminiscent of late classical portraits. We know this devouring intensity of look also from other artists' self-portraits such as those which the young Dürer drew as a journeyman. Something of the brooding, questioning mood, which must have oppressed a sensitive young artist in transitional epochs, forms an ideological link between the period of 1500 and 1900. The ornamental refinement with which the linear pattern is set into the light surface, cannot be surpassed. Schiele worked with hints and suggestions—treating drawing as the "art of omitting": one straight vertical indicates the outline of the breast, a slanting one the outline of the shoulder. This suffices to convey the feeling of the lean, boyish body, angular and bony like a Gothic saint, clad in a waistcoat which leaves uncovered the sleeves of a striped shirt. Very admirable is this scanty linear pattern in its suggestion of fully rounded form in space,—notably the exhaustive indication of the right shoulder by the almost unnoticeable protrusion of a flat triangle beyond the vertical of the breast. The lean neck grows out of the low collar and carries the mighty head. The whole breathes the strongest organic cohesion and one has to think of a Renaissance drawing, for example of Leonardo's anatomical diagram of the tendons of the neck in Windsor Castle which "give the head's motion upon its pole". One feels how that mighty skull, almost too large to be borne by this frail body, is set into its socket. The line of the jaw is clearly defined. The forms rise upwards in an uninterrupted crescendo: the sensual, slightly protruding lips, the pointed nose, the lofty arches of the brows and the huge forehead, framed by a profuse mat of dark hair. It covers a skull under which earth-shaking thoughts are brewing.

Schiele has made this all perfectly clear through the enhancement of forms. The tinting with water-colours, which he never did direct from the model, but always afterwards from memory, aims at the same goal. Schiele does not hesitate to intensify,

even to exaggerate the colours, yet he keeps their natural coherence. So he expresses the soft glow of the cheek and of the ear where the blood shines through, the blue shadows over bony parts, the olive hue of the surfaces of the skin. The eye-sockets are left clear and thus lend a light shining from within through the dark dreaming eyes. The masterly rendering of the tangled mat of hair reveals his great power of draughtsmanship with the brush as well.

This drawing is an unusual achievement for a youth of twenty, but Schiele was already a fully grown master in the art of drawing with a language of expression proper only to him, inimitable and unsurpassable.

Schiele was a prodigy, but he had only eight more short years to live. During this time, his life of creative activity seems to rise in a sudden steep curve, for in those eight years Schiele produced several thousand drawings, a life's work, which belongs among the formative influences of twentieth century art. Like Van Gogh, he created with the speed of a volcano, but he was less turbulent, more silent and somnambulistic.

The basic Gothic feeling in Schiele's world of forms qualified him particularly for the representation of ascetics, hermits, and monks, of adolescents and children. His drawings of children are among the most enchanting creations of Austrian art, and both the beginning and the end of his short career were prolific in them. A group of the most beautiful ones date from the year 1910. The *Boy in a striped Shirt* (fig. 128)[3] is a work of the highest grace and perfection of draughtsmanship. The lean young body is taut throughout its slender structure. What was attempted, though not fully accomplished by George Minne in his fountain sculptures, came here to fruition. This body does not need to be a nude—its gracefulness shows clearly through the ugly contemporary dress, worn by all of us who were born at the end of the last century. Schiele made poetry of that dress so that it equals in beauty the loveliest tissues of former centuries. The deep, waving blues, reds, greens and blackish golden browns of the trousers are applied in gouache colours of a viscous consistency which enables the brush to draw with them. The cloth comes to accept fiery life like the liquid lava of a volcano. The body rises out of the parted legs like a slender tower above a steep gabled roof. The energies of youth rise convulsively as in a young tree. The arms are twined around the neck and head in a gesture of longing, in an emotion of pathos which we find about that time in Arnold Schönberg's "Songs of Pierrot Lunaire" and in Alban Berg's music—a woeful soaring, expansion and flight into the infinite, and at the same time a shivering withdrawal and hiding from the brutal grip of the world. The same theme is admirably repeated in the pattern of the striped shirt. It is worthy of the old German masters. Graceful though the pattern on the surface is, the surface itself is eliminated through the strong suggestion of volume. The design emphasizes the twist of the arms around the head, the sagging and bulging of the materia, and clarifies the figure as a volume

in space. Schiele was an extraordinary master of spatial representation through bold foreshortenings and straight projections. Everything that he created, figure, landscape or still-life, *lives* in space, without detriment to its value as surface pattern. Thus, the plastic value of the head is made perfectly clear, although no shading is applied to the modelling and the colouring is kept in even hues. As in the first example, the lighter hue of the eye-sockets yields the effect of an inner radiancy. The face, partly covered and thus fragmentary, is outlined by a single stroke which, paradoxically, increases its value both as design and as plastically protruding form to the same degree. At the same time, it lends a mysterious expressiveness to the face, something of the tragic complexity of childhood's problems, a frequent theme in contemporary literature (Robert Musil, Ricarda Huch, Thomas Mann).

Naïveté, simplicity and charm are attributes of the portrait of a little *Austrian Country Girl* (fig. 129). Although she is a poorly-clad, proletarian creature, she is illuminated by a childlike nobility and exquisiteness. A slender neck carries the fair head like a great flower on a thin stalk. The face is seen in half-profile, which gave Schiele the opportunity of suggesting the intersection of softly curving surfaces in delicate lines. The stroke of the pencil reveals an almost caressing tenderness in the head. The rough tweed with its cross-pattern of lines deliberately stresses the childlike grace of the figure. The drawn pattern on the paper again, as in the case of the boy, clarifies the spatial structure, solely with the use of line, disregarding all shading. The hand, which protrudes from the sleeve, is closed to form a little fist, perhaps expressing her embarrassment in front of the draughtsman, but is also typical of that bony, spiny, ugly and rather repellent world of forms which is intermingled in Schiele's art with its graceful aspect, a sign that this is the art of early Expressionism. In Austria, however, Expressionism could not destroy the natural charm of the local idiom. Boy as well as girl are thoroughly Austrian children, full of a harmonious alertness.

We notice the same blending of the charming and the cruel in the *Baby*[4]. The little creature is delineated with superb skill, sitting, almost tottering in space with an indication of the vertical, which it is not yet able to attain. It has not gained mastery over its own body,—and has all the tenderness and rosy freshness of a sprouting bud. In strange contrast to this the hands appear as almost skinless, blood-coloured claws, like the hands of a newborn child which has just left the womb. The draughtsman has given something embryonic to the baby, as he did in his contemporary paintings *The Birth of the Genius*[5]. Schiele's representation is genetic, revealing the pain and tragedy of being born on this earth and entering the world with a message from a higher, more spiritual realm. In this baby, too, the awakening of the spirit in the dark inquiring eyes prevails over its physical weakness.

Colour in these drawings is, as always in Schiele's work, rather intense, enhanced, exaggerated, but of harmonious quality and never applied merely for the sake of

ornament, in spite of its great decorative qualities. Colour carries in Schiele's drawings as well as in his paintings, although it was applied afterwards. The left leg of the little girl is indicated only by one outline with the pencil; the other one is left out. The calf, however, is given roundness and shape through the orange hue of the skin, which, thus, is marked by a glowing intensity and radiancy. The baby's silhouette is surrounded by a luminous area of white body-colour applied broadly with the brush. In this way, the figure gains a spectral, luminous quality, and spreads an aura of light which seems to be diffused from within—a peculiarity which we notice about that time in Schiele's works as well as in those of Kokoschka. It lends the things represented not only an airy and atmospheric, but also a transfigured and spiritualized quality, that phosphorescent sparkle which in the past century Anton Romako gave to his works[6].

Schiele gave that ghostly effulgence not only to the image of man, but also to flowers, thus making them animated beings, endowed with a soul. The tender stem of a *Digitalis purpurea* (Foxglove)[7] rises like a diaphanous tower crowned with purple bells. The blossoms are surrounded by a white halo which sets them off in relief and increases their splendour. In 1910 Schiele had a preference for a kind of strong yellowish or reddish wrapping paper with a silky surface as drawing material. He detached the shapes from its warm hue by means of these fulgent, white contours which call to mind the shimmering outlines of early mosaics.

The graceful rendering of this plant has affinities not only with the art of East Asiatic draughtsmen but also with that of older German engravers. The plant is alive, breathes, seems to clutch the air with its tendrils. You feel the tender tissues of the blossoms, the harsher, more cellular ones of leaves and stem. How abundantly the Austrian Expressionist is endowed with the gift of self-identification with nature's organic growth and structure becomes evident, if we compare Schiele's flowers with those of the German Emil Nolde. Nolde's flowers, created in deep and glowing water-colours, emerge from nebulous depths like strange and magic visions whose origin cannot be explained. Schiele's flowers are rooted in their native soil and grow according to the organic laws of nature.

In his drawings of 1910 Schiele reached a level of quality which could not be surpassed. He pursued other problems and altered his style in subsequent years as a result of his further development, but the quality of some of the drawings of 1910 and 1911 is so extraordinary that the verdict which gives them preference above all can well be understood. Drawings of young masters, notably of those who died young, have in them something especially exciting and rapturous.

Schiele exchanged the black chalk, which he preferred in 1910, for the plumbago in the following year. This goes hand in hand with a relinquishing of the stylized and ornamental definiteness of his early work. The cautious, probing work of the plumbago does not so much force the items to be represented into a pre-existent

pattern, but develops them gradually out of the void ground as a sculptor brings a figure out of stone, seizes them caressingly with tentative and repeated strokes[8]. This method of drawing permitted Schiele to expand more his highly sophisticated art of omitting. Like a great conductor who motionless for some while lets pass the flow of orchestral music, but gives a little sign with the baton at the decisive moment, so Schiele in the *Portrait of the Artist's Sister Gerta* of 1911 (fig. 130) stresses with intermittent lines the decisive points of the form and omits the rest. The slender figure, buttoned up in a fur coat, needs no arms because we guess them. How few are the casual strokes which suffice to evoke the fur-collar from the paper! How softly are lips, eye-sockets and hair modelled with light adumbrations! The outline of the jaw is barely indicated which makes all the more suggestive the lean oval of the face, well known in its anatomical structure from the self-portraits of her brother. This subtlety and economy of means increases the eloquence of the dark eyes, in which all expressive vigour is assembled as the focus and point of concentration of the entire drawing.

The same delicacy can be enjoyed in a drawing seen from above of *Two Little Girls* with closed eyes[9], dreaming or sleeping, who seem to us to be lying one behind the other on a couch—as is also suggested by the spread out skirt of the one on the right. As has already been said, the human body is for Schiele an entity floating in space, independent of its physical position. This connects Schiele with the mysteriously floating figures of Klimt, created through the medium of magical and decorative colour. But Schiele no longer needs decor, because the figure alone suffices to transmit his expressive eloquence. Figures with closed eyes, sleeping, dreaming, in a somnambulistic state, occur frequently in his work. He knew how to give them a unique depth of expression, seeing death or dreams as other forms of being. The features reflect awe and a foreboding of a higher world.

Dreams and symbols go hand in hand in Schiele's work. Colour, in Klimt's paintings refined ornament, becomes symbolic with Schiele. Once he portrayed his sister, a favourite model, wrapped in a gown composed of unequal squares, rhombs, rhomboids and triangles, softly glowing in varied reds (carmine, purple, lilac) of differing intensity and depth, a delight for the eye. A screen of golden yellow frames the figure, follows the outlines of the arms and shoulders, as if a different medium would enclose her or as if a ghostly figure stood behind her. The position is apparently that of an extended sleeper, seen by the artist from above. This is also proved by the hair which in reality was spread beyond the head on a cushion, but in the drawing rises like a shadowy column above the pale forehead, solemnly prolonging the composition into the infinite.

The geometrical colour-pattern is reminiscent of Klimt, but it is incomparably more pictorial with something of the rippling quality of mediaeval stained glass. The left hand, which gathers the gown, is adapted to it and geometrically transmuted.

According to the artist's own words, the colours reflect the flowering meadows over which the sleeper walks in her dream. Indeed, fields and ploughlands which Schiele painted in his landscapes, are often seen in a similar geometrical pattern, projected in a bird's-eye view from above.

It was probably in 1911 that Schiele attained his greatest mastery in the medium of water-colour. In 1910, colour in his drawings followed line and filled the spaces it bounded. Later, it served mainly plastic purposes. Never again did it attain the touching looseness and lightness, the airy fluffiness of 1911. Never before had it had the same luminous texture, the same iridescent sparkle, the same highly pictorial quality. If ever Schiele was a great painter, it was then. Consider the head of the *Girl dreaming*[10], the immense subtlety with which touches of shadow skim the surface of the head, the waving texture of deep greyish brown, black and milky white in the hair. The entire head is built up from values of colour and chiaroscuro, which are commanded only by a great master of painting. But those values convey also the shadows of fate and tragedy.

The unsurpassed masterpiece in this respect is the *Artist's Mother asleep*[11] in the Albertina. It is a water-colour of a monumental greatness which is worthy of a large painting. The head of the woman—strikingly similar to that of the artist—is spell-bound by sleep as if by death. With all its expressiveness, it is the only part treated naturalistically. The rest is handled as a series of abstract textures of various colours, synthetized in geometrical shapes. It may be that the white of a pillow, the different covers on a chaise-longue have yielded the inspiration for those geometrical forms, but they are no longer recognizable. Colour spreads now as a living substance of its own through the jet-black of the hair, the dark brown and grey, the indescribable and wave-like effect of deep blue, purple and gold. These colours are alive like clouds billowing in the sky or like running water. They have the sparkling quality of an opal. The folded hands are only an indistinct materialization in pale blue. Thus, she sleeps, entombed in wrappings of mournful colours as if in a sarcophagus, into which a band of orange and one of cinnabar bring a sudden disquieting glare. Reflexions of them play over the face of the sleeper.

She is no sleep-walker like the girl, but the artist signed the drawing upright, so that it may be looked at also in this way, as if the frail figure of a mediaeval tomb, a "*gisante*", should suddenly become the caryatid of a portal leading into eternity.

Schiele who had so far lived in Vienna, moved about the middle of 1911 to the country, to the small town of Neulengbach in Lower Austria. There, he settled down in a little house, outside the town in the hills with a view over small gardens, meadows and the old castle in the distance. He needed loneliness and separation from the bustle of the city in order to concentrate upon his work. Schiele loved his native Austrian country, its old towns and its scenery, with all his heart. As his art was not lush and luxuriant, but severe and restrained, even if it was shaken

by demoniac powers, he did not seek his themes in the exuberance of summer splendour, but in the most modest and simple motives, in the melancholy spell of early spring or in the colourful decay of the autumn. This was the landscape and the season which recurs in the lyric poetry of the Austrians Rainer Maria Rilke and Georg Trakl. Growth and decay, birth and death were the main problems over which Schiele pondered, and which he followed up in the representation of nature. He experienced the beauty of autumn and of its colourful foliage in his rural seclusion. *Sunflowers*[12] (see fig. 141) stood in the garden before his window. He did not paint them blazing in the glory of summer like Van Gogh, but withering and drying up in the fading year. The dying sunflower reveals a new beauty unknown in its earlier state of vitality and freshness. Golden and rusty browns, olives, yellows, leathery colours appear in a gamut of incredible wealth, of which the painterly attractiveness far exceeds its full glory of bloom. Furthermore, the shrinking and crumpling up of leaves and flowers lends to the plant a haughty pride and noble beauty, an element of style and linear restraint, which it did not have before. It gains the quality of plants in old tapestries. The wrinkled leaves offered also an intricacy of spatial interlacement which must have fascinated Schiele as a problem of representation[13]. Death meant to Schiele the transition to a higher form of existence and he prided himself upon having shown all its pensive beauty.

Schiele's art, no less than that of Kokoschka, met with violent opposition on the part of the conservative majority of the Austrian public. Yet he found like-minded people among his artist colleagues and among progressive art lovers. He exhibited his works in the company of Faistauer, Wiegele, and Kolig, first in the "Neukunst-gruppe" and later in the "Hagenbund". His art found a favourable reception relatively early in Prague (then still belonging to Austria) and in Germany, where the "Blaue Reiter" and the "Brücke" paved the way for Expressionism. Schiele was frequently invited to participate in exhibitions, in the publication of graphic portfolios, in contributing to periodicals like "Sturm" and "Aktion". Understanding for his art spread faster there than in his own native country where general public opinion remained hostile towards him. Schiele's art was too severe and serious for the Austrian public, as that of Kokoschka was too sincere and uncompromising. Schiele's imagination was often haunted by demons from which he delivered himself through artistic creation. The erotic element played an important role among them and things which can be openly professed and exhibited nowadays, were indicted in Austria before 1914. A conflict with a narrow-minded provincial court of justice even brought him for a short time into prison (Spring 1912), a tragic event which suddenly ended the happy period of lavish production in his rural seclusion. The sensitive artist suffered deeply from this bitter experience which made a painful mark on his development as a man. As always in the mind of a great artist, pain became sublimated through art, and Schiele created in prison a series of drawings and water-colours

which can be counted, together with a diary, among the most moving documents in the history of art[14].

Schiele, already a master of his craft, had now matured as a man and he approached his problems with a deep, almost religious earnestness. Friends, who tried to make him forget his painful experience, invited him to the country and made it possible for him to travel, enabling him to satisfy both his passion for new scenes and his love of freedom. Those who are unable to see how his works emphasize Schiele's love for his native country, for the beauties of its scenery and for its historical past, can read of it in his letters and diaries[15]. He was enthusiastic about villages, farmyards, little old towns like Krumau, Mödling, and Stein. He enjoyed the charm of every single "motive", every little old house covered with a shingle roof. The soul of the Austrian countryside and of what grows in it becomes eloquent in a drawing like that of *Knappenberg*[16], an old rural country seat in the mountains near the Rax. The house is at the top of a slope, and the draughtsman looked up to it. This gave him the opportunity of showing the graceful irregularities of the old building in the foreshortened roof and turret, of expressing its organic connection with the soil, and its adaptation to the forces of wind and weather; that house seems to be shut against the North and to offer a broad friendly gable towards the South with asymmetrical little windows. It is the same type of building as can be seen in the paintings of Waldmüller, and in the drawings of the Romantics and Rudolf von Alt, with whom Schiele shares a talent for using the utmost economy and eloquence of means. With the minimum effort he had attained the maximum effect. Schiele enjoys the delicate pattern of the wooden fence and of the leafless trees, and there too his basic Gothic feeling again comes to the fore.

This house is alive, has a soul, as flowers and trees have in Schiele's drawings. In another water-colour of 1912 the silhouette of a single young *Chestnut-Tree*[17] detaches itself from the light surface of the Lake of Constance and of the open sky. Its slender vertical is balanced by the quiet horizontal of the distant mountains. The white surface of the paper thus suggests spatial depth and luminosity, becomes source of light and reflected light. Schiele loved the trellis-work of young trees seen against the sky, and it formed the theme of quite a number of paintings small and large. Hodler was fascinated similarly by the beautiful silhouette of young chestnut-trees, and we may assume that any inspiration which Schiele may have received from the Swiss master, must have been derived from the study of the same kind of landscape.

Schiele's misfortunes were accentuated by a continuous struggle to make ends meet. He suffered and starved so that he might paint though his paintings rarely found buyers, and he could not have earned his living, if he had not been such a fanatic and prolific draughtsman, whose art appealed also to collectors of modest means. He had grown not only in masculine vigour, but also in depth of passion

and suffering. The *Self-Portrait* of 1913 (fig. 127) is one of the great masterpieces of modern graphic art. The man looking at us with penetrating eyes has mastered an inferno around him and in himself. He is able to suffer immensely, but also to raise at the same time his sufferings to the ethical height of great art.

This drawing indicates a remarkable change. The plumbago is handled with much greater firmness and decisiveness than before. Let us compare it with the drawing of a *Little Girl in a pleated Skirt* of 1912[18]. There, the role of line has not yet changed very greatly in comparison with 1911. The plumbago moves along with subtle, tentative strokes, often plays around the contour before it seizes upon it definitely. The main difference from the drawings of 1911 lies in his preoccupation with geometrical definition, which becomes visible in the skirt and legs; he is trying to catch the round form in an abstract network which intensifies its plastic volume.

In the *Self-Portrait*, this geometrical definition is completely dominant. The head is anchored to a powerful system of structural notations, which underlines its plastic composition. Two semi-circles with different radii emphasize the curve of the skull and of the head of hair. A slanting tangent underlines the diagonal development of the jaw-bone and the ear. As always with Schiele, this tends to be overemphasized, but it is anatomically correct and immensely suggestive of volume and spatial structure. A wavering vertical indicates the rising of the head and re-echoes the outline of cheek and nose. The draughtsman starts from preconceived geometrical volumes which he fills in afterwards with observations from nature. He boldly draws an outline twice before he finds the final one—Schiele despised the use of an eraser—knowing that this brings out the curving surfaces better. The plumbago used by Schiele for this drawing was not the subtle crayon with silvery grey stroke of 1911, but a rough thick one, such as is used by carpenters. Schiele often held it as a Chinese draughtsman holds a brush: at right angles to the surface of the paper. Thus, he made it glide over the surface with a quickness and unfailing certainty which looked like magic. The vivid and deep-toned effect to be obtained from these means approached those of the black chalk, which he used in his early days. But Schiele was no longer interested in merely ornamental results. He detained, however, the advantages to be gained from the greater variability and flexibility of the plumbago. Around eyes and lips he makes the stroke play in immensely tender lines, which largely contribute to the tragic expression of the face.

Schiele, with all his faithfulness to nature, grew increasingly independent of naturalistic appearance. He approached a new abstraction, not of decorative pattern on the surface, but of plastic concentration in space. He strove to get away from the individualistic to the typical. A series of nude studies in 1914 illustrate this tendency. The *Girl in green Stockings* (fig. 132)[19] is an example of the increasing geometrization of the human figure. The body has become a system of intersecting curved surfaces and three-dimensional units such as cones, spheres, or cylinders. One curve fits

into the other like the movement of stars in their courses. The circular arches of
the eye-brows define the ridge of the nose and give depth to the caverns of the sockets.
The curve of the jaw coincides with the ellipsis of the collar-bone. Convexities
answer to concavities. The stretched arm is an interlinking of anatomical units.
Schiele tries to set off one unit from the other through the clear definition of outlines.
Details of dress like the shoulder-strap are used to create sections and separate
zones. Colour, also, assumes the same abstract expression, remote from reality[20].
It is limited to five different hues which form the whole range employed. Yellow,
red, and green are interwoven in the nude skin. The hair repeats the yellow, the
stockings the green. Lilac and blue occur in the bodice and the same blue is repeated
in the eyes. Colour is used to emphasize the sculptural effect, not by shading, but
by articulation, and its character, like that of the lines of the drawing, is essentially
functional. Schiele was concentrating on the bare essentials. There exist nude studies
of 1914 which are coloured only in tints of grey and green, whose heads show no
faces, but eyeless, typical masks. The sculptural impression given by these drawings
is extremely strong, for the entire human figure has become an expression of energy
in the round. Schiele particularly favoured a composition seen from above and,
in the sheet of the *Girl in green Stockings*, this technique, especially effective in
the treatment of the shoulders, increases the illusion that she is leaning out of
space towards the spectator.

In his treatment of landscape, also, Schiele concentrated upon essential form in
space as he had done with the human body. He detaches a single subject or a small
group from its surroundings and concentrates upon its plastic and spatial importance.
In this way, the inner monumentality of the motive is enhanced. The most trivial
and modest subject acquires importance and expressive value as if it were an
outstanding architectonic creation. The *Old Brick-Shack*[21] of 1913 rises solemnly
like the roof of a large church. It spreads its dark wings majestically over the ground.
It appears in direct foreshortening which intensifies its spatial extension, its
compactness of silhouette and its transparency of structure. We look through a
dark zone, overshadowed by the roof, into the open air. The depth of this gloomy
area is indicated not only by the number of buttressing beams, but also by the
alternation of stripes of blackish brown and deep blue inside the roof. The colour
is less schematic than in the figure drawings and follows nature closer, but it keeps
its symbolical meaning. The basic structure of bricks and the broken remains of
bricks glow fiercely red like a burning furnace, and the blackish roof covers them
like the shadows of night.

The theme of the *Alte Stadt* runs like a leitmotiv through Schiele's work, inspired
by his experience of old Austrian towns. Schiele sketched typical examples on the
spot and later combined them in dreamlike, visionary compositions, which he
painted on panel and canvas. Architectonic symphonies, seen in reality, gave rise

to imaginary ones. If we analyze one of the most significant of these studies in situ, *Old Houses in Krumau*[22], Schiele's selective method becomes evident. Among all this richness, he concentrates upon two houses, which complement each other in shape and colour: the larger one in golden olive and yellow, the smaller one in blackish blue and dark moss-green. Their wooden galleries are encumbered with lumber, tools, wheels, window frames and washing on the line. Schiele, picking up those various oddments, provided them with colours of his own invention and, thus, assembled a treasure-trove of gaily sparkling dashes of colour beneath the withered shingles of the roofs. The surroundings are rendered in fragments only: isolated roofs, windows, wooden fences, as they appealed to his graphic taste. Here, too, the selective principle asserts itself, and, as in the figure drawings, when the outlines stop, the white surfaces begin to play that part to arouse the imagination of the spectator and to indicate volumes in space and depth.

The monumental power resulting from this selective principle is illustrated by a late example, the *Mittagskogel near Villach*[23] of 1917. The mountain-block is presented by the artist as if on a platter, like a geological relief, divorced from its surroundings. The green base is not continued into the foreground, but begins with a schematic horizontal. (The light green wash applied to the empty surface of the paper has no naturalistic meaning.) This horizontal bar is the essential base from which the rocky precipices soar to the sky. It is slightly repeated in pencil about one third part way up the mountain. There it has no descriptive meaning, but indicates the balance of forces embodied in this natural rock cathedral. We are reminded of the high mountains in the background of Altdorfer's *Regensburg Altar* of 1517 (Volume III, pp. 69, 304) where horizontal mists floating at different atmospheric levels cross the rising peaks. There are no buildings, no vegetation, no beings which would give a scale to the size of the mountain. Nonetheless, we are not tempted to see it as small, as a toy model only. In this synthetic and abbreviated representation, it rises immense, superhuman, and gigantic. Where the rock is covered with vegetation, it shows a deep blueish grey, where it is bare, a reddish hue. The design is composed mainly with the brush, which draws in broad strokes and produces symbolic epigraphs (mainly in the right hand section) as in East Asiatic paintings. Storms howl around this immense pyramid and shifting grey clouds soar above it and seem to press upon it. There, at last, the connection between the isolated subject and the atmospheric universe is restored and the top of the mountain disappears in the clouds, so that a third horizontal cuts the pyramid just below the margin of the paper.

Meanwhile political events had taken a turn to the worse; World War I broke out and brought the Austrian Empire, the economic background of that refined world of culture, to a catastrophic end. Schiele was conscripted in 1915. He hated war and military coercion, and reacted to them as did Karl Kraus in his drama

"Die letzten Tage der Menschheit", written at the same time. The strong flow of creative activity was forcibly stopped. If his development as a painter from now onward to his death does not seem as organic as before, if some of his works look fragmentary and do not seem to be brought to a state of completion, we must not forget that Schiele was only permitted to paint in spare hours snatched from mortifying military service. Of too delicate a constitution for front-line service, he spent weary months and years as a guard in factories and prison-camps. The insight of some intelligent superiors later released him somewhat from these duties, though this was all too small a concession in view of the short time he had to live. Naturally, also the number of his drawings decreased, though in this field there was no relaxation of activity. On the contrary, with the increase of free time gained for work, we notice new impulses and another artistic transformation. Shortly before his premature end, Schiele had also developed a great new pictorial style manifested in some wonderful portraits and in monumental compositions of nude figures. His drawings of the two last years of his life attain a new perfection and bring home to us the immense loss which modern art suffered in 1918. Drawings of 1917 and 1918 are numerous and were produced with the same fanatical zeal as before the outbreak of war.

The activity of Schiele's last years was devoted first of all to the image of man. In figure painting and drawing he unfolded entirely new methods, whereas in landscape his earlier problems predominated.

More than any others, Schiele's drawings of his two last years can claim to be works of art in themselves. Nevertheless, we can read in his letters the complaint that drawings which he needed most urgently for his paintings were taken from him by eager collectors[24]. The main works of the last period were large compositions of nudes and portraits. Before he began a portrait, he made numerous studies in order to penetrate the character of the model. It may well be that in a drawing like the *Crouching Female Nude* of 1917 (fig. 133), the idea of a painting had already arisen, but this result was certainly in the majority of cases not intentional; on the contrary his drawings were the offspring of an interesting pose, of an attractive theme. The stylized gesticulation of his models of 1910 and 1911 resounds only as a faint echo. The figure is posed with the greatest ease and naturalness. All coercion is absent. Even what we call "pose" may be the result of a lucky moment, in which the draughtsman tried to catch his model while undressing. The roundness and voluptuousness of the body is remarkable. The design itself—concentrated and compact—deviates from his early style. It has the shape of a turning wheel, of a turbine, not of angular motion in boundless space. The lines applied without hesitation swell and flow, for Schiele has returned to the medium of 1910, the black chalk, because it allows of a quick and soft flow of the stroke.

If we compare this nude with the abstract sculptural construction of the *Girl in green Stockings*[25] of 1914, we are struck by the greater naturalness not only in

the use of line but also in colour. Yet colour is entirely subdued to the linear system, which could dispense with it, and is merely adornment.

The clarity and naturalness of Schiele's last style is primarily beneficial to his portraits, which are now calm and deep representations of character, free from all forceful enhancement. The extraordinary and visionary aspect which Schiele gave to his early portraits would have disturbed the quiet mirror of a human soul which he now intended to depict. He concentrated so deeply upon the essentials that he could even show a figure as a fragment only and yet evoke a complete notion of the entire personality. The masterly *Portrait of Arnold Schönberg* (fig. 136) is a significant example. The creator of Expressionism in music and of the twelve-tone-system quietly rests in a chair and turns his thoughtful eyes towards the spectator. We see only a half-length of the body and the left arm, with the hand grasping the arm-rest, while the right arm ends with the outline of the shoulder. Yet this suffices to give a complete notion of the composer's physical and mental habits.

The lean head is wonderfully modelled and is eloquent in every line. It is the head of a hero of the spirit and of a great Austrian, who like Schiele himself had suffered persecution as a result of human ignorance. The asymmetry and irregularity of Schönberg's features, revealing a character capable of endurance, pulsating with nervous inner life, is fully expanded without evoking any feeling of disharmony. The point of highest concentration is the composer's right eye, which has an expression of suffering in a first sketch. Later, the draughtsman added a long circumflex-shaped line across the brow, which stressed the creative energy of the sitter rather than the suffering which he had to bear.

The colour does not contribute to those essentials and in parts it only follows the outlines of the drawing. The thick, even lines of the black chalk have a considerable atmospheric and colour value, so that there is little need of additional colouring, as can be seen in the drawings preparatory to the *Portrait of Dr. F. M. Haberditzl*[26], the expert on Rubens and late Director of the Österreichische Galerie. As in the case of the Schönberg portrait, the body is no less eloquent than the head. The sitter was a type conforming to the one favoured by Schiele, lean, with a long head, full of mental energies. The scholar's arms rest on his legs, and he holds a drawing, the examination of which seems to have been interrupted, while he gazes earnestly in front of him as if contemplating a painting. The lean body is clad in a large suit, the folds of which reveal much of the habits of the sitter. Rarely does a garment express so much of the character of its wearer, but the design is less a naturalistic description than a selection of all those elements which convey values, particularly oval- and eye-shaped folds at the point of the shoulders, at the crook of the elbows, and in the waistcoat. They seem to repeat the structure of the hands. The major elements of the lapels and the collar are omitted. It suffices to interrupt the shoulderline shortly before it reaches the neck in order to indicate completely the shape and thickness of the collar.

The flow of lines is free and easy. In an almost playful manner the pencil describes the shifting and bulging of the folds. It needs tremendous experience to reduce the lines to this essential minimum, and although we are almost tempted to speak of calligraphy, of a melody of line for its own sake, closer scrutiny reveals that the line is indented, rugged in parts, and frequently discontinuous. It is the linear system of an expressionist artist.

The drawings of 1918 reveal a tremendous skill and technical mastery. As in 1910 and 1911, Schiele made a series of drawings of children which are among his most tender and poetical creations. The *Portrait of a Young Girl*[27] (fig. 135) expresses all the freshness and youthful charm of a child together with a growing consciousness and psychical depth. This is the type of Viennese girl which inspired Peter Altenberg's ravishing little sketches. The structure is of a crystalline clearness, in which everything inessential is omitted.

The very last drawings have a monumental simplicity united with that deepened and sympathetic understanding of nature which is the mark of his artistic development throughout his life. Schiele now obtained colour effects in black and white of a vigour which made the addition of water-colour useless. He varied the stroke of the chalk immensely. In some parts he used it very broadly, even lengthwise as can be seen in the hair and dress of the head and shoulders in the *Portrait of a Woman*[28]. In others he applied it most subtly in delicate thin touches where it has to indicate the little wrinkles and folds, the play of facial muscles which make a face alive and radiant with human expression.

Schiele's 1918 *Portrait of his Mother* (fig. 134) in the Albertina marks the final stage in his development as a draughtsman. The drawing is executed, so to speak, in two layers of technical procedure. First, the artist laid out the main outlines of head, body, and hands with pointed chalk. Afterwards, he took the chalk lengthwise and inserted the inner structure of the face, hair, hands, and body. These broad shadings stand all within the pointed linear structure like an x-ray photograph. They are applied with a stroke frequently changing its direction in swirling movements. The body becomes semi-transparent, and we almost seem to see its inner texture of nerves, veins, and muscles, as if we were seeing the texture of a plant under a microscope. About this time Schiele attempted something similar in his oils. The figures in his paintings have an inner vibrancy and fiery mobility, as if electric discharges were travelling through crystal vessels.

The figure is beautifully poised and harmoniously balanced; its relaxed attitude is depicted through the careful assessment of blacks and whites, of drawn parts and eloquent intervals. If Expressionism ever approached classic art, this drawing offers an example, and it is an interesting historical coincidence that Picasso, after his period of analytical Cubism, painted his first classical portraits in the very same year. In a sketch book for his wife Schiele wrote as follows: "Just as I found happiness

when I returned to nature, so will you come to see where is the essence of life—if only you wish!"

Schiele, struggling hard to make a living since his first steps in art, haunted and persecuted, had finally gained general recognition and won international fame. He got married. The nightmare of war receded. Freedom of undisturbed artistic creation and improved economic circumstances seemed to open to him a new and better world. At the beginning of 1918, a one-man-show in the large hall of the "Secession" made it clear that Schiele was now the dominating figure among Vienna's artists, for Kokoschka had already left for Germany. Unhappily, this was Schiele's last year. The shadow of death hovered over Europe as the aftermath of the war. The Spanish influenza raged across the Continent and killed more people than had the war itself. In the spring, Gustav Klimt, Schiele's guiding star, was felled by it; Schiele's young wife died as a victim of the epidemic in October, and Schiele himself, who had formerly been healthy in body and spirit, followed her three days later, on October 31st at the age of twenty-eight. A great artist's career had been suddenly broken off by inscrutable fate[29].

As with all men of genius, who died very young, it is hard to predict what turn his further development would have taken, what fulfilment his great promise would have brought. Yet his work, mainly his drawings, stands as an imposing whole before us, as a landmark in twentieth century art. Its quality has rarely been surpassed and its inspiring influence has not yet come to an end.

Egon Schiele as a Draughtsman. English Original Edition. Portfolio. Vienna, Österreichische Staatsdruckerei, 1950 (13 pages, 24 Plates).

Egon Schiele und die Graphik des Expressionismus

Die grossen Bewegungen der abendländischen Kunst der Neuzeit sind international. Die Spätrenaissance ist das Werk eines Völkergemisches. Die Trennung der Stile im 17. Jahrhundert — in katholisches Barock und protestantischen Naturalismus — war konfessionell und nicht national bedingt. Im 18. und 19. Jahrhundert gab es keinerlei Grenzen für künstlerische Entdeckungen. Im 20. Jahrhundert weitet sich das abendländische Kunstschaffen durch das Einbeziehen der Neuen Welt zum globalen aus. Dies gilt auch für die wichtigsten Strömungen dieses Kunstschaffens, unter denen der Expressionismus eine der wesentlichsten ist.

Der Expressionismus ist als geschichtliche Erscheinung vor allem mit Deutschland verknüpft. Wer waren die Künstler, die sich zuerst Expressionisten nannten und so genannt wurden? Wir haben zwei wichtige Gruppen zu unterscheiden. Im Jahre 1906 stellte in Dresden „Die Brücke" zum ersten Mal aus. Ihre Gründer waren Heckel, Kirchner und Schmidt-Rottluff, denen sich Nolde und Pechstein anschlossen. Gemäss der Herkunft der Gründer aus dem Architektenberuf ist in ihren Werken das Kristallinische betont. Darin bildeten sie ein Gegenstück zum Kubismus und zum Futurismus, obwohl sie ganz andere künstlerische Absichten verfolgten. Im Jahre 1909 wurde von den Russen Kandinsky und Jawlensky die „Neue Künstlervereinigung München" gegründet. Ihre Spaltung im Jahre 1911 führte zur Entstehung der Gruppe des „Blauen Reiters". Die wichtigsten Erscheinungen des „Blauen Reiters" waren: Kandinsky, Franz Marc, August Macke, Paul Klee, Alfred Kubin. Das Manifest „Der blaue Reiter" wurde mit einem Programm von Marc veröffentlicht. Die Mitglieder dieser Gruppe nannten sich die „Wilden" als Gegenstück zu den „Fauves" in Paris. Als Gäste und Gesinnungsgenossen der „Wilden" erschienen in ihren Ausstellungen die „Fauves" Braque, Derain, Vlaminck und Picasso. Bilder von Rousseau und Matisse wurden in dem Manifest reproduziert. Auch Österreicher erschienen in ihm: neben Kubin der Prager Eugen von Kahler, Oskar Kokoschka, die Musiker Arnold Schönberg und Anton von Webern.

In dieser nüchternen Aufzählung von Namen und Tatsachen ist eine Welt hymnischen Aufschwungs und stärkster Explosivkraft, die überlieferte Formen verwandeln oder zersprengen sollte, beschlossen. Doch wir müssen uns an die Tatsachen halten, wenn unsere Betrachtung nicht in Ergebnislosigkeit versanden soll wie manche ästhetisch-ideologische Exkurse der letzten Jahre, die das Überwinden des Geschmacks des 19. Jahrhunderts als Verlust des erstrebenswerten goldenen Mittelweges beklagen. Der Mangel an Kenntnis kunsthistorischer Tatsachen ist ihr gemeinsamer Nenner.

Das Vorwort Marcs zum Manifest des „Blauen Reiters" von 1912 schliesst mit den Worten: „Der Geist bricht Burgen". „Das Geistige in der Kunst" ist der Titel einer Programmschrift Kandinskys. Das Geistige, die innere Anschauung, die Vision, die Vorstellungskraft tragen den Sieg über die optische Richtigkeit der äusseren Erscheinung davon. Der Künstler ist der Herr seines Themas und seiner Ausdrucksweise, er hat das Recht, die äussere Erscheinung umzuformen, zu verwandeln, ja zu entstellen und zu verzerren, sobald es die Intensität der geistigen Mitteilung verlangt. Expression tritt an Stelle der Impression. Der Ausdruck „Expressionismus" wurde zuerst durch den Herausgeber der Zeitschrift „Sturm", Herwarth Walden, um das Jahr 1910 geprägt. Er wurde zum Schlachtruf, den man auf die verschiedenartigsten Künstler anwendete. In der zeitlichen Distanz, die wir heute einnehmen, klärt sich der historische Umfang des Begriffs. Die Prävalenz des Geistigen ist der Grundton aller seiner Schöpfungen. Der Ausdruck des Inneren überwiegt die äussere Richtigkeit. Franz Marc schrieb: „die mystisch-innerliche Konstruktion im Weltbild ist das grosse Problem der heutigen Generation". Logik und Systematik des Aufbaus, wie wir sie bei den Kubisten finden, sind den Expressionisten unbekannt. Für sie bezeichnend ist das rhapsodische Bekenntnis der inneren Vorstellung, deshalb liegt bei ihnen auch mehr Nachdruck auf der individuellen Künstlerpersönlichkeit als bei den anderen Bewegungen. Das Wollen der künstlerischen Gruppen des Expressionismus war aber stark und einheitlich, wenn die Gruppen selbst auch nur von kurzer Lebensdauer waren. Dass Marc vom Konstruktiven spricht, zeigt die Affinität des „Blauen Reiters" zum Wollen der Kubisten. Das Kristallinische in den Werken von Heckel, Kirchner und Schmidt-Rottluff deutet in die gleiche Richtung. Deshalb werden die Gastrollen von Künstlern, die ganz andere Ziele verfolgten, beim Blauen Reiter verständlich.

Zu den Expressionisten sind auch zwei grosse deutsche Bildhauer zu zählen: Wilhelm Lehmbruck und Ernst Barlach. Sie gehörten keiner Gruppe an, sondern verfolgten ihren Weg einsam. Lehmbruck erhielt einen entscheidenden künstlerischen Anstoss in Paris, wo er von 1910 bis 1914 weilte. Barlach war im deutschen Mittelalter und in der Mystik der slawischen Welt des Ostens verwurzelt. Beide waren Pioniere im Kampf für die Vorherrschaft geistiger Werte über solche der klassischen Form und der naturalistischen Wiedergabe.

Schon die Geschichte des Ablaufs der als solche bezeichneten expressionistischen Bewegung beweist, dass sie keine ausschliesslich deutsche Angelegenheit war. Franzosen und Russen waren an ihr aktiv beteiligt. Die „Fauves" wurden von ihr als gesinnungsverwandt aufgerufen. Picasso wurde zu ihren ersten Ausstellungen eingeladen. Seine frühe Phase enthält deutlich expressionistische Züge. Georges Rouault, einer der grössten lebenden Künstler, ist der Gesamthaltung seiner Kunst nach ebenso Expressionist wie Emil Nolde. Unter den Suchern nach einer neuen Form finden wir den Italiener Modigliani als einen der bedeutendsten Expressionisten.

Seine Schöpfungen sind von solcher Intensität des lyrischen Ausdrucks, dass dieser die formalen Gegebenheiten überwiegt, so wichtig letztere sein mögen. Der Russe Chagall schuf in einem Frühwerk, dem *Atelier* von 1910, eines der wichtigsten expressionistischen Bilder, die auf Pariser Boden entstanden. Während Chagall in seiner traumhaften späteren Kunst andere Bahnen beschritt, blieb der dem Alter nach jüngere Russe Soutine dem Expressionismus bis an sein frühes Lebensende treu. Das Wesentliche dieser Entwicklungen spielte sich auf Pariser Boden ab.

Der grosse schöpferische Beitrag Österreichs zur Geschichte des Expressionismus wird durch die internationale Kunstgeschichtsschreibung nur in der Person Oskar Kokoschkas anerkannt. Der Name Egon Schiele kommt in allgemein verbreiteten und angesehenen Werken über die Geschichte der modernen Malerei überhaupt nicht vor. Es ist die Aufgabe dieser Veröffentlichung, zu zeigen, dass Österreich durch den vergessenen Schiele einen grossen und bleibenden Beitrag zur Kunst des Expressionismus geliefert hat, in Übereinstimmung mit, wenn auch unabhängig vom Expressionismus in anderen Ländern Europas. Egon Schiele selbst kam ja nur wenige Male und dann nur zu kurzen Aufenthalten über die Grenzen der österreichischen Monarchie hinaus. Ich möchte darin auch zeigen, wie sehr sich der Wiener Expressionismus mit der Sehensweise und Geisteshaltung des Expressionismus im übrigen Europa trifft.

Wo liegen die historischen Wurzeln des Expressionismus? Die entscheidende Wendung brachte Van Gogh. Während Cézanne eine neue Rekonstruktion der sichtbaren Wirklichkeit unternahm, schritt Van Gogh zur Umbiegung, ja — in naturalistischem Sinne — zur Entstellung und Zerstörung der Wirklichkeit zugunsten stärksten Ausdrucks vor. Van Gogh bleibt dabei jedoch zutiefst der Wirklichkeit verhaftet, der Wirklichkeit nicht als optisches Bild, sondern als kosmische Totalität. Im Spiegel der Künstlerseele kosmisch gezeigte Wirklichkeit ist der Inhalt seiner Kunst. Traum, Symbol, magische Vision, wie sie in den Werken Gauguins und Ensors erscheinen, die gleichfalls wichtigste Ansätze zur expressionistischen Formenumbildung enthalten, waren Van Gogh unbekannt. Zwei Grundzüge des Expressionismus scheinen in seinen Bildern auf: Erstens, die absolute Freiheit der farbigen Gestaltung — nicht Chromatik und Abtönung, sondern ein Fortissimo der Kontraste schafft die Harmonie. Zweitens, absolute Freiheit der Linien. Die Linie lodert und flammt im Rhythmus der ekstatischen Seelenverfassung des Künstlers. Ein anderer Ahnherr des Expressionismus war der Meister, der neben Seurat auf Van Gogh in Paris den stärksten Eindruck machte: Toulouse-Lautrec. Der Inhalt seiner Kunst ist reine Wirklichkeit, doch durch Überbetonung des Markanten und des das Innere Enthüllenden karikaturistisch gesteigerte Wirklichkeit. Das Tragische eines endenden Zeitalters wurde von Toulouse-Lautrec mit schonungslosem Sarkasmus und Selbstspott enthüllt, wobei der übertreibenden Linie eine besondere Rolle zukam. Dadurch wurde Toulouse-Lautrec von entscheidender Wichtigkeit für das kommende Jahrhundert.

Schiele sprach von Van Gogh mit andächtiger Verehrung; er war der Meister des 19. Jahrhunderts, der seinem Herzen am nächsten stand. Nächst ihm bewunderte er Toulouse-Lautrec, dessen Linien ihn in Begeisterung versetzen konnten. In Gesprächen mit Schiele kehrten drei Namen von Künstlern vom Beginn des 20. Jahrhunderts immer wieder: Hodler, Munch und Klimt. Das Entstehen einer neuen Stilkunst ist mit diesen Namen verknüpft. Komposition und Ausdrucksweise in den Werken dieser Künstler sind nicht bloss optische Reaktionen auf einen äusseren Eindruck, sondern Sichtbarmachung einer neuen Gesetzlichkeit der Bildgestaltung in Farbe und Linien, zuerst in der Bildfläche, dann auch in der Raumtiefe. Die gleiche Gesetzlichkeit beherrscht die neue Architektur und das neue Kunstgewerbe, für die die Namen „Art Nouveau", „Secession" und „Jugendstil" geprägt wurden. Die Malerei erhielt eine neue Bedeutung in ihrem Zusammenwirken mit der Architektur.

Noch bedeutsamer als ihre eigenen Ergebnisse war die Konsequenz der Kunst um 1900: der Expressionismus. Die Vorstellungswelt der jungen Künstler wurde in Wien durch die drei genannten Meister stark beherrscht. Hodler erschien 1904 als Gast der Wiener Secession. Hodler und Klimt waren freundschaftlich verbunden und schätzten einander überaus hoch. Schiele sprach von Hodler im Tone einer distanzierten Ehrerbietung ohne tiefere Beziehung. Stärkste Anziehung übte auf ihn Munch durch den Inhalt seiner Werke aus, namentlich seiner Graphik. Die den ganzen menschlichen Lebenskreis umspannende Grundhaltung der Kunst Munchs fand in Schiele einen tiefen Widerhall. Die Welt Munchs schlug ihn in ihren Bann, das „zweite Gesicht" des Nordländers, in dessen Kunst das Diesseits durchsichtig wird und Züge des Jenseits sichtbar werden. Schieles Verhältnis zu Klimt war eines der stärksten, war ein Verhältnis fast instinktiver menschlicher Affinität; man könnte es eine geistige Vater- und Sohnschaft nennen.

So bedeutsam die Leistung des Expressionismus in der Lösung malerischer Probleme vor allem in Paris war, als Gesamterscheinung dominiert in ihm das Zeichnerische; darin sind seine grossen und unvergänglichen Leistungen beschlossen. Auch Schiele machte darin keine Ausnahme: er war einer der genialsten Zeichner aller Zeiten. In der nun folgenden Vergleichziehung soll das Hauptaugenmerk den graphischen Schöpfungen der Künstler zugewendet werden.

Schiele wurde im Jahre 1890 in Tulln, Niederösterreich, geboren. Er besuchte die Akademie in Wien. Auf den Ausstellungen der „Kunstschau" der Jahre 1908 und 1909 erschien er als ein Epigone von Gustav Klimt. Die gleiche Veranstaltung zeigte in Wien zum ersten Male Werke von Van Gogh. Gleichzeitig veranstaltete die Kunsthandlung Miethke eine Ausstellung von Toulouse-Lautrec. Der Umschwung des jungen Künstlers vollzog sich im Jahre 1910 mit einem Schlag. Aus diesem Jahre stammt ein *Selbstbildnis* [ehem.] im Besitz von Professor Eduard J. Wimmer[1] (fig. 131). Schieles Versuche in der Richtung auf eine neue monumentale Malerei

hin, die sich im gleichen Jahre in einer Reihe lebensgrosser Akte und Bildnisse
dokumentierten, waren auf der neuen Zeichenkunst basiert, die er entwickelte.
Er war ein ausserordentlicher und fruchtbarer Zeichner. Er besass eine unvergleich-
liche Begabung der graphischen Darstellung und handhabe den Stift mit spielender
Leichtigkeit. Er bevorzugte in seinen Anfängen schwarze Kreide, die er entweder
als reine Zeichnung beliess oder mit Aquarelltönen füllte wie in dem genannten
Selbstbildnis. Ein knabenhafter Jüngling blickt mit tiefen, fragenden Augen in die
Welt. Die Linien formen ein Oberflächenmuster von unüberbietbarer Delikatesse.
Schiele arbeitete vielfach mit blossen Andeutungen: er betrieb Zeichnung als Kunst
der Beschränkung auf das Wesentliche und liess den Rest weg. Eine Vertikale
deutet die Brust an, eine Diagonale die Schulter. Trotz der ornamentalen Wirkung
in der Fläche wird eine völlige Vorstellung der dreidimensional gerundeten Form
des mageren knochigen Knabenkörpers erzielt, der an den eines gotischen Heiligen
erinnert. So weit ist dieses Blatt identisch mit den Prinzipien Klimt'scher Flächen-
kunst, doch der Kopf zeigt etwas völlig Anderes und Neues. Er ist im Vergleich
mit dem Körper zu gross. Gemessen an Klimt ist er von karikaturistischer Über-
treibung. Unter einer gewölbten Riesenstirne wachsen mächtige Gedanken. Gewaltige
Brauenbogen steigern die Tiefe der übergrossen Augen. Was für ein Gesicht markant
ist, wird überbetont: die spitze Nase, die sinnlichen Lippen, die energischen Kinn-
backen. Das Skelett, der Schädel, das Anatomische wird betont, aber es entsteht
dadurch nicht der Eindruck des Todes, der Leblosigkeit, da durch unvergleichliche
Intensität des Geistigen ein Gegengewicht geschaffen wird. Eine neue Formensprache
war zur Erzielung solcher geistiger Intensität notwendig. Der Mensch tritt uns da
mit einer seelischen Realität entgegen, wie sie vorher unbekannt war. Die gleiche
Übersteigerung und Vereinfachung sehen wir auch in der Farbe. Jene Teile der Haut,
die durchblutet werden, sind von feurigem Rot, die anderen olivgrün, jene über
den Knochen blau; alle drei Töne mischen sich im Haar und erzielen dort den
Eindruck der Schwärze. Die Brauenbogen bleiben weiss und verleihen dem Schädel
ein inneres Licht, inmitten dessen die Augen in ihrem Dunkel fast wie feurige Kohlen
glühen. Wir werden an spätantike Bildnisse erinnert. Die Silhouette des Ganzen
ist wild, schrill, zackig. Alle dekorative Konvention der Klimt-Ära ist zerrissen.
Was dort schön war, ist hässlich geworden, was kultiviert und raffiniert war, ist
barbarisch und primitiv geworden. Trotzdem ist die Herkunft von der Kunst um
1900 unverkennbar. Aber es ist eine Revolutionierung, ein Umbruch der Kunst
von 1900. Es ist Expressionismus. Wir denken daran, dass Schiele kurz vorher
zum ersten Male den erregenden Eindruck der Schöpfungen Van Goghs erhielt;
diese allein jedoch haben den Wandel nicht verursacht. Was wir hier vernehmen,
ist die Sprache einer neuen Generation, die überall in Europa klang. Die Kombination
von Feuerrot, Blau, Grün und Gelb in nackter menschlicher Haut sehen wir bereits
einige Jahre früher bei Derain, den Schiele damals aber nicht kannte. Voraussetzung

waren die expressionistischen Elemente in der Kunst der genannten drei grossen Meister des Stils um 1900.

Zum Vergleich sei auf ein lithographiertes *Selbstbildnis* von Munch aus dem Jahre 1895[2] hingewiesen. Der wellige Strich von Munchs Gemälden und graphischen Arbeiten ist „Art Nouveau", „Jugendstil". Munch wurde mit dem neuen Stil seit 1890 in Paris und seit 1892 in Berlin innigst vertraut. Er kannte die Werke Seurats, Toulouse-Lautrecs, Gauguins und Van Goghs, mit dessen Gemälden ihn der Bruder des Malers, Theo van Gogh, bekannt machte. So wandelte sich der impressionistische Naturalismus seiner Anfänge völlig. Verhalfen die Pariser und Berliner Eindrücke Munch zu einer neuen malerischen und zeichnerischen Technik, so war seine geistige Welt völlig sein Eigen. Er war ein Visionär, wie der Norden von Swedenborg bis Strindberg manche hervorbrachte. Auch das Denken des Naturalisten Ibsen ist von der visionären nordischen Welt durchsetzt. Munchs Berührung mit den Dichtern trug viel zur Entwicklung seiner geistigen Welt bei, doch war sie im Grunde seine eigene Schöpfung. Das Überwältigende in Munch ist seine Gedankenwelt, wie — bei aller Meisterschaft der neuen Form — der Geist Linie und Farbe wird. Das hat den starken Einfluss bewirkt, den er ausübte. Er war ein Visionär, nicht im Sinne einer nichtexistenten Traumwelt wie etwa Ensor und Redon. Munch blieb „Realist" insoferne, als er stets die grossen Lebensmächte gestaltete. Tod und Leben, die Erschütterungen des menschlichen Schicksals sind der Gegenstand seiner grossgeformten Schöpfungen. Er hielt sich vom Allegorischen, das für Hodler, ja vielleicht auch für Klimt manchmal zur gefährlichen Klippe wurde, fern und er zeigte nur, was erlebt und gesehen werden kann, wenn auch mit geistigem Auge gesehen. Nicht das Ersonnene und Erfundene, sondern das Erschaute ist der Gegenstand seiner Werke. Das lithographierte *Selbstbildnis* zeigt das blasse Krankenantlitz eines vom Tode Auferstandenen, das aus nächtlichem Grunde hervorbricht. Es ist von so starker innerer Leuchtkraft, dass man die geistigen Mächte des Jenseits durch die blasse Fläche des Antlitzes zu sehen wähnt, so wie Schieles Augen von innen leuchten. Ein „Jugendstilornament" am unteren Rande des Blattes wird als ein knöcherner Totenarm kenntlich, der sich wie eine Schranke vor das neuerlich dem Leben zugewandte Antlitz legt. Der Geist aber siegt über die Macht des Todes, von der er sich befreit. Der Körper, belastet durch die Erbsünde, gequält von Dämonen, verbrennt zu Asche, wird zum Skelett, ausgehöhlt durch den unzerstörbaren Geist. Er ist Sünder und Asket in Einem.

Wird hier mehr eine allgemein geistige Beziehung sichtbar, so tritt eine viel konkretere in Erscheinung, wenn wir das *Selbstporträt* von Paul Klee aus dem Jahre 1911[3] mit Schiele vergleichen. Es ist wichtig zu untersuchen, wie sich die Künstler des Expressionismus selbst sahen. Das Manifest des „Blauen Reiters" war sofort nach seinem Erscheinen in Schieles Händen, der das verwandte Wollen der Künstler mit Begeisterung begrüsste. Schiele war im Jahre 1912 mit Klee und

Kubin Mitarbeiter an der Sema-Mappe des Verlages Goltz, daher war ihm Klee bekannt. Doch schon vor dieser geschichtlichen Berührung beobachten wir einen merkwürdigen Parallelismus. Dieser gilt allerdings nur für Klees Anfänge. Der 1879 in der Schweiz Geborene wuchs, so wie Schiele aus der Wiener, aus der Münchner Stilkunst hervor, die allerdings tief unter dem Niveau Klimts lag. Er war ein Schüler von Franz Stuck. Entscheidend wurde für ihn das Zusammentreffen mit Werken Van Goghs und Ensors in Paris, ferner der persönliche Kontakt mit Kubin. Die Frühwerke Klees, die sein Hervorwachsen aus einer archaisierenden Stilkunst zeigen, leiten bereits in eine visionäre expressionistische Welt über. Das Graphische erscheint in ihnen stark betont, die Sprache der Linie, die durch ein pointilliertes Vibrato von Punkten und Kommas innerhalb der Fläche in Spannung gehalten wird. Der Kopf des *Selbstbildnisses* neigt sich schwer unter der Last der Gedanken, doch das sanfte Licht des Geistes siegt über den Druck. Die Rundung des Schädels wird durch Wölbung mächtig übersteigert. Die Hand, die diesen Kopf stützt, wird zu einer schmalen Skeletthand. Vereinfachung und Zusammenfassung in ausdrucksvolle Linien nähern dieses Blatt Schiele, ebenso wie die mächtige Herauswölbung des Schädels aus einer fast verkümmerten Kinnpartie. Die magische und bannende Kraft der Augen ist beiden Werken gleich. Ebenso die lyrische Grundstimmung. Klees Linien vibrieren nur stark und sind, trotz ruhiger Gesamtform, unruhiger; sie haben etwas vom Vibrato Kubin'scher Federzeichnungen.

Die Parallelität der Anfänge der beiden grossen Meister des Expressionismus in Österreich, Kokoschka und Schiele, ist eines der interessantesten kunsthistorischen Phänomene. Der Schritt von ästhetischer Kultur zur Hässlichkeit, vom geschmackvoll Dekorativen zum geistigen Ausdruck wurde von beiden autonom und ziemlich unabhängig voneinander unternommen. Kokoschka als der um vier Jahre ältere hatte einen zeitlichen Vorsprung von etwa einem Jahr. Beider Geisteshaltung war eine vorwiegend lyrische, doch diese Lyrik nahm in Kokoschkas Dramen dramatisch-symbolische Gestalt an. Der Dichter Kokoschka reifte eigentlich früher als der bildende Künstler. Die in der „Kunstschau" aufgeführten Dramen zeigen die spezifische Welt Kokoschkas früher als seine Gemälde und Graphiken. Ein starker dramatischer Zug ist auch vielen weiteren Schöpfungen Kokoschkas eigen, bis zu den politischen Bildern aus der Zeit seiner Emigration. Schiele konnte ganze Seiten aus Rimbaud's Gedichten auswendig rezitieren; des Franzosen wilde, traumhaft exotische Lyrik, eine Parallele zur Malerei Gauguins, sprach ihn stärkstens an. Er selbst schrieb Seiten einer hymnisch beschwingten Prosa voller Landschaftsvisionen und Selbstbetrachtung, jedoch ohne dramatische Ereignisse. In Kokoschkas Kunst hingegen pulst Drama. Im Jahre 1910 entstand sein kleines miniaturartiges Aquarell, der *Amokläufer*. Die kultivierte Welt der Kunstschau und der Wiener Werkstätte wurde im genialen Drang nach Ausdruck furchtbar verhässlicht; es ist Kunst, aus dem Geist des Dramas geboren. „Mörder, Hoffnung der Frauen",

ist der Titel eines der frühen Dramen Kokoschkas. Lyrik und Drama sind da gemischt wie in Bela Bartóks „Herzog Blaubart", der 1911 entstand. Im Anfang des gleichen Jahres schuf Kokoschka ein Plakat für seinen Vortrag „Das Bewusstsein der Gesichte", das ein *Selbstbildnis* zeigt. Die Respirationslinien erinnern an die Konturen von Klees *Selbstbildnis*. Gegen die Zucht und Disziplin von Schieles und Klees Schöpfungen ist dieses graphische Blatt jedoch eine wilde Improvisation von proletarisch aufbegehrendem Charakter, ein Kampfruf, einer Welt von über-feinerter Kultur zugerufen. Das Gesicht ist halbiert, im Profil und en face zugleich gesehen; es ist die Simultaneität der Aspekte, die wir um die gleiche Zeit bei Picasso beobachten. Schiele behält die Richtigkeit organischer Struktur und anatomische Korrektheit des Skeletts bei, wenn er sie auch in höchstem Masse potenziert. Die Grundrelationen bleiben die der Natur. Kokoschka verzerrt sie bedenkenlos, um die neue erschreckende Wahrheit der enthüllten Seele zu finden.

Das lyrisch Ekstatische der Gruppe des „Blauen Reiters" brachte in Schiele verwandte Saiten zum Klingen, wenn er auch weder die formlose Rhapsodik Kandinskys, noch die strukturell gegliederte Marcs und Mackes als seinen Weg erkannte. In Schiele lebt ein gotisch straffes Formempfinden, das der kristallinischen Kontrapunktik der „Brücke"-Leute nahestand. Diese Kontrapunktik wird besonders deutlich in der Darstellung der menschlichen Gestalt. Es ist lehrreich, sie mit Schiele zu vergleichen.

In der Kunst der „Brücke" treffen wir ein entscheidendes Vorwiegen der Graphik an. Ihre Künstler belebten den Holzschnitt neu. Das spröde, organisch splitternde Material kam dem Streben nach Zergliedern und Neuzusammensetzen der organi-schen Form entgegen. Gauguin hatte diese Technik zuerst im neuen Sinn verwendet, dann Munch. Schiele, durch den Herausgeber der „Aktion", Franz Premfert, angeregt, machte einige Versuche in dieser Richtung. Doch Schieles druckgraphische Versuche blieben nur Versuche. Nie konnte ihm die Holz- oder Kupferplatte Papier und Zeichenstift ersetzen. Der älteste der Begründer der „Brücke" war Ernst Ludwig Kirchner (geb. 1880). Er kam wie seine Mitbegründer aus der Schule der Architektur. Die neue Logik der Form finden wir um dieselbe Zeit im Kubismus Frankreichs, dynamisiert im Futurismus Italiens. Doch weder absolute Form, noch Motorik waren für Kirchner das zentrale Problem, vielmehr der Ausdruck. Er empfing bewusste Anregung durch deutsche Holzschnitte der Gotik, ferner — wie Gauguin — durch Südseeschnitzereien. Die Gotik ist das *tertium comparationis*, das die zeit-bestimmte Verwandtschaft der Kunst der „Brücke" mit den asketisch gotischen Gestalten des frühen Schiele erklärt. Kirchner illustrierte Chamissos Peter Schlemihl. Das Thema ist Grausamkeit wie im *Amokläufer* Kokoschkas. Die Form wird wie zwangsläufig in kristallinische Schichten geschlossen. Es ist eine gotisch steile, von manischer Tragik des Ausdrucks beseelte Formenwelt. Gewisse Formen wiederholen sich, ob sie Brüste oder Pupillen, eine Hand oder geschwungene Lippen bedeuten.

Es ist das Durchmodulieren eines tektonischen Gedankens, wie er der expressionistischen Architektur Hans Pölzigs, nicht den Bauten Otto Wagners und Josef M. Olbrichs aus der Klimt-Zeit entspricht. Der geistige Ausdruck zerstört und zertrümmert das Organische, das er zu neuen Formen zusammenschiessen lässt, die mit der natürlichen Welt nichts mehr zu tun haben. Der 1884 geborene Karl Schmidt-Rottluff arbeitet zusammen mit Ernst Ludwig Kirchner für einen „Chronik der Brücke" betitelten Privatdruck. Das Nervöse, Schizoide Kirchners ballt sich in Schmidt-Rottluffs Holzschnitten zu einer Formenwelt von bäuerlicher, urtümlich primitiver Kraft.

Die gleiche vertikale Steigerung der Formen finden wir schliesslich in Heckels *Selbstbildnis*, einem Farbenholzschnitt. Die kristallinische Struktur wird zu feierlich monumentaler Wirkung erhöht. Der Kopf hat etwas von einem sakralen Gebäude, einer Kathedrale. Der Mensch wird da ins Allgemeine erweitert, wird da zum Denker schlechthin. Man wird an ähnliche Gestalten bei Lehmbruck erinnert. Die Konsequenz und innere Logik der Linienführung verrät nicht nur architektonisches Denken und Empfinden, sondern auch Ausserachtlassung der organischen Natur. Nur das geistig Wesentliche wird hervorgehoben, der Rest verkümmert. Ein abstrakter, lebensferner, vom Tode umwitterter Ernst ist der Grundton dieser Kunst. Eine düstere Farbenskala von dunklem Oliv, schmutzigem Orange und schwärzlichem Blau erhöht den freudlosen Ernst des Kunstwerks, das darin spezifisch deutsch und fern von den immer den positiven Seiten des Lebens zugewandten Franzosen ist.

Wie sehr die geistig ausdrucksmässige Steigerung dieses *Selbstbildnisses* Heckels mit Schiele übereinstimmt, lehrt ein *Selbstakt* Schieles aus dem Jahre 1910 (Albertina, Inv. 30766). Das erste nackte Modell, das Schiele studierte, war sein eigener, im Spiegel gesehener Körper. Die Fülle von Selbstdarstellungen im Werk des Frühvollendeten ist überraschend. Es ist nicht jene symbolhaft-lyrische Wiederkehr des eigenen Selbst, die wir in Kokoschkas Werken häufig antreffen — seine Kunst wird dadurch zu einer Art „Autobiographie" —, sondern der Künstler selbst macht sich zum Gegenstand seines Studiums. Das gilt sowohl für das Psychische, wie für die Form des Körpers. Darauf sind Schieles grosse Akt-Kompositionen aus dem Jahre 1910 aufgebaut, die eine einzige Figur auf weissem Grund, wie im Weltraum hängend, darstellen, ohne physikalische Stützen, in hieratisch wirkenden, seltsam gespreizten und gegrätschten Posen. Die Grundlage für solche gemalte Kompositionen gaben Zeichnungen der gezeigten Art ab. Die Zeichnungen entstanden vor der Natur. Schiele verlieh seinem eigenen Körper und dem seiner Modelle diese Posen. Sein eigener Organismus eignete sich vorzüglich zum Modell. Schiele war von gotisch magerer, skeletthafter Gestalt, an Gestalten spätmittelalterlicher Tafelbilder erinnernd. Vor der Natur schuf Schiele nur die Linienzeichnungen. Die Farben trug er nachträglich mit dem Pinsel ein. Der Pinsel besorgte dabei häufig die ganze Innenzeichnung des Körpers. Als Bindemittel für die Aquarellfarben

verwandte er manchmal arabischen Gummi, um den Pinselstrich zähflüssig, d. h. zeichnerisch zu machen. Schwärzliches Grau wird mit Rot und Grün untermischt, die eine Fülle von Abstufungen ins Warme und Kalte erzeugen. Es ist jener Reichtum farbiger Abstufungen, den Schiele nicht nur im Bunten, sondern auch im Monochromen meistert. Die schmerzliche Spannung, die durch den Körper wie ein Krampf geht, kommt im Antlitz wie in einer von innerer Qual verzogenen Maske zum Durchbruch. Eine weisse Aura, ähnlich den Respirationslinien der Gestalten Kokoschkas und Klees, vibriert um den Körper, verleiht ihm Radianz und Atmosphäre. Es ist eine mehr geistige als optische Atmosphäre, gleichsam eine Fluoreszenz, die der Organismus ausstrahlt. Der Sprache der Hände wird eine besonders wichtige Rolle übertragen. Der gleiche menschliche Typus ist bei Schiele und den deutschen Expressionisten offenkundig. Ein mächtig gewölbter Schädel mit sinnlichen Lippen verrät die Mischung von Geist und Animalischem, ja Dämonischem. Die Gotik ist der gemeinsame Nenner. Schiele weicht aber in einem Punkt von den deutschen Expressionisten sowie von Kokoschka ab: wir sehen bei ihm kein bedenkenloses Sich-Hinwegsetzen über die Gegebenheiten der Natur. Sie werden wohl gesteigert, wenn man will, übertrieben, aber im richtigen Verhältnis zueinander, so dass nie ein völliges Negieren der organischen Natur eintritt wie bei den anderen Expressionisten. Dies verbindet Schiele mit den Meistern des 15. Jahrhunderts. Seine Anatomie ist korrekt. Ein Publikum, das Klimt noch akzeptiert, konnte eine solche Kunst nur als abstossend hässlich empfinden und konnte ihrer geistigen Potenz nicht gewahr werden. Diese geistige Potenz erscheint auch in einem gleichzeitig geschriebenen Selbstbildnis: „Ein ewiges Träumen — rastlos —, mit bangen Schmerzen innen in der Seele, — lodert, brennt, wächst nach Kampf, — Herzenskrampf, Wägen — und wahnwitzig rege mit aufgeregter Lust. Machtlos ist die Qual des Denkens, sinnlos, um Gedanken zu reichen. — Spreche die Sprache des Schöpfers — und gebe. — Dämone! Brecht die Gewalt! — Eure Sprache. — Eure Zeichen. — Eure Macht."

Die rhapsodisch stammelnde Sprache dieser dichterischen Selbstdarstellung zeigt die Übermacht der inneren geistigen Spannung an, die Schiele als Künstler in eine Form von erstaunlicher Festigkeit und Klarheit bannte. Diese Form wurde zum Instrument der Befreiung von den ihn bedrückenden Geistesmächten. Zwei Jahre früher schuf Kokoschka „Die träumenden Knaben", eine lyrische Dichtung, in Prosa von verwandtem rhapsodischem Charakter, die er mit aquarellierten Zeichnungen illustrierte und Gustav Klimt widmete. „Ich greife in den See und tauche in deinen Haaren / Wie ein versonnener bin ich in der Liebe alles Wesens / Und ich war ein taumelnder als ich mein Fleisch erkannte / Und ein Allesliebender / als ich mit einem Mädchen sprach." Die ephebenhaft mageren Gestalten der Illustrationen sind in Zellen und dekorative Kompartimente eingeschlossen. Landschaften mit stilisierten Bergen, Bäumen, Tieren und Menschen erscheinen in einfachen

bunten Farben. Alles Räumliche ist in die Fläche gekehrt. Die dekorative Wurzel
ihrer Anfänge ist bei beiden, Kokoschka und Schiele, deutlich, doch auch die
Tendenz, die dekorative Stilsprache in eine neue Ausdrucksprache umzuformen.
Die Verhässlichung des Körpers, das Hektische, Magere, Unschöne, Unmelodische,
das sich realistischer Elemente bedient, sind die Mittel, um von der dekorativen
Konvention loszukommen. Immerhin lebt in diesem Frühwerk noch ein gewisses
Mass kindlich rührender Zartheit, die Kokoschka kurz darauf mit grösster Brutalität
und Kühnheit fallen liess. Eine den „Träumenden Knaben" verwandte Gestalt
sehen wir in einer Radierung von Wilhelm Lehmbruck, die ein nacktes junges
Mädchen darstellt. Der 1881 geborene grosse Bildhauer führte die deutsche Plastik
aus ihrer klassizistischen Tradition heraus zum Expressionismus. Er schuf Werke
von tragischem Ernst, der auch sein mit Freitod endendes Leben überschattete.
Seine künstlerische Problematik zerbrach sein Leben. Er schuf eine Serie zarter
Kaltnadelradierungen, die in ihrem behutsamen Strich an Picassos Radierungen
der „*Période rose*" erinnern. Vielleicht wurde er durch Picasso in Paris beeinflusst.
In der bei aller Flächigkeit stark dreidimensionalen Wirkung des Strichs wird der
Bildhauer kenntlich. Das Thema der erwähnten Radierung ist ein armes, trauriges
Proletarierwesen der Großstadt mit magerem Körper, von Leid gezeichnet, eher
hässlichem als jugendfrischem Antlitz, in dem blinde Augen stehen. Es ist ein
Werk von ergreifender Lyrik des Ausdrucks, das Kokoschka viel näher steht als
Klimt und Munch.

Eine den „Träumenden Knaben" verwandte Gestalt sehen wir ferner in einer
Zeichnung Schieles in der Albertina: in dem *Kinderakt* von 1910 (fig. 138) (Inv. 30892).
Seine Stilsprache ist die gleiche wie bei den vorher gezeigten Werken. An die Stelle
melodisch gleitender Linien treten eckig gebrochene. Das Unentwickelte, Sprossende
des Pubertätsstadiums des menschlichen Körpers verleiht eine eigenartige Grazie,
die die entwickelte Gestalt nicht hat. Sie wird ausdrucksvoll durch ihren Umriss
wie die Gestalten in Kokoschkas Illustrationen zu seiner Dichtung. Doch die Gestalt
Schieles ist keine freierfundene, sondern Ergebnis des Modellstudiums. Das Über-
raschende, das Schiele von den anderen Künstlern völlig unterscheidet, ist der
unerhörte Realismus, mit dem er die Elemente einer expressiven Stilsprache vortrug.
Obwohl diese Gestalt in der Fläche konzipiert ist, ist sie nicht an die Fläche gebunden.
Das Vor und Zurück im Raum ist von grösster Deutlichkeit. Die Elemente werden
so in die Fläche projiziert, dass eine den Raum verdrängende Tiefenerstreckung
suggeriert wird (z. B. der linke Arm und die Hand). Die Achsenverschiebung in
dem knochigen Körper erfolgt so, dass das räumliche Vor und Zurück deutlich
wird (z. B. in der Bauchpartie, in den Hüften, in den Schenkeln). Die einfache,
schlagende Kontrastwirkung von Schwarz und Weiss in dem Haar und in den
Strümpfen bindet die Gestalt in die Fläche, doch dieses Haar ist so locker und
stofflich suggestiv gezeichnet, dass es die Gestalt in den Raum flicht. Schiele war

ein grosser Interpret der kindlichen Seele und des kindlichen Körpers. Etwas kindlich Rührendes, Süsses liegt über dieser Mädchengestalt, und doch zugleich die Tragik eines früh vom Laster gezeichneten Wesens — jene seltsame Mischung von Erotik und Todessehnsucht, die über so vielen Werken Schieles hängt. Der Dämon der Erotik schüttelte den Künstler oft heftig, und er suchte sich von ihm durch seine Werke zu befreien. Die Zerrissenheit der Seele, der Kampf zwischen Licht und Dunkel kennzeichnen den seelischen Dualismus der Generation des Expressionismus.

Ein weiterer charakteristischer Zug Schieles offenbart sich in dieser Zeichnung: die absolute Geltung der menschlichen Gestalt. Sie ist losgelöst wie ein Gestirn im Raum. Der rechte Arm bleibt Fragment, da er in seinem Auflagern auf einer materiellen Stütze die gestirnhafte Autonomie der Gestalt gestört hätte.

Den gleichen Weg von der Stilformel zum stärksten Erlebnis der Wirklichkeit fand Kokoschka in seinen Aktdarstellungen von 1910. Sie sind von gesteigerter, nicht photographisch beschreibender, sondern mit schonungsloser Drastik interpretierter Realitätswirkung, die vor Verzerrung nicht zurückschreckt. Darin unterscheidet sich Kokoschka von Schiele, der die Proportionen wohl steigert, aber niemals verzerrt.

Herbe, knochige Gestalten mit Bewegungen voll verhaltener gehemmter Grazie sind nicht nur im Wiener Expressionismus beheimatet. Dies beweist eine frühe Radierung Picassos aus dem Jahre 1904: *Le Repas frugal*, eine Szene aus einem Vorstadtbistro wird zu einem Bild von zeitloser Trauer und Melancholie, wie eine religiöse Legende. Die armen Menschen schliessen sich unter dem harten Zugriff des Lebens frierend zusammen, ziehen die Schultern ein, klammern sich mit dünnen, vergeistigten, langfingrigen Knochenhänden aneinander und suchen sich vor der Kälte und Grausamkeit des Lebens zu schützen. Der Mann ist blind, sein leerer Blick geht ins Wesenlose. Armut und Elend verzehren den Menschen nicht nur, sondern vergeistigen ihn auch, lassen ihn das Heil nicht in den Gütern dieser Welt suchen. Dieses Werk entstand in derselben Periode, in der Picasso Anregungen in der spanischen Kirchenmalerei der Gotik und des Manierismus fand. Unbeschreiblich sensibel ist die Sprache der Hände. Die Radierung entstand ein halbes Jahrzehnt früher als Kokoschkas und Schieles früheste Werke.

Schieles *Hämische* von 1910 (fig. 139) (A. Peschka jun., Wien) zeigt eine ähnliche in sich zusammengezogene Gestalt mit krampfhaft hochgezogenen Schultern und dünnen knochigen Händen. Nur ist sie weniger ergeben in ihr Schicksal, sie schneidet eine hämische Fratze aus Minderwertigkeitsgefühl und Hohn gegen die Umwelt. Das Thema der Zeichnung ist der Halbakt einer Modellsteherin mit grossem Modehut, der dem Ganzen etwas von dem grotesken, sarkastisch bitteren Humor Toulouse-Lautrecs verleiht. Das Mädchen wirkt wie die Karikatur einer der schönen Modedamen Klimts, die sich in der Vorstadt derart verwandeln. Im übrigen ist es ein unerhörtes Meisterwerk der Charakterisierungskunst eines frei schaltenden Zeichen-

stiftes und Pinsels. Es ist faszinierend, wie der schiefe Blick, die verzogenen Lippen, die groben Proletarierhände im Rhythmus ihres Hutes und ihres einzigen Kleidungs-stücks nachschwingen.

Finden wir hieratische Gesten in Hodlers Zeichnungen, so sind sie Ausfluss eines Stilprinzips, selbst wenn es sich um eine Naturstudie handelt. Der Parallelismus von Hodlers grossen Kompositionen regiert auch seine Einzelgestalten. Die expressive Steigerung eines Picasso war Hodler fremd, doch gab er gleichsam das Rohmaterial, das mit zum Aufbau der subtilen Lyrik in Schieles Werken geführt hat. Die Zucht und Disziplin von Hodlers zeichnerischer Form imponierte Schiele, sie war aber nicht das, was seinem innersten Wesen entsprach. Die erregende Todeslyrik Munchs stand Schieles Herzen näher. *Das kranke Mädchen*[4], eine farbige Lithographie von 1896, zeigt ein schmerzliches Profil von kindlicher Vergeistigung. Munch hat diesen Gedanken aus einem naturalistischen Frühbild heraus entwickelt, wo die gleiche Gestalt in der Frühlingssonne sitzt, den Kopf gegen ein Kissen gestützt. In der Lithographie ist alles Unwesentliche weggelassen, und die Darstellung nur auf das zeitlos Tragische der Vergänglichkeit, des Sterbens, des Hinüberwachsens in eine andere Welt konzentriert. Die Haut spannt sich an der Nase um das Knochenskelett des Schädels. Die geflammte Braue deutet Schmerz an, der in übersinnliche Ver-klärung hinüberwächst. Das Haar löst sich im Raum, spielt traumhaft in eine andere Welt hinüber, in die dieses Wesen mählich gezogen wird, sich auflöst.

Solche Gesichter beeindruckten Schiele tiefer als die Hodlers und fanden Widerhall in seiner Kunst. Traum und Tod sind einander nahe in der Kunst Munchs, so auch in der Kunst Schieles. Schiele zeichnete oft und gerne Schlafende, in ein Jenseits des Traumes Entrückte. Für sein Aquarell *Die Träumende* (1911)[5] diente ihm seine Schwester Gerta als Modell, die sein Lieblingsmodell in den ersten Jahren war. Sie trägt ein Gewand, das aus verschiedenen geometrischen Feldern zusammengesetzt ist, aus Quadraten, aus Rechtecken, Dreiecken und Rhomboiden. Sie hat die Stellung einer Schläferin, die auf ein Kissen ausgestreckt ist, und, wie das Haar andeutet, von oben gesehen wird. Doch die Gestalt erhebt sich wie eine Traum-wandlerin — Stehen, Liegen und Schweben sind in Schieles Zeichnungen dasselbe —, so dass das Haar wie eine Schattensäule über die blasse Stirne emporsteigt und die Komposition ins Unendliche verlängert. Das Antlitz der Schläferin ist von lieblicher Vergeistigung und tragischem Ernst, dem Profil von Munchs *Krankem Mädchen* verwandt. Traum und Symbol gehen in Schieles Werk Hand in Hand. Die geometri-schen Felder des Gewandes glühen sanft in verschiedenen helleren und dunkleren Rot: Purpur, Karmin, Lila, von variierender Intensität und Tiefe. Eine goldgelbe Scheibe rahmt die Gestalt, als ob ein grosses Schattenwesen hinter ihr stünde. Diese geometrische Farbenornamentik erinnert an Klimt, ist aber viel malerischer und hat etwas von der vibrierenden Qualität mittelalterlicher Glasfenster. Nach Schieles eigener Erklärung wandelt die Schläferin im Traum auf blühenden Wiesen. Die

Farben spiegeln dies wider. Im Antlitz lesen wir die Seligkeit des Wandelns über diese Gefilde. Die Farbe, bei Klimt dekorativ, wird hier wie in der Kunst Gauguins und Munchs zum Symbol.

Für die Landschaft des Expressionismus gelten die Gesetze der naturalistischen Perspektive nicht. Wie Schiele die menschliche Gestalt in der Fläche zeigt, die zugleich tiefräumliche Projektion ist, so auch die Landschaft. Sie steigt zur wandartigen Fläche auf, die die in Höhe und Tiefe liegenden Berge, Hügel, Felder und Äcker umfasst: eine Art projizierter Vogelperspektive. Den bunten Rhomben der *Träumenden* wesensverwandt sind die geometrischen Felder des *Gewitterberges* in der Albertina (fig. 137) (1910, Inv. 26668). Das Motiv stammt aus der Gegend von Krumau in Südböhmen, der Heimatstadt von Schieles Mutter, und wurde vor der Natur mit dem Zeichenstift notiert, um daheim zur gewittrigen Landschaft umgestaltet zu werden. Die intensiven Ziegelrot, Orange, Ocker und Giftgrün der Felder wachsen in steile Wolkenwände von schwärzlichem Violett über. Die Farbenkontraste allein vermitteln schon das Gefühl elektrischer Spannung. Die Landschaft wird des Naturalistischen und Individuellen entkleidet, sie wird zur geometrisch gebundenen und kosmisch geregelten Weltlandschaft als Substrat eines universalen Naturphänomens: „Gewitter". Während Schiele noch den Zusammenhang mit der gesehenen Natur wahrt, wird die Landschaft bei Kokoschka zur rhapsodischen Vision. Ich verweise auf die Naturstudien zur Schweizer Landschaft der *Tre croci* (1913)[6]. Alle optische Richtigkeit wird hier aufgehoben. Das Hochgebirge verschwimmt im dräuenden Nebel einer Kosmogonie. Ein Blitz schiesst wie ein zackiges Ornamentband herab, das in einen Strassenzug ausläuft. Baum und Tiere werden zu schattenhaften Chiffren reduziert, wie in chinesischen Tuschbildern.

Das Problem des Bildnisses steht im Expressionismus der Deutschen nicht im Vordergrund. Anders in Wien. Ein tiefliegender Zusammenhang mit der Natur, der sich keineswegs nur auf die optische Wiedergabe ihrer Oberfläche beschränkt, ist für alle österreichische Kunst bezeichnend. Auch der Expressionismus macht da keine Ausnahme. Das Bildnis spielt sogar eine ganz entscheidende Rolle, nur wird aus dem optischen ein psychischer Realismus. Die Realitätswirkung der Bildnisse Schieles und Kokoschkas ist erstaunlich. Zu Schieles monumentalen Bildversuchen des Jahres 1910 gehört auch eine Reihe lebensgrosser Bildnisse, z. B. das *Porträt des Verlegers Kosmak*[7]. Das Prinzip der Übertreibung und Überbetonung enthüllt tief verborgene Eigenschaften des Porträtierten. Die Aquarellstudie zu diesem Gemälde ist von einer fast beklemmenden Realitätswirkung. Alles in diesem Blatt ist auf den Kopf und namentlich auf die Augen konzentriert, die unter buschigen Brauen und nächtlich umschatteter Stirne mit phosphoreszierendem Licht leuchten. Durch die Persönlichkeit gefesselt, warf der Zeichner seine Vision in rhapsodischer Weise hin. Der Körper, die Hände, mit dem Pinsel hingewischt, sehen wie verbrannt, verkohlt aus. Die psychische Glut des Kopfes leuchtet aber unzerstörbar weiter.

Gerade bei solch rasch improvisierten Zeichnungen kommt die geniale Zeichen-schrift von Schieles Pinsel besonders deutlich zum Vorschein. Er füllt da nicht bloss ein vorgezeichnetes Liniengerüst mit Aquarellfarben, sondern verleiht der Farbe formenden Eigenwert in spezifisch malerischem Sinne. Dies hat er im Jahre 1911 noch gesteigert. Wenn wir diese Porträtstudien Schieles mit Kokoschkas *Bildnis des Schriftstellers Emil Alfons Reinhart* (1913)[8] vergleichen, so sehen wir, dass dort die Kreide mit sorgsamer Detaillierung alle Einzelheiten des Antlitzes, die Falten um Augen, Mund und Stirn, beschreibt. Nichts wird gezeigt, was für den Menschen unwesentlich ist. Der Kopf wird gleichsam röntgenisiert, der Charakter von innen durchleuchtet und in seiner ganzen verborgenen Struktur deutlich gemacht, in seiner Mischung von Intelligenz, Ironie, Resignation und Schmerz. Dieses fragmentarische maskenhafte Isoliertsein eines ungeheuer lebendigen Kopfes im leeren Raum treffen wir auch häufig bei Schiele; in der *Porträtstudie Kosmaks* wird der Körper nur zum Anhängsel der Gesichtsmaske.

Wir erwähnten bereits den ungewöhnlichen Zauber von Schieles Kinderzeich-nungen. Er war ein einzigartiger Interpret der Kinderpsyche. Der *Knabe im gestreiften Hemd* (1910) (fig. 128)[9] zeigt einen hageren jungen Körper in gegrätschter Stellung mit schraubenförmig um den Kopf gewundenen Armen, wie ein junger Baum. Die Ausdrucksformel von Schieles Posen lautet: Sehnsucht des Aufgehens im unendlichen Raum. Hier wurde sie vielleicht angeregt durch die Bronze von George Minne *Jüngling mit Wassersack* (1897). Die Energien der Jugend äussern sich in schmerzlicher Spannung und in einer Geste der Sehnsucht, des Sichausdehnens und -auflösenwollens im Universum. Die Gegenbewegung ist ein zitterndes Zurück-ziehen und Sichverbergen vor dem harten Zugriff der Welt. Das Hemd des Knaben, ein wunderbares Ornament von kostbarster Flächengliederung, verrät den ausser-ordentlichen Zeichner. Das lockere, schlaffe Fallen des Stoffes verdeutlicht die Figur als Volumen im Raum. Schieles Meisterschaft der Flächengliederung ist zugleich stärkste Raumsuggestion. Im Kopf, einer teilweise verdeckten Maske mit leuchtenden Augenhöhlen, wird das Fremdartige und Geheimnisvolle betont. Das von den Armen überschnittene Antlitz wird mit einer einzigen Linie umrandet, die zugleich Muster und Volumen im Raume bedeutet.

Arme Kinder, die er sich von der Strasse holte, zog Schiele vielfach als Modelle den gepflegten der Gesellschaft vor. In einem Studienblatt mit drei Gassenbuben ist das Staunen der die Tätigkeit des Zeichners bewundernden Kinder unübertrefflich ausgeführt. Die Augen des Ersten sind von innerem Licht erfüllt, schweifen grenzenlos im Raum, der Zweite beobachtet scharf, der Dritte, ein richtiger kleiner Pülcher, geht seinen eigenen Weg. Die Kleidung wird geometrisch gebrochen, die Finger in steife geo-metrische Klumpen verwandelt — wie macht dies aber die Rauheit, Armut, Brüchigkeit des Lebens dieser Grossstadtjugend lebendig! Die graphische Abstraktion wird zum Ausdruck einer Lebensrealität, die nie vorher so anschaulich gezeigt worden war.

Die Interpretation von Kindern war die einzige Gelegenheit, wo bei Schiele Humor aufblitzte. Ein Aquarell mit *zwei kleinen Mädchen* in der Albertina (fig. 140) (Inv. 27945) wirkt wie ein weibliches Gegenstück zu Max und Moritz, die Schiele auf Grund wirklicher Modelle in einem verschollenen Blatt gleichfalls nachgeschaffen hat. Mit unüberbietbarer Treffsicherheit sind die Charaktere erfasst: das Aufgeregte, Hektische der mageren Blonden, das Phlegma der rundlichen Schwarzen. Das Licht, das aus den Augen der Ersten bricht, verrät das Vorhandensein einer Welt, die über die momentane Situation hinausgeht. Die Zweite ist eine Realistin, die sich durch zurückhaltende Beobachtung mit den Gegebenheiten der Welt auseinandersetzt. Solche Paare weiblicher Gegenspieler kommen auch bei Munch vor (*Blond und Schwarz*). Der charakterliche Gegensatz spiegelt sich in allem, auch in der räumlichen Komposition: die Lange, Aufschiessende — die rundlich im Raum Geballte. Ebenso in der Sprache der Hände: die mageren abgestreckten Hände der einen, die rundlichen Patschhände der anderen. Schliesslich in der Farbe. Die Blonde hat bläuliches Inkarnat, in einem Kleidchen von warmem Rötlich, die Schwarze gelbrötliches Inkarnat, in einem Kleid von kaltem Blau. Das Ganze wird von wogendem Schwarz zusammengefasst, das in sich eine unbeschreibliche Fülle von Tönen enthält. Das Aquarell entstand 1911 in der für Schiele so glücklichen Neulengbacher Zeit und bedeutet einen Höhepunkt seiner Meisterschaft. 1910 folgte die Farbe der Zeichnungen meistens der Linie und erfüllte umgrenzte Felder. Nun wogen und oszillieren fliessende Farbenflächen und -flecken, die aus sich heraus die Form entwickeln. Die leuchtende Farbentextur hat in hohem Grade m a l e r i s c h e Eigenschaft. Der tupfende Pinsel tritt als Mittel der Zeichnung zum Stift hinzu, ja mag ihn manchmal überwiegen.

Das bevorzugte Zeicheninstrument des Jahres 1910 war die schwarze Kreide. Die stilisierte, ornamentale Abgeschlossenheit von Schieles Formgebung in diesem Jahr hat etwas von der Wirkung des Plakats. Die behutsam vorfühlende Arbeit des Bleistifts zwingt die Gegenstände der Darstellung nicht in ein vorgeformtes Flächenornament hinein, sondern entwickelt sie allmählich aus dem leeren Grunde mit wiederholenden Strichen, so wie ein Bildhauer die Figur aus dem Stein befreit. Ab 1911 dominiert der Bleistift in Schieles Zeichnungen. Der Gegensatz zwischen plakatmässiger Simultaneität und progressiv entwickelnder Zeichentechnik erhellt aus dem Vergleich zweier Blätter von Nolde und Klimt.

Nolde, der Altmeister des deutschen Expressionismus, ist in der nordischen Schwermut seiner Kunst Munch verwandt. Doch alle Erinnerung an das Ornamentale von 1900 ist aus der markigen, harschen Ausdruckssprache seines Linien- und Flächensystems geschwunden. Nolde arbeitete stark mit Flächenwirkung. Eine Pinsellithographie von 1911, eine *stehende Frau* darstellend, entfaltet eine klare, zum Dekorativen neigende Profilwirkung. Sie ist von plakathafter Eindeutigkeit. Doch die Linie wird gebrochen, setzt aus, ihr kontinuierlicher Fluss wird in eine

Folge von Akzenten verwandelt. Es ist die abrupte, stossweise Stilsprache des Expressionismus. Etwa gleichzeitig entstand eine Bleistiftzeichnung Klimts: *Lesende Dame* (Albertina, Inv. 23541). Die Profilwirkung ist ähnlich. Der magere, fragile Klimt-Typus, dem Schönheitsideal der Stilkunst um 1900 entsprechend, wird aus dem gewählten Modell entwickelt. Die Linien gleiten wie Wellen, die die Form entstehen, aufwachsen lassen. Die Form entwickelt sich vor unseren Augen. Sie setzt nirgends abrupt ab, sondern bleibt im Gleitfluss der Linien. Schiele zeichnete 1911 ein *Bildnis seiner Schwester* (Albertina) (fig. 130)[10]. Sein Bleistiftstrich ist Klimt viel verwandter als Nolde. Auch hier wird die Gestalt aus den suchenden, tastenden Linien des Stiftes entwickelt. Sie hat nicht den signalartig schlagenden Charakter der Gestalt Noldes, doch das Ornamentale wird einer Folge von Akzenten zuliebe aufgegeben. Die Linie intermittiert, lässt die Form aber gerade dadurch mit noch grösserer Deutlichkeit sprechen, weil bloss wesentlichste Spannungspunkte markiert werden. Die Zeichnung der Arme ist nicht nötig, der Umriss der Wange wird zum Teil weggelassen. Es ist das gleiche Intermittieren wie bei Nolde. Die suggestive Wirkung der Augen wird durch die Sparsamkeit der Darstellungsmittel erhöht.

Schiele porträtierte den Menschen als einmalige Psyche, seine Landschafts- und Naturgebilde bekommen aber etwas Allgemeines, Zeitloses und Ewiggültiges. Der *Gewitterberg* ist das drohende Gewitter, der Berg schlechthin. Eine Sonnenblume ist die Sonnenblume schlechthin. So malte er sie. So zeichnete er sie. Für das Gemälde der Österreichischen Galerie in Wien entstand nicht eine Fülle von Naturstudien individueller Pflanzen, sondern ganz wenige Meisteraquarelle, in denen das Thema schon in derselben denkmalhaften Isolierung erscheint. Eines dieser Aquarelle mit *Sonnenblumen* von 1911 (fig. 141) in der Albertina (Inv. 27947) zeigt das Gitterwerk der Blätter in feurigstem Orange, Rostrot und goldigem Oliv vor dem abstrakten Raum stehend; das samtige Schwarzviolett der Kerne wirkt wie tiefe, geöffnete Augen. Die Pflanze lebt, hat eine Seele, wie die Sonnenblumen Van Goghs. Geburt und Tod waren die Grundprobleme, über die Schiele am meisten nachdachte. Sie traten ihm in der farbigen Blätterpracht des Herbstes entgegen, den er ebenso wie den Vorfrühling der strahlenden Lebensfreude des Sommers vorzog.

Ein einzelner *Kastanienbaum* am Seeufer[11] wird zum Baum schlechthin, in seiner jugendlichen Schlankheit aufwachsend wie der Körper des Knaben, sehnsüchtig nach Verbindung mit dem All des Raumes. Gerade die Isolierung des Motivs bringt seine ausserordentliche Steigerung mit sich. Das Thema lässt an Hodler denken. Wie Hodler hat Schiele später solche Bäume in Gruppen und Reihen zu Bildern zusammengefasst. Die Zeichnung aber übersteigt bei weitem die Ausdruckskraft der Bilder durch das Schlagende, Bündige und Ewiggültige der Formel, die da für die Vorstellung „Baum" geprägt wurde.

Der Expressionismus bedeutet den Höhepunkt des künstlerischen Individualismus. Der Künstler identifiziert sich, seinen Schmerz und sein Leiden, mit dem All. Es ist ein kosmisches Ausströmen der Künstlerseele in das Universum, was den Leitgedanken von Schieles geschriebenen und gemalten Bekenntnissen ausmacht. Seine persönliche Tragödie, die unglückselige Zeit einer mehrere Wochen dauernden Gefängnishaft, die im Jahre 1912 seinen Schaffensschwung unterbrach, weitete sich zum tragischen Zusammenbruch seines ganzen Weltbildes. Die Zeichnungen aus dem Gefängnis sind ein erschütternder Spiegel dieses Ereignisses. Das anfängliche Verbot der Arbeit und die erzwungene Untätigkeit waren für ihn das Schrecklichste. Der künstlerische Schaffensdrang war bei ihm ein Naturtrieb. Als er Bleistift, Papier und Farben ins Gefängnis erhielt, entstanden Ausbrüche der klagenden Künstlerseele, die das Meiste expressionistischer Kunst in den Schatten stellen. Dies ist keine künstlerische Weltschmerzgeste mehr, sondern intimster menschlicher Konflikt. Ein Selbstbildnis ist betitelt *Gefangener* (Albertina, Inv. 31027). Der Körper ist in weissgraue Decken und Kleidungsstücke gehüllt; ein Mantel wird unterscheidbar, wie die Kutte eines Mönchs. Gegen diese Stoffmassen bäumt sich der Körper in konvulsivischen Zuckungen; er will sie in ohnmächtiger Kraftanstrengung durchbrechen wie eine Zwangsjacke. Der Ausdruck der Qual im Antlitz grenzt an Irrsinn. Das hat nichts mehr mit den lyrischen Ausbrüchen des „Blauen Reiters" zu tun. Beim näheren Studium der Zeichnung entdecken wir geometrische Linien wie Bewegungsbahnen von Gestirnen. Eine Ellipse kreist um den Kopf und kehrt vergrössert im Körper wieder; eine gegenläufige kreist um die Schulter. Schiele begann die Grundbewegungen zu studieren, nicht nur der Lebewesen, sondern auch der unbelebten Dinge. Eine Stillebenstudie in der Gefängniszelle betitelt er *Organische Bewegung des Stuhles*. Es sind die ewiggültigen, gesetzlichen Bewegungen im Universum, die sich im Kleinsten und im Grössten äussern. Diese Erkenntnis führt zu einem Wandel von Schieles Formvorstellungen.

Das *Selbstbildnis* des Jahres 1913 (fig. 127)[12] ist vielleicht Schieles stärkstes und grossartigstes Selbstbildnis. Der Kopf ist von Leid gezeichnet, doch der Blick ist für tiefere und umfassendere Erkenntnis geöffnet. Aus ihm spricht nicht nur das Leid äusseren Schicksals, sondern auch die Qual des Dämonischen im Künstler selbst. Das ist nicht mehr die verzerrte Grimasse des *Selbstaktes* von 1910. Wie ein Heiliger, ein Mönch, ein Asket — die ständigen Themen seiner Bilder — hat er das Dämonische in sich durch künstlerische Gestaltung überwunden. Die Augen haben absorbierende Kraft; feine Linien umspielen wie schmerzliches Zucken die Lippen. „Ausgebrannt" hat Schiele diese Seelenverfassung genannt. Sie ist nun endgültig zur klaren Form geläutert, zur Form, die identisch ist mit den grossen Gesetzen im Kosmos. Der Bleistift — ein weicher Zimmermannsblei — ist mit grösserer Festigkeit geführt als früher. Der Kopf ist in einem kraftvollen System von Strukturlinien verankert, die seinen Aufbau unterstreichen. Die Geometrisierung

ist offenkundig. Zwei kreisförmige Linien betonen die Wölbung des Schädels. Eine schräge Diagonale unterstreicht die Entwicklung von Kinnbacken und Ohr. Der Zeichner zieht eine Linie unbedenklich zweimal, bis er die endgültige findet. Er lässt beide stehen, radiert nicht, da er so die Wölbung der Volumina deutlicher macht.

Schiele wurde dadurch von der naturalistischen Erscheinung noch unabhängiger. Nicht Übertreibung der Naturgegebenheiten, sondern Verankerung in ein allgemein Gesetzliches war nun sein Streben. Er näherte sich einer neuen Abstraktion, nicht der Abstraktion ornamentaler Gebilde in der Fläche, sondern der plastischen Vereinfachung im Raum. Er strebte vom Besonderen weg auf das Typische. Der Zeichner geht jetzt von der Vorstellung geometrischer Gebilde aus, die er mit Beobachtungen vor der Natur füllt. Stärker als je machte sich der Drang nach grossen freskenartigen Bildkompositionen geltend. Schiele bereitete sie in kleinen chiffreartigen Skizzen seiner Notizbücher vor. Selten erreichten die vorbereitenden Skizzen das Format seiner üblichen Zeichenblätter. Ein solch seltenes Beispiel einer gezeichneten Komposition ist ein *dreifaches Selbstbildnis* in Privatbesitz (fig. 142) [London, Marlborough Fine Art (1969)]. Der geometrische Kristall der Gruppe ist der Ausgangspunkt. Er wurde mit Schieles eigenem Kopf, im Spiegel beobachtet, bekrönt. Das Ganze wird nochmals klein, aber in endgültigerer Form, unten wiederholt. Die einfachen Farben Blau, Schwarz und Gelb wirken wie Signale. Schiele projizierte sein eigenes Selbst ins Universum. Seine namenlosen Gestalten, die Macht von Leben und Tod, von Diesseits und Jenseits verkörpernd, sind Variationen seines eigenen Selbst. Der Maler begegnet sich selbst in tragischer und dämonischer Spaltung — ein Thema, das der modernen Dichtung geläufig ist.

Die Geometrisierung der menschlichen Figur wird 1914 besonders deutlich. Wir sehen Tendenzen, die Schieles Vorläufer Klimt völlig fernelagen, aber bei seinen gleichgesinnten Zeitgenossen häufig erscheinen. Klimt entwickelte in seiner Spätzeit eine mit dem Stift malerisch vibrierende Zeichenweise, die an Bonnard erinnert. Die gebrechlich grazilen, ausdrucksvollen Stilformen seiner Frühzeit verschwinden und verwandeln sich in schwellende Rundungen. Die expressiven Elemente von Klimts früherem Stil wurden nun von Schiele und seinen geistig verwandten Zeitgenossen fortgesetzt. Einer der zartesten, innerlichsten, ein wahrer Poet lyrischen Empfindens, war Amadeo Modigliani (geb. 1884), der seit 1906 in Paris lebte. Er starb früh (1920). Mit Picasso stand er in Kontakt. Seine Bemühungen um eine neue Form führten auch zu bildhauerischen Versuchen. Wie Schiele steigerte er die Proportionen. Durch Geometrisierung vereinfachte er die Formen und löste sie in ein Spiel sanfter, klargezeichneter Kurven auf, die den Körper umschreiben. Dieser Linienklang ist von bezaubernder lyrischer Delikatesse, für die wir nur bei Schiele Vergleichbares finden. Neben einen Akt von Klimt gehalten, wirkt ein Akt von Modigliani unendlich einfacher, aber viel ausdrucksvoller und tiefer. Da spricht ein Maß der Vergeistigung, das Modigliani trotz seiner formalistischen Tendenzen

zu einem in seiner Geisteshaltung expressionistischen Künstler macht. Das Keusche, Verhaltene, das dieses Thema bei Modigliani hat, wird bei Schiele exzessiv, ein Höchstmaß von Expansion, des Von-innen-nach-aussen-Drängens, Ausströmens — hier in Gestalt der Bereitschaft zu erotischer Hingabe. In einem Blatt der Albertina wird die dämonische Macht des Erotischen besonders deutlich. Sie ist von solch zerstörender, tödlicher Intensität, dass sie das Physische verbrennt. So ist die menschliche und seelische Grundhaltung dieses Weibes, wenn wir von dem Unterschied „Heilig-Sündhaft" absehen, die gleiche wie die des fanatischen Künstlers und Asketen, den Schiele in der gleichen gegrätschten Haltung zeichnete und malte: sich dem All hingebend, verbrennend und sich selbst zerstörend. Über die Form ist folgendes zu sagen. Der Körper wird in ein System von sich verschneidenden gewölbten Flächen und stereometrischen Einheiten zerlegt. Sektoren und Zonen werden abgetrennt: Brustkorb, Unterleib, Schenkel. Die Linien erhalten funktionalen Charakter. Die Farbe verliert das Differenzierte wieder, das sie 1911/12 hatte, und beschränkt sich auf eine schematische Skala von wenigen scharfen Tönen, die auch in der Mischung deutlich sichtbar bleiben und etwas Abstraktes haben. Der Zweck der Farbgebung ist, die Ausdruckskraft des Motivs zu betonen.

Das gleiche Modell erscheint in einem anderen Blatt als Porträtbüste, wo das Grünblau im Haar und das brennende Rot in den Lippen das animalisch Aufreizende der Frau unerhört steigern. Was an psychischer Mitteilung im Umriss der weiss gelassenen Fläche des Oberkörpers liegt — Zurückweichen und Anlockung, Verschämtheit und Schamlosigkeit, Zynismus und Schuldbewusstsein — ist unbeschreiblich. Die Frau ist nackt, obwohl nichts von ihrer Nacktheit gezeigt wird. Der linke aufgestützte Arm treibt die Schulter empor, über die dem Beschauer ein lockender und trauriger Blick voll dirnenhafter Gemeinheit und Melancholie zugeworfen wird. Ebenso brennen das Rot des Haares, das Gelb der Haut und das Grün der Augen in der grossen Farbenlithographie von Munchs *Sünderin*, die wohl das dieser Schielezeichnung geistesverwandteste Kunstwerk darstellt.

Schon das letztbesprochene Beispiel lehrt, wie alles Streben nach Verallgemeinerung und Typisierung für Schiele letzten Endes doch wieder ein erneuter und vertiefter Zugang zur menschlichen Seele war. Die letzten Jahre seines Schaffens waren wie die Anfänge fast völlig von der menschlichen Figur beherrscht, die nun sein zentrales Interesse beansprucht. Sachlichkeit, Tiefe und Erfahrung befähigten ihn nun zu hervorragenden Bildniszeichnungen. Darin konnte er jetzt wieder „Naturalist" werden, mehr als je früher, da er das Wesentliche der Darstellung der menschlichen Psyche mit dauerhaftem Griff erfaßt hatte.

Ein *Bildnis seiner Gattin Edith* (fig. 143) von 1915 (Albertina) ist ein unendlich subtiles Kreideblatt, voll zartester Lyrik und Innigkeit des Ausdrucks. Wie Schiele dort die Verworfenheit schilderte, so hier die Reinheit und Anmut. So verschieden die Darstellungsmittel sind, hier kommt Schiele ganz nahe an Modigliani

heran. Mögen seine Mittel auch „naturalistischer" sein, das Resultat geistigen Aus-
drucks ist da und dort dasselbe. Zugleich ist es eine Fortsetzung der Innigkeit und
Keuschheit mancher früher Zeichnungen, die er nach Kindern und seiner Schwester
schuf. In dem Lager, in dem Schiele 1916 Wache hielt, zeichnete er *russische Kriegs-*
gefangene (fig. 144). Meisterhaft hat er das Dumpfe, Erdverbundene, Animalische des
slawischen Bauern verdeutlicht. Das lehmige Grün der Uniform lässt sie aus der Erde
hervorwachsen, zu Erde verwittern. Eine Hand genügt, um die erzwungene melan-
cholische Ruhe des untätigen Bauern zu schildern, die andere fällt weg. In sein
Schicksal ergeben, hat das Antlitz etwas von der Impassivität eines tibetanischen Mönchs.

Das jähe tragische Ende von Schieles Entwicklungskurve ist bekannt. In seinen
Zeichnungen sehen wir bis zum Schluss Steigerung. Das *Bildnis der Mutter des*
Künstlers (fig. 134) von 1918 in der Albertina[13] ist eines der reifsten und meister-
lichsten Blätter. Schiele war zur Kreide, dem Material seiner Anfänge, zurückgekehrt.
Seine innere Sicherheit war so gross, dass er den Widerstand des Materials für die
Festigung der Form nicht mehr benötigte. Deshalb bevorzugte er nun wieder die
weiche, schmiegsame Kreide, die sofortige Realisierung seines Sehens, Empfindens
und Denkens ermöglichte. Die Form des Impressionismus, die der Expressionismus
geöffnet und zerstört hatte, blieb auch bei Schiele bis zum Schluss Fragment, aber
aus seinen fragmentarischen Andeutungen erwächst die stärkste Suggestion eines
neuen harmonischen Ganzen, wie es dem Impressionismus unbekannt war. Schieles
allerletzte Zeichnungen verbinden monumentale Einfachheit mit symphonischem
Reichtum. Ihre Farbwirkungen im Schwarz-Weiss sind von einer Kraft, die die
Beigabe von Aquarelltönen überflüssig macht. Die Zeichnung von Schieles Mutter
entstand in zwei Arbeitsschichten. Mit spitzer Kreide wurden zunächst die hauptsäch-
lichsten Züge von Kopf, Körper und Händen fixiert. Dann wurde mit breiter Kreide,
deren Strich schummerig ist und in schraubenförmiger Bewegung häufig die Richtung
wechselt, die innere Struktur eingefügt. So wird der Körper durchsichtig; wir glauben
sein inneres Gefüge von Nerven, Adern und Muskeln zu sehen, wie man die Struktur
einer Pflanze im Mikroskop sieht. So wird die Gestalt von innen durchleuchtet
und mit jenem glühenden Leben erfüllt, dessen Darstellung eine der Hauptaufgaben
des Expressionismus war. Wenn der Expressionismus sich je klassischer Kunst
genähert hat, so ist diese Zeichnung ein Beispiel hiefür. Sie fällt zeitlich mit Picassos
Wandlung vom analytischen Kubismus zur Klassik zusammen.

Schieles künstlerische Entwicklung spielte sich in der kurzen Zeitspanne von
zehn Jahren ab, die mit dem jähen Tode des Achtundzwanzigjährigen im Jahre 1918
endete. So gross auch die Wandlung war, die er in seiner meteorhaften Bahn durch-
lief, so blieb er doch stets dem Grundgesetz seiner Generation, unter dem er antrat,
treu: ein Künder geistiger Werte in der Kunst zu sein, die das Vergängliche unserer
Existenz zeitlos überdauern.

Continuum, hg. vom Institut zur Förderung der Kunst in Österreich, Wien s. a. (1958).

Zu Herbert Boeckls Stephanuskarton

„Welchen Propheten haben eure Väter nicht verfolget, und sie getötet, die da zuvor verkündigten die Ankunft dieses Gerechten, welches ihr nun Verräter und Mörder geworden seid?" Mit diesen Worten schliesst der Protomartyr nach dem Bericht der Apostelgeschichte (7. Cap. 52. Vers) seine Predigt über Moses, schleudert sie den Verleumdern ins Antlitz, die ihn verklagten, dass er Gott und den Propheten gelästert habe. Sie sind der Schlüssel zum Verständnis der Idee, die in Herbert Boeckls Altarflügelkomposition künstlerische Verwirklichung gefunden hat. St. Stephanus, der Patron und Titelheilige des Wiener Doms, ist in der österreichischen Kunst früherer Jahrhunderte oft und oft Gegenstand der Darstellung gewesen. Rassige Frische österreichischen Volkstums spricht aus der schönen, dem Laurentius vom Nordturm brüderlich verwandten Sandsteinplastik, die den Heiligen einen schweren Steinbrocken auf der Heiligen Schrift tragend darstellt. Wenige Lustren später hat Lucas Cranach in den Jahren seiner Wiener Tätigkeit dem Stadtkirchenpatron ein Ex voto in Holz geschnitten: eine Gestalt von gewaltiger, fast bäuerlicher Urkraft, die die Dalmatika wie eine Schürze rafft, gefüllt mit den kantigen Steinen, die die tobende Menge auf den Heiligen geschleudert hatte; ein Nimbus von Rebenlaub umkränzt das schwere Lockenhaupt, während knorrige Eichenstämme, von Drachen seltsam durchwachsen, als wuchernder Rahmen den Glaubenskämpfer umfassen. Schwer mag es für einen Künstler unserer Tage sein, sich von den grossen Schöpfungen der Vergangenheit so weit zu befreien, dass er, von ihrer äusseren Form ungehemmt, nur vom ewig lebendigen Quell ihrer inneren Kraft gespeist, sein eigenes Bekenntnis hinzustellen vermag. Boeckl ist dieser Wurf in seinem Stephanus gelungen.

Die Frage „Stilkunst oder Naturalismus" hat bei echter religiöser Kunst nie eine Rolle gespielt und sollte dies auch heute nicht tun. Die Grundlage eines aus dem Innern geschaffenen religiösen Kunstwerks — nur ein solches verdient diesen Namen — war zu allen Zeiten feste Glaubensüberzeugung, denn nur sie vermag ihm Halt und Wuchs zu verleihen. Es war den grossen alten Meistern vom Mittelalter bis zum Barock eine Selbstverständlichkeit, dass ihnen die heiligen Gestalten ihrer Religion so erschienen, wie sich die sie umgebende Welt — auch sie Werk Gottes — ihrer Vorstellungskraft darbot. Einem gesteigerten, gehobenen Empfinden werden auch die schlichten Dinge des Daseins zu Offenbarungen einer höheren Macht. Die Meister unserer heimischen Spätgotik und unseres Barock — ein Pacher, ein Maulbertsch — waren sich beim Schaffen ihrer Werke gewiss keiner „Abstraktion" bewusst, noch viel weniger haben sie eine solche angestrebt. Ihr Ziel bestand darin,

die Glaubenszeugen und Heiligen der Kirche so getreu und wahrhaftig hinzustellen, als träten sie dem Beschauer im wirklichen Leben entgegen. Nur so erfüllten sie der gläubigen Gemeinde gegenüber ihren Zweck. In diesem Sinne ist auch Boeckls Werk weder im „modernen" noch im „alten" Stil geschaffen, sondern der heimatlichen Tradition getreu, geistesverwandte Fortsetzung der Meister der Spätgotik und des Barock, naturalistisch in höchstem Maße und Offenbarung einer ehrlich gläubigen Künstlerseele zugleich. Die Vorstellung des Wiener Kirchenpatrons ist so eng mit der seines Doms verwachsen, dass dieser dem Künstler als die natürliche Umgebung erschien. Wir erblicken St. Stephan auf schmaler, von gotischem Steinwerk umschlossener Plattform, gleichsam auf der Höhe eines unausgebauten Turmes. Werktrümmer und Steinblöcke, vom Schaffen der Bauhütte zeugend, liegen herum, ein Richtscheit lehnt an der Brüstung. Vorne wächst gewaltig, wie aus natürlichem Fels, die Maske des Propheten, von dem der Heilige predigt, aus dem Boden — ein Werkstück, das die Steinmetzen noch ins Gewände versetzen werden. Modell war die grossartigste Formung, die das Prophetenantlitz vor Michelangelo erfahren hat: die Claus Sluters am Mosesbrunnen in Dijon. Zum gotischen Dom gehört der gotische Moses. Denn im Hintergrund wächst, gleichsam die Gestalt des Heiligen himmelwärts fortsetzend, der herrliche Stephansturm in den Farben des Morgens erglühend empor — echtwüchsiger deutscher Zeitgenosse des machtvollen burgundisch-niederländischen Bildwerks. Die Seele des Heiligen steht in Brand wie der Morgenhimmel, der ihr Widerspiel ist, Ahnung der ewigen Herrlichkeit, die sich dem Blutzeugen öffnet. Er schreitet aus, erhebt die Hand, Bekenner und Kämpfer in einem. Gegen das feurige Karmin- und Scharlachrot der goldgestickten Dalmatika erscheint das Antlitz blass, graulichweiss oder pergamentfarben, durchsichtig und schwebend, wie von innerer Glut geläutert. Es ist kein „abstraktes", sondern ein menschlich unendlich lebendiges Antlitz, gegenwärtig und nah unserem Empfinden. Man hat das Gefühl, dass es seinem Schöpfer ähnlich sehe als sein ureigenstes Gebilde, wie dies früher häufig der Fall war (man denke an Van der Goes' kirchliche Malwerke). Wir blicken in das Antlitz des gläubigen, für seinen Glauben kämpfenden und leidenden Menschen. Denn schwer zieht die Last der Steine, die der Märtyrer in der Dalmatika fasst. Das kühne Ausschreiten wird ein halbes Zusammenbrechen, wie wir am grün- und tiefviolettschattig durchwobenen Faltenfall des weissen Chorrocks sehen. Der Kämpfer wird zusammenbrechen unter der Wut der Widersacher, doch sein Glaube unerschüttert wie der Turm gen Himmel steigen. Meisterlich hat es der Künstler verstanden, durch Aufsetzen zweier Kegeltürmchen auf die tief graugrüne Balustrade, die den Umriss des grossen Turms echogleich wiederholen, das schwebende Gleichgewicht der in der Mitte verankerten Gestalt auszuwiegen. Prachtvoll auch die räumliche Spannung zwischen Fern und Nah, das Schwingen der Atmosphäre zwischen der Gestalt und dem riesigen Steinbildwerk der Tiefe, dessen Entrücktheit durch das drüberhin kreisende Regenbogenflimmern des Nimbus gesteigert wird.

Das Bild ist der Karton, Hl. Stephanus (252 × 111 cm) (fig. 145), zum linken
Innenflügel (fig. 146) eines Altars[1], dessen Mitte die Muttergottes in der Sternen-
krone zeigen wird. Es weicht von dem üblichen, durch den Werkstattbetrieb der
Hochrenaissance geschaffenen und bis zu unseren Akademien währenden Begriff
des Kartons als originalgrosser Grauvorbereitung zum endgültigen Gemälde völlig
ab. Das Prinzip der Originalgrösse ist wohl bewahrt, doch die Ausführung haben
Pastellstifte und Gouache besorgt. So erstrahlt der Karton schon in den leuchtenden
Farben, die das Gemälde zeigen soll, und wird zum selbständigen Kunstwerk, als
welches er auch von der neugegründeten Kärntner Landesbildergalerie in Klagenfurt
erworben wurde. Das Gleiche gilt von den unendlich sorgfältigen Werkzeichnungen,
die der Künstler für die schwere Aufgabe gemacht hat. Die wichtigste, die die
unmittelbare Vorlage für den Turm abgab, bilden wir hier ab. Der Künstler sah
es als seine Aufgabe, ehe er ans endgültige Werk schritt, sich ganz in das gotische
Bauwerk einzuleben, seinen inneren Organismus, das Gesetz, nach dem es empor-
wuchs, zu erfassen. So entstand, von exponierter Stelle am südlichen Heidenturm
aus aufgenommen, diese Ansicht des Stephansturmes (677 × 520 mm) (figs. 147, 148)[2],
die an Exaktheit die schönsten Zeichnungen Rudolf Alts übertrifft, da sie von ganz
anderen Voraussetzungen ausgeht: nicht davon, das flimmernde Spiel von Licht
und Schatten, die spitzenfeinen Verästelungen des steinernen Schmuckwerks fest-
zuhalten, sondern die körperliche, im Raum wie eine Plastik sich rundende Form
des Turmes zu verdeutlichen, ihren organischen inneren Zusammenhalt, ihr Skelett
und Gerüst fühlbar zu machen, um das die blühenden Formen aufklingen wie bei
einem Lebewesen, einem mächtigen Baum, oder wie bei einem von Jahrtausenden
geformten Dolomitkegel. So wird auch diese „Werkzeichnung" zum selbständigen
Kunstwerk, den Rissen der gotischen Münsterbaumeister zu innerst verwandt.

Das möge es erklären, warum wir hier schon vor Vollendung des ganzen Werks
berichten. Möge ihm ein glückliches Gelingen beschieden sein. Es könnte da ein
Denkmal österreichischer Kirchenkunst erstehen, in dem der Geist von Bruckners
Messen eine bildkünstlerische Auferstehung feiert. Der Verfasser hofft, den Lesern
der Kirchenkunst dereinst auch das Vollendete vorführen zu können, was ihm
umsomehr Herzenssache ist, als er vom Anbeginn an im gemeinsamen Durch-
besprechen von Problem und Aufgabe mit dem Künstler auch seinen bescheidenen
Anteil zum Werk beigetragen zu haben glaubt.

Kirchenkunst, 5. Jg., Heft 1, Wien 1933, pp. 13—16.

Hans Fronius und Frankreich

Die Bedeutung, die Frankreich vom 18. Jahrhundert an als Kraftzentrum für die abendländische bildende Kunst hatte, ist eine allgemein bekannte geschichtliche Tatsache. Nicht minder gross war der Einfluss der Dichtung. Über das hinaus, was französische Kunst, Dichtung und Philosophie für das europäische Geistesleben bedeuteten, hat Frankreich mit seiner Landschaft, seiner Geschichte und seinen Menschen auf die künstlerisch Schaffenden aller Länder in den letzten Jahrhunderten eine geradezu magische Anziehungskraft ausgeübt, beherrschte ihre Vorstellung und wurde zum Gelobten Land, nach dem sie heute so wallfahrten wie einst nach Italien. Das Land und vor allem seine Hauptstadt Paris tritt den visuell Empfänglichen und intellektuell Regsamen wie ein grosses Gesamtkunstwerk gegenüber, dessen Zauber sich niemand zu entziehen vermag.

Wir können dies am Schaffen eines der besten österreichischen Zeichner der Gegenwart, unserem hervorragendsten Illustrator nächst Alfred Kubin, deutlich verfolgen: Hans Fronius. Die Albertina hat in einer grossen Ausstellung vor zwei Jahren sein Gesamtschaffen ausgebreitet. Die gegenwärtige Ausstellung beleuchtet nur sein Verhältnis zum Gesamtbegriff „Frankreich", doch bietet auch dies einen aufschlussreichen Leitfaden durch seinen bisherigen künstlerischen Werdegang.

Zu den frühen Arbeiten gehört eine flüchtige Illustration zu einer Novelle von Maupassant (1936), einen Wagen mit Zuschauern bei einem Rennen darstellend: eine geistvoll pointierte, skizzenhafte Bleistiftzeichnung, die an manche Illustrationen Fronius' zu russischen Prosawerken erinnert. Um die gleiche Zeit tauchen erste Versuche von Balzac-Illustrationen auf. Der Dichter Marcel Schwob erschloss durch den „Kinderkreuzzug" (1939) dem Illustrator erstmalig die Welt des Historischen und Längstvergangenen, der er durch seine „Vies imaginaires" in Einzelstudien meisterhafter Geschichtspsychologie gehuldigt hat. Die Gestalten Schwobs haben Fronius zu einer Reihe seiner besten Charakterstudien angeregt. Im Sinne von Schwob hat er sich in das Geschichtliche versenkt und jüngst, ohne die Basis eines bestimmten Werkes der Dichtung oder Geschichtsschreibung, in einer Serie eindrucksvoller Pinselzeichnungen Gestalten der französischen Geschichte heraufbeschworen: Danton, Robespierre, Napoleon I., Napoleon III.

Balzac zog ihn immer mehr in seinen Bann. „Der Kriminalrichter" und „Das unbekannte Meisterwerk" wurden in Zyklen illustriert. Ja, aus seinem Werk trachtete er die Gestalt des grossen Dichters selbst hervorzuzaubern, der uns in einigen Blättern leibhaftig entgegentritt. Das Gelingen des Versuches ermutigte den Künstler, andere Gestalten des französischen Geisteslebens in, man möchte sagen „visionären

Porträts" zu verlebendigen. Die Bildnisse Chopins, Debussys, Gérard de Nervals, Zolas seien genannt. Der Mensch erscheint da als Verdichtung der Gesamtstimmung, die sein Werk umgibt.

Wie in der deutschen Dichtung Kafka zu einem Leitstern von Fronius' künstlerischem Denken wurde, so in der französischen Balzac [Honoré de Balzac, 1949, Schwarze Kreide] (fig. 149). Die übermenschliche Grösse des völlig im Realen verwurzelten Kosmos Balzacs, mag es auch das Reich des Phantastischen einbeziehen, teilt sich allem mit, was Fronius als sein Erlebnis „Frankreich" künstlerisch formt: selbst den Schauplätzen der Dichtungen des romantischen Realisten Poe, dem Zwielicht der Schicksalsdichtung Baudelaires, Tristan Corbières und Julien Greens. In Fronius' Interpretation erscheinen auch der grandiose spätmittelalterliche Lyriker Villon und Voltaire als Vorläufer Balzacs: als Verkünder einer ewig abrollenden „*comédie humaine*".

Wenn Fronius in Kreidezeichnungen und Lithographien das Bild des Landes, der Stadt selbst entwirft, die diese Geisteswelt hervorgebracht haben, so nimmt es nicht wunder, wenn es von der Stimmung der Dichter getränkt ist: sei es, wenn er menschliche Tragödien aus dem alten Gebäude der „Morgue", aus den Brückenbogen der Seine wachruft, sei es, wenn er ruhige, „naturalistische" Zustandsbilder der alten Strassen, Plätze, Parke und Kathedralen gibt. Ein Blick auf die „Ile" mit Notre-Dame im Hintergrund, auf das Hotel de Sens, auf den Steinwürfel von St. Paul, auf den abenddunklen Jardin du Luxembourg, auf die Place des Vosges ist voll von der Sehnsucht und beglückenden Harmonie, voll der Witterung von Vergangenheit und malerisch faszinierender Gegenwart, die diese schönste Stadt der Welt Schritt auf Tritt ausstrahlt.

Ausstellung Hans Fronius, Institut Français, Wien, November—Dezember 1954. Vorwort.

The Reconstruction of the Dresden Gemäldegalerie

World War II deprived Germany of her two most outstanding museum buildings: the Alte Pinakothek in Munich and the Gemäldegalerie in Dresden (fig. 150). One of the most inspiring experiences of our day has been the spectacle of the resurrection of both buildings to their former splendour. The decision to reconstruct them as they were before was justified, since it is generally agreed that Leo von Klenze and Gottfried Semper had found architectural solutions for them ideally suited to their purpose. The work was long and arduous, because only bare shells had remained of both buildings. We can recall the controversial discussions that went on in Munich between those who advocated the final demolition of what remained of the building, and those who were in favour of its reconstruction. Fortunately the latter opinion prevailed, thanks to the resolute attitude of Ernst Buchner. In Dresden, from the very beginning the decision was taken to reconstruct. For this reason, Dresden was ahead of Munich, although the work started later there, and in the spring of 1956 only one portion of the building could be reopened to the public with a selection of the treasures of the gallery recently returned from Russia[1]. Owing to the enthusiasm and zeal of the Director General, Professor Max Seydewitz, and his collaborators, the entire building, faithfully reconstructed in all details by devoted craftsmen, was ready to be reopened on the occasion of the fourth centenary celebrations of the Dresden museums in October 1960. In Munich, the façade and parts of the interior still remain to be completed.

Semper's building forms a unit with the "Zwinger", Pöppelmann's masterpiece. The complete restoration of the latter is one of the landmarks in the history of the programme for the reconstruction of monuments in Eastern Germany. The Gallery extends into it with the exhibition hall containing Early German and Netherlandish paintings. Other sections of the Zwinger have been most appropriately installed for the display of Old Saxony and Chinese porcelain, pewter, scientific instruments and baroque stage designs.

Before the war, the painting collection in Dresden was one of the best cared for. A skilful arrangement solved the problem of too many masterpieces and allowed for a sensible distribution throughout the galleries which, however, could not avoid the impression of too much overcrowding. At that time, the ground floor of the north-west wing was occupied by the print room and the library. The paintings of the nineteenth and twentieth centuries filled the entire second floor. This part of the collection is now temporarily housed in the Castle of Pillnitz awaiting its transfer to the Albertinum. This has provided the opportunity for the display of the

broad development of European eighteenth-century painting, including the German, Italian and French schools. The latter was previously isolated from the others. Thus an impression of greater unity has been achieved. Most important of all, the increase in wall space for the old masters has meant that fewer pictures are hung in each room, and more breathing-space has been given to the great masterpieces. Now one can enjoy the Dresden paintings better than before 1938. Additional space will become available after the completion of the Royal castle. This is to be reconstructed from its ruins as the Elector's castle of the sixteenth century, a German Late Renaissance complex of buildings. When this is ready, the Historical Museum, containing the magnificent armoury of the Electors, will be transferred there (it is still housed on the ground floor of the south-east wing).

The new distribution, arrangement and hanging were carried out by Dr. Henner Menz, the director of the Gallery. His achievement is one of the finest and most satisfactory in the field of *musealer Gestaltung*. The hanging is up to date and well balanced, takes into account the architectural setting, and brings out the full value of the paintings. The walls are covered with delicate, unobtrusive silk textiles, either in a grey of a cool, clear bluish tone or in the same grey but in a warm brownish-pink tone, or in a restrained ivy-green (used for Rembrandt and the Dutch paintings). These three tones create the right "sounding-board" throughout the rooms. They avoid those pseudo-antique brocade patterns as well as modernistic designs which are so disturbing for the spectator in certain other European galleries.

A happy innovation is the concentration of the Italian paintings of the fourteenth and fifteenth centuries in the rooms on the north corner of the ground floor which formerly contained the offices. The cool and even north light brings out the enamel-like colours and the austere design of the precious *Annunciation* by Cossa, of the predella panels by Ercole Roberti and Botticelli, of the magnificent *St Sebastians* (Collected Writings III, fig. 344) by Antonello da Messina and Cosimo Tura (and Costa), of the solemn *Holy Family* by Mantegna. The small panels of the Trecento masters are grouped together in a kind of flat screen. This gives them special emphasis without isolating them from the wider context of the Primitives. Thus, the Early Italians form a quiet and solemn prelude whose harmony is nowhere disturbed, except for the overlarge roundel by Piero di Cosimo hanging on too narrow a wall between two windows. A better place will certainly be found for it—perhaps upstairs in the hall of the *Sistine Madonna* (see fig. 150).

The Early German and Netherlandish masters have also remained as a separate self-contained unit: as we have said, in the south wing of the Zwinger, where they were before. An exception has been made by the inclusion of the triptych *Der Krieg*, by Otto Dix. However, this painting, a terrifying object-lesson, goes well with the neighbouring *Ursula* altarpiece by Jörg Breu, both proving that the note of cruelty and brutality is often inherent in the most powerful demonstrations of German

expressionism. The quiet world of the Master of the Hausbuch, the fresh feeling for nature in Cranach's *Altar-piece of the Electors* do not prepare us for the stunning blow which is dealt us by the Dix altar-piece at the end of the gallery. Nevertheless, this note is present, and is part of the total picture of German art. It is right that it, too, should be sounded. On screens close to the windows a peaceful *hortus conclusus* is created for the Early Netherlanders, dominated by the spell-binding triptych by Jan van Eyck, and for the wonderful portraits by Dürer and Holbein.

The visitor walking up the main staircase can almost imagine himself in the old building, so little has the familiar aspect changed, with the large *Ascension* by Sebastiano Ricci. On the first landing, he is greeted by the charming series of views of Old Dresden by Bellotto, perfectly lit. They give an idea of a highly cultivated world whose reconstruction now in progress is such a laudable enterprise. This series is instructive also as a demonstration of the history of the Dresden museum. It continues in photographs and architectural drawings.

The Raphael *Tapestries*, which formerly adorned the central Octagon, are now placed as decorations in a groundfloor hall which is used for theatrical and musical performances, such as the Gallery concerts of the excellent Staatskapelle. The Octagon now contains only paintings of the Italian and Northern schools from the sixteenth to the eighteenth centuries. They are well selected for their decorative purpose—for instance, Rubens' *Quos Ego* . . . from the triumphal entry of the Archdukes. But also unique masterpieces are among them, such as Tintoretto's *Christ and the Woman taken in Adultery*.

The three main halls towards the north-west provide a magnificent climax. The first contains the great Venetians of the Late Renaissance, dominated by Tintoretto and Veronese. The paintings on the axis of the main walls are hung somewhat higher, even if they are upright compositions like Tintoretto's *Battle of the Angels*, which strengthens the architectonic effect. The second hall is dominated by the four large altar-pieces by Correggio placed in the corners, whereas the intervals contain, well spaced out, great masterpieces like Titian's *Venus*, his *Sacra Conversazione* and his portraits, as well as Palma's *Jacob and Rachel*.

The acme is reached in the third hall with Raphael's *Sistine Madonna*, formerly installed in the small room at the north corner and lit from the side, and now set into the axis of the building. The spectator approaches the painting, which he sees already from afar, as he would the high-altar of a cathedral. It dominates the concluding western wall in imposing isolation. On the surrounding walls Dr. Menz has assembled examples of early Mannerism, represented by famous paintings by Andrea del Sarto, Franciabigio, Bachiacca, Giulio Romano, Parmigianino.

Turning to the small rooms on the north-east side we enjoy the tremendous wealth of Dresden's Italian baroque paintings. Of particular beauty is the room devoted to the poetic tranquillity of Domenico Feti's biblical scenes and parables,

anticipating the pictorial realism of the great Dutch masters. This suite of rooms continues quite naturally with the Dutch cabinets in the east wing of the building. Nearby are the French seventeenth-century paintings, dominated by the glory of Poussin's *Realm of Flora* and the wonderful Claude Lorrains.

The three main halls of the south-east wing are devoted to the leading Netherlanders: Rubens, Van Dyck and Rembrandt. It cannot be denied that these halls as they were formerly arranged made a somewhat heavy and overcrowded impression. The spacing-out of the pictures has in this case been particularly rewarding. Rubens' *Coronation of the Victor*, *The Return of Diana*, *Bathsheba*, *The Hunting of the Boar*, *The Drunken Hercules* make a tremendous impact. But also the small paintings like *The Judgement of Paris* and *Mercury and Argus* are displayed to full advantage. A new discovery is added: *Christ in the Storm on the Sea of Galilee*, which is evidently not a copy, but a work by the master's hand.

Van Dyck is the hero of the second hall, Rembrandt of the third. The mysterious glory of Rembrandt's paintings is not allowed to be eclipsed by the numerous works of his school. Only the best works by Bol, de Gelder, Salomon and Philips Koninck are now admitted to the immediate neighbourhood of the master. The serene beauty of the enigmatic *Offering of Manoah* (Collected Writings I, fig. 202) dominates one main wall. In this painting Rembrandt permitted an idea of his own from 1641 to be executed by an outstanding pupil about the middle of the fifties. It faces the harsh realism of the *Ganymede* on the opposite wall.

The new arrangement tries to concentrate on outstanding quality. The wealth of Brouwer, monumental on a small size, is assembled in one cabinet. The two small portraits by Frans Hals are not separated as "companion pieces", but offered side by side on a rectangular "platter" of green velvet. One enjoys in perfect daylight the calm landscapes of Ruisdael in one room, the silent grandeur of Vermeer's *Young Lady Reading* in the other. Weak imitators of the latter like Ochtervelt have been kept apart, and only the most precious small paintings by Terborch and Metsu admitted to his presence.

The visitor ascending the stairs to the second floor is faced on the landing by the masterpieces of Zurbarán, Ribera, Murillo, El Greco and Velázquez. Then, towards the south-east follows a magnificent suite of German baroque rooms down to Mengs and Graff; towards the north-west, the Italian Settecento and the French *Dix-huitième*. The meditative beauty of Crespi's *Sacraments* (Collected Writings I, fig. 38) fills one entire room. That the grace of Watteau, Lancret, Pater and M. Q. de Latour can now be enjoyed between Canaletto and Guardi on one side and the ethereal pastels of Rosalba Carriera on the other, is a happy integration into a splendid panorama of eighteenth-century art.

In spite of regrettable losses—the most serious being *The Stone-Breakers* by Courbet—the Dresden gallery has not been deprived of irreplaceable masterpieces.

Particular stress must be laid upon one fact: the marvellous condition of the paintings. It is a joy to look at them. The Dresden paintings were always well looked after. Their condition has not in the least changed. Perhaps one of the main merits was that they were touched as little as possible. But in all these past years the paintings must have demanded a certain treatment and this was applied to them most conscientiously. At present, *The Tribute Money* by Titian is under special treatment. The Dürer altar-piece, painted on canvas, had suffered severely from humidity in the shelter; it has been restored by Frau Herta Gross-Anders.

Regarding restoration, we now live in an era of crisis. The flaying of the treasures of old painting in the name of cleaning and restoration spread like a disease from some European museums over the entire world. The visitor to the Rembrandt exhibition in the Rijksmuseum in 1956 was stunned by the aspect of some paintings from American collections, which he recalled as healthy pictures and which he saw again as ghosts or dissected corpses. The visitor to the Flemish Exhibition in Bruges in 1960 had to face the two panels of *The Judgement of Cambyses* by Gerard David: one of them glowing with the warmth of its harmonious colours, the other repellent like coloured sheet iron. The artists assembled at the Congress of the International Association of Plastic Arts in Vienna (1960) drew up a strongly-worded protest against some restorations, which no serious art historian can disavow. If this process is to continue, the time seems not too far distant when students in the field of the history of art will be unable to study old painting because many of the primary documents will be damaged beyond repair. A collection like that of Dresden is one of those fortunate exceptions which form an ideal basis for all who devote themselves to the study of old painting.

The celebration of the Dresden museums offered the art historian many other pleasant experiences. The Kunstkammer of the Electors, which was the origin of the Dresden museums, has been reconstructed in several rooms of the Albertinum. It comprises a *mixtum compositum* of masterpieces and curiosities, among them Dürer's altar-piece painted for Frederick the Wise. An interesting resurrection of one of the finest *Kunst- und Wunderkammern* of the era of Mannerism was thus attempted in a temporary exhibition. Dresden's famous collection of ancient sculptures—inspiration and starting-point for J. J. Winckelmann's studies—is displayed in a most satisfactory manner. The sculptures are set off from lightly tinted walls in different shades. One enjoyed a splendid show of the Print Room's wealth of Early German engraving—once the basis of Max Lehrs' fundamental catalogue. The charming little palace on the *Brühl'sche Terrasse*, which formerly housed the print collection of Friedrich August, is marked down as the permanent home of the Print Room. The fabulous treasury of the *Grünes Gewölbe*, comprising miracles of mannerist and baroque goldsmith art from Jamnitzer to Dinglinger, fills a long suite of rooms. Plans are being made to house it finally in the restored

Gewandhaus. An even more appropriate place for them in style seems to be the castle of the Electors after its projected restoration as a Late Renaissance residence, especially since it used to house these treasures before the war. Thus, much work still lies ahead, in the accomplishment of which we expect our Dresden colleagues will display the same zeal and enthusiasm which they have proved capable of in their achievements up to now.

The Burlington Magazine CIII, London, March 1961, pp. 106—109.

Die Albertina[1]

Unter den grossen Graphik- und Handzeichnungensammlungen der Vergangenheit, die heute noch in ihrem alten Umfange existieren, ist die Albertina die älteste und bedeutendste. Sie ist die Schöpfung Alberts, des Sohnes des sächsischen Kurfürsten Friedrich August, der als polnischer König den Namen August III. führte. Er hatte als Offizier im Siebenjährigen Krieg in der Armee Maria Theresias gegen Friedrich von Preussen gedient und begab sich nach dem Feldzug an den Hof nach Wien. Die hohe Gunst, die ihm die Kaiserin zuwandte, konnte keinen besseren Beweis finden als durch die Vermählung ihrer Lieblingstochter Marie Christine mit dem jungen Fürsten. Die Morgengabe der Prinzessin war eine märchenhaft reiche. Sie enthielt unter anderem das Herzogtum Teschen in Schlesien, nach dem sich der Herzog in Hinkunft Albert von Sachsen-Teschen nannte.

Das junge Fürstenpaar hatte gleichgestimmte künstlerische Interessen. Um dieselbe Zeit, als Goethe und Fragonard Italien bereisten, weilten sie im Süden, sich an den der Erde entrissenen Schätzen antiker Kunst und den Werken der Meister späterer Jahrhunderte erfreuend. Im Jahre 1774 gab der Herzog dem Conte Durazzo den Auftrag, ihm eine Sammlung von Kupferstichen zusammenzustellen. Damit begann eine Sammeltätigkeit, die sich auf breitester Basis entwickelte, als er 1780 als Gouverneur der habsburgischen Niederlande nach Brüssel berufen wurde. Dort legte er den Grundstock einer reichen Sammlung von Handzeichnungen, in der neben den Italienern die Meister der Niederlande und Frankreichs glänzend vertreten waren. Eine Reise nach Paris im Jahre 1786 liess ihn in Berührung mit der dortigen zeitgenössischen Kunst treten, welchem Umstand die Albertina ihren Reichtum an Franzosen des Dixhuitième verdankt. Als der Herzog nach dem Ausbruch der Französischen Revolution Brüssel verlassen musste, begleiteten ihn seine Schätze. Leider versank eine ganze Schiffsladung besonders wertvoller Bücher, Manuskripte und Handzeichnungen auf der Fahrt von Belgien nach Hamburg. Vieles Wertvolle seiner niederländischen Sammlertätigkeit muss damals zugrunde gegangen sein. Flämische Kenner, wie Rousseau, Contineau und Vanboeckhout, halfen ihm als Berater, und die durch den Verlust entstandenen Lücken wurden sehr bald wieder durch kostbare Neuerwerbungen gefüllt.

Wien war inzwischen zum wichtigsten europäischen Zentrum des Graphiksammelns geworden, durch die Leistung des Kustos des Kupferstichkabinettes der Hofbibliothek Adam von Bartsch, des Begründers der modernen Kupferstichkunde. Er erweiterte die von Mariette für Prinz Eugen von Savoyen aufgebaute Kupferstichsammlung und gestaltete sie in grosszügiger Weise aus. Graf Moriz von Fries und

Charles Prince de Ligne[2] legten grosse Kupferstich- und Handzeichnungensamm-
lungen an. Bartsch fungierte als Berater dieser Mäzene und war auch der wichtigste
Helfer des Herzogs bei der Aufstellung seiner Kupferstich- und Handzeichnungen-
sammlung nach modernen wissenschaftlichen Prinzipien. Diese Aufstellung erfolgte im
Wiener Palais des Herzogs, das heute noch die Heimstatt der Sammlung ist. Die lange
Halle des ehemaligen Augustinerklosters wurde zur geweihten Stätte des Sammelns von
Drucken und Zeichnungen, in der der Herzog, besonders nach dem Tode seiner
Gattin, fast alle Stunden seines Tages verbrachte. Im Jahre 1796 vermehrte er seine
Sammlung um ihren grössten Schatz: zwei Klebebände mit 371 Zeichnungen von
Dürer und anderen Meistern der Renaissance, die von Kaiser Rudolf II. aus dem
Nachlass Willibald Imhoffs d. Ä. (Pirckheimers Enkel) und des Kardinals Granvella
erworben worden waren. Obwohl dieser fabelhafte Dürer-Bestand später einige
Abspaltungen erfuhr (die Dürer-Zeichnungen des Bremer Kabinetts und der
Lubomirskischen Sammlung in Lwów dürften Teile davon sein), blieb sein Haupt-
stock in der Albertina und bildet bis heute ihre grösste Kostbarkeit. Privat-
sammlungen, wie Fries und de Ligne, gingen bei ihrer Auflösung grösstenteils in
die Albertina über.

Nach des Herzogs Tod wurde die Albertina Besitz des Erzherzogs Karl, des
Besiegers Napoleons bei Aspern. Dieser vererbte sie Erzherzog Albrecht, der sie
öffentlich dem kunstliebenden Publikum zugänglich machte[3]. Erzherzog Friedrich
war ihr letzter Besitzer in der habsburgischen Linie. 1918 wurde sie verstaatlicht
und mit dem Kupferstichkabinett der Hofbibliothek vereinigt.

Im Folgenden seien einige der grössten Kostbarkeiten der Albertina einer kurzen
Betrachtung unterzogen. Der Dürer-Schatz der Albertina enthält Zeichnungen und
Aquarelle des Meisters, die an Popularität selbst seine berühmtesten Gemälde,
wie das *Allerheiligenbild* und die Nürnberger *Apostel*, übertreffen. Vielleicht die
populärste Altmeisterzeichnung ist *Der Hase*, der in Millionen von Abbildern über
die Alte und Neue Welt verbreitet ist. Es gibt keine Osterkartenserie, keine Reklame
für Ostergeschenke, wo nicht der Hase der Albertina auftauchen würde. Dass er
schon zu alter Zeit als ein Wunder der Feinmalerei bestaunt wurde, zeigen die vielen
alten Kopien und Wiederholungen, die es von ihm gibt: graphische Blätter,
Zeichnungen, Gemälde. Zu allen Zeiten hat man die Andacht und Sorgfalt, dabei
die innere Grösse dieser Feinmalerei, bewundert, in der haarscharfe Pinsellinien
mit der Sicherheit und Bestimmtheit des Grabstichels gezogen wurden. Bei aller
minuziösen Beobachtung des Details, unter dem sogar das in den Augäpfeln des
Tieres sich spiegelnde Fensterkreuz von Dürers Stube nicht vergessen wurde, ist
das Ganze von atmendem Leben erfüllt. Das gleiche gilt von dem herrlichen *Grossen
Rasenstück*, einem Stück Erdreich mit seiner Vegetation, das alle Handbücher der
Botanik an Genauigkeit in den Schatten stellt, dabei aber ein unvergängliches
Kunstwerk ist, dessen Monumentalität mit Recht mit dem Bau einer gotischen

Kathedrale verglichen wurde. Dürers Erstlingswerk, ein *Selbstbildnis* des dreizehn-
jährigen Knaben aus dem Jahre 1484, befindet sich ebenso in der Albertina, wie die
anmutige *Skizze seiner Frau Agnes*, die er während eines kurzen Aufenthaltes in
der Heimatstadt zwischen zwei langen Wanderfahrten aufs Papier zauberte — wohl
ein Erinnerungsblatt. Von Dürers beiden venezianischen Reisen finden wir köstliche
Blätter: die *Ansicht von Innsbruck* von der ersten, herrliche Studien von der zweiten,
während er die berühmte *Rosenkranzmadonna* (Collected Writings III, figs. 273—276)
für die deutsche Kolonie in der Lagunenstadt malte. Von seiner späteren Reise
nach den Niederlanden besitzt die Albertina als einzigartiges Prunkstück den
gewaltigen *Kopf eines Dreiundneunzigjährigen*, der ihm als Modell für einen heiligen
Hieronymus diente.

Die Albertina ist ferner berühmt durch ihre Zeichnungen von Raffael, die
gleichfalls alle Perioden des Meisters veranschaulichen. Eine der edelsten ist die
Madonna mit dem Granatapfel, ein Jugendwerk voll inniger Keuschheit und Frömmig-
keit, das der Jüngling bald nach der Ankunft von seinen umbrischen Heimatbergen
in dem Kunstzentrum Florenz zeichnete, wo er erstmalig mit der Kunst Leonardos
und Michelangelos zusammentraf, Meistern, die wir auch nicht unter den Kostbar-
keiten der Albertina missen. Aus Raffaels reifen Meisterjahren finden wir Studien für
die Fresken der Stanzen des Vatikans und andere Hauptwerke der römischen Periode.

Überwältigen den Albertina-Besucher die Dürer- und Raffael-Zeichnungen nicht
nur durch ihre Qualität, sondern auch durch ihre Menge, so begegnen wir den
anderen Grossmeistern der Renaissance in erlesenen Einzelblättern — es seien
nur die Namen Tizian, Grünewald, Correggio genannt. Die Albertina setzt aber
nicht erst in der Renaissance mit ihren Beständen ein — diese reichen bis ins 14. Jahr-
hundert zurück, bis in jene Zeit, in der Handzeichnung als künstlerischer Begriff
sich überhaupt erst zu formen beginnt. Von den ältesten Erzeugnissen des Holz-
schnitts, den überaus seltenen und gesuchten Einblattdrucken, besitzt die Albertina
eine ungewöhnliche Menge. Ebenso sind die ältesten Meister des Kupferstichs mit
ihren Werken in überraschend grosser Zahl vertreten.

Ausser Dürer und Raffael besitzt die Albertina einen ungewöhnlich grossen Stock
von Handzeichnungen des Peter Paul Rubens. Wir finden unter ihnen viele Skizzen
für Hauptwerke des flämischen Meisters. Die schönsten und den Beschauer am
meisten ansprechenden sind die Naturstudien in schwarzer und roter Kreide, die
er nach Mitgliedern der eigenen Familie schuf: seiner zweiten Gattin *Helene Fourment*,
deren Schwester *Susanne* und seinem Söhnchen *Nikolaus*, dessen Blondkopf er
für den Jesuknaben eines grösseren Madonnenbildes verwendete. Rubens grosser
Vorläufer, der Bauernbruegel, ist mit einer Serie tiefsinniger Visionen und blendender
Naturstudien vertreten. Mag der Besitz der Albertina an Handzeichnungen Rembrandts
auch an Stückzahl hinter dem Louvre und dem Rijksmuseum in Amsterdam zurück-
stehen, so nicht an Bedeutung der Blätter, unter denen eines der frischesten und

lebendigsten eine Impression seiner Schwester oder Braut ist, in einer Morgenstunde gezeichnet, als eine alte Dienerin das Haar des jungen Mädchens kämmte.

Herzog Albert sammelte nicht nur die Künstler der Vergangenheit, sondern auch die seiner eigenen Gegenwart, wodurch die Albertina in den Besitz einer grossen Reihe der schönsten Zeichnungen von Fragonard kam, ein Schatz, dessen materieller Wert heute kaum zu bemessen ist. Diese Sammeltätigkeit ist eine Mahnung an alle kommenden Generationen von Albertina-Direktoren, die Gelegenheit zu weiser Wahl zu nützen und jene moderne Kunst zu sammeln, die wohl nicht in der Gunst der jeweiligen lokalen Zeitgenossen am höchsten stehen mag, sich aber vor dem internationalen Urteil der Jahrhunderte als wertbeständig erweist.

Es ist unbestreitbar, dass die Albertina seit der Zusammenlegung der beiden grossen alten Sammlungen die grösste Druckgraphiksammlung der Welt darstellt. Ihre Stückzahl ist inventarisch noch nicht vollständig erfasst, dürfte aber mit all den vielen Spezialsammlungen historischer, topographischer Blätter usw. die Million übersteigen. Neben den primitiven Meistern sind ihre grössten Kostbarkeiten die erlesenen Drucke von Dürer und Rembrandt, darunter frühe Probedrucke, die Unica darstellen.

Die Albertina ist heute im Werturteil zweifellos die berühmteste graphische Sammlung, eine einzigartige Schatzkammer, in der Österreich den Vorrang vor jedem anderen Lande hat — eine Tatsache, die den Österreichern selbst noch immer nicht recht zu Bewusstsein gekommen ist. Sie ist eine Zentrale nicht nur des Sammelns, sondern auch des Forschens. Jeder Tag bringt Dutzende von Briefen mit Wünschen und Anfragen aus allen Kulturländern, von Gelehrten, Volkserziehern, Sammlern, Händlern und Museen, die sich Rat und Auskunft holen. Die Albertina ist nicht nur eine Stätte künstlerischer Andacht und Vertiefung, sondern auch der Volkserziehung und lebendigen Kunstpflege, kurz: nicht nur eine Weihestätte der Vergangenheit, sondern auch eine Pflegestätte frischen, aufbauenden Lebens der Gegenwart.

In: *Lebendige Stadt*. Almanach 1959. Hg. vom Amt für Kultur und Volksbildung der Stadt Wien, Wien 1959, pp. 55—60.

A Short History of the Albertina Collection[1]

A mong the great collections of prints and drawings of the past which still exist in their old form, that of the Albertina is the oldest, the best known and the most important. It is the creation of Albert (1738—1822), son of the Elector Frederick Augustus of Saxony, who, as King of Poland, bore the name of Augustus III. He had served as an officer in Maria Theresa's army in the Seven Years' War against Frederick of Prussia, and after the campaign betook himself to the court in Vienna. The high esteem in which the young Duke was held by the Empress was demonstrated by his marriage with her favourite daughter, Marie-Christina. The Princess brought him a fabulous dowry, including the Dukedom of Teschen in Silesia, from which the Duke took his future name of Albert of Saxe-Teschen.

The young pair were both deeply interested in the arts. At the time of Goethe's and of Fragonard's travels in Italy, they too lingered in the South, delighting in the excavated treasures of antique art and the works of later masters. In the year 1774 the Duke commissioned Count Durazzo to form for him a collection of engravings. This was the beginning of an activity as a collector which developed on the broadest lines after his appointment in 1780 as Governor of the Austrian Netherlands in Brussels. Here he laid the foundations of a fine collection of drawings in which the Netherlandish and French masters were worthily represented beside the Italians. A journey to Paris in 1786 brought him into contact with contemporary art in that city, and it is to this that the Albertina owes its riches in works of the French masters of the eighteenth century. When, on the outbreak of the French Revolution, the Duke had to leave Brussels, his treasures accompanied him. Unfortunately, on the sea voyage from Belgium to Hamburg an entire ship load of precious books, manuscripts and drawings was lost, and a valuable part of his acquisitions in the Netherlands must thereby have perished. The gaps left in the collection as a result of this disaster were, however, soon filled with the advice and assistance of such Flemish connoisseurs as Rousseau, Contineau and Vanboeckhout.

Vienna had in the meantime become the most important European centre of print collecting through the energy of Adam von Bartsch, Custodian of the Print Cabinet of the Hofbibliothek, whose systematic classification of engravings is still followed to-day. He enlarged and to a great extent classified the collection of engravings formed by the famous French connoisseur Mariette for Prince Eugène of Savoy. Considerable collections of engravings and drawings had also been built up by Count Moriz von Fries and Prince Charles de Ligne. [See pp. 246ff.] To these noble patrons Bartsch acted as adviser. He became also Duke Albert's chief assistant

in the arrangement according to modern principles of his collection of prints and drawings. This was installed in the Duke's Vienna palace which still, in spite of severe damage from bombs, houses the collection. The long hall of the former *Augustinerkloster* was devoted to the prints and drawings and here the Duke, particularly after the death of his wife, would spend nearly all his days. In the year 1796 he made his most notable accession: two portfolios containing 371 drawings by Dürer and other masters of the Renaissance which the Emperor Rudolph II had obtained from the heirs of Willibald Imhoff the Elder (grandson of Pirckheimer, the Nuremberg patrician and friend of Dürer) and from Cardinal Granvella. Although this marvellous collection of Dürer's suffered some later depletion (the Dürer drawings in the Bremen Kunsthalle and those in the Lubomirski Collection at Lwów may have come from it) the principal part has remained in the Albertina and is to this day its greatest glory. At their dissolution other private collections, in particular those of Moriz von Fries and the Prince de Ligne, were to a large extent added to the Albertina.

After the death of the Duke the Albertina became the property of Archduke Charles, victor of Napoleon at Aspern. He bequeathed it to the Archduke Albert, by whom it was made accessible to the art-loving public. The last owner in the Habsburg line was Archduke Frederick; in 1918 it was declared the property of the State and united with the print collection of the Hofbibliothek to form one of the most important and comprehensive collection of prints and drawings in the world. The duplicates resulting from this union provided the means wherewith to supplement the collection of drawings which, in its present form, and happily undamaged by the war, can hold its own beside the other great collections of drawings in London, Paris, and Berlin.

The Albertina Collection of Old Master Drawings. The Arts Council of Great Britain. London (Victoria and Albert Museum) 1948.

Die Handzeichnungensammlung des Fürsten von Ligne[1]

Jeder, der einmal der Geschichte einzelner Blätter aus den Beständen der Albertina nachgegangen ist, hat es schmerzlich empfunden, wie wenig wir über die Geschichte der Sammlung als solcher, ihre Entstehung und Kristallisation wissen. Der alte Zettelkatalog, der noch unter dem Gründer angelegt wurde, berichtet nichts über die Herkunft der Bestände, die damals, was Zeichnungen alter Meister betrifft, der Hauptsache nach wohl schon in dem Umfange sich präsentierten, den die Sammlung bei ihrer Verstaatlichung aufwies. Aktenmaterial darüber enthält das Erzherzog Friedrichsche Privatarchiv in grosser Zahl. Die Gelegenheit seiner Ausschöpfung für diese Frage war leider versäumt worden und heute ist es unzugänglich[2].

Nun lassen sich aber auf literarischer Grundlage die Bestände einer Sammlung, die eine der bedeutendsten ihrer Zeit war und nach dem Tode ihres Besitzers zum Teil in der Albertina aufging, einigermassen rekonstruieren. Es ist die Sammlung des jüngeren Fürsten Karl von Ligne. 1759 war er als Sohn des berühmten Karl Joseph von Ligne in Brüssel geboren worden. Er war, wie sein Vater, ein Mensch von ungewöhnlichen geistigen Fähigkeiten. Er ergriff die militärische Laufbahn, die ihn rasch in eine prominente Stellung führte. Auf dem Türkenfeldzug des Jahres 1788 zeichnete sich der junge Offizier bei der Eroberung von Schabacz im Angesichte des Kaisers Joseph so sehr aus, dass er von diesem zum Oberstleutnant und Maria-Theresien-Ordensritter ernannt wurde. Im nächsten Jahr wurde er mit diplomatischen Aufträgen für Russland betraut. Der russischen Armee zugeteilt, machte er unter Suwarow den Feldzug als Oberst mit. Im Feldzug gegen Frankreich bewährte er wieder seinen scharfen Geist und seine hohe persönliche Tapferkeit. Bei der Verteidigung des Passes *Roux aux Bois* gegen General Chazot fand er am 14. September 1792 den Heldentod.

Dieses kurze, so ereignisreiche und bewegte Soldatenleben scheint bei nüchterner Aufzählung der Daten anderen geistigen Bestrebungen keinen Raum gewährt zu haben. Der junge de Ligne aber gehörte, wie sein Vater, zu jenen universellen Erscheinungen des XVIII. Jahrhunderts, deren gewaltigen Prototyp Friedrich der Grosse darstellt, die nicht nur in Kriegs- und politischer Wissenschaft an erster Stelle standen, sondern auch in friedlichen Dingen des Geistes. Wie der alte Fürst als Schriftsteller und geistig-gesellschaftlicher Repräsentant seines Zeitalters bedeutend war, so der junge als Sammler. Seine Sammlung von Handzeichnungen war hinsichtlich Qualität und Bedeutung der Stücke, die sie enthielt, eine der ersten. Sie wurde am 4. November 1794 durch den Buchhändler A. Blumauer in einem der Säle der

Akademie des Geniekorps, dem der Verstorbene angehört hatte, des „Theresianums", versteigert. Die Zeichnungen waren, wie der Katalog angibt, sorgsam auf blaue Kartons montiert und in Kalbslederportefeuilles mit Goldpressung aufgestellt. Die 2587 Blätter umfassende Sammlung sollte *in globo* dem Meistbietenden zugeschlagen werden. Der sorgfältige Katalog war von dem Kustos der Kupferstichsammlung der Hofbibliothek, Adam Bartsch, verfasst. Bartsch war in nahe persönliche Beziehungen zu dem Fürsten getreten. Dieser hatte ihn auf sein Schloss Belœil nach Belgien berufen, um bei ihm Unterricht als Sammler und Dilettant zu nehmen. Der Fürst war ein guter Zeichner und befasste sich auch mit Radierversuchen. Bartsch selbst fügte den Radierungen des Fürsten nach Zeichnungen alter Meister, die als Serie veröffentlicht wurden, eigene nach Zeichnungen des Fürsten bei. Sicher hatte er ihn auch bei Zusammenstellung seiner graphischen Sammlungen beraten. Sie umfasste über 13.500 Stück und gelangte am 29. April 1793 in Wien zur Versteigerung (als Autor des Katalogs wird J. P. Cerroni vermutet).

Wie sich der Besitzwechsel vollzog, wissen wir nicht: ob die Sammlung tatsächlich geschlossen e i n e m Käufer zufiel oder ob sie schon bei der Auktion zertrümmert wurde. War ersteres der Fall, so liegt die Annahme sehr nahe, dass der Herzog Albert von Sachsen-Teschen der Käufer war, denn viele Hauptblätter der Sammlung lassen sich heute in der Albertina nachweisen. Wurde sie schon bei der Auktion aufgeteilt, so trat der Herzog jedenfalls als Hauptkäufer auf. Vermutlich fiel Bartsch, der wohl getrachtet haben wird, zumindest den künstlerisch wichtigsten Teil der Sammlung für Wien zu erhalten, eine wichtige Rolle dabei zu.

Bartsch' Katalog[3] ist eine exakte wissenschaftliche Arbeit. Technik und Darstellung sind genau beschrieben, wodurch die Identifikation der Blätter heute noch möglich wird. Sind manche Blätter gestochen, so wird dies auch angegeben. Bis auf Wickhoffs Zeit blieb dies wohl der einzige wissenschaftlich gearbeitete Katalog der Wiener Handzeichnungensammlung. Die Einteilung in Schulen ist so konform der der Albertina, die bis zur Verstaatlichung der Sammlung währte, dass man annehmen kann, diese Bartsch'sche Disposition der de Ligne'schen Sammlung war auch die Grundlage für die Aufstellung der Albertina. Die Italiener wurden in eine römische, florentinische, venezianische, lombardische und genuesische Gruppe aufgeteilt (letztere wurde in der Albertina mit der lombardischen zusammengefasst). Die neapolitanische Schule wurde der spanischen beigeordnet. Die Niederländer wurden in Holländer und Vlaemen aufgeteilt (in der Albertina wieder verschmolzen). Eine grosse Gruppe von *maîtres inconnus* bildete den Abschluss. Die einzelnen Künstler erschienen innerhalb der einzelnen Schulen in „chronologischer" Reihenfolge, das heisst nach ihren mehr oder weniger richtigen Geburtsdaten. Die etwas mühsame Arbeit, die Züge der Sammlung des Fürsten auf Grund des Katalogs aus den Beständen der heutigen Albertina herauszulesen, gelingt bis zu einem gewissen Grade; sie seien im Folgenden ein wenig zu skizzieren versucht.

Die Zeichnungen der römischen und der lombardischen Schule hatten numerisch den Vorrang. Von Raffael allein führt der Katalog 48 Blatt an. Acht davon lassen sich heute noch in der Albertina nachweisen, darunter manches Hauptblatt. An erster Stelle stand wohl die berühmte schwarze Kreidezeichnung der *Madonna mit dem Granatapfel* (Fischel 53; [49]). Bartsch nennt sie *morceau remarquable à tous égards et surtout pour le beau caractère du visage.* Dem klassizistischen Kunsturteil entsprach dieses frühe, streng gezeichnete, verhältnismässig graphisch empfundene Blatt mehr als die frei, grosszügig hingeworfenen Federskizzen. So steigert sich auch der Ton von Bartsch' Kommentar bei der Gruppe für die *Schule von Athen* (Fischel 305; [68]), die mit zarten Silberstiftschraffen das mächtige Gefüge der Hauptlinien überzieht und weisse Lichter auf das helle Braungrau des Papiertons aufsetzt: eine quattrocentistische Technik, die stärkeres Eingehen ins formale Detail bedingte (sie war Bartsch wohl fremd, denn er bezeichnete das Blatt *dessein capital à la plume*). Zwei der bedeutsamsten Studien für die Stanzen enthielt die Sammlung: die *Musen Euterpe* und *Erato*, die am Parnass zu Füssen Apolls sitzen (Fischel 250, 251; [65, 66]); die Pracht des Körpers wächst in antiker Weise durch die reiche Fülle der Gewandung. Ferner die geistvollen Rötelstudien für den Kindermord auf einem Querblatt (Fischel 236; [63]), die die duftig skizzierte Gruppe des Kriegers und der fliehenden Mutter mit kraftvoll gezeichneten Details zu letzterer vereinigen (Bartsch glaubt die vereinzelte Beinstudie für den Krieger bestimmt). Die — vielleicht von Pierino stammende — eigenartige Judith, deren Körper auf den Torso der Venus genitrix zurückgeht, deren viel vom Manierismus enthaltender Federduktus häufig zur Bezweiflung des Blattes Anlass gab, die aber neuerlich wieder von Fischel (221; [58]) in das Werk des Meisters aufgenommen wird, geht auch in Bartsch' Katalog als Raffael. An flüchtigeren Federskizzen besass der Fürst die Studien zu einer säugenden Madonna (Kat. 53), die Skizze der lesenden Madonna (Kat. 56)[4], die Madonnenstudien für eine Kreuzigung (*remarquables par leur caractère de piété et des douleurs*, Kat. 59), die Studien badender Jünglinge und eines anbetenden Hirten (Fischel 93, 94; [67v, 67]).

Nächst Raffael treten Giulio Romano und Federigo Barocci stärker hervor. Von ersterem enthielt die Sammlung unter 19 Blatt die Federzeichnung des *Midasurteils* (Kat. 100). Von letzterem unter 9 die Vorzeichnung für das *Altarblatt der unbefleckten Empfängnis* in Urbino (Kat. 387, von A. Bartsch in Crayonmanier gestochen) (fig. 151), die geniale Kreidezeichnung der Grablegung Christi (Kat. 382), die Schutzmantelmadonna und die Studien eines knienden Jünglings und eines Mönchs (Kat. 378/79).

Von Blättern der Albertina lassen sich in der römischen Schule weiters die Krönung Mariae und die Anbetung Gott Vaters von Federigo Zuccaro (Kat. 245, 260) nachweisen. Das Vorwiegen von Sacchi und Maratta unter den Späteren entspricht der klassizistischen Einstellung. Ciro Ferris duftige Kreidezeichnung der Erschaffung

Adams (Kat. 741) treffen wir gleichfalls an. Von Maratta besass der Fürst nicht nur grosse Altarblattentwürfe mit reichlicher Lavierung, wie die Anbetung der Hirten (Kat. 767) und die thronende Madonna mit dem hl. Carlo Borromeo (Kat. 783), sondern auch das Bildnis Correggios, frei nach Dürers Erasmus (Kat. 774), und zwei der prachtvollen Modellstudien in Rötel auf getöntem Papier: für den mantelhaltenden Engel der Taufe Christi in Sta. Maria degli Angeli (Kat. 771) und für eine Anbetende (Kat. 772). Leider verschollen ist ein Blatt von Domenico Feti *Jeune fille assise dans un paysage ayant l'air de méditer. Il y a beaucoup de grâce et d'expression dans sa tête. Dessein à la plume, lavé d'encre de la Chine* (fig. 153)[5]. Bei der Seltenheit der Blätter Fetis — die Albertina [740; siehe Collected Writings II, p. 170] besitzt ein einziges, das sich mit ihm in Verbindung bringen lässt — wäre ein solches Blatt von nicht geringer Bedeutung.

In der Abteilung *école florentine* enthielt die Sammlung einige der grössten Schätze der Albertina. So das einzige Leonardoblatt: die *Halbfigur eines Apostels* (Kat. 18). Unter den fünf weiteren, die der Katalog nennt, befand sich auch das apokryphe Savonarolaporträt aus Vasaris Sammlung (Kat. 226), das heute noch in der Kartusche die Beschriftung der fürstlichen Sammlung trägt. Von Michelangelo werden 11 Blätter angeführt. An erster Stelle steht das gewaltige, doppelseitig mit der Feder bezeichnete Blatt: die *drei Mantelgestalten* und die *kniende Rückenfigur* nach Masaccio (Kat. 129). Ebenso besass der Fürst das *Studienblatt für die Cascinenschlacht*, dessen eine Seite zwei Akte in Schrittstellung, dessen andere einen in schwarzer Kreide herrlich modellierten Rückenakt zeigt (Kat. 130). Von den drei völlig gesicherten Blättern der Albertina stammen demnach zwei aus de Lignes Sammlung. Auch die *Beweinung* in Rötel, die Berenson Sebastiano del Piombo gibt (Kat. 135), kommt aus der gleichen Quelle. Von den fünf Sartozeichnungen, die angeführt werden, lässt sich nichts mehr nachweisen. Weitere Namen, die mit grösserer Stückzahl auftauchen, sind Salviati, Vasari, Tempesta, Cigoli. Reich bedacht erscheint der sienesische Manierismus. Von den 11 Blättern Francesco Vannis wurden zwei, die heute noch vorhanden sind, von Bartsch radiert: der hl. Karlmann, in Betrachtung des Kruzifixes versunken (als Franz Xaver bezeichnet, Wickhoff 895), und die hl. Katharina von Siena in einem Kircheninnern (Kat. 428). Auch das reiche duftige Federblatt der von zwei Karthäuserheiligen verehrten Madonna treffen wir an (Kat. 413). Unter den Barockkünstlern treten Cortona, della Bella und Luti stärker hervor.

Schwer lässt sich die venezianische Abteilung der Sammlung rekonstruieren. Wenige Blätter können wir in den heutigen Albertinabeständen nachweisen. Namensänderungen dürften zum Teil die Ursache sein. Immerhin sind auch da bedeutende Stücke nachweisbar. Die frühe *heilige Familie*, die heute den Namen Giorgione trägt (Kat. 36), war damals noch dem alten Palma zugewiesen. Das prachtvolle Porträt einer Galeazzo, das so viel von Veronese enthält und Tiepolo vorzubereiten

scheint (Kat. 71), trug damals schon den Namen Jacopo Bassano. Von Tizian werden 5 Blätter angeführt. Zwei davon sind noch vorhanden: der *hl. Hieronymus* (Kat. 47), der von Hadeln dem Meister revindiziert, von L. Fröhlich-Bum dem Savoldo zugeschrieben wird (Jb. d. kh. Sammlungen, N. F. II, p. 190); ferner eine *Landschaft* des Tiziankreises (Kat. 44). Unter den 6 Tintorettos steht auch das Gethsemane des jüngeren Palma. Von den 4 Veroneses (darunter ein Raub der Europa in Rötel) lässt sich nichts nachweisen. Von den zahlreichen Arbeiten Palma Giovines sind noch vier Skizzenblätter für ein Abendmahl (Kat. 176), für eine Auferstehung (Kat. 179, 185) und für alttestamentliche Kompositionen (Kat. 183) vorhanden. Von Battista Franco *Der Sturm auf Jericho* (Kat. 137), schon damals unter dem richtigen Namen. Von Farinato *Die Taufe Christi* (Kat. 155). Unter den Blättern des Seicento ist leider eines verschollen, das den Namen des geistvollen und eigenartigen Francesco Maffei trägt: eine säugende Mutter (mit Bister gewaschene Federzeichnung)[6]. Unter den Künstlern des Settecento stehen Trevisani, Ricci, Fontebasso, Tiepolo, Bellucci, Maggiotto. Nur von Ricci und Fontebasso ist je ein Blatt nachweisbar.

Am Beginn der „lombardischen" Gruppe standen Blätter, die heute eine ganz andere Einteilung erfahren haben, so die *zwei Reiter* von Carpaccio (Kat. 21), die als „Mantegna" gingen, die zwei Heiligen von einem Bellininachfolger (Kat. 33), die dem Bramantino zugeschrieben wurden. Drei Blätter von Primaticcio erscheinen; ein schwächeres kaum eigenhändiges Rötelblatt (Odysseus und Circe, Wickhoff 28; [34]) ist heute noch nachweisbar, zwei besonders gerühmte Federzeichnungen verschollen. Das Hauptstück ist wohl Correggios gewaltige Rötelstudie für einen *Apostel* der Domkuppel in Parma [353]. Von Parmigianino werden nicht weniger als 17 Blätter angeführt, die alle verschollen sind. Dass die Sammlung des Fürsten ihrer zeitlichen Stellung nach nicht nur eine des frühen Klassizismus, sondern zugleich des späten Barock war, beweist die gewaltige Menge von Bolognesen, die sie enthielt. Annibale Carracci mit 30 Zeichnungen hatte den Löwenanteil. Verhältnismässig viele davon sind heute noch nachweisbar. Die wichtigsten unter ihnen sind die Entwürfe für das Deckenbild des Palazzo Farnese: der *Gesamtentwurf* und das *Detail* des *Ariadnewagens* (Wickhoff 190/91; [107]). Es folgen einige der prachtvollen, mit schwarzer Kreide breit gezeichneten männlichen Akte. Ferner einige architektonische Wandgliederungen, Figurenstudien und eine grosse Landschaft. An weiteren Bolognesen sind Reni, Albani, Domenichino, Lanfranco, Guercino (25 Blätter, darunter die schöne Zeichnung der von Dominicus verehrten Madonna, Wickhoff 403; [215]) zu nennen. Die Neapolitaner, unter denen auch der Cavaliere d'Arpino, Bernini und — Martin Altomonte stehen, umfassen Ribera, Rosa, Giordano; merkwürdigerweise nichts von den Settecentomeistern, die gerade im barocken Österreich eine grosse Rolle spielten. Unter den Genuesen ist der unvermeidliche Cambiaso ziemlich reich bedacht, dann aber, was gewiss zur Hebung des Niveaus beitrug, Castiglione. Namentlich von vier Blättern ist Bartsch besonders

begeistert; er nennt sie die bedeutendsten dieses Meisters. Castiglione hatte sie selbst dem Fürsten Liechtenstein verkauft, wie Bartsch berichtet. Alle finden sich noch in der Albertina. Es sind dies der *Auszug Jakobs* (Wickhoff 284; [515]), das *Bacchanal* (Wickhoff 287; [522]) und die zwei *Anbetungen der Hirten* (Wickhoff 285/86; [519, 520]), von denen Bartsch wieder der einen mit Ölfarben leicht getönten die Palme reicht.

Die Sammlung des Fürsten war, was italienische Zeichnungen betrifft, für ihre Zeit eine ungewöhnlich umfassende und vollständige. Klein erscheint daneben das Ausmass der deutschen Schule. Allerdings werden von Dürer 10 Blätter genannt, aber darunter war wohl die *Auferstehung* von 1510 (L. 520; [168; Winkler 486, 487]) das einzige Original. Von der Mehrzahl heisst es *à la sanguine* und von diesen wiederholt *contrépreuve*. Die Auferstehung wird allgemein mit der einen Hälfte jenes Diptychons identifiziert, das aus dem Besitz des Willibald Imhoff stammte und sich 1784 nach Mechels Katalog (p. 231, 6) in der Wiener Galerie befand. Nun sagt Bartsch zu dem de Ligneschen Exemplar: „*La galerie impériale possède un pareil dessin d'une exactitude si étonnante, que l'on croiroit presque que les contours en sont gravés et retravaillés au pinceau par Durer lui-même, ce qui ne diminue pas la valeur de ces deux dessins, puisqu'ils sont uniques.*" Das beweist, dass schon Ende des XVIII. Jahrhunderts z w e i Auferstehungen in Wien sich befanden. Nun ist es wahrscheinlich nicht das de Lignesche Blatt, sondern das Diptychon, das General Andreossy an sich brachte. Die eine Hälfte des Diptychons, die Auferstehung, blieb in Paris und gelangte in den Louvre (Ephrussi, Taf. vor p. 165), während die andere, die Philisterschlacht, durch die Sammlungen Pourtalès, Posonyi, Hulot ins Berliner Kabinett gelangte. Das de Lignesche Exemplar blieb wohl immer in der Albertina. Unter dem Namen Cranachs enthielt die Sammlung einige prächtige Bildnisköpfe der Albertina: den *Jünglingskopf* [209], den kürzlich Buchner Jörg Breu gegeben hat, das Bruststück eines *jungen Mannes mit Goldkette* [360], das Strigel nahesteht, und das *Bildnis des Münzknechtes Klaus*, das ich als Werk des Nikolaus Kremer [329] bestimmen konnte. Drei prächtige Blätter von Altdorfer besass der Fürst: das *Opfer Abrahams* [217], die *Wilde-Mann-Familie* [215] und den wiederholt bezweifelten, von Schmidt der Frühzeit zugewiesenen *Christophorus* [216], der in eigentümlich schwebender Lage über das Wasser zu gleiten scheint; Bartsch interpretiert *il est représenté tombé sur la glace.* Von Baldung wäre der grosszügige *Saturnkopf* von 1516 [302] zu nennen. Die Kopie nach dem Urbild der frühen Londoner Darstellung im Tempel [29], die Dürers Wanderjahren gegeben wird, figurierte als Holbein. Dann ist es aber zu Ende mit den frühen Blättern und es setzen bereits die Manieristen ein: Schwarz, Heintz, Hans von Aachen, Rottenhammer, Kager. Von den beiden Elsheimerzeichnungen kennen wir die eine, eine *Volksmenge*[7] darstellend. Ebenso befindet sich die *Landschaft mit Jakobs Herden* von Schönfeld [650] noch heute in der Sammlung. Auch die beiden Ostades erscheinen unter den Deutschen, da sie der Katalog in Lübeck geboren sein lässt. Das Barock bringt ausserdem

Blätter von Sandrart, den beiden Roos, Rugendas, Querfurt, Dietrich. Das heimische Barock ist reichlich bedacht mit Spilberger, Strudel, Baumgartner, Brand, Palko, Wagenschön, Weirotter, Zimmermann. Trotz der andersartigen künstlerischen Einstellung des frühen Klassizismus macht es der Objektivität des Sammlers und seines Beraters alle Ehre, dass diese Kunst so berücksichtigt wurde. Vom jüngeren Fischer von Erlach enthielt die Sammlung den Entwurf für die *Quadriga* der Hofbibliothek. Von Troger die *Ruhe auf der Flucht* [2062] (*dessin capital de la plus grande beauté*); von Maulbertsch den ungarischen *Kuppelentwurf* [2204] (*beau morceau d'une composition riche*). Man ersieht aus Bartsch' Urteil, dass diese Dinge damals keineswegs wie heute als ausschliesslich „österreichische Angelegenheit" betrachtet wurden.

Die niederländische Schule setzt erst mit Romanisten und Manieristen ein. Floris und sein Kreis stehen am Beginn der Vlaemen. Was als Lucas van Leyden galt, ist Nachzeichnung. Wir treffen die Namen Crispin van den Broeck, Sustris, Wiericx, Veen. In dem grosszügigen Abendmahl des Joos van Winghe (Kat. 194) besass der Fürst eine der schönsten Manieristenzeichnungen. Unter den Holländern befanden sich Werke von Karel van Mander, Goltzius (das schöne weibliche Pastellbildnis von 1595 [376]) und Bloemaert. Das Hauptinteresse konzentriert sich natürlich auf den Rubens- und Rembrandtbesitz. 27 Blätter werden von Rubens angeführt. Doch nur zwei davon sind heute noch nachweisbar; der Bacchusknabe, der Luc Faydherbe die Vorlage für seine Elfenbeinschnitzerei gab; die Gouache der Feldarbeiterinnen, die mit der Landschaft des Palazzo Pitti zusammenhängt. Beide sind heute der Rubensschule zugewiesen. Von den Zeichnungen Van Dycks lassen sich nur wenige nachweisen und gerade nicht Blätter von seiner Hand, wie die Vision Ezechiels, der Kopf eines Bischofs und andere. Die endlose Reihe von Diepenbeecks der Albertina stammt aus de Lignes Sammlung (113 Stück). Die Sammlung muss für Vlaemen ziemlich übersichtlich gewesen sein. Der ganze Rubenskreis ist reichlich vertreten: Snyders, Pieter de Jode, Jan Brueghel, Crayer, Schut, Jordaens, Thulden, Quellinus. Auch von Teniers gab es eine grössere Anzahl (33).

Von Rembrandt werden 26 Blätter im Katalog angeführt. Die Albertina besitzt heute davon ein originales: den von einem *Knaben geführten blinden Bettler*, ein eindrucksvolles Blatt der späten Vierzigerjahre (HdG. 1451, Benesch 750). Ferner eine Werkstattkopie nach einem verschollenen Original: die Enthauptung des Täufers (HdG. 1415, bei Benesch 859). Zwei der Blätter dürften die heute im Berliner Kabinett befindlichen sein: *Jakobs Traum* (HdG. 25, Benesch 125) und der *Aufbruch zur Flucht nach Ägypten* (HdG. 53, Benesch 902; 2 und 3 in Bartsch' Katalog). Sicher befand sich die *Landschaft* (HdG. 180, Benesch 1279) im Besitz des Fürsten; er hat sie radiert und das Blatt seinem Lehrer Bartsch gewidmet (fig. 152). Schliesslich das kleine tenebrose Schulblatt mit dem Gastmahl der Esther, das mit einer Erfindung Aert de Gelders zusammenhängen dürfte. Unter den übrigen Holländern dominieren die Landschafter.

Einige Kostbarkeiten der französischen Schule gehen auf die fürstliche Sammlung zurück. Unter 84 Blättern von Callot befand sich die schöne Vorzeichnung für den grossen *Markt zu Impruneta* [Benesch, Meisterzeichnungen der Albertina, Nr. 209]. Vier der prachtvollsten Landschaftszeichnungen von Poussin machen dem Verständnis ihres Besitzers alle Ehre: breit mit dem Pinsel hingeworfene Naturstudien aus dichten alten Wäldern; windgeborstene Stämme und Fernblicke auf die römische Landschaft. Auch das schönste Blatt von Claude nannte der Fürst sein eigen: eine in schwarzer Kreide duftig ziselierte *Baumgruppe*[8], in weiche Bistertöne gebettet, silbertonig wie ein Corot. Sehr müssen wir den Verlust einer Federzeichnung von Bellange beklagen: einer *Pietà*[9].

Die Sammlung, soweit wir sie heute noch rekonstruieren können, bewies durchwegs die hohe künstlerische Kultur und den persönlichen Geschmack des Fürsten. Er dürfte darin wohl an der Spitze der Wiener Sammler seiner Zeit gestanden haben. Sein Werk erlebte nicht das gleiche günstige Schicksal wie das seines mächtigeren „Kollegen" Herzog Albert von Sachsen-Teschen. Der grössere Teil davon verlor sich in alle Welt und nur das, was in der Albertina seine endgültige Zuflucht fand, vermag uns ein fragmentarisches Bild seiner einstigen Gestalt zu geben.

Die Graphischen Künste LVI, Wien 1933, Mitteilungen pp. 31—35.

Theoretical Writings on the History of Art

Die mittelalterliche Kunst Schwedens und ihre Erforschung

Der vor kurzem verstorbene schwedische Maler Anders Zorn hat im Laufe des Sommers 1920 der Stockholmer Universität eine grosse Spende zur Errichtung einer Lehrkanzel für die Erforschung der nordischen Kunst übermittelt. Professor Johnny Roosval erhielt die Berufung. Damit erweitert sich der Wirkungskreis des verdienstvollen Forschers und man ist zu der Hoffnung berechtigt, dass es ihm jetzt in noch höherem Maße als früher möglich sein wird, schulbildend zu wirken und eine Generation von jungen Kunsthistorikern heranzuziehen, die in organisierter zielbewusster Forscherarbeit Schwedens Schätze an alter Kunst wissenschaftlich erschliessen dürfte.

Eine kurze Betrachtung des Wesens des Materials, der allgemeinen Lage der Kunstwissenschaft in Schweden und der auf diesem Gebiet bisher geleisteten wertvollen Arbeit sei an dieser Stelle gestattet.

Von der schwedischen Kunst ist nicht die Logik der Entwicklung zu erwarten, die die mittelalterliche Kunst der romanischen Völker beherrscht: keine schön und klar verlaufenden Entwicklungsketten, sondern Wechsel von fremden Einflüssen[1] mit Indigenem, von Ausländischem, das *in membris disiectis* des übrigen europäischen Kunstschaffens da und dort im Lande verstreut ist, mit Einheimischem, das die fremden Anregungen auf seltsame, schwer zu interpretierende Weise umgestaltet hat. Die Kunstforschung ist da vor keine leichten Probleme gestellt. Vor allem kann sie in einem solchen Gebiete erst dann zu arbeiten beginnen, wenn die Hauptzüge der Entwicklung in den grossen Kulturzentren bereits zu einer relativen Klarheit gebracht sind, so dass wenigstens die Herkunft der fremden Elemente und der Zeitpunkt ihres Eindringens annähernd festgestellt werden können. Deshalb ist die mit dem Mittelalter sich befassende Kunstforschung, die mit dem Maßstab moderner historischer Wissenschaft gemessen werden kann, in Schweden sehr jungen Datums. Antiquarische Interessen sind zwar im Lande sehr alt. Bereits das 17. Jahrhundert zeitigte die erste Denkmalsverordnung. Der geistigen Entwicklung des Landes fehlte aber das, was in Österreich und Deutschland die ideelle Grundlage zu einer grosszügigen umfassenden Erforschung der mittelalterlichen Kunst abgibt: die machtvolle romantische Bewegung. Die Romantik in Kunst und Dichtung hat die Möglichkeit eines glühenden Erlebens dieser stummen Zeichen eines längst verklungenen Kunstwollens gegeben. Die romantische Geschichtsphilosophie hat das ideelle Gerüst geschaffen, innerhalb dessen der Bau einer geschichtlichen Darstellung emporwachsen konnte. Sache der empirischen Forschung der kommenden Epoche war es, der neu geschaffenen Erlebensfähigkeit durch wissenschaftliche

Aufdeckung und Sichtung des Materials Nahrung zu geben, das ideelle Gerüst der romantischen Geschichtsphilosophie durch historische Realitäten zu füllen und seine apriorischen Grundzüge von innen her allmählich umzugestalten. So kann heute unsere Kunstforschung bereits an eine Betrachtung der mittelalterlichen Kunst vom Standpunkt einer allgemeinen geistesgeschichtlichen Synthese ausschreiten, wie Max Dvořáks bahnbrechendes Werk beweist.

Die Romantik hat in Schweden nichts als einige antiquarische Denkmälerpublikationen gezeitigt. Es ist hier also alles von vornhinein auf die empirische Forschung gestellt. Das mag in Anbetracht der komplizierten Natur des Materials eher ein Vor- als ein Nachteil sein.

Schweden haftet in seiner geistigen und künstlerischen Entwicklung ein gewisser Konservativismus an. Eine einmal gefundene Form, eine einmal empfangene Anregung wird so oft wiederholt, Jahrhunderte hindurch mit gewissen Modifikationen beibehalten, dass sich schliesslich ein Schatz von stehenden Typen entwickelt. Für ein solches Entwicklungsbild muss auch eine eigene Methode der wissenschaftlichen Betrachtung ausgebildet werden. Das auf dem Gebiete der mittelalterlichen Kunst geleistet zu haben, ist das Verdienst Roosvals. Sein grundlegendes Buch über die mittelalterliche Baukunst Gotlands[2] ist in methodischer Hinsicht das interessanteste. Die Insel Gotland zeigt im Kleinen einen ähnlichen Dualismus, wie Schweden im Grossen. Wie wir hier von einem die Ostseeküstenländer umspannenden norddeutschen Kunstkreis reden können im Gegensatz zum spezifisch schwedischen der nördlicheren Provinzen, so steht dort der Architektur der alten, von Deutschen besiedelten Hansastadt Visby, die eine Enklave südlicher Strömungen ist, das umliegende Land mit seiner Unzahl von Kirchen gegenüber, die, von einer reichen Bauerschaft mit uralter Kultur gestiftet, die Werke nordischer Künstler und Träger eines spezifisch nordischen Kunstwollens sind. An den gotländischen Landkirchen lässt sich die Ausbildung feststehender Typen ausgezeichnet verfolgen. Im Anschluss an die von Montelius für die prähistorische Archäologie des Nordens ausgebildete Methode (die z. B. auch Salin in seinem Werk über die altgermanische Tierornamentik anwandte) bildete Roosval eine Art „typologischer" Methode („typologisch" nicht im Sinne einer Verbindung mit bildlichen Darstellungen eines feststehenden ikonographischen Inhalts, sondern rein im Sinne immer wiederholter künstlerischer Grundformen) für die Zeit des hohen Mittelalters aus. Wie in Grund- und Aufriss, so lassen sich auch im architektonischen Schmuck der Bauten, der sich in seltsamer Phantastik an den Portalen konzentriert, gewisse feststehende Grundtypen herausschälen, die im Laufe der Zeit durch gegenseitige Verquickung, Kreuzung und Durchdringung die innere Dialektik einer Entwicklung ausmachen, die es Roosval gestattete, eine bis auf Jahrzehnte genaue Chronologie der Denkmäler aufzustellen.

Roosval ist dem Geiste, der Gründlichkeit und Gediegenheit seiner wissenschaftlichen Forschungsweise nach in den Kreis der deutschen und österreichischen

Kunstgelehrten einzubeziehen. Er ist beispielgebend in der Befolgung des von dem grossen Alois Riegl für den Kunsthistoriker aufgestellten Gebotes, die unscheinbarste Kleinigkeit hochzuachten, weil ihr oft eine wichtige Rolle bei der Auflösung einer historischen Gleichung zufallen kann. So ermöglichte es ihm die richtige Interpretation vor ihm falsch ausgelegter Urkunden, eine sichere Basis für die Chronologie zu bekommen. Die Art und Weise, wie Roosval ein altes Denkmal untersucht, ist von peinlicher Gewissenhaftigkeit. Die mittelalterlichen Bauten Schwedens sind langsam gewachsen, wie Organismen, wie alte Bäume, die Jahresringe anlegen. So lässt sich aus einem alten Dom oft sein ganzer Werdegang wie aus einer Chronik herauslesen. Roosval hat das in unübertrefflicher Weise an vielen mittelalterlichen Kunstdenkmälern Schwedens getan.

Wie in der Architektur, so lassen sich auch in den Bildkünsten Schwedens, namentlich in der Plastik, lang fortlebende Typen verfolgen, und auch hier bedarf es einer eigenen wissenschaftlichen Einstellung. Das von Professor Otto Rydbeck, der sich auch durch Forschungen über die Baugeschichte des Doms Verdienste erworben hat[3], ausgezeichnet geleitete historische Museum in Lund birgt eine der schönsten Sammlungen mittelalterlicher Holzskulpturen, an denen sich das lange Anhalten von Typenreihen ausgezeichnet verfolgen lässt. Der Entwicklung bestimmter Typen von Darstellungen des Gekreuzigten[4] und der Madonna kann man da durch Jahrhunderte nachgehen.

Dieses lange Fortleben traditioneller Typen führt scheinbar zu einem Erstarren, Provinzialisieren der Formen. In Wahrheit liegt aber eine künstlerische Notwendigkeit darin. Gerade dieses starre Festhalten am Überlieferten, dieses skeptische und zögernde Verhalten gegen die grossen Stilwandlungen im Süden begünstigt ungeheuer jene innere Dialektik der Formenentwicklung, lässt jene tief vergeistigte, subjektivistische Anlage des nordischen Kunstwollens mit oft unheimlicher Gewalt zum Ausdruck kommen. Die Formen der mitteleuropäischen Urbilder werden plump, ungelenk, derb, erstarren, aber in seltsamer Weise steigert sich mit der fortschreitenden Vereinfachung die geistige Ausdrucksfähigkeit. Wer je diese bald klotzigen, bald asketisch entmaterialisierten Heiligengestalten mit ihren weitgeöffneten, starr blickenden Augen in den Museen zu Visby, Stockholm und Lund, in der Domsammlung zu Strängnäs und an anderen Orten gesehen hat, wird ihren Eindruck nie vergessen[5]. Am wirkungsvollsten sind sie an Ort und Stelle betrachtet, in den alten schwedischen Kirchen. Wenn sich die Schleier der Dämmerung über den Innenraum einer der kleinen Landkirchen Gotlands mit ihrem alten Mobiliar und ihren alten Bauernmalereien, in denen so viel mittelalterliche Reminiszenzen stecken, herabsenken, dann erhalten diese Gestalten gespenstisches Leben, dann fühlt man die tiefe Innerlichkeit der seelischen Bewegung, die in ihren stockenden Gebärden nach Ausdruck ringt. Die ganze Stimmung von Raum und Zeit steigert den Eindruck.

Vielleicht nirgends wird man sich der ungeheuren psychischen Ausdruckskraft der nordischen mittelalterlichen Kunst so bewusst, wie vor den Denkmälern Gotlands. Roosval hat da nicht bloss in der historischen Untersuchung des Materials bahnbrechend gewirkt, sondern beweist auch volles Verständnis für die eigentümliche geistige Bedeutsamkeit dieser Kunst. Namentlich in dem Reliefschmuck der mittelalterlichen Taufbecken, der *„Dopfuntar"*, konnte sich die phantastische Gedankenwelt der nordischen Bildhauer wundervoll ausleben. Der Eindruck eines dieser Taufbecken, wie z. B. des prächtigen in der Kirche von Stånga, mit ihrer gedrängten Fülle von visionären, übermenschlichen, schemenhaften Gestalten, mit ihrem Aufbau aus Bandgeschlingen und Drachenköpfen, prägt sich dem Gedächtnis unauslöschlich ein. Roosval hat diesen Denkmälern gleichfalls eine grosse Publikation gewidmet[6]. Etwas von ihrem Geiste lebt selbst noch in der barocken Bauernkunst Gotlands nach. Betrachtet man die gemalten Barockepitaphien, Altar- und Votivtafeln im Museum zu Visby, so wird man deutlich ihren genuinen Zusammenhang mit jenen mittelalterlichen Skulpturen erkennen. Roosval gedenkt (nach mündlicher Mitteilung) dem Problem demnächst einen Aufsatz über „Gotländischen Expressionismus" zu widmen.

Die „Primitivität" und das „Zurückgebliebene" dieser Kunst ist in den meisten Fällen bewusste künstlerische Absicht. Die schwedische Kunst hat ganz merkwürdige Beispiele für bewusstes Archaisieren, Zurückgreifen auf vergangene Kunstformen zur Erzielung eigenartiger Stimmungs- und Ausdruckswerte aufzuweisen. Zwei der interessantesten sind Gegenstand eines Buches von Professor O. Rydbeck: Adam van Düren und der Monogrammist AS. Beide sind Norddeutsche, es ist aber bezeichnend, dass sie ihre wichtigsten Schöpfungen auf schwedischem Boden hinterlassen haben[7]. Adam van Düren greift um 1500 als Architekt (er erbaute z. B. das alte Spukschloss Glimmingehus) auf ganz einfache grosse Blockformen, als Bildhauer auf die Kunst der frühen und hohen Gotik zurück. Der Meister AS lässt im 17. Jahrhundert in seinen Holzaposteln des Lunder Museums den Geist des Zeitalters Hans Leinbergers wiederaufleben[8]. Das sind zwei überaus merkwürdige Beispiele für den nordischen „Expressionismus".

Das Bild der mittelalterlichen Monumentalmalerei Schwedens ist dem der Plastik verwandt. Auch hier kreuzen sich fremde Einflüsse, uralte Traditionen, Typenwanderungen, Archaismen und Provinzialismen, die die Brücke zu einer starken Ausdruckskunst sind. Namentlich der naiv erzählende Legendenton der spätmittelalterlichen Wandgemälde vieler Landkirchen mit ihren buntgefärbten Umrisszeichnungen führt direkt in die Volkskunst über. Unter den jüngeren Publikationen über dieses Gebiet sind die von A. Lindblom[9], Henrik Cornell[10] und O. Rydbeck[11] die wichtigsten.

Sehr gefördert wurden Erforschung und Verständnis der mittelalterlichen Kunst durch die in verschiedenen grösseren Städten wie Strängnäs, Uppsala[12], Malmö

(1914) veranstalteten Ausstellungen kirchlicher Kunst. Über die reichen Schätze an kirchlichen Stickereien und Webereien Schwedens wird von Agnes Branting eine monumentale Publikation vorbereitet.

Schliesslich sei noch der Verdienste Roosvals auf dem Gebiete von Schutz und Inventarisation der Denkmäler Erwähnung getan. Durch unglückliche Restaurierung wurde, namentlich an alten Wandmalereien, viel gesündigt. Wenn da heute eine erfreuliche Wendung zum Besseren konstatiert werden kann, so ist es nicht zuletzt sein Verdienst. Übrigens denkt er an die Herausgabe eines schwedischen Gegenstücks zu Max Dvořáks „Katechismus der Denkmalpflege, Wien 1916". Unter seiner Leitung erfolgt auch die Herausgabe eines musterhaft durchgeführten Inventars der kirchlichen Denkmäler des Landes, das an Qualität den besten deutschen Inventaren nicht nachsteht[13].

Kunstchronik und Kunstmarkt, 56. Jg., N. F. XXXII, Leipzig 1921, pp. 661—666.

Die Wiener Kunsthistorische Schule[1]

Zeiten der Krise und des Umschwungs geben sich nicht allein in den lauten Ereignissen des politischen, wirtschaftlichen und sozialen Geschehens kund, sondern Hand in Hand mit ihnen geht eine stille Revolution vor sich, die eine neue Richtung des Geisteslebens anzeigt, eine neue Ära in Philosophie, Wissenschaft und Kunst einleitet. Den Wandlungen des staatlichen und öffentlichen Lebens, die sich, allen Augen sichtbar, auf der Weltbühne abspielen, stehen die des geistigen Lebens gegenüber, von einer ungleich geringeren Anzahl Menschen mit Anteilnahme und Interesse verfolgt, aber deshalb von nicht geringerer Tragweite und Bedeutung für die kulturelle Zukunft der Menschheit. Falsch wäre es, die grossen Neuerungen im Geistesleben auf die Umwälzungen des aktiven politischen Lebens ursächlich zurückzuführen und ihnen deshalb nur eine sekundäre Bedeutung beizumessen. Und doch ist die grosse Allgemeinheit, die darin unter dem Einfluss der materialistischen Geschichtsauffassung des vorigen Jahrhunderts steht, heute noch dieser Auffassung geneigt. Die Erkenntnis, dass alle Erscheinungen des kulturellen Daseins, politische und wirtschaftliche sowohl wie philosophische, wissenschaftliche und künstlerische, Äusserungen ein und desselben, in steter Bewegung befindlichen geistigen Grundstroms sind, ist noch nicht durchgedrungen. Es liegt doch nahe, ebenso häufig wie im politischen Leben in den stilleren, aber nicht minder schicksals- und folgenschweren Revolutionen des geistigen Lebens das *primum movens* des allgemeinen Umschwungs zu erblicken.

So leben wir heute nicht nur in einer Zeit des politischen und sozialen Umsturzes und Neuaufbaus, sondern auch in einer Zeit der Neugestaltung und Neuorientierung des gesamten inneren geistigen Lebens. Wir fühlen, dass auch da eine Welt in Trümmer bricht und eine neue an ihrer Stelle entsteht. Das Zeitalter des Positivismus und Materialismus wird abgelöst durch eines, in dem ideelle Probleme wieder im Mittelpunkte des Daseins stehen. In der Philosophie treten an die Stelle formal-logischer Untersuchungen inhaltliche und Wertprobleme. Man ringt um etwas, was ausserhalb der Interessensphäre der früheren Generation lag: um eine neue Weltanschauung. Wie im Zeitalter des grossen deutschen Idealismus, dem Zeitalter der tiefen politischen Erniedrigung und der unerreichten Höhe des geistigen Lebens, tritt eine neue Metaphysik auf den Plan. Intensiv war an der Ausgestaltung dieser Metaphysik die Literatur beteiligt, in der schon frühzeitig die Probleme des Weltanschauens und Gottsuchens an die Stelle von Impressionismus und Selbstgenügsamkeit des Nur-künstlerischen traten. Wie sehr die bildende Kunst gegenwärtig in einer Transformation ihres innersten Wesens begriffen ist, braucht nicht erst dargelegt zu werden.

Und was von allen diesen Gebieten des Geisteslebens gilt, das gilt auch von der Wissenschaft. Namentlich e i n e r Wissenschaft gebührt das grosse Verdienst, als erste die Bresche in den festgefügten Bau der materialistischen Welt- und Lebensauffassung geschlagen zu haben: der Geschichtswissenschaft. Sie hat den Glauben an materielle Diesseitswerte erschüttert durch den Begriff der Relativität alles historisch Seienden und damit den Glauben an neue Werte, ideelle Werte des Geistes, angebahnt. Von der Geschichte ausgehend, ist die Wertphilosophie und Metaphysik der Gegenwart entstanden. Grosse Geschichtsphilosophen, wie Dilthey und Windelband, sind es, auf deren Basis die Systeme Rickerts und der Metaphysiker der Gegenwart errichtet werden konnten. Und war die Geschichtswissenschaft eine der ersten, die diese Revolution des wissenschaftlichen Lebens angebahnt hat, so ist sie jetzt auch eine der ersten, die von der Forderung nach innerer Umgestaltung und neuer methodischer Orientierung, die die Gegenwart aufstellt, ergriffen wird. Wie die Geschichte im Konzert der gesamten Wissenschaften, so nimmt die Kunstgeschichte in dem der historischen eine prominente Stelle ein, dank den methodischen und ideellen Errungenschaften, die sie aufzuweisen hat. So spielt sie auch in den Fragen der Erkenntnistheorie der Geisteswissenschaften, die heute grössere Aufmerksamkeit als je beanspruchen, eine grosse Rolle. Der ganze Begriff der Kunstgeschichte ist gegenwärtig in Umwandlung und Umwertung begriffen.

In solchen Zeiten der wissenschaftlichen Krise bedeutet das Erscheinen eines Werkes wie Max Dvořáks „Idealismus und Naturalismus in der gotischen Skulptur und Malerei" (München, Verlag Oldenbourg)[2] ein Ereignis. Vieles, was bisher bloss dunkel geahnt wurde, wird zum ersten Male ausgesprochen. Grosse Strecken der Kunstgeschichte, die im Dämmer einer rätselhaften Zukunft dalagen, werden durch ein Werk von so epochaler Bedeutung mit einem Schlage erhellt. Ausser der Bedeutung der unvergänglichen wissenschaftlichen Erkenntnisse, die es uns vermittelt, besitzt es die Bedeutung eines richtunggebenden Wegweisers in einem Zeitpunkt, da alle Erkenntnis, die bisher als fest und gesichert galt, zum Problem erhoben wird, da überall der Ruf nach wissenschaftlicher Selbstbesinnung ertönt und nach neuen Wegen der Erkenntnis gesucht wird. Dvořáks Buch ist eine grundlegende Tat in der Einstellung der Kunstgeschichte in einen Zusammenschluss aller historischen Geisteswissenschaften zu einer einheitlichen Ideengeschichte. Das dürfte ein geeigneter Anlass sein, der wissenschaftlichen Persönlichkeit seines Schöpfers und der Schule, die er vertritt, eine kurze Betrachtung zu widmen.

Am Beginn von Dvořáks wissenschaftlicher Laufbahn stehen die beiden Gestalten seiner grossen Lehrer, deren Werk er fortgesetzt hat: Franz Wickhoff und Alois Riegl. In der Schule von Wickhoffs strengem historischen Kritizismus ist er aufgewachsen, als Historiker begann er seinen Weg. Es galt damals, die Kunstgeschichte vor der Gefahr der Versandung und Verflachung in schöngeistiger Literatur zu bewahren, sie auf die feste Basis historischer Kritik zu stellen und mit den methodi-

schen Errungenschaften der damals schon hochentwickelten historischen Hilfs-wissenschaften auszurüsten. Dieser historische Kritizismus fand auf dem Gebiete der Kunstgeschichte in Wickhoff als Forscher und Pädagogen seinen bedeutendsten Vertreter und in Dvořák seinen ebenbürtigen Fortsetzer. Dvořáks Dissertation, noch eine historische Arbeit, bewegt sich ganz in diesem Kreise; sie hat die Urkunden-fälschungen des Kanzlers Schlick zum Gegenstande. Unter Wickhoffs Eindruck erfolgte dann seine Wendung zur Kunstgeschichte.

Das zweite bedeutsame Moment dieser Schule ist die Ausbildung der Entwicklungs-geschichte und die konsequente Durchführung des entwicklungsgeschichtlichen Gedankens auf dem Gebiete der bildenden Kunst. Die historische Kontinuität, die Wickhoff in seinem grossen Werke über die Wiener Genesis in der römischen Antike nachwies, verfolgte Dvořák in seiner ersten grossen kunstgeschichtlichen Arbeit, in der Habilitationsschrift „Die Illuminatoren des Johann von Neumarkt" auf dem Gebiete der abendländischen Kunst des späten Mittelalters. Er löste darin das Problem der Verbreitung der Errungenschaften der grossen italienischen Trecento-kunst im Norden, indem er den Nachweis führte, wie durch das Einbruchstor des päpstlichen Hofes von Avignon die neue Kunstweise in den Norden drang und vor allem die für die Stilbildung der Malerei des späten Mittelalters so wichtige böhmische Kunst ausschlaggebend beeinflusste. Kritik und Entwicklungsidee sind auch die Leitmotive einer zweiten Arbeit, der wichtigsten und grössten seiner früheren Periode. „Das Rätsel der Kunst der Brüder van Eyck" ist ihr Gegenstand. In einer kritischen Untersuchung, die an eindringender Schärfe ihresgleichen sucht, unternahm er es, an dem Genter Altar den Anteil jedes seiner Schöpfer, der Brüder Hubert und Jan van Eyck, genau zu bestimmen. Wenn auch dem Resultate nicht die übereinstimmende und widerspruchslose Sanktion der gesamten Vertreter der Kunst-wissenschaft erteilt wurde und die Streitfrage weitergeht, so ist es doch das ein-leuchtendste und mit den gewichtigsten Argumenten belegte. Die Untersuchung wird in ihrer methodischen Präzision und geistvollen Durchführung stets vorbildlich bleiben. Der anderen Hälfte der Lösung des van Eyck-Rätsels liegt der Entwicklungs-gedanke zugrunde. Der neue malerische Realismus der grossen Kunst Jans, der die dreidimensionale Wirklichkeit in all ihrem farbigen Reiz und strahlenden Lichtzauber auf die Fläche bannte, erschien bislang als ein vom Himmel gefallenes Wunder, da man sich nicht Rechenschaft über seine Vorstufen gab. Dvořák zeigte, wie diese Kunst in organischer Entwicklung aus dem grossen Realismus der nordfranzösischen Meister des späten Mittelalters, der Buchmaler vor allem, hervorwuchs.

Auch in seinen kürzeren, aber so hochbedeutenden Abhandlungen, wie den Beiträgen zu den „Kunstgeschichtlichen Anzeigen" oder dem im Verein mit anderen Forschern herausgegebenen Werk über den Palazzo di Venezia in Rom, in dem er eine wundervolle Darstellung der spätantiken und frühmittelalterlichen Mosaik-kunst gibt, spielt der Entwicklungsgedanke eine führende Rolle.

Er hat ihn weit über Wickhoff hinaus ausgebildet und setzte damit das Werk seines anderen grossen Lehrers, Alois Riegl, fort. Schon in seinem Werk über die Illuminatoren klingt in der grosszügigen Einstellung der Kunstentwicklung in das Gewebe des gesamten historischen Geschehens das an, was sich in seiner späteren Entwicklung immer mehr als die treibende Kraft erweisen sollte, die ideengeschichtliche Synthese. Riegl ist der grosse Bahnbrecher in der Ausbildung der Kunstgeschichte als des Zweiges einer grossen, allgemeinen, umfassenden Ideengeschichte. „Die spätrömische Kunstindustrie", eine Untersuchung über Wesen und Entwicklung der Kunst der späten Antike, und das „Holländische Gruppenporträt" sind seine beiden monumentalen Werke, die am Beginn einer neuen Auffassung der Kunstgeschichte richtungweisend stehen. Für Riegl ist die Kunstentwicklung nichts Isoliertes, sondern etwas, das nur im Zusammenhang des gesamten geistigen Geschehens verstanden werden kann.

Wie eine Schicksalsfügung erscheint es, dass Dvořák der Schüler gerade dieses Geistes, mit dem ihn soviel innere Wesensverwandtschaft verbindet, wurde. Wieviel er ihm verdankt, geht aus dem schönen Nachruf (1905), den er ihm widmete, hervor.

Wir stehen gegenwärtig bereits in einem Zeitpunkt der Krise der Entwicklungsgeschichte. Wir sind zur Erkenntnis gelangt, dass auch das entwicklungsgeschichtliche Denken uns nicht die letzten Geheimnisse des historischen Seins erschliessen wird und dass uns auch hier neue Wege neue Tiefen eröffnen werden. Wie der uns leider so früh entrissene Ernst Heidrich darlegte, haftet einem System wie dem Riegls bei aller Grossartigkeit doch etwas dogmatische Starre an, die sich oft über die feine bewegliche Seele des historischen Einzeldinges zugunsten des Zusammenhanges hinwegsetzt. Das letzte Ziel aller Geschichtsschreibung ist aber gerade das Einmalige, Unwiederbringliche, wie wir seit Rickert wissen. Das wusste auch Riegl und er selbst deutete bisweilen die Zukunftsaufgabe der Erweiterung und Differenzierung der Entwicklungsgeschichte an. Diese Aufgabe führte Dvořák durch. Das eherne System lockerte er zu einem wundervollen grossen Zusammenhang der Ideen auf, in dem alles historische Sein in ständiger Bewegung webt und lebt, in Wechselwirkung hin und wider flutet, ohne an starre Bahnen gebunden zu sein und ohne das innerste Wesen der historischen Einzeltatsache durch Abstraktion zu verwischen. „Idealismus und Realismus" ist das Dokument dieser neuen Kunstgeschichtsschreibung. Unter Diltheys Eindruck hat sich die Umwandlung und Weiterbildung von Riegls System vollzogen.

Es fehlt hier der Raum, um das Wirken des bedeutenden Gelehrten in allen seinen Zweigen recht zu würdigen. Zweier muss jedoch noch gedacht werden: seiner pädagogischen und seiner organisatorischen Tätigkeit.

Als Nachfolger Wickhoffs an der Wiener Universität hat Dvořák die Wiener kunstgeschichtliche Schule auf der gleichen Höhe erhalten, zu der sie sein Lehrer emporgehoben hatte. Eine Generation von jungen Kunsthistorikern verdankt ihm

ihre Ausbildung; er machte ihr die Wissenschaft zu einem lebendigen Quell des geistigen Erlebens. Niemand, der seinen Vorlesungen beiwohnte, wird ihren tiefen Eindruck je vergessen.

Es ist eine Mahnung, die Dvořák seinen Schülern stets auf den Weg gibt, sich nicht im einseitigen Fachstudium zu spezialisieren, sondern stets den Zusammenhang mit dem Grossen und Ganzen, das alle Bildungselemente verbindet, zu bewahren. Er stellt die Forderung auf, dass auch die praktische Betätigung aus der Universalität der geistigen Orientierung hervorgehe. Er selbst bietet da mit seiner glänzenden organisatorischen Tätigkeit ein Vorbild. Wie er als Denker das Erbe Riegls übernahm, so übernahm er es auch als praktischer Gestalter, indem er das von jenem so gross angelegte Werk der Denkmalschutzorganisation weiterführte und ausbaute. Diesen beiden Männern verdanken die Länder der ehemaligen österreichischen Monarchie die Schaffung des so umfangreichen und differenzierten Apparates der einstigen „Zentralkommission für Denkmalpflege", deren Organisation und kunsthistorische Leitung man ihnen anvertraute. Wenn man bedenkt, wie reich trotz grosser Einbussen unsere Heimat noch an schönen alten Kunstdenkmälern ist, wird man ahnen, wie hoch diese praktische Tätigkeit der beiden Gelehrten eingeschätzt werden muss.

Nun erfahren wir aus deutschen und österreichischen Blättern, dass die neugegründete Universität Köln einen Ruf an Max Dvořák ergehen liess, die dortige kunsthistorische Lehrkanzel zu übernehmen. Nimmt er die Berufung an, so ist der Verlust für Österreich unersetzlich. Es verliert in ihm nicht nur den grossen Gelehrten, den bedeutendsten lebenden Kunsthistoriker des deutschen Sprachgebiets neben Goldschmidt und Wölfflin, sondern auch den umsichtigen Universitätslehrer und Pädagogen und die tragende Kraft seines gesamten Denkmal- und Musealwesens. An dem Staat und seinen geistigen Führern ist es jetzt, dem grossen Forscher, der sich, ungeachtet bitterer persönlicher Erfahrungen, so grosse Verdienste erworben hat, seine Erkenntlichkeit zu beweisen und ihn mit allen Mitteln, nicht nur jetzt, sondern auch künftighin hier festzuhalten.

Österreichische Rundschau LXII, Wien 1920, pp. 174—178.

Max Dvořák.
Ein Versuch zur Geschichte der historischen Geisteswissenschaften

D ie innere und äussere Erschütterung, die Max Dvořáks jäher, früher Tod für
den Kreis seiner Schüler und Freunde bedeutete, war zu gross, als dass in der
dem traurigen Ereignis unmittelbar folgenden Zeit an eine Betrachtung seines Wirkens
und Werkes hätte gedacht werden können, die nicht bloss einem Ruf des Schmerzes
und der Trauer über den unermesslichen Verlust entspringt, sondern den Versuch
einer Würdigung von Dvořáks wissenschaftlicher Stellung und Bedeutung im Geistes-
leben seiner Zeit, soweit wir sie uns heute zu Bewusstsein bringen können, unter-
nimmt. Dass heute, ein Jahr nach dem Tode des Gelehrten, ein objektives Erfassen
und adaequates Ermessen seiner Bedeutung auch nicht einmal annähernd möglich
ist, sondern eine solche Würdigung notwendig in den Grenzen eines bescheidenen Ver-
suchs bleiben muss, ist natürlich angesichts der alten Wahrheit, dass Geister grössten
Stils niemals während der Zeit ihres Lebens oder kurz nach ihrem Tode in der ganzen
Grösse und Tragweite ihrer Errungenschaften erfasst werden können, sondern dass
zu ihrer objektiven Beurteilung die allen wichtigen geschichtlichen Erscheinungen
gegenüber erforderliche historische Distanz nötig ist. Unter diesem Vorbehalt sei
im Folgenden ein solcher Versuch unternommen.

Max Dvořák wurde am 24. Juni 1874 zu Raudnitz in Böhmen geboren. Er ist
im Zeitalter des historischen Kritizismus aufgewachsen. Seine früheste wissen-
schaftliche Entwicklung steht ganz in dessen Zeichen. Er war ja, wie ein anderer
jungverstorbener Kunstgelehrter, den er sehr hoch schätzte, Ernst Heidrich, von
Haus aus Historiker. Konkrete historische Probleme, quellenkritische Fragen,
Beiträge zur Urkundenforschung sind die Gegenstände seiner ersten Aufsätze
und Abhandlungen, die mit dem Jahre 1895 anheben[1]. Dass Dvořák als Historiker
begann, hat tiefere Gründe als Herkunft und erste wissenschaftliche Erziehung,
so sehr diese auch seine ganze Veranlagung begünstigt und seine geistige Mission
vorbereitet haben mögen. Nicht allein in dem Umstande, dass der Vater Dvořáks
selbst dem historischen Gelehrtenberufe angehörte, dass das Archiv und die
Bibliothek des Lobkowitz'schen Schlosses Raudnitz, die ganze Vergangenheits-
stimmung, die über einem alten Adelsschloss liegt, in ihm die erste Neigung zu
jener Studienlaufbahn geweckt haben mochten, der die auf den Universitäten Prag
und Wien verbrachten Jahre gewidmet waren, dürfen wir die Veranlassung zu
gerade diesem Beginn sehen. Das, was er in dem Nachruf für Alois Riegl sagte,
gilt auch von ihm selbst: „Man kann immer wieder die Beobachtung machen,
dass begabte Forscher sich in ihren Studienjahren jenem Zweige ihrer Wissenschaft
zuwenden, der am weitesten vorgeschritten ist. Dies war in den Siebziger- und

Achtzigerjahren in Wien ohne Zweifel in den historischen Disziplinen die Erforschung der mittelalterlichen Geschichte, wie sie am Institut für österreichische Geschichtsforschung gelehrt und angewendet wurde." Zu Dvořáks Studienzeit war die Situation die gleiche, mit der Erweiterung, dass damals Riegl und Wickhoff bereits begonnen hatten, die auf dem Gebiet der historischen Wissenschaften gemachten Errungenschaften auf die Kunstgeschichte zu übertragen. Es war eine Folge der tief wissenschaftlichen Veranlagung und Natur seines Denkens, dass er bei seiner eminent musikalischen Art, Werke der Kunst und der Dichtung zu erleben, von Kindheit auf in engstem Kontakt mit Kunstwerken, unter denen sich eine der schönsten Schöpfungen des alten Bruegel befindet, erst in der Schule der allgemeinen Geschichtswissenschaft und der historischen Hilfswissenschaften jene strenge methodische Disziplin sich zu erwerben trachtete, zu der in der Kunstgeschichte damals erst Ansätze vorhanden waren. Die Frucht dieser Schulung ist seine Dissertation: eine Abhandlung über die Urkundenfälschungen des Reichskanzlers Kaspar Schlick. Sie ist, als geistvolle Lösung einer schwierigen historischen Gleichung, durch ihre Schärfe und Folgerichtigkeit ein Musterbeispiel wissenschaftlicher Syllogistik. In der genialen Intuition von Dvořáks historischem Blick lag so viel künstlerische Eigenart, dass es als notwendige Konsequenz seiner Entwicklung erscheint, wenn das Zusammentreffen mit einem bedeutenden Lehrer wie Franz Wickhoff ihn schliesslich auf jenes Gebiet der historischen Geisteswissenschaften führte, auf dem er eine so grosse Mission erfüllen sollte.

Das grosse Ereignis in der Kunstwissenschaft jener Tage war die Ausbildung der entwicklungsgeschichtlichen Methode durch Riegl und Wickhoff. In dem Nachruf, der vielfach ein wissenschaftliches Selbstbekenntnis ist, schilderte Dvořák, wie Riegl allmählich die kulturgeschichtliche (Burckhardt), die ästhetisch dogmatische (Semper) und die historisch dogmatische Richtung in der Kunstgeschichte (Schnaase) überwand und etwas Neues an ihre Stelle setzte: die auf dem wissenschaftlichen Pragmatismus begründete g e n e t i s c h e A u f f a s s u n g der Kunstentwicklung als einer Abfolge der in kausal-zeitlichem Zusammenhange stehenden künstlerischen Probleme. Riegls „Stilfragen" und Wickhoffs „Wiener Genesis" waren damals vor kurzem erschienen, als erste Vorboten und Verkünder einer neuen Ära der Kunstwissenschaft, in der diese erst ebenbürtig in den Kreis der übrigen historisch-kritischen Wissenschaften sich schliessen sollte.

Man kann sich denken, welch tiefen Eindruck dieses Ereignis auf den jungen Gelehrten machte, wie sehr es richtunggebend wurde für seine Zukunft. In den Werken seiner beiden Vorgänger trat ihm zum ersten Mal die Erfüllung der von ihm späterhin aufgestellten Kardinalforderungen für die methodische Behandlung der kunstgeschichtlichen Probleme entgegen: erstens die „Forderungen der allgemeinen historischen Methode", zweitens die stilgeschichtliche Betrachtungsweise als „wichtigste Quelle der kunstgeschichtlichen Kritik und Erklärung".

Der Übergang auf das neue wissenschaftliche Gebiet erfolgte bei Dvořák nicht plötzlich, sondern bereitete sich allmählich vor. Wie bei Riegl gingen in seinen späteren Universitätsjahren historische und kunstgeschichtliche Studien parallel. Neben seinem diplomatischen Problem beschäftigten ihn Studien zur Geschichte der Miniaturmalerei und als Institutsarbeit behandelte er den „Byzantinischen Einfluss auf die Miniaturmalerei des Trecento". Diese Arbeit zeigt ihn bereits völlig in den Bahnen der von Wickhoff und Riegl inaugurierten entwicklungsgeschichtlichen Betrachtungsweise: auf der konkreten Unterlage der Denkmäler wird an einem kleinen Ausschnitt des künstlerischen Gesamtgeschehens die Wandlung demonstriert, die die Formenwelt der italienischen Kunst des späteren Mittelalters mit einem neuen Geist erfüllte und den in Werken des byzantinischen Kunstkreises nachlebenden formalen Objektivismus der Antike für sie eine neue Bedeutung gewinnen liess.

Aus der Beschäftigung mit der gleichen Kategorie von Kunstwerken erwuchsen ihm die umfassenden Probleme, die den Gegenstand der grossen, im Mittelpunkt seiner ersten wissenschaftlichen Periode stehenden Arbeit ausmachen: „Die Illuminatoren des Johann von Neumarkt" (1901). Wickhoff pflegte in seiner Schule sehr das Studium von Werken der Buchmalerei und der Handzeichnung. Sie boten ein für die Anwendung der neugewonnenen methodischen Grundsätze vorzüglich geeignetes Material. Exaktheit der Beobachtung, jedes kleinste Detail berücksichtigende, gewissenhafte Feststellung des Tatbestandes, Schärfe des kritischen Blicks, der aus leisesten Andeutungen wichtige Schlüsse zu ziehen vermag, kurz alle die Grundsätze des Operierens mit historischen Quellen, deren Anwendung für die Kunstwissenschaft eine neue Errungenschaft bedeutete, sie konnten an dieser Gruppe von künstlerischen Schöpfungen in besonders eindringlicher Weise demonstriert werden. Dvořák, der nun gerade aus dem Quellgebiet dieser methodischen Grundsätze zur Kunstgeschichte gekommen war, musste wohl in erster Linie auf das Denkmälermaterial stossen, das ein so glänzendes Substrat für ihre Betätigung bot. Von Werken der Miniaturmalerei ausgehend, hat er in den „Illuminatoren" eines der grössten Probleme der Kunst des späten Mittelalters: die Verbreitung des giottesken Stils im Norden, in ganz neuem, überraschendem Lichte dargestellt. Von diesem Werk gilt dasselbe wie von Wilhelm v. Vöges wundervollen „Anfängen des monumentalen Stils im Mittelalter": mag auch eine spätere Zeit seine Resultate im einzelnen berichtigen, durch neues Tatsachenmaterial verschieben, die mit genialer Intuition erfassten Grundzüge der geschichtlichen Erkenntnis bleiben unangetastet und das Werk wird seine unvergängliche Geltung als in sich geschlossenes Geistesdokument für alle Zeit bewahren.

Diese Arbeit ist zugleich ein sprechendes Zeugnis für Dvořáks so bezeichnende Art, aus dem konkret erfassten Kleinen ins Grosse, Zusammenfassende, mächtige geschichtliche Räume Umspannende zu streben. Eine Gruppe von böhmischen Handschriften des späten Mittelalters wird ihm zum Anlass der Eröffnung einer

grandiosen Perspektive, die nicht nur weite Strecken der künstlerischen Welt, sondern des allgemeinen abendländischen Geisteslebens im 14. Jahrhundert erschliesst. Nur ein Geist von seiner Eigenart konnte so kühne Brücken bauen, deren stolze Bögen weit entlegene Regionen miteinander verbinden, ohne dass jemals der geringste Anschein leerer Konstruktion erweckt würde. Alles ist gefüllt und gerundet in seiner Darstellung; Stein fügt sich an Stein in diesem imposanten Bauwerk, nirgends klafft eine Lücke, ein Fehler oder Trugschluss in der Beweisführung, alles schliesst sich zu volltönender Einheit zusammen.

Zeigt die strenge Anwendung der kritischen Grundsätze den Denkmälern gegenüber und die Grosszügigkeit in der Aufdeckung der Italien durch das Medium Avignon mit der französischen und der westlich orientierten böhmischen Malerei verbindenden Entwicklungslinie Dvořák in den „Illuminatoren" als den geistesverwandten Schüler seiner beiden grossen Lehrer, so tritt doch bereits, und zwar in dieser Arbeit vielleicht deutlicher als irgendwo, ein dritter Zug auf, der etwas Neues bedeutet. Man könnte jene erste Periode von Dvořáks Werdegang, die durch die „Illuminatoren" bezeichnet wird, die h i s t o r i s c h e im weitesten Sinne des Wortes nennen. Er zeigt sich da als H i s t o r i k e r nicht nur in der meisterhaften Beherrschung der in der allgemeinen Geschichtswissenschaft gewonnenen methodischen Grundsätze, was man ja um die gleiche Zeit auch bei Wilhelm v. Vöge und Adolph Goldschmidt beobachten kann. Er bringt aus dem anderen Gebiet noch viel mehr mit: jene Weite und U n i v e r s a l i t ä t d e r g e i s t i g e n O r i e n t i e r u n g, die den tiefsten Grundzug seines Wesens ausmacht und seine geistige Bahn vom Beginn bis zum Ende kennzeichnet. Ebenso wie in seiner literarischen Produktion bis zu den „Illuminatoren" allgemein historische Themen eine gleich grosse, vielleicht noch grössere Rolle spielen als speziell kunstgeschichtliche, so legt dieses grosse Erstlingswerk Zeugnis ab von einem Geist, der in den politischen, wirtschaftlichen, sozialen, religiösen und literarischen Fragen des Mittelalters nicht minder bewandert ist als in den künstlerischen. In eigenartiger Klarheit enthüllt sich bereits in diesem Jugendwerk das geistige Bild des ganzen Forschers: die Weite und Grosszügigkeit seines historischen Empfindens, das nicht auf ein enges Fachgebiet eingeschränkt ist, sondern die G e s a m t h e i t d e r g e s c h i c h t l i c h e n W e r t e d e r V e r g a n g e n h e i t umfasst. Sein Geist vermochte mit allem mitzuschwingen, alles zu begreifen, was durch seinen inneren Wert Anrecht auf Fortdauer im menschlichen Gedenken hat. Etwas jugendlich Grossartiges liegt über den „Illuminatoren" und dieser ganzen „historischen Periode", in der die unendliche Fülle, der Reichtum der geschichtlichen Erscheinungen auf den Forscher einströmen, noch nicht so verarbeitet zu abgeklärter Konsequenz wie in seiner Spätzeit, aber doch deren geistesgeschichtlichen Universalismus vorausnehmend. Die Gedanken und Beobachtungen drängen sich in langen, vielgliedrigen Ketten, die das konkrete Thema umziehen und einen weiten geschichtlichen Raum darum schaffen. Dabei ist diese Denkweise weit entfernt von aller kulturgeschichtlichen Polyhistorie

und schematischen Geschichtskonstruktion im alten Sinne. Niemals wird das Grundthema vom Beiwerk überwuchert, sondern immer behält es seine Geltung als Leitmotiv der Darstellung. Nicht durch die Materialität ihrer Fülle wirken die Beobachtungen, sondern dadurch, wie sie sich organisch um den leitenden Gedanken gruppieren, seiner Melodie einen mächtigen Resonanzboden schaffend.

Es wurde oben gesagt, dass diese Universalität der geistigen Orientierung im Rahmen einer allen strengen Forderungen methodischer Exaktheit entsprechenden kunstgeschichtlichen Arbeit etwas Neues bedeutete. Das könnte angesichts der Bedeutung Riegls für die geistesgeschichtliche Synthese als unzutreffend erscheinen. Doch ist zu bedenken, dass jenes Werk, in dem Riegl zum ersten Male die Resultate seines synthetischen Denkens niederlegte: die „Spätrömische Kunstindustrie", im gleichen Jahre erschien wie die „Illuminatoren", Dvořák also bei deren Niederschrift noch nicht durch dieses Fundamentalwerk der modernen Kunstgeschichte beeinflusst worden sein kann. Die universelle Orientierung, die für beide Forscher kennzeichnend ist, ist das Resultat einer verwandten geistigen Bestimmung und Veranlagung und wurde bei Dvořák nicht erst durch das Schülerverhältnis, in dem er zu Riegl stand, geweckt, sondern war von Anbeginn vorhanden, so sehr sie auch durch das schicksalhafte Zusammentreffen mit dem Begründer der neueren Kunstgeschichte als historischer Geisteswissenschaft genährt worden sein mag. Auch durch Wickhoff konnte sie ihm nicht vermittelt werden, dessen synthetische Bestrebungen das Nachbargebiet der Literaturgeschichte niemals überschritten.

So wichtig und geeignet auch die Miniaturmalerei als Gegenstand der Anwendung und Entwicklung exakter methodischer Grundsätze der Forschung war, so wäre es doch falsch zu glauben, dass dieses Moment allein den jungen Forscher veranlasste, sich mit ihren Problemen auseinanderzusetzen. Dvořák besass ein viel zu lebendiges und unmittelbares künstlerisches Empfinden, als dass er allein nach dem Gesichtspunkt der methodischen Erfordernis seine Stoffwahl getroffen hätte. Wie er selbst sagte, ist jedes Kunstwerk nicht nur eine abgeschlossene, der Geschichte angehörige Tatsache, sondern eine lebendig fortwirkende Kraft, ein Gegenwartswert. Wenn auch der Weg der Forschung durch unverrückbare Grundsätze geleitet wird, so liegt doch der Wahl der Probleme und Gegenstände das subjektive künstlerische Empfinden des Forschers und seiner Zeit zugrunde. Und die spätmittelalterliche Kunst, die in den Werken der Buchmalerei so leuchtende Farbenmärchen geschaffen hat, mit der traumhaften Zartheit und Grazie ihrer Gestalten, in denen die strenge Formenabstraktion des hohen Mittelalters durch Momente der Beobachtung des subjektiven Seelenlebens und der natürlichen Welt aufgelockert wird, stand seinem persönlichen Kunstempfinden besonders nahe.

Seine folgende Arbeit führte ihn in der gleichen Bahn weiter. Was für eine starke und innige Kraft des Erlebens er den Kunstwerken, aus denen er seine Probleme schöpfte, entgegenbrachte, bezeugen seine wunderschönen Worte von der „weihe-

vollen Stimmung" in Jan van Eycks Bildern, die mit lautlosen Schwingen die Figuren zu umschweben scheint und den Beschauer in ein Reich versetzt, wo Leidenschaften verstummen und alles sonntäglich sich verklärt. So schrieb Dvořák nahezu zwei Jahrzehnte später über die geistige Stimmung der Kunstwerke, denen seine zweite grosse Jugendarbeit gewidmet war. Niemals waren bei seinem Schaffen Überlegungen der methodischen Rationalität der Ausgangspunkt, sondern immer der Inhalt des künstlerischen Erlebnisses.

„Das Rätsel der Kunst der Brüder Van Eyck" erschien zwei Jahre nach den „Illuminatoren". Sein Schöpfer tritt uns nicht mehr als derselbe wie in der grossen Erstlingsarbeit entgegen. Die Behandlung und Vertiefung des konkreten kunstgeschichtlichen Problems nimmt einen viel grösseren Raum ein, die Fragen der Kritik und des im einzelnen präzisierten Entwicklungsverlaufs überwiegen die Aufrollung des grossen historischen Gesamtbildes. Schon der Charakter des Problems legte diese neue Einstellung nahe; doch hätte Dvořák niemals ein solches Problem aufgegriffen, wenn es ihm nicht inneres Bedürfnis gewesen wäre, sich aufs eingehendste mit den Gedankengängen stilistischer Analyse und Kritik auseinanderzusetzen. Wie sein Lehrer Riegl war er immer bestrebt, sich prinzipielle Klarheit über Weg und Ziel der Forschungsarbeit zu verschaffen, und so schickte er der eigentlichen Untersuchung eine methodische Einleitung voraus, die überaus wichtig ist als erkenntnistheoretische Festlegung und Formulierung seines damaligen wissenschaftlichen Standpunktes.

Aus dieser Einleitung spricht das Selbstgefühl der Generation, die die Kunstgeschichte aus einer zweifelhaften Zwischenstellung zwischen systematischer Ästhetik, kulturgeschichtlichem Enzyklopädismus und abstrakter Geschichtskonstruktion auf das Niveau einer autonomen historischen Wissenschaft erhoben hatte. Sie bedeutet die Absage an alle früheren Betrachtungsweisen: an den Dogmatismus der romantischen Geschichtskonstruktion, der die Kunst als ein Resultat zahlloser anderer Faktoren — Glieder im dialektischen Gesamtbau eines abstrakten Geistesbegriffs — zu begreifen, an den Positivismus der Milieutheorie, der aus einer Summe realer Gegebenheiten Resultate des Geisteslebens zu erklären sucht, an alle soziologischen Theoreme, die in der Kunst das Produkt bestimmter nationaler, wirtschaftlicher und politischer Voraussetzungen erblicken, an die Kulturgeschichte, der sie nur zur Illustration eines antiquarisch orientierten Gesamtbildes vergangener Zeiten dient. Das entwicklungsgeschichtliche Denken feiert seinen Triumph. Der Begriff der Kausalität ist der Schlüssel zum Verständnis aller geistigen und künstlerischen Werte der Vergangenheit. Alles Geschehen vollzieht sich mit der Notwendigkeit der historischen Logik, wo in geschlossener Kette ein Glied das andere bedingt. Und die Erkenntnis dieser Notwendigkeit bedeutet zugleich die Erkenntnis und Offenbarung der letzten Geheimnisse des geschichtlichen Werdens. „Wie uns die Scholastik gelehrt hatte, logische Gedankenketten herzustellen, so lehrte uns die moderne Wissenschaft, nach und nach die Tatsachen in einzelne vom Standpunkte

der wirklichen oder als wirklich angenommenen Kausalverbindung zwingende
Entwicklungsketten umzusetzen. Unter dem Einflusse der exakten Forschungs-
methoden lernten wir nach und nach — bewusst oder unbewusst — in wissenschaft-
lichen Untersuchungen eine Tatsache nie als eine vereinzelte Erscheinung, sondern
stets als ein Glied in einer bestimmten Aufeinanderfolge von Tatsachen derselben oder
verwandter Art zu betrachten. Es ist dies nach unserer Überzeugung die wichtigste
und bleibendste Errungenschaft, zu welcher der nach Erkenntnis ringende menschliche
Geist in neuerer Zeit gelangte, der älteren dogmatisch-deduktiven Wissenschaft
gegenüber so neu und epochal, als es nur die Scholastik dem frühmittelalterlichen
Enzyklopädismus gegenüber gewesen ist." Und diese ganze wissenschaftliche
Gesinnung hat vielleicht ihre prägnanteste Formulierung in dem Satze gefunden:
„Jede geschichtliche Bildung ist ein Glied einer bestimmten geschichtlichen Ent-
wicklungskette und bedingt durch die vorangehenden Bildungen derselben Materie —
so lautet die Voraussetzung und der Berechtigungstitel der modernen exakten
Wissenschaft."

Das Problem stellte zunächst die konkrete Aufgabe der Klärung von Attributions-
fragen. Man konnte ihnen nur auf dem Wege sorgfältiger stilkritischer Analyse
nähertreten. Dvořák führte sie unter Zugrundelegung der in Wickhoffs Schule
allgemein angewendeten analytischen Methode durch. Die Stilkritik aber führt
ihn weiter. Auf der Basis ihrer Resultate entfaltet sich eine neue Auffassung von
der Genesis des nordischen Naturalismus am Beginn der neueren Zeit. Der Lösung
des kritischen Rätsels folgt die des entwicklungsgeschichtlichen. Das „Wunder"
der Entstehung des neuen malerischen Stils findet seine Erklärung durch den Nach-
weis seiner Wurzeln in den naturalistischen Problemen, die mit steigender Bedeutung
die Kunst des späteren Mittelalters erfüllen. Die Konsequenz und alle bisherigen
Erklärungsversuche in Frage stellende Voraussetzungslosigkeit von Dvořáks Denken
hat ihn zur Aufdeckung dieser mächtigen Entwicklungskontinuität geführt. Strengste
Konzentration auf die eigentlich kunstgeschichtlichen Probleme, scharfe Abgrenzung
gegen alle Nachbargebiete, Einstellung auf die wesentlichsten Fragepunkte der
stilistischen Entwicklung waren ihre Vorbedingung: „Das eigentliche und wichtigste
Substrat der Geschichte der Kunst, wenn sie mehr sein soll als Künstlergeschichte,
ist die Entwicklung der formalen Darstellungsprobleme."

So stehen die beiden Momente der künstlerischen Kritik und Entwicklung als
die beherrschenden im Vordergrund dieser Periode von Dvořáks geistigem Werde-
gang. Man könnte sie deshalb auch die Periode des entwicklungsgeschichtlichen
Kritizismus nennen. Die genetische Betrachtung der künstlerischen Darstellungs-
probleme bildet ihren hauptsächlichen Inhalt. In ihrem Hauptdokument, dem
„Rätsel", haben die Ansätze zu einer universalgeschichtlichen Betrachtungsweise,
wie sie die „Illuminatoren" zeigten, keine Fortsetzung gefunden. Der Gedanke des
Entwicklungszuges künstlerischer Errungenschaften durch die Jahrhunderte be-

herrscht den Schlussteil des Rätsels ebenso wie den gleichzeitigen Aufsatz „Les Aliscans" (Wickhoff-Festschrift)[2].

Besonders die formanalytischen Stellen des „Rätsels" zeigen Dvořák deutlich unterm Einflusse Wickhoffs. Nicht nur das äusserliche Moment der Anwendung der Morelli'schen Methode als Grundlage der Kritik, sondern der ganze Aufbau, die Struktur der formalen Interpretation legen Zeugnis von der starken Wirkung ab, die die eindrucksvolle Erscheinung des grossen Pädagogen auf ihn ausübte. Wickhoff war als Lehrer und Schulgründer eine einzigartige Persönlichkeit. In i h r e m Bannkreise sehen wir Dvořák in seiner früheren Zeit, besonders was alle Fragen der formalen Interpretation und der Entwicklungsgeschichte der Darstellungsprobleme betrifft. Riegls grosse Denkergestalt, die ja später eine viel tiefere, nicht in unmittelbarem Einfluss sich äussernde Bedeutung für ihn gewinnen sollte, nahm damals im Rahmen der Wiener Schule eine etwas vereinsamte und abseitige Stellung ein. Dass das Problem des N a t u r a l i s m u s die zentrale Frage des „Rätsels" bildet, ist sicher nicht ohne die Einwirkung von Wickhoffs Geistesrichtung erklärbar. Naturalismus und Impressionismus, die Hauptfaktoren des künstlerischen Zeitwollens des späteren 19. Jahrhunderts, waren auch Gegenstand der vorzüglichsten künstlerischen Sympathien Wickhoffs und kommen überall bei Wahl und Behandlung seiner Probleme zum Ausdruck. Sein Hauptwerk steht in ihrem Zeichen und, wie sein Schüler Dvořák nach seinem Tode über seine literarischen Pläne berichtete, hegte er die Absicht der Ausarbeitung einer grossen umfassenden Geschichte des Naturalismus. Wenn er auch nicht zur Durchführung dieses Werkes gelangte, so ist doch dessen leitender Gedanke als ideeller Grundzug in den ausgeführten Arbeiten nicht zu verkennen. Dieses Zugrundeliegen eines umfassenden Leitgedankens verbindet auch Dvořáks Arbeiten zu einer inneren Einheit, lässt sie nicht als disparate Gelegenheitsäusserungen erscheinen, sondern als Stationen eines grossen Entwicklungsablaufs, der sie dem Sinne nach zu einer zyklischen Folge zusammenschliesst. Wenn es zunächst den Anschein hat, als ob auch Dvořák seiner Problemwahl malerischen Impressionismus und Illusionismus zugrunde legen wollte, so werden wir darin gewiss eine Einwirkung von Wickhoffs Denkweise sehen können. Das gilt von seinen ausführlichen Rezensionen (eigentlich selbständigen Abhandlungen) zur Geschichte der deutschen und niederländischen Malerei des 15., von seinen Aufsätzen über spanische Bilder des 17. und über impressionistische Maler des 19. Jahrhunderts; ja in seiner Stellung zum Problem des spätantiken Illusionismus kommt diese Orientierung noch einmal ziemlich spät (Palazzo di Venezia, 1909) zum Ausdruck. Wenn wir heute auf Dvořáks Lebenswerk zurückblicken und zu der Erkenntnis kommen, dass doch nicht der Entwicklungsgedanke der malerischen Formprobleme es ist, der seinen Abhandlungen, die Zeit von der ausgehenden Antike bis zur Gegenwart umspannend, in erster Linie die Einheit des inneren sinnvollen Zusammenhangs verleiht, sondern andere, tieferliegende Momente universeller Natur, so ist das ebensosehr ein Resultat der Eigenart von

Dvořáks geistiger Persönlichkeit wie der allmählich beginnenden inneren Annäherung an den grössten Geist, den die Wiener Schule hervorgebracht hat: an A l o i s R i e g l[3].

Aus der nun folgenden Periode, die zeitlich die ausgedehnteste ist, besitzen wir kein umfassendes literarisches Werk, wie aus den früheren und der letzten, das ihre geistige Grundstimmung in typischer Zusammenfassung verkörperte. Das hat einen äusseren und einen inneren Grund. Der äussere Grund ist der Beginn von Dvořáks Tätigkeit als Lehrer und Organisator. Dvořák nahm seine Pflichten als akademischer Lehrer überaus ernst. Seine Vorlesungen waren weder Improvisationen noch Material-referate, sondern bis in den letzten Gedanken durchgeführte literarische Arbeiten. Er legte sie alle schriftlich nieder, und da er, in ständiger Entwicklung begriffen, sich niemals selbst wiederholte, sondern seinen Standpunkt immer weiter ausbaute, so ist heute in seinem Nachlass eine Fülle von Manuskripten vorhanden, die der Herausgabe harren und in ihrem Zusammenhange ein gewaltiges Bild der gesamten Kunstentwicklung von der ausgehenden Antike bis zum 19. Jahrhundert entrollen[4]. Sie bilden in ihrer Gesamtheit ein wissenschaftliches Œuvre einziger Art, dessen Reichtum umso überraschender ist, als er in keinem Verhältnis zu dem steht, was der Gelehrte zwischen 1903 und 1918 tatsächlich publizierte, so gross auch die Fülle dieser kleineren Abhandlungen und Aufsätze ist. Wird Dvořáks schriftlicher Nachlass einmal vollständig publiziert sein, dann wird es erst für den, der seine Vorlesungen nicht von Anbeginn verfolgte, möglich sein, sich das richtige Bild von seiner geistigen Entwicklung in dieser Zwischenzeit zu schaffen. Das im Folgenden skizzierte will nicht mehr als ein Rekonstruktionsversuch sein. Parallel mit seinem Beruf als akademischer Lehrer geht seine Tätigkeit als Organisator der staatlichen Denkmalpflege, deren Betreuung ihm Riegl auf dem Sterbebette anvertraut hatte. Der innere Grund aber, dass Dvořák seine wichtigsten literarischen Arbeiten dieser Zeit nicht publizierte, ist der, dass er wohl selbst die innere Nötigung einer neuen Orientierung, einer tieferen Verarbeitung und Durchdenkung der Probleme, überhaupt einer neuen geistigen Einstellung empfand. Er hegte gleichsam eine ehrfürchtige Scheu davor, die noch im Fluss befindlichen Ideen und Probleme publizistisch festzulegen, ehe sie zu ihren letzten Konsequenzen durchdacht und abschliessend formuliert worden wären. Als er wieder ein grösseres Werk veröffentlichte, da hatte sich diese innere Wandlung bereits vollzogen und als ihr Resultat trat das geschlossene Bild einer neuen Wissenschaft zutage.

Als Dokument steht gleichsam am Eingange der nächsten Periode Dvořáks sein Nachruf für Alois Riegl[5]. Er ist mehr als ein blosser Nachruf, er ist auch ein Bekenntnis der eigenen Anschauung vom Wesen der Kunstgeschichte. Aus ihm erfahren wir, was Riegl für Dvořák von Anbeginn bedeutet hat, und ahnen, welche neue Bedeutung er für ihn gewinnen sollte. Die beiden Momente der historischen Kritik und der Entwicklungsgeschichte, die Angelpunkte der methodischen Schulung von Dvořáks Jugend, erscheinen wieder mit besonderem Nachdruck betont, doch

daneben finden wir Andeutungen, dass Riegls Gedankenwelt auch bald durch Verleihung eines neuen Inhalts für ihn Bedeutung gewinnen sollte. Er sagt da, dass es Gelehrte gäbe, die ihr Leben lang ein und dieselbe Abhandlung schrieben, wenn sie auch Stoff und Umfang ihrer Arbeiten wechselten, wogegen Riegls sämtliche Werke e i n e r Aufgabe zu dienen scheinen, dabei aber eine Vielfalt an neuen Wegen und Resultaten offenbaren. Im Gegensatze zu Wickhoff, dessen Themenwahl und Problemstellung aus dem künstlerischen Empfinden des impressionistischen Zeitalters herauswuchs, bevorzugte Riegl jene Phasen und Phänomene der Kunstentwicklung, die bislang die Stiefkinder der Wissenschaft gewesen waren, die als Zeiten des Verfalls oder der barbarischen Unentwickeltheit gegolten hatten: die ausgehende Antike diesseits des Bereichs der „Wiener Genesis“, das frühe Mittelalter, der Barock. Im „Holländischen Gruppenporträt“ z. B. legt er besonderen Nachdruck auf Manierismus und Klassizismus in der holländischen Malerei, deren Sinn auch heute noch der allgemeinen Erkenntnis verschlossen ist. Wenn Riegl auch selbst in theoretischer Rechtfertigung darauf hinzuweisen pflegte, dass er, um die „Lücken in unserer Kenntnis der allgemeinen Kunstgeschichte der Menschheit zu schliessen“, sich diesen vernachlässigten Perioden zuwende, so ist diese methodische Überlegung doch ebensowenig wie bei Dvořák der primäre Anlass der Stoffwahl, sondern eine stärkere Erlebnisfähigkeit für jene Phänomene, deren Sinn nicht so sehr in Errungenschaften der formalen künstlerischen Gestaltung beschlossen ist, als sie Dokumente einer neuen geistigen Auffassung bilden. Und darin eilte Riegl dem Kunstempfinden seiner Zeit voraus. So strenge er auch, namentlich in der „Kunstindustrie“, die Behandlung der formalen Probleme als das eigentümliche Arbeitsgebiet der Kunstgeschichte den anderen gegenüber abgrenzte, so erscheinen sie bei ihm doch immer auf dem grossen Hintergrund der Gesamtheit des geistigen Lebens und seiner Inhalte. So gewinnt es besondere Bedeutung, wenn Dvořák mit Nachdruck auf die „freudevolle Zuversicht“ hinweist, mit der Riegl in seinem Aufsatze „Kunstgeschichte und Universalgeschichte“ auf die universalgeschichtliche Betrachtung der Kunstgeschichte als „Beitrag zur Lösung des grossen Welträtsels, dessen Bezwingung im letzten Grunde jede menschliche Wissenschaft zum Ziele hat“, seine Hoffnung setzte. Sollte sich doch im Laufe des folgenden Jahrzehnts eine bis dahin ungeahnte Weiterbildung von Dvořáks eigener Betrachtungsweise in diesem Sinne vorbereiten.

Die Beschäftigung mit den Problemen der spätantiken und mittelalterlichen Kunst einer-, der Barockkunst andrerseits spielt in dieser Zeit eine erhöhte Rolle in Dvořáks Schaffen. Ausser in der Publikation über den Palazzo di Venezia ist wieder das wichtigste unserer heutigen Kenntnis Zugängliche in verstreuten Aufsätzen und in Referaten für die „Kunstgeschichtlichen Anzeigen“ enthalten. Das verklärte Reich der christlichen Antike, das „barbarische“ Kunstwollen der Völkerwanderungszeit, das Sichdurchringen neuer Formenwelten in karolingischer und romanischer Periode, das Nachleben des antiken Objektivismus im oströmischen Kunstkreis und seine

Einflussnahme auf das Abendland, — alle die Gebiete und Fragen, mit denen sich Riegl so intensiv beschäftigt hat, werden nun Gegenstand seiner tiefschürfenden Forschertätigkeit. Dazu tritt noch, als sein eigenes, subjektiver Wahl entsprungenes Arbeitsgebiet, die nordische Kunst des hohen Mittelalters, die sein weiteres Schaffen mit einem machtvollen Crescendo erfüllt. Wie viele Fragen, die in einem undurchdringlichen, verworrenen Dunkel lagen, deren Behandlung über Rätselraten nicht hinausgelangt war, hat er doch in einfachster, plausibelster Weise gelöst, nicht etwa durch epochemachende neue Materialfunde, sondern durch die Tiefe seines Blicks, der das längst Bekannte durchdrang und neu interpretierte. Die formalen Probleme des Kunstschaffens stehen dabei wohl im Vordergrunde. Was den Unterschied gegen früher ausmacht, ist der viel umfassendere Horizont des künstlerischen Empfindens, die bedeutend gesteigerte Fähigkeit der Aufnahme und des Nacherlebens der verschiedensten künstlerischen Werte, die in ihrer Autonomie und Unvergleichbarkeit viel tiefer erfasst und begriffen werden. Dieser grosszügigen und umfassenden Art der Behandlung der formalen Probleme liegt eine geänderte Vorstellung des geistigen Gesamtbilds der einzelnen Perioden latent zugrunde, die jetzt wohl noch nicht eingehend formuliert wird, aber deren Züge im Lauf der folgenden Jahre immer stärker das Entwicklungsbild der Formprobleme durchwachsen. So könnte man diese ganze Periode von Dvořáks Entwicklung als die formproblemgeschichtliche auf latenter geistesgeschichtlicher Basis bezeichnen.

Eines wichtigen und für diese Zeit besonders aufschlussreichen Aufsatzes sei speziell gedacht: „Francesco Borromini als Restaurator"[6]. Er behandelt das Problem der Auseinandersetzung des Barockzeitalters mit historischen künstlerischen Werten in einem konkreten Fall. Wie der geniale barocke Architekt gelegentlich der Aufgabe des Umbaues eines altchristlichen Kirchenraums mit mittelalterlichen Denkmälern die alten Elemente nicht zerstört, sondern sie erhält, aber in einen neuen künstlerischen Zusammenhang einfügt und so eine neue Schöpfung zustandebringt, in der die alten Elemente als lebendige Werte fortdauern, wird er zum typischen Repräsentanten jener geistigen Auffassung historischer künstlerischer Werte, die Riegl wie Dvořák als eines der bezeichnendsten Symptome des Subjektivismus des Barock wie der ganzen neueren Zeit darstellten. Die Schöpfungen der Vergangenheit finden so wie sie sind, ohne Veränderung, Aufnahme in die neue Gesamtheit, die sie ebenso in ein alle Zeiten umfassendes geistiges Universalbild einschliesst wie sie sie im optischen Fernbild des räumlichen Gesamtkunstwerks vereinigt. Das historische Verhalten wird zur Quelle neuer künstlerischer Gegenwartswerte.

Für Riegl wie für Dvořák war das, was sie als Leiter der staatlichen Denkmalpflege zu leisten hatten, Schaffen lebendiger geistiger Werte. Es ist hier nicht der Platz, des näheren auf Dvořáks unschätzbare organisatorische Tätigkeit auf diesem Gebiete, auf das, was er für Erhaltung und Inventarisierung des Kunstbesitzes des alten Österreich getan hat, einzugehen. Nur die prinzipielle Bedeutung, die dem im

Gesamtbilde seiner geistigen Entwicklung zukommt, sei kurz erörtert. Die Denkmal-
pflege wurde ihm zur angewandten Wissenschaft. Die Beschäftigung mit ihr ist
ebenso ein Ausfluss seines historischen Empfindens wie seine akademischen Vor-
lesungen und seine literarischen Werke. Ebenso wie die Summe aller Leistungen des
menschlichen Denkens der Vergangenheit für ihn ein Born ewig lebendiger geistiger
Anregung und Erhebung war, so bedeutete für ihn die Summe der künstlerischen
Schöpfungen, auch der kleinsten und unscheinbarsten, einen unvergänglichen Schatz
künstlerischen Genusses und künstlerischer Inspiration. Ein bemerkenswertes Ab-
weichen seines Standpunkts von dem Riegls macht sich da geltend. Dvořák sah in
Riegls theoretischer Rechtfertigung der Denkmalpflege[7], dass das historische Kunst-
produkt durch seinen „Alterswert" Anrecht auf Schutz und Erhaltung habe, noch
ein Nachwirken des Zeitalters des wissenschaftlichen Historismus und stellte dem
das Postulat der Erhaltung des stets lebendigen künstlerischen Organismus gegenüber,
der nicht nur historischen Alters-, sondern unaufhörlich wirkenden Gegenwarts-
wert habe[8]. In Wahrheit jedoch ist Riegls Begriff des „Alterswertes" keineswegs
ein Residuum aus einer vergangenen geistigen Epoche, sondern, wie so oft bei dem
grossen Gelehrten, die tiefsinnige Antizipation einer erst heute sich durchringenden
Erkenntnis, zu der Dvořák in seiner letzten Periode unabhängig auf anderem Wege
gekommen ist und in der er, vielleicht ohne sich dessen voll bewusst zu werden, doch
schliesslich mit Riegl sich getroffen hat.

Die Reihe der Vorlesungen, die Dvořák in diesen Jahren hielt, ist ein Spiegel
der Vielseitigkeit seiner geistigen Interessen auf künstlerischem Gebiet. Er pflegte
innerhalb eines gewissen Zeitraums das ganze Gebiet der Kunstgeschichte vom
Beginn der christlichen Ära bis ins 19. Jahrhundert durchzunehmen, wiederholte sich
aber dabei nie, sondern wechselte immer Thema und Problemstellung. Wir finden
da neben seinen grossen Hauptvorlesungen über die Kunst des Mittelalters und der
neueren Zeit ein Kolleg über die Geschichte der reproduzierenden Künste (1913),
über Tizian und Tintoretto (Sommer 1914), über die Entwicklung der modernen
Landschaftsmalerei (1914/15), über die altniederländische Malerei (Sommer 1915).
Die wichtigsten Kollegien dieser Periode sind wohl die in den aufeinander-
folgenden Wintersemestern 1912—1914 gehaltenen über die Barockkunst, über die
abendländische Kunst des Mittelalters und über die italienische Skulptur und Malerei
im 14. und 15. Jahrhundert. Das Mittelalterkolleg hat unter ihnen besondere
Bedeutung. Es ist aus einer neuen Stellungnahme zu jenem mächtigen Kunstgebiet
von „programmatischer Bedeutung und Selbständigkeit" heraus entstanden, das
frühere Zeiten als ein Interregnum in der Entwicklung betrachtet oder in eine
Enzyklopädie von chronologisch aneinandergereihten Lokalgeschichten aufgelöst
hatten. Ein intensives Bewusstsein der künstlerischen und geistigen Forderungen der
Gegenwart spricht aus den Worten von der neuen Aktualität, die die mittelalterliche
Kunst für uns zu erhalten beginnt, nachdem das Zeitalter des Materialismus und

Positivismus überwunden wurden und eine neue idealistische Strömung auf allen
Gebieten, sowohl denen der Kunst und des Geisteslebens, wie denen der realen
Lebensgestaltung eingesetzt hat. Aus diesem lebendigen Gegenwartsempfinden heraus
begreift Dvořák die mittelalterliche Kunst als eine mächtige künstlerische Einheit, die
er in breitem Strom aus den Grundlagen der späten Antike heraus sich entwickeln
lässt. Diese neue Einstellung schien ihm auch eine neue Erörterung der Aufgaben und
Ziele der Kunstgeschichte zu erfordern und so schickte er in den ersten drei Vor-
lesungen eine prinzipielle Betrachtung voraus, die bald darauf in etwas geänderter
Gestalt als Aufsatz erschien[9]. Er grenzt darin den Begriff der Kunstgeschichte als
einer historischen Wissenschaft, deren Gegenstand das geschichtlich Einmalige ist,
gegen die Gesetzeswissenschaften der systematischen Philosophie und der Natur-
wissenschaft ab. Die Auswahl hat — Dvořák beruft sich da auf Eduard Meyers
Definition des „Historischen" — nach dem Gesichtspunkt der Wirksamkeit im
geschichtlichen Zusammenhang zu erfolgen. Die historische Entwicklung ist
Maßstab und Rechtstitel der geschichtlichen Betrachtung allein. „Die Kunst des
Mittelalters kann nur so lange als dekadent und primitiv erscheinen, als man sie
mit dem Maßstab der modernen oder der griechischen beurteilt."

Verfolgt man Dvořáks Entwicklung im Rahmen der Universitätskollegien dieser
Jahre, so nimmt man wahr, wie immer deutlicher die anfangs latente allgemein
geistesgeschichtliche Grundlage die Behandlung der formalen künstlerischen Probleme
durchdringt, und die Einleitung des Mittelalterkollegs enthält eine Stelle, an der
sich schon der Blick in den geistigen Bereich der letzten Periode eröffnet. „Nicht nur
in der formalen Gestaltung, sondern auch in dem allgemeinen geistigen Verhältnisse
zur Natur und zu den Menschen, zu ihren ethischen und intellektuellen Idealen, zu
ihren Gefühlen und Anschauungen, zum Glauben und zur Wissenschaft ist die Kunst
mit dem ganzen geistigen Leben einer bestimmten Periode auf das engste verknüpft
und bedeutet darin vielfach auch einen unmittelbaren Ausgangspunkt der Weiter-
entwicklung." Die adaequate Behandlung der künstlerischen Probleme erfordert
eine Betrachtung ihrer Verankerung in den leitenden Ideen des allgemeinen Geistes-
lebens. Damit ist die letzte Periode von Dvořáks Leben und Entwicklung eingeleitet:
die Periode der ideengeschichtlichen Synthese.

An diesem Wendepunkt, vielleicht dem wichtigsten in der Laufbahn des Gelehrten,
dürfte es geboten erscheinen, sich Dvořáks Verhältnis zu Riegl in seinen wichtigsten
Momenten klarzulegen, um einerseits ihre tiefe Gemeinsamkeit, andrerseits ihre
Gegensätzlichkeit und das, worin Dvořák über Riegl hinausging, richtig zu begreifen.

Mit der „Spätrömischen Kunstindustrie" ist Riegl zum Begründer der Kunst-
geschichte als synthetischer Geisteswissenschaft geworden. Der Schlussteil dieses
Werkes zieht die Summe all seines früheren Denkens. Die künstlerischen Probleme
sind danach nichts Isoliertes, sondern sie werden, ebenso wie alle anderen Äusserungen
des geistigen Lebens der Menschheit, von dem Strom einer einheitlichen Welt-

anschauung getragen, der den tiefsten Erklärungsgrund aller geschichtlichen Erscheinungen bildet. Dieser Grundstrom ist eine ideelle Abstraktion, die ihre reale Verkörperung in den einzelnen Gebieten des politischen, wirtschaftlichen, religiösen, künstlerischen und allgemein geistigen Lebens findet. Wie ebensoviele Oberströme bewegen sich diese, von der gleichen ideellen Grundkraft getragen, parallel nebeneinander hin, ohne im Verhältnis gegenseitiger Kausalität zu stehen. Wenn wir in den verschiedenen Äusserungen des geistigen Lebens einer Zeit ein gemeinsames Wollen erblicken, so ist der Grund dafür nicht in einem Verhältnis der kausalen Abhängigkeit der übrigen Gebiete von einem oder einigen wenigen, die ihren ideellen Gehalt den anderen aufgenötigt hätten, zu suchen, sondern eben in dem Bedingtsein aller Gebiete durch jene ideelle Grundströmung, die ihren tiefsten Inhalt bildet. So sagt Riegl, dass die eigentlichen Probleme der Kunstgeschichte wohl die der Erscheinungen von Form und Farbe in Ebene und Raum wären, d. h. also die „formalen", dass aber zum tieferen Verständnis ihrer Bedeutung die Erscheinungen auf anderen Gebieten des Geisteslebens, religiöse, philosophische, dichterische herangezogen werden müssen, da wir in ihnen vielfach Erkenntnisse ideeller Momente besitzen, die uns auf künstlerischem Gebiet noch verschlossen sind, durch ihre vergleichende Betrachtung aber wohl erschlossen werden können. So erhellen sich die einzelnen Gebiete wechselseitig und lassen klarer ihren Grundgehalt an gemeinsamen Ideen zutagetreten. Diese Ideen bedeuten nun für Riegl letztes Ziel und Inhalt aller geschichtlichen Forschung. Im Hintergrunde seiner Lebensarbeit steht als ideales Ziel die Durchführung der grossen Ideengeschichte. Am Beginn ihrer Verwirklichung hat ihn ein früher Tod ereilt.

Riegl hat das entwicklungsgeschichtliche Denken zum geschichtsphilosophischen erweitert. Sein ganzes grandioses System baut sich auf zwei Paaren entgegengesetzter Begriffe auf: Objektivismus — Subjektivismus, taktisch — optisch. Objektivismus und Subjektivismus sind die beiden äussersten Entwicklungspole des geistigen Gesamtverhaltens im Bereich der Geschichte. Taktisch (haptisch) und optisch sind seine Äusserungsformen in der bildenden Kunst, wobei der Begriff „taktisch" dem Objektivismus, der Begriff „optisch" dem Subjektivismus in einer Art prästabilierter Harmonie zugeordnet erscheint. Doch kann sich auch ein Zeitalter objektivistischer Grundstimmung optischer Ausdrucksmittel in der bildenden Kunst bedienen und umgekehrt eines subjektivistischer Grundstimmung taktischer Ausdrucksmittel, wodurch die Begriffe des „relativen Objektivismus" und „relativen Subjektivismus" entstehen.

Der extreme Objektivismus verkörpert sich für Riegl in der altorientalischen Kunst. Von dieser an ist der Lauf des künstlerischen Geschehens auf das Ziel des extremen Subjektivismus gerichtet, der Riegl in der Kunst seiner eigenen Zeit verwirklicht erscheint. So zieht das gesamte Kunstwollen unserer geschichtlichen Welt als mächtiger Strom auf ein geschichtsphilosophisch bestimmtes Endziel los.

Auf diesen beiden Begriffspaaren sind alle geschichtlichen Definitionen Riegls im wesentlichen aufgebaut. Mit ihrer lapidaren Einfachheit suchte er die kompliziertesten Erscheinungen zu erfassen. Das war nur bei einem Entwicklungsaufbau von eherner Strenge der Konsequenz möglich. Stählern fest ist das Gefüge des gedanklichen Aufbaus von Riegls Arbeiten, sowohl der grössten Bücher wie des kleinsten Aufsatzes. Jedes Wort ist mit Hinblick auf das Gesamtsystem gesagt; es gibt keine Stelle in seinen Schriften, wo er je sich selbst widersprochen hätte. Es ist verständlich, wenn diese unerbittliche Strenge der Systematik sich öfters über das Lebendige des historisch Einmaligen hinwegsetzt, der Einzeltatsache, die der in generellen Begriffen so schwer fassbare Duft und Schimmer des Individuellen, nur einmal so Gewesenen umspielt. Die Seele der Einzeltatsachen wird unter der Strenge des gedanklichen Gerüstes nur allzu leicht verwischt wie der farbige Staub auf Schmetterlingsflügeln oder Blüten.

Dvořáks Wesen fehlte diese systematische Strenge des philosophischen Denkens. Er war Historiker im höchsten Sinne des Wortes. Das Einmalige der geschichtlichen Tatsache, der in ihrer Individualität beschlossene Zauber wurde ihm zum künstlerischen Erlebnis und Inhalt seiner Wissenschaft. Daran änderte nichts die Tatsache, dass auch er auf die ideengeschichtliche Synthese losstrebte. Denn auch die zusammenfassenden Ideen und Entwicklungsgänge hatten für ihn nicht die Bedeutung von Exemplifikationen eines geschichtsphilosophischen Dogmas, dem das einzelne unwesentlich wurde, wenn es den „Sinn" des Ganzen erfasst zu haben glaubte, sondern von einmaligen historischen Tatsachen, die nur als solche hingenommen, künstlerisch erlebt und umschrieben, aber niemals in den letzten Gesetzen ihres Entstehens erklärt werden können, weil diese menschlicher Erkenntnis verschlossen sind. Wir können bei ihm ein allmähliches Abrücken von dem Begriff der zwingenden Notwendigkeit der entwicklungsgeschichtlichen Logik seiner Jugend wahrnehmen.

Dass Dvořák in diesem Empfinden Riegl diametral entgegengesetzt war, ist verständlich. Deshalb erweckte auch die von Heidrich geübte Kritik des Riegl'schen Systems ein so lebhaftes Echo in ihm. Die letzten Jahre vor dem Krieg waren für Dvořák die Zeit der intensivsten Auseinandersetzung mit Riegl. Bezeichnend für das geniale Seiner-Zeit-Vorauseilen von Riegls Gedankenflug ist, wie man ihn erst Jahre nach seinem Tode voll zu verstehen begann. Auch sein Schüler Dvořák machte da keine Ausnahme. Namentlich aus den Vorlesungen dieser Jahre ersehen wir, was für eine grosse Rolle Riegls Terminologie und Begriffswelt, Riegls Mittel der künstlerischen und geschichtlichen Interpretation in seinem Gedankengang spielen. Dabei hat ihre Anwendung durch Dvořák nichts von der ehernen Strenge und Konsequenz, von der dogmatischen Folgerichtigkeit ihrer Verkettung, die sie in den Werken ihres Schöpfers kennzeichnet. Sie ist bei Dvořák nicht frei von Widersprüchen. So schliesst z. B. Riegls System den Begriff der Naturnähe oder Naturferne des Kunstwerks als Maßstab der Interpretation völlig aus. Bei Dvořák jedoch ver-

mischt sich die Riegl'sche Begriffswelt mit Anschauungsformen des einer vergangenen Zeit angehörigen naturalistischen Impressionismus Wickhoffs. Aber man darf dabei nicht vergessen, dass Dvořák nicht die Strenge und Konsequenz eines Systems das Wichtigste bei seiner Art, Wissenschaft zu betreiben, war, sondern die Anschaulichkeit und intuitive Lebendigkeit des historischen Bildes. Seinen Geistesschöpfungen eignet die bildhafte innere Konsequenz des Kunstwerks, mögen sie auch zuweilen über die strenge Konsequenz des philosophisch geschulten Denkens sich hinwegsetzen.

Der Begriff und die Formel spielen in seiner sprachlichen Ausdrucksweise eine ebensogrosse Rolle wie in der Riegls, vielleicht gerade unter ihrem Einfluss. Aber ihre Bedeutung ist dabei eine ganz andere. Dvořáks Gedankengang komponiert in begrifflichen Kontraposten. Doch die Formel, der Begriff soll nicht alles erschöpfen wie bei Riegl. Was der einzelne verschweigt, offenbart sich in der Kontrapostierung mehrerer Begriffe. Das wesentliche und wertvolle der Erscheinung, ihre Einzigkeit wird von allen Seiten umschrieben und eingekreist durch das Aufzeigen, die Hypostasierung vieler Beziehungsmöglichkeiten, die dann in letzter Instanz abgelehnt werden, wegfallen, so dass nur das wenige wirklich Schlagende, Beziehungs- und Sinnvolle übrig bleibt, das die Erscheinung wissenschaftlich festlegt.

Durch das Lebendige, künstlerisch Intuitive der wissenschaftlichen Apperzeption hat Dvořák die Dogmatik des Riegl'schen Denkens überwunden. In dem Moment, wo die äusseren Berührungspunkte der beiden Denker abfielen, konnte die Offenbarung einer tieferen inneren Gemeinsamkeit beginnen.

Im Herbst 1915 begann Dvořák sein Universitätskolleg „Idealismus und Realismus in der Kunst der Neuzeit", das einen Umschwung seiner bisherigen Betrachtungsweise bedeutet. Dem rückblickenden Betrachter von heute ist die schrittweise Vorbereitung dieses keineswegs plötzlich sich vollziehenden Umschwungs in den vorausgehenden Jahren ohne weiteres ersichtlich, das ändert aber nichts an der Tatsache, dass die jetzt einsetzende i d e e n g e s c h i c h t l i c h e S y n t h e s e etwas in seiner Art und Ausdehnung Neues in Dvořáks Entwicklung darstellt. In der einleitenden Vorlesung stellte Dvořák ein neues idealistisches Programm der Geschichtswissenschaft auf. Er begann sie mit den Worten: „Neue Maßstäbe bringen neue Probleme mit sich, und es kann keinem Zweifel unterliegen, dass in der Kunstgeschichte sich eine neue Orientierung vollzieht, die neue Gesichtspunkte der Betrachtung bietet." Der weitere Inhalt des Programms ist etwa folgender: Wie weit sich in der Kunst der Gegenwart ein neuer Idealismus durchgerungen hat, kann man wohl noch kaum übersehen, aber man kann diese Wandlung in der theoretischen Auffassung des geistigen Lebens und seiner historischen Werte beobachten. Das Zeitalter des Positivismus in Philosophie und Kunst wurde durch die Anschauung einer neuen Generation, der „neuidealistischen", ersetzt. Das Zeitalter des Positivismus hat nur in ganz geringem Maße eine Philosophie besessen. Die Hauptsache waren die positiven Wissenschaften und es ist kein Zufall, dass man die philosophischen Lehr-

kanzeln damals mit Vorliebe mit Naturforschern besetzte. Was darüber hinausging, war Eklektizismus; so begann man, die Philosophie über die Achsel anzusehen. Doch das hat sich in den letzten Jahrzehnten gründlich geändert und heute besteht kein Zweifel mehr, dass unsere Zeit eine grosse Philosophie besitzt, die sich in Deutschland als würdige Fortsetzung des grossen idealistischen Zeitalters der deutschen Philosophie entwickelt hat. Ihre Voraussetzungen sind aber nicht wie die des Idealismus vor hundert Jahren dialektische Probleme, erkenntnistheoretische und ethische Systeme, sondern die Errungenschaften der historischen Wissenschaften. Dilthey, Windelband, Rickert sind die Vertreter der neuen Geschichtsphilosophie. Die Kritik der historischen Vernunft hat, nach Windelband, die Kritik der reinen Vernunft ergänzt und zum Teil ersetzt. Dieses neue Begreifen der geschichtlichen Werte ist die Grundlage unserer ganzen historischen Auffassung geworden. Auf allen Gebieten des geschichtlichen Denkens stehen wir vor einer ganz neuen Situation, die uns lehrt, den Subjektivismus des historischen Denkens richtig in Rechnung zu ziehen und die historischen Werte in ihrem Einwirken auf das Kommende anders zu beurteilen als es dem Positivismus möglich war. Alle Perioden der geistigen Entwicklung werden heute gewertet. Sie vereinigen sich zu dem, was Rickert als das historische Kulturbewusstsein bezeichnet hat.

Die folgenden Vorlesungen brachten die Durchführung dieses neuen ideellen Programms. In seinen tiefsten geistigen Beweggründen wird das historische Geschehen erfasst. Die geschichtliche Welt ist wieder zum geistigen Universum geworden, so wie einst in der ersten Periode von Dvořáks Schaffen. Aber die rauschende Vielheit von damals ist nun tief innerlich durchleuchtet und durchzogen von dem geheimnisvollen Weben der ideellen Beziehungen, von den Bildern der grossen synthetischen Ideen, die sich in der Vielfalt des geschichtlichen Geschehens offenbaren. Diese Ideen sind nicht über den Dingen stehende Abstracta wie bei Riegl, sondern immanente Kräfte, lebendig wirkende und zeugende Gewalten. Aus dem unendlichen Reichtum des gesamten geistigen Lebens der Menschheit sind sie geschöpft. Die Kunstgeschichte ist nichts Isoliertes mehr, sondern sie geht auf im Strom der allgemeinen Geistesgeschichte. Die durch die formalen Darstellungsprobleme gezogenen Grenzen sind durchbrochen und eine ungeahnte Fülle neuen Inhalts strömt ein. Vor allem die Regionen der kontemplativen Geistesbetätigung sind es, die zu Quellen der Durchleuchtung und Vertiefung der künstlerischen Probleme werden, denn in ihnen verkörpert sich am sinnfälligsten die Weltanschauung eines Zeitalters: Religion und Philosophie.

Aus der Gegensätzlichkeit zu Riegl war Dvořák in jene Tiefe der Geistesregion hinabgedrungen, in der er sich wieder mit ihm berühren sollte. Diese neue Wissenschaft bedeutet den Ausbau und die Erfüllung von Riegls Ideengeschichte. Wie dieser zieht Dvořák aus allen geistigen Errungenschaften der Geschichte die ideelle Summe, sucht ihren tiefen Grundgehalt an Ideen zu erfassen und sprachlich zu

formulieren. Auch darin folgt er Riegls Bahn, dass er wie dieser die unmittelbare Kausalität und gegenseitige Abhängigkeit der verschiedenen Gebiete des Geisteslebens, an die er einst glaubte, aufgibt und ihre Gemeinsamkeiten auf die tieferliegende ideelle Grundströmung zurückführt. Wenn er in seinem bedeutendsten Werk dieser Zeit sagt, dass man die literarischen Denkmäler des Mittelalters zum tieferen Verständnis der künstlerischen heranziehen müsse, nicht um künstlerische Erscheinungen in einen ursächlichen Zusammenhang mit wirtschaftlichen, sozialen, religiösen zu bringen und den geistigen Inhalt der mittelalterlichen Kunstwerke aus den Schriften der grossen Theologen abzuleiten, sondern weil sie auf der Basis einer gemeinsamen Weltanschauung ruhen, so ist das ganz in Riegls Sinn gedacht. Wenn man bei Dvořák künftighin noch von der Wandlung auf irgendeinem Geistesgebiet unter dem Eindruck eines anderen vernimmt, so z. B. von dem künstlerischen Wandel unterm Eindruck der neuen christlichen Religion in der späten Antike, so ist das niemals als unmittelbar kausal verursachter Wandel zu verstehen, sondern als Wandel der Weltanschauung, der auf einem Gebiet — in diesem Falle dem religiösen — seinen adaequatesten, frühesten und gewaltigsten Ausdruck findet, aber nicht minder in allen übrigen zur Geltung kommt. Zugleich aber gab Dvořák die Fortsetzung und Erweiterung von Riegls Ideengeschichte. Nicht nur extensiv durch Heranziehung einer Fülle von geistigen Dokumenten aus allen Gebieten, wie sie Riegl nie durchgeführt hatte. Sondern auch essentiell durch die Lösung des Begriffs der historischen Idee aus den Bahnen geistiger Dogmatik. Idealismus und Realismus sind für ihn nicht wie für Riegl Objektivismus und Subjektivismus die Pole eines geschichtsphilosophisch orientierten Ablaufs des geistigen Geschehens, sondern nur „Orientierungsmöglichkeiten". Neben ihnen können ebensogut andere Begriffspaare stehen. Sie haben nicht die Ausschliesslichkeit und Intransigenz von Riegls Begriffspaar.

Beim späten Riegl macht sich auch innerhalb der rein künstlerischen Probleme das inhaltliche Moment weit stärker geltend als beim früheren. Im „Gruppenporträt" spielen die Probleme der „Auffassung" eine ebenso wichtige, vielleicht noch wichtigere Rolle als die formalen. Auch dem späten Dvořák bedeuten die Werte des Inhalts mehr als die Werte der blossen Form. Das war das Tiefste, was Riegl seinem Denken vermitteln konnte: das Suchen nach einem neuen Inhalt. Aber noch mehr als Riegl hat ein anderer grosser Geisteswissenschaftler darin auf Dvořák eingewirkt: Dilthey.

Es erscheint als eine innere Notwendigkeit, dass Dvořák bei seiner von Riegl abweichenden Art des historischen Empfindens zu Dilthey, dem grössten Historiker unter den neueren Philosophen, gelangen musste. Diltheys „deskriptive Psychologie" bedeutet jenes unmittelbare Erleben und Veranschaulichen des Erlebten in der Wissenschaft, wie es von Anbeginn in Dvořáks Denkveranlagung lag. Gegenstand des Erlebens ist aber das historisch Einmalige in der unerschöpflichen, rätselhaften Tiefe seiner Eigenart. Dieses Einmalige, sei es nun eine grosse, durchgehende geschichtliche Idee oder eine kleine Tatsache, soll die „deskriptive Psychologie" möglichst lebendig

und bildhaft in all der Fülle seiner ideellen Beziehungen umschreiben, veranschaulichen. Diese Veranschaulichung gewann bei Dilthey geradezu die Bedeutung eines künstlerischen Schaffensprozesses. Seine literarischen Arbeiten sind nicht nur Werke der Wissenschaft, sondern auch intuitiv erschaute geistige Bilder, künstlerische Visionen. Und dieselbe Bedeutung kommt dem Künstlerischen in Dvořáks wissenschaftlichem Schaffen zu. Das musste ihn Dilthey so nahe bringen.

„Idealismus und Naturalismus in der gotischen Skulptur und Malerei"[10] ist das Hauptdokument dieser neuen ideengeschichtlichen Kunstgeschichtsschreibung unterm Einflusse Diltheys. Dvořák geht von dem Gesichtspunkt aus, dass nicht nur die künstlerischen Formen einem ständigen Wandel unterworfen sind, sondern auch der Begriff der Kunst sich mit der Weltanschauung ändert. Die Kunstgeschichte, die sich einseitig mit den formalen Problemen befasst, geht von einem konstanten Begriff der Kunst aus und das ist ein Fehler. Wollen wir die Kunst einer unserem geistigen Empfinden so entgegengesetzten Welt wie der des Mittelalters verstehen, so müssen wir uns mit dem auseinandersetzen, was man unter Kunst und künstlerischem Schaffen in ihr verstand. Die Voraussetzungen sind ganz andere. Zur Rekonstruktion dieser Voraussetzungen zieht nun Dvořák die gewaltige Welt des religiösen und philosophischen Denkens des Mittelalters heran. Es ist ein überaus konzentriert geschriebenes Werk. Jeder Satz ist aus einer unendlichen Fülle realer Eindrücke und Erlebnisse in jahrelangem, tiefgründigem Denken destilliert. Von konkreten geschichtlichen Beispielen ist äusserst selten die Rede, nur hie und da erfolgen einige Namensnennungen als Hinweis. Wie man früher öfter von der Kunstgeschichte ohne Künstler, d. h. von der Stil-, Problemgeschichte sprach, so könnte man jetzt von einer Kunstgeschichte ohne Kunstwerke reden, deren Inhalt nur mehr die Geschichte der künstlerischen Ideen ist. Aber diese Ideen erscheinen nicht in farbloser Abstraktion, sondern mächtig und lebendig, wie ein gewaltiger Organismus, jenen riesigen steinernen Domen innerlich verwandt, deren ideelles Bild der Verfasser in so unvergleichlicher Weise zeichnet, wächst der Gedankenaufbau des Buches empor. In gewaltigen, grossen Zügen entwirft der Gelehrte das geistige Bild des Mittelalters, das dem Empfinden der Gegenwart so fremd ist, dass es sich der Antike näher und verwandter fühlt, das aber mit seinem Spiritualismus die Grundlage des ganzen Geisteslebens der neueren Zeit geworden ist. Es wächst aus dem Spiritualismus der christlichen Weltanschauung der späten Antike hervor. Diese selbst, in der eschatologischen Stimmung ihrer Weltflucht in ein Reich des Überirdischen, Übersinnlichen, hatte alle materiellen Werte negiert und eine Kunst geschaffen, die ein Höchstes an Entkörperlichung, an Entmaterialisierung bedeutet, wo sich alle reale, greifbare Form zu körperlosen, visionären Phantomen verflüchtigt, zum farbigen Abglanz des Jenseits verklärt hat. Das ist die Basis, auf der die Kunst des Mittelalters ruht. Doch der Subjektivismus des frühen Mittelalters, der dieses Erbe antrat, verwarf auch die letzten Reste von antikem Objektivismus, die noch darin enthalten waren.

So erklärt sich das „Vergessen" der antiken Errungenschaften im Mittelalter, ihr „Verfall". In einem wundervollen Vortrag (Herbst 1919) behandelte Dvořák gleichfalls das Problem der Spiritualisierung der Kunst der späten Antike unterm Einfluss der christlichen Weltanschauung und das Problem des extremen Subjektivismus des frühen Mittelalters, der bis zum Zerbrechen und Umdeuten jeder letzten Erinnerung objektiver Gestaltung fortschritt, ein Analogon zu dem, was sich in der Kunst unserer Tage abspielte, bildend. Doch das weitere künstlerische Wollen ging, wie das allgemein geistige, dahin, die Materie nicht zu negieren und zu zerbrechen, sondern unter die Botmäßigkeit des Geistes zu zwingen. So erklärt sich das Ringen, der Dualismus von Geist und Materie im romanischen Zeitalter mit vorübergehenden Ausgleichen unterm Eindruck des antiken Objektivismus (karolingische „Renaissance"), bis dann in der Gotik der endgültige Sieg des Geistes entschieden ist, der Ausgleich aus einer unumschränkten Herrschaft des Geistes über die Materie resultiert. „In dieser vom ganzen vorgeschrittenen Mittelalter ersehnten und in der Gotik erreichten, auf ausgleichender Vergeistigung der materiellen und Materialisierung der spirituellen Momente aufgebauten Harmonie zwischen der Gegenwart der irdischen Bedingtheit und der Distanz der ihre Fesseln sprengenden Seele bestand das Band, das die gotische Baukunst und die gotische Skulptur und Malerei in notwendiger Gleichartigkeit vereinigte." Das war der Moment, wo die bedingte Anerkennung der realen, natürlichen Welt einsetzte, und immer weiter um sich griff. Anfangs war die Materie, die Natur noch Exemplifikation göttlicher Transzendenz, Durchgangspunkt zum Reich des Übersinnlichen; später aber steigerte sich immer mehr die Gewalt ihrer autonomen Anschauung und wuchs zu latentem Gegensatz (sein Widerspiel auf philosophischem Gebiet im Universalienstreit findend) empor, bis sie schliesslich, als die transzendente Bindung am Beginn der neueren Zeit zurücktrat, auf sich selbst gegründet dastand. Parallel mit der Verselbständigung der äusseren Welt wächst die der inneren, die Befreiung des psychischen Subjektivismus aus transzendenter Bedingtheit. Es ist vielleicht das wichtigste Resultat des ganzen Buches, wie Dvořák den Nachweis erbringt, dass der Naturalismus der modernen Weltanschauung völlig aus der Wurzel des mittelalterlichen Spiritualismus hervorgeht. Das ist der Prozess im Norden. Als andere grosse Macht des neuen Weltbildes ersteht am Ausgange des Mittelalters in Italien die Autonomie des künstlerischen Geistes.

Es war Dvořáks Absicht, sein Werk fortzusetzen und die Entwicklung dieser beiden Weltanschauungsmächte der neueren Zeit weiter zu verfolgen. Er wollte das Problem der Renaissance behandeln und den naturalistischen Pantheismus des Nordens in seinem weiteren Verlauf betrachten. Er sollte nicht mehr dazu kommen. Aber wir können uns ein Bild von der geplanten Gestalt dieses Gedankenbaues aus den Vorlesungen dieser Jahre und aus den kleineren Abhandlungen machen. Dvořáks geistiger Stil ging ja immer mehr ins Grosse und so liessen ihn namentlich die letzteren von konkreten Problemen aus Perspektiven in den Raum der Geschichte eröffnen,

wie sie nur jemand entwerfen kann, der eine klare Vorstellung vom geistigen Gesamt-bilde der Zeiten in sich trägt. „Idealismus und Realismus in der Kunst der Neuzeit" folgten „Über das Verhältnis der Kunst im 17. und 18. Jahrhundert zu den gleich-zeitigen geistigen Strömungen" (1916/17) und „Die malerischen Probleme im 18. Jahr-hundert" (Sommer 1918) als Fortsetzung. Giordano Bruno und Jakob Böhme zog er da ebenso zur Erklärung des neuen Weltbildes heran wie Ignatius von Loyola und Franz von Sales, wie Descartes und Spinoza.

Hand in Hand mit der Ideengeschichte geht in Dvořáks letzter Periode eine neue Stellungnahme zum entwicklungsgeschichtlichen Denken. In seiner Jugend war es das höchste Ziel des wissenschaftlichen Strebens, die Kunst-geschichte durch die Durchführung des in den Naturwissenschaften schon früher entwickelten Kausalitätsgedankens auf eine exakte Basis zu stellen. Mit der not-wendigen Kausalabfolge glaubte man alles erklärt. So wurde das Schwergewicht von der Einzeltatsache auf die Entwicklungskette verschoben. Hatte man die einmal erfasst, so war das einzelne eine *quantité négligeable*. Dass diese mit ihren Wurzeln im Zeitalter des historischen Rationalismus und Positivismus fussende Denkrichtung das Letzte, Tiefste und Geheimnisvollste im Wesen der einmaligen geschichtlichen Tatsache nicht ahnen liess, sondern mit der Eile der kausalen Gedankenverbindung darüber hinwegging, dass sie, indem sie für alles eine Erklärung seiner „Notwendigkeit" bereit hatte, das Unbegreifliche, Rätselvolle und Schicksalhafte im historischen Geschehen, seine Zäsuren und Revolutionen nicht erfasste, ist die Ursache dessen, dass sie im Zeitalter des neuen geschichtsphilosophischen Idealismus an Bedeutung verlieren musste. Schon Riegl war über sie hinausgegangen, indem er den kausalen Entwicklungsablauf auf ein geschichtsphilosophisches Endziel orientierte. Aber eine andere Möglichkeit der Auflösung der Entwicklungsgeschichte gibt es, die auch schon Riegl angedeutet hatte: durch Weiterentwicklung in ihrer eigenen Bahn. Je feiner und differenzierter unser historischer Blick wird, desto mehr löst sich das, was anfangs als homogene Einheit erschien, in eine Fülle von kleineren Entwicklungs-ketten auf, die schliesslich bei fortschreitender Diminuierung zu den geschichtlichen Einzeltatsachen in ihrer Rätsel- und Schicksalhaftigkeit führen.

Diesen letzten Weg ging Dvořák. Sein Referat über Marie Gotheins „Geschichte der Gartenkunst" (1914) enthält folgenden Satz: „Die Entwicklung ist eben nicht, wie die ältere genetische Geschichtsforschung glaubte und zuweilen noch heute glaubt, — zumindest nicht in der Geschichte der Kunst, eine gradlinig fortschreitende, sondern setzt sich aus verschiedenen intermittierenden genetischen Abfolgen zu-sammen..."[11] Nach seiner Überzeugung gehen künstlerische Errungenschaften nie mehr ganz verloren, sondern gehören immanent zum Inhalt der ganzen folgenden Entwicklung, in der sie oft scheinbar verschwinden, um nach Jahrhunderten, ohne dass auf ihre Ursprungszeit renaissancemässig zurückgegriffen würde, plötzlich und unerklärlich wieder aufzutauchen. Diese neue Auffassung sucht den geschichtlichen

Zusammenhang nicht mehr in der äusserlichen Kausalität der Entwicklungsketten und „Einflüsse", sondern im tieferen Zusammenhang der Unvergänglichkeit der historischen Werte. Und am Rande des Manuskripts zum letzten öffentlichen Vortrag Dvořáks über „Dürers Apokalypse"[12] steht die Notiz: „Memento, dass es Entwicklungsfragen gibt, die nicht wie Rechenexempel gelöst werden können."

Unerklärlicher, nur als Tatsache hinzunehmender Wandel, plötzlicher Umschwung, revolutionärer Bruch der Entwicklung durch ein unerhörtes geistiges Phänomen, der Beginn von Neuem, das als Offenbarung wirkt, sind jetzt in Dvořáks Werken an die Stelle des alles erklärenden Kausalitätsprinzips getreten. In ihnen lebt das Bewusstsein, dass über dem menschlichen Geschehen Schicksalsmächte walten, deren Eingreifen unergründlichem höheren Ratschlusse entspringt. Da können wir nicht erklären, da können wir nur staunend und bewundernd das Wirken der geistigen Gewalten über dem irdischen Dasein als Tatsache hinnehmen. Dieser Wandel der Geschichtsauffassung macht sich nun überall geltend. Hatte Dvořák im Mittelalterkolleg von 1912 noch die abendländische Kunst vor der Gotik auf Grund formaler Momente im wesentlichen als eine nach der Antike orientierte Einheit betrachtet, der die andere Einheit der neuen naturalistischen Weltanschauung gegenübersteht, so bedeutet ihm jetzt das Einsetzen des Christentums eine Revolution des allgemeinen Geisteslebens und der mittelalterliche Spiritualismus einen absoluten Bruch mit aller Vergangenheit, eine tiefe Kluft, die die ganze mittlere und neuere Zeit weltenweit von der klassischen Antike trennt. (Diese Auffassung kommt sowohl in dem Mittelalterkolleg von 1918 wie in dem Vortrag über altchristliche Kunst von 1919 zur Geltung.) Ebenso ist es eine Revolution schöpferischer Geister, die die neuere Zeit der künstlerischen und wissenschaftlichen Emanzipation aus der transzendenten Bedingtheit vom Mittelalter scheidet.

Diese neue Einstellung zur Kausalität des Entwicklungsverlaufs hatte drei Erscheinungen zur Folge: Erstens eine kritische Verschiebung von künstlerischen Phänomenen, die früher eine unverrückbare Stellung in diesem Verlauf einzunehmen schienen. So wurden Dvořák z. B. die *Miniaturen* der *Heures de Turin* und die *Petersburger Altarflügel*, die er einst als die unmittelbare entwicklungsgeschichtliche Vorstufe der Werke des Jan van Eyck, respektive als Jugendarbeiten von seiner Hand angesprochen hatte, nun zu den frühesten erhaltenen Zeugen der von Jan ausgehenden holländischen Malerei[13].

Zweitens eine neue Vorstellung von der Gliederung in künstlerische Epochen. In der Zeit der intensivsten Beschäftigung mit formal künstlerischen Problemen stand die Kunst der klassischen Hochrenaissance Italiens im Mittelpunkt des Interesses von Dvořáks Vorlesungen. Nun aber trat auch da eine Verschiebung ein. Die neue idealistische Orientierung führte ihn zu einer tieferen Anteilnahme an jenen Zeiten, denen die Autonomie des Künstlerischen als beherrschender Lebensmacht bedeutungslos wurde, die um einen neuen geistigen Inhalt rangen, denen religiöse

und ethische Probleme, Weltanschauungsfragen mehr galten als Fragen der formalen Schönheit. So beschäftigte er sich intensiver mit der nordischen Kunst, mit der deutschen des Reformationszeitalters vor allem, und mit der italienischen der Gegenreformation, jener Periode, die den objektiven Schönheitskult der Renaissance zertrümmert hatte und eine neue Kunst an seine Stelle setzte: den Manierismus. Der Manierismus ist die grosse Entdeckung von Dvořáks letzten Jahren; da ging ihm eine neue, gewaltige künstlerische und geistige Welt auf, für die die einstige geschichtliche Periodenteilung blind gewesen war. Man hatte den Manierismus stets entweder als den Verfall der Kunst der Hochrenaissance oder als den rudimentären Beginn des Barock klassifiziert. Obwohl Riegl diese Periode objektiver zu werten bestrebt war, so bedeutete sie ihm doch im wesentlichen nur das Anfangsstadium des mit Michelangelo beginnenden Barock. Noch in seinem letzten Barockkolleg vor dem Kriege war Dvořák dieser Auffassung gefolgt. In dem neuen aber verwarf er diese alte Anschauung. Da entwickelte er vor den Augen der Hörer jene mächtige geschichtliche Welt des Manierismus, die das ganze 16. Jahrhundert nach der Episode der Hochrenaissance umspannt, eine Revolution gegen diese bedeutend, aber zugleich prinzipiell verschieden von der Welt des Barock. Der späte Michelangelo, die Florentiner und Römer, Parmigianino, Tintoretto und Greco wurden ihm zu Repräsentanten dieser Welt, die er in ihren Grundzügen grosszügig und klar formulierte. Er liess sie als neues geschichtliches Reich zwischen Renaissance und Barock erstehen und befreite sie aus der alten unklaren Begriffsvermengung mit dem letzteren. Er suchte sie in der ganzen Grösse ihrer Eigenart zu rekonstruieren, mit ihrem Wiedererwachen des mittelalterlichen Transzendentalismus, ihrem künstlerischen Idealismus einerseits und mit ihrer Steigerung des naturalistischen Pantheismus in Kunst, Wissenschaft und Lebensgestaltung bei den nordischen Völkern andererseits. Der Manierismus wurde ihm zu jenem Phänomen des Geisteslebens, das die grössten Widersprüche in einer höheren ideellen Einheit vereint: bis zur Ekstase gesteigerten religiösen Subjektivismus und objektiven Realismus der wissenschaftlichen Weltbetrachtung; höchste Abstraktion eines neuen Idealstils und treue Schilderung der Wirklichkeit; tiefe ethische Probleme und artistisches Virtuosentum.

Dvořák fasste das Problem des Manierismus nicht als ein italienisches, sondern als eines des allgemein europäischen Geisteslebens auf. Er verfolgte es im Bereich der spanischen Kunst wie in dem der französischen und niederländischen. Einer seiner tiefsinnigsten Vorträge der letzten Zeit war „Greco und der Manierismus"[14]. Und in den ideellen Komplex des gleichen Problems fällt ein anderes grosses Künstlererlebnis von Dvořáks letzter Zeit: Pieter Bruegel der Ältere. Die vor kurzem erschienene Studie über den Meister (1921), geschrieben im Sommer 1920, enthält eine Stelle, die für Dvořáks Auffassung der geistigen Grundstimmung dieses Zeitalters so bezeichnend ist, dass sie hier wiedergegeben sei: „Zugleich musste, was noch wichtiger war, die ungeheure Kluft zwischen den künstlerischen Idealen und den

tatsächlichen geistigen Bedürfnissen und Bedrängnissen einer Menschheit, die nicht wie einst die Alten dem Lebenskulte allein ergeben war, sondern auf dem eschatologischen Glauben ein kunstvolles dualistisches System von geistigen und materiellen, irdischen und himmlischen Gütern aufgebaut hatte, mit der Erkenntnis der Grenzen, die in der renaissancemässigen Auffassung der Kunst enthalten sind, plötzlich zutage treten. So vollzog sich in geistig führenden Kreisen eine umwälzende Reaktion gegen den formalen Idealismus der Hochrenaissance, wobei es sich nicht um dieses oder jenes neue künstlerische Ziel gehandelt hat, sondern um die ganze Stellung zur Kunst und um ihre Rolle im Geistesleben. Wo sie früher führte, wurde sie plötzlich geführt und aus dem Inbegriffe der höchsten Werte der Menschheit verwandelte sie sich in ein Hilfsmittel des geistigen Ringens der Menschheit. Niemand hat diesen inneren Zusammenbruch des stolzen Gebäudes früher und tiefer begriffen als Michelangelo, niemand ergreifender als er, der sich im Alter von dem abgewendet hat, was der Ruhm seines Lebens war, um aus dem neuen geistigen Bewusstsein der Kunst einen neuen Inhalt zu geben.'' Dvořák hatte weiter seit Jahren einen ,,Tintoretto'' geplant und dazu schon archivalische und kritische Vorarbeiten vorgenommen. Auch er wäre in den Rahmen des gleichen Problems gefallen und hätte die Fortsetzung des projektierten Werkes über ,,Bruegel und Greco'' bilden sollen.

Eine dritte Folgeerscheinung der neuen Auffassung vom Entwicklungsverlauf ist die neue Bedeutung der grossen Einzelpersönlichkeit im Gesamtbild des Geisteslebens. Dvořák hat in letzter Zeit den tiefsten Grund alles geistigen Fortschrittes in dem schöpferischen Wirken einzelner grosser Geister gesehen. Die Geschichte ist nicht mehr das mechanische Perpetuum mobile eines abstrakten Entwicklungsbegriffs, in dessen endlosem Abschnurren alle lebendigen Individualitäten untergehen, sondern das schöpferische Resultat des Wirkens jener Grossen, die zum Schicksal ihres Zeitalters geworden sind. Diese Auffassung ist bereits ein Resultat jenes von den modernen Geschichtsphilosophen formulierten Strebens der Geschichtswissenschaft nach Erkenntnis des Einmaligen, Individuellen, das nach Rickert eben die Geschichte zu einer ,,idiographischen'' Wissenschaft macht. Als jene letzte, unerforschliche, schicksalsgewollte Einzeltatsache steht da das schöpferische Individuum. In diesem Sinne wurde für Dvořák Michelangelo zum Schicksal des manieristischen Zeitalters. In diesem Sinne hat er sich in letzter Zeit mehr als je mit einzelnen grossen Persönlichkeiten beschäftigt. Er stand himmelweit entfernt von der alten monographischen Auffassung, als er das Buch ,,Bruegel und Greco'' schreiben wollte und als er im Sommer 1920 ein grosses Kolleg über Dürer hielt. ,,Die Kluft zwischen der Gegenwart der Masse und der Zukunft der führenden Geister dürfte überall gross sein; die Brücke ist schmal, die zu einer neuen Kulturperiode führt'', schrieb er einmal in einem Brief.

Auch kleinere Arbeiten schuf Dvořák in dieser späten Zeit. Sie zeigen seine Kunst, in knappem Rahmen eine unerhörte Fülle von Ideen und geistigen Perspektiven zu entfalten, in höchster Steigerung. Da ist eine ,,Entwicklungsgeschichte der barocken

Deckenmalerei in Wien"[15], in der er die ersten grossen Gesichtspunkte auf einem noch ganz jungfräulichen Gebiet der kunstgeschichtlichen Forschung aufstellt. Oder eine Studie über Rembrandts Nachtwache[16], so ungemein einfach und dabei so tief, so innerlich durchleuchtet. Alle diese Studien fügen sich der grossen Einheit seines Gedankengebäudes ein.

Überblickt man Dvořáks Lebenswerk, so wird man den mächtigen Plan, die architektonische Gliederung dieses Gebäudes deutlich erkennen. So wie Riegls Lebenswerk sich als eine gigantische Durchführung der beiden Grundthemen des Objektivismus und Subjektivismus in Kunst und Geistesleben der Menschheit aufbaut, gliedert sich das Dvořáks nach der Dualität von transzendentem religiösen und metaphysischen Spiritualismus der späten Antike und des Mittelalters einerseits, von religiösem Psychozentrismus, künstlerischem und wissenschaftlichem Pantheismus der neueren Zeit andrerseits. Diese grossen i n h a l t l i c h e n Ideenkomplexe sind die Grund- und Richtmauern seines gesamten Schaffens.

Es sei gestattet, zum Abschluss noch einige Momente besonders zu erörtern, die mir als die wesentlichsten im Aufbau des geistigen Bildes von Dvořáks letzten Lebensjahren erscheinen. Das ist einmal der durchgehende S p i r i t u a l i s m u s des wissenschaftlichen und menschlichen Erlebens, Denkens und Empfindens. Einzig und allein geistige Werte in höchster Steigerung bilden für ihn den tiefsten Sinn und Inhalt des Daseins. Sein Blick ist von der Oberfläche der Dinge abgewandt, er dringt nach innen und ringt um ihre Seele, um sie dann in Worten und Sätzen ausströmen zu lassen. Religiöse Probleme, Probleme des Gottanschauens und Gottsuchens in der Geschichte der Menschheit, spielen eine grössere Rolle denn je. Die Transzendenz des mittelalterlichen Geistes, sein Gerichtetsein auf eine höhere Welt des Jenseits ist ihm zum tiefen Erlebnis geworden, das er in immer neuen Wendungen und eindringlichen Formulierungen verkündet. Seine ganze Sprache, sein Gedankenbau hallt von der inneren Ergriffenheit dieses Erlebnisses wider und in feierlicher Steigerung türmen sich die Perioden empor, um den steingewordenen Jenseitsdrang der gotischen Kathedralen in Worten nachzuschaffen. Denn höchstes künstlerisches Schaffen war Dvořáks Wissenschaft immer. Mit dichterischer Suggestionskraft wusste er das Erlebnis zu vermitteln, aber niemals wurde sie gefallsamer Selbstzweck, sondern war ihm immer nur Mittel zum Ausdruck des tiefen Inhalts. Höchste Ausdruckskunst ist seine Wissenschaft.

Aber nicht nur die mittelalterliche Transzendenz war Gegenstand seines Erlebens. Nicht minder tief empfand er den religiösen Subjektivismus der neueren Zeit: das glühende Ringen der Reformation, das Gott von seinem erdenfernen mittelalterlichen Thronen in die Seele des einzelnen herabreisst, und die subjektive Glaubensrechtfertigung der protestantischen Ethik, die ekstatische Inbrunst der Gegenreformation und die verzückte Glorie des katholischen Barock. Neben Dilthey waren es namentlich die religionsgeschichtlichen Arbeiten von Troeltsch, die in dieser Zeit

grosse Bedeutung für ihn gewannen. Doch er schöpfte nicht bloss aus zweiter Hand, sondern setzte sich selbst mit den Quellen, den Geistesschöpfungen der grossen Glaubensheroen auseinander, mit den Systemen der Scholastiker und den Offenbarungen der Mystiker, mit den Schriften der deutschen Prediger und den religiösen Monologen und Dialogen der Ordensgründer des Manierismus.

Ebenso tief wie die geistigen Werte des religiösen Denkens erlebte er die des dichterischen und künstlerischen Empfindens. Unter den Dichtern standen ihm in der letzten Zeit jene am nächsten, die die Welt mit den Augen übersinnlicher Verklärung oder tiefster seelischer Verinnerlichung betrachten. Dostojewskij war da eines seiner grössten Erlebnisse. Und auch in der bildenden Kunst suchte er viel mehr die geistigen Werte, die Weltanschauungsformen als die Formen der künstlerischen Autonomie. Aus diesem Empfinden heraus wurde ihm das Überirdische der altchristlichen Kunst, die mittelalterliche Vergeistigung der Materie, der subjektive Idealismus der neueren Zeit so lebendig. Damit erhielt er für viele Erscheinungen einen neuen Blick. Der holländische Naturalismus des 17. Jahrhunderts war ihm nicht, wie der geläufigen Anschauung, essentiell identisch mit dem deskriptiven des 19. Jahrhunderts und nur graduell von ihm verschieden; er war ihm nicht eine Sache der artistischen Naturwiedergabe, sondern er erblickte seinen tiefsten Sinn in Momenten inhaltlicher, seelischer Natur, den ethischen Problemen des Protestantismus wesensverwandt. Doch die verklärte Alterskunst Rembrandts mit ihrem Klassizismus stand ihm noch näher.

Dvořáks neue Stellungnahme zum Problem des Klassizismus vermag uns auch zu zeigen, wie sich ihm zuletzt alles spirituell durchleuchtet. Die herkömmliche Auffassung sah im Klassizismus eine formale Erscheinung, ein Umstilisieren der Formen und Kompositionen im Geiste des objektiven Formalismus der Antike — eine Angelegenheit, die mit seelischen Problemen nichts oder nur wenig zu tun hat. Wir hingegen sehen heute im Klassizismus seiner wesentlichsten Gestalt nach eine Erscheinung von seelischem Inhalt in monumentalster Steigerung. Dvořák hat diese Auffassung angebahnt. Wenn die subjektive Verinnerlichung des Psychischen so gross geworden ist, dass sie in der individuellen Vielfalt der Erscheinung nicht mehr gesteigert werden kann, dann greift die Kunst zu ganz grossen, typischen, monumentalen, „klassizistischen" Formen. Hinter der verschlossenen Maske der Ruhe breitet sich in namenloser innerlicher Spannung die Welt höchster geistiger Verklärung. Das ist der tiefste Sinn und zugleich die gewaltigste Manifestation des „Klassizismus". Die formalistischen Ableger, auf die man bisher das Urteil über den Klassizismus gegründet hatte, wie der seelenlose Akademismus, bedeuten nur oberflächliche Begleiterscheinungen eines viel tiefer im Reich des Seelischen sich abspielenden geschichtlichen Vorgangs.

Das Seelische in seiner letztmöglichen Steigerung, wo alle Materialität der Erscheinung durchleuchtet und psychisch umgedeutet wird, stand Dvořáks Herzen

am nächsten. Wenn für ihn früher Tizian der grösste Maler aller Zeiten gewesen war, so war es nun Rembrandt. Der Klassizismus Palladios war für ihn im letzten Grunde mehr eine Verkörperung von Stimmungswerten als von objektiven Momenten formaler Schönheit. In den Werken der grossen Architekten des deutschen Idealismus spiegelte sich ihm der metaphysische und ethische Ideengehalt des ganzen Zeitalters wider. Dvořák war einer der ersten, die die scheinbar „formalsten" Schöpfungen der Kunst, die Bauwerke, inhaltlich zu deuten wussten. Es war unvergleichlich, wie er den geistigen Inhalt einer altchristlichen Basilika, eines gotischen Doms oder einer barocken Ordenskirche zu interpretieren verstand.

Die Erscheinung des „Klassizismus" fällt so in Dvořáks Interpretation in die geistige Kategorie von Riegls „relativem Objektivismus". Unter „relativem Objektivismus" verstand Riegl aufs Höchste gesteigerten Subjektivismus, der, um nicht im Uferlosen zu zerfliessen, nach Ausdrucksformen von typischer, abbreviierter Monumentalität greift. Dass der Klassizismus, das Streben nach einer neuen Kunst in der Gegenwart auch ein solcher „relativer Objektivismus", d. h. ein höchst gesteigerter Subjektivismus sei, war Riegl verborgen geblieben. Er sah darin den Beginn eines wirklichen neuen Objektivismus. Dvořák aber betont in seinem Geleitwort, das er einer Serie von Zeichnungen Oskar Kokoschkas[17] vorausschickte, das Entspringen dieses klassizistischen Objektivismus aus der Wurzel des extremsten Subjektivismus, der alle objektive Form zertrümmert hatte.

Wir werden damit in das Reich der Gegenwart geführt. Dvořáks Idealismus entsprang aus dem lebendigsten geistigen Gegenwartsempfinden. Nicht bald hat einer der neueren Gelehrten so intensiv wie er, der im Zeitalter des „wissenschaftlichen Pantheismus", des historischen Kritizismus und der Entwicklungskausalität aufgewachsen war, die Krise der modernen Geschichtswissenschaft innerhalb der Revolution der allgemeinen Weltanschauung erlebt. Über dem Zusammenbruch des Materialismus, der Entwicklungslüge des „Fortschritts", dem Bankrott des rationalistischen und positivistischen Denkens, dessen letzten ungeheuerlichen Triumph und Zusammenbruch zugleich er in der Riesentragödie des Weltkriegs erblickte, erschien ihm die Morgenröte eines neuen Zeitalters des Idealismus, in dem der Menschheit geistige Werte wieder mehr bedeuten würden als materielle Güter, deren gieriges Erjagen die Seele in den Staub zerrt und tötet. „Die Künstler begannen sich zu fragen, ob denn die Natur göttlicher sei als die menschliche Seele und ob es berechtigt sei, die Seele zu einem blossen Widerhall der Natureindrücke zu erniedrigen, während tatsächlich sie etwas göttliches ist, das Höchste, was der Mensch besitzt, eine Gewalt, durch die er sich über die vergängliche Umwelt in die Höhen einer unvergänglichen Geisteswelt erheben kann", sagt er in der Kokoschka-Studie. So erscheint der ganze Wandel seiner Wissenschaft und seines eigenen Schaffens von jenem gleichen, neu aufgehenden Lichte umflossen, das das ganze Geistesleben der Gegenwart erfüllt. In „Idealismus und Naturalismus" beruft er sich auf das Wort

Belows, dass die Geschichtsschreibung nie so objektiv war wie heute. Der gleiche „Objektivismus", ein Resultat höchster subjektiver Vergeistigung, den wir in der Kunst sehen, macht sich da in der Wissenschaft geltend. Die Dinge der Geschichte werden nicht mehr in der kausalen Verbindung der Entwicklungsgeschichte gesehen, der nach Riegl in der Kunst die optisch-räumlich verbindende Fernsicht der impressionistischen Malerei entspricht, sondern „nahsichtig" in der geheimnisvollen Realität ihrer geistigen Gegenwart und Tatsächlichkeit erlebt. (Die neue Objektivität und gesteigerte Wahrheit der wissenschaftlichen Betrachtung erfasst mehr das innere, geistige Antlitz der Dinge als ihre kausalgeschichtliche Oberflächenerscheinung, so dass sie dem impressionistischen Denken als neue „Stilisierung" erscheint.) Die ideelle Gegenwart der geschichtlichen Werte und die konkrete der eigenen Zeit flossen so in Dvořáks Auffassung ineinander über und dienten zur wechselseitigen Erhellung. Seine Worte klangen zuweilen fast prophetisch, wenn er einen ähnlichen Weltverzicht und eine ähnliche Jenseitssehnsucht wie in der altchristlichen Zeit in der geistigen Lage der Gegenwart feststellte, wenn er in der künstlerischen Revolution der Gegenwart das geschichtliche Analogon zu dem extremen, formzerstörenden Subjektivismus der frühmittelalterlichen Kunst erkannte, wenn er in der spirituellen Welt des Manieristen Greco einen Quell der Inspiration und Hoffnung auf die Zukunft unseres idealistischen künstlerischen Weltbildes erblickte. Dvořák schlug da Bahnen ein, auf denen ihm die kleinliche Kritik beschränkten Spezialistengeistes nicht zu folgen vermochte. Denn solche ideelle Brücken zu spannen ist nur dem vergönnt, der mit umfassendem historischen Bewusstsein souveräne Schöpferkraft verbindet, die dem zukunftgestaltenden geistigen Wollen der Gegenwart aus dunkler Latenz heraus vorauseilend Ausdruck verleiht.

Wie Dvořák als Wissenschaftler war, so war er auch als Mensch. Diese spirituellen Werte, die er in der Geschichte suchte, spielten auch in seinem Leben die grösste Rolle. Er hatte jenen Ernst und jene Tiefe des Blicks, der unter die Oberfläche der Dinge dringt, verbunden mit einer unkomplizierten Einfachheit, ja Kindlichkeit des Wesens, die sich mit naiver Heiterkeit auch des Kleinsten freute. Er besass die Naivität und Voraussetzungslosigkeit, die man bei grossen Künstlern und wahrhaft schöpferischen Geistern findet, die sie befähigt, frei von allen beengenden Vorurteilen und Bindungen mit kindlicher Selbstverständlichkeit der Grösse ihrer inneren Visionen und Gesichte Ausdruck zu verleihen. Namentlich in der letzten Zeit, als Überanstrengung und Leiden seine Züge schon gefurcht hatten, lag oft etwas Visionäres über ihm, kam die Schönheit des inneren Menschen in der wunderbaren Vergeistigung seines Antlitzes zur Geltung. Niemals erfuhr man das deutlicher als bei den Vorlesungen. Dvořák sprach stets frei. In leisem, ja eintönigem Tonfalle begann er, um im weiteren Verlaufe unwillkürlich, ohne Absicht, wie in spontaner Begeisterung über die Grösse der mit dem inneren Blick erschauten Ideenwelten, in ein laut rufendes Pathos zu verfallen, das etwas vom prophetenhaften Verkünderton

hatte. Der Hörer hatte auch das Gefühl, einem Verkünder höherer Wahrheiten gegenüberzustehen, der im Geiste schon mehr in der anderen, jenseitigen Welt lebte als im irdischen Diesseits.

Das zweite wichtige Moment im geistigen Bilde des späten Dvořák ist seine Auffassung der Wissenschaft als Lebensgestaltung. Er hatte seine Wissenschaft nie bloss als den Tummelplatz von Spezialproblemen betrachtet. Immer hat er aus dem Vollen und Ganzen der grossen Kultureinheit der Geschichte geschöpft. Auch seinen Schülern legte er in den letzten Jahren stets allseitige geistige Orientierung dringend ans Herz. Er hegte die Überzeugung, dass der Weitwinkelperspektive des Spezialistentums die Tatsachen der Geschichte nur in Verzeichnung sichtbar würden, dass deren wahrer Ideengehalt ihr niemals offenbar würde, obwohl seine Kenntnis Voraussetzung der Lösung der tiefsten Probleme ist. Aus der Totalität der Schöpfungen des menschlichen Geistes strebte er dem neuen Aufbau der Wissenschaft entgegen. Er bewunderte darin so sehr das Zeitalter des grossen deutschen Idealismus und betrachtete es als Vorbild. Aber wie dieses Zeitalter blieb er nicht bei der weltfremden wissenschaftlichen Theorie, sondern wollte, dass die errungene Erkenntnis als Grundlage der neuen Lebensgestaltung diene. So wie ihm seine Wissenschaft aus tiefem menschlichen Erleben ersprossen war, so wollte er sie auch wieder umsetzen in die Gestaltung dieses Lebens. Er wollte sie nicht als totes Gut, sondern als lebendig wirkende Kraft wissen. Nur jenen Männern sprach er die Berechtigung des Einflusses auf die allgemeine Lebensgestaltung zu, die aus universeller geistiger Erfahrung ihr Urteil schöpften. So gewinnt die Wissenschaft ausser ihrer theoretischen Aufgabe eine praktische, ethische. In Dvořák lebte das Bewusstsein von der Notwendigkeit der Geltendmachung ihrer Erkenntnisse im realen Leben. Nicht mehr die positiven Wissenschaften, Naturwissenschaft und Technik sollten wie im Zeitalter des Materialismus die Führung haben. Denn sie haben zur Entgeistung der Welt geführt, zum Götzendienst der Materie, zur Welt des Positivismus und krassen Verismus, des Weltimperialismus und Kapitalismus, die jedes höhere Ethos mit materieller Gewalt niederschlagen. Die Geisteswissenschaften sollten es sein, denen die führende Rolle in der neuen Welt vorbehalten ist, deren Ethos das neue Reich des Geistes aufbauen soll.

Eine besonders wichtige Rolle schrieb Dvořák im Rahmen dieser Aufgabe den Universitäten zu. Er betrachtete die Spezialisierung der Wissenschaften im 19. Jahrhundert als einen Verfall des alten Begriffes der *universitas*. Er verlangte ihre Regeneration aus dem Bewusstsein der alten Bedeutung ihres Namens heraus. Das Kolleg über die Kunst im 17. und 18. Jahrhundert begann er mit einer Betrachtung dieses Verhältnisses, deren Inhalt ungefähr folgender ist[18]: Bei allem Verfall blieben die Universitäten auch im 17. und 18. Jahrhundert die wichtigste Institution für die höhere Ausbildung der Jugend, eine Institution, die, als sich der Zusammenhang mit den grossen leitenden Ideen der Zeit verlor, ebensoviel Unheil anrichtete, indem

sie ganz oder teilweise unter den Einfluss der Jesuiten kam, die sich ihrer als eines höchst wichtigen Mittels zur Errichtung ihrer Weltherrschaft bedienten. Sie wurde so direkt ein Hindernis des Fortschritts, und das hat viel dazu beigetragen, dass sich die neue geistige Kultur vielfach katastrophal durchringen musste, und dass ein Zwiespalt in der allgemeinen Bildung entstand, wie der, an dem wir auch heute kranken.

Ein ähnlicher Prozess wäre auch in der Gegenwart kaum zu vermeiden, wenn die Universitätsstudien, die durch die beispiellose Entwicklung, durch all das, was wir ihnen zu verdanken haben, gleichsam das Rückgrat unserer geistigen Entwicklung geworden sind, in der lawinenartig anwachsenden Diffusion der Spezialfragen den Blick für das allgemein geistig Bedeutsame verlören und die Sorge darum den Zeitungen überlassen bliebe, die es, wie einst die Jesuitenkollegien, nicht als Selbstwert, nicht als ein Mittel, die Menschen unbekümmert um alles andere in die Sphäre eines höheren geistigen Bewusstseins zu erheben, sondern als Aktualitätsbrocken und nach utilitaristischen Gesichtspunkten, die sich der Halbbildung anpassen müssen, behandeln.

Es gibt aber keinen andern Weg, der Gefahr, die den Universitäten droht, entgegenzuarbeiten, als das Bestreben, die junge Generation in jeder einzelnen Wissenschaft nicht nur zu Spezialforschern, sondern zugleich auch auf strenger wissenschaftlicher Grundlage zu Menschen heranzubilden, die gelernt haben, nicht nur auf Fragen der Bedeutung für allgemeine Erkenntnisprobleme zu achten, sondern an sie auch jenen Maßstab der sittlichen Verantwortung anzulegen, zu dem sie durch wissenschaftliche Studien erzogen werden. Wenn man heute so oft über Mangel an wissenschaftlicher Synthese klagt, so liegt die Ursache nicht, wie behauptet wird, in der Unmöglichkeit, die Literatur zu bewältigen — bei einiger Übung ist dies nicht gar so schwierig —, sondern darin, dass wir verlernt haben, systematisch zu denken, weshalb auch auf dem Gebiete der historischen Disziplinen gewiss nicht das Universelle durch Polyhistorie, durch mechanische Aneinanderreihung verschiedener Forschungsgebiete, sondern einzig und allein durch die grössere Fähigkeit, die Tatsachen im Spiegel weiter ausgreifender Gesichtspunkte zu betrachten, erreicht werden kann. Damit soll nicht gesagt werden, dass man gleich in den ersten Versuchen, wissenschaftlich zu arbeiten, in Seminararbeiten und Dissertationen jeden Ziegelstein gleichsam *sub specie aeternitatis* betrachten oder welthistorische Probleme, die gegenseitigen Verhältnisse von Kulturen und Weltanschauungen etwa behandeln solle, die die Frucht einer grossen wissenschaftlichen Arbeit und Erfahrung und nicht ihr Anfang sein können. Nichts wäre verkehrter als dies, und es kann nicht eindringlich genug davor gewarnt werden. Doch man solle lernen, an seiner Bildung weiterzuarbeiten und Dinge von allgemeiner Bedeutung zu erfassen. — Man könnte sagen: das ist selbstverständlich. In Wahrheit ist es nicht so selbstverständlich. Es gibt heute einen Typ von Fachleuten, die nur Bücher lesen, die mit ihrem engsten Fach zusammenhängen und auch darin nur das suchen, was sie für ihre Arbeit

brauchen können. Das ist ungesund. Im geistigen Adel der Universitäten sucht man
Führer und Ratgeber in allen geistigen Angelegenheiten. In kritischen Zeiten müssen
geistige Persönlichkeiten befragt werden können. Auf den Universitäten ist, in
gleichem Maße wie Detailfragen, die Art von Wichtigkeit, wie die Dinge von der
höheren Warte ihrer geistigen Zusammengehörigkeit aus betrachtet werden.

Und wie tief Dvořák das Ethos der Wissenschaft auffasste, das drücken am
schönsten seine Worte über die Berufung zur Wissenschaft aus, die er im Herbst 1918
in der Einleitungsvorlesung seines Kollegs „Geschichte der italienischen Kunst im
Zeitalter der Hochrenaissance" [Bd. I, München 1927, pp. 3—7] sagte und die von
gleicher Bedeutung sind wie Max Webers „Wissenschaft als Beruf". Sie seien hier
dem Inhalt nach wiedergegeben:

„Wie in allen Zeiten gehört die Zukunft der Jugend. Die Jugend wird von neuem
aufbauen müssen und sie wird es auch tun. Sie wird sich in der Wissenschaft neu
orientieren müssen, denn einem aufmerksamen Beobachter wird es kaum entgehen,
dass auch die Wissenschaft in einem krisenhaften Zustand sich befindet. Diese
Erscheinung geht vielleicht am meisten auf die allzu starke Mechanisierung der
Wissenschaft zurück. Zumindest für die Geisteswissenschaften gilt das sicher. Wir
haben wenig grosse Forscher, aber dafür einen Gelehrtenstand, ich möchte sagen
eine gelehrte Kaste, die die wissenschaftliche Laufbahn als das Mittel zu einer Lebens-
stellung betrachtet. Dieses Mittel ist auch ganz zweckmässig, denn in dem grossen
mechanisierten Organismus des wissenschaftlichen Betriebes findet sich für jedermann
mit normaler Intelligenz irgendein Schächtelchen, welches nach erprobten Rezepten
ausgefüllt und so bewirtschaftet werden kann, wie man eben einen Verwaltungsdienst
erledigt. Das ist sicher nicht das Richtige. Das Bewusstsein, dass zum Forscher vor
allem ein innerer Beruf gehört, ist einigermassen verschwunden und es wird notwendig
sein, dass nach dieser Seite hin eine Reform stattfindet. Vielleicht wird die Reform
in den Verhältnissen selbst liegen. Was ist notwendig, wenn man sich auf eine wissen-
schaftliche Laufbahn vorbereitet? Ich rede nur zu den Jüngsten unter Ihnen. Ich
glaube es sind drei Dinge:

An die erste Stelle setze ich eine gewisse Idealität der Gesinnung. Wissen-
schaft und Karriere, das sind zwei Dinge, die in den letzten Dezennien so oft
miteinander verbunden wurden; die Karriere sollte aber bei dem Entschluss, sich der
Wissenschaft zu widmen, keine Rolle spielen. Wer sich der Wissenschaft widmen
will, der muss auf eine Karriere in dem Sinne, was man allgemein darunter versteht,
von vornherein verzichten.

Zweitens gehört zur Forschung eine allgemeine Bildung. Das scheint selbst-
verständlich zu sein, ist es aber durchaus nicht. Gerade bei der extremen Speziali-
sierung der Wissenschaft konnte man wiederholt beobachten, dass es zwar aus-
gezeichnete Spezialisten gibt, die dabei aber durchaus nicht auf der Höhe der Bildung
unserer Zeit stehen. In den Naturwissenschaften liegen die Dinge anders, aber wer

in den Geisteswissenschaften Fruchtbares leisten will, der muss unbedingt so weit allgemein gebildet sein, dass er die Ergebnisse nach dem Stande der allgemeinen Erkenntnistheorie werten kann. Wer das nicht vermag, ist ein braver Spezialist, aber kein Forscher, wie wir ihn brauchen.

Drittens — und auch das scheint selbstverständlich zu sein — gehört zum Forschen ein sachliches Können und sachliches Wissen. Eine allgemeine Bildung ohne sachliches Wissen führt zum Dilettantismus, zum journalistischen Danebenreden. Unter sachlichem Wissen verstehe ich nicht nur die Realien, sondern Vertrautheit mit der Methode der einzelnen Disziplinen, d. h. Vertrautheit mit jenen kritischen Grundsätzen, die wir als die Errungenschaft der bisherigen Entwicklung der einzelnen Disziplinen betrachten können. Ohne diese Vertrautheit kann die Tätigkeit nie wirklich fruchtbar sein. Denn man bemüht sich vielleicht auf Wegen, die nicht dazu geeignet sind, um Resultate und gelangt zu Schlüssen, die sich bei näherer Betrachtung als unhaltbar erweisen.

Es ist klar, dass von diesen drei Gesichtspunkten eine Vorlesung das Wenigste bieten kann. Das Wesentlichste und Wichtigste müssen Sie sich selbst erarbeiten. Es kostet viel Arbeit, es erfordert den ganzen Menschen."

Diese Sätze bilden zugleich die ideelle Richtschnur dafür, wie sich Dvořák den weiteren Ausbau der Kunstgeschichte dachte, und müssen jetzt nach seinem Tode der Fortsetzung seines Werkes zugrunde gelegt werden. Weder enges Spezialistentum, noch äusserliche Imitation des kühnen Gedankenbaues des Gelehrten oder seiner sprachlichen Ausdrucksweise ohne den tiefen geistigen Inhalt, dessen Gefäss sie sind, werden sein Werk fortführen können, sondern nur unmittelbares und selbständiges Erleben der wissenschaftlichen Probleme auf der Basis der von ihm postulierten Universalität der geistigen Orientierung und der von ihm aufgestellten methodischen Grundsätze.

Dvořák selbst hat den idealen Forderungen, die er an den Universitätslehrer als Angehörigen des geistigen „Adels" stellte, im höchsten Mass entsprochen. Welche Rolle er im geistigen Leben Österreichs spielte, was man auf sein Urteil in allen kulturellen Fragen gab, braucht hier nicht nochmals betont zu werden. Ausser in der Organisation seiner Schule kam seine bezeichnende Art, die Wissenschaft zur Lebensgestaltung zu erweitern, im Rahmen des Denkmalwesens in grosszügigster Weise zur Geltung. Auch da ist nun ein bemerkenswerter Wandel der geistigen Einstellung gegen früher zu vermerken. Erschien ihm die Denkmalpflege früher wesentlich als Mittel zur Erhaltung lebendiger künstlerischer Werte, so sieht er jetzt mehr in ihr[19]: ein ethisches Bekenntnis der neuen idealistischen Gesinnung, eine Parallelerscheinung zur „neuen antipositivistischen Orientierung der Philosophie" und zu „den Anfängen einer ganz neuen antinaturalistischen Kunst", die ihren Ursprung in einem gemeinsamen „antimaterialistischen, revolutionären Gedanken" der Zeit hat. So trifft er sich letzten Endes doch mit Riegl, dem der „Alterswert" im tiefsten Grunde mehr

bedeutete als den Ausfluss der wissenschaftlichen Gesinnung des historisierenden Zeitalters: das idealistische Bekenntnis der geschichtsphilosophisch orientierten Welt.

Als drittes bedeutsames Moment sehen wir in der letzten Periode des Gelehrten sein neues Verhältnis zur Philosophie und geschichtsphilosophischen Weltbetrachtung. Die Auseinandersetzung mit den Werken der grossen Philosophen aller Zeiten spielte in dieser Periode seines Lebens eine weit grössere Rolle als jemals früher. Schon immer war er bestrebt gewesen, sich erkenntnistheoretisch Rechenschaft über Aufgaben und Ziel seiner Wissenschaft zu geben, und auch seinen Schülern legte er in letzter Zeit die Beschäftigung mit der Erkenntnistheorie der historischen Wissenschaften sehr ans Herz. Nun aber verlieh ihm das Studium der Philosophen auch einen neuen Denkinhalt.

In allen grossen schöpferischen Vertretern der historischen Geisteswissenschaften der letzten Zeit lebte, latent oder ausgesprochen, das Bewusstsein, dass das entwicklungsgeschichtliche Denken des 19. Jahrhunderts nicht das ideale Endziel der Geschichtswissenschaft ist, dass der Gedanke der rationellen Kausalität nicht ihren stolzen Bau zu krönen berufen ist, sondern dass sie in ihrer Höherentwicklung notwendig zur Geschichtsphilosophie werden und damit wieder in den mütterlichen Urgrund aller Geisteswissenschaften: die Philosophie, einmünden muss. Der junge Dvořák schrieb: „Die Philosophie hat die Dirigentenstelle in der Symphonie der Wissenschaften verloren." Der späte dachte anders. Riegl war von der immanenten Logik der Entwicklungsgeschichte zur transzendenten Logik seines geschichtsphilosophischen Systems fortgeschritten. Das war im Grunde ein Wiederauftauchen der Hegelschen Selbstbewusstwerdung des Geistes. Dem in ganz anderem Sinne historischen Denken Dvořáks war da ein Anknüpfen unmöglich. Die Wiedererweckung eines grossen metaphysischen Systems des deutschen Idealismus hätte nun, nach Zurücklegung des Zeitalters des historischen Positivismus und entwicklungsgeschichtlichen Rationalismus, ein Archaisieren bedeutet. Das empfand Riegl sicher. So verlegte er auch das Endziel der ideellen Entwicklung nicht wie Hegel in eine unmessbar ferne Zukunft, sondern er erblickte es in dem äussersten Subjektivismus seiner eigenen Zeit. Sollte aber dieser Subjektivismus nicht zum Chaos der vollkommenen Auflösung und das System somit zu historischem Nihilismus werden, so musste doch irgendeine Wandlung oder Weiterbildung eintreten. Diese Wandlung glaubte Riegl in dem Wiedereinsetzen eines extremen Objektivismus, wie ihn die alten orientalischen Völker gekannt hatten, zu sehen. Damit aber war das geschichtsphilosophische System eigentlich wieder durchbrochen und der alte, den nomothetischen Wissenschaften entsprungene Gedanke der geschichtlichen Wellenbewegung nahe gelegt.

Das hätte einen Rückschlag bedeutet und so musste ein anderer Weg eingeschlagen werden. Dvořák sah in dem neuen Objektivisieren des Geisteslebens gleichfalls ein Resultat des subjektivistischen Denkens. Gleichzeitig war er von der Über-

zeugung durchdrungen, dass dieser Weg nur durch Auseinandersetzung mit den tiefsten Problemen, wie sie im Spiegel der allgemeinen Weltanschauung erscheinen, zu finden ist. Hatte er noch im Jahre 1913 gesagt, dass die Geschichte der Weltanschauung nicht Aufgabe der Kunstgeschichte sei, sondern ihre höchste kulturelle Mission in dem Wiedererwecken des Verständnisses für historische Kunstwerte und damit dem schöpferischen Eingreifen in das Kunstleben der Gegenwart bestehe, so wurde sie ihm nun doch zu einem Teil der Geschichte der Weltanschauung, die in der ideellen Einheit aller historischen Geisteswissenschaften beschlossen ist, zu einem Teil, der in seinen indigenen Problemen die generellen der Weltanschauung widerspiegelt und ohne innigstes Verwobensein mit diesen nicht denkbar ist. 1915 sagte er in dem „Idealismus- und Realismus"-Kolleg, dass diese neue Auffassung sich nicht nur selbständig in den einzelnen Disziplinen entwickelt habe, sondern auch durch die Philosophie in sie direkt hineingetragen wurde. Die Philosophie hat also ihre Dirigentenstelle wiedergewonnen. Aber nicht wie in früheren Zeiten im Sinne einer Beherrschung der übrigen Wissenschaften durch Aufstellung eines grossen spekulativen Systems, in dessen abstrakte Formen der Inhalt der einzelnen Disziplinen eingefügt wird. Sondern in dem Sinne, dass sie an erster Stelle und in prägnantester Weise den begrifflichen Ausdruck für jenen Wandel der Weltanschauung, der das gesamte Geistesleben ergriffen hat, gefunden und damit eine führende Stellung in diesem erlangt hatte.

Der Weg des Historikers Dvořák musste so notwendig mit dem der modernen deutschen Geschichtsphilosophen zusammentreffen. Er, dem das Erleben und begriffliche Formulieren des geschichtlich Einmaligen Hauptinhalt des Daseins gewesen, musste auf Diltheys und Rickerts Bahnen stossen. Der alte platonische Gedanke in der Erscheinungsform der Wertbeziehung der neueren Geschichtsphilosophie beginnt sich bei ihm geltend zu machen. Schon die programmatische Berufung auf das Meyer'sche „Historisch ist, was wirksam ist oder gewesen ist" enthält *in nuce* den Begriff der Wertauswahl. Denn wertvolles Objekt der Geschichtswissenschaft ist danach allein das geschichtlich Wirksame. Es liegt in dem historischen Grundzug von Dvořáks Denken, wenn er diese Definition des Historischen auf die Gesamtheit der geschichtlichen Erscheinungen ausgedehnt wissen wollte. Er tat dies aus doppelter Erwägung. Einmal kann das, was bis heute historisch unwirksam und unserem Wertempfinden unzugänglich ist, irgendwann wirksam werden und sich so erst der Werterkenntnis erschliessen. Dann kann aber auch das als Einzelding wirklich Wertlose als einziges Zeugnis einer wertvollen Idee, mag sie sich auch noch so abgeschwächt in ihm widerspiegeln, nach Verlust der anderen wertvollen Zeugnisse in Zukunft Bedeutung erhalten. Diese Auffassung ist keine Negierung des Begriffs der Wertauswahl, wie ihn die deutsche Geschichtsphilosophie aufgestellt hat. Das Wertlose kann niemals wertvoll werden. Ein Mensch von solch intensivem künstlerischen Qualitätsempfinden wie Dvořák wusste das genau. Aber es kann

unschätzbaren Wert gewinnen als Zeuge von wertvollen Ideen, unter deren Eindruck es ebenso stehen kann wie das geschichtlich auch für sich, als Einzelding Wertvolle, bei dessen möglicher Vernichtung oder Verschwinden aus dem historischen Gesichtskreis es als Wegweiser oder letzter Berichterstatter höchste Bedeutung erlangt. So hat Dvořák auch die Gesamtheit von künstlerischen Stilphasen und geistigen Epochen niemals nach einem deduktiven Wertsystem wertend gegeneinander ausgespielt, sondern das Wertvolle und die Daseinsberechtigung aller Phasen des menschlichen Geisteslebens gleichmässig anerkannt, sofern es wirklich G e i s t e s l e b e n geblieben ist. In diesem letzteren Moment liegt allerdings der Keim einer tiefen Wertscheidung Dvořáks, von der gleich die Rede sein soll.

Mit Riegls geschichtsphilosophischer Auffassung war Dvořáks Denken unvereinbar. Ihm war nicht die abstrakte Zielsetzung des Ganzen, sondern das wertvolle Einmalige das Wichtigste. Objektivismus und Subjektivismus, die Grundpfeiler von Riegls geschichtsphilosophischem System, wurden ihm, ebenso wie Idealismus und Realismus, zur Orientierungsmöglichkeit, zur Möglichkeit einer besonderen Einstellung der historischen Betrachtung, die neben anderen besteht, von denen jede einen anderen und neuen Aspekt der in ihrer Gänze unerschöpflichen geschichtlichen Erscheinung gewährt. Der Einstellung „Idealismus—Realismus" mass er aber eine besonders tiefgehende Bedeutung bei. Er hielt sie für begründet in dem Dualismus der menschlichen Natur, in dem Dualismus von spiritueller und sensueller Wahrnehmung, von Geist und Materie. Mit dem Gedanken des Dualismus ist zugleich eine tiefe allumfassende Wertscheidung gegeben. Das einzig Wertvolle, Erhabene, den Menschen Adelnde ist das R e i c h d e s G e i s t e s, das Reich der spirituellen Güter, der ewigen Wahrheiten. Die materielle Welt der sinnlichen Erscheinungen ist etwas Vorübergehendes, nichts Bleibendes. Heftet der Mensch seine Seele an sie, so teilt sie das vergängliche Schicksal aller materiellen irdischen Scheingüter, die im Strom der Zeiten untergehen. Es ist der uralte, zum metaphysischen gewordene Wert-Dualismus Platons und des christlich mittelalterlichen Spiritualismus. Es ist kein Wunder, dass Dvořák in seiner persönlichen Weltanschauung, seiner tiefsten menschlichen Überzeugung in den Bann jener Welt fiel, die sein grösstes geistiges Erlebnis gewesen. Trug er doch, dank seiner ganzen geistigen und menschlichen Veranlagung, die Prädestination dazu in sich. So merken wir auch in seiner ganzen Geschichtsauffassung der letzten Zeit, wie seine Wertung jener Perioden sinkt, in denen der Geist sich selbst entfremdet ist, in denen er sich unter die Herrschaft der Materie beugt. Alle wahrhaft geistigen Perioden der Geschichte stehen ihm hoch, mögen sie sich noch so intensiv mit realen und natürlichen Problemen befasst haben wie das 17. Jahrhundert, sofern nur der Geist die Herrschaft über die Materie bewahrt. Die Zeit aber, wo Philosophie und Kunst im Götzendienst der Materie ihre geheimnisvolle, ewige Bestimmung verleugnen, wo die Naturwissenschaften ihre Geltung als Anschauungsformen des menschlichen Geistes vergessen und die Gottheit

zu ersetzen wähnen, ist ihm in ihrem Wesensgrunde tief entfremdet und entgegengesetzt. So waren ihm Positivismus und Materialismus des 19. Jahrhunderts als eine Erscheinung der Selbstentfremdung des menschlichen Geistes unwertig im Vergleich zu seinen idealistischen Errungenschaften, ein Fehler und Trugschluss. Er war kein historischer Relativist und hat niemals sein philosophisches und ethisches Wertbewusstsein verleugnet.

So taucht am tiefsten Grunde des geistigen Weltbilds von Dvořáks Spätzeit die Struktur einer grossen metaphysischen Wertgliederung auf, die nirgends zu irgendeinem Ansatz von spekulativer Systematik führt, aber doch als geschichtsphilosophischer Orgelpunkt in der Tiefe seiner historischen Schöpfung erklingt.

Innerhalb der unermesslichen Welt des geistig Wertvollen machen sich nun Ansätze zu einer besonderen geschichtsphilosophischen Auffassung Dvořáks bemerkbar. Alle der einzelnen historischen Wertverkörperung nicht immanente geschichtsphilosophische Orientierung, alle spekulative Systematik im Sinne Hegels, alle dogmatisch entwicklungsgeschichtliche Zielsetzung im Sinne Riegls, alle Geschichtsmorphologie[20] war Dvořák wesensfremd. Doch es gibt in der Gegenwart eine geschichtsphilosophische Bewegung, die die meiste Zukunftskraft besitzt, weil sie in der Richtung der Weiterentwicklung der Geschichtswissenschaft und ihres ideellen Ziels liegt. Sie errichtet kein deduktives System, in dem sich zwischen den Dingen die Beziehungslinien abstrakter Spekulation kreuzen, sie orientiert das Weltgeschehen nicht auf einen bestimmten Zielpunkt, sondern sie geht induktiv von dem Einzelnen aus. Sie betrachtet den einzelnen geschichtlichen Wert nicht im konkreten Zeitverlauf, der ihn mit einem Vorher und Nachher von Erscheinungen verknüpft erscheinen lässt, mit denen ihn oft gar keine Beziehungen des inneren Sinns verbinden, sondern erfasst ihn in seiner i d e a l e n z e i t l i c h e n W e s e n h e i t , in der mit seiner Eigenart untrennbar verbundenen z e i t l i c h e n P o t e n t i a l i t ä t , die um ihn gleichsam einen geschichtsphilosophischen Idealraum schafft, ihn in seiner schicksalhaften, kausal rationalistischer Erkenntnis unzugänglichen Einzigkeit weisend. Doch werden die Dinge dadurch nicht isoliert und chaotisch unverbunden, sondern die Vielheit der einzelnen ideellen Zeitspatien der Geschichte fliesst zusammen in der metaphysischen Zeit- und Raumeinheit, die das Universum umspannt, in der alle Dinge sind und weben, die dem Gottesbegriff der deutschen Mystiker gleichkommt. Auch in dieser metaphysischen Einheit erscheinen die Dinge in einer zeitlichen Abfolge, die aber nicht ihrer tatsächlichen, irdisch konkreten entspricht, sondern der ideellen ihres inneren Sinnes. Das im geschichtsphilosophischen Denken geoffenbarte Aufgehen der ideellen zeitlichen Abfolge der Dinge in der höheren metaphysischen Einheit entspricht der „Selbsterkenntnis Gottes in den Dingen" bei den Mystikern.

Die mit ihrer Fortbildung sich vollziehende und zur Vereinzelung der Dinge führende Auflösung der Entwicklungsgeschichte würde in einem formlosen Chaos enden, wenn sie nicht in den höheren Kosmos dieser neuen Geschichtsphilosophie

überzugehen bestimmt wäre. Das macht diese geschichtsphilosophische Bewegung so bedeutsam für die Zukunft. Dass sie heute bereits ihren Bildungsprozess begonnen hat, noch ehe der Auflösungsprozess der Entwicklungsgeschichte vollendet ist, ist wichtig, weil sie so uns Historikern als höheres Ziel, als ideelle Richtschnur und Zukunftshoffnung unserer Wissenschaft vorschwebt. Unsere Wissenschaft und diese Philosophie werden einmal zu einer Einheit verschmelzen. Diese Geschichtsphilosophie erweitert den Subjektivismus der historischen Weltanschauung zu dem Objektivismus einer neuen Metaphysik. Indem sie die Tatsachen als ideelle Realitäten, die Ideen als metaphysisch reale Tatsachen betrachtet, schlägt sie die Brücke von den Geisteswissenschaften der Gegenwart in das Geistesreich der Zukunft.

Dvořák trug in sich den Glauben an die unsterblichen Ideen. Sie hatten in seiner Gedankenwelt die gleiche Geltung wie in der geschilderten geschichtsphilosophischen Strömung. Diese war ihm nicht fremd. Einen ihrer bedeutendsten Vertreter, Georg v. Lukács, und seine Schriften kannte er. In der Kokoschka-Studie, die wie ein Bekenntnis seines Ideen-Glaubens klingt, heisst es: „Wer könnte daran zweifeln, dass der schrankenlose Subjektivismus und Panpsychismus früher oder später zu neuen allgemeinherrschenden Göttern führen muss, die nicht wie der Götze Atheos in Getreideschobern wohnen, sondern in denen sich die gegenwärtige geistige Wiedergeburt der Menschheit zu einer begrifflichen, von jeder zeitlichen und räumlichen Begrenzung unabhängigen Gestaltung der neuen Welterklärung durchgerungen hat!"

Religiöses Empfinden und Erleben ist niemals ein Resultat neuer wissenschaftlicher Erkenntnis gewesen. Und doch können wir die Beobachtung machen, dass höchster Spiritualismus und Idealismus der Weltanschauung mit einem neuen Gottsuchen und Gottglauben Hand in Hand gehen, mögen sie nun im Rahmen eines gegebenen kirchlichen Bekenntnisses sich bewegen, dessen Inhalt subjektiv neu erlebt wird, oder in der individuellen Form einer ganz persönlichen Überzeugung erscheinen. Riegl war ein tief gläubiger Geist, der die Möglichkeit und Berechtigung eines neuen Gotterlebnisses, selbst innerhalb der kirchlichen Formen, behauptete. Und auch beim späten Dvořák ahnt man eine neue Gläubigkeit an das Jenseits, an das Reich der heiligen Gewalten, an die Welt der übersinnlichen Erscheinungen, die zuweilen sichtbar in das Leben der Menschen treten können. Nun hat das Schicksal ihn selbst in dieses Reich abberufen.

Repertorium für Kunstwissenschaft XLIV; Berlin—Leipzig 1924, pp. 159—197 [geschrieben 1922].

Max Dvořák
(1874-1921)

Die Vorstellung von der Wiener kunsthistorischen Schule ist vor allem mit drei grossen Gelehrtenerscheinungen verknüpft. Als ihre Gründer gelten Franz Wickhoff und Alois Riegl. Wickhoff war als Pädagog und Anreger gleich bedeutend wie als Forscher. Er zog eine junge Generation hervorragender Gelehrter heran, darunter Julius von Schlosser, Wolfgang Kallab, Hermann Dollmayr und Max Dvořák. Dvořák übernahm von seinen beiden Lehrern als Erbe das, was ihnen am meisten am Herzen lag: von Wickhoff Lehrkanzel und Schule, von Riegl die Leitung der Institution, in der sich der neue wissenschaftliche Geist am deutlichsten manifestierte und in der Österreich führend wurde: das staatliche Denkmalwesen (damals Zentralkommission für Kunst- und historische Denkmale genannt). Dadurch, dass die beiden Gelehrten Dvořák zu ihrem geistigen Erben designierten, verrieten sie nicht nur richtige Beurteilung der genialen Fähigkeiten des jungen Kunsthistorikers, sondern auch Weitblick in die Zukunft. Sie haben so ihren Schöpfungen Dauer verliehen. In Dvořák vereinigte sich nach dem frühen Tode der Gründer die Funktion des Gelehrten, Pädagogen und Organisators. Er wurde der hervorstechendste Repräsentant der grossen Wiener Tradition.

Max Dvořák wurde am 24. Juni 1874 auf dem fürstlich Lobkowitzschen Schlosse Raudnitz bei Prag geboren. Er war ein Österreicher tschechischer Nationalität wie sein Vater Max Dvořák der Ältere, ein Historiker, der als Schlossarchivar in fürstlichem Dienst stand. Von Vater Dvořák gibt es historische Abhandlungen über lokale Themen in tschechischer Sprache. Sie war die Muttersprache des Sohnes, in der er nicht nur seine ersten wissenschaftlichen Abhandlungen schrieb, sondern auch dichterische Versuche, die die hohe literarische Begabung des jungen Mannes verrieten[1].

Ein altes böhmisches Adelsschloss mit einer bedeutenden Gemäldesammlung (der Dvořák später einen Band der böhmischen Kunsttopographie als Verfasser widmete), umwittert von den Schatten der grossen Vergangenheit eines grossen Reiches, der väterliche Historikerberuf, der in dem Knaben schon früh den Enthusiasmus für das Vergangene weckte, all dies zusammen dürfte für die Berufswahl des Gelehrten massgebend gewesen sein. Er studierte an den Universitäten Prag und Wien Geschichte im Hauptfach und beendete sein Studium mit einer historischen Dissertation, die die Urkundenfälschungen des Reichskanzlers Kaspar Schlick zum Gegenstand hatte. Was Dvořák von Riegl in seinem Nachruf sagte, galt auch für ihn selbst: „Man kann immer wieder die Beobachtung machen, dass begabte Forscher sich in ihren Studienjahren jenem Zweige ihrer Wissenschaft

zuwenden, der am weitesten vorgeschritten ist. Dies war in den Siebziger- und
Achtzigerjahren in Wien ohne Zweifel in den historischen Disziplinen die Erforschung
der mittelalterlichen Geschichte, wie sie am Institut für österreichische Geschichts-
forschung gelehrt und angewendet wurde." Das Institut, ursprünglich für die
Erforschung der Geschichte unserer österreichischen Heimat geschaffen, war durch
den Reichsdeutschen Theodor von Sickel in ein allgemeines Lehrinstitut der
historischen Methode und ihrer Hilfswissenschaften umgewandelt worden, wie sie
namentlich an der Erforschung des Mittelalters entwickelt worden waren. Als
Vorbild diente dabei die École des Chartes in Paris. Dvořák sprach mit Bewunderung
von Sickel, den er eine geniale Persönlichkeit nannte. Wickhoff und Riegl waren
aus dem Institut hervorgegangen, und ihre Lehrtätigkeit war in sein Programm
eingegliedert. Wurde dem jungen Historiker durch Sickel die Kenntnis einer neuen
Forschungsmethode vermittelt, so durch Wickhoff und Riegl ein neuer Forschungs-
inhalt: die Geschichte der Kunst nicht als Ermittlung und antiquarische Registrierung
von Namen, Daten und Fakten, sondern als Geschichte der künstlerischen Probleme.
Dvořák, der eine in jeder Hinsicht ausserordentlich künstlerisch empfindende
Wesensveranlagung hatte, wurde so auf seinen eigentlichen Weg gelenkt. Neben
seiner historischen Dissertation entstand bereits eine kunsthistorische Institutsarbeit:
,,Byzantinischer Einfluss auf die Miniaturmalerei des Trecento". Wickhoff vermittelte
seinen Schülern vor allem den Gedanken, die Kunstgeschichte von einem Tummel-
platz pseudophilosophischen Ästhetisierens zu einem Arbeitsfeld exakter Forschung
zu machen. Er betonte die Notwendigkeit strenger Stilkritik, wobei er selbst die
stark naturwissenschaftlich getönte Methode des hervorragenden Kenners Giovanni
Morelli empfahl. Ferner betonte er bei der Beschäftigung mit Kunstwerken die
Wichtigkeit genauer Inhaltsbestimmung, die durch Beherrschung der Schriftquellen
und der Schöpfungen der Dichtkunst ermöglicht wird und dilettantisches Poetisieren
zur Füllung von Kenntnislücken vermeidet. Seine Schüler Kallab und Schlosser
haben vor allem in der kritischen Behandlung literarischer Quellen (Vasari, Ghiberti)
Grosses geleistet. Als Schulung der Stilkritik empfahl Wickhoff besonders die
Beschäftigung mit Handzeichnungen und Miniaturen. Er selbst hatte den ersten
wissenschaftlichen Katalog der italienischen Handzeichnungen der Albertina[2] ver-
fasst und als Herausgeber ein Gesamtverzeichnis der Bilderhandschriften in Öster-
reich begründet. Es ist sicher auf die Anregung seines Lehrers zurückzuführen,
wenn Dvořáks selbständige Forschungstätigkeit als Kunsthistoriker vom Gebiet der
Miniaturmalerei ihren Ausgang nahm. Aus der Beschäftigung damit erwuchs das
Thema von Dvořáks Habilitationsschrift ,,Die Illuminatoren des Johann von
Neumarkt"[3]. Eine Gruppe von mährisch-böhmischen Handschriften, entstanden
im Auftrage einer auf der Höhe der intellektuellen Kultur ihrer Zeit stehenden
Persönlichkeit, wurde als Basis für die Untersuchung des Eindringens des giottesken
Stils in die Kunst der nordischen Länder genommen. Dvořáks Erkenntnisse wirkten

bahnbrechend. Mögen sie auch heute im Detail überholt sein und zahlreiche Korrekturen erfahren haben, die Grundlinien waren richtig gezogen worden und haben erst die späteren Fortschritte ermöglicht. Das Grossartige dieser Jugendarbeit Dvořáks ist, wie er in ihr, von einem konkreten Problem ausgehend, ein Gesamtbild der künstlerischen und geistigen Kultur des Abendlandes entworfen hat. Dadurch, dass der päpstliche Hof in Avignon als Einbruchstor und Verteiler des giottesken Stils im Norden dargestellt wird, werden Italien, Frankreich und Mitteleuropa in eine künstlerische Gesamtbewegung zusammengezogen, die weder an ethnischen noch an politischen Grenzen haltmachte. Das geistige Konzept, das Dvořák in dieser Arbeit entwickelte, blieb für sein ganzes weiteres Denken und Schaffen verpflichtend. Die völkerverbindende Macht der Ideen war ihm immer wichtiger als engstirnige nationalistische Separation. Im Gegensatz zu einer allzusehr die nationalen und ethnischen, ja sogar rassischen Grundlagen betonenden Kunstgeschichte legte er das Hauptgewicht auf übernationale geistige Phänomene. In seinen Seminardiskussionen wies er darauf hin, dass das Verbindende von Kunstwerken, die der gleichen Zeit angehören und damit vom gleichen Ideengehalt erfüllt sind, stärker ist als das national Trennende. In dieser Haltung war Dvořák nicht nur ein Angehöriger, sondern auch ein geistiger Vertreter des grossen alten Österreich. Ich erinnere mich der tiefen Besorgnis, mit der er nach dem Zusammenbruch von 1918 von der Entwicklung der Dinge in seiner innig geliebten Heimat sprach. Seine damals geäusserten prophetischen Worte haben sich vollinhaltlich erfüllt.

Dvořák hatte in seiner Beschäftigung mit den Illuminatoren des Johann von Neumarkt eine profunde Kenntnis der spätmittelalterlichen französischen Handschriftenillumination erworben. Sie wies ihm auch den Weg zur neuen Behandlung eines Problems, mit dem sich die Kunstwissenschaft um die Jahrhundertwende viel befasste: die Entstehung einer neuen Malerei durch das Schaffen der Brüder Hubert und Jan van Eyck. Während sich eine rein kennermässig oder national eingestellte Forschung nur auf das Phänomen als solches oder, bestenfalls, auf seinen nationalen Umkreis beschränkte, beschritt Dvořák den gleichen Weg, den er beim Studieren der Handschriften des böhmischen Kanzlers eingeschlagen hatte. Die Leistung der grossen Maler wurde, bei aller Würdigung ihrer Einzigartigkeit und Einmaligkeit, nicht als ein die Kunstgeschichte plötzlich verwandelnder *deus ex machina* interpretiert, wie es die vorhergehende Forschung getan hatte, sondern als ein Ergebnis der intensivsten und konzentriertesten Arbeit an der Lösung der künstlerischen Probleme des Naturalismus in den vorausgehenden Jahrzehnten, einer Arbeit, die in Frankreich und Burgund geleistet wurde, vielfach durch Meister niederländischer Herkunft. So wurde die Abhandlung „Das Rätsel der Kunst der Brüder Van Eyck"[4] — Dvořáks umfangreichste Veröffentlichung — zu einer Fortsetzung der „Illuminatoren", die die Wandlung des von Giottos Errungenschaften ausgehenden Idealstils, der die abendländische Malerei des 14. Jahrhunderts be-

herrschte, zu einer neuen Art, die Wirklichkeit zu sehen und darzustellen, schilderte. Die Bilderhandschriften der Hofkünstler Karls V., die Miniaturen des Jacquemart de Hesdin, die *Grandes Heures* des Duc de Berry in Chantilly [siehe Volume III, pp. 120ff.] und das *Mailand-Turiner Gebetbuch* wurden als vier Entwicklungsstufen gezeigt, die an die reife Stilschöpfung des Van Eyckschen Naturalismus heranführen. Die Untersuchung ist exemplarisch für die methodische Anwendung exakter Form- und Stilkritik, die Dvořák durch Wickhoffs Empfehlung der Morellischen Methode vermittelt worden war. So wurde das „Rätsel" jene Untersuchung Dvořáks, die im engeren stil- und formkritischen Sinne die am meisten „kunsthistorische" ist. Dvořák hat nicht nur das damals bekannte Œuvre Jan van Eycks stilkritisch auf die Stichhältigkeit der Zuschreibungen überprüft, sondern auch den schwierigen Versuch der Trennung der Hände Huberts und Jans in der *Anbetung des Lammes* unternommen, auf bestehende Inkongruenzen der Bildgestaltung hinweisend. Bedeutete der Versuch auch keine endgültige Lösung, so war er doch als Wegbeginn zu einer solchen wichtig. Dvořák hat die Probleme der Anfänge des neuzeitlichen malerischen Naturalismus, dessen Höhepunkte er in der holländischen und französischen Malerei sah, weiter durchdacht. Noch 1918 veröffentlichte er einen methodisch interessanten Beitrag hiezu: „Die Anfänge der holländischen Malerei"[5], in dem er den Versuch machte, das als Anfangswerk der Van Eyck vielbewunderte *Mailand-Turiner Gebetbuch* später zu datieren und als eine Schöpfung der mit dem Namen Aelbert Ouwaters verknüpften neuen holländischen Landschaftsmalerei zu interpretieren. Die beiden Altarflügel mit *Kreuzigung* und *Weltgericht* im Metropolitan Museum zu New York[6] schloss er konsequenterweise der Handschrift an.

Da Dvořák stets in grossen Zusammenhängen dachte, unterwarf er auch den malerischen Naturalismus des 19. Jahrhunderts seiner wissenschaftlichen Betrachtung, darin sich als ein treuer Schüler Wickhoffs bekennend. In einem Aufsatz des Titels „Von Manes zu Švabinský"[7] behandelte er ein Kapitel des modernen tschechischen Kunstschaffens, das er in Beziehung zu den allgemein europäischen Kunstströmungen stellte. In einem Aufsatz „Spanische Bilder einer österreichischen Ahnengalerie" trachtete er, Vorformen der impressionistischen Sehensweise in der Malerei des 17. Jahrhunderts aufzuzeigen.

Die Entwicklung von Dvořáks wissenschaftlichem Denken erhellt nicht nur aus seinen grossen Abhandlungen, sondern auch aus zahlreichen kleineren Aufsätzen, vor allem aus Buchkritiken, die zunächst in Český časopis historicky, dann in den Göttingischen gelehrten Anzeigen, schliesslich in den von Wickhoff begründeten Kunstgeschichtlichen Anzeigen erschienen. Dvořák hat Buchkritik so aufgefasst, wie sie allein Berechtigung hat: als schöpferische wissenschaftliche Arbeit, in der der Gegenstand der Besprechung zum Ausgangspunkt der Darlegung der eigenen Erfahrungen und Gedanken wird. Von grundsätzlicher Wichtigkeit wurden so seine Besprechungen von neuer Literatur zur Geschichte der altfranzösischen und nieder-

ländischen Malerei, den Gebieten, denen Dvořák seine besondere Aufmerksamkeit
zugewendet hatte, in den Kunstgeschichtlichen Anzeigen, Innsbruck 1905 und 1909.
Einer seiner schönsten geistesgeschichtlichen Aufsätze war ein Bericht über Marie
Louise Gotheins „Geschichte der Gartenkunst" an derselben Stelle, 1913.

1905 starb Riegl. Dvořák schrieb dem verehrten Lehrer einen Nachruf[8], der
nicht nur eine der wichtigsten Abhandlungen zur Geschichte der historischen
Geisteswissenschaften, sondern auch ein persönliches wissenschaftliches Bekenntnis
war. Riegl hatte auf seinem Totenbett Dvořák die Sorge um seine Lieblings-
schöpfung, das staatliche Denkmalwesen, anvertraut. Die praktische Tätigkeit war
bei beiden Gelehrten eine Auswirkung ihrer geistigen Überzeugung. Riegl, bei dem
die philosophische Veranlagung überwog, bezeichnete in seiner theoretischen Schrift
„Der moderne Denkmalkultus" den alle Geschichtszeugnisse verbindenden Alters-
wert schlechthin als ideelle Begründung der Denkmalpflege. Dvořák, bei dem die
künstlerische Veranlagung überwog, sah in der Denkmalpflege das vornehmste
Instrument der Erhaltung stets lebendiger und gegenwärtiger künstlerischer Werte.
Der gleiche Standpunkt begründete seine lebhafte Anteilnahme am Museumswesen,
seinen Aufgaben und Neuschöpfungen (sein letzter Artikel in der Tagespresse,
„Wiener Mittag", 15. Jänner 1921, war der Albertina gewidmet). So setzte mit
seiner Übernahme der Leitung des Kunsthistorischen Instituts der Zentralkommission
eine Periode intensivster praktischer, künstlerisch organisatorischer Tätigkeit ein,
deren Niederschlag sich in zahlreichen Aufsätzen pädagogischer und polemischer
Natur nicht nur in den Fachzeitschriften seines Institutes, sondern auch in der
Tagespresse ergab. Dvořák hat vor allem als Aufklärer und Richtungsweiser gewirkt,
der sich erfolgreich um eine für jedermann verständliche Sprache bemühte, wohl
wissend, dass vieles des Schönsten und Eigenartigsten unserer Heimat den Händen
von Pfarrern, Lehrern und Ortsmagistraten auf dem Lande anvertraut ist. Als
köstlichste und eigenartigste Frucht dieser pädagogischen Bemühungen entstand
der „Katechismus der Denkmalpflege" (Wien 1916), der die Grundsätze eines
ebenso pietät- wie künstlerisch taktvollen Denkmalkultus für den einfachen Menschen-
verstand durch Illustrierung mit Beispielen und Gegenbeispielen fasslich zu machen
suchte. Ich könnte von manchen Fällen berichten, wo ein schönes altes Kirchlein,
ein charaktervoller ländlicher Altar dadurch vor Schaden bewahrt wurden, dass
den verantwortlichen Hütern rechtzeitig der „Katechismus" in die Hand gedrückt
wurde. Den gleichen Standpunkt strengster Pietät und Behutsamkeit nahm Dvořák
in Fragen der Restaurierung, namentlich von Gemälden, Fresken und Glasmalereien,
ein. Jede auffrischende Retusche, bei der die Grenze zur entstellenden Übermalung
schwimmend wird, lehnte er als bedenklich ab und forderte unbedingte Treue dem
Originaldokument gegenüber (Zur Frage der Bilderrestaurierung in der Kaiserlichen
Gemäldegalerie, „Neue Freie Presse", 5. Jänner 1916). Wenn Füllungen zur Wahrung
des Gesamteindrucks nötig sind, so haben sie derart gehalten zu sein, dass sie diesen

gewährleisten, aber in vollem Ausmass dem untersuchenden Blick sofort kenntlich sind. So hat er für Tafelbilder eine Art von Restaurierung vorgeschlagen, wie sie später die Kunsthalle in Hamburg und das Fogg Museum of Art in Cambridge, USA, mit Erfolg angewendet haben.

So haben Riegl und Dvořák das österreichische Denkmalwesen auf eine Höhe gebracht, in der es zum Lehrmeister Europas wurde, nicht nur wissenschaftlich-theoretisch, sondern auch praktisch. Es war das klassische Zeitalter dieser Institution.

Die praktisch-organisatorische und pädagogische Tätigkeit wurde durch die wissenschaftlich-publizistische ergänzt. Unter Dvořáks Ägide wurde die Österreichische Kunsttopographie begründet (Band I, 1907), für die Hans Tietze vor allem in den ersten Bänden eine Riesenarbeit geleistet hat. Dvořák brachte für ihre Organisation die Erfahrung der in der Beschreibung von Raudnitz geleisteten Arbeit mit; aber selbst während seiner letzten Lebensjahre leistete er noch praktische Topographiearbeit in Vorbereitung der Topographie von Vorarlberg. Er begründete das Kunstgeschichtliche Jahrbuch der Zentralkommission, das als Organ der Wiener Schule gleichbedeutend neben das Jahrbuch der Kunsthistorischen Sammlungen trat. Im ersten Band veröffentlichte er den Aufsatz „Francesco Borromini als Restaurator", in dem er bewies, wie das moderne Empfinden für die Eigenwertigkeit jeder Stilperiode und ihrer Formensprache sich bereits im Verhältnis des grossen Barockarchitekten zum Mittelalter äusserte.

Es ist für Dvořáks Schaffen bezeichnend, dass Praxis und theoretische Rechenschaftslegung stets Hand in Hand gingen. So folgte auf ein Jahrzehnt, das vor allem durch den Aufbau des Denkmalwesens erfüllt war, mit Beginn des ersten Weltkriegs eine Periode, die die Synthese seines Lebens und Denkens zog. Sie äusserte sich am grossartigsten und geschlossensten in Dvořáks akademischen Vorlesungen, neben denen seine Veröffentlichungen trotz ihrer hohen Bedeutung eher Fragmente blieben. In der einleitenden Vorlesung seines Universitätskollegs im Wintersemester 1915/16, das er „Idealismus und Realismus in der Kunst der Neuzeit" betitelte, leitete er sein neues wissenschaftliches Programm, das das Ergebnis aller vorhergehenden Arbeit war, mit folgendem Satz ein: „Neue Maßstäbe bringen neue Probleme mit sich, und es kann keinem Zweifel unterliegen, dass in der Kunstgeschichte sich eine neue Orientierung vollzieht, die neue Gesichtspunkte der Betrachtung bietet." Worin bestand diese neue Orientierung der Kunstgeschichte?

Alois Riegl hatte in seinen reifen Jahren die Grundlagen für eine neue ideengeschichtliche Auffassung der Kunstgeschichte gelegt, die er im Schlusskapitel seines Werkes „Die Spätrömische Kunstindustrie" darlegte. Alle Formen des Kulturschaffens werden von einem grossen Strom geistiger Kräfte getragen, der ihre Gemeinsamkeiten bedingt, ohne dass ein Gebiet des Kulturschaffens vom andern strikt abhängig zu sein braucht, vielmehr jedem Gebiet ein gewisses Mass von Autonomie zugestanden werden muss. Dieser Gedanke kann seinen historischen

Ursprung in Hegels sich selbst entfaltendem Geist nicht verleugnen, jedoch ohne
dessen geschichtsphilosophischen Determinismus. Dvořák entwickelte diesen Ge-
danken weiter. Der menschliche Schöpfergeist hat bleibende geschichtliche Werte
geschaffen, deren Gesamtheit das Kulturbewusstsein ausmacht. Aus dieser Gesamt-
heit ist jede neue schöpferische Leistung zu erklären und zu bewerten. So kann
das Betrachten eines isolierten Teilgebiets, etwa der bildenden Kunst allein, niemals
zu dem gewünschten Aufschluss führen, den nur das Wissen um die Gesamtheit
zu geben vermag. Auch künstlerische Phänomene sind Erscheinungen des allgemeinen
Geisteslebens und bei aller Anerkennung ihrer Autonomie nicht ohne Bezug auf
jenes zu erklären. Dvořák dachte darin mehr als Historiker denn als Philosoph, und
wenn er durch eine philosophische Strömung beeinflusst wurde, so war es die neue
deutsche Geschichtsphilosophie, vor allem Dilthey und Troeltsch, denen er sich
tief verbunden fühlte. Er war der Überzeugung ihrer Erkenntnistheoretiker Windel-
band und Rickert, dass die Kritik der historischen Vernunft die Kritik der reinen
Vernunft ersetzt habe. Seine Schüler, die, wie junge Menschen stets, aus Übereifer
dem Dogmatismus zu verfallen drohten, wies er gerne auf den irrationalen, von
Imponderabilien abhängigen Gang der Geschichte hin. Ich erinnere mich, wie er
mir erläuterte, dass ein grosses Elementarereignis, eine Seuche, eine Missernte und
Hungersnot den Gang der Dinge bestimmen können.

Vor dem Kolleg über die Kunst der Neuzeit hatte Dvořák eines über die Kunst
des Mittelalters gehalten, das zur Grundlage einer Arbeit von programmatischer
Bedeutung wurde: „Idealismus und Naturalismus in der gotischen Skulptur und
Malerei."[9] Es ist ein Beispiel seiner neuen „Kunstgeschichtsschreibung ohne Namen
und Daten", in der er das Essentielle der künstlerischen Probleme und Phänomene
entwickelte, die Kenntnis des Materials, das die Grundlage für die Ergebnisse bot,
beim Leser voraussetzend. Die Arbeiten seiner Jugend sind ein Beweis dafür, was
für eine Materialkenntnis mittelalterlicher Kunst Dvořák aus ständigem Umgang
mit den Kunstwerken besass, Materialkenntnis, die seine Tätigkeit im Denkmalwesen
stetig vermehrt hatte.

Dvořáks frühere kunstgeschichtlichen Arbeiten waren vom Gedanken der Ent-
wicklungsgeschichte beherrscht. Dieser Gedanke hatte eine festumrissene Vorstellung
von dem, was Kunst ist, zur Voraussetzung. Der Begriff künstlerischen Fortschritts
war in Dvořáks Jugendarbeiten, gemäss seiner Herkunft aus Wickhoffs Schule,
durch den malerischen Naturalismus und Impressionismus geprägt worden. Dazu
trat die Idealität der Kunst Giottos und der italienischen Hochrenaissance (parallel
mit Wölfflins „Klassischer Kunst"). Das Antlitz der Welt aber war inzwischen
verwandelt worden. Geistige, künstlerische, politische und soziale Revolutionen,
teils den ersten Weltkrieg ankündigend, teils in seinem Gefolge stehend, hatten
Werte entthront, die früher als unerschütterlich galten. Altgeheiligte Wertsysteme
brachen zusammen. Der Expressionismus führte alle früheren Entwicklungs- und

Fortschrittsgedanken ad absurdum. So kam Dvořák zu dem Schluss, dass der Begriff der Kunst selbst keine Konstante ist, sondern sich mit der Weltanschauung ändert. Wollen wir die Kunst einer unserem Denken und Empfinden so entgegengesetzten Welt wie der mittelalterlichen verstehen, so müssen wir uns darüber Rechenschaft geben, was man damals unter Kunst, künstlerischem Schaffen und künstlerischer Leistung verstand. Dies ist nur möglich, wenn wir die Zeugnisse aus allen Geistesgebieten aufrufen. Dvořák leistete diese Arbeit für das hohe Mittelalter durch Heranziehung und profunde Erfassung der Zeugnisse des religiösen und philosophischen Denkens.

„Idealismus und Naturalismus" wären, hätte der Gelehrte länger gelebt, nur ein Beginn gewesen. In seinen Kollegien zeichnete Dvořák die weiteren Umrisse des grossangelegten Gesamtbildes. Auf die Betrachtung der Kunst der Neuzeit folgten „Über das Verhältnis der Kunst des 17. und 18. Jahrhunderts zu den gleichzeitigen geistigen Strömungen" und „Die malerischen Probleme im 18. Jahrhundert". In Einzelaufsätzen, die ihr Entstehen oft nur dem zufälligen Anlass eines Vortrags oder einer Aufforderung durch einen Verleger verdankten, fand dieses Gesamtbild, das im Geist des Forschers lebte, eine fragmentarische, aber die Zeitgenossen um so mehr packende und erschütternde Verwirklichung. Ich nenne einige der bedeutendsten: Katakombenmalereien; Dürers Apokalypse; Über Greco und den Manierismus; Pieter Bruegel der Ältere.

Wer Dvořák in jenen letzten Jahren seines Lebens kannte, hatte den Eindruck eines am Geiste sich verzehrenden, verbrennenden Menschen. Im Drange der Arbeit des geistigen Schaffens kannte er keine Rücksicht auf seinen fragilen Organismus. In der Jugend hatte er ein Lungenleiden überstanden, in späteren Lebensjahren erkrankte er an einem quälenden und schmerzhaften Nierenleiden. Die Folgen des ersten Weltkrieges im hungernden Mitteleuropa legten ihm, der seinen beiden kleinen Töchtern und seiner Gattin alle Opfer brachte, schwere Entbehrungen auf. Aussicht auf materielle Besserstellung bot sich in einer Berufung an die neugegründete Universität Köln 1920, doch Dvořák blieb Österreich und seiner Wiener Schule treu. Im Herbst des gleichen Jahres begann er ein grossangelegtes Kolleg über die Entstehung der italienischen Barockkunst. Mit Bernini unterbrach er es für einen kurzen Erholungsaufenthalt während der Semesterferien bei seinem Freunde Graf Khuen auf Schloss Grusbach in Südmähren. Dort erlag er am 8. Februar 1921 einem Schlaganfall. Er fand am Ortsfriedhof seine letzte Ruhestätte.

Dvořáks früher Tod war ein grosser Verlust für die wissenschaftliche Welt. Am grössten aber empfanden den Verlust seine Schüler, die an ihn die Erinnerung eines Grossen des Geistes bewahren. Seine Bedeutung als Lehrer war der als Forscher gleich. Dies bezeugt eine grosse Zahl über die Alte und Neue Welt verbreiteter Schüler, darunter Männer, die sich durch ihre wissenschaftliche Tätigkeit einen internationalen Namen gemacht haben. Wie seine Leistung als Wissenschaftler

auf einer geistigen Überzeugung und Haltung beruhte, so seine Leistung als Führer junger Menschen zur Wissenschaft auf einer sittlichen Überzeugung von ihrem Ethos. Er hat dieses Ethos uns vorgelebt. Eindringliche Worte richtete er an seine Hörer am Beginn seines Kollegs „Geschichte der italienischen Kunst im Zeitalter der Hochrenaissance" im Herbst 1918. Die Frage, was notwendig sei, um sich auf eine wissenschaftliche Laufbahn vorzubereiten, beantwortete er mit drei Dingen: An erster Stelle steht eine gewisse Idealität der Gesinnung. Die Karriere sollte bei dem Entschluss, sich der Wissenschaft zu widmen, keine Rolle spielen. Zweitens gehört zur Forschung eine allgemeine Bildung. Wer in den Geisteswissenschaften Fruchtbares leisten will, der muss unbedingt so weit allgemein gebildet sein, dass er die Erkenntnisse nach dem Stande der allgemeinen Erkenntnistheorie werten kann. Wer das nicht vermag, ist ein braver Spezialist, aber kein Forscher, wie wir ihn brauchen. Drittens gehört zum Forschen ein sachliches Können und sachliches Wissen. Eine allgemeine Bildung ohne sachliches Wissen führt zum journalistischen Danebenreden. Unter sachlichem Wissen sind nicht nur die Realien zu verstehen, sondern Vertrautheit mit der Methode der einzelnen Disziplinen, d. h. Vertrautheit mit jenen kritischen Grundsätzen, die wir als die Errungenschaft der bisherigen Entwicklung der einzelnen Disziplinen betrachten können.

Diese Sätze bilden die ideelle Richtschnur dafür, wie sich Dvořák den weiteren Ausbau der Kunstgeschichte dachte. Der Zeitpunkt, zu dem diese Worte gesprochen wurden, war einer schwerster materieller und geistiger Krise. Dvořák trug aber in sich den Optimismus, dass die Jugend den Weg aus dieser Krise finden werde. Wieweit dieser Optimismus gerechtfertigt war, ist eine Frage, die angesichts der gegenwärtigen Situation nicht nur im akademischen, sondern im allgemeinen wissenschaftlichen Leben schwer zu beantworten fällt. Wenn Dvořák feststellte, dass das Bewusstsein der Notwendigkeit innerer Berufung zur Forscherlaufbahn verschwunden und in dieser Hinsicht eine Reform nötig sei, so dürfte diese Feststellung heute noch ihre unveränderte Geltung haben. Sein Verlangen, dass im geistigen Adel der Universitäten Führer und Ratgeber in allen geistigen Angelegenheiten zu suchen sind und geistige Persönlichkeiten in kritischen Zeiten befragt werden müssen, ist vielleicht noch immer ein ideales Postulat.

Die Tatsache aber, dass diese idealen Postulate von einer bedeutenden geistigen Persönlichkeit wie Max Dvořák, deren Leben noch nicht so lange zurückliegt, so überzeugend formuliert wurden, ist geeignet, auch den heute Lebenden Zuversicht im Verfolgen dieser Ideale für die Reinheit der Wissenschaft und des Lebens zu geben.

<div align="center">

Schüler Max Dvořáks,
die sich durch grössere Publikationen bekannt gemacht haben.

</div>

Otto Benesch, Dagobert Frey, Josef Garber, Ernst Garger, Bruno Grimschitz, Antonín Matějček, Antonio Morassi, Ludwig Münz, Richard Offner, Leo Planiscig,

Annie E. Popp, Fritz Saxl, Heinrich Schwarz, Franz Stelé, Karl Maria Swoboda, Charles de Tolnay, Josef Weingartner, Johannes Wilde, Frederick Antal[10].

Grosse Österreicher / Neue Österreichische Biographie ab 1815, X. Band, Zürich — Leipzig — Wien 1957, pp. 189—198.

Joseph Meder[1]

Lerne, wenn die Jahre reifen,
Eines schliesslich doch begreifen:
Dass in deinem ganzen Leben
Nur ein Leben dir gegeben.

Diese Weisheit, diese alte,
Treu im Kopfe dir behalte.
Denn nur so wirst du in Ehren
Deiner Jahre Früchte mehren.

(Meder 1930.)

Mehr als zwei Jahre sind verflossen, seitdem die stille, freundliche Gelehrtengestalt aus dem Kreise der Lebenden geschieden ist. Die Veröffentlichung zweier Aufsätze aus seinem Nachlass möge als Anlass zu einem kurzen Gedenken ergriffen werden. Meder hat sich das schönste biographische Erinnerungsmal ja selbst gesetzt in seinen Lebenserinnerungen. „Von der Scholle herauf" hat er das prächtige, in seiner Bescheidenheit von so ehrlichem Selbstgefühl erfüllte Buch genannt, das Bekenntnis eines Deutschen, der stolz ist auf seine Abstammung aus altem, in der Heimaterde verwurzeltem Bauerngeschlecht. Meder wurde am 10. Juni 1857 in Lobeditz in Böhmen geboren, in der Landschaft des Erzgebirges. Ihre Bewohner gehören dem fränkischen Stamm an, der Einheit, die Egerland, Fichtelgebirge, Mainlandschaft umspannt. Nach dem Besuch der heimatlichen Mittelschulen (Kaaden und Komotau) studierte er an der Wiener Universität Germanistik und dissertierte 1883 bei Heinzel über ein kritisches Problem der Dichtung des 13. Jahrhunderts, Konrad von Würzburgs „Klage der Kunst", deren Echtheit er erwies. 1884—89 folgten Jahre an der Wiener Universitätsbibliothek. Die Tätigkeit des Germanisten war all die Zeit über von intensivem Studium der bildenden Kunst durchsetzt, nicht nur historisch, sondern auch ausübend. Meders Verhältnis zur bildenden Kunst war kein bloss wissenschaftlich abstrahierendes, sondern ein unmittelbar erlebendes. Der Vorgang des künstlerischen Schaffens war ihm ebenso wichtig wie das Endergebnis, ein Vorgang, der sich in der Handzeichnung deutlicher spiegelt als irgendwo. Der endgültige Übergang zur Kunstgeschichte prägt sich in der Lebensstellung aus: 1889 erfolgt Meders Eintritt in die Albertina. Es fehlt hier der Raum, auch nur andeutend zu berichten, was Meder in den 34 Jahren, während derer er die Albertina betreute (seit 1906 als ihr Leiter), für sie geleistet hat. Es

314

war Dienst an der Sache im lautersten Sinne des Wortes. Er gestaltete sie zur modernen, der Forschung und Erkenntnis dienenden Sammlung um, ohne der alten Fürstensammlung, deren markantester Kopf seit den Tagen des alten Adam Bartsch er ist (ähnlich wie Dörnhöffer gleichzeitig an dem Kupferstichkabinett der Hofbibliothek), etwas von ihrem Reiz zu nehmen. Gleichzeitig trat er durch seine Veröffentlichungen in die Reihe der Begründer der Handzeichnungenforschung, deren Bedeutung für die kunstgeschichtliche Erkenntnis seit Wickhoffs und Morellis Vorangang immer deutlicher wurde. Das grosse Albertinawerk, das er herausgab, bildete als Materialpublikation für lange Zeit die Grundlage aller vergleichenden Forschungsarbeit. Seine Auslese zeigt, mit welch sicherem Blick Meder das Wesentliche an Qualität und künstlerischer Bedeutung erkannte. 1905 gab er den Albertinaband des Lippmannschen Dürercorpus heraus. Dürer war die zentrale Gestalt seiner Forschungsarbeit. Die Art, wie er Dürers Werk sowohl in den Schätzen seiner Sammlung wie in den Aufgaben der Forschung diente, hatte etwas von religiöser Andacht und Vertiefung. Der Katalog von Dürers Graphik bildete den Abschluss seiner Lebensarbeit, doch träumte er von dem Werk über die Handzeichnungen, das ihm folgen sollte. Als der Tod am 14. Jänner 1934 plötzlich an ihn herantrat, traf er ein Leben von noch ungebrochener Arbeitskraft.

Meder war ein Forscher der praktischen Erfahrung. Das theoretische Rüstzeug hatte er sich in einer anderen historischen Disziplin erworben. In der Kunstgeschichte musste er von vorne beginnen, alle Probleme und Aufgaben aus eigener Kraft durchkämpfen. Dieses „Von der Pike auf dienen" hatte den grossen Wert einer Unbeschwertheit von manchem Ballast, den der zünftige Kunsthistoriker erst in lebendige Anschauung umwandeln oder abwerfen muss. Für ihn stand am Anbeginn das künstlerische Erlebnis und das Kunstwerk, seine Betreuung und Pflege bis in die alltäglichsten Fragen der Konservierung. Dazu trat eingehende Kenntnis der alten Literatur. Aus dieser praktischen Einstellung zu Kunstwerk, künstlerischer Betätigung und Technik heraus, verquickt mit der Verarbeitung alter Schriftsteller, erstanden sein Werk über die Handzeichnung[2] und das „Büchlein vom Silbersteft", der erfolgreiche Versuch der Wiederbelebung einer alten Technik, dem der geschulte Germanist den Ton eines Lehrtraktats der Dürerzeit verlieh. Solch heiteres Spielen und Rankenziehen um die Grundlinie streng eingehaltener Sachlichkeit lag ihm, in dem auch ein Stück Künstlernatur steckte, umso näher, als es der Vergangenheitsstimmung seiner alten höfischen Sammlung wohl entsprach. Dass Meder ein Künstler des Wortes war, zeigen seine Lebenserinnerungen, die man mit Stifter verglichen hat. Mit dem grossen Böhmerwälder hat er allerdings nicht die bajuvarische Breite und Fülle des Naturempfindens gemein, sondern eher mit Ludwig Richter die altfränkische, mit feinem Stift zeichnende Erzählweise.

Unbestechliche Sachlichkeit war vielleicht Meders ausgeprägtester Charakterzug. Sein Leben war Dienst an der Sache schlechthin. Niemals hat er seine Person vor

eine als richtig, damit als Aufgabe und Pflicht erkannte Sache zu drängen gesucht. Schweigende Pflichterfüllung hat ihm mehr bedeutet als flüchtiger Tagesruhm. In diesem Sinn betrieb er seine Wissenschaft, verwaltete er sein Amt. Im Verkehr mit jüngeren Fachgenossen achtete er die fremde Meinung, wenn sie auch von der eigenen abwich, sobald er einen richtigen Kern in ihr verspürte, verschmähte es nie hinzuzulernen. Der der oberflächlichen Neugier des Baedekerpublikums wenig gewogene Gelehrte war freigebig mit seinen Schätzen, stets hilfsbereit mit Rat und Tat, wo er ernste Liebe zur Sache bei Kunstfreund, Künstler oder Forscher erkannte.

Untrennbar verbunden mit einem solchen Charakterbild ist schliesslich wahre Herzensgüte, die er in vollstem Mass besass. Sie war in seinen Augen zu lesen, sie spricht aus allen Seiten seines Lebensbuchs. Sie ist das Beste an dem guten Andenken, das ihm so viele Menschen wahren.

Zeitschrift des Deutschen Vereins für Kunstwissenschaft 3, Berlin 1936, pp. 2—4.

Alfred Stix gestorben

Der ehemalige Generaldirektor der Staatlichen Kunstsammlungen, Hofrat Professor Dr. Alfred Stix, ist in der Nacht auf Montag, den 29. April, plötzlich gestorben. Mit ihm ist eine Persönlichkeit dahingegangen, die in den letzten Jahren des alten Kaiserreiches und in der ersten Republik eine bedeutende Rolle gespielt und entscheidenden Einfluss auf die Gestaltung unserer Museen genommen hat. Alfred Stix entstammte einer alten Wiener Familie. Er wurde am 20. März 1882 geboren. Seine Universitätsstudien absolvierte er in der Heimatstadt unter Franz Wickhoff, kunstgeschichtliche Studien mit historischen am Institut für österreichische Geschichtsforschung verbindend. Seine Jugendarbeiten waren der Geschichte der mittelalterlichen Plastik in Prag und Mainz gewidmet. So empfing er bereits in seinen akademischen Jahren die Vorzüge, die jene hervorragende Schule ihren Schülern mitgab: kritische Erkenntnis und Modernität der Gesinnung. Gerade diese letztere Eigenschaft war bei Alfred Stix besonders ausgeprägt. Zu allen Zeiten seiner Laufbahn war er ein Freund der modernen Kunst. In ihrer musealen Förderung lag vielleicht die Hauptleistung des mit sicherem Blick und lebendigem Qualitätsempfinden in hohem Mass begabten Gelehrten.

Er begann seine museale Laufbahn 1908 in der Kupferstichsammlung der Hofbibliothek. 1911 trat er in die Gemäldegalerie des Kunsthistorischen Museums ein. Damals wurde unter Gustav Glücks Leitung die Kaiserliche Galerie in die erste modern aufgestellte Gemäldesammlung verwandelt, eine Reform, an der Stix hervorragenden Anteil hatte. Als 1919 Kupferstichsammlung der Hofbibliothek und Albertina zum grössten Graphikmuseum der Welt vereinigt wurden, wurde Stix zum Leiter der Graphiksammlung und schliesslich 1923 zum Direktor der Albertina als Nachfolger Joseph Meders ernannt. Unter seiner Leitung wurde die Albertina, bislang nur der alten Kunst gewidmet, ein auch die Moderne bis zur jüngsten Gegenwart umfassendes Museum. Dies ist Alfred Stix' bleibendes Verdienst. Durch Verwertung der reichen Doublettenbestände gelang es ihm nicht nur, die Bestände an alter Kunst auszubauen, wodurch vor allem die bis dahin fehlenden Meisterwerke der österreichischen Gotik und des Barock Eingang fanden, sondern auch eine umfassende moderne Sammlung, beginnend mit den Franzosen des 19. Jahrhunderts und den deutschen Romantikern, anzulegen. Durch Mittel aus dem Doublettenfonds der Albertina hat er auch den Ausbau der Österreichischen Galerie wesentlich gefördert. Neben der Erwerbungstätigkeit ging die publizistische: die Kataloge der Schrot-Schnitte und der italienischen Handzeichnungen der Albertina. Ferner verfasste er eine Monographie über Heinrich Friedrich Füger.

1934 wurde Alfred Stix zum Ersten Direktor des Kunsthistorischen Museums und Direktor der Gemäldegalerie ernannt. Er war immer ein aufrechter Österreicher, was zu seiner Dienstenthebung durch das nationalsozialistische Regime führte. Nach seiner Reaktivierung wurde ihm als Generaldirektor die Sorge für die gesamten Kunstsammlungen übertragen. 1949 trat er in den Ruhestand. Sein joviales, freundliches Wesen, seine Aufgeschlossenheit für künstlerische Qualität machten den Kontakt mit ihm für jedermann angenehm und anregend. Diese Vorzüge werden ihm ein bleibendes Andenken wahren.

Die Presse, Wien, 1. Mai 1957.

Museology and Art Education

Kunst und Gesellschaft

Géricaults *Floss der Medusa* ist das erste monumentale Gemälde in der Kunstgeschichte, das keinem Auftrag entsprang, sondern als eine freie Unternehmung des Künstlers ohne Aussicht auf eine finanzielle Kompensation entstand. Der Misserfolg beim Publikum veranlasste den Künstler, mit dem Bilde nach England zu reisen und es gegen Entgelt wie ein Schaubudenstück auszustellen. Der tragische Konflikt zwischen dem Künstler und der ihn nicht verstehenden Umwelt wird von dieser Zeit an eine regelmässige Erscheinung. Noch die Werke des von Géricault so bewunderten David waren Aufträge des Königs, der Convention der Revolution, des Direktoriums, schliesslich des Kaisers. Die quälende Frage des modernen Künstlers, für wen zu arbeiten, wovon zu leben, war den grossen Meistern aller früheren Jahrhunderte unbekannt. Angebot und Nachfrage befanden sich in selbstverständlicher Übereinstimmung. War ein Land verelendet durch Krieg wie Deutschland im dreissigjährigen Religionskriege, so bot das Nachbarland Lebensmöglichkeit und Erfolg. Erst im 19. Jahrhundert tut sich die unselige Kluft auf, die bis heute nicht geschlossen ist. Was Géricault erlebte, erlebten nach ihm Delacroix, Daumier, Courbet, Manet, Cézanne, Van Gogh, Gauguin. Der Künstler wird sein eigener Unternehmer. Wenn nicht von Haus aus wohlhabend wie Manet und Cézanne, führte nicht nur das Ringen um Probleme, sondern auch die Frage des nackten Daseins zum tragischen Konflikt. Daumier als Maler bietet dafür ein Beispiel. Zolas Roman „L'Œuvre" beleuchtet diese Situation. — In Österreich starb Romako in Not und Armut; Schusterhandwerk hielt einen unserer genialsten Maler, Michael Neder, am Leben. Die Lebensnot des Künstlers ist in unserem Jahrhundert eine stereotype Erscheinung. Diese Frage hat auf jeder grossen schöpferischen Persönlichkeit wie ein Alpdruck gelastet.

Wodurch ist diese Kluft entstanden, die früheren Jahrhunderten unbekannt war? Sogar der alte Rembrandt, der sich freiwillig vor der Welt zurückzog, wurde noch mit einem Monumentalauftrag bedacht. Niemandem wäre es eingefallen, einen solchen Cézanne zu verschaffen.

Man mag die Schuld für diese Spaltung den Künstlern zuschreiben, wie es immer wieder geschieht, weil sie die richtige Mitte verloren hätten, weil sie nicht die Erfüllung und Befriedigung gäben, die die Menschen von ihnen verlangen, wie dies ihre Vorgänger in früheren Jahrhunderten taten. Der Gegenbeweis ist das starke populäre Interesse an Géricaults *Floss der Medusa*. Gros' Historiengemälde erregten Aufsehen bei der grossen Menge wie einst eine berühmte Decke oder ein Altarbild. Ähnliches gilt von Picassos *Guernica*, von Orozcos *Fresken*. Man kann nicht sagen,

dass die grosse Menge im 19. und 20. Jahrhundert unempfänglich für künstlerische Werte geworden ist, weil die Künstler den Weg zu ihr verloren haben. Der Kontakt flammt in vielen Momenten immer wieder auf, aller missgünstigen Kritik zum Trotz. Eine wirklich interessante Ausstellung zieht immer wieder Menschenmassen an, wie dies bei der Egon Schiele-Ausstellung der Albertina im Herbst 1948 festzustellen war.

Nachdem die Schuld nicht am Künstler liegt, aber auch nicht immer am Publikum, muss die Spaltung andere Gründe haben. Kunst drückt, sofern sie Kunst ist, immer das aus, was das Wollen, die Not ihrer Zeit ist, folglich wird sie nicht etwas geben, was diese Zeit nicht von ihr will, was ihre Zeitgenossen ablehnen. Die Kluft aber besteht. Ihre Gründe sind soziologischer Art:

1. Ihr historischer Beginn liegt in der Zeit des aufkommenden Industrialismus. Das Handwerk wird durch den maschinellen Betrieb ersetzt, das beseelte, mit Phantasie geschaffene Handwerkstück durch das entseelte Industrieprodukt. Die Entseelung und Verhässlichung der Kulturwelt beginnt. Das gediegene Handwerk, das den Alltag erfüllt, war zu allen früheren Zeiten ein ständig wirkendes Korrektiv des Geschmacks aller gesellschaftlichen Schichten. Wer bedenkt, wie gross die Rolle des schöpferischen Handwerks, die Inspiration durch die Meisterung der Materie auch in grössten Kunstwerken ist, ermisst, welch ungeheure Kraftquelle der künstlerischen Anregung damit versiegte. Geschaffene Formen werden durch geborgte ersetzt, man imitiert frühere Stilformen. Das gilt auch für Malerei und Skulptur, die einen ungewöhnlichen Tiefstand erreichten.

2. Industrialismus und Kommerzialismus erzeugten eine neue führende Gesellschaftsschichte, bunt zusammengewürfelt aus Angehörigen aller früheren, ohne Tradition künstlerischen Verständnisses, die einst Fürsten, Kirche, Adel, Bürgertum, Handwerkerstand gemeinsam waren. Während in früheren Jahrhunderten die finanzkräftigsten Kreise ihre Gunst den besten Künstlern zuwandten, so schenkte sie die neue Plutokratie dem Mittelmass und Untermittelmass. Während einst die grossen geistlichen und weltlichen Mäzene den Geschmack der gesamten Gesellschaft durch ihr Beispiel erzogen, erzieht vom 19. Jahrhundert an die neue Plutokratie durch ihre Geschmacklosigkeit nicht nur die grosse Masse, sondern auch Adel, Fürsten, ja Könige und Kaiser. Napoleon I. förderte noch David, ja Minister Thiers noch Delacroix mit grossen Aufträgen. Napoleon III. förderte nicht Courbet und Manet, sondern Winterhalder. Wo würden wir in der heutigen Welt einen Feldherrn finden, der Picasso, einen Minister, der Rouault mit einem Auftrag bedächte? Dass ein kleiner, unbemittelter Kreis der französischen Geistlichkeit, an den Idealismus der Künstler appellierend, heute so etwas wagt, wirkt wie ein Wunder. Echtes Mäzenatentum, echte Sammlerleidenschaft und Kunstenthusiasmus haben sich auf finanziell schwache Kreise zurückgezogen, die die materielle Basis einer neuen Kunst nicht abgeben können. Die Situation ist durch zwei Weltkriege besonders schlimm geworden. Die Intellektuellen und der kleine Mittelstand, die vorher noch

in bescheidenem Maße an aktiver Kunstpflege mitwirken konnten, sind völlig verarmt und proletarisiert. Wo der Erwerb eines Buches ein Problem wird, reicht es nicht mehr für ein auch noch so bescheidenes originales Kunstwerk. Monsieur Choquet, ein bescheidener Ministerialbeamter in Paris, der frühzeitig Werke der Impressionisten und Cézannes sammelte — kann in unserer Zeit überhaupt nicht mehr kaufen, auch wenn Originale noch so billig sind.

3. Unser Leben wird von allgemeiner Hast und Unruhe durch die Industrialisierung und Kommerzialisierung im grossen beherrscht. Der Kampf um die Existenz ist verschärft, namentlich in der Großstadt. Das natürliche Korrektiv einer handwerks-gerechten, damit künstlerisch vollendeten Alltagswelt, die den Menschen umgibt und unbewusst mit dem Maßstab des künstlerisch Guten versieht, fällt weg. Der Mensch von heute muss sich um den künstlerischen Wert erst bemühen, muss sich zu ihm durchkämpfen, Denkarbeit zu seiner Erkenntnis leisten. Dazu ist er in der Mehrzahl der Fälle zu müde, zu abgekämpft, in der Minderzahl der Fälle zu ober-flächlich, zu bequem geworden. Das Resultat ist: er nimmt mit dem vorlieb, was schon von altersher anerkannt ist, doch auch dieses erkennt er nicht seinem wahren Wert entsprechend. Er ist aber fern davon, sich zur Erkenntnis von etwas Neuem durchzuringen. Das Ergebnis ist: die Entwicklung der Kunst und des allgemeinen Kunstverständnisses klaffen täglich weiter auseinander. Der Genius fühlt auch die fruchtbare Bindung durch eine ihn bewundernde Menge nicht mehr, die in alter Zeit bestand, und der Weg zum gegenseitigen Verstehen wird täglich mehr verschüttet.

Welche Mittel und Wege der Abhilfe sind unter diesen Umständen möglich? Ich möchte die wichtigsten hier zusammenfassen:

1. Erziehung zum Handwerksgerechten, Gediegenen, Sinnvollen und Brauchbaren, die von den untersten Schulen, wo manuelle Fertigkeit gelehrt wird, bis zu den höchsten Kunstschulen gefördert werden muss. Die Höhe der malerischen Kultur, die heute noch in Frankreich besteht, weil der Maler für gute *matière*, das heisst, handwerklich schöne Beherrschung seines Metiers ist, wird auch vom Publikum geschätzt, weshalb in Frankreich Verständnis für gute Malerei und damit ihre materielle Subsistenzmöglichkeit mehr gewährleistet sind als irgendwo in der Welt.

2. Erziehung der finanzkräftigen Gesellschaftsschichte zur Erkenntnis guter Kunst. Viel kann da von öffentlichen Museen und ihren Leitern getan werden, da sie immer als Richtschnur anerkannt werden, ob willig oder widerwillig, und so einen nicht zu unterschätzenden Einfluss ausüben. Ermutigung zum Sammeln, Erwerben von Originalen, doch nicht nur für die Begüterten, für alle! Besser, ein gutes graphisches Blatt erwerben als zehn schlechte Kinovorstellungen besuchen! Dem Künstler Absatz für billige, aber gute Kunstwerke, z. B. graphische Blätter, verschaffen durch unermüd-liche erzieherische Wirkung in Wort und Schrift und Ausstellung.

3. Kunsterziehung, und immer wieder Kunsterziehung! Rastlos, unermüdlich: durch Vorträge, Kritik, Ausstellungen, Führungen, Diskussionen, Herausstellung

von guten Beispielen, Ermunterung — nicht nur aus besonderen Anlässen, sondern täglich, stündlich, von der Volksschule, ja Kinderstube an. Die grosse Menge ist nicht gegen die gute Kunst der eigenen Zeit voreingenommen. Ein Beispiel dafür ist Amerika mit seinem gigantischen Kunsterziehungssystem, das vom Kindergarten an wirkt, mit dem Ergebnis, dass die Klassiker von heute ebenso populär sind wie die der Zeit vor vierhundert Jahren. So wird die Kluft geschlossen und die Künstler können schaffen und leben.

In: *Lebendige Stadt*, Literarischer Almanach 1956. Hg. vom Amt für Kultur und Volksbildung der Stadt Wien, pp. 125—129.

Museen und Kunsthistoriker

Die österreichische Landeskommission des International Council of Museums (ICOM) hat in zwei an das Bundesministerium für Unterricht gerichteten Memoranden die Forderungen, die an den die museale Karriere ergreifenden Wissenschaftler zu stellen sind, in die rahmende Form eines Prüfungsprogramms gekleidet, das in Hinkunft den Staats- und Dienstprüfungen aus dem Gebiete der Museologie zugrunde gelegt werden soll. Dieses Rahmenprogramm ist so allgemein gehalten, daß es sowohl den naturwissenschaftlichen wie den kulturwissenschaftlichen Fächern dienen kann. Als unerlässliche Voraussetzung für alle Musealgebiete verlangt es die gründliche akademische Fachausbildung des Kandidaten auf dem von ihm gewählten Gebiete. Es ist demnach eine Selbstverständlichkeit, dass der Wissenschaftler, der eine Stellung an einem Kunstmuseum anstrebt, eine gründliche und umfassende allgemein kunstgeschichtliche Ausbildung genossen hat. Über diese allen Wissensgebieten gemeinsame Forderung hinaus enthält jedoch das Rahmenprogramm einige Punkte, die für Museen, die Kunstwerke oder Dokumente künstlerischer Strömungen enthalten, von spezifischer Bedeutung sind und einen kurzen Kommentar verdienen.

Einer dieser Punkte ist: „Qualitätsurteil". Der Begriff der „Qualität" ist mit dem künstlerischen Schaffen inniger verbunden als mit irgendeiner anderen schöpferischen Betätigung des menschlichen Geistes, da er in erster Linie das Wesen der Produkte dieses Schaffens ausmacht. Menschenwerk, auf das sich der Qualitätsbegriff mit seiner Unterscheidung von „Wertvoll" und „Wertlos", „Gut" und „Schlecht" nicht anwenden lässt, ist kein Kunstwerk. Die Fähigkeit, diese Unterscheidung zu treffen, beinhaltet die Erkenntnis der Museumswürdigkeit eines Objektes. Ein Wissenschaftler, der die Qualität eines Kunstwerkes nicht zu erkennen, damit nicht zu entscheiden vermag, ob ein Werk ein Kunstwerk ist oder nicht, ist auch nicht imstande, über die Würdigkeit seiner Aufnahme in ein Kunstmuseum zu entscheiden. Ein Museum, das schwache Produkte in den Mittelpunkt des Interesses rückt statt wirklicher Kunstwerke, wird seine museale Aufgabe nicht erfüllen.

Es wäre zuviel von einem Museum verlangt, dass es nur vollwertige Kunstwerke enthalte und konserviere. Das geschichtliche Bild des Kunstschaffens ist vielfältig und enthält sowohl Höhepunkte wie Tiefpunkte. Die Dokumente einer grossen künstlerischen Kultur der Vergangenheit können bis auf wenige Beispiele zugrunde gegangen sein, die bloss Randerscheinungen, sekundäre Beiprodukte, Gegenstände handwerklicher Betätigung sind. Sie rücken zum Rang erster Zeugen herauf, wenn die ersten Zeugen zugrunde gegangen sind, wie dies Alois Riegl in seiner „Spät-

römischen Kunstindustrie" für die Jahrhunderte zwischen Antike und Mittelalter in genialer Weise erwiesen hat. Es ist Aufgabe des Kunstmuseums, das Bild der Kunstgeschichte in seiner Gänze und nicht nur in einer willkürlichen Anthologie zu entrollen. Deshalb werden in ihm auch Dokumente künstlerischer Strömungen wichtig, wenn sie selbst an sich nicht nennenswerte künstlerische Leistungen darstellen. Der Museumsmann, der über ihre Museumswürdigkeit entscheidet, muss sich darüber klar sein, dass sie tatsächlich eine wesentliche kunstgeschichtliche Phase oder Strömung illustrieren und nicht nur selbst sowohl Belanglosigkeiten sind, wie auch auf keinerlei belangreichen Vorgang in der Geschichte Bezug haben.

Kulturgeschichtliche, historische, volks- und völkerkundliche Museen enthalten vielfach Objekte von künstlerischem Wert neben solchen, denen kein künstlerischer Wert zukommt, da in ihrem Zusammenhang das Kunstwerk zur Illustrierung anderer wissenschaftlicher Kategorien dient als rein kunstgeschichtlicher. Wenn auch von den Betreuern dieser Museen keine umfassende Bildung auf dem Gebiete der Kunstgeschichte, so wie auf ihrem eigenen Fachgebiet, verlangt werden kann, so muss doch so viel Erkenntnisfähigkeit des künstlerischen Wertes bei ihnen vorausgesetzt werden, dass sie diesen zur Geltung kommen zu lassen imstande sind.

Wie erlangt man Erkenntnis des künstlerischen Wertes? Durch gründliche kunsthistorische Bildung, da nur sie das menschliche Urteil instand setzt, zwischen Erzeugnissen künstlerischer Betätigung abwägend zu unterscheiden, ihren Wert zu beurteilen, Spreu von Weizen zu sondern. Das gilt für die Gegenwart nicht minder als für die Vergangenheit, denn „Sehen" muss „gelernt" werden und gelernt kann es nur durch die entsprechende Erfahrung werden. Diese Erfahrung erwirbt sich der Wissenschaftler durch Studium, von dem auch der Nichtwissenschaftler (Kunstsammler, Kunsthändler) nicht befreit werden kann, wenn er nicht kostspielige Fehler machen will. Es kommt aber noch ein weiteres wesentliches Moment hinzu.

Wir begegnen zuweilen Kunsthistorikern, die trotz gründlicher wissenschaftlicher Bildung über kein künstlerisches Qualitätsgefühl verfügen. Solche Wissenschaftler sind ein Unglück für ein Museum, weil ihr Mangel an Qualitätsgefühl sowohl in ihrer Erwerbungs- und Konservierungs-, wie in ihrer Aufstellungs- und Ausstellungstätigkeit zu desaströsem Durchbruch kommt. Richtiges Qualitätsurteil kann also nur dann ausgebildet werden, wenn eine entsprechende Begabung als Naturanlage vorhanden ist. Aus einem völlig gehörlosen und unmusikalischen Menschen kann durch keine noch so gründliche Fachschulung ein guter Musiker gemacht werden. Aus einem völlig blicklosen und visuell unbegabten Menschen wird niemals ein guter Kunsthistoriker, wenn er das Fach auch noch so emsig studiert, und vor allem kein guter Museumsmann.

Mit dieser Fähigkeit hängt eine ganze Reihe von dem Prüfungsprogramm berührter Punkte zusammen:

1. die Fähigkeit richtiger Bestimmung, für die in der Kunstgeschichte die Methode der Stilkritik massgebend ist,
2. die Fähigkeit der Unterscheidung von Echt und Falsch,
3. die Fähigkeit, die Restaurierung eines Kunstwerkes richtig zu dirigieren und zu überwachen,
4. die Fähigkeit, ein Kunstwerk museal so zu präsentieren, dass sein immanenter Wert am deutlichsten spricht.

Zu Punkt 4 wäre noch Folgendes zu bemerken: Kunst und ihre Geschichte ist etwas Lebendiges und Organisches. Bringt man ihr organisches Werden so einfach und beredt wie möglich zur Geltung, so wird man auch die ihr immanenten Werte am besten zur Geltung bringen, das heisst mit anderen Worten: eine kunstgeschichtlich lebendige Aufstellung und museale Präsentierung wird immer auch die künstlerisch befriedigendste sein, weil sie die „natürlichste" und „organischste" ist. Für eine Privatsammlung, die auf anderen Prinzipien aufgebaut ist als ein Museum, gelten natürlich andere Richtlinien. Sie stellt *eo ipso* eine persönliche Auswahl dar. Sie mag eine etruskische Bronze und eine Skulptur von Marino harmonisch vereinen, oder ein Frauenbildnis von Rubens von Landschaften Guardis flankieren lassen. Raffinierte formale und farbige Gegenüberstellungen und Kombinationen mögen sich so ergeben, die nichts Neues über das Wesen der Kunstwerke aussagen, wohl aber über den persönlichen Geschmack des Sammlers. In einem öffentlichen Museum sind sie nicht am Platze, da sie nur von dem Geschmack des mit solchem Material operierenden Direktors Zeugnis ablegen, nicht aber vom Wesen der Kunstwerke.

Von der Aufstellung selbst ist zu sagen, dass jede Generation von Museumsleuten ihre eigene neue Auffassung hat und sie durchzuführen bestrebt ist. Das ist durchaus verständlich und berechtigt, da Museumsgestalten ein Teil des lebendigen Kunstschaffens ist. Wenn wir heute so viele museale Neuaufstellungen erleben, so sind nicht nur die Zerstörungen des Krieges die Ursache, sondern noch viel mehr der Drang nach künstlerischer Neugestaltung. Der Wissenschaftler kann nicht mehr allein die Phantasie aufgebotener Formen meistern und bedarf dazu eines beruflichen Architekten. Diese Arbeitsteilung ist durchaus berechtigt, solange der Museumsmann den Architekten wählen kann und letzterer unter ständiger Kontrolle des ersteren arbeitet. Sie ist unberechtigt, wenn die Phantasie des Architekten kontrollelos überhandnimmt und die Kunstwerke zu Schaustücken einer konstruktivistischen Industrieschau oder eines modernen Schaufensters der Konfektions- oder Kosmetikbranche degradiert. Man sollte sich vor Augen halten, dass eine Aufstellung die künstlerisch und historisch beste oder annähernd beste ist, und ist sie einmal gefunden, so sollte sie beibehalten werden. Wir haben in den Jahren nach dem letzten Krieg manche Verschlimmbesserungen erlebt.

Ferner sollten die Worte aus Ernst v. Gargers grundlegendem Aufsatz über museale Aufstellung (veröffentlicht in der „Monatsschrift für Kultur und Politik")

in Erinnerung gebracht werden: jene museale Gestaltung ist die beste, die so sehr in den Hintergrund tritt, dass sie als „arm" erscheint, weil nur das Kunstwerk allein sprechen soll. Weder im guten noch im schlechten Sinn soll sie geschmacklich sich geltend machen: sie soll „unsichtbar" sein. Bei aller intendierten Einfachheit, Schlichtheit, ja „Armut" muss sie aber gediegen sein und darf nicht mit falschen Materialien arbeiten. Marmorrahmen und -lisenen, die nicht der Steinmetz, sondern der Zimmermaler geschaffen hat, sind heute genau so ein Greuel wie in den Achtzigerjahren.

Als wichtigste Aufgaben für seine Tätigkeit als Leiter eines bestehenden Museums sollte sich der Kunsthistoriker folgende vor Augen halten:

1. Erhaltung und Konservierung,
2. verständige Mehrung im Sinne der Tradition des Museums,
3. Erschliessung als Instrument der Erziehung und der Wissenschaft.

Eines ist die Voraussetzung des andern. Es hat keinen Sinn, ein Museum durch Neuerwerbungen zu mehren, wenn dadurch seine alten Bestände geschädigt, vermindert und in ein Chaos verwandelt werden. Volle kunsterzieherische und wissenschaftliche Auswertung sind nur dann möglich, wenn ein fester, historisch gewordener Grundstock nicht zu einem starren Petrefakt, sondern zu einem lebendigen, mit dem Ablauf der Zeiten wachsenden und diesen Ablauf widerspiegelnden Organismus wird.

Mitteilungsblatt der Museen Österreichs. Ergänzungsheft Nr. 4, Wien 1955, pp. 3—8.

Musicology

Max Weber als Musikwissenschaftler

Die grossen schöpferischen Vertreter der historischen Geisteswissenschaften der letzteren Zeit zeigen sich nicht auf das enge Gebiet einer Spezialwissenschaft beschränkt, sondern stehen alle irgendwie „über der Fachwissenschaft". Ohne dass sie den Zusammenhalt mit dem Boden eines konkreten, individueller Wahl und Veranlagung entspringenden Arbeitsgebietes im engeren Sinne verloren, wurde ihnen dieses letztere zum tragenden Fundament, von dem aus sie, wie von einer höheren Warte, eine Weite des Rundblicks über alle wissenschaftlicher Erkenntnis zugänglichen Erscheinungen gewannen, wie sie anderen verschlossen ist. Das gilt nicht nur von den Vertretern der „universellsten" Wissenschaft, deren Wesen schon diese Weite des geistigen Horizonts inhäriert: von den Historikern der Philosophie, die wie Dilthey die Summe der Erscheinungen in einem geistesgeschichtlichen Gesamtbild begreifen. Dieser Zug zur geistesgeschichtlichen Synthese, der in der jüngeren Entwicklung der Geschichtswissenschaft immer mehr zu einer bewussten methodischen und inhaltlichen Forderung wird, macht sich innerhalb der verschiedensten Gebiete geltend. Es sei hier nur für die Kunstgeschichte der Name Alois Riegls genannt, der vor nun nahezu einem Vierteljahrhundert an eine Klärung und Durchleuchtung der künstlerischen Probleme von denen des allgemeinen Geisteslebens her schritt. Die Grenzen der wissenschaftlichen Hierarchie des positivistischen Zeitalters mit ihrer Fächer- und Kastengliederung werden zersprengt, um einer fruchtbaren Wechselwirkung der Wissenschaften unter neuen grossen Gesichtspunkten Platz zu machen. Welche Fülle von neuen Erkenntnissen daraus erwächst, das lehren uns am besten eben die Werke jener grossen schöpferischen Gestalter der Geistesgeschichte.

Der neue Universalismus, das Vertrautsein mit allen Gebieten des historischen Geisteslebens, äussert sich nicht nur in gelegentlicher Beleuchtung der Erscheinungen des einen durch solche des andern oder in ideengeschichtlicher Synthese ihrer Gesamtheit, sondern auch durch produktive Betätigung auf einem Schwestergebiete. Art und Weise dieser Betätigung und ihrer Problemstellung hängen von den reziproken Faktoren der schöpferischen Individualität des Forschers und seines ihm als Fundament dienenden speziellen Forschungsgebietes ab. So war die grundsätzliche geistige Einstellung Max Webers zur Musik und ihrer wissenschaftlichen Erforschung eine wesentlich andere als etwa die Diltheys. Ganz abgesehen von dem äusseren Moment, dass Dilthey nie eine speziell musikgeschichtliche Abhandlung schrieb wie Weber, so kam sein Verhältnis zu dieser Wissenschaft, obwohl seine Abhandlungen zur Geschichte des deutschen Idealismus in Philosophie und Dichtung[1]

ohne gründlichste Kenntnis des musikalischen Ideengehaltes jener Periode undenkbar sind, doch nie in prinzipiellen Untersuchungen über musikalische Probleme als solche zum Ausdruck. Seine Betrachtungsweise konzentrierte sich auf den i d e e l l e n I n h a l t d e s m u s i k a l i s c h e n E r l e b n i s s e s, der als spezifischer, wenn auch nur dem Auge des Tieferblickenden deutlich erkennbarer Einschlag in dem farbigen Gesamtgewebe des vom Forscher entworfenen Bildes der Zeit aufgeht. Dieses Bild ist mit schöpferischer Intuition erfasst, die an und für sich dem Vorgang der musikalischen Apperzeption nahesteht. So wurde Dilthey die Musik zu einem Moment der Bereicherung und Vertiefung des Gesamterlebnisses, das ohne sie nicht gedacht werden kann, obgleich sein inniges Durchwobensein von musikalischen Elementen nicht immer in sinnfälliger Apostrophierung zum Ausdruck kommt.

Wie sich das Bild von Max Webers geistiger Persönlichkeit von dem Diltheys unterscheidet, so unterscheidet sich auch seine wissenschaftliche Einstellung zur Musik von der Diltheys. Dieser Unterschied ist nicht nur in der Verschiedenheit der Ausgangsgebiete: der Wirtschaftsgeschichte und historischen Soziologie dort, der Geschichte der Philosophie hier, begründet. Mehr noch ist er durch die Verschiedenheit der Persönlichkeiten veranlasst. Der tieflebendigen, farbigen, musikalisch intuitiven Art Diltheys, das ideelle Gesamtbild einer Zeit zu erfassen, steht die strenge, klare, bewusste Ratio der Weberschen Betrachtungsweise gegenüber, deren Scharfblick alles historische Geschehen durchdringt und das Spiel seiner verborgensten dynamischen Kräfte erfasst. Wie Webers ganzes wissenschaftliches Wirken von der grossartigen synthetischen Ratio seiner Denkweise — einer anderen Art „stilisierenden" Betrachtens als der Diltheys — beherrscht wird, so sieht er auch in dem Universum der geschichtlichen Welt vor allem die strengen Linien grosser, rationell fassbarer Zusammenhänge und struktiver Beziehungen, die zeitweilig den Schein gesetzmässiger Unwandelbarkeit annehmen können. Es ist eine Betrachtungsweise, die die geschichtliche Wirklichkeit zu einem Gefüge von stählerner Dynamik stilisiert, die verwirrende Vielfalt der Erscheinungen unter gemeinsame Nenner bringt und grosse vereinheitlichende Konturen zieht.

Im Zeichen dieser Betrachtungsweise steht auch Webers musikwissenschaftliche Abhandlung[2], die vor kurzem aus seinem Nachlass veröffentlicht wurde. Es ist ein Werk von beispielloser Konzentration und enthält in knappster Form eine solche Fülle von Tatsachen, Ideen, Ausblicken, wie sie nur ein Meister der synthetischen Darstellung zu geben imstande war. Dieses Buch nimmt eine in mehrfacher Hinsicht bedeutsame Stellung innerhalb der geistesgeschichtlichen Literatur der letzten Zeit ein. Zunächst einmal dadurch, dass es ein Dokument der durch einen überragenden Geist vorgenommenen Durchbrechung des Begriffs der „Fachwissenschaft" ist. Weiters durch den erbrachten Beweis, dass eine solche Durchbrechung reiche Ernte neuer Gedanken und Gesichtspunkte bringt, nicht nur für die Geistesgeschichte im allgemeinen, sondern auch für die von ihm neu beschrittene Wissenschaft im

besonderen. Weber hat in seinem Buch Perspektiven eröffnet, wie sie bisher der zünftigen Musikwissenschaft verschlossen waren. Schliesslich dadurch, dass es eines der bezeichnendsten Beispiele für die Art und Weise ist, wie der schöpferische Geist mit einem ausgeprägten „Stil" der wissenschaftlichen Betrachtung jede Materie, an die er herantritt, diesem unterwirft. Der auf konstitutive Grundzüge orientierte Blick Webers erfasst auch in der unendlich fluktuierenden Vielfalt des musikalischen Geschehens vor allem seine rationale Gliederung, seine innere Gesetzmässigkeit, seine Lagerung innerhalb des vereinheitlichenden Grundplans der Soziologie. Das so entworfene Bild vermag auf den ersten Blick den Anschein einer gewissen absoluten Gesetzmässigkeit zu erwecken. Wie aber das Problem der Ratio und der soziologischen Konstitutive doch letzten Endes in den durch die moderne Geschichtsphilosophie formulierten Begriff des Historischen aufgeht, mag im weiteren noch betrachtet werden.

Die folgenden Zeilen sind weder eine Kritik von Webers Werk von Seite der zünftigen Musikwissenschaft noch von Seite der zünftigen Gesellschaftslehre her, sondern der Verfasser, der weder der einen noch der anderen angehört, unternimmt in ihnen den Versuch einer Würdigung dessen, was seine Ergebnisse in allgemein geistesgeschichtlicher Hinsicht bedeuten, welche Perspektiven es eröffnet. Wenn diese generelle Bedeutung dabei gelegentlich durch Exemplifizierung ihrer Ergebnisse auf dem (von Weber nicht berührten) Gebiete der bildenden Kunst zu erläutern versucht wird, so mag man solche „Rechenproben" dem speziellen Interessengebiete des Verfassers zugute halten.

An den Beginn des Werkes stellt Weber eine kurze Darstellung der Ratio unserer a k k o r d h a r m o n i s c h e n Musik. Sie hat die beiden Grundtatsachen aller harmonisch rationalisierten Musik, die von der Oktave ausgeht und sie in die beiden Intervalle der Quint und der Quart nach dem mathematischen Schema der „überteiligen" Brüche $\left(\frac{n}{n+1}\right)$ zerlegt, zur Voraussetzung: 1. dass Potenzen dieser auch alle unsere musikalischen Intervalle unterhalb der Quint darstellenden Brüche beim Auf- oder Absteigen von der Tonika in Zirkeln niemals auf ein und denselben Ton zusammentreffen; 2. dass die Oktave durch die überteiligen Brüche nur in zwei ungleich grosse Intervalle zerlegbar ist. Sie rationalisiert das Tonmaterial durch arithmetische bzw. harmonische Teilung[3] der Oktave und stellt für dasselbe als Einheitsprinzip die „Tonalität" auf: die Einheit der leitereigenen Tonfolge, hergestellt durch die Beziehung auf die Tonika und die drei normalen Hauptdreiklänge.

Die Ratio der akkordharmonischen Musik ist kein mit einem Schlage geschaffenes Produkt theoretischer Überlegung, sondern das Resultat einer langen Entwicklung. Wie alles Historische sich nie restlos in das struktive Gerüst einer Ratio einfügt, sondern wie immer ein irrationelles Moment übrigbleibt, das eben dann einerseits Anstoss zur Weiterentwicklung wird, wie es anderseits auf die historische Genesis zurückweist, so wird auch die Rationalität des akkordharmonischen Systems durch irrationale Momente in der Spannung inneren Widerspruchs erhalten. Sie hängen

alle mit der Stellung der Septime im Tonsystem zusammen. Damit der Dominant-
septimenakkord seine Tonart eindeutig repräsentiere, muss in den Molltonarten
die kleine Septime um einen Halbton erhöht werden. Das führt zu dem aus zwei
grossen Terzen bestehenden leitereigenen „übermässigen" Dreiklang, dem der
„verminderte" gegenübersteht. (Weber bezeichnet sie als „Revolutionäre" gegenüber
den harmonisch geteilten Quinten.) Weiters durch Addition der grossen, der kleinen
und der dissonierenden verminderten Terz zu den „alterierten" Septimenakkorden
und deren Analoga, den „verminderten Dreiklängen": Akkordkategorien, aus deren
Tonmaterial sich die „alterierten Tonleitern" konstruieren lassen. So nennt Weber
die Septime auch den „Störenfried" beim Versuch der Harmonisierung der einfachen
Durtonleiter durch eine Serie reiner Dreiklänge, indem „der verbindende Ton,
welchen das Bedürfnis stetiger stufenweiser Fortschreitung fordert, von der Sext-
zur Septimenstufe" fehlt.

Das Bedürfnis nach stetigem Fortschreiten der Akkorde selbst aber betrachtet
Weber schon nicht mehr als einen reinen Ausfluss des akkordharmonischen Prinzips,
sondern als ein Postulat m e l o d i s c h e n Charakters. An dieser Stelle setzt der
Gedanke ein, der die beiden grossen Grundbegriffe der Harmonik und Melodik
wie Gegenspieler der Komposition des Buches zugrunde legt. Ihre Bedeutung kommt
etwa dem von Riegl für die Geschichte der künstlerischen Probleme aufgestellten
Begriffspaar „Optisch—Haptisch"[4] gleich. Es handelt sich da um viel mehr als
um eine Frage der wissenschaftlichen Terminologie und Begriffsbildung. Diese
Worte umschliessen bei Forschern wie Weber und Riegl den Sinn grosser geschicht-
licher Bildungsmächte, ideeller Komplexe, die keine spekulativen Abstracta sind,
sondern in der unabsehbaren Menge der Erscheinungen ihre Erfüllung finden, aber
doch nicht mit ihrer Summe identifiziert werden können, sondern gleichzeitig die
Geltung über der Wirklichkeit schwebender direktiver Oberbegriffe haben. Die
Melodik formuliert Weber als das harmoniefremde Distanzprinzip. Nicht der
rationale akkordische Einklang bezeichnet ihr Wesen, sondern der stetige distanzierende
Fortschritt der Intervalle. Ihr Apriori ist nicht die akkordische Konsonanz, die
der rationalen Teilung unterworfen ist, sondern der in einer Unendlichkeit von
Möglichkeiten isoliert auftauchende Tonschritt. Natürlich wird auch die Melodik
der Rationalisierung unterworfen, nicht allein in dem Sinne einer Bindung in das
akkordharmonische System, wie sie für die neuere Musik kennzeichnend ist, sondern
sie entwickelt in dem Moment, wo sie von der als solcher erkannten Oktave ausgeht,
auch ihre eigene „Ratio", die von der akkordharmonischen prinzipiell verschieden
ist. (Wie ja Weber auch schon in der Tatsache des Tonschrittes einen Fortschritt
gegenüber der primitivsten Form des Glissando in der Richtung auf beginnende
Rationalisierung hin sieht.) Trotzdem aber liegt im Grunde ihres Wesens etwas
Irrationales, jenseits theoretischer Berechnung Stehendes, was eben mit der relativen
Isolierung der Tonschritte, ihrem Frei- und Unabhängigsein von der Suprematie

eines strengen Systems im Sinne der Akkordharmonik zusammenhängt. Nun ist aber die Melodik ein integrierender Bestandteil der neueren Musik. Wohl ist sie da in die akkordharmonische Systematik eingefügt und (durch Rameaus Formulierung des Fundamentalbass-Prinzips) ihrer „Ratio" unterworfen. Aber sie ist deshalb nicht rational aus der Akkordharmonik erklärbar. So tritt zu dem der rationalen Auflösung widerstrebenden Rest im akkordharmonischen System selbst noch die Irrationalität der mit ihr verwobenen Melodik mit ihren im Sinne der Akkordharmonik als „Durchgänge" und „Vorhalte" fungierenden „zufälligen" Dissonanzen hinzu und vermehrt noch die irrationellen Spannungen, ohne die es nach Weber keine moderne Musik gäbe, da sie zu ihren vornehmsten Ausdrucksmitteln zählen.

Dieses Vorhandensein des irrationellen Momentes in rationaler Systematik, das Weber in so klarer und prägnanter Form für die neuere Musik feststellt, ist eine nicht nur für dieses Gebiet, sondern in viel umfassenderem Sinne für das ganze Geistesleben der neueren Zeit geltende Wahrheit. Alle seine rationalen Systeme, seine Gebilde von strenger Objektivität werden durch das in ihnen pulsierende subjektive Element in irrationeller Spannung gehalten, die das Absolute zur Erscheinungsform des Vergänglichen umdeutet und das Unvergängliche nur in der Gestalt der ethischen Bezogenheit auf ewige Geistes- und Schicksalsmächte kennt.

Weber weist darauf hin, dass die restlose Rationalisierung des akkordharmonischen Systems auch tonphysikalisch nicht möglich ist, was seinen Grund darin hat, dass der Quintenzirkel nicht zu reinen, nur unter Mitwirkung der Primzahl 5 konstruierbaren Terzen führen kann. Auch durch Mitverwendung der 7 ist kein für die Akkordmusik brauchbares Intervallsystem zu gewinnen, wenngleich mit 7 und noch höheren Primzahlen gebildete Intervalle den hellenistischen Theoretikern, der ostasiatischen und orientalischen Musik geläufig waren.

Nun wird an Stelle der Erhöhung der Fall der Reduktion betrachtet: die mit 2 und 3 gebildete Intervalle. Eine Musik, die sich auf sie beschränkt, legt als einzigen Ganzton den „Tonos" der Griechen, das Intervall zwischen Quint und Quart, zugrunde. Sie gewinnt wohl die Möglichkeit der optimalen Transposition in Quint oder Quart, schaltet aber ganz die harmonischen Terzen aus, verzichtet somit auf den Dreiklang, auf Unterscheidung von Dur und Moll, auf die Verankerung in der Tonika. Damit ist Weber bei der Melodik der hellenischen Antike angelangt. Nach kurzer Erläuterung ihrer Tongewinnung durch Teilung der Oktave in zwei diazeuktische[5] Quarten, innerhalb derselben aber nach dem Distanzprinzip, geht er auf das Problem der Pentatonik über. Dessen Betrachtung dient ihm zur Fundierung des historisch-genetischen Baues aller antiken und späteren Musikrationalisierung. Die Pentatonik fällt in das Problembereich des „Archaischen". Ein Analogon zu ihr ist das Problem der „Anfänge" der statuarischen Kunst. Weber stellt fest, dass die Chromatik der alten Kirche den älteren Tragikern der Hellenen und der konfuzianischen Musiklehre wesensfremd ist. Nun taucht die Frage auf,

ob in der Pentatonik tatsächlich gegenüber der Chromatik die ältere Form der Musikrationalisierung zu sehen ist. Eine absolute Beantwortung dieser Frage ist wohl ebensowenig möglich wie die der Frage nach der Priorität der zweidimensionalen oder dreidimensionalen bildkünstlerischen Darstellung. Weber begnügt sich mit dem Hinweis, dass für die meisten historisch bekannten Fälle ihr höheres Alter wahrscheinlich ist. Das 19. Jahrhundert pflegte in solchen Fällen mit physiologischer und psychologischer Spekulation einzusetzen. Weber hält sich streng an das historisch Gegebene. So kommt er zu dem Resultat, dass die Pentatonik „nichts wirklich Primitives" ist, da sie anscheinend mindestens die Oktave und eine wie immer geartete Teilung derselben, also eine teilweise Rationalisierung, voraussetzt.

In der halbtonlosen Pentatonik können wir auf musikalischem Gebiet ein Prinzip beobachten, das dem der „Auswahl" in den frühen Perioden der bildenden Kunst entspricht. An Stelle der sukzessiven diatonischen Chromatik, die erst einen musikalischen Naturalismus und Impressionismus ermöglicht, erscheint die schwere „primitive" abbreviierende Monumentalität weiter Tonschritte, die uns den musikalischen Gedanken in harten, ausdrucksvollen Umrissen zeigt, gleichwie die nur das Wesentliche der Wirklichkeitsform in summarischen Akzenten gebende Diktion der „archaischen" Kunst. Wir wissen seit Riegl, wie viel bewusstes künstlerisches Wollen in der sogenannten „Primitivität" der archaischen Kunst liegt, wenn auch ihr Auswahlprinzip nicht wie das der Kunst der Gegenwart in einer bewussten Reaktion gegen impressionistische Formenskalen zu sehen ist.

Die Genesis der pentatonischen Ratio sucht Weber als eine Kombination zweier diazeuktischer, durch ein je nach der melodischen Bewegung bewegliches, eventuell irrationales Intervall geteilter Quarten zu erklären. Die Grenztöne der Quarten werden als Grundlage der Intervallbestimmung zuerst unbeweglich. Daraus ergeben sich verschiedene Möglichkeiten der Weiterentwicklung: zu einem (bis auf die Quart) irrationalen Tonsystem, zur Anhemitonik oder zu Mischformen (Halbton + grosse Terz, Ganzton + kleine Terz).

Der fundamentale Gegensatz, den der geistige Komplex der Antike gegenüber der mittelalterlichen und neueren Kultur darstellt, kommt auf musikalischem Gebiete ebensogut wie auf allen anderen zum Ausdruck. Eine tiefe Kluft trennt alles Spätere von dieser Welt und eine Wiederaufnahme irgendwelcher ihrer Errungenschaften ist nur unter verkehrten Vorzeichen, die den Sinn völlig verändern, möglich. Die hellenische Skalengewinnung erfolgt innerhalb der Quart nicht durch harmonische Teilung, sondern nach dem Prinzip der Distanzschritte. Riegl hat den künstlerischen Objektivismus der Antike durch das Fehlen des Raums als essentiellen Moments der Bildkomposition charakterisiert, im Gegensatz zur Kunst der mittleren und neueren Zeit, in der der Raum insoweit zur Grundlage aller formalen Gestaltung wird, als diese nicht ohne räumliche Bezogenheit denkbar ist. Wie die Fälle von räumlicher Darstellung in der Antike nach Riegl nur relative Geltung haben und

eher geeignet sind, den Eindruck plastischer Geschlossenheit noch zu intensivieren als aufzulösen, so sind die Fälle raumloser Darstellung der nachantiken Zeit auch nur Relativa. Das musikalische Analogon zur „taktischen Ebenendarstellung" ist nun das Prinzip der melodischen Distanzierung, während die harmonische Rationalisierung dem Raumprinzip in der bildenden Kunst entspricht. Der Harmonik bedeuten die Oktaven den innerhalb seiner Grenzen mächtig sich spannenden Raum, der immer mehr unterteilt wird und sich an rationellen Grenzmarken entfalten muss, um seiner Gewalt sinnfälligen Ausdruck zu geben. Jedes Intervall, jede akkordische Spannung innerhalb des harmonischen Systems hat den Sinn einer r ä u m l i c h e n Spannung. Die distanzierende Melodik jedoch hält sich in der objektiven „Reliefebene". Schritt folgt auf Schritt, Körper schliesst sich an Körper. Dieses antike Prinzip setzt sich in der byzantinischen Musik fort: die Intervalle der Neumen haben die Geltung von σώματα, von Körpern.

Die Möglichkeiten der Tongewinnung nach dem Distanzprinzip sind unendliche; doch sind sie nicht der Strenge der harmonischen Teilung unterworfen, grössere Willkür herrscht in ihnen. Namentlich die Theorie stand da vor keiner absoluten Grenze.

Durch fortwährende Differenzierung der Tonschritte entsteht die antike Enharmonik und Chromatik. Sie ist für die Musik der klassischen und nachklassischen Zeit bezeichnend, keine primitive Erscheinung, sondern melodisches Raffinement. Ihre fortschreitende Verfeinerung wurde denn auch von ethisch retrospektiven Kunstanschauungen nicht gebilligt (Platon). Das „Pyknon", der enge Tonschritt, wird als melodisches Ausdrucksmittel von ihr gesucht. Wie der „pyknostile" Tempel die Säulenzahl erhöht und so die Reliefebene verdichtet, indem er durch stärkere Verdrängung des Reliefgrundes die plastische Intensität der tektonischen Glieder steigert, so intensiviert die enharmonische Melodik der Hellenen die plastische Ausdruckskraft ihrer Musikwerke. Dieser Chromatik sind alle subjektivistisch-dramatischen Stimmungselemente, wie sie ihre Wiederbelebung in der Renaissance kennzeichnet, fremd. Klar trotz aller höchsten Verfeinerung, wie die Reliefschichten des Parthenonfrieses in ihrer feierlichen, nicht gedrängten Fülle entwickeln sich ihre melodischen Ketten.

Wie der antike Objektivismus auf dem Gebiete der bildenden Kunst seine Fortsetzung in den Schöpfungen des byzantinischen und orientalischen Kulturkreises findet, so setzt sich auch der musikalische Objektivismus der griechischen Chromatik und Enharmonik in dessen Tonschöpfungen fort. Die pythagoreische Oktaveneinteilung beeinflusst den Orient. Weber behandelt da das Problem der arabischen „Dritteltöne". Durch irrationale Intervalle werden die 12 pythagoreischen chromatischen Töne auf 17 erhöht. Die syrisch-arabische Rechnung kommt auf 24 Vierteltöne. Es sind durchaus Intervalle nicht harmonischen Ursprungs, die aber auch untereinander nicht wirklich „gleich" sind, keine musikalischen „Atome" darstellen.

Die Tendenz zur Distanzengleichheit war in hohem Masse durch die Interessen der Transponierbarkeit der Melodien bedingt. Die Frage, was eigentlich den melodischen Tonsystemen an Stelle der modernen „Tonalität" die strukturellen Grundlagen gibt, ist nach Weber schwer allgemein zu beantworten. Die wissenschaftliche Analyse der reinen Melodik ist erst angebahnt. Physiologisch orientierte Entwicklungstheorien wie die Helmholtzsche können das historische Denken natürlich nicht mehr befriedigen. Bemerkenswert ist da ein Satz Webers: „Man hüte sich, die primitive Musik als ein Chaos regelloser Willkür zu betrachten." Wenn sich auch Ansätze zu etwas unserer Tonalität im Prinzip Verwandtem in ihr finden, so ist der Sinn dessen doch ein völlig anderer. Man erinnert sich da der Erscheinung, dass auch in der bildenden Kunst zu manchen Zeitpunkten (wir stehen gegenwärtig an einem solchen) die Schöpfungen der „Exoten", der primitiven Kulturstufen, eine neue Bedeutung erhalten können, ohne dass doch irgendeine Brücke die tiefe Wesensverschiedenheit, die unsere Zeit von den geistigen Komplexen jener Welten trennt, zu überspannen imstande wäre.

Der Melodienambitus der „primitiven" Musiken ist relativ klein und trifft mit relativer Grösse der „schreitenden" Intervalle, mit relativer Kleinheit der „Sprünge" zusammen. Alle „primitiven" Musiken sind, ebenso wie die frühen Stadien des künstlerischen Schaffens, objektivistisch orientiert. Enger Melodienambitus ist auch für den „relativen Objektivismus" der Spätantike kennzeichnend (Weber betont da die überwiegende Rolle der Sekundschritte im gregorianischen Choral).

Die Entstehung und Unterscheidung bestimmter Tonfolgen leitet Weber auf jene typischen, aussermusikalisch bestimmten Tonformeln zurück, wie sie alle frühen Stadien der Musik kennen. Sie sind religiös begründet. Sobald aber die Messbarkeit der „reinen" Intervalle erkannt ist, erwacht das Bedürfnis nach ihrer Rationalisierung. Die Intervalle jener stereotypen Formeln sind melodiösen Charakters. Das „primitive" Alterieren um irrationale Distanzen wird in der h e l l e n i s c h e n Musik (zumindest theoretisch) durch Aufstellung typischer Tonfolgen ausgeschlossen. Doch diese Tonfolgen haben einen ganz anderen Sinn als unsere harmonisch determinierten Tonarten. Sie unterscheiden sich nicht nach der Stellung der Tonika (also ihrer räumlichen Determinante), sondern je nach den Tönen und Intervallen, die sie aus dem bekannten Material nicht verwenden. Gleichsam bestimmte kompositionelle Typen beherrschen so die ganze musikalische Rationalisierung wie ein Schatz von stehenden Typen etwa Träger der rationellen Bewältigung der menschlichen Gestalt ist (Polyklet), im Gegensatz zu dem alldurchdringenden, aber an keine festen Formeln gebundenen Raumprinzip der neueren Kunst.

Die Bedeutung der Tonfolgen der Antike ist einerseits in dem Gravitieren um den „melodischen Schwerpunkt" eines (in der Mitte des Melodieambitus liegenden) Hauptons — in der modernen Skala ist die Mitte räumliche Spannung, als deren Ausgangspunkt die Tonika fungiert —, anderseits in den typischen melodischen

Formeln mit den für sie charakteristischen Intervallen beschlossen. Die Rolle der „Haupttöne" vermag im Laufe der Entwicklung durch melodisches Raffinement beseitigt zu werden, wofür das achtlose Auslaufen in der Sekunde zeugt, eine Erscheinung, die nur in einer Musik mit objektivistischer Grundstimmung denkbar ist.

Quint und Quart sind in allen rationalen Musiksystemen die am regelmässigsten in einer Stimmung erscheinenden Intervalle. Die hellenischen und byzantinischen Tonfolgen sind an der Quart als Hauptintervall orientiert, die „Kirchentöne" des Mittelalters an der Quint.

Die „Kirchentöne" des abendländischen Mittelalters sind die Nachkommen der griechischen Tonfolgen. Jeder, der sich mit der Geschichte der geistigen Erscheinungen des Mittelalters beschäftigt hat, weiss, wie viel noch in ihnen vom antiken Objektivismus nachlebt. Aber es ist ein anderes Nachleben als in Byzanz und im Orient, wo das Massgebende die objektive G r u n d s t i m m u n g ist. Formale Errungenschaften der antiken Musik werden im abendländischen Mittelalter, gleich Spolien aus einem antiken Bauwerk, in einen ganz neuen, ihren Sinn völlig verändernden Zusammenhang gebracht, dessen geistige Wurzeln in dem Transzendentalismus der christlichen Spätantike zu suchen sind. So erhalten die Residuen des antiken Objektivismus eine neue, ihre alte relativierende Bedeutung. Die beiden Kardinalpunkte des neuen künstlerischen und musikalischen Wollens sind: 1. Die aus dem religiösen Subjektivismus des christlichen Glaubens entsprungene J e n s e i t s - o r i e n t i e r u n g, 2. die neue Macht des allumfassenden R a u m p r i n z i p s als sinnfälligen Ausdrucks der Allgegenwart Gottes. Ohne diese beiden grundlegenden Momente sind die Schöpfungen der neueren Zeit gar nicht denkbar. Und wenn das Mittelalter noch vieles vom antiken Objektivismus aufzubewahren scheint, so ist das eben nur scheinbar und unterliegt ganz anderen geistigen Gesetzen. So werden z. B. die Tonschritte der antiken Melodik absteigend (in unserem Sinne) „gedacht", die Begleitung steht (nach unserem musikalischen Raumempfinden) ü b e r der Melodie. Das ist die Negation alles dessen, dem in der bildenden Kunst der neueren Zeit die perspektivische Raumauffassung (der Antike als Prinzip der formalen Darstellung ebenso fremd wie unser kontrapunktisches Prinzip) Ausdruck verleiht. Wenn nun das Mittelalter etwa über den in der Tiefe liegenden *cantus firmus* die Begleitung des *discantus* setzt, könnte man diese Erscheinung zunächst als ein Nachleben des antiken Objektivismus betrachten. Aber das ist nur scheinbar der Fall. Grössenrelation im Raume war dem Mittelalter als Prinzip ebenso geläufig wie unserer Zeit, nur stellt seine „umgekehrte Perspektive" gerade die bewusste Inversion der natürlichen Wahrnehmung dar, die der modernen perspektivischen Raumkonstruktion zugrundeliegt: die am höchsten über dem Menschen stehenden Mächte werden am grössten dargestellt, das Nahe aber klein und unscheinbar. Diese „umgekehrte Perspektive" ist im plastischen Schmuck der Kirchenportale wie im *cantus firmus* der Choräle ein Ausfluss der religiösen Gesinnung.

Neben den scheinbaren Gleichheiten treten aber wichtige Verschiedenheiten zutage, die eben die prinzipielle Andersorientierung dartun. So vor allem die Ersetzung des hellenischen Tetrachord- durch das Hexachordsystem. Die Gesangspraxis in der Schule Guidos von Arezzo legte eine diatonische Sechstonfolge zugrunde. Im Zusammenhang damit steht die für die mittelalterliche Musikrationalisierung so bedeutsame Solmisation. Gewisses bewusstes Wiederanknüpfen an die Antike erfolgt zeitweilig: so in der „karolingischen Renaissance" an das Tetrachordsystem, das durch spätantike Werke vermittelt wurde, ebenso wie das Wiederauftauchen von Errungenschaften des formalen Objektivismus der Antike in der bildenden Kunst des 9. Jahrhunderts vornehmlich auf Rechnung der Vermittlerrolle der späten Antike zu setzen ist. Das vermag aber nicht die ständige Weiterentwicklung von der Antike weg in der Richtung eines steigenden Subjektivismus aufzuhalten. Weber sagt, dass die innere Logik der vom tetrachordischen Distanzprinzip losgelösten Tonbeziehungen notwendig in der Bahn der modernen Tonleiterbildung weiterdrängen musste. (Es wird auf den Antagonismus von Quart und Terz hingewiesen; erstere, das Hauptintervall des hellenischen Systems, wird im Mittelalter zur Dissonanz degradiert.)

Das Hauptmoment aber, das die okzidentale Entwicklung bei gleichem Streben nach Vermehrung der Ausdrucksmittel in eine ganz andere Richtung drängte als die antike, ist die Tatsache, dass sie im Zeitpunkt des Einsetzens des erhöhten Ausdrucksbedürfnisses sich im Besitz einer mehrstimmigen Musik befand. Die Polyphonie ist das Spezifikum der mittelalterlichen und neueren Musikentwicklung des Abendlandes, der adaequate Ausdruck ihres musikalischen Wollens. Sie ist nur denkbar auf der Grundlage intensiven musikalischen Raumempfindens.

Weber behandelt die verschiedenen Typen der Mehrstimmigkeit. Dem Grenzfall der reinen „Mehrtönigkeit" steht als anderer Grenzfall die technisch allein sogenannte „Polyphonie" gegenüber, die ihren konsequentesten Ausdruck in der Kontrapunktik findet. Als drittes kommt die harmonisch-homophone Musik hinzu, in deren Ära wir lebten, bis sich in den letzten Tagen wieder eine bedeutsame Wandlung zu etwas völlig Neuem ankündigt. Ein gewisser Antagonismus erscheint häufig zwischen diesen Typen der Mehrstimmigkeit. Die Akkordharmonik der *Ars nova* des Trecento wird durch die „imitative" Polyphonie der Niederländer des 15. Jahrhunderts verdrängt, wie der Idealstil der Giotteske dem neuen malerischen Naturalismus des Nordens weichen muss. Die spezifische „Polyphonie" entwickelt sich immer weiter, um in der 1. Hälfte des 18. Jahrhunderts ihren Höhepunkt zu erreichen, ähnlich wie das Barock die letzten Konsequenzen der durch die malerische Kunst des 15. Jahrhunderts eröffneten Möglichkeiten zog. In der italienischen Musik des Manierismus bereitet sich schon der Widerstreit zwischen harmonisch-homophoner und „polyphoner" Musik, die ihren Hauptvertreter damals in Palestrina fand, vor; er vertieft sich im weiteren geschichtlichen Verlauf, noch ehe die „Polyphonie"

ihren Kulminationspunkt erreicht hat. Diesen bedeutet die Kunst Bachs. Es ist nun bedeutsam, dass Bach keineswegs die Verkörperung des gesamten musikalischen Wollens seiner Zeit darstellt, sondern die in ihm die letzten Möglichkeiten der Steigerung erreichende „Polyphonie" ist in diesem Zeitpunkt rücksichtlich der Gesamtentwicklung bereits von der harmonisch-homophonen, seit der italienischen Oper des Seicento zum Kunststil entwickelten Musik aus ihrer Vorrangstellung verdrängt und zum Teil überholt. So erscheint Bach in einsamer Grösse als der Vertreter einer ausklingenden Richtung, einer in ihrer tiefsinnigen Verschlungenheit viel Spätmittelalterliches enthaltenden „Polyphonie" (wie ja auch der I n h a l t seiner Musik nicht im Barock des 18. Jahrhunderts, sondern im Zeitalter Dürers und Grünewalds, der Reformatoren und späten Mystiker seine Korrelate findet), die er mit der einzigartigen Gewalt seiner Persönlichkeit aus dem Rahmen seiner Zeit heraus und hoch über sie emporhebt, dass eine ferne Zukunft ahnungsvoll in ihr anklingt: die grandiose „homophone Polyphonie" des späten Beethoven. Nicht zum ersten und letzten Male in der Geschichte ereignet sich da das Schauspiel, dass eine späte, auf ein Nebengeleise gelenkte geistige Bewegung durch die schöpferische Tat eines Grossen zum verheissungsvollen Träger einer fernen Zukunft erhoben wird.

Diesen drei Typen der Mehrstimmigkeit entsprechend unterscheidet Weber auch verschiedene Arten ihrer Vorstufen: Begleitung einer führenden Stimme, „Heterophonie", usw.

Weber wirft die Frage auf: „Warum hat sich gerade an einem Punkt der Erde aus der immerhin ziemlich weitverbreiteten Mehrstimmigkeit sowohl die polyphone als die harmonisch-homophone Musik und das moderne Tonsystem überhaupt entwickelt?"

Eine Hauptbedingung der Entwicklung der okzidentalen Musik sieht er zunächst einmal in der modernen Notenschrift. Auf ihrer Basis erst konnte sich die Mehrstimmigkeit der neueren Musik voll entfalten, ihre Erhebung zur Schriftkunst schuf den Begriff des „Komponisten". Auf dieser Basis hat die Mehrstimmigkeit auch der harmonischen Rationalisierung gewaltigen Vorschub geleistet. Innerhalb einer Musik mit rational regulierter und in harmonisch rationale Notenschrift gebannter Mehrstimmigkeit erwuchs das harmonisch gedeutete Tonmaterial.

Die zweite Hauptbedingung ist die Entstehung der modernen Temperatur. In der gleichschwebenden Temperatur findet die harmonische Rationalisierung ihren Abschluss, wenngleich sie nicht eine a b s o l u t e Ratio darstellt, indem noch immer ein irrationaler Rest zurückbleibt. Ihr Sieg ist praktisch mit Bachs, theoretisch mit Rameaus Werk beschlossen.

Damit sind zwei weitere wichtige Momente gegeben: 1. die Möglichkeit der freien Fortbewegung der Akkorde, 2. die neuen Modulationsmöglichkeiten der „enharmonischen Verwechslung". Die enharmonische Verwechslung spielt in der modernen Musik eine dem Moment der I r o n i e in Dichtung und Kunst analoge

Rolle. (Man denke nur an die Bedeutung der Ironie in jener Periode, nach der sie das Epitheton „romantisch" erhalten hat, zur gleichen Zeit, als die enharmonische Verwechslung etwa bei Schumann eine so wichtige Rolle spielt!)

Die soziologischen Grundlagen der Musik kommen vor allem im letzten Abschnitt des Buches zur Sprache, der von der Entwicklung der Instrumente handelt. Zu ihnen gehören Erscheinungen wie die Zunftorganisation der Instrumentalisten, die namentlich für den Fortschritt der Streichinstrumente wichtig war. Hierarchie, Fürsten, Gemeinden fügen die Instrumentalisten in den Bestand der Kapellen ein; so wird die ökonomische Basis für die orchestrale Entwicklung geschaffen. Von grosser Bedeutung für die Entwicklung ist es ferner, welchen sozialen Kreisen die Pflege eines bestimmten Instruments eigentümlich ist. So bot die mittelalterliche Klosterorganisation die Grundlage für die kirchliche Verwendung der Orgel. Die Klöster waren aber zugleich die geistigen Zentren der Musikrationalisierung und so war es natürlich, dass die Orgel nachgerade zum instrumentalen Hauptträger derselben wurde. Religionssoziologische Momente spielen überhaupt eine wichtige Rolle. In der lutherisch-orthodoxen Kirche ist die Orgel Träger der Kunstmusik, während Schweizer Reformierte, Puritaner und später Pietisten die instrumentale Kunstmusik aus dem Gottesdienst zu verbannen trachten. Neben der Orgel als dem monumentalen steht das Klavier als das intime „Binnenrauminstrument", das geläufigste Organon der neueren praktischen Musik. Es ist hier nicht möglich, die Fülle von Anregungen und Gedanken, die Weber auf wenige Seiten zusammen-drängt, auch nur annähernd zu erschöpfen. Er ist aber weit davon entfernt, in solchen soziologischen Grundlagen Quellen der Entwicklung der musikalischen Ideen zu sehen. Sie geben nur deren Reibungskoeffizienten ab.

Es ist möglich, in Webers Darstellung bestimmte Typen der musikalischen Rationalisierung auseinander zu halten. Die eine könnte man die praktische Rationalisierung nennen. Sie geht von der praktischen Musikbetätigung aus, ihre Quelle sind die Instrumente. Weber misst den Instrumenten bei der Entstehung der Musikrationalisierungen bisweilen grosse Bedeutung bei, so z. B. dem griechischen Aulos bei der Entstehung von Chromatik und Enharmonik. In der chinesischen Oktaventeilung sieht er das Produkt eines Nebeneinanders rational und irrational gestimmter Instrumente. Die altarabischen Instrumente haben an der Weiterbildung der pythagoreischen Skala im Orient mitgewirkt.

Im Gegensatz zur praktischen könnte man von einer rein theoretischen Rationalisierung dort sprechen, wo sie ganz ausserhalb der musikalischen Praxis und ihrer Postulate zum Gegenstand der gelehrten Spekulation wird, namentlich in engem Zusammenhang mit den mathematischen Wissenschaften. Der Orient bietet bezeichnende Beispiele hiefür.

Die indigene, im eigentlichen Sinne des Wortes „musikalische" Rationalisierung schliesslich, wie sie unserem Tonsystem zugrundeliegt, hat ihren Ursprung rein

in der Entwicklung der musikalischen Ideen, folgt nur den inneren Gesetzen der musikalischen Autonomie.

Auch hinsichtlich der soziologischen Grundlagen der Musikrationalisierung lassen sich bestimmte Typen derselben unterscheiden. Sie kann als Ausdruck von Lebensmächten, die bestimmende Faktoren der ganzen sozialen Struktur sind, dienen. Weber betont den religiösen apotropäischen und exorzistischen Charakter der primitiven Musik. Die traditionelle Heiligkeit einer Zahl vermag die Skalengliederung zu bestimmen. In den verschiedenen griechischen Tonarten vermutet Weber die „Kirchentöne" der verschiedenen Gottheiten. Weiters kann die geistige Disposition grosser nationaler Komplexe von richtunggebender Bedeutung sein. Man denke an die Rolle der nordischen Völker im Mittelalter bei der Durchbrechung des antiken Distanzprinzips, bei der Entstehung der „Polyphonie". Schliesslich vermögen soziale Gruppen und Klassen im engeren Sinne des Wortes zu Reibungskoeffizienten der Entwicklung zu werden.

So ist jede musikalische Ratio etwas geschichtlich Einmaliges und Bestimmtes. Es gibt keine absolute musikalische Ratio schlechthin. Aus allen Seiten von Webers Buch spricht, trotz seiner strengen rationalen Methodik, diese Erkenntnis[6]. Wie jede geschichtliche Ratio unvergleichbar ist mit der absoluten Geltung der logischen und der mathematischen Ratio, wie alle scheinbar rationellen Prozesse in der Geschichte letzten Endes doch durch inkommensurable Einmaligkeiten bestimmt sind, ebenso sind die verschiedenen Formen der musikalischen Ratio Ausfluss der jeweiligen geistigen Grundstimmung einer Epoche, eines Völkerkomplexes.

Gäbe es eine absolute musikalische Ratio, so wäre es die einzig denkbare Konsequenz, dass Kulturperioden, deren geistige Grundeinstellung objektivistisch ist, am weitesten in ihrer Erkenntnis und Durchbildung gedrungen sind. So aber stehen wir vor der Tatsache, dass die musikalische Ratio (die immer eine historische Form der Rationalisierung ist) ihre höchste Ausbildung mit absoluter gegenseitiger Durchdringung von Theorie und Praxis im musikalischen Schaffen gerade in jenem Kulturkreis und in jenem Zeitalter erfährt, deren Grundeinstellung subjektivistisch ist: in der nordischen Musik des Barockzeitalters. Diese Tatsache zwingt uns zu der Schlussfolgerung, dass die Festgefügtheit, Geschlossenheit der musikalischen Ratio in ihrer höchsten Form nichts Absolutes von immerwährender Geltung ist, sondern etwas historisch Bedingtes, die Anschauungsform einer bestimmten historischen Periode. Sie ist, um mit Riegls Worten zu sprechen, „relativer Objektivismus", die streng geschlossene äussere Erscheinungsform eines in höchster subjektiver Spannung gehaltenen Innern. Die aus diesem Kontrast resultierende Spannung steigert noch den Subjektivismus. Diese Ratio ist keine absolute, sondern eine historisch relative. Das erklärt nun auch den unauflösbaren irrationalen Rest in ihr, das unausgesetzte Hervorlugen irrationaler Elemente hinter ihren strengen Zügen, die den eminenten Subjektivismus ihrer Grundstimmung verraten. Nicht

die in der Harmonik kulminierende Ratio, sondern die im letzten Grunde irrationale, aber körperlich „haptisch" geschlossene Melodik bestimmt die musikalische Entwicklung objektivistischer Perioden des Geisteslebens wie der hellenischen Antike. Hinter der irrationalen Melodik steht der fest in sich geschlossene, räumlich unverbundene Klangkörper der absoluten Monophonie, die ihre extremste, kompakteste Form im primitiven Glissando findet. Hinter der rationalen Harmonik mit ihren räumlichen Spannungen aber steht die grenzenlose Tiefe des Raumes als Ausdruck der subjektivistischen Weltanschauung. Die „Irratio" ist im ersteren Fall das Resultat der in ihrer räumlichen Unbezogenheit haltlos in dem (für sie nicht existierenden) Unendlichen schwimmenden Klangkörper (noch besser lassen sie sich mit „irrationell" im „haptisch" festen Gestein versprengten Kristallen vergleichen). Im letzteren Fall ist sie das Resultat höchster subjektiver psychischer Spannung, die das strenge „gebundene System" des Gewölbebaus der Akkordharmonik durchpulst. Die irrationelle Phantastik der „Phantasien" und Tokkaten ist das Tor, das in die grandiose Rationalität der Bachschen Orgelfugen hineinführt. Und das Stimmengeflecht dieser im höchsten Sinne des Wortes „rationalen" Gebilde kreuzt sich gleich den steilen Schwüngen gotischer Gewölberippen, die über den Kreuzungspunkt hinaus grenzenlos in die irrationelle Weite des unendlichen Raums schwingen und nur eine ideelle Vereinigung in der Allgegenwart Gottes finden.

Österreichische Rundschau, XVIII. Jg., Heft 9/10, Wien 1922, pp. 387—402.

Nachwort zum Max Reger-Fest

Wie die Grössten des früheren achtzehnten Jahrhunderts, wie Bach und Händel, hat die Gestalt Max Regers zur Bildung einer sozialen Erscheinung geführt: zur Entstehung einer Reger-Gesellschaft, die sich die Pflege und Verbreitung seines Werkes zur Aufgabe gesetzt hat. Die Reger-Gesellschaft hat im Verein mit der Gesellschaft der Musikfreunde das Reger-Fest dieses Jahres organisiert. Da seine Durchführung in den Händen solcher lag, denen die Kunst Regers zum inneren Erlebnis geworden ist, so wurde es zu einer in unseren Tagen artistischen Startums und musikalischer Unkultur seltenen würdigen Feier.

Wie bei allen Grossen ist es bei Reger schwer, wenige Jahre nach dem Tode des Meisters, den Versuch zu machen, seine geschichtliche Erscheinung zu umreissen. Bei ihm noch schwerer als bei anderen, weil wir heute höchstens erst am Beginn der lebendigen Auswirkung seines Werkes stehen, weil er den Anfang eines neuen musikalischen Zeitalters bedeutet, das wir wohl in Anklängen ahnungsvoll begreifen, dessen geschichtliche Dimensionen wir aber heute noch lange nicht ermessen können. Reger steht an einer Wende der Entwicklung der neueren Musik. Er weilt nicht wie so mancher Grosse vor ihm ausserhalb des allgemeinen Entwicklungsstromes. Dazu ist seine Erscheinung zu universell; zu mannigfaltig sind die Quellen, aus denen er geschöpft hat. Aber er ist auch kein Abschluss, kein verklärtes Ausklingen, auf das das Dunkel des geschichtlichen Todes folgt. Reger und sein Werk sind Zusammenfassung, lebendigste Gegenwart und Gestaltung der Zukunft zugleich. Wir können heute wohl historisch-analytisch die Gesamtheit der in ihm wirksamen Entwicklungsmomente zerlegen, aber wir können erst dunkel fühlen, hoffnungsvoll ahnen, was in ihm an mächtigen Keimen nicht nur der musikalischen, sondern der allgemein geistigen Zukunft beschlossen ist. Um einen Grossen der Geschichte ganz zu erfassen, muss man auch den um ihn webenden geschichtlichen Raum begreifen. Das ist aber bei einem jüngst und vor der Zeit „Vollendeten" unmöglich. Unter diesem Vorbehalt nur möge der folgende Versuch der Aufzeichnung einige weniger Wesenszüge der in ihrem Reichtum so mächtigen und schwer erfassbaren Erscheinung Regers aufgenommen werden.

Eine tiefe innere Problematik kennzeichnet die Stellung Regers in seiner Zeit. Es ist die innerlich zerfallene, des geistigen Leitsterns verlustige Zeit vom Ende des neunzehnten Jahrhunderts, in der er grosswächst. Materialismus und Impressionismus waren keine Glaubensbekenntnisse, denn der Glaube war ihnen fremd. Die, die den Glauben tief in sich tragen oder ihn suchen, gehen einsam ihren Weg und nur die Oberflächenerscheinung vermag sich allen sichtbar zu entfalten. Die feinen

und tiefen Geister, deren Wollen über den Impressionismus hinausgeht und die sich doch nicht von seinen Ausdrucksmitteln loszusagen vermögen, leiden unter dem Kleid, in das sie ihr Bestes und Innerstes hüllen müssen. Eine leise Müdigkeit legt sich über jene, die seelisch über den Impressionismus hinauswuchsen, ohne die Kraft zu haben, ihn zu durchbrechen.

Dem Versinken in musikalischen Materialismus und dem Zerfliessen in den Impressionismus gegenüber sucht innerhalb der diesen unterworfenen Periode selbst sich der Wille zur grossen Form zu behaupten. Wie in der bildenden Kunst dem Naturalismus und Impressionismus der westlich Orientierten der strenge Formwille der Deutschrömer gegenübersteht, so bedeutet der Neuklassizismus Brahms' ein rationell bewusstes Wiederaufrichten des strengen Begriffs der „absoluten Musik". Es wäre natürlich ein Irrtum zu glauben, dass in der Formel des „Neuklassizismus" die historische Komplexität von Brahms' Musik beschlossen sei. Ganz andere Bildungskräfte waren in ihr noch am Werk. Liegt doch ihr unmittelbares geschicht-liches Quellgebiet in der Romantik und am Aufbau ihres Formalismus war nicht nur der Klassizismus vom Beginn des Jahrhunderts beteiligt, sondern auch die Herbheit des nordischen Barock. Doch wo die Form rationell gewollt und nicht organisch aus dem geistigen Erlebnis hervorgewachsen ist, dort erstarrt sie in toter Schematik oder fällt der Macht der Materie anheim. Das letztere war bei Brahms der Fall. Wie Böcklins Malerei, in ihren Absichten gewiss von entschiedenem Form-willen getragen, starre Formkristalle mit der gefälligen Üppigkeit lauter Farben umkleidet, so entfaltet sich innerhalb und über den strengen Grundlinien von Brahms' Werken die materielle Fülle neudeutschen Melos'. Bruckner aber, dem die musikalische Form in die Weltflucht seiner Seele hinüberleitet, dem jeder Takt zum Gottesdienst wird, verschwebend in die himmlische Region des eigenen Glaubens-erlebens, musste einsam dastehen. Seine Form konnte keine Materialisierung und so auch keine bloss pragmatische Fortsetzung finden, da sie nicht ohne den mit ihr verquickten geistigen Inhalt denkbar ist. Und nur dort, wo dem Brucknerschen verwandter Geist am Werk ist, vermag etwas von Bruckners grandios unendlicher, unausgebauter Form wieder zu erstehen.

Reger wird oft als der Fortsetzer von Brahms' Werk bezeichnet. Dieses Urteil wird scheinbar noch durch seine persönlichen Aussprüche gestützt. Es kann kein Zweifel sein, dass die stilgeschichtliche Linie in formaler Hinsicht von Brahms ihren Fortgang zu Reger nimmt. Aber der Brahmssche Formalismus ist auch wirklich nicht mehr als der pragmatische Wegbereiter von Regers Kunst. Viel inniger und tiefer sind seine Beziehungen zu jener Welt, die ihm nicht nur Formen gegeben hat, sondern deren Geist auch in ihm wieder lebendig geworden ist: dem Zeitalter Bachs.

„Bach ist für mich Anfang und Ende aller Musik." Mit diesen Worten Regers ist uns der Schlüssel zu seinem Werk gegeben. Es ist wohl überflüssig zu betonen, dass sie kein archaistisches Programm besagen. Die Orientierung auf Bach bedeutet

kein Nachrückwärtswenden zum Barockzeitalter schlechthin. Bach und Barock sind nicht identisch. Bach ist weniger barock als Händel und die Italiener. Bachs Kunst in ihrer unendlichen Polyphonie ist der Form und dem Geiste nach spätmittelalterlich. Ihre Verbindung nach rückwärts zu den grossen Meistern des manieristischen Barock des siebzehnten Jahrhunderts, der ununterbrochen weiterlebenden Spätgotik, zu Buxtehude und Johann Christoph Bach, ist stärker als nach vorwärts zu der in nuce mit dem eigentlichen Barock schon gegebenen und immer mächtiger aus ihr dem Klassizismus zu hervorwachsenden harmonisch-homophonen Musik. Die blendende Pracht und reale Fülle des Barock ist der polyphonen Mystik Bachs, die auf dunklen Wegen und in der Unendlichkeit gewölbter Hallen Gott sucht, fremd. Auch das Festliche, die freudige Farbigkeit in Bachs Musik (und nicht nur in der kirchlichen) gehört einer anderen Welt an.

Polyphonie ist wie ihrem historischen Ursprung so auch ihrem Geist nach mit dem Unendlichkeitsstreben, der Sehnsucht ins Unirdische, Grenzenlose, Jenseitige des Mittelalters verknüpft. Polyphonie ist nicht gleichbedeutend mit Immaterialität. Geradeso wie das irdisch Materielle mitgewirkt hat an dem unendlichen Stimmen-geflecht des mittelalterlichen Geisteslebens, wie es nur durch die geistige Durchdringung und Funktion eine mit der Materie nicht erschöpfte Bedeutung erhält, so vermag die Polyphonie völlig aus der Materie heraus und durch die Materie hindurch ihre wahren Ziele zu erreichen. Nur ist ihr die Materie nicht undurchdringliche Mauer, sondern Medium, das durchleuchtet wird. Gerade jene, die die natürliche Materie programmatisch verleugnen, idealistischen Konstruktionen zuliebe, verfallen dem geistigen Materialismus der Schematik.

Schon ein äusserliches Symptom für die Brücke, die Reger mit Bach verbindet, ist die hohe Bedeutung der Orgelmusik in seinem Schaffen. Reger hat sein Grösstes und Tiefstes in Orgelwerken gegeben[1]. Schon dadurch hebt er sich aus seiner Zeit, in der er doch so fest verwurzelt ist, heraus, seinen wahrhaft polyphonen Geist bekundend. Ein Vergleich von dem, was Brahms und Reger für die Orgel geschaffen haben, vermag wohl den unbefangensten Betrachter darüber aufzuklären, was wahre Polyphonie ist. Zu Bach musste Reger emporsteigen, um die seinem geistigen Wollen entsprechende Polyphonie zu finden, denn Brahms konnte ihm geistig nichts geben; hier handelte es sich vor allem um geistige Wesensberührung. Sie allein kann uns das historische Phänomen der seltsamen Wiederauferstehung, die die Bachsche Polyphonie in Regers Musik feiert, erklären.

Von Bach stammt die strenge Bindung, die Vielstimmigkeit, die konsequent bleibt bis ins kleinste Detail, im Gegensatz zur historisierenden Polyphonie der Romantiker und zur Pseudopolyphonie Brahms'; von Bach auch die religiöse Vertiefung, das gläubige Erleben. Der protestantische Choral ist der feste historische Kern, um den Reger in grandioser Macht die Tonmassen seiner Orgelphantasien aufbaut, gläubige Bindung und subjektive künstlerische Freiheit vereinigend. Bachs

Orgelphantasien sind Kunstwerke für sich, ohne konkrete religiöse Bezogenheit, wiewohl durchtränkt von der seiner ganzen Kunst eigenen nordischen Kirchenmystik; die Choralvorspiele sind Bestandteile des protestantischen Gottesdienstes. Reger schmilzt Freiheit und Gebundenheit dieser Werke in seinen Choralphantasien zu neuen grossartigen Einheiten zusammen. Wie der *Cantus firmus* am Beginn der Phantasie über „Ein' feste Burg" zwischen die stürmende Doppelbewegung von Pedalbass und Oberstimme eingespannt ist, wie diese Bewegung immer aufs neue absetzt und in grandiosen Fortissimofragmenten des vollen Werks gleichsam aus riesigen Blöcken das Bild des Unisonochorals allmählich erstehen lässt, das enthält in der noch ringenden Form des Jugendwerks doch bereits symbolhaft die für sein ganzes späteres Schaffen bezeichnende Synthese von Freiheit und Gebundenheit angedeutet. Der protestantische Kirchenchoral, diese eherne Verdichtung subjektiven Glaubenserlebens, beschäftigt ihn zeitlebens. Auch ein Chorwerk wird einmal über ihm aufgebaut (die Choralkantate über „O Haupt voll Blut und Wunden") und im brausenden Ausklang des in barocker Gotik emporgetürmten „100. Psalms" ertönt wieder wie die Posaune des Jüngsten Gerichts Luthers geistlicher Trutzgesang. Wenn hoch über dem Doppelchor am Eingang der Matthäuspassion der leuchtende Bogen von „O Lamm Gottes, unschuldig am Stamm des Kreuzes geschlachtet" dahinzieht, so ist Regers Musik hier von gleichem Geist.

Die unmittelbare Einwirkung Bachs auf Reger können wir ja auch in den profanen Musikwerken verfolgen. Am offensichtlichsten erscheint sie in der „Suite" und im „Konzert im alten Stil". Das „Konzert" (op. 123) ist ein Spätwerk. Immer dichter und reicher wird wie bei allen grossen polyphon orientierten Schöpfern auch bei Reger mit fortschreitender Entwicklung das Stimmengeflecht. Und doch weist gerade ein Werk wie dieses, das dem freudigen Schwung der Bachschen Orchestersuiten Gefolgschaft leistet, jene tiefe innere Problematik auf, der er als der Meister seiner Zeit schicksalhaft verfallen ist.

Die grossen Meister des siebzehnten und der ersten Hälfte des achtzehnten Jahrhunderts schaffen in einer Zeit, deren geistig künstlerischem Wollen die adaequate Form als das natürliche und selbstverständliche Ausdrucksmittel vorliegt. Eindeutig und selbstverständlich wie ihr Wollen war auch ihr Schaffen. Die Zeit, in der Reger stand, ist geistig tief zerwühlt, in sich zerfallen. Sie kennt nicht die allgemeingültige, allgemeinverständliche Form. Die Grossen suchen einsam ihren Weg und das geistige und seelische Chaos ihrer Zeit findet auch in ihrem Werk ergreifenden Ausdruck.

Reger ist der erste, der, diese Mitgift seiner Zeit in sich tragend, der absoluten Herrschaft der strengen Polyphonie sich unterwirft. (Die Polyphonie des späten Beethoven, auch sie ein „geformtes Chaos", kann in diesem Zusammenhang nicht angeführt werden, da sie doch ausserhalb der Region des „fugierten Stils" des Bach-Kreises steht.) So entsteht der Kampf, das Ringen, das sich durch Regers ganzes Leben und Schaffen zieht. Die grosse Form ist nicht selbstverständlich da

und gegeben, sie muss in Qualen geschmiedet, aus Schmerz und Kampf verdichtet, gewaltigen Widerständen der Materie und der eigenen Seele abgerungen werden.

Die Orgelphantasie über BACH ist eine Feier Regers für seinen grossen Meister. Wie kämpfend und ringend ist die Chromatik des Themas zum ureigensten Ausdruck von des Schöpfers seelischer Stimmung geworden! Die „Passacaglia", in der Gefolgschaft der Bachschen stehend, verwandelt die geheimnisvolle Erdenentrücktheit ihres Vorbildes in ein schmerzliches, tief wühlendes Suchen. Und ein Bild von grandioser, unheimlicher Tragik enthüllt die „Symphonische Phantasie und Fuge".

Diese tiefe Problematik, dieses schmerzliche Ringen findet in Kammermusik- und Orchesterwerken gleicherweise seinen Ausdruck. Vor allem die Klavier-Violinsonate op. 72 und der „Symphonische Prolog zu einer Tragödie" sind da zu nennen.

Die Musik der alten Meister ist höchste Kongruenz von innerem Bild und materiellem In-die-Erscheinung-treten. In Bachs Dreifaltigkeitsfuge senken sich die drei göttlichen Personen in anschaulicher Leibhaftigkeit vom Firmament herab wie auf Dürers Allerheiligenbild. Das Himmlische ist konkret, ist „Materie" geworden, weil das irdisch Materielle, sinnlich Anschaubare nur Berechtigung hat in seiner Bezogenheit auf das himmlisch Jenseitige. Die Materie kann da sein, weil sie in der Botmässigkeit der von allen Erdenfesseln gelösten geistigen Form nicht als Materie wirkt.

Bei Reger ist es die dunkle irdische Gebundenheit, die sich in namenlosen Seelenkämpfen nach dem Licht sehnt. Es ist die tiefe Problematik, die er mit den anderen Grossen seiner Zeit teilt. In der „Symphonischen Phantasie" wird etwas von Strindbergs „Inferno" lebendig. Das Jenseits tritt in seinen Choralphantasien nicht wie bei Bach leibhaftig vor uns, sondern es ist der strahlende Lichtschimmer irrationeller Verklärung, der der suchenden Seele als visionäre Ahnung erscheint. Über die schweren dunklen Tiefen in den Phantasien über die Choräle „Wachet auf, ruft uns die Stimme" und „Wie schön leucht't uns der Morgenstern" erhebt sich in schwebendem Kontrast die Botschaft aus dem Jenseits, zur Befreiung der ringenden Seele, die doch nie und nimmer aus ihren Qualen restlos erlöst wird.

Dem Kampf der mit ihrer Zeit und sich selbst ringenden Seele entspricht bei Reger auch der jähe Wechsel von Modulation und Dynamik, der blitzschnelle Übergang von dröhnendem Fortissimo in ätherisch verhauchendes Pianissimo.

Das Gottsuchen der erlösungsbedürftigen Seele ist nun das geistige Band, das Reger mit Bruckner verbindet. Vom Standpunkt der Entwicklungsgeschichte der musikalischen Formen aus betrachtet, steht er gewiss ausserhalb der Filiation, die von Schubert über Bruckner zu Mahler führt. Es ist schwer, Bruckner, den „formlosen" (wenn man damit den stilkritischen Gegensatz zu dem im stärksten Maße „formhaften" Brahms meint), in eine Entwicklungslinie einzustellen. Und das Wiedererstehen der Brucknerschen Form im Werk seines Schülers Mahler, seiner mächtigen

symphonischen Anlage vor allem, wäre nicht denkbar, ohne dass das geistige Erlebnis Mahlers von dem Bruckners seinen Ausgang genommen hätte.

Mahler und Reger sind sich fremd geblieben. Das ist verständlich. Denn das rein geistige (formal gar nicht belegbare) Verhältnis Regers zu Bruckner ist anderer Art als das Mahlers zu seinem Meister. Es ist nur innerlich, nur Wahlverwandtschaft und nicht auch historischer Kontakt. Mahler ist irgendwie ein Abschluss, eine letzte Verklärung. Er hat den Schritt von Bruckner zum musikalischen Expressionismus getan. Mahler hatte die Berechtigung zum formzerstörenden Expressionismus, weil er ein starkes geistiges Erlebnis in sich trug, das schliesslich doch über den Expressionismus hinausging und zu kindlich ergreifender Formverklärung führte. Der Expressionismus als solcher aber ist der Impressionismus mit umgekehrtem Vorzeichen. Der Expressionismus erwächst erst im Kampfe gegen den Impressionismus und erschöpft sich zugleich in ihm. So konnte diese Stilbewegung nicht von Bruckner her die neue Form schaffen, von Bruckner, der jenseits des Impressionismus und seiner Negierung steht und dessen Werk nicht anders als rein geistig fortzusetzen ist. Bruckners historische Stellung gleicht darin der Cézannes und Dostojewskijs, die zu den Ahnherren des malerischen und literarischen Expressionismus wurden, ohne dass sie je eine Beziehung zum Impressionismus gehabt hätten.

Gerade so wie die heutige Maler- und Dichtergeneration wieder bei Cézanne und Dostojewskij anknüpft, aber bei einem anderen Cézanne und Dostojewskij als die expressionistische, so setzt die musikalische Generation, die Trägerin der Zukunft ist und an deren Spitze Reger steht, das Werk Bruckners fort, aber nicht wie der Expressionismus auch die chaotische Unendlichkeit seiner Form, sondern nur seine geistige Potentialität.

Wie die anderen grossen Einsamen seiner Zeit, wie Cézanne und Dostojewskij, ist auch Bruckner zum Schicksal eben dieser Zeit geworden, denn sie ermöglichten das Walten der Kräfte, die diese Zeit zerschlugen. Der Versuch des Expressionismus, die unirdische Körperlosigkeit und Immaterialität von Bruckners Musik fortzusetzen, misslang. Der, der nun sein geistiges Erbe antrat, Reger, musste durch die Materie und all ihre natürliche Schwere wieder hindurch. Das Ziel aber liegt jenseits. So ist das historische Phänomen zu erklären, dass Reger, nicht einseitig orientiert wie Mahler, gleich einem Tor den mächtigen Strom der ganzen neueren Musik, mit deren verschiedensten Erscheinungen er sich auseinandersetzt, in sich leitet und, vom Geiste Bachs überschattet, in jenes streng geformte Bett zwingt, in dem er der Zukunft zustrebt. Dass da erdenschwere Materie in Menge zu bewältigen war, ist begreiflich. Das Problem kann aber nicht so gelöst werden, wie es der Expressionismus zu lösen versuchte: durch dogmatische Negation der Materie, durch rationelle Antithese von Materie und Geist. Der wahre „Expressionismus", das, was einzig das Recht hat, sich so zu nennen, die tief innerliche Seelenkunst,

die zeitlos ist und unabhängig von allen antithetischen Pendelschwingungen, braucht Natur und Materie nicht zu scheuen, sondern durchdringt sie mit ihrem geistigen Fluidum, kann „naturalistisch" sein und doch tiefste geistige Offenbarung zugleich.

So vermag materielle Schwere des Klangs in gewaltigen Massen und Blöcken in vielen Werken Regers zu stehen, ohne dass sie je materiell wirkt, dass sie wie bei Brahms die Herrschaft über das Geistige gewinnt. Der „Römische Triumphgesang" wirkt in seiner klanglichen Massigkeit gleich den packenden Travestien antiker Szenen von Lovis Corinth in ihrer brutal materiellen und doch vergeistigten Farbigkeit. Wie Corinth in seinen Bildern schwerste farbige Materie gibt und doch diese Materie durch geistige Organisation wieder überwindet, so vollzieht sich bei Reger der analoge Prozess im Musikalischen.

Und doch ging Regers künstlerische Sehnsucht über diese „Schwere" hinaus. Sie war Anlass zu seiner Kritik an Brahmsschen und eigenen Werken. Fortgedacht kann sie aus ihm ebensowenig werden wie aus seiner Zeit, in der er mitten inne steht. Sie gehört mit zu beider Problematik. Wenn auch der Geist die Materie durchdringt — die restlose wechselseitige Verschmelzung und Verflechtung, wie in der Kunst Bachs und Mozarts, jene letzte Selbstverständlichkeit und „Natürlichkeit", die zugleich die höchste „Geistigkeit" bedeutet, ist in Regers Musik nicht enthalten, weil sie auch in der geistigen Struktur seiner Zeit nicht enthalten ist. Aber in dieser Sehnsucht wird er zum Gestalter seiner Zeit und zugleich zum Propheten, der ihre Zukunft weist. Die Mozart-Variationen und das Klarinettenquintett sind die Werke, die höchste Gestaltung und Ausblick zugleich bedeuten. Immer dichter wird das polyphone Gewebe seiner Musik und zugleich immer stärker innerlich durchleuchtet. Seine Musik strebt wie die Malerei Edvard Munchs und die Dichtung Stefan Georges nach jener letzten Einfachheit und Ausdrucksfähigkeit in der polyphonen Verdichtung, in der es keinen ungelösten Kontrast von Materie und Geist mehr gibt, in der alles zu einer grossen Einheit geworden ist. So steht Max Reger als der erste grosse Vertreter jenes neuen idealen „naturalistischen Klassizismus" in der Musik da, der die Zukunft nicht nur unseres künstlerischen, sondern unseres ganzen geistigen Lebens bedeutet. Mitten in seinem Werk hat ihn der Tod ereilt.

Österreichische Rundschau, XIX. Jg., Heft 7, Wien 1923, pp. 631—638.

Über die Wechselbeziehung von Bildender Kunst und Musik

Dass es zwischen diesen beiden Welten einen sehr engen Zusammenhang geben muss, findet seine stillschweigende Anerkennung durch das häufige Bestreben, Musikwerke in ihrem originalen Rahmen aufzuführen. Wie ganz anders erklingt eine Brucknermesse in der St. Florianer Stiftskirche als im Konzertsaal, eine Mozartmesse in der Burgkapelle oder Waisenhauskirche, ein Haydnquartett in einem Raum des Eisenstädter oder Laxenburger Schlosses! Das Auge nimmt mit Freuden den harmonischen Rahmen wahr und der optische Eindruck intensiviert den akustischen. Doch nicht nur der *genius loci* hat die Werke der grossen Musiker getönt. Das, was die Architekten, Bildhauer und Maler bestimmter Stilepochen in sichtbare Formen kleideten, haben die Musiker in klingenden auszudrücken gesucht. Ein verwandtes Grundempfinden und Stilgefühl kommt in Kunst- und Musikwerken der gleichen Zeit und des gleichen Kulturkreises zum Ausdruck. Ob wir uns dem Mittelalter, der Renaissance, dem Barock, dem Klassizismus oder der neueren Zeit zuwenden — immer wird sich die Parallelität des schöpferischen Geistes erweisen. Eine schlagkräftige Formulierung, eine geniale Lösung, eine neue Stimmungsnote mag einmal dem Musiker, einmal dem bildenden Künstler früher gelingen, doch sicher wird sich ein Äquivalent in der Schwesterkunst bald einstellen. Nichts wäre falscher, als der Musik ein Nachhinken hinter der bildenden Kunst um Jahrhunderte zuzusprechen, wie dies einst Hippolyte Taine getan hat, als er meinte, die italienische Musik habe von Palestrina bis Pergolese eine Periode durchlaufen, die der italienischen Malerei von Duccio bis Giotto entspreche, und später Wilhelm Pinder, indem er dem Barockzeitalter in der Musikgeschichte die Rolle, die das 13. Jahrhundert in der Architekturgeschichte spielte, zuschrieb.

Zu solchen Fehlurteilen kann nur die mangelnde Kenntnis des einen oder des anderen Gebietes führen; beim Kunstwissenschaftler ist es gewöhnlich das musikalische. Dennoch haben die historischen Geisteswissenschaften stets die Einheit des abendländischen Kulturschaffens in seinen verschiedenen Erscheinungsformen betont und es hat nicht an ernsthaften und erfolgreichen Versuchen von seiten der Kunstgeschichte gefehlt, die Kluft, die zwischen bildender Kunst und Musik bestand, durch tiefer dringende Kenntnis zu überbrücken. Waren von beiden Gebieten zur Dichtung ja schon längst solche Brücken erfolgreich geschlagen worden (siehe Wilhelm Dilthey „Von deutscher Dichtung und Musik", Leipzig—Berlin 1933).

Es tritt uns da vor allem der jetzt in Amerika lebende deutsche Gelehrte Curt Sachs entgegen, der hervorragendste Kenner der Geschichte der Musikinstrumente, dessen grundlegende Werke über Bau und Herkunft der Musikinstrumente aller

Zeiten und Völker über die ganze Welt verbreitet sind. Sachs war in seinen Anfängen Kunsthistoriker und sein Verhältnis zum Visuellen brachte ihn auf äussere Gestalt und Stil der Klangerzeuger, damit aber letztlich auf den musikalischen Stil in seinen Parallelen zum Stil der bildenden Künste selbst. Er versuchte eine Anwendung der kunstgeschichtlichen Grundbegriffe Woelfflins auf die Musikgeschichte. Ferner wäre zu erwähnen, dass Eduard Lowinsky in einer gediegenen Einzeluntersuchung über ein bedeutsames Phänomen der niederländischen Musik der Spätrenaissance „Secret chromatic art in the Netherlands Motet" (New York 1946) für die Kunst- und Geistesgeschichte sehr aufklärende Schlüsse gezogen hat.

Kunstgeschichte und Kunstkritik sind ihrerseits in Versuchen, Brücken herzustellen, nicht zurückgeblieben. Einer bedeutsamen Anregung Max Dvořáks in seiner Abhandlung „Idealismus und Naturalismus in der Kunst des Mittelalters" sei gedacht, in der er die Wirkung eines gotischen Kirchenschiffs mit den ins Unendliche verklingenden Sequenzen mittelalterlicher Vokalmusik vergleicht. Ich habe in meinem Buche „The Art of the Renaissance in Northern Europe" (Harvard University Press 1944; London 1965) über die Beziehungen von bildkünstlerischer und musikalischer Komposition zur mathematisch-astronomischen Vorstellungsbildung im späten 16. Jahrhundert geschrieben.

Alle theoretische Überlegung jedoch bleibt tot, sobald sie nicht zur künstlerischen Praxis wird. Nicht in der schlummernden Partitur, sondern im tönenden Musikwerk werden sich Gedanken wie die oben angeführten als richtig erweisen. Dvořáks Beobachtung des Zusammenhanges zwischen mittelalterlicher Baukunst und Musik wurde mir in ihrer Richtigkeit nie deutlicher als bei einer Aufführung von Perotinus' „Sederunt principes" in der Karlskirche, der ich kurz nach einem neuerlichen Besuche der Kathedrale von Chartres beiwohnte. Dieses gewaltig aufgebaute Chorwerk mit seinen ins Unendliche sich dehnenden Rhythmen liess vor meinen Augen mit zwingender Deutlichkeit die silbergrauen Mauern jenes gewaltigen Raumgebildes erstehen, in dem materielle Wucht und vergeistigte Form in gleicher Weise zum Ausdruck kommen. Die Vorstellung vom Mittelalter war fast ein Jahrhundert zu sehr durch die Vorurteile der Romantik getönt worden, gegen die eine objektivere Kunstgeschichtsschreibung Schritt auf Tritt anzukämpfen hatte. Rudolf v. Fickers Aufführungen mittelalterlicher Musik in der Wiener Burgkapelle machten nun mit einer Kunst bekannt, die dem romantisch geschulten Ohr rauh und barbarisch klang, bunt und schrill wie die Werke der Neutöner. Aber wie half diese Musik die geänderte und „richtigere" Vorstellung von mittelalterlicher bildender Kunst unterstützen! Wie fanden wir die „barbarischen" Formen und bunten Farben mittelalterlicher Plastik und Malerei wieder! Wie offenkundig wurde andererseits durch den Vergleich mit der bildenden Kunst, dass das, was der einseitige Musikhistoriker in der mittelalterlichen Musik noch als „primitiv" und „unentwickelt" empfand, schon Ergebnis einer vielhundertjährigen Entwicklung vom gregorianischen Gesang

her war, höchste geistige Zucht und ausdrucksgesättigte Kraft der Gestaltung! Es war kein Zufall, dass die grosse Kunst der rhythmisch gliedernden Mehrstimmigkeit der Schule von Notre-Dame in der Landschaft der Isle de France erwuchs, die die klassische Formulierung der gotischen Kathedrale hervorbrachte.

Es ist Aufgabe von künstlerischer und musikalischer Erziehung, diese Zusammenhänge, die zur organischen Struktur unserer geistigen Vergangenheit gehören, deutlich und lebendig zu machen. Es ist erzieherische Erfahrung, die meine Erkenntnis in dieser Richtung wesentlich unterstützt und gekräftigt hat. 1934 führte ich in der Albertina Veranstaltungen ein, wo Werke der bildenden Kunst in anschauliche Verbindung mit gleichen und stilverwandten Musikwerken gebracht wurden. Das Echo aus der kunst- und musikliebenden Welt war ein überaus starkes. In einer Antoine Watteau gewidmeten Ausstellung wurden Kompositionen von Lully, Couperin, Rameau zur Aufführung gebracht, in einer Hans Baldung gewidmeten, Kompositionen von Isaak, Stolzer, Sporer, Dittrich, in einer Rembrandt gewidmeten, Kompositionen von Huygens und Schütz usw.

Mein Aufenthalt in den Vereinigten Staaten 1940 bis 1947 lehrte mich, dass das, was wir als kühne Neuerung in der Albertina eingeführt hatten, schon lange Brauch in den amerikanischen Museen war. Jedes hat sein *music department* mit einem Berufsmusiker als Leiter, das sich der Pflege historischer Musikwerke widmet. Die grösseren, wie das Metropolitan Museum in New York, machen ausserdem ihre Sammlungen alter Instrumente der Musikpraxis dienstbar. Das gleiche gilt aber auch für die Colleges und Universitäten, deren grosse Zahl guter Orgeln den Studenten ausserdem ermöglicht, sich selbst die Werke der alten Musik zu vergegenwärtigen. Hindemith's Collegium musicum an der Yale University ist berühmt.

Es ist erstaunlich, wie verbreitet die Kenntnis alter Musik in der englischen und amerikanischen Welt ist. Man würde wünschen, dass unsere Musikliebhaber mit Bach so vertraut wären wie die englischen mit den Werken der elisabethanischen Virginalisten: Gibbons, Byrd, Bull. Wie rhythmisch unendlich verfeinert und schwer hörbar für das nur auf Wiener Klassiker geeichte Ohr ist die harmonisch scheinbar so primitive Kunst dieser Meister! Wie sehr ist sie durch Errungenschaften ausgezeichnet, die nach ihr völlig verlorengingen! Sie entspricht in ihrer subtilen Organisation, ihren labilen Akzenten, ihrer verschränkten Rhythmik den komplizierten Bildkompositionen der Meister des Spätmanierismus um 1600, der Jacques de Gheyn, Joachim Uytewael, Gerrit Pietersz Sweelinck. Jan Pietersz Sweelinck in seinen Orgel- und Cembalokompositionen war ihr Zeitgenosse. Der in Trinity und St. John's College in Cambridge diese Meister Studierende wird den architektonischen Rahmen ihrer Zeit anschaulich erleben. Ihre Ahnen sind die grossen Venezianer Claudio Merulo und Andrea Gabrieli, farbig und kühn in ihren Kompositionen wie Veronese und Tintoretto in ihren Altarblättern und Deckenbildern.

1947 nahm ich, durch neue Erfahrungen bereichert, die Übung der Albertina-konzerte wieder auf. Wir schritten nun auch an die Aufführung neuer Musikwerke, zu denen sich das traditionsgewohnte Wiener Konzertpublikum spröde verhält, im Zusammenklang mit moderner bildender Kunst. Zeichnungen Kubins lehrten uns das Schicksalhafte und geheimnisvoll Dunkle in Janaček, Aquarelle Schieles das lyrisch und schmerzlich Ausdrucksvolle in Schönberg, Webern und Berg deutlicher sehen und intensiver erleben. Aufführungen von Barber, Copland und Hindemith im Rahmen der Ausstellung amerikanischer Aquarelle, von Strawinsky und Milhaud im Rahmen der Picasso- und Braque-Ausstellung 1950 sind geplant.

Auf diesem Weg wechselseitiger Erhellung von Werken der bildenden Kunst und Musik wollen wir weiterschreiten. Das Experiment ist gelungen und erschliesst zunehmend tiefliegende Wesenszüge der Kunst- und Musikwerke.

Austria-Musik-Kurier, Wien, Oktober 1949, pp. 13—14.

Related Publications by the Author

BOOKS

Meisterzeichnungen der Albertina, Galerie Welz Verlag, Salzburg 1964.

Master Drawings in the Albertina. Greenwich, Connecticut–London–Salzburg 1967.

Great Drawings of All Time. German Drawings, in: vol. II. Introduction, Notes to 160 Plates, New York 1962.

German edition: Kindlers Meisterzeichnungen aller Epochen, in: vol. II. Deutsche Zeichnungen, Zürich 1963.

Die Spätmeister des Japanischen Holzschnitts, Sharaku, Hokusai, Hiroshige. O. Lorenz, Wien 1938. [Veröffentlicht im Zusammenhang mit der Ausstellung „Ostasiatische Graphik und Malerei" in der Albertina, zitiert auf p. 361.]

Lionello Venturi, Malerei und Maler. Aus dem Englischen ins Deutsche übertragen von Eva und Otto Benesch. Mit einem Vorwort von Otto Benesch, Ullstein Verlag, Wien 1951.

Artistic and Intellectual Trends from Rubens to Daumier as shown in Book Illustration, Harvard College Library, Cambridge Mass. 1943.

Edvard Munch, Phaidon Verlag, Köln (Phaidon Press Ltd., London) 1960, with Bibliography. (Editions in English, Swedish etc.)

Pablo Picasso, Blaue und Rosa Periode, K. Desch. Wien–München–Basel 1954 (Introduction 8 pp.).

Kleine Geschichte der Kunst in Österreich. Globus Verlag, Wien 1950.

Das Lustschloss Laxenburg bei Wien, Österreichische Kunstbücher, Bd. 3, E. Hölzel & Co., Wien (1919).

Martha Reinhardt, Franz Stecher. Mit einer Einleitung von Otto Benesch. Herausgegeben vom Kulturamt der Stadt Linz, Schroll Verlag, Wien–München 1957 (Einleitung pp. 7–17).

Egon Schiele als Zeichner. Österreichische Staatsdruckerei, Wien (1950).
Egon Schiele as a Draughtsman, as above (also edition in French). [See pp. 188 ff.]

Boeckl (Herbert), 17 Zeichnungen / 51 Bilder, Metten-Verlag, Wien 1947, pp. IX–XII (Contribution).

Hans Fronius. Zeichnung – Graphik – Buchillustration, Leykam-Verlag, Graz 1953. Catalogue by W. Hofmann.

ESSAYS
Art of the 19th and 20th Centuries

„Wien. Van-Gogh-Ausstellung", *Pantheon* II. München, Juli–Dezember 1928, pp. XXV, XXVI.

„Moritz Michael Daffingers Nachlass". *Kunstchronik und Kunstmarkt*, 56. Jg., N. F. XXXII. Leipzig 1921, pp. 655–657.

„Ausstellung der Albertina in Mailand" (Moderne österreichische Handzeichnungen und Graphik). „Wandlung vom Impressionismus zum Expressionismus". *Wiener Zeitung* Nr. 255, 3. November 1954, p. 3. [Siehe p. 362.]

„Zur österreichischen Malerei der Gegenwart". *Kunst und Künstler* XXV. Berlin 1927, pp. 461–465.

„Österreichs bildende Kunst im zwanzigsten Jahrhundert". *Wiener Kurier*, 31. Dezember 1948, p. 15.

„Carnaval à Vienne". *Arts*, Paris, 26 Mars 1948, p. 3.

„Egon Schiele", Kollektiv-Ausstellung, Wien, 31. Dezember 1914 bis 31. Jänner 1915. Galerie Arnot, pp. 4–11. Einleitung; wiederabgedruckt in: A. Roessler, In memoriam Egon Schiele . . . (zitiert auf p. XIV).

„Schieles Sonnenblumen", *Amicis*, Wien (1926/27), Heft 2, pp. 33–34.

„Egon Schiele": „Rede anlässlich der Gedächtnisausstellung, Neue Galerie", Wien, 22. Oktober 1948 (in: Egon-Schiele-Ausstellung in der Albertina 1948, zitiert auf p. 362; mimeographed Catalogue).
(Translated into English, in: „Egon Schiele, Memorial Exhibition", October 31 to December 14, 1968, The Galerie St. Etienne, New York.)

„Erinnerungen an Bilder von Egon Schiele, die nicht mehr existieren", in: Otto Kallir, Egon Schiele, Wien 1966, pp. 37, 38.

„Kubin–Kokoschka–Dobrowsky" (Rückblick auf drei Ausstellungen). *Österreichische Rundschau*, 3. Jg., Heft 10, Wien 1937, pp. 487–492.

„Anton Romako–Alfred Kubin–Fritz Wotruba". Riksförbundet för Bildande Konst. Vandringsutställning 179. Stockholm 1957, pp. 17–21 („Alfred Kubin").

„Lettre de Vienne" (Secession; Hagenbund; Albertina; Kubin, Margret Bilger). *Arts de France* 19–20, Paris 1948, pp. 121–124.

„XXV Biennale di Venezia, Austria. Arte Plastica e Grafica", Catalogo, Venezia 1950, Prima edizione, pp. 257–270.

„XXVI Biennale di Venezia, Austria. Alfred Kubin, Fritz Wotruba". Catalogo, Venezia 1952, pp. 231–234; pp. 240–241.

„29 Biennale Internazionale d'Arte di Venezia". IIa Edizione 12 luglio 1958, Austria. Gustav Klimt + Katalog Nrn. 1–13, Artisti austriaci viventi + Katalog Nrn. 14–95 (A. Wickenburg, G. Ehrlich, H. Fronius, L. H. Jungnickel), pp. 201–210.

„III Bienal do Museu de Arte Moderna de São Paulo 1955". Austria. Vorwort 3 Ss. und Katalog pp. 64–71.

„IV Bienal do Museu de Arte Moderna de São Paulo 1957". Austria. Vorwort pp. 101–104.

„Hans Weber–Tyrol". *Profil*, 4. Jg., Wien 1936, pp. 540, 541.

„Franz Wiegeles Gruppenbildnisse". *Die Kunst* 73. München 1936, pp. 217–222.

„Neue Galerie, Linz: Margret Bilger". *Oberösterreichische Nachrichten* Nr. 73. Linz, 28. März 1950, p. 2.

„Gerhild Diesner". Katalog einer Ausstellung in Bremen, Kunsthalle. Innsbruck 1952. Vorwort (pp. 2–5).

„Trois Artistes Hollandais à l'Albertina de Vienne" (H. N. Werkman, W. Elenbaas, D. Den Dikkenboer). *Prisme des Arts* No. 2, Paris, 15 avril 1956, p. 47.

„Franz Hofer". *Österreichische Rundschau*, 1. Jg., 12. Heft, Wien 1935, pp. 590–593.

„Ausstellung Egon Schiele". Bilder–Aquarelle–Zeichnungen–Graphik. 8. September bis 6. Oktober 1956. Lagerkatalog Nr. 57, Klipstein & Kornfeld, vorm. Gutekunst und Klipstein, Bern. Vorwort pp. 5–7.

„Egon Schiele". 1890–1918. „Watercolors and Drawings". January–February 1957. Galerie St. Etienne, New York. Vorwort pp. 3–4.

„Egon Schiele: The Artist", *Studio International*, vol. 168, No. 858, London 1964, pp. 171 ff. [This essay has been illustrated by the publishers].

„Franz Wiegele als Zeichner". *Die Graphischen Künste* L, Wien 1927, pp. 69–80.

„Zu Herbert Boeckls Zeichnungen". *Die Graphischen Künste* LV, Wien 1932, pp. 29–36.

„Herbert Boeckl". (Festschrift F. Stelé.) *Zbornik za umetnostno zgodovino* (Archives d'Histoire de l'Art) V/VI, Ljubljana 1959, pp. 559–564.

„Anton Steinhart". Ausstellungskatalog. Galerie Welz, Salzburg 1949. Vorwort p. 5.

„Anton Steinhart zum siebzigsten Geburtstag", in: *Salzburg 1959/60*, Festungsverlag, pp. 165–176.

„Gedanken vor einer Farbstiftzeichnung" (Vilma Eckl), *Profil*, 4. Jg., Wien 1936, p. 539.

Museums and Collections

Köztulajdonba vett Mükincsek elsö Kiàllitàsa, Budapest 1919. (Katalog der Kunst-sammlung, I. Ausgabe, verfasst von O. Benesch; ins Ungarische übersetzt von Julie Gyárfás.)

„Die Fürsterzbischöfliche Gemäldegalerie in Gran". *Belvedere*, 8. Jg., Wien 1929, pp. 67–70. [Reprinted in Volume III, pp. 365 ff., fig. 384.]

„Die Fürsterzbischöfliche Galerie in Kremsier". *Pantheon* I, München, Januar–Juni 1928, pp. 22–26. [Reprinted in Volume III, pp. 369 ff., figs. 385–389.]

„Eine österreichische Stiftsgalerie" (St. Paul). *Belvedere*, 8. Jg., Wien 1929, pp. 31–34. [See Volume II, p. 96 and fig. 77; reprinted in Volume III, pp. 373 ff., figs. 390–396.]

„Die Zeichnung". In: Europäische Kunst um 1400. 8. *Ausstellung des Europarates*. Wien, Kunsthistorisches Museum, 1962, pp. 240 ff.

„Handzeichnungen alter Meister aus zwei Privatsammlungen". *Gilhofer & Ransch-burg*, Versteigerungskatalog Nr. XV, Luzern, 27./28. Juni 1934. Vorwort. (Sammlung Dr. Arthur Feldmann, Brünn.)

„The Winthrop Collection" (New York). From Neo-Classic to Romanticism: David, Ingres, Géricault. *Art News* XLII, No. 16, New York 1944, pp. 20, 21, 32.

„Die Sammlung Thorsten Laurin in Stockholm". *Die Bildenden Künste*, III. Jg., Wien 1929, pp. 167–179.

„Painting Collection Oscar Bondy". The Viennese Paintings. *Kende Galleries*, Sale Catalogue No. 346, New York, March 3, 1949, p. 8.

„Les Chefs-d'Œuvre du Musée de Vienne", *Arts de France*, Nos. 17–18. Paris 1947, pp. 5–17.

„Wien. Museen". (Kunsthistorisches Museum; Galerie des 19. Jahrhunderts; Albertina.) *Pantheon* I, München, Januar–Juni 1928, pp. 46, 48. [Siehe Volume III, pp. 377 ff., fig. 397.]

„Wien. Museen". Albertina (Neuerwerbungen). *Pantheon* I, München, Januar–Juni 1928, pp. 113, 114.

„Wien. Museen". Albertina. Ausstellung Oesterreichische Kunst, 18.–20. Jahrhundert. Zeichnungen/Aquarelle/Graphik. Künstlerhaus, Wien, Juni–Juli 1928 (vorher: Aus-stellung Oesterreichischer Kunst 1700–1928, Zeichnungen · Aquarelle · Graphik, Preussische Akademie der Künste zu Berlin, Berlin, Januar/Februar 1928). *Pantheon* II, München, Juli–Dezember 1928, pp. 424–426.

„Wien" (Kunsthistorisches Museum, Gemäldegalerie). *Pantheon* I, München, Januar–Juni 1928, pp. 223–226 [Abstract in Volume II, p. 64, fig. 61].

„Wien". (Kunsthistorisches Museum, Gemäldegalerie; Albertina: Dürer-Ausstellung 1928.) *Pantheon* I, München, Januar–Juni 1928, pp. 270–274.

„Wien". Kunsthandel. *Pantheon* I, Forum, München, Januar–Juni 1928, pp. 48, 49, 51.

„Wien. Sammlung Dr. Victor Zuckerkandl", Versteigerung Wawra, *Pantheon* II, München, Juli–Dezember 1928, p. 374.

Monument Service

„List of Monuments in Austria". American Defense–Harvard Group. Committee on the Protection of Monuments, pp. I–VII and 1–46 (mimeographed typescript).

„List of Monuments in Czechoslovakia". American Defense–Harvard Group. Committee on the Protection of Monuments. By Eva and Otto Benesch, pp. I–IV and 1–(54) (mimeographed typescript).

„Bäuerliche Baukunst aus Westkärnten und Osttirol". *Österreichische Kunst*, IX. Jg., Wien, Juni 1928, pp. 5–8.

„Österreichisches Land im Süden (Wanderung durchs Lesachtal)". Mit Photos von Eva Benesch. *Österreichische Rundschau*, 2. Jg., 11. Heft, Wien 1936, pp. 492–496.

Theoretical Writings on the History of Art

„Goya's Desastres de la Guerra". Von Max Dvořák. – *Österreichische Rundschau*, XVIII. Jg., 3. und 4. Heft, Wien 1922. Vorbemerkung pp. 97–100.

„Zum 30. Todestag Max Dvořáks". *Wiener Universitätszeitung*, 3. Jg., Nr. 4, Wien, 15. Februar 1951, p. 1.

„Gustav Glück zum Gedächtnis". *Wiener Zeitung* Nr. 300, 25. Dezember 1952, p. 3.

„Kustos Dr. Ernst Garger †". *Wiener Zeitung*, 12. Mai 1948.

„Dr. Benno Fleischmann gestorben". *Die Presse*, Wien, Nr. 38, 2. Dezember 1948, p. 4.

„In memoriam Dr. Bela Horovitz". *Wiener Zeitung*, Nr. 107, 8. Mai 1955, p. IV.

„Aus der Werkstatt des Forschers: Otto Benesch". *Österreichische Hochschulzeitung*, 11. Jg., Nr. 3, Wien, 1. Februar 1959, p. 3.
[Translated into English „From the Scholar's Workshop". Published in Volume I, pp. XIII–XV.]

Museology and Art Education

„Fernforscher". *Mitteilungsblatt der Museen Österreichs*, 10. Jg., Heft 1, 2, Wien 1961, pp. 5 ff.

CATALOGUES OF EXHIBITIONS (arranged and presented on the author's initiative in or by the Albertina):

„Hauptwerke der Handzeichnung und Buchillustration. Von der Gotik bis zum Barock". Albertina, Wien 1961. (In collaboration with A. Strobl.)

„Von der Gotik bis zur Gegenwart. Neuerwerbungen aus den Jahren 1947–1949". Albertina, Wien 1949/50, pp. 2–43, Nrn. 1–236.

See: „Maria in der deutschen Kunst". Einleitung und Katalog, in: *Kirchenkunst*, 5. Jg., Heft 3, Wien 1933, pp. 87–123.

„Meisterwerke aus Frankreichs Museen. Zeichnungen französischer Künstler". Albertina, Wien, Herbst 1950, pp. 1–57, Nrn. 1–256.

„Die Musik in den Graphischen Künsten". Albertina, Wien 1951, Vorwort pp. 3–6.

„Ostasiatische Graphik und Malerei vom Ende des 18. Jahrhunderts bis zur Gegenwart". Albertina, Wien 1938, pp. 5–31, Nrn. 1–231.

„Die schönsten Meisterzeichnungen". Albertina, Wien, Sommer 1949. Vorwort pp. 2–4.

„Neuerwerbungen alter Meister". 1950–1958. Albertina, Festwochen, Wien 1958, Vorwort pp. 3–5. Katalog Nrn. 1–245.

„Austrian Drawings and Prints from the Albertina, Vienna". A Loan exhibition sponsored by the Austrian Government. Circulated by the Smithsonian Institution, Washington D.C., 1955–1956, Introduction: Austrian Art.

„Franz Anton Maulbertsch und die Kunst des österreichischen Barock im Jahrhundert Mozarts". Albertina, Wien, Juni–September 1956, Vorwort pp. 3–6.

„Honoré Daumier". Albertina, Wien 1936, pp. 11–36, Nrn. 1–269. [See pp. 105 ff.]

„Francisco de Goya". Albertina, Wien, März–April 1961. Vorwort pp. 3–6.

„Amerikanische Meister des Aquarells. Zur amerikanischen Malerei". Albertina, Wien, Herbst 1949, pp. 5–7, Nrn. 1–59.

„Rudolf von Alt. 1812–1905". Gedächtnisausstellung im 50. Todesjahr. Albertina, Wien, Herbst 1955. Vorwort pp. 3–10, Nrn. 1–305.

„Cecil van Haanen". Zeichnungen–Ölskizzen–Gemälde. Albertina, Wien, Frühjahr 1955. Vorwort pp. 2–11, Katalog pp. 12–27, Nrn. 1–108.

„Neuerwerbungen moderner Meister, I. Teil 1950–1959". Albertina, Wien, Herbst 1959. Vorwort pp. 3–6. Katalog Nrn. 1–521.

„Neuerwerbungen moderner Meister, II. Teil 1950–1960". Albertina, Wien, Winter 1960/61. Vorwort pp. 3–4. Katalog Nrn. 1–307.

„Die Klassiker des Kubismus in Frankreich". Albertina, Wien, Frühjahr 1950. Vorwort und Katalog (mimeographed catalogue).

„Moderne religiöse Graphik". Albertina, Wien 1952. Vorwort.

„Der Expressionismus". Ausstellung, Albertina, Wien, Herbst 1957. Einleitung pp. 3–8, Nrn. 1–307.

„Graphik des Expressionismus". Kunsthaus Zürich (Ausstellung der Albertina), Oktober–November 1958, Vorwort pp. 5–10, Nrn. 1–362.

„Pablo Picasso. Linolschnitte". Albertina, Wien, Herbst 1960. Vorwort und Nrn. 1–89 (mimeographed catalogue).

„Georges Rouault". Gedächtnisausstellung. Albertina, Wien, Frühjahr 1960. Vorwort pp. 3–6, Nrn. 1–278.

„Fernand Léger". Albertina, Wien, Februar–März 1959. Vorwort pp. 3–8, Nrn. 1–184.

„Marc Chagall". Der Künstler Marc Chagall. Albertina, Wien 1953. Vorwort pp. 2–5.

„André Masson". Graphik. Albertina, Wien, Frühjahr 1958. Vorwort pp. 3–4, Nrn. 1–147.

„Henry Moore". Zeichnungen–Kleinplastik–Graphik. Albertina, Wien 1951. Vorwort pp. 3–7.

„Mostra di Disegni ed Incisioni Moderne Austriache a cura della Graphische Sammlung Albertina di Vienna". Galleria d'Arte Moderna, Milano, Ottobre a Novembre 1954. Vorwort pp. 5–6. [Siehe p. 357.]

„Gedächtnisausstellung Gustav Klimt und Walter Kampmann". Albertina, Wien, 21. 7. bis 22. 9. 1948. Vorwort und Katalog (mimeographed catalogue).

„Alfred Kubin". Albertina, Wien 1937, pp. 8–28, Nrn. 1–327.

„Alfred Kubin". Zum 70. Geburtstag. Albertina, Wien 1947. Vorwort pp. 5–6.

„Alfred Kubin". Zum 80. Geburtstag, 10. April 1957. (Werke von 1945 bis 1956.) Albertina, Wien. (Vorwort.) Nrn. 1–97.

„Die Alfred Kubin-Stiftung". Albertina, Wien, Herbst 1961. Einleitung pp. 3–6; Nrn. 1—338 (E. Mitsch).

„Emanuel Fohn". Ausstellung zum 75. Geburtstag in der Albertina. Wien 1956. Vorwort.

„Egon Schiele". Gedächtnisausstellung in der Albertina. Wien 1948. Vorwort und pp. 1–59. Katalog Nrn. 1–336 (mimeographed catalogue).

„Rede anlässlich der Egon Schiele Gedächtnisfeier in der Albertina", Wien, 30. Oktober 1948 (in: mimeographed catalogue). [Reprinted in: „Gustav Klimt / Egon Schiele", Albertina, Wien 1968, pp. 75–77.]

„Lois Welzenbacher". Architektonische Handzeichnungen. Albertina, Wien, Herbst 1958. Vorwort pp. 3–7.

„Rohrfederzeichnungen von Anton Steinhart". Albertina, Wien, Januar–März 1949. Vorwort und Katalog (mimeographed catalogue).

„Herbert Boeckls Zeichnungen zur Anatomie". Albertina, Wien 1947/48. Vorwort und Katalog (mimeographed catalogue).

„Das Graphische Werk Margret Bilgers". Albertina, Wien, Frühjahr 1949. Vorwort und Katalog (mimeographed catalogue).

„Hans Fronius". Albertina, Wien 1952. Vorwort pp. 3–6.

BOOK REVIEWS

Deutsche Zeichner von der Gotik bis zum Rokoko. By O. Hagen, München 1921. — *Graph. Künste* XLIV, Wien 1921, Mitt. pp. 49, 50.

Zur österreichischen Barockkunst. Skulptur und Malerei des 18. Jahrhunderts in Deutschland. By A. Feulner, Handbuch der Kunstwissenschaft 24, 1929. — *Kirchenkunst,* 4. Jg., Heft 3, Wien 1932, pp. 62–67.

Friedrich Wasmann. Ein deutsches Künstlerleben von ihm selbst geschildert. Ed. by Bernt Grönvold, Leipzig, Insel-Verlag, 1915. — *Graph. Künste* XL, Wien 1917, Mitt. pp. 32–35.

Moritz von Schwinds Zeichnungen. Ed. by W. Franke, Leipzig, s. a. — *Graph. Künste* XLV, Wien 1922, Mitt. pp. 62, 63.

Vincent van Gogh. Briefe an seinen Bruder. 2 Bände, Berlin, P. Cassirer, 1914.— *Graph. Künste* XLI, Wien 1918, Mitt. pp. 43–47.

Ein Künstlerdokument. — Victor Hammer. Rückschau, Gegenwart und Ausblick. Österreichische Blätter, Bd. 2, Graz 1936. — *Österreichische Rundschau,* 3. Jg., Heft 6, Wien 1937, pp. 263, 264.

Ein Werk über Oskar Kokoschka. Kokoschka. Life and Work with two Essays by Oskar Kokoschka. By Edith Hoffmann. London 1947. — *Wiener Zeitung,* Nr. 50, 2. März 1951, p. 3; Nr. 52, 4. März 1951, p. 10.

Giacomo Leopardi: Gedanken. Übersetzt von Gustav Glück und Alois Trost. Leipzig 1922, *Ph. Reclam* (Univ. Bibliothek Nr. 6288). — *Österreichische Rundschau,* XVIII. Jg., Heft 11/12, Wien 1922, pp. 526–528.

Notes to the Text

LISS'S "TEMPTATION OF ST ANTHONY"

1. "Jan Lys", Jahrbuch der kgl. Preuss. Kunstsammlungen XXXV (1914), p. 136ff. "Giovanni Lys", Biblioteca d'Arte Illustrata, Serie 1, Fascicolo 7, Roma (1921). [K. Steinbart, Das Werk des Johann Liss in alter und neuer Sicht, Venezia 1959, Fondazione Giorgio Cini, Neri Pozza Editore.]
2. "Liss and his *Fall of Phaeton*". — [See also O. Benesch, Meisterzeichnungen der Albertina 105 (comment).]
3. Johann Liss, Berlin (1940), Deutscher Verein für Kunstwissenschaft. Smaller edition in the Sammlung Schroll, Vienna (1946).
4. [National Gallery of Art, Washington D.C., New York 1963, p. 309 (John Walker). — See also Verzeichnis der Gemälde Dahlem, Berlin 1966, p. 67 (comment).]
5. [Kat. 1959, p. 98. — Deutsche Maler und Zeichner des 17. Jahrhunderts, Berlin 1966, Ausstellung Kat. 47.]
6. Katalog 1928, p. 89, 890*.
7. Albertina Kat. IV, 625.

MAULBERTSCH
ZU DEN QUELLEN SEINES MALERISCHEN STILS

1. [Siehe Collected Writings II, p. 390, Note 3 unten.] Für Überlassung von Photographien bin ich zu Dank verpflichtet Sr. Durchlaucht dem Fürsten Oettingen-Wallerstein, ferner den Herren Hw. Dechant Georg Aiden von Schwechat, Dr. O. Fröhlich, Dr. G. Glück, Dr. F. M. Haberditzl und Dr. L. Planiscig.
2. Der Tradition nach schon 1745. Das linke Kapellenfresko zeigt die Signatur A. M., jedoch kein Datum. Das Klosterarchiv liefert, wie mir Prof. D. Frey und Dr. F. Kieslinger, die es einer genauen Durchsicht unterzogen, freundlichst mitteilten, keine Anhaltspunkte für die genaue zeitliche Fixierung des Werkes. 1750 erhielt Maulbertsch einen Akademiepreis (Füssli, Allg. Künstlerlexikon 1789). Da erscheint das traditionelle Datum wohl als etwas früh. Anderseits würde es gut mit der um die Mitte der Vierzigerjahre erfolgten Weihe des Hochaltars zusammengehen. Jedenfalls erscheint es geboten, die Jahrhundertmitte als untere Grenze nicht zu überschreiten. [Garas, p. 22; p. 242, Dokument VIII („1752").]
3. Die erste und bis heute einzige zusammenfassende Darstellung hat das Problem in dem Buche Max Dvořáks, Die Entwicklung der barocken Deckenmalerei in Wien (Wien 1920) gefunden, auf das hier ein für allemal verwiesen sei. [Wiederabgedruckt in Gesammelte Aufsätze zur Kunstgeschichte, München 1929, pp. 227ff. — Das Barockmuseum im Unteren Belvedere. Zweite, völlig veränderte Auflage. Wien 1934 (F. M. Haberditzl).] — [K. Garas, Franz Anton Maulbertsch, Budapest 1960 (Bibliographie pp. 289ff.). — Siehe F. A. Maulbertsch und die Kunst des österr. Barock im Zeitalter Mozarts, Ausstellung, Albertina, Juni—September 1956 (Vorwort).]
4. Dvořák, a. a. O., Taf. 13.
5. [W. Aschenbrenner-G. Schweighofer, Paul Troger, Salzburg 1965, pp. 75ff.]
6. [R. Pallucchini, Piazzetta, Milano (1956).] — Man vergleiche das Deckengemälde *Die Glorie des hl. Dominicus* der Domenicokapelle von S. Giovanni e Paolo in Venedig. [Collected Writings II, p. 208, fig. 171.]
7. Maulbertsch' Tafelbilder sind meist nur dann historisch genau fixierbar, wenn sie, wie in der Schlosskapelle zu Ebenfurth, Bestandteil des grösseren Ensembles einer Kirchenausstattung bilden. Im übrigen ist man rein auf die stilistische Einordnung angewiesen. Das einzige in Maria Treu noch vorhandene Altarblatt *Der Gekreuzigte mit Maria Magdalena* ist zu schlecht erhalten, als dass es zur Grundlage der Betrachtung dienen könnte. Ausserdem zeigt es eher den Stil des Maulbertsch der Siebzigerjahre.
8. A. Feulner, Januarius Zicks Frühwerke. Städel-Jahrbuch 1922, p. 90.

9. Die beiden grandiosen Altarblätter der 1756/57 von Maulbertsch mit malerischem Schmuck ausgestatteten Wallfahrtskirche Heiligenkreuz-Gutenbrunn haben über Piazzetta hinaus so viel von Liss, dass wohl als nächstliegende Erklärung dafür das Vertrautwerden mit Liss'schen Kirchenbildern auf einer venezianischen Studienfahrt angenommen werden muß.

10. Dass das Bild der Frühzeit des Meisters zuzuweisen ist, dafür spricht nicht nur die Komposition und ganze Malweise, sondern auch das Kolorit mit seinem vielen Rot und Rotgrau, dem Blau gegenübersteht, überhaupt das starke Mitwirken des Rotgrundes im farbigen Aufbau.

11. Maulbertsch' Werke wurden schon zu seinen Lebzeiten graphisch vervielfältigt. Es gab eine ganze Gruppe von Maulbertschradierern und -stechern, deren Führer Jakob M. Schmutzer war. Schmutzer radierte z. B. die Neujahrsblätter der St. Johannes v. Nepomuk-Bruderschaft nach Maulbertschbildern. Nächst Schmutzer war Koloman Fellner [Collected Writings I, p. 70, fig. 44] der geistvollste Radierer, der sich Werke des Meisters zum Vorwurf nahm. Diese graphischen Blätter gewinnen oft grosse Bedeutung, indem sie die Kenntnis verschollener Werke Maulbertsch' vermitteln.

12. Für diese Fragen ist es irrelevant, ob es sich hier um ein Originalwerk des Meisters oder um eine qualitätvolle Schülerkopie nach einem solchen handelt.

13. Abbildung im Katalog des Wiener Barockmuseums T. 63. [Das Barockmuseum, 2. Auflage, 1934, Kat. 141, Abb. p. 166.]

14. [Kontrakt 1759. Garas, pp. 243f.]

15. Vgl. H. Tietze, Programme und Entwürfe zu den grossen österreichischen Deckenfresken (Jahrb. d. kunsthist. Sammlungen d. Allerh. Kaiserh. XXX).

16. [Die Skizze stellt, wie bereits von F.M. Haberditzl festgestellt wurde, die *Göttliche Vorsehung und die Tugenden* dar. Sie ist ein Entwurf für das mittlere Deckengemälde *Die Verherrlichung des Prämonstratenserordens* des Refektoriums in Klosterbruck (Louka), ČSSR. — Siehe K. Garas, Maulbertsch, Kat. 176, Abb. 150.]

17. Handelt es sich hier wirklich um einen ersten Entwurf zur Kremsierer Decke oder um eine Wiederaufnahme ihrer Idee unter veränderten Bedingungen in einer späteren Zeit? Die Frage lässt sich mit dem heute bekannten Material nicht eindeutig beant-

worten, und bis auf weiteres werden wir wohl in der fraglichen Skizze die für Kremsier erblicken müssen. Doch als Möglichkeit sei auch der andere Fall unter allem Vorbehalt angedeutet.

18. [Garas 183, Abb. 152: „*Die Tugenden*, vielleicht für Klosterbruck".]

19. Österr. Galerie. Eine ganz ähnliche Gestalt mit aufgestütztem Kommandostab findet sich in der durch einen Stich von Clemens Kohl überlieferten Komposition des *Sturzes des Heiligen Johannes v. Nepomuk von der Brücke*, die dem Stil nach Ende der Fünfzigerjahre anzusetzen sein dürfte. [Garas 282.]

20. Biermann, Deutsches Barock u. Rokoko. Abb. 293.

21. Wahrscheinlich ist er die erste Fassung des Reiters auf fig. 11. Der Aufrechtstehende in stolzer elastischer Haltung auf fig. 13 links erinnert so sehr an eine Gestalt der (heute sehr zerstörten) Kapellenfresken der Kirche am Hof in Wien und an den heiligen Ludwig des (von Schmutzer radierten) prächtigen Totenblattes für Ordensbrüder und -schwestern, dass ich diese beiden Werke um die gleiche Zeit ansetzen möchte.

22. Katalog des Wiener Barockmuseums T. 54.

23. [Thieme-Becker „1765"; Dehio, Niederösterreich 1953, p. 315; siehe Garas, p. 246, XXIX. — 1945 durch Bomben zerstört. Freskenreste geborgen. Die Kirche wiederaufgebaut.]

24. Die Gesamtkomposition ist nur aus dem ausgeführten Fresko [durch Bomben 1945 zerstört] zu erkennen. Die Skizze wurde entweder durch spätere Zerschneidung und Wiedervereinigung oder durch Verbindung zweier a priori getrennten Skizzen auf ein Hochformat gebracht, obwohl die emporlangenden und -blickenden Apostel nun ihr Ziel verfehlen. Bei der Übermalung der Trennungslinie (das schmutzige Braun bildet einen Missklang in der farbigen Einheit des Bildes) gingen auch manche Details verloren.

25. „Historische Beschreibung" von 1765.

26. Der kniende Erzvater in silbergelbem Mantel mit blauem Gürtel und hell seegrünem Umhang in der Österreichischen Galerie (Biermann, Deutsches Barock u. Rokoko. Abb. 291) ist stilkritisch unbedingt den Schwechater Skizzen beizuschliessen, obwohl er sich mit keiner bestimmten Figur in Verbindung bringen lässt. Vielleicht ist er eine Idee für den *Alten Bund* des Chorfreskos, vielleicht eine für die *Probe des wahren Kreuzes*.

27. Eine im Besitze von Dagobert Frey befind-

liche Skizze *Der hl. Franziskus im Gebet* steht den Schwechater Skizzen (vor allem koloristisch) nahe.

28. Abb. Rassegna d'arte XII (1912), p. 26. — [L. Pittoni, Dei Pittoni, p. 93, No. 15.]

29. [Im Originalaufsatz als *Ein Märtyrer verweigert den Götzendienst*. — Catalogo della Pinacoteca di Brera, Milano (1950) (E. Modigliani), p. 135, No. 791 (Identifizierung der Darstellung).]

30. Bollettino d'arte 1911, TT. bei pp. 312 u. 317. [L. Coggiola Pittoni, G. B. Pittoni, Piccola Collezione d'Arte N. 26, Firenze 1921, fig. 14, 13, 9.]

31. [Garas 174.]

32. [Garas 99.] Kat. d. Wiener Barockmuseums, Taf. 65. Vgl. weiter Kápossy Iános, A szombathelyi székesegyház és mennyezetképei (Der Dom von Steinamanger und seine Deckengemälde), Budapest 1922. Kápossy bringt die Skizze mit dem Entwurf für die Hauptkuppel des Domes von Steinamanger in Verbindung. Die ebenda publizierte Korrespondenz des Auftraggebers Bischof Szily mit dem Künstler eröffnet Einblick in ihre Geschichte. Der Bischof hatte ursprünglich für die Hauptkuppel Mariae Geburt vorgeschlagen. Maulbertsch machte den Gegenvorschlag *Mariae Tempelgang* aus künstlerischen Gründen, damit „die grose Herlichkeit eines Tempels… dem werckhe ein Mayestetisches ansehen geben könte". Als der Bischof einverstanden war, schickte Maulbertsch, ohne diese Änderung des Themas weiter zu berühren, eine *Darstellung Christi* als Skizze ein, die der Beschreibung in Maulbertsch' und des Bischofs Briefen nach wohl mit der vorliegenden Skizze identisch sein könnte, bis auf einen Punkt. Der Bischof spricht in seinem Briefe an Maulbertsch von einer „grossen öffnung in der mitte der Kirche, wo Sie das durchsichtige blaue firmament mit einigen Engeln angedeutet haben". Auf der Skizze nimmt man nichts davon wahr. Dass diese Skizze nicht für die Kuppel bestimmt gewesen sein kann, erhellt weiter aus dem Grössenverhältnis der Figuren zur Rundung. Diese müssten, auf die Kuppel übertragen, undenkbar gigantische Dimensionen annehmen. Der Hauptgrund aber ist schliesslich doch die Stilvergleichung. Maulbertsch schickte bald eine zweite Skizze ein, diese nun wirklich ein *Tempelgang Mariae* (a. a. O., T. 14). Sie weicht stilistisch so gewaltig von der Skizze der Österreichischen Galerie ab, dass da wohl ein Zeitintervall

von rund zwei Jahrzehnten angenommen werden muss. — [Siehe auch Garas, p. 37.]

33. Dieser Skizze steht eine wundervolle Grisaille *Apotheose des hl. Franz Xaver als Indienprediger* im Besitz von Professor A. Stix nahe [heute Österreichische Galerie, Garas 126]; sie ist eine spätere fortgeschrittene Fassung des rechten Altarblattes von Heiligenkreuz-Gutenbrunn [Garas 88B].

34. Es ist das Verdienst von B. Grimschitz, dieses Hauptwerk des Meisters nebst zwei anderen grossen Altartafeln aus seiner bisherigen Verborgenheit in St. Ulrich, Wien, ans Tageslicht gezogen zu haben. Der *Abschied der Apostel* ist ein signierter J. Mildorfer. Der *Hl. Johannes v. Nepomuk* stammt von der gleichen Hand wie zwei „Vinzenz Fischer" signierte Historien im Museum Joanneum, Graz (Kat. 1923, 537, *Das Moseskind vor Pharao*, und 538, *Susanna*).

35. [Garas 267: „1773".]

36. Dieser Allegorie [Garas 240] stehen zwei „antikische" Kompositionen sehr nahe: *Merkur in der Schmiede des Vulkan* und die *Venus triumphans* (gestochen 1793 von S. Tzetter), bei der man an durch Sandrartsches Medium gegangenes Flandern denkt. [Garas 304, 368.]

37. [N. Ivanoff, Bazzani, Mostra, Mantua 1950, p. 68. Dieses Gemälde (fig. 33) sowie figs. 35, 36, 37 sind bei Ivanoff unter „Elenco delle opere del Bazzani non presentate alla Mostra" angeführt. Die gegenwärtigen Besitzer sind nicht bekannt (freundliche briefliche Mitteilungen von Dr. A. Bettagno, Prof. T. Pignatti). Die Reproduktionen wurden nach den Photographien aus dem Archiv Otto Benesch hergestellt.]

38. Stilistisch steht diesem Bilde die *Verkündigung Mariae* (Venedig, [ehem.] I. Brass) sehr nahe (Abb. Katalog der Mostra della pittura italiana del sei- e settecento im Palazzo Pitti, Firenze 1922, T. 12) [Ivanoff, a. a. O., p. 76]. Eine eigenhändige Replik im Budapester Museum der Schönen Künste.

39. Abb. Burl. Mag. XLI (1922), p. 70; [N. Ivanoff, a. a. O., Fig. 116].

40. Maulbertsch schuf eine ähnliche (von P. P. Westermeyer gestochene) Komposition.

41. Bestimmung von J. Wilde. — [N. Ivanoff, a. a. O., p. 79.]

42. [Wien, Kunsth. Museum, Kat. I, 1965, 449; N. Ivanoff, a. a. O., Cat. 54, Fig. 76.]

43. [N. Ivanoff, a. a. O., pp. 78, 79, Fig. 107.]
44. [N. Ivanoff, a. a. O., p. 79, Fig. 108.]
45. Innig verknüpft ist Maulbertsch auch mit der provinziellen und Volkskunst der österreichischen Lande, in der etwas vom geistigen Erbe der Gotik noch lebendig ist. Indem er ihre ausdrucksvollen Miss-bildungen und „Provinzialismen" zur Steige-rung der expressiven Wirkung in seine künstlerische Sprache aufnimmt, adelt er sie zu Ausdrucksmitteln der hohen Kunst — eine Mahnung, ihrem Ursprung eine tiefere Bedeutung im Rahmen der allgemeinen Entwicklung beizumessen, als dies gemeinhin geschieht.
46. Die *Himmelfahrt* trug vor ihrer Bestimmung durch Prof. Alfred Stix den Namen Maul-bertsch.
47. Eine unter dem Namen „Amigoni" gehende Neuerwerbung des British Museum *St. An-tonius mit dem Jesukinde* (Abb. Burlington Magazine XLII, January 1923, p. 47) ist eine Maulbertsch sehr verwandte Schöpfung der Settecentomalerei. Handelt es sich hier tatsächlich, wie Direktor G. Swarzenski (nach freundlicher Mitteilung) anzunehmen geneigt ist, um ein Werk Bazzanis, so ist das Bild neuerdings eine Bekräftigung der starken Verwandtschaft der beiden Meister. [N. Ivanoff, a. a. O., Fig. 81. — National Gallery Catalogues, The Seventeenth and Eighteenth Century Italian Schools, London 1971, p. 11 (M. Levey).]
48. Vgl. auch das ganz magnascohafte Martyrium des hl. Simon auf dem grossen Altarblatt der Österreichischen Galerie (fig. 28).
49. [Ehem. Hadersdorf-Weidlingau, Dr. Gra-nitsch.] — Ein früheres Selbstporträt des Künstlers enthält das Chorfresko in Schwechat [zerstört], wo er sich als Diener, der dem Moses die Gesetzestafeln hält, dargestellt hat (fig. 22).
50. Obwohl Maulbertsch' graphisches Œuvre nur wenige Blatt umfasst, so ist er doch als einer der grössten Maler-Radierer zu bezeichnen. Wenige seiner Zeitgenossen erreichen ihn in der Meisterschaft des Umsetzens farbiger Werte in lineare.
51. Elfried Bock, Die deutsche Graphik, Abb. 255. — [Garas 160.]
52. Überliefert durch eine Radierung von J. M. Schmutzer. In unmittelbare Nähe dieses Bildes, vielleicht als sein Geschwister, gehört das *Martyrium des Heiligen*, der mit Fackeln versengt wird. Auch der Leichnam des Heiligen, auf den Wogen schwimmend, seine Auffindung, das Reli-

quienwunder (alles in Schmutzerblättern) und der *Abschied der Apostel Peter und Paul* (radiert von J. Beheim unter der Leitung von Schmutzer, vermutlich nach dem ehemaligen Hochaltarblatte der Kirche in Erdberg bei Znaim [Garas 83]) schliessen sich dieser Gruppe an. Wohl der gleichen Periode angehörig, aber wieder eine Gruppe für sich bildend, sind die in Neujahrs-blättern erhaltenen Kompositionen des hl. Johannes als Almosenspenders und als Patrons der Kranken und Pilger, ferner das der letzteren besonders nahestehende Altar-blatt *Der Tod Josephs* in St. Joseph ob der Laimgrube [Garas 226]. Der Kontrast von fahlgelben, branstig roten und bläulichen Tönen im Karnat lässt an die Korneuburger Bilder denken.
53. Kat. d. Wiener Barockmuseums, T. 152. — [Aschenbrenner, Troger, Abb. 111.]
54. [Aschenbrenner, Troger, p. 117, ehem. Privatbesitz Puller, Salzburg, verschollen; grössere Fassung, Österreichische Galerie, Barockmuseum 1934, 113 als Tobias und Anna; Aschenbrenner, Abb. 60 (hier abge-bildet, fig. 32).]
55. Das Übertreiben, expressive Dispropor-tionieren Trogers steigert sich bei Künstlern seines Kreises zu grotesker Monumentalität, die Maulbertsch überaus nahesteht. Eine merkwürdige Zwischenstellung zwischen Troger und Maulbertsch nimmt da Franz Sigrist ein. Von dem überaus geistvollen Meister gibt es einige Radierungen, auf Grund deren ich den *Tod Josephs* in der Österreichischen Galerie (fig. 66) als sein Werk bestimmen zu können glaube.
56. Kern war Pittonischüler.
57. Womit keineswegs gesagt sein soll, dass der allererste Kontakt zwischen Ricci und Maulbertsch überhaupt erst in der Spätzeit des letzteren erfolgt. Die erwähnte *Allegorie auf das Christkind „Maximus in sanctis . . ."* enthält einen St. Franciscus, der dem rechts knienden Apostel von S. Riccis Dresdener *Himmelfahrt Christi* [Kat. 1960, 548], überaus gleicht. Doch ist bezeichnend, dass sich zu jener Zeit nur eine Beziehung zu einem der barock bewegten, seicentistisch kontrastreichen Bilder Riccis (Einfluss der Carracci und Guercinos; vgl. O. Kutschera-Woborsky, Riccis Arbeiten für Turin, Monatshefte f. Kw. 1915, pp. 396ff.) fest-stellen lässt und nicht zu den klassizistisch klaren.
58. [Beide Kunsthistorisches Museum, Kat. I, 1965, 537 (als F. Fontebasso), 640.]

59. Diese beiden ungarischen Hauptwerke des späten Maulbertsch wurden kürzlich Gegenstand zweier Publikationen der Budapester Pázmany-Universität: der Dom von Steinamanger wurde von Kápossy behandelt (s. oben), die Kirche von Pápa von A. Pigler: A Pápai plébániatemplon és mennyezetképei. Budapest 1922. Sie sind vor allem dadurch verdienstvoll, dass sie erstmalig das ganze urkundliche Material veröffentlichen, vor allem den Briefwechsel der Künstler mit den Auftraggebern, der einen Blick in das Werden dieser grossen Werke des klassizistischen Spätbarocks eröffnet. — [Siehe Garas, Bibliographie, p. 294, p. 297.]

60. Abb. Pigler, a. a. O., T. 13. [Garas 313.]

61. „Die Composicion ist der Historie gemes, Und nach Remischen gue eingerichtet, auch das Wirckhente im blafon genauest beobachtet . . .“ A. Pigler, a. a. O., p. 79. Bei der architektonischen Innengestaltung des Doms von Steinamanger weist er nachdrücklichst auf das Vorbild der römischen Kirchen hin.

62. Dlabacž (Allg. hist. Künstler-Lexikon für Böhmen, Prag 1815) führt unter den Werken Maulbertsch' „ein Salettel für den Grafen von Erdödi in Ungarn“ an. Für ein solches Gartenhausfresko mag die Skizze bestimmt gewesen sein.

63. Bestimmung durch Roberto Longhi. [Siehe dazu Albertina Kat. IV/V, 2219 (J. Winterhalder).]

64. Pellegrini war ebenso wie Ricci in Wien tätig. Er malte die Kuppel der Kirche der Salesianerinnen am Rennweg, für die gleiche Kirche und St. Karl je ein Altarbild. Das Hochaltarbild von der Waisenhauskirche, Mariae Geburt am Rennweg, gilt traditionell als ein Werk von Maulbertsch. Es zeigt, namentlich in dem knienden Joachim, sehr starke Züge von Pellegrini, aber eher in der Art Franz Anton Zollers als der Maulbertsch' verwertet, und ist zugleich so sehr nach dem marattesken Klassizismus orientiert, dass schwerlich an ein Originalwerk des Meisters zu denken ist. Dem Bild fehlt all das Leichte, Duftige, Vergeistigte, das Maulbertsch' Spätwerke atmen, so dass es höchstens ein Werk aus seinem Werkstattkreise ist.

65. [Inv. 18910, im Jahre 1930 an Erzherzog Friedrich Habsburg-Lothringen abgegeben.]

66. [Ehem. Wien, Dr. Otto Fröhlich; Stuttgart, Staatsgalerie, 1957, Kat. p. 160.]

67. Kápossy, a. a. O., T. 17.

68. Nicht dass diese Art von Malerei unter Einwirkung der Bühne stünde, sondern umgekehrt: die neuere klassizistisch-romantische Bühne mit ihrer Regie wurde erst möglich, wo eine solche Malerei bestand.

69. 1638 hatte Rembrandt den caravaggiesken Stil der Frühzeit im wesentlichen allerdings bereits überwunden, doch wurde die Radierung bekanntlich nach einer Grisaille von 1636 angefertigt. — [Siehe Collected Writings I, pp. 175ff.]

70. [Collected Writings I, p. 69.]

71. Eine bedeutende kleine Grisaille aus den Fünfzigerjahren, eine *Beweinung*, befindet sich im Besitz von Dr. A. Feulner [ehem.; Garas, p. 95, Abb. 68].

72. Kat. d. Wiener Barockmuseums T. 69.

73. Ein Bild, von dem Dlabacž berichtet, „Kaiser Joseph II., wie er in Mähren selbst geackert hat. Ein symbolisches Gemälde der Fruchtbarkeit . . .“ (1777), können wir uns wohl auch in dieser Art vorstellen. — [Das Wiener Barockmuseum 1934, Nr. 44. — Stuttgart, Staatsgalerie, 1957, Kat. pp. 159, 160 (Garas 295, 294).]

74. [Siehe Franz Anton Maulbertsch, Albertina, Ausstellung 1956, Kat. 39—55.]

75. Die folgende Darstellung hat zur Basis die Monographie über die beiden Meister von A. Feulner: Die Zick, München 1920. In der entwicklungsgeschichtlichen Interpretation schlägt sie gelegentlich andere Bahnen ein. — [Id. Wallraf-Richartz-Jb. IX (1936), pp. 169ff. — Siehe Collected Writings I, p. 69, fig. 36.]

76. [Siehe Collected Writings I, pp. 64f., fig. 32.]

77. Das Bild steht unter allen bekannten Werken Zicks der „Auferweckung des Jünglings von Nain“ in Frankfurter Privatbesitz (Städel-Jb. II (1922), T. 23b) am nächsten. Vgl. namentlich die Jahel mit dem rechten Bahrträger.

78. Das Bild gehört zu einem Zyklus biblischer Historien. [Es befindet sich heute noch im Besitz der Fürst Oettingen-Wallenstein'schen Kunstsammlung, Harburg über Donauwörth, Schloss Harburg, und hängt derzeit in Schloss Baldern. Ebendort befindet sich das Gegenstück *Christus und die Ehebrecherin* (beide 85:132,5 cm), das mit „Jo: Zick senior inv: et pinx: 1760“ signiert und datiert ist. — Freundliche Mitteilung von Dr. Volker v. Volckamer.]

79. [H. Voss, J. H. Schönfeld, 1964, p. 34.]

80. Vgl. Feulner, Die Zick, p. 46.

81. [Thieme-Becker: „Selbstbildnis“. — Auch „Junger Mann mit Schwert“ genannt.]

82. Die *Musikalische Unterhaltung* der gleichen

Sammlung lässt hinwieder an Callot und Liss denken.

83. [Thieme-Becker XXXVII, p. 104. — Ein weiteres Gemälde, *Die Taufe des Schatzmeisters der äthiopischen Königin Kandake*, Warschau, Nationalmuseum, wurde von Benesch (brieflich) demselben Meister zugeschrieben (Bialostocki-Walicki, Europäische Malerei in Polnischen Sammlungen 1957, Nr. 396; p. 571, Addenda.]

84. Die Brücke von diesem Meister zu den Österreichern bildet der Maler der genialen Pandurenkämpfe in Meraner Privatbesitz (Biermann, a. a. O., Abb. 264—266).

85. [Wien, Galerie Harrach, Kat. 1960 (G. Heinz), p. 47, Nr. 102, wie im Katalog 1926, als Anton Raphael Mengs.]

86. Feulner, Die Zick, Abb. 13.

87. Feststellung von A. Feulner, Die Zick, pp. 85 ff.

88. [F. Dworschak, R. Feuchtmüller, K. Garzarolli, Der Maler Martin Johann Schmidt, Wien 1955.]

89. [Siehe Vol. I, p. 66.]

90. [Albertina Kat. IV, 2139—2141, ad 2142, 2150, 2183. — Ferner K. Garzarolli-Thurnlackh, Das Graphische Werk Martin Johann Schmidt's, Abbildungsverzeichnis pp. 166 ff. und dazugehörige Abbildungen.]

91. So z. B. im knienden hl. Hieronymus von 1765 [radiert von P. Haubenstricker, 1778], der auf J. van Vliets Radierung von 1631 und damit indirekt auf ein verschollenes Werk von Rembrandt zurückgeht. [Siehe dazu auch den Kommentar zu Albertina Kat. IV, 2146.]

92. Der für Castiglione so wichtige Radierer Schönfeld war auch noch für Schmidt, wie eine seiner frühesten Radierungen zeigt, bedeutsam. Die künstlerische Quellenforschung des Barock lehrt uns von Tag zu Tag mehr die Bedeutung dieses grössten manieristischen Klassizisten (und nicht für die deutsche Barockkunst allein) erkennen. Auch Maulbertsch steht gelegentlich unter seinem Eindruck, wie z. B. die Zeichnung *Christus und die Ehebrecherin* (Kat. d. Wiener Barockmuseums T. 72) [heute Albertina Inv. 27167; Garas 32] beweist.

93. Stift Göttweig, 1769 (Öst. Kunsttop. Bd. 1, T. XXVII). — [Als Leihgabe in Wien, Niederösterreichisches Landesmuseum.]

94. Piaristenkirche in Krems.

95. Österr. Kunsttop. III, Abb. 368 u. 369.

96. Kat. d. Wiener Barockmuseums T. 128. — [Österreichische Galerie, 1958, Kat. 40.]

97. [Siehe Collected Writings I, pp. 68 ff.]

98. Bezüglich des Problems des Manierismus beim frühen Rembrandt wird meine Arbeit über die zeichnerische Entwicklung des Meisters die nähere Begründung der hier nur angedeuteten Auffassung bringen. [Siehe Collected Writings I, pp. 26 ff.]

99. Wenn auch Maulbertsch viel Profanes schuf, so war er doch im tiefsten Grunde „Kirchenmaler" und die Worte, die er an den Bischof Szily zu Beginn der letzten grossen Arbeit seines Lebens schrieb, sind der Schlüssel zu seinem ganzen Wesen als Künstler und Mensch: „Gott gebe mir Gnad, ich kan mit Wahrheit sagen, das mir nichts am hertzen ligt als seine Allerhegste Ehre durch dises Werckh zu verherlichen . . .“ (Kápossy, a. a. O., p. 104).

100. Wollte man für ihren Gegensatz eine Formel von dogmatischer Schärfe prägen, so wäre es am ehesten diese: Maulbertsch schafft in barockem Geist mit klassizistischen Mitteln, Schmidt in klassizistischem Geist mit barocken Mitteln.

101. Vgl. H. Tietze, Wiener Gotik im XVIII. Jahrhundert. Kunstgesch. Jahrb. d. k. k. Zentralkommission III (1909), pp. 162 ff. Als ein seltsames Spiel des Schicksals mag es da erscheinen, dass ein (verlorenes) Spätwerk Maulbertsch', das Altarblatt der Augustinerkirche in Wien [siehe Garas 332 (irrtümlich als Fresko)], gerade in den Rahmen einer solchen Schöpfung historisierender Stimmungsgotik: Johann Ferdinand von Hohenbergs Hochaltar (a. a. O., p. 179 und T. XXVI) zu stehen kam.

ZU MAULBERTSCH

1. [Siehe pp. 6 ff. — K. Garas, Maulbertsch.]

2. [Albertina Kat. IV, 2190; Franz Anton Maulbertsch und die Kunst des Österreichischen Barock im Jahrhundert Mozarts, Ausstellung, Wien, Albertina, Juni bis September 1956, Nr. 93 (*Mosesgruppe* nach dem Hauptkuppelfresko, Piaristenkirche, *Zuschauergruppen* nach dem verschollenen Altarbild daselbst, *Hl. Joseph von Calasanz* von Joseph Winterhalder (Winterhalter); Garas Nr. 89 (als Studienzeichnung nach dem Kuppelfresko).]

3. Voraussetzungslose, spontane Niederschrift seelischer Regung, der geschulten Formung entbehrend.
4. Städel-Jahrbuch III/IV, p. 120. — [Siehe p. 18, fig. 15.]
5. [O. Benesch, Great Drawings of All Time, in: vol. II, New York 1962, no. 450; id., Kindlers Meisterzeichnungen aller Epochen, in: vol. II, Zürich 1963, no. 472 (um 1758).]
6. Die Komponenten seiner Kunst waren allzeit wirksam, wenn sie auch wechselweise in den Vordergrund des Schauplatzes traten. Troger ist zuerst in den Grisaillen des Ebenfurter Schlosses 1754 fühlbar [Garas 48].
7. Die Gestalt der Pictura ist die gegensinnige Wiederholung eines Engels aus einer Komposition G. B. Pittonis, der hl. Familie des Joachim (L. Pittoni, Dei Pittoni, p. 76). [K. Garzarolli, handschriftliche Notiz: „Bild Schlosskapelle Schönbrunn". — Dehio, Wien 1954, p. 161.] Hat sich Maulbertsch hier auf die Übernahme einer einzigen Engelsgestalt beschränkt, so wiederholt er

gelegentlich frei eine ganze Komposition Pittonis, wie den hl. Johannes v. Nepomuk (a. a. O., p. 56, in der Altarbildskizze für Ehrenhausen. [Siehe p. 28.]
8. Sollte es ein unausgeführter Kuppelentwurf für die 1763 vollendete Kirche „zum hl. Kreuz" am Rennweg sein? [Malteserkirche, Pöltenberg bei Znaim (Garzarolli). — Garas 200.]
9. [Albertina Kat. IV, 2201: „1768". — Maulbertsch, Albertina, Ausstellung 1956, Kat. 23: „1768".]
10. Vgl. inhaltlich die Darstellung des 4. Gewölbekompartiments in Mühlfraun laut des von Maulbertsch selbst verfassten Programms (publiziert von E. W. Braun, Kunstchronik 1925, pp. 615/6). [Garas Abb. 237.]
11. [Albertina Kat. IV, 2209; Maulbertsch, Albertina, Ausstellung 1956, Kat. 99 (J. Winterhalder); Garas 237.]
12. [Albertina Kat. IV, 2206; Garas 198.]

DER MALER UND RADIERER FRANZ SIGRIST

1. [Thieme-Becker XXXI, pp. 17, 18 (H. Vollmer), dort Lebensdaten 1727–1803.]
2. Kunst und Altertum in dem österreichischen Kaiserstaate. Wien 1836, p. 399.
3. Neues allgemeines Künstler-Lexikon. München 1846. Bd. 16, p. 396.
4. Handbuch für Kupferstichsammler. Leipzig 1873. Bd. 2, p. 509.
5. Biographisches Lexikon. Wien 1877. Bd. 34, p. 279.
6. Das Blatt wurde später offenbar wie das vorhergehende und folgende in eine Serie eingegliedert. Jüngere Drucke tragen rechts oben römische Nummern.
7. F. A. Maulbertsch, Städel-Jahrbuch 1924. — [Siehe pp. 6ff.]
8. [Collected Writings I, pp. 67—8, 78, 161.]
9. Neuerwerbungen 1918—1921, p. 46. — [Barockmuseum 1934, No. 113, Abb.]
10. A. a. O., p. 148. — [Siehe p. 367, note 55.]
11. Von Sigrist wurden unter anderen folgende Themen behandelt: Juda und Thamar. Abrahams Opfer. Jakob ringt mit dem Engel. Kain und Abel. Joseph und seine Brüder. Der Untergang des ägyptischen Heeres. Das Quellwunder Mosis. Die Kundschafter. Jahel und Sisera. Gideon. Simson bezwingt den Löwen. Simson und Delila.

Boas und Ruth. Davids Salbung. Saul bei der Hexe von Endor. Absalon. Sebas Empörung. Salomons Urteil. Der ungehorsame Prophet. Elias. Elisa. Tobias auf der Wanderung. Daniel in der Löwengrube. Jonas. Der verlorene Sohn (4 Blätter).
12. Die Maße des Stuttgarter Bildchens 30 × 20 cm boten offenbar die Grundeinheit für alle malerischen Vorlagen der Legendensammlung. [Staatsgalerie Kat. 1957, pp. 266, 267.]
13. [W. Aschenbrenner, Troger, p. 90.]
14. [Laut eigenhändiger Notiz von O. Benesch im Originalaufsatz: „Ignaz Mildorfer" später zugeschrieben. — H. Schwarz, Kirchenkunst 7, Wien 1935, pp. 89, 91, als J. I. Mildorfer nachgewiesen, bezugnehmend auf den Katalog von P. Tausig, Die erste moderne Galerie Österreichs in Baden bei Wien, 1811. Wien 1909, p. 17, XLVIII; 27 (Neudruck), wo das Gemälde bereits unter dem Namen „J. Mülldorfer" aufscheint.]
15. [Siehe dazu Thieme–Becker XXXI, p. 17.]
16. [Heute Albertina, Inv. 27165. Bleigriffel. Unten beschriftet „Zu Die Alten Römer".]
17. [Kat. IV, 2098 (Siehe p. 87).]
18. [Kat. 1928, p. 57, Inv. 956.]
19. [Gemäldegalerie 1966, Kat. p. 111, Nr. 1845.]
20. E. Bock, Deutsche Meister, p. 341, Inv. 8027.

Feder, getuscht und weiss gehöht. Bezeichnet: „F. Sigrist. in-ve. et dellinniavit." Das einzige gesicherte Blatt des Meisters. Eine Federzeichnung, die in der Albertina unter seinem Namen geführt wird — Ruinenlandschaft mit Staffage — ist die Arbeit eines schwachen Trogerschülers, möglicherweise eine Kopie nach Troger. [Albertina Kat. IV, II. Garnitur 146 (Inv. 4417).]

21. László Éber in Archaeologiai Értesitö, 1910, Wandmalereien aus dem 18. Jahrhundert in Ungarn, Abb. 3 und 4.

22. Schon von Wurzbach signalisiert. Die Kenntnis verdanke ich Prof. E. W. Braun.

A GROUP OF UNKNOWN DRAWINGS BY MATTHÄUS GÜNTHER FOR SOME OF HIS MAIN WORKS

1. Augsburg 1930.
2. I am indebted to my friend Mr. János Scholz for having provided the photographs of the drawings in question. To Mr. Joseph T. Fraser, Jr., I owe the permission of publication. Mrs. Barbara S. Roberts furnished valuable information. [See a related drawing in: Kindlers Meisterzeichnungen aller Epochen, vol. II, Zürich 1963, no. 471 (O. Benesch), *The Coronation of the Virgin*, Vienna, Albertina Inv. 30571, acquired 1948 by the author.]
3. See H. Gundersheimer, Matthäus Günther, Augsburg 1930, for all biographical details.
4. See the masterly analysis in Max Dvořák, Entwicklungsgeschichte der barocken Deckenmalerei in Österreich, Vienna (reprinted in Gesammelte Aufsätze zur Kunstgeschichte, Munich 1929).
5. Skulptur und Malerei des 18. Jahrhunderts in Deutschland (Handbuch der Kunstwissenschaft), Berlin 1929, pp. 181 ff.
6. Works of the great Augsburg Seicento painter Johann Heinrich Schönfeld seem to have exerted some influence.
7. O. Benesch, Der Maler und Radierer Franz Sigrist, Festschrift zum 60. Geburtstag von E. W. Braun, Augsburg 1931. — [See pp. 68 ff.]
8. [See pp. 6 ff.]

„VISION NAPOLÉON". EIN GEMÄLDE VON THÉODORE GÉRICAULT

1. Hatte doch der Soldat Géricault in den „Hundert Tagen" gegen diese Stellung genommen, als er 1815 dem Bourbonen als Getreuer nach Béthune folgte. Ehrgefühl und menschliches Empfinden veranlassten ihn zu diesem Schritt. Dass ihm die Grösse von Napoleons Gestalt innerlich näher stand, kann keinem Zweifel unterliegen.
2. Ch. Clément, Géricault, Paris 1868, pp. 248, 249.
3. Clément 41.
4. [Galerie des 19. Jahrhunderts, Wien 1937, Kat. 156; heute Kunsthistorisches Museum.]

BONINGTON UND DELACROIX

1. Vgl. A. Dubuisson in: Revue de l'art ancien et moderne XXVI, pp. 86 ff.
2. Lettres de Eugène Delacroix rec. et publ. par Philippe Burty, Paris 1880, vol. 2, pp. 276 ff.
3. [Siehe Volume I, pp. 79 ff.; pp. 164 ff.]
4. Lettres, vol. 2, p. 292. — [Faust, Tragédie de M. de Goethe . . . par M. Eugène Delacroix, Paris, Ch. Motte, 1828.]
5. [L. Delteil, Le Peintre Graveur III (Ingres et Delacroix), Paris 1908, nos. 65, 67.]
6. H. Lapauze, Ingres/Sa Vie & Son Œuvre, Paris 1911. — [G. Wildenstein, Ingres, London 1954].

CÉZANNE. ZUR 30. WIEDERKEHR SEINES TODESTAGES AM 22. OKTOBER 1936

1. [Für Mitteilung der gegenwärtigen Besitzer der abgebildeten Gemälde ist Professor John Rewald, New York City, bestens zu danken. Professor Rewald nimmt folgende Datie-

rungen an: fig. 93 „um 1895"; fig. 94 „um 1893–95"; fig. 95 „um 1895".]

2. „Die parallelen Linien am Horizont geben die Ausdehnung, sei es eines Abschnitts der Natur oder, wenn Sie lieber wollen, des Schauspiels, das der *Pater omnipotens aeterne Deus* vor unseren Augen ausbreitet" (Brief an Bernard, 15. April 1904).

3. „Heute sind mir, dem fast Siebzigjährigen, die farbigen Empfindungen, die das Licht geben, Ursachen von Abstraktionen, die

mir nicht gestatten meine Leinwand zuzudecken und auch nicht die Abgrenzung der Gegenstände zu verfolgen, wenn die Berührungspunkte fein, zart sind; daraus ergibt sich, dass meine Vorstellung (image) oder mein Bild (tableau) unvollendet ist."

4. „Die Zeichnung und die Farbe sind nicht verschieden; in dem Masse als man malt, zeichnet man; je mehr sich die Farbe harmonisiert, um so mehr präzisiert sich die Zeichnung."

HONORÉ DAUMIER. ZUR AUSSTELLUNG IN DER ALBERTINA 1937

1. [Vijf Eeuwen Tekenkunst, Tekeningen van Europese Meesters in het Museum Boy-mans te Rotterdam, 1957, no. 75 (E. Haverkamp Begemann).]

AN ALTAR PROJECT FOR A BOSTON CHURCH BY JEAN FRANÇOIS MILLET

1. Étienne Moreau-Nélaton, Millet Raconté par Lui-Même, Paris 1921, II, 145 ff.

2. [Information on the recently changed location was kindly given by Professor Robert L. Herbert, Yale University.]

3. Ibid., fig. 191.

4. I am indebted to Professor Frank Jewett Mather Jr. for kindly having provided a photograph and granted permission of

publication. He gave me also the valuable information about the provenance and the purpose for which the drawing came to America.

5. This opinion was recently voiced again by Lionello Venturi in his excellent book Paintings and Painters, New York 1948.

6. Moreau-Nélaton, op. cit., III, p. 130, fig. 365.

ÜBER DIE BEURTEILUNG ZEITGENÖSSISCHER KUNST IN KRISENZEITEN

1. Dr. Adolf Dresler, Deutsche Kunst und Entartete Kunst. München 1938. — Kunstbolschewismus am Ende. Ausstellungsführer „Entartete Kunst", München 1937, pp. 24 ff.

2. Aesthetics versus Politics.

3. Arts de France, 1947, No. 6, Formalisme et Peinture soviétique.

4. [Pseudonym für Hans Sedlmayr.] Die

Säkularisation der Hölle. Wort und Wahrheit, II. Jg., Wien 1947, pp. 663 ff.

5. Siehe die lesenswerte Dissertation von Renée Arb über Surrealismus, Harvard University 1945, in dem die Verfasserin Elemente des Jugendstils von 1900 in der Malerei von Ernst, Arp und Dali nachweist.

MODERNE KUNST UND DAS PROBLEM DES KULTURVERFALLS

1. Unveröffentlicht.

2. Sitzungsberichte der Preussischen Akademie der Wissenschaften, Historisch-Philosophische Klasse, 1926, XXXV ff.

3. Jahresausstellung 3.–30. IV. 1948, Wiener Kunsthalle. [Siehe pp. 114 ff.]

4. Wort und Wahrheit, III. Jg., Wien 1948, pp. 123 ff.

5. Loc. cit., pp. 128, 132, 134.

6. Fantastic Art, Dada, Surrealism. Museum of Modern Art, New York 1946, p. 13.

7. Charles de Tolnay hat zuerst in seiner tiefschürfenden Monographie über Hieronymus Bosch (Basel 1937) überzeugend betont, dass sein Schaffen eine der stärksten künstlerischen Formulierungen von Bild-

vorstellungen des Traums, des Zwangsläufigen, des Fluchthaften, Evasiven in der Kunst der Vergangenheit darstellt, ethisch begründet, aber faktisch nicht ausschliesslich bedingt durch die religiöse Vorstellungswelt. Siehe auch meinen Aufsatz „Der Wald, der sieht und hört", Jb. d. Preuss. Kunstsammlungen 1937. [Siehe Vol. II, p. 279.]

8. An künstlerischem Ernst ist er dem viel bedeutenderen Zeichner Pawel Tschelitschew, mit dem ihn verwandte Züge verbinden, sehr unterlegen.

9. Lautréamont nannte als Beispiel für den Begriff „schön" die zufällige Begegnung eines Regenschirms mit einer Nähmaschine auf einem Operationstisch.

10. Gauguin gab in einer Darstellung von jungen Hunden, die aus einer Schüssel Milch saufen, den Tieren die Formen von Spielzeug. Ein Lieblingsobjekt Schieles war ein altes fragmentiertes Holzpferd, das er das „Trojanische Pferd" nannte und in einem Ausstellungsplakat verewigte.

11. Der Kommissär der Schönen Künste in Berlin, Huelsenbeck, war ein Förderer von Dada, das in zahlreichen Zeitschriften und Publikationen propagiert wurde. Der „Ventilator", in Köln erscheinend, wurde in 20.000 Exemplaren an die kommunistischen Arbeiter verteilt.

12. Das Credo des Absurden, Blasphemischen und Paranoischen kam vor allem in der Kölner Dada-Ausstellung von 1920 zum Ausdruck.

13. Grosz versah z. B. ein bekanntes Gruppenbildnis der deutschen Kaiserfamilie mit den ausgeschnittenen Köpfen der sozialdemokratischen Regierung.

14. Damals begann Picasso die Technik der Papier- und Holz-Collage.

15. Der englische Ausdruck dafür lautet: non objective art.

16. Es war zweifellos die stärkste Anregungsquelle für das Magische in Picassos späterer Entwicklung. Das Verschwiegene, Versiegelte, Enigmatische, Hermetische in Klees Kunst wirkt gerade in Picassos gegenwärtiger Produktion mit stärkster Kraft.

17. Sie beklemmt den alten Meister mehr als dass sie ihn erfreut. Nicht umsonst hat der dichterische Konterpart der Surrealisten in der deutschen Literatur, Ernst Jünger, den Weg zu Kubin gefunden.

18. Ein besonders bezeichnendes ist *Untergang*, Albertina, Kubin-Ausstellung 1937, Katalog No. 176. [Siehe Die Alfred Kubin-Stiftung, Albertina, Ausstellung 1961.]

19. Sie schloss sich mit den Symbolisten in der Dichtung zusammen.

20. Zur Zeit von Ver Sacrum und dem frühen Klimt.

21. Vgl. dazu Karl Jaspers, Strindberg und Van Gogh, 2. erg. Aufl., Berlin 1926.

22. Meisterhaft analysiert von Wilhelm Fraenger in seinem Aufsatz 'James Ensor: die Kathedrale', Die Graphischen Künste XLIX (1926), p. 81ff.

23. Man vergleiche Details des Bildes mit Noldes 'Pfingsten' (1909) [Fischer Fine Art Ltd., London, June-July 1972, Exh. Cat. no. 65].

24. Ein verwandtes Beispiel aus der Geschichte der Dichtung sind Hölderlins Spätwerke.

25. W. Sandberg, Experimenta typographica, Verlag Der Spiegel, Köln 1956.

HODLER, KLIMT UND MUNCH ALS MONUMENTALMALER

1. Der Inhalt der vorliegenden Untersuchung wurde zuerst in Vorträgen an der Universität Wien, im Kunstmuseum zu Basel und im Kunsthaus zu Zürich formuliert. — Der Aufsatz wurde Ernst Buchner zum Gedächtnis gewidmet.

2. Die grundlegend wichtige Literatur über Hodler sei hier kurz in Erinnerung gebracht: Ewald Bender, Die Kunst Ferdinand Hodlers, Zürich 1923, wichtig vor allem durch den Abdruck der eigenen theoretischen Äusserungen des Künstlers (abgeschlossen 1941 durch einen 2. Band von Werner Y. Müller). C. A. Loosli, Aus der Werkstatt Ferdinand Hodlers, Basel 1938. — Hans Mühlestein und Georg Schmidt, Ferdinand Hodler, Erlenbach-Zürich 1942.

3. Joséphin Peladan, L'Art Suisse et M. Ferdinand Hodler. L'Art décoratif 1913.

4. Dieser Zusammenhang wurde von B. Dorival richtig erkannt: „Hodler et les maîtres français", Art de France I, Paris 1961, pp. 377ff.

5. Heinrich Wölfflin, Über Hodlers Tektonik, Die Kunst in der Schweiz, Genf 1928, pp. 97, 98 (Sonderheft zu Hodlers zehntem Todestag 19. Mai 1928). Abgedruckt in: Kleine Schriften, Basel 1946, pp. 140–144. Zum Problem des Parallelismus siehe auch Peter Dietschi, Der Parallelismus Ferdinand

Hodlers. Basler Studien zur Kunstgeschichte, Bd. XVI, Basel 1957.

6. Bender-Müller, a. a. O., Bd. 2, Abb. 47.
7. H. Mühlestein, Ferdinand Hodler – Ein Deutungsversuch, Weimar 1914, Taf. 19.
8. H. Ankwicz-Kleehoven, Hodler und Wien. Zürcher Kunstgesellschaft, Neujahrsblatt 1950.
9. [F. Novotny–J. Dobai, Gustav Klimt, Salzburg 1967.]
10. [Ib. Kat. 105, 112, 128.]
11. [Siehe dazu O. Benesch, Edvard Munch, London–Köln 1960, p. 42.]
12. [In den Jahren 1919 bzw. 1944 von der Österreichischen Galerie, Wien, erworben.]
13. [Novotny–Dobai, Kat. 127.]
14. Vgl. dazu das für die Munch-Forschung grundlegende Werk: Jens Thiis, Edvard Munch och hans Samtid, Oslo 1933.
15. Ich verweise auf meine Monographie über den Künstler, Edvard Munch, London-Köln, Phaidon Press 1960, als einen Versuch der kunst- und geistesgeschichtlichen Deutung von Munchs Werdegang.
16. Schiefler 22b, Willoch 22.
17. Schiefler 102.
18. Soviel mir bekannt ist, wurde in der Literatur nur zweimal zu dem Gemälde Stellung genommen: Harry Fett, Edvard Munch – De unge År (Kunst på Arbeidsplassen) Kunst og Kultur Serie, Oslo 1946, p. 26. O. Benesch, Edvard Munch, London–Köln 1960, p. 40, Taf. 63 mit Anmerkung. [Siehe pp. 162ff.]
19. Erich Büttner, Der leibhaftige Munch, im

Nachwort zu Jens Thiis, Edvard Munch, Berlin 1934, p. 98.
20. Karl Schlechta hat das grosse Verdienst, die restitutio ad integrum von Nietzsches Werk in seiner Ausgabe der Schriften des Philosophen, die 1954 im Carl Hanser Verlag, München, erschien, durchgeführt zu haben. Was hier vorliegt, ist die treue Wiedergabe von Nietzsches originalen Texten. Sie ist berufen, in Hinkunft als die Grundlage der Nietzsche-Forschung zu dienen und das Bild des Denkers von allen Verunklärungen und Verfälschungen zu befreien. Der „Anhang" im dritten Bande dieser Ausgabe gibt genau Rechenschaft über den Umfang seiner kritischen Leistung, die dem Andenken Nietzsches einen unschätzbaren Dienst erwiesen hat.
21. O. Benesch, a. a. O., Taf. 62b.
22. Johan Langaard and Reidar Revold, Edvard Munch, The University Murals, Oslo 1960. Otto Lous Mohr, Edvard Munchs Aula-Dekorasjoner, Oslo 1960. – [O. Benesch, a. a. O., pp. 41ff.]
23. Idé och Innehål i Edvard Munchs Konst, Oslo 1953.
24. O. L. Mohr, a. a. O., Figs. 2 und 3.
25. J. H. Langaard und R. Revold, a. a. O., pp. 52–55, 64, 65.
26. Über die Konkurrenzentwürfe der anderen Künstler siehe Roy A. Boe, Edvard Munch's Murals for the University of Oslo. The Art Quarterly vol. XXIII, Detroit 1960, pp. 233ff.
27. [Munch-Museet, Katalog 3, Oslo, Kommunes Kunstsamlinger 1964, Nr. und Abb. 148 (J. H. Langaard).]

EDVARD MUNCHS GLAUBE

1. Oslo 1946, Gyldendal Norsk Forlag.
2. Christian Gierløff, Edvard Munch selv, Gyldendal Norsk Forlag, Oslo 1953, pp. 72, 73.
3. Edvard Munchs Brev, Familien (Munch-Museet. Skrifter I), Oslo, Grundt Tanum Forlag, Oslo 1949.
4. Brev, l. c., p. 19.
5. Brev, l. c., p. 22.
6. Brev, l. c., p. 73.
7. Brev, l. c., p. 83.
8. Brev, l. c., pp. 89, 90.
9. Stenersen, l. c., p. 17.
10. Gierløff, l. c., p. 224.
11. Stenersen, l. c., p. 17.
12. Johan H. Langaard, Edvard Munchs Selv-

portretter, Oslo 1947, Gyldendal Norsk Forlag, Pl. 25. – Otto Benesch, Edvard Munch, London–Köln 1960, Nr. und Abb. 54.
13. Gierløff, l. c., p. 22.
14. Gierløff, l. c., p. 225.
15. Gierløff, l. c., pp. 44, 45. Gierløff schreibt diese Aufzeichnungen der Zeit von Grimsrød – 1913 – zu.
16. Entstanden 1899. Munch hat diesen Gedanken 1902 in einer Kaltnadelradierung (Schiefler 151) wiederholt.
17. Dieses gemeinsame Suchen nach dem Licht, in dem zwei Menschen in einer Flamme aufgehen können, scheint Munch im eigenen Leben widerfahren zu sein. Inger A. Gløersen

erzählt in ihrem Buche: „Den Munch jeg møtte", Oslo 1956, Gyldendal Norsk Forlag, auf pp. 74–80 von einem (ungenannt bleibenden) Frauenwesen, mit dem sich Munch in tiefer Gedankengemeinschaft fand, das aber selbst wusste, dass es ihn, den einsamen Schöpfer, nicht für immer binden konnte.

18. Munchs Bewunderung für Nietzsche spricht deutlich aus dem Briefwechsel mit Ernest Thiel (Gierløff, l. c., pp. 276–277), für den er das Nietzsche-Porträt in dessen Sammlung malte. Er betonte die Schwierigkeit der Aufgabe, da er Nietzsche nie begegnet war, aber er lebte für ihn in seinen Werken. Er identifizierte den Denker in seinem Idealporträt mit Zarathustra, der vor seiner Höhle in den Bergen im Morgenlicht steht, aber wünscht, er wäre lieber im Dunkel.

19. Das Verhältnis Munchs zu Nietzsche hat namentlich Gösta Svenaeus in seinem tiefschürfenden Buche „Idé och innehåll i Edvard Munchs konst", Oslo 1953, Gyldendal Norsk Forlag, untersucht. – Siehe ferner Otto Benesch: „Hodler, Klimt und Munch als Monumentalmaler", Wallraf-Richartz-Jahrbuch, Band XXIV, Köln 1962, p. 346 [pp. 137 ff.].

20. In einem Brief an Ernest Thiel vom 25. Juli 1905 schrieb Munch folgenden Satz: Ich verbrachte in Weimar unvergessliche Tage,

nicht zuletzt bei Frau Förster-Nietzsche, in deren Haus die Seele des grossen Bruders überall zugegen ist.

21. Abgebildet bei Stenersen, l. c., p. 18.
22. Brev, l. c., p. 216.
23. Stenersen, l. c., p. 124.
24. Gløersen, p. 78.
25. Gierløff, l. c., p. 44.
26. Johan H. Langaard og Reidar Revold, Edvard Munch fra år til år, Oslo 1961, H. Aschehoug & Co., p. 82.
27. Gierløff, l. c., p. 44.
28. Stenersen, l. c., pp. 61, 62, berichtet von einem Gespräch Munchs mit einem Abgesandten des Dichters Rabindranath Tagore, den er um seine Meinung über das Leben nach dem Tode befragte. Der Inder sagte, dass alle das Leben wiederum leben müssten, bis zur endgültigen Läuterung, und nur der Heilige, Mahatma Gandhi, von diesem Bussweg befreit sei. Munch wiederholte fast bittend mehrmals die Frage, ob der Vollendung zustrebende Künstler nicht auch ausgenommen sei. Der Inder verneinte dies, worauf der erschrockene und tief bedrückte Meister das Gespräch abbrach.
29. „Vi er krystaller, vi oppløser oss, og vi blir andre krystaller." Gierløff, l. c., p. 225.
30. Brev, l. c., p. 270, dort um 1937 eingeordnet.

REMBRANDTS BILD BEI PICASSO

1. Ernst Josephsons Teckningar 1888–1906 und in Gregor Paulsson, Stockholm, Norstedt och Söner, 1918, Tafel 15. Sammlung Georg Pauli.
2. Der Wandel, der sich im Schaffen des Künstlers mit seiner geistigen Erkrankung seit 1888 vollzog, wurde von Erik Blomberg in seiner grundlegenden Monographie: Ernst Josephsons Konst, Stockholm, 1. Teil 1956, 2. Teil 1959, ausführlich geschildert. Über Josephsons Stellung in der Kunstentwicklung vgl. meine Einleitung zu der Monographie von Martha Reinhardt über den geisteskranken Kirchenmaler Franz Stecher, Wien 1957, p. 16. Ferner meinen Aufsatz „Moderne Kunst und das Problem des Kulturverfalls", Deutsche Vierteljahrs-

schrift für Literaturwissenschaft und Geistesgeschichte, Jg. 32 (1958), Heft 2, p. 280. [Siehe p. 356, pp. 117 ff.]

3. Hans Bolliger, Suite Vollard, Frankfurt am Main, Gerd Rosen, 1960.
[G. Bloch, Pablo Picasso, Catalogue de l'œuvre gravé et lithographié 1904–1967, Berne 1968, nos. 207, 208, 215, 214, 278 (im gegenwärtigen Aufsatz besprochen).]
4. Huit Entretiens avec Picasso, Le Point, Oktober 1952. Ins Deutsche übersetzt von H. Bolliger, a. a. O., p. XIV.
5. Übersetzung aus Picasso, Wort und Bekenntnis, Zürich 1954, p. 118.
6. Bernhard Geiser hat sie in seinem Werk, L'œuvre gravé de Picasso, Lausanne 1955, als Tafel 78 veröffentlicht.

MAX HUNZIKER ZUM 6. MÄRZ 1961

1. [Siehe dazu: E. H. Gombrich, Vom Ethos in der bildenden Kunst. Gedanken zum

70. Geburtstag Max Hunzikers. Neue Zürcher Zeitung, 5. März 1971, p. 33. —

Max Hunziker, Malereien / Glasfenster / Graphik, Ausstellung Helmhaus / Eidgenössische Technische Hochschule, Graphische Sammlung. Zürich, 26. August bis 8. Oktober 1972.]

EGON SCHIELE

1. [Siehe pp. 188 ff.].
2. [O. Kallir, Egon Schiele, Wien 1966, Nr. 175 (sowie alle andern hier erwähnten Gemälde)].

EGON SCHIELE AS A DRAUGHTSMAN

1. [Simultaneously published: Egon Schiele als Zeichner. German Original Edition. – Egon Schiele Dessinateur. French edition in translation. Portfolio. Both Wien, 1950. – The editions of this Portfolio are out of print since 1968. Although they are listed among books in O. Benesch, *Verzeichnis seiner Schriften*, an exception is made by reprinting here the text, written by the author in English, with a selection of the illustrations, as a second edition which had been in preparatioh could not be realized. The editor regrets to say that a second edition was made impossible by the interference of Egon Schiele's heir together with the publishers of a portfolio of Schiele Water-colours and Drawings, newly published at that time. –

 The illustrations not reproduced here, are quoted in the following notes by their Plate numbers of the Portfolio of O. Benesch.]
2. May be that the first contact with Van Gogh helped to strengthen Schiele's concept of man. He cherished a deep admiration for the master.
3. [O. Benesch, Egon Schiele as a Draughtsman, Pl. 2; Kindlers Meisterzeichnungen aller Epochen, in: vol. II, Nr. 495 (Winslow Ames, Perry T. Rathbone)].
4. [Benesch, op. cit., Pl. 4.]
5. Otto Nirenstein, Egon Schiele, Berlin-Wien-Leipzig 1930, Nrn. 75, 85. – [Otto Kallir, Egon Schiele, 1966].
6. One of Schiele's earliest patrons was Dr. Oscar Reichel, who also furthered Kokoschka in his beginnings. The collector was the rediscoverer of Anton Romako, and Schiele saw much of his work in Dr. Reichel's house.
7. [Benesch, op. cit., Pl. 5.]
8. It may be worth mentioning that most interesting attempts at sculpture by Schiele exist.
9. [Benesch, op. cit., Pl. 7; Kindlers Meisterzeichnungen aller Epochen, in: vol. II, Nr. 494 (Winslow Ames, Perry T. Rathbone).]
10. [Benesch, op. cit., Pl. 8.]
11. [Benesch, op. cit., Pl. 9.]
12. [Benesch, op. cit., Pl. 10.]
13. Schiele made several water-colours of sunflowers and finally condensed his studies in the large painting of 1911 in the Österreichische Galerie.
14. Most of them are now the property of the Albertina. They came from the collection of Schiele's friend, the art critic Arthur Roessler, who published them in a booklet "Egon Schiele im Gefängnis", Vienna 1922.
15. Briefe und Prosa von Egon Schiele, ed. by Arthur Roessler, Vienna 1921.
16. [Benesch, op. cit., Pl. 11.]
17. [Benesch, op. cit., Pl. 12.]
18. [Benesch, op. cit., Pl. 13.]
19. [Benesch, op. cit., Pl. 16.]
20. An analysis of this change of style in Schiele's later drawings can be found in the book by Gustav Künstler, Egon Schiele als Graphiker, Wien 1946, Amandus-Edition.
21. [Benesch, op. cit., Pl. 15.]
22. [Benesch, op. cit., Pl. 17.]
23. [Benesch, op. cit., Pl. 18.]
24. "You have to realize that my drawings have to me no other purpose than to be preparations for paintings I have in mind." Letter to Richard Lányi, March 1, 1917. Roessler, loc. cit., p. 172.
25. [Benesch, op. cit., Pl. 16.]
26. [Benesch, op. cit., Pl. 21.]
27. [Portrait of Eva Steiner, later married to Otto Benesch.]
28. [Benesch, op. cit., Pl. 23.]
29. [For biographical data, see also H. Benesch, Mein Weg mit Egon Schiele. Redigiert und mit einem Vorwort von Eva Benesch. New York 1965.]

EGON SCHIELE UND DIE GRAPHIK DES EXPRESSIONISMUS

1. O. Benesch, Egon Schiele als Zeichner, Tafel 1. [Heute Dr. Rudolf Leopold, Wien.]
2. [O. Benesch, Edvard Munch, London–Köln 1960, Tafel 35.]
3. Will Grohmann, Paul Klee, Genève–Stuttgart 1954, p. 51.
4. [O. Benesch, Munch, Tafel 37.]
5. [O. Benesch, Egon Schiele als Zeichner, Tafel 8.]
6. [H. M. Wingler, Oskar Kokoschka, Salzburg 1956, Kat. 81, Tafel VI.]
7. [O. Kallir, Egon Schiele, Wien 1966, 103.]
8. Kokoschka, Handzeichnungen, Ernst Rathenau Verlag, Berlin (1935), Kat. 45 und Abb.
9. [O. Benesch, Egon Schiele als Zeichner, Tafel 2.]
10. [O. Benesch, Egon Schiele als Zeichner, Taf. 6.]
11. [O. Benesch, Egon Schiele als Zeichner, Taf. 12. Dr. O. Kallir, New York.]
12. [O. Benesch, Egon Schiele als Zeichner, Taf. 14.]
13. [O. Benesch, Egon Schiele als Zeichner, Taf. 24.]

ZU HERBERT BOECKLS STEPHANUSKARTON

1. [Der Altar ist in der Pfarrkirche Mogersdorf, Burgenland, aufgestellt.]
2. [Ehem. Wien, Sammlung Siller. Im zweiten Weltkrieg, ebenso wie die erste Fassung des Hl. Stephanus in Öl der gleichen Sammlung, verbrannt.]

THE RECONSTRUCTION OF THE DRESDEN GEMÄLDEGALERIE

1. See the Editorial in The Burlington Magazine (July 1956).

DIE ALBERTINA

1. Mit Genehmigung des H. Bauer-Verlages, Wien.
[Siehe O. Benesch, Die Handzeichnungensammlung der Albertina, in: Meisterzeichnungen der Albertina, pp. 13 ff. (Einleitung).]
2. [Siehe pp. 246 ff. — O. Benesch, Meisterzeichnungen der Albertina, pp. 16 f.]
3. Im Jahre 1873; zugleich wurde der Name „Albertina“ geprägt.

A SHORT HISTORY OF THE ALBERTINA COLLECTION

1. Introduction to "The Albertina Collection of Old Master Drawings", an illustrated Supplement to the Exhibition Catalogue, The Arts Council of Great Britain, London 1948. [Translation into English of the initial part of the previous essays. — See O. Benesch, Master Drawings in the Albertina. The Drawings Collection of the Albertina, p. 13 ff. (Introduction).]

DIE HANDZEICHNUNGENSAMMLUNG DES FÜRSTEN VON LIGNE

1. Der Aufsatz entstand 1928 über Anregung des Herrn Gustav Nebehay und sollte in Heft V der von ihm herausgegebenen Katalogserie „Die Zeichnung“ erscheinen. Da

das Erscheinen der Serie unterbrochen ist, stellte mir Herr Nebehay das Manuskript zur Veröffentlichung an dieser Stelle zur Verfügung. — [Siehe O. Benesch, Meisterzeichnungen der Albertina, 1964, p. 16 und Fussnote 13.]
2. [O. Benesch, op. cit., p. 14.]
3. Adam Bartsch, Catalogue raisonné des desseins originaux des plus grands maîtres anciens et modernes, qui faisoient partie du cabinet de feu le prince Charles de Ligne, chevalier etc. par Adam Bartsch garde d'estampes à la bibliotheque i. et r. etc. A Vienne chez A. Blumauer 1794. [O. Benesch, op. cit., p. 17 und Anm. 14.]
4. Die eingeklammerten Katalognummern beziehen sich auf: Beschreibender Katalog der

Handzeichnungen in der Graphischen Sammlung Albertina I–III, Wien 1926, 1928, 1932 [IV–VI, 1933, 1941]. — [Dazu O. Benesch, Meisterzeichnungen der Albertina, 1964.]
5. [Vom Herausgeber als Wickhoff Sc. R. 967, Inv. 862, II. Garnitur, identifiziert.]
6. [A. Bartsch, op. cit., p. 74, 1.]
7. [O. Benesch, Meisterzeichnungen der Albertina, 1964, Nr. 102.]
8. [Siehe O. Benesch, Meisterzeichnungen der Albertina, 1964, Kommentar zu Nr. 212; M. Roethlisberger, Claude Lorrain, The Drawings, Berkeley & Los Angeles, 1968, Cat. 272.]
9. [Identisch mit Inv. 11755? (A. Bartsch, op. cit., p. 348, 2.).]

DIE MITTELALTERLICHE KUNST SCHWEDENS UND IHRE ERFORSCHUNG

1. Vgl. zu diesem Thema die Abhandlung von Axel Romdahl über den „Dom von Linköping", die als Band I der „Nordischen Kunstbücher", Wien, Verlag der Österreichischen Lichtbildstelle, erscheinen soll.
2. Die Kirchen Gotlands. Stockholm, Norstedt och söner.
3. Bidrag till Lunds domkyrkas byggnadshistoria.
4. Vgl. die Untersuchung von Adolf Anderberg, Studier öfver Skånska triumfkrucifix. Lund 1915.
5. Vgl. Carl R. af Ugglas, Gotlands medeltida träskulptur till och med höggotikens inbrott, Stockholm 1915.
6. Die Steinmeister Gotlands „Eine Geschichte der führenden Taufsteinwerkstätte des schwedischen Mittelalters". Stockholm 1918. Vgl. von demselben: Dopfuntar i statens historiska museum. Stockholm 1917.
7. Vgl. J. Roosval, Die St. Georgsgruppe der Stockholmer Nikolaikirche im Historischen Museum zu Stockholm. Jb. d. Preuss. Kunstsammlungen XXVII, 1906, pp. 106ff. [als Bernt Notke. — Heute wieder in der Nikolaikirche aufgestellt]. — id.: Benedikt Dreyer,

ein Lübecker Bildschnitzer; ebenda XXX, 1909, pp. 271ff.; ferner Andreas Lindblom, Nordtysk skulptur och måleri i Sverige från den senare medeltiden. Stockholm 1916.
8. Über das Wiederaufleben spätgotischer Tendenzen in der architektonischen Dekoration und dekorativen Plastik des 17. Jahrhunderts vgl. die interessante Abhandlung von Gregor Paulsson, Skånes dekorativa konst under tiden för den importerade renässansens utveckling till inhemsk form. Stockholm 1915, Norstedt och söner.
9. La peinture gothique en Suède et en Norvège. Stockholm 1916.
10. Henrik Cornell och Sigurd Wallin, Sengotiskt monumentalmåleri i Sverige; I. Härkeberga kyrkas målningar. Uppsala 1917.
11. Ewert Wrangel och Otto Rydbeck, Medeltidsmålningarna i dädesjö och öfvergången från romansk stil till gotik. Stockholm 1918.
12. Studier i Upplands kyrkliga konst, utgivna genom Henrik Cornell. Stockholm 1918.
13. Sveriges Kyrkor. Konsthistoriskt Inventarium, utgivet av Sigurd Curman och Johnny Roosval.

DIE WIENER KUNSTHISTORISCHE SCHULE

1. [Siehe p. 267 und p. 304]
2. [Wiederabgedruckt in: M. Dvořák, Kunstgeschichte als Geistesgeschichte, hg. von

K. M. Swoboda und J. Wilde, München 1924, pp. 41ff. (als Vorlesung „Idealismus und Realismus" 1915/16)].

MAX DVOŘÁK. EIN VERSUCH ZUR GESCHICHTE DER HISTORISCHEN GEISTESWISSENSCHAFTEN

1. Das Nähere in der ausführlichen, von K. M. Swoboda zusammengestellten Bibliographie, in: J. Weingartner, Ein Gedenkblatt zur Trauerfeier für M. Dvořák, Wien 1921, auf die hier ein für allemal verwiesen sei. — [Siehe die Bibliographie in: Max Dvořák, Gesammelte Aufsätze zur Kunstgeschichte, pp. 371 ff.; weitere Literaturhinweise pp. 380 ff., note 10.]
2. Beiträge zur Kunstgeschichte. Franz Wickhoff gewidmet, Wien 1903.
3. [Bibliographie in: Alois Riegl, Gesammelte Aufsätze, hg. v. K. M. Swoboda, Augsburg-Wien 1929, pp. XXXV ff.]
4. Der 1. Band der Ausgabe der Schriften M. Dvořáks ist inzwischen erschienen: Kunstgeschichte als Geistesgeschichte, hg. von Karl M. Swoboda und J. Wilde, München 1924. – [Sowie inzwischen die Folgenden von den gleichen Herausgebern erschienen: Das Rätsel der Kunst der Brüder Van Eyck, München 1925; Geschichte der Italienischen Kunst, Bd. I, München 1927, Bd. II, München 1928; Gesammelte Aufsätze zur Kunstgeschichte, München 1929].
5. Mitteilungen der K. K. Zentralkommission III, 4, Wien 1905, pp. 255 ff.
6. Kunstgeschichtliches Jahrbuch der K. K. Zentralkommission I, Wien 1907, Beiblatt pp. 89 ff.
7. Der moderne Denkmalkultus. Wien 1903.
8. Denkmalkultus und Kunstentwicklung. Kunstgeschichtliches Jahrbuch der K. K. Zentralkommission IV, Wien 1910, Beiblatt pp. 1 ff.
9. Über die dringendsten methodischen Erfordernisse der Erziehung zur kunstgeschichtlichen Forschung. (Die Geisteswissenschaften I, Leipzig 1913/14, pp. 932 ff. und 958 ff.)
10. Historische Zeitschrift, 3. F., 23. Bd., München-Berlin 1919, pp. 1 ff. und 185 ff.
11. [Vgl. das Max-Dvořák-Zitat in Volume I, p. 82.]
12. Gehalten am 15. Januar 1921 in der „Vereinigung zur Förderung der Wiener kunst-

historischen Schule". [M. Dvořák, Kunstgeschichte als Geistesgeschichte, pp. 191 ff.]
13. Die Anfänge der holländischen Malerei. Jb. d. Preuss. Kstslgen. XXXIX, 1918, pp. 51 ff.
14. Gehalten im Herbst 1920 im Österreichischen Museum; erschien im „Jb. der Zentralkommission", 1922. [Kunstgeschichte als Geistesgeschichte, pp. 259 ff.]
15. Österreichische Kunstbücher, Bd. 1/2, Wien 1919.
16. Meisterwerke der Kunst in Holland, Wien 1921.
17. Variationen über ein Thema, Wien 1921. [Besprechung von O. Benesch, Zeitschrift für Ästhetik und allgemeine Kunstwissenschaft XVII, 1. Heft. — Siehe pp. 177 ff.]
18. Für die Ergänzung meiner eigenen Notizen aus dem Manuskript bin ich dem Verwalter und Herausgeber des Nachlasses Doktor K. M. Swoboda zu Dank verpflichtet.
19. Denkmalpflege. Vortrag, gehalten beim Landesdenkmaltag in Bregenz 1920.
20. Einer der Hauptpunkte seiner Kritik, die er an Oswald Spenglers „Untergang des Abendlandes" übte (Vortrag, gehalten in der „Philosophischen Gesellschaft", Sommer 1919), war die Stellungnahme gegen die Geschichtsmorphologie des Werkes, die die Erscheinungen der Geschichte mit Werden und Vergehen des (in der Geschichte angeblich sich wiederholenden) organischen Lebensprozesses vergleicht, eines gesetzlichen Verlaufs, der von der Geschichtswissenschaft erfasst werden kann und Prophezeiung der Zukunft ermöglicht. Dvořák sagte damals, dass der Gedanke selbst nicht neu sei, sondern von den Scholastikern bis zu Cardanus, Spencer, Lamprecht viele Vorgänger habe. Neu sei nur, dass er jetzt auftauche, im Zeitalter der antimaterialistischen Geschichtsauffassung, mit der er innerlich ebensowenig vereinbar sei wie die Prädestinationslehre mit dem ethischen Subjektivismus der Willensfreiheit.

MAX DVOŘÁK (1874–1921)

1. Dvořáks Briefwechsel mit Jaroslav Goll, Josef Pekař und Josef Susta in tschechischer Sprache wurde von einem seiner Schüler

unter dem Titel „Blätter vom Leben und von der Kunst" herausgegeben.
2. F. Wickhoff, Die italienischen Handzeich-

nungen der Albertina, Jb. d. Kh. Sammlungen d. Ah. Kh. XII (1891), pp. CCVff. (I. Theil); XIII (1892), pp. CLXXVff. (II. Theil).

3. Jb. d. Kh. Sammlungen d. Ah. Kh. XXII, 1901.
4. Jb. d. Kh. Sammlungen d. Ah. Kh. XXIV, 1904.
5. Jb. d. kgl. Preuss. Kunstsammlungen XXXIX, Berlin 1918.
6. [The Metropolitan Museum of Art, A Catalogue of Early Flemish, Dutch and German Paintings, New York 1947, pp. 2ff. (H. B. Wehle, M. Sallinger)].
7. Die Graph. Künste XXVII (1904), pp. 29ff.
8. Mitteilungen der k. k. Zentralkommission III, Folge 4, Wien 1905.
9. Veröffentlicht 1918 in Bd. 23 der 3. Folge der Historischen Zeitschrift.
10. Der grösste Teil der von Max Dvořák im Druck veröffentlichten Schriften sowie einige seiner Kollegien zur Geschichte der italienischen Kunst wurden von seinen Schülern K. M. Swoboda und J. Wilde in einer fünf Bände umfassenden Sammelausgabe, Verlag R. Piper & Co., München 1924–1929, herausgegeben (mit Bibliographie im fünften Band, pp. 371ff.). — Otto Benesch, Die Wiener Kunsthistorische Schule; id. Vorbemerkung zum Wiederabdruck von M. Dvořáks Goya's Desastres de la Guerra; id. Max Dvořák, Ein Versuch zur Geschichte der historischen Geisteswissenschaften. [Siehe pp. 262ff.; p. 360; pp. 267ff.] — D. Frey, Max Dvořáks Stellung in der Kunstgeschichte. Jb. f. Kunstgeschichte I (XV), Wien 1921/22, pp. 1ff. — W. Passarge, Die Philosophie der Kunstgeschichte in der Gegenwart, Berlin 1930, p. 59ff. — J. Weingartner, Ein Gedenkblatt zur Trauerfeier für Max Dvořák, Wien 1921.

[Siehe auch Oskar Kokoschka. Variationen über ein Thema. Mit einem Vorwort von Max Dvořák [Book review], pp. 177ff.].

JOSEPH MEDER

1. II. Dürers Ellipsenzirkel, von Joseph Meder (aus seinem Nachlass), pp. 4ff. [hier nicht abgedruckt].
III. Der Meister der Mariazeller Wunder — ein Maler, von Joseph Meder (aus seinem Nachlass), pp. 8ff. [hier nicht abgedruckt]. [Siehe Collected Writings III, pp. 68, 214 261.]
IV. Verzeichnis der Schriften von Joseph Meder, zusammengestellt von Poldi Meder, pp. 11ff. [hier nicht abgedruckt].
2. Die Handzeichnung / Ihre Technik und Entwicklung, Wien 1919.

MAX WEBER ALS MUSIKWISSENSCHAFTLER

1. „Das Erlebnis und die Dichtung". „Die Jugendgeschichte Hegels" (zusammen mit anderen Abhandlungen zur Geschichte des deutschen Idealismus in Bd. IV der Gesamtausgabe von Diltheys Schriften, deren Herausgabe 1914 begonnen wurde. Wie das Vorhergehende: Leipzig, B. G. Teubner). „Das Leben Schleiermachers", Band I, Berlin 1870.
2. Die rationalen und soziologischen Grundlagen der Musik. Hg. von Theodor Kroyer. Drei Masken Verlag, München 1921. [4. Auflage in: Wirtschaft und Gesellschaft, Halbbd. 1, 2, Tübingen 1956.]
3. „Arithmetische Teilung: die der arabischpersischen Messeltheorie zugrunde liegende Teilung in eine Anzahl gleicher Teile zur Aufweisung der konsonanten Intervalle, welche die Bestandteile des Mollakkords ergibt . . . Der Gegensatz ist die bei den altgriechischen Theoretikern gebräuchliche harmonische Teilung . . ., welche auf die Verhältnisse des Durakkords führt." H. Riemann, Musiklexikon (Berlin 1916), p. 37.
4. „Die spätrömische Kunstindustrie", Wien 1901, und „Über antike und moderne Kunstfreunde". (Beiblatt zu Bd. I des Kunsthistorischen Jahrbuchs der Zentralkommission für Denkmalpflege. Wien 1907.) Namentlich auf die letztere Arbeit (als Vortrag gehalten) sei als zusammenfassende Orientierung in knapper Form über die von Riegl aufgestellten beiden grossen Begriffspaare: Subjektiv — Objektiv, Optisch — Haptisch, mit denen er den Grund zur modernen Kunstgeschichte als einer histori-

schen Geisteswissenschaft mit geschichtsphilosophischer Orientierung legte, hingewiesen. Ein Beispiel für „optische" Ausdrucksmittel der Kunst: der malerische Impressionismus des 19. Jahrhunderts, der alle feste Form zum farbigen Fleck im Raume (der Erscheinungsform für das Auge) verflüchtigt. Ein Beispiel für „haptische": die altägyptische Plastik, in der der letzte Sinn des räumlich beziehungslosen Kunstwerks nur durch (zumindest ideelles) Abtasten mit den Händen, nicht in einem durch das Auge vermittelten „optischen" Gesamteindruck sich erschliesst.

5. Zwei durch das Symmetriezentrum eines mittleren Intervalls getrennte Quarten.
6. Er beschränkt die Analogie des Musikalisch- mit dem Logisch-Rationalen auf die leichtere Erkennbarkeit und Merkbarkeit der rational „richtigen" Intervalle.

NACHWORT ZUM MAX REGER-FEST

1. Reger hatte das Glück, in dem grossen Orgelmeister Karl Straube noch zu seinen Lebzeiten den berufenen Verkünder seiner Werke zu finden, der sich ihnen nicht nur in technischer Hinsicht gewachsen zeigte, sondern, was wichtiger ist, ihnen die seinem Spiel eigene wunderbare geistige Vertiefung angedeihen liess.

ILLUSTRATIONS

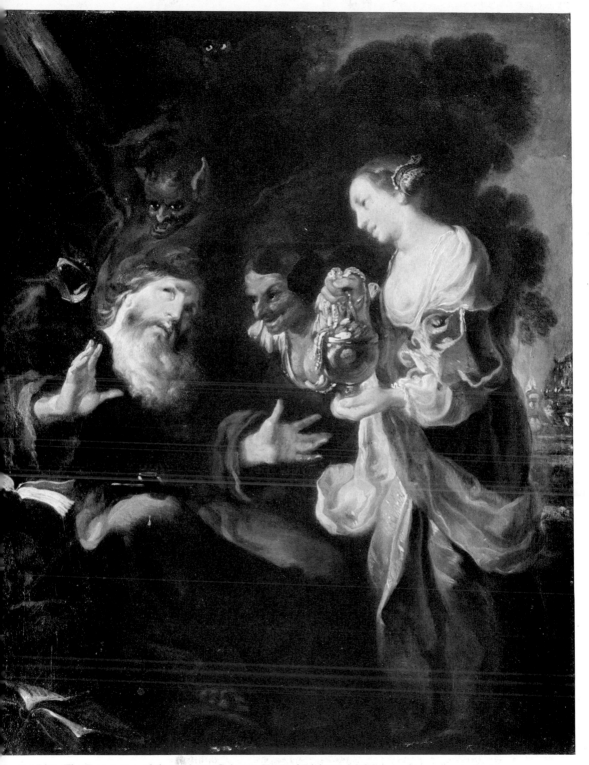

. Jan Liss, *The Temptation of St. Anthony*. Cologne, Wallraf-Richartz Museum.

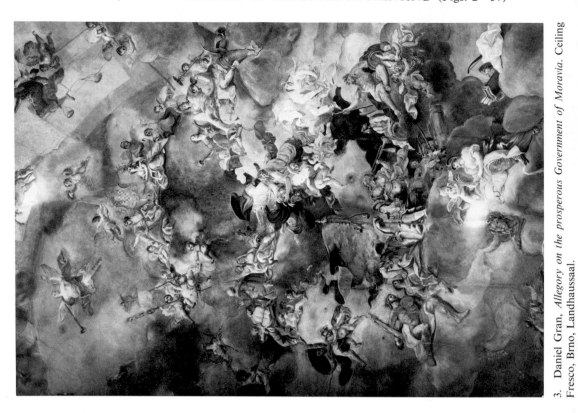

3. Daniel Gran, *Allegory on the prosperous Government of Moravia*. Ceiling Fresco, Brno, Landhaussaal.

2. Franz Anton Maulbertsch, *Self-Portrait*. Vienna, Österreichische Galerie.

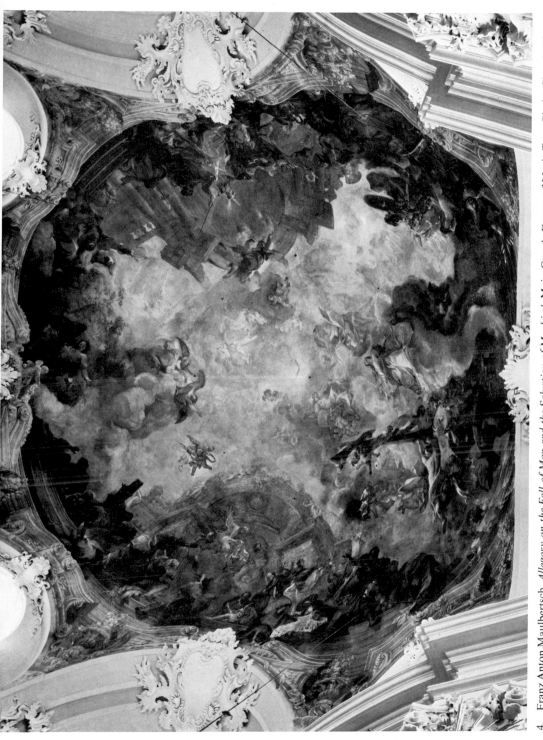

4. Franz Anton Maulbertsch, *Allegory on the Fall of Man and the Salvation of Mankind*, Main Cupola Fresco of Maria Treu, Piarist Church, Vienna.

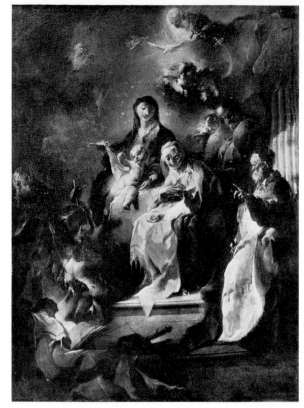

5. Franz Anton Maulbertsch, *The Holy Kindred*. Vienna, Österreichische Galerie.

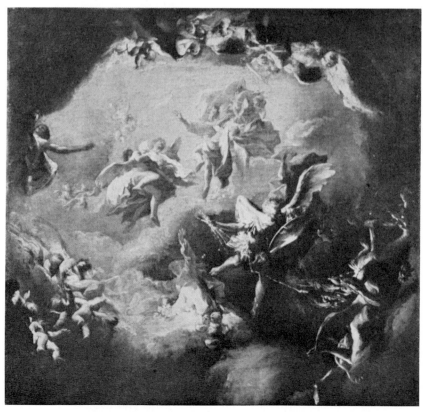

6. Johann Evangelist Holzer, *The Fall of the Angels* [The Reception of St. Theresa in Heaven]. Formerly Vienna, Österreichische Galerie.

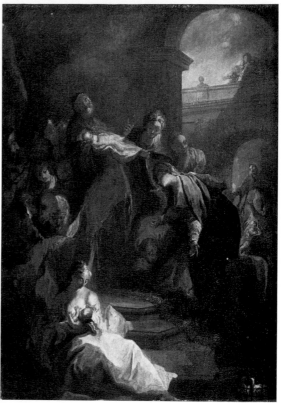

7. Franz Anton Maulbertsch, *The Marriage of the Virgin*. Formerly Vienna, Österreichische Galerie.

8. Franz Anton Maulbertsch, *The Presentation in the Temple*. Formerly Vienna, Dr. Bruno Fürst.

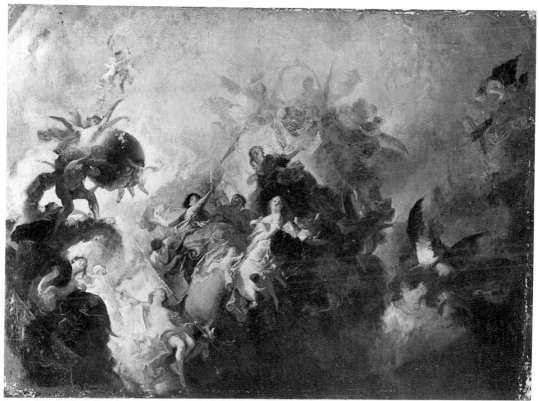

9. Franz Anton Maulbertsch, *Divine Providence and Virtues*. Design for the Centre Ceiling Painting of the Refectory, The Glorification of the Premonstratensian Order, Klosterbruck (Louka), ČSSR. Vienna, Österreichische Galerie.

10. Franz Anton Maulbertsch, *Man in Armour*. Sketch on cardboard for the Ceiling Fresco of the Lehensaal. Kroměříž, Archiepiscopal Residence. Vienna, Österreichische Galerie.

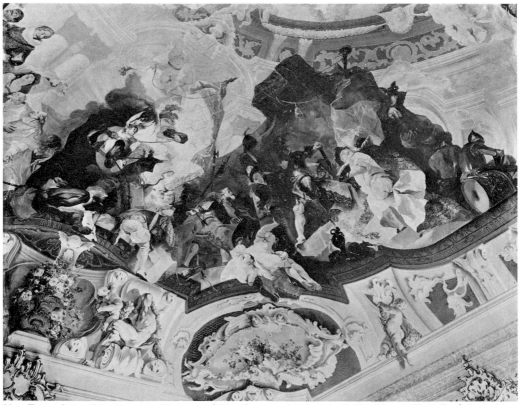

11. Franz Anton Maulbertsch, *History and Glorification of Bishopric*. Ceiling Fresco (Detail) of the Lehensaal. Kroměříž, Archiepiscopal Residence.

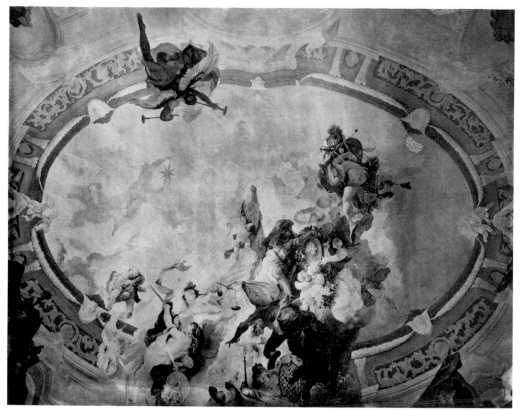

12. Franz Anton Maulbertsch, *The Apotheosis of Bishop Leopold Eckh*. Centre Ceiling Fresco of the Lehensaal. Kroměříž, Archiepiscopal Residence.

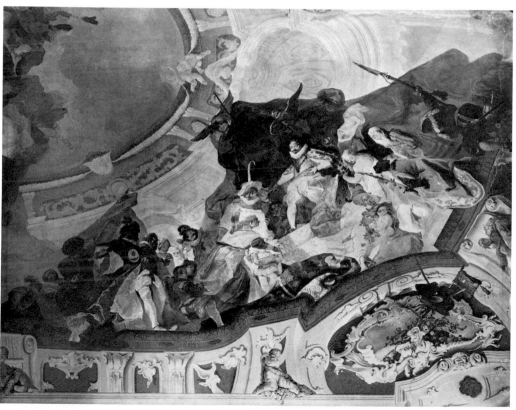

13. Franz Anton Maulbertsch, *History and Glorification of Bishopric*. Ceiling Fresco (Detail) of the Lehensaal, Kroměříž, Archiepiscopal Residence.

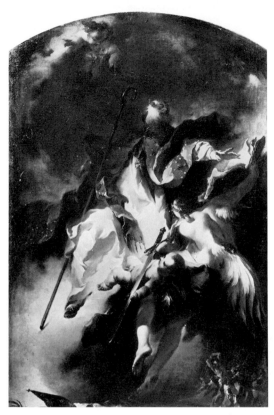

14. Franz Anton Maulbertsch, *St. Narcissus*. Vienna,
Österreichische Galerie.

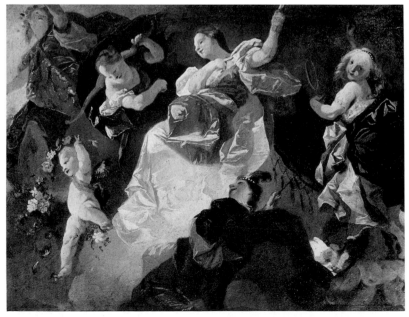

15. Franz Anton Maulbertsch, *Allegory* (Virtues). Sketch on cardboard for a
Ceiling Fresco (perhaps Klosterbruck). Vienna, Österreichische Galerie.

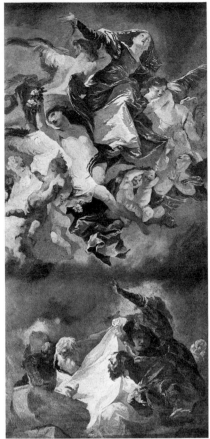

16. Franz Anton Maulbertsch, *The Assumption of the Virgin*. Sketch for the Fresco in the (destroyed) Parish Church, Schwechat. Vienna, Österreichische Galerie.

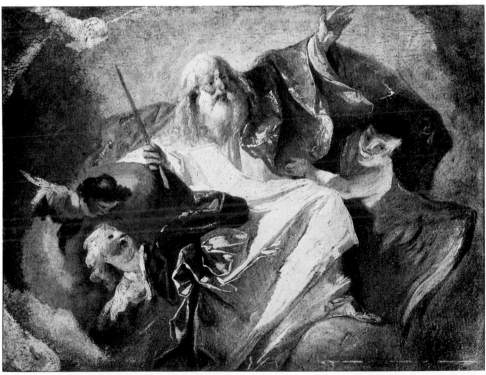

17. Franz Anton Maulbertsch, *God the Father*. Vienna, Österreichische Galerie.

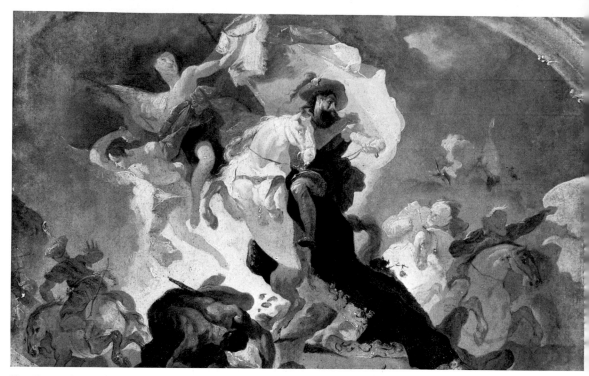

18. Franz Anton Maulbertsch, *St. Jacob conquering the Saracens*. Sketch for the Fresco in the (destroyed) Parish Church, Schwechat. Vienna, Österreichische Galerie.

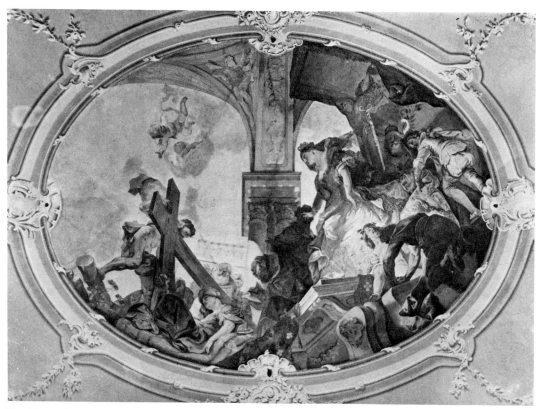

19. Franz Anton Maulbertsch, *The Proof of the True Cross*. Fresco in the Nave of the Parish Church, Schwechat (destroyed during World War II).

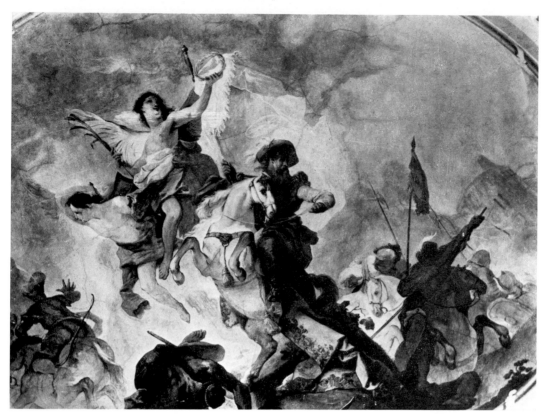

20. Franz Anton Maulbertsch (und Josef Winterhalder?), *St. Jacob conquering the Saracens*. Fresco in the Nave of the Parish Church, Schwechat (destroyed during World War II).

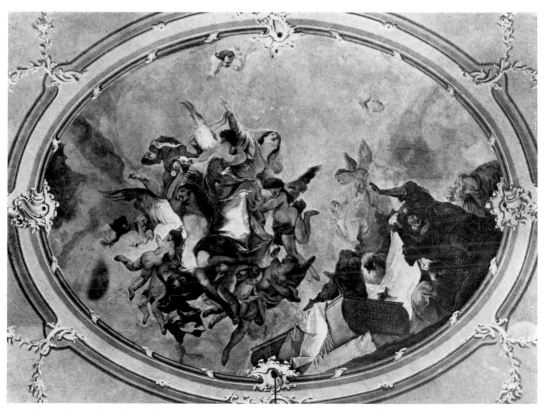

21. Franz Anton Maulbertsch, *The Assumption of the Virgin*. Fresco in the Main Nave of the Parish Church, Schwechat (destroyed during World War II).

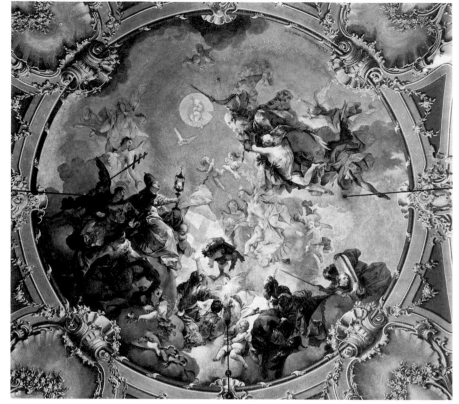

22. Franz Anton Maulbertsch, *The Law of the Old and New Covenants*. Choir Cupola Fresco in the Parish Church, Schwechat (destroyed during World War II).

23. Franz Anton Maulbertsch (and Josef Winterhalder?), *Angel swinging a Censer*. Choir Fresco in the Parish Church, Schwechat (destroyed during World War II).

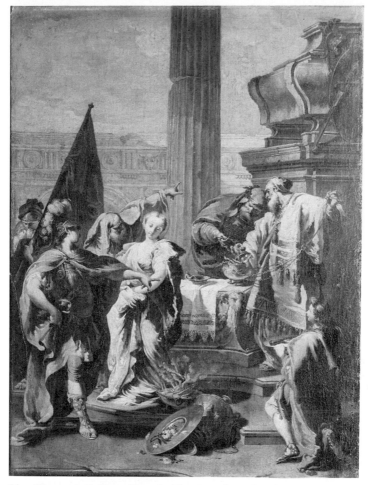

24. Giovanni Battista Pittoni, *The Sacrifice of Polyxena*. Formerly Milan, Collection of the Conti Casati.

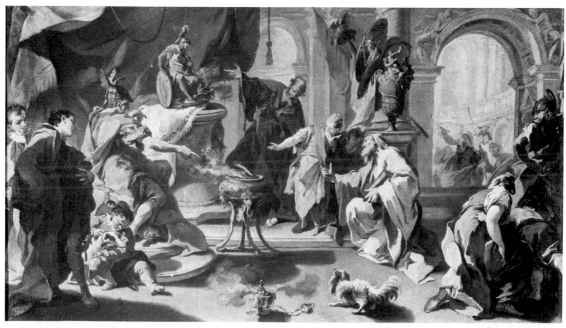

25. Giovanni Battista Pittoni, *Hamilcar makes Hannibal swear to hate the Romans*. Milan, Brera.

26. Franz Anton Maulbertsch, *High Altar of the Augustinian Church at Korneuburg nr. Vienna*. Engraving by August Zenger after Anton Maulbertsch, Vienna, Albertina.

27. Franz Anton Maulbertsch, *The Holy Communion of the Apostles*. Etching. Vienna, Albertina.

28. Franz Anton Maulbertsch, *The Martyrdom of the Apostles Simon and Jude* (Lower Portion). Vienna, Österreichische Galerie.

9. Franz Anton Maulbertsch, *The Incredulity of . Thomas*. Sketch for an Altar painting in the St. Thomas hurch, Brno. Vienna, Österreichische Galerie.

30. Franz Anton Maulbertsch, *St. Johannes von Nepomuk on his Way to Martyrdom*, Vienna, Österreichische Galerie.

. Alessandro Magnasco, *Inquisition Tribunal*. Frankfurt, ädelsches Kunstinstitut.

32. Paul Troger, *Tobit (Joachim) and Anna with the Angel*. Vienna, Österreichische Galerie.

33. Giuseppe Bazzani, *The Madonna with St. Dominic and St. Catherine of Siena*. Formerly Budapest, Museum of Fine Arts (lost).

34. Giuseppe Bazzani, *The Assumption of the Virgin*. Vie Kunsthistorisches Museum.

35. Giuseppe Bazzani, *The Centurion of Caparnaum*. Formerly Vienna, Private Collection.

36. Giuseppe Bazzani, *The Lamentation for Christ*. Venice, Private Collection.

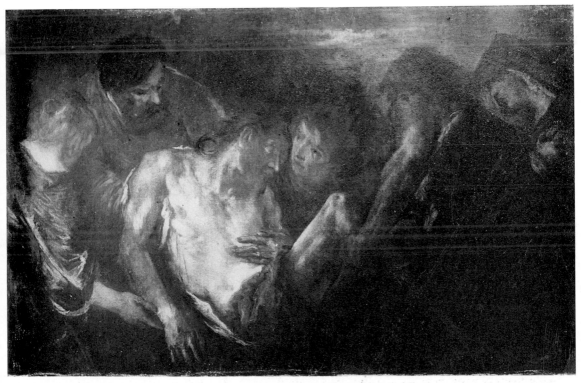

37. Giuseppe Bazzani, *The Entombment of Christ*. Venice, Private Collection.

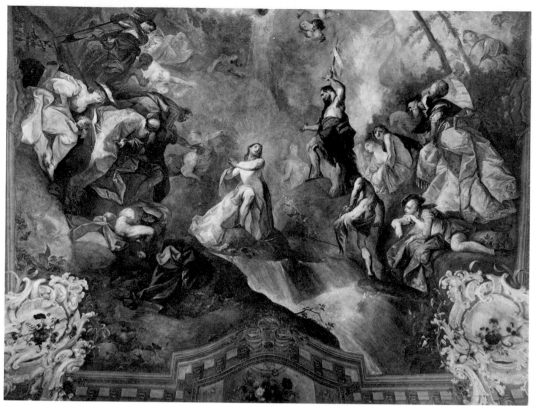

38. Franz Anton Maulbertsch, *The Baptism of Christ*. Ceiling Fresco. Vienna, Akademie der Wissenschaften.

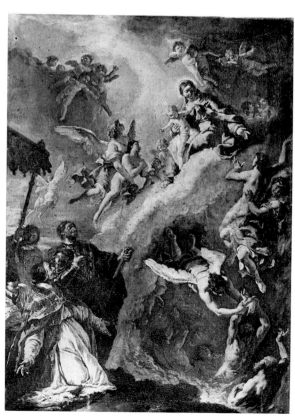

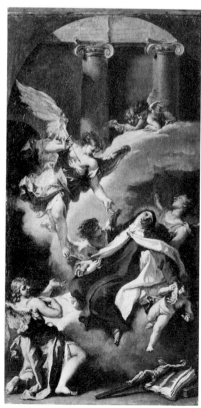

39. Sebastiano Ricci, *St. Gregory pleading for the Souls in Purgatory*. Vienna, Kunsthistorisches Museum.

40. Sebastiano Ricci, *The Ecstasy of St. Theresa*. Vienna, Kunsthistorisches Museum.

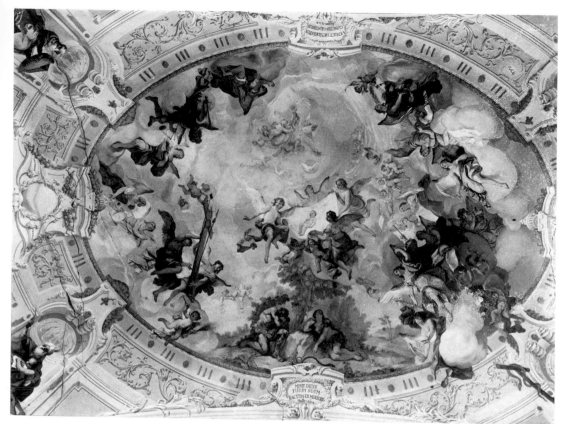

41. Franz Anton Maulbertsch, *Allegory on the Fall of Man and the Salvation of Mankind*. Part of the Ceiling Fresco, Monastery Church. Milfron (Mühlfraun), Dyje, ČSSR.

42. Franz Anton Maulbertsch, *Allegory on a Princely Wedding*. Vienna, Österreichische Galerie.

43. Franz Anton Maulbertsch, *Jupiter and Antiope*. Vienna, Österreichische Galerie.

44. Giovanni Antonio Pellegrini, *The Triumphal Procession of Titus*. Formerly Vienna, Private Collection.

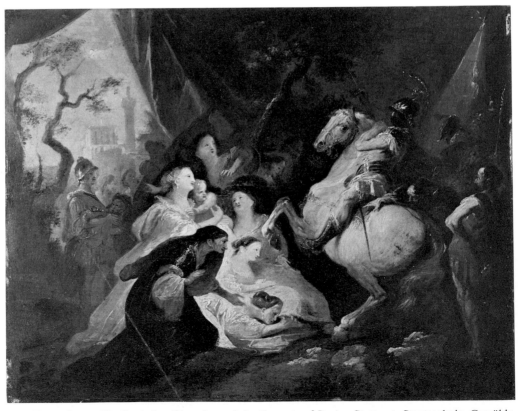

45. Franz Anton Maulbertsch, *Alexander and the Consorts of Darius*. Stuttgart, Staatsgalerie, Gemäldegalerie.

Franz Anton Maulbertsch, *Esther and
hach*. Formerly Vienna, Stephan von
pitz Collection.

47. Januarius Zick, *Jael and Sisera*. Formerly Vienna, Art market.

Christoph Paudiss, *The Martyrdom of
Erasm*. Vienna, Kunsthistorisches Museum.

49. Johann Ulrich Mair (Mayr), *Young Man with a Sword* ("The Hang-
man"). After Restoration. Augsburg, Städtische Sammlungen.

50. Januarius Zick, *The Baptism of the Eunuch*. Harburg Castle above Donauwörth, Prince Oettingen-Wallenstein'sche
Kunstsammlungen.

51. Master of the Frankfurt Salome (Bavarian Master of the 18th Century), *Salome at the Decapitation of St. John*. Frankfurt, Städelsches Kunstinstitut.

52. Januarius Zick [A. R. Men
*St. Christopher carrying the Ch
Child*. Vienna, Harrach Galerie (r
Rohrau, Lower Austria).

Master of the Frankfurt Salome, *The Presentation in the Temple.* merly Vienna, Dr. Berstl.

54. Martin Johann Schmidt (Kremser Schmidt), *St. Martin as Bishop on Clouds, and the Holy Trinity*. Vienna, Österreichische Galerie.

5. Johann Heinrich Schönfeld, *Gideon has his Warriors drink from the River* (After restoration). Vienna, Kunst-istorisches Museum.

56. Januarius Zick, *St. Peter and St. John healing the Lame Man*. Vienna, Kunsthistorisches Museum.

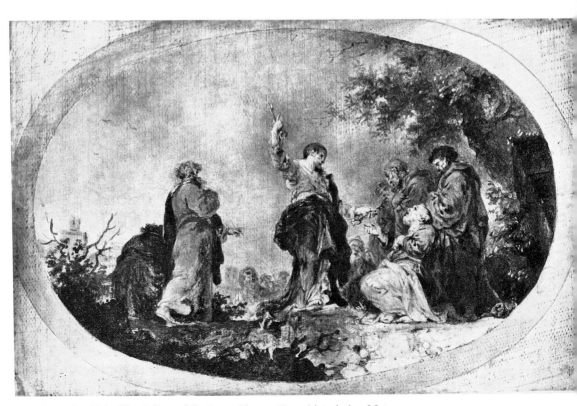

57. Januarius Zick, *The Calling of St. Peter*. Vienna, Kunsthistorisches Museum.

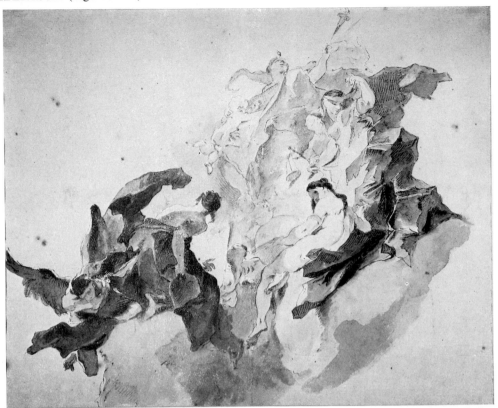

58. Franz Anton Maulbertsch, *Fides, Justitia and Pictura*. About 1759. Study for the Centre Ceiling Fresco, Lehensaal, Kroměříž. Pen and washes. Vienna, Albertina. (See fig. 12.)

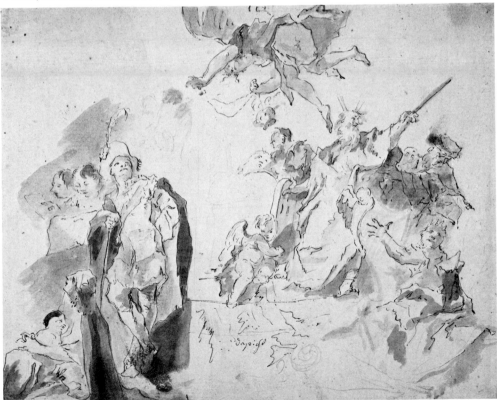

59. Josef Winterhalder (formerly as F. A. Maulbertsch), *Group with Moses; Group of Onlookers*. Studies after the Cupola Fresco and a lost Altar Painting by F. A. Maulbertsch in the Piarist Church, Vienna. Pen and washes. Vienna, Albertina.

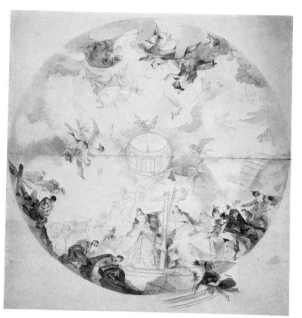

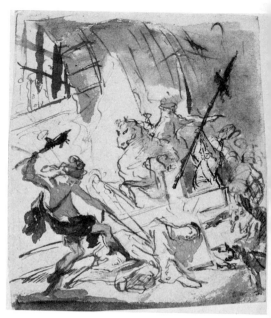

60. Franz Anton Maulbertsch, *The Finding of the True Cross*. 1768. Design for the Cupola of the Malthese Church, Pöltenberg nr. Znaim. Pen and washes. Vienna, Albertina.

61. Franz Anton Maulbertsch, *Christ falling beneath the Cross*. Study for a *Via Crucis*. Pen and washes. Vienna, Albertina.

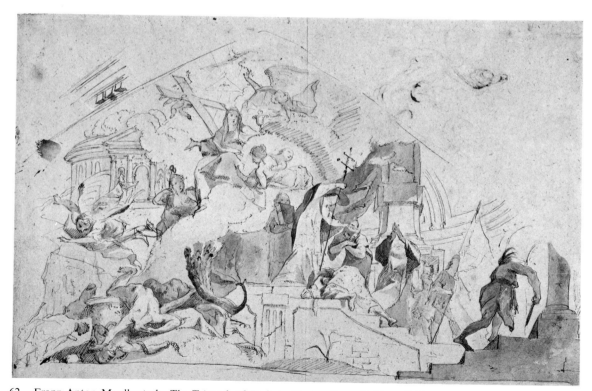

62. Franz Anton Maulbertsch, *The Triumph of Ecclesia*. Design for a Gable-wall Fresco. Pen and washes. Vienna, Albertina.

63. Franz Sigrist, *The Mocking of Job. Etching.* Vienna, Albertina.

64. Franz Sigrist, *Lot and his Daughters with Sodom on Fire in the Background*. Etching. Vienna, Albertina.

65. Franz Sigrist, *The Healing of Tobit*. Etching. Vienna, Albertina.

66. Franz Sigrist, *The Death of St. Joseph*. Vienna, Österreichische Galerie.

67. Franz Sigrist, *Christ on the Mount of Olives*. Oil grisaille. Vienna, Österreichische Galerie.

68. Franz Sigrist, *Christ on the Mount of Olives*. Oil grisaille. Vienna, Österreichische Galerie.

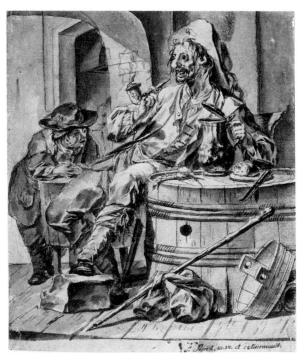

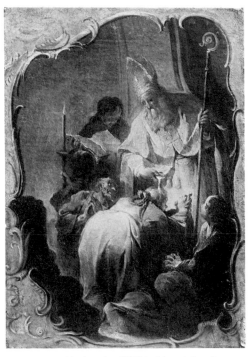

69. Franz Sigrist, *A Vagabond drinking*. Drawing. Berlin, Print Room.

70. Franz Sigrist, *St. Wilfried baptizing Pagans*. Stuttgart, Staatsgalerie, Gemäldegalerie.

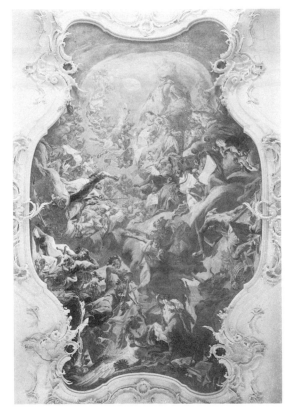

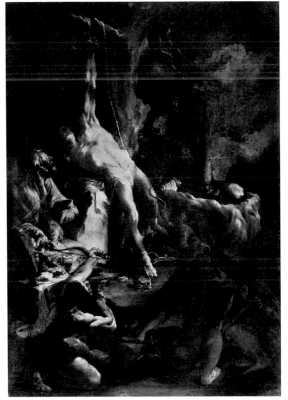

71. Franz Sigrist, *Triumph of the Heavenly Glory*. Ceiling Fresco of the Monastery Church, Zwiefalten.

72. Franz Sigrist, *The Martyrdom of St. Sebastian*. Vienna, Formerly Leo Fall Collection (from the Rothschild Collection).

73. Franz Sigrist, *The Martyrdom of St. Lawrence*. Oil grisaille. Vienna, Albertina.

74. Franz Sigrist, *The Martyrdom of St. Lawrence*. Innsbruck, Ferdinandeum.

75. Josef Ignaz Mildorfer (formerly as Franz Sigrist), *Saul and the Witch of Endor*. Formerly Vienna, Henri de Ruiter.

76. Franz Sigrist, *The Reception of the Man of Sorrows in Heaven*. Berlin, Staatliche Museen, Gemäldegalerie.

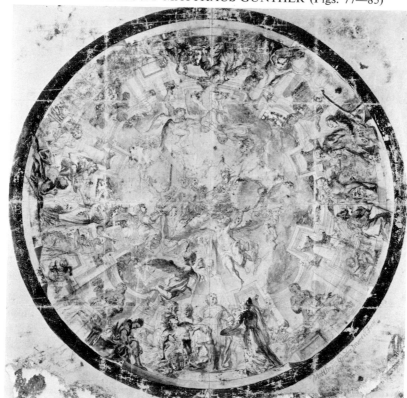

77. Matthäus Günther, *Design with the Holy Trinity* for the Cupola Ceiling Fresco
of the St. Elizabeth Church, Sterzing, Tyrol. Philadelphia, Pa., Museum of Fine Art.

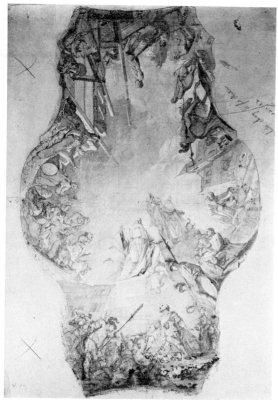

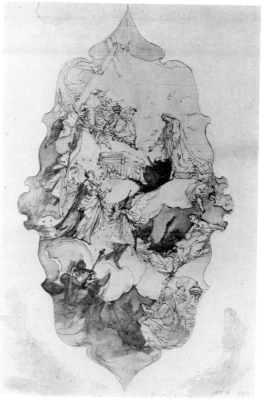

78. Matthäus Günther, *Design with Legends from the Life of St. Benedict* for the Ceiling of the Benedictine Abbey Church at Amorbach. Philadelphia, Pa., Museum of Fine Art.

79. Matthäus Günther, *Design with the Holy Ghost as a Prince receiving the Virgin* for the Choir Fresco at Schongau. Philadelphia, Pa., Museum of Fine Art.

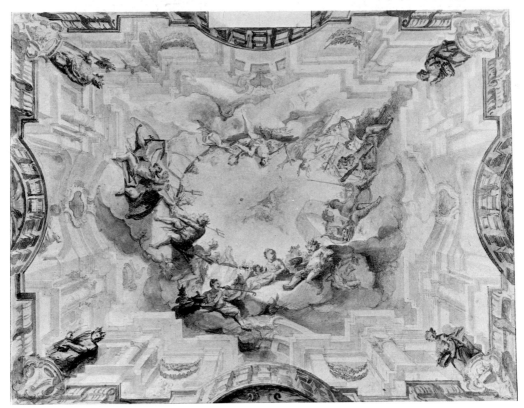

80. Matthäus Günther, *Design with Olympic Deities* for the Ceiling of the Library at Stuttgart (Destroyed by Fire 1762). Philadelphia, Pa., Museum of Fine Art.

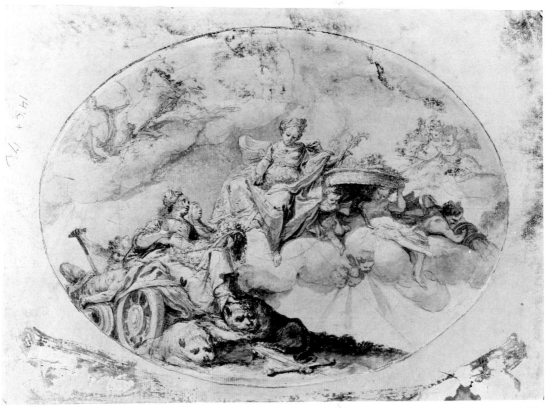

81. Matthäus Günther, *Design with Flora and Cybele* for a Supraporta of the Castle at Ludwigsburg. Philadelphia, Pa., Museum of Fine Art.

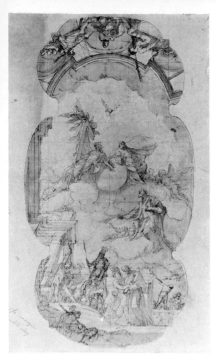

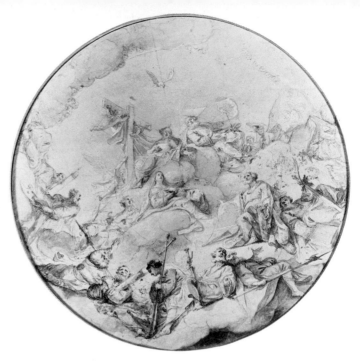

82. Matthäus Günther, *Design with the Martyrdom and Glory of St. Sixtus* for the Ceiling Fresco of the Church of Morenweis. Philadelphia, Pa., Museum of Fine Art.

83. Matthäus Günther, *Design with the Holy Trinity and the Holy Virgin* for the Choir Cupola Fresco of the Parish Church of Götzens. Philadelphia, Pa., Museum of Fine Art.

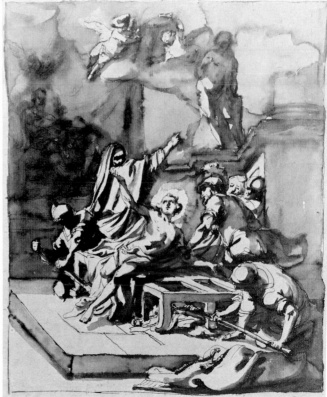

84. Matthäus Günther, *The Calling of St. Andrew.* Project for an Altar-painting. Philadelphia, Pa., Museum of Fine Art.

85. Matthäus Günther, *The Martyrdom of St. Lawrence.* Project for an Altar-painting. Philadelphia, Pa., Museum of Fine Art.

86. Théodore Géricault, "*Vision Napoléon*". Vienna, Private Collection.

87. Théodore Géricault, *Artillery moving out*. Munich, Neue Pinakothek.

88. Théodore Géricault, *Le Chasseur à Cheval*. 1812. Paris, Louvre.

89. Théodore Géricault, *The Trumpeter*. Vienna, Kunsthistorisches Museum.

90. R. P. Bonington, *Othello telling his Adventures to Brabantio and Desdemona*. Stockholm, National Museum.

91. Eugène Delacroix, *Faust and Marguerite with Mephistopheles*. Lithograph. Vienna, Albertina.

92. Eugène Delacroix, *Marguerite at the Spinning-wheel*. Lithograph. Vienna, Albertina.

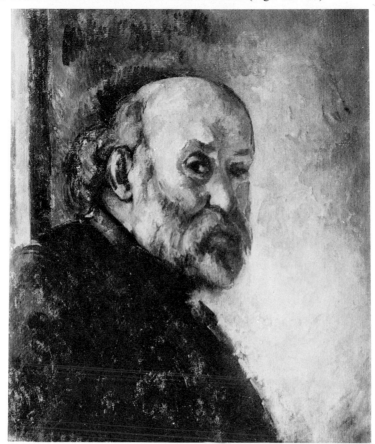

93. Paul Cézanne, *Self-Portrait*. Paris, J.-V. Pellerin Collection.

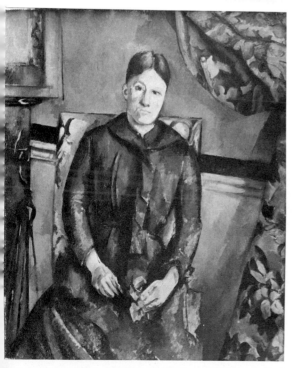

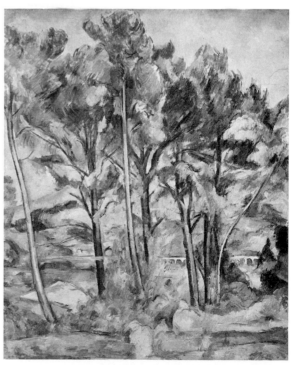

94. Paul Cézanne, *Portrait of Madame Cézanne in Red*. New York, Ittleson Collection.

95. Paul Cézanne, *The Viaduct*, Moscow, Pushkin Museum.

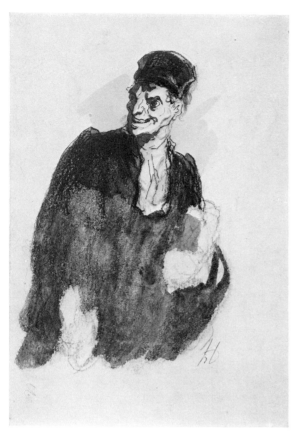

96. Honoré Daumier, *An Advocate*. Drawing. Rotterdam, Museum Boymans-van Beuningen.

97. Honoré Daumier, *Beggar Woman with Children*. Drawing Rotterdam. Museum Boymans-van Beuningen.

98. Jean François Millet, *The Crucifixion*. Drawing. Paris, Louvre.

99. Jean François Millet, *The Flight into Egypt*. Drawing. Dijon, Musée des Beaux-Arts (donation Collection Pierre Granville, Paris).

100. Jean François Millet, *The Resurrection of Christ*. Drawing. Princeton, N. J., The Art Museum, Princeton University.

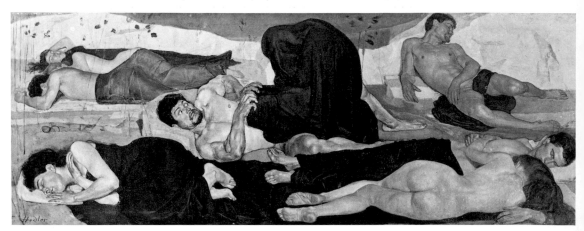

101. Ferdinand Hodler, *Night*. Berne, Kunstmuseum.

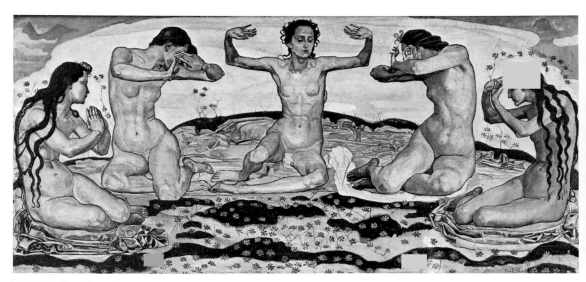

102. Ferdinand Hodler, *The Disappointed*. Berne, Kunstmuseum.

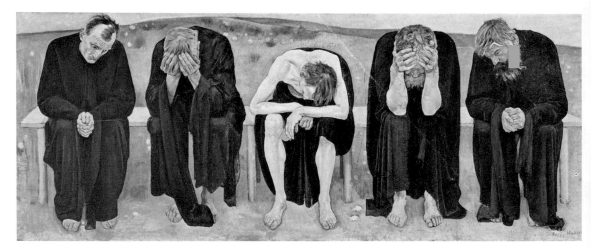

103. Ferdinand Hodler, *Day*. Berne, Kunstmuseum.

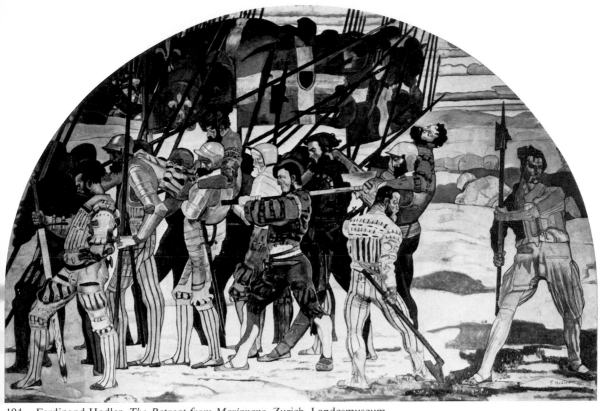

104. Ferdinand Hodler, *The Retreat from Marignano*. Zurich, Landesmuseum.

105. Gustav Klimt, *Philosophy*. Ceiling Painting destined for the Festsaal of the University, Vienna. Österreichische Galerie (destroyed by Fire during World War II).

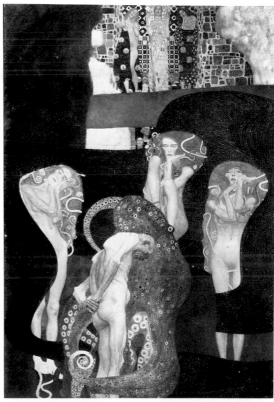

106. Gustav Klimt, *Jurisprudence*. Ceiling Painting destined for the Festsaal of the University, Vienna. Österreichische Galerie (destroyed by Fire during World War II).

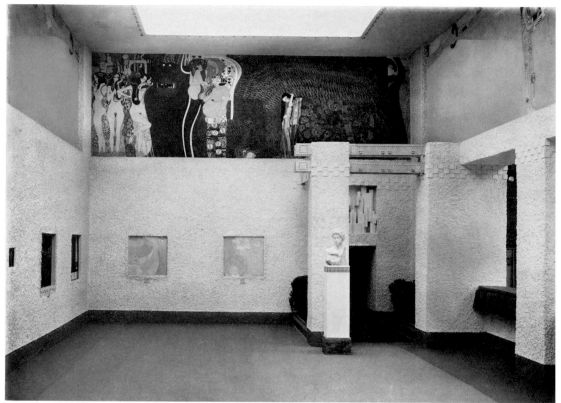

107. Exhibition Room, Wiener Secession. 1902. Gustav Klimt, *The hostile Powers*. The Beethoven Frieze (Detail). Casein colours on stucco, inlaid with semi-precious stones. Vienna, Österreichische Galerie (Formerly Erich Lederer Collection).

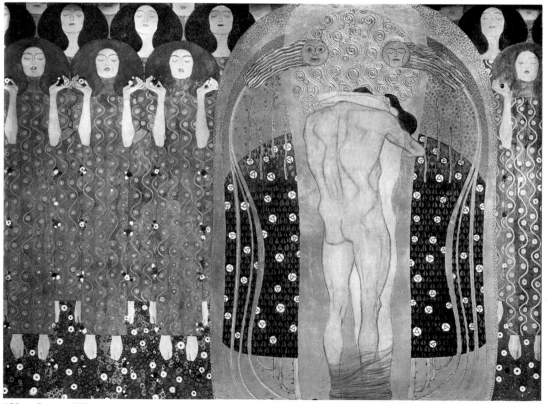

108. Gustav Klimt, *Freude schöner Götterfunken. Diesen Kuß der ganzen Welt*. The Beethoven Frieze (Detail). Vienna, Österreichische Galerie (Formerly Erich Lederer Collection).

109. Edvard Munch, *Portrait of Elisabeth Förster-Nietzsche*. Stockholm, Thielska Galleriet.

110. Edvard Munch, *Imaginary Portrait of Friedrich Nietzsche*. Stockholm, Thielska Galleriet.

111. Aula of the University of Oslo. Right Wall with the *Alma Mater* by Edvard Munch.

112. Edvard Munch, *The Mountain of Men*. Oslo, Kommunes Kunstsamlinger.

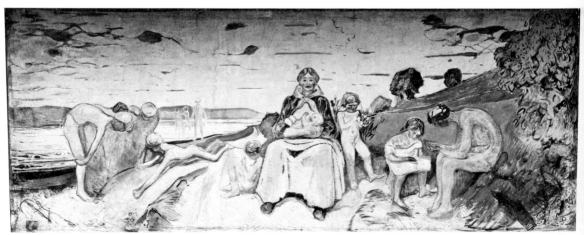

113. Edvard Munch, *The Researchers*. First version of the Alma Mater for the 'Aula of the University of Oslo. Oslo, Kommunes Kunstsamlinger.

114. Edvard Munch, *The Sun*. Aula of the University of Oslo.

115. Edvard Munch, *History*. Aula of the University of Oslo.

116. Edvard Munch, *Old Man in Prayer*. 1902. Woodcut.
Vienna, Albertina.

117. Edvard Munch, *The Striving for the Sun*. 189
Lithograph. Oslo, Kommunes Kunstsamlinger, Munc
Museet.

118. Edvard Munch, *Death and Life*. 1897. Lithograph.
Oslo, Kommunes Kunstsamlinger, Munch-Museet.

119. Edvard Munch, *Funeral March*. 1897. Lithograp
Oslo, Kommunes Kunstsamlinger, Munch-Museet.

120. Edvard Munch, *In the Land of Crystals*. 1897. Lithograph. Oslo, Kommunes Kunstsamlinger, Munch-Museet.

REMBRANDT'S PORTRAIT IN THE ART OF PICASSO (Figs. 121—126)

121. Ernst Josephson, *Rembrandt and Saskia*. Drawing. Georg Pauli Collection.

122. Pablo Picasso, *Rembrandt and an ancient Bust of a Faun*. 1934. Suite Vollard f. 34. Etching.

123. Pablo Picasso, *Rembrandt, a Woman standing and a Female Nude seated*. 1934. Suite Vollard f. 35. Etching.

124. Pablo Picasso, *Rembrandt with Palette grasping the Hand of a Female Nude*. 1934. Suite Vollard f. 36. Etching.

125. Pablo Picasso, *Rembrandt and three Classical Heads of Women in Profile to right*. 1934. Suite Vollard f. 33. Etching.

126. Pablo Picasso, *Rembrandt with Palette and a Young Woman*. 1934. Etching.

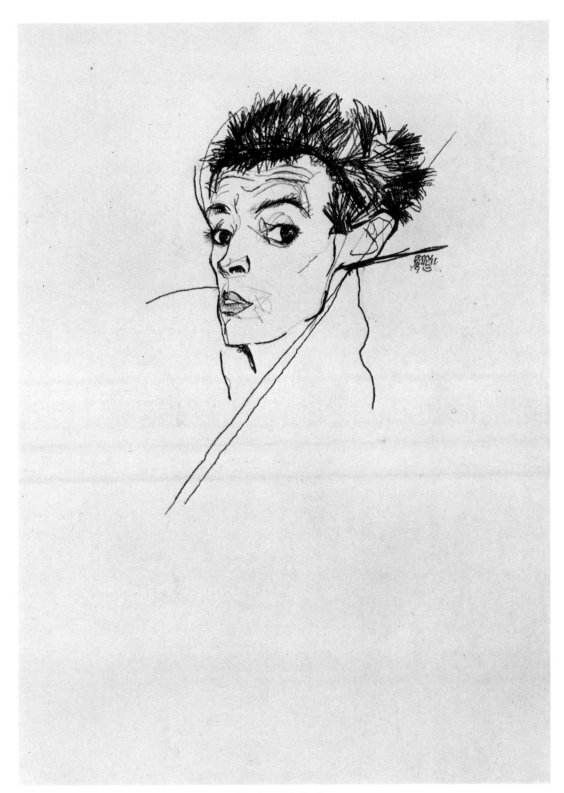

127. Egon Schiele, *Self-Portrait*. 1913. Pencil. Private Collection.

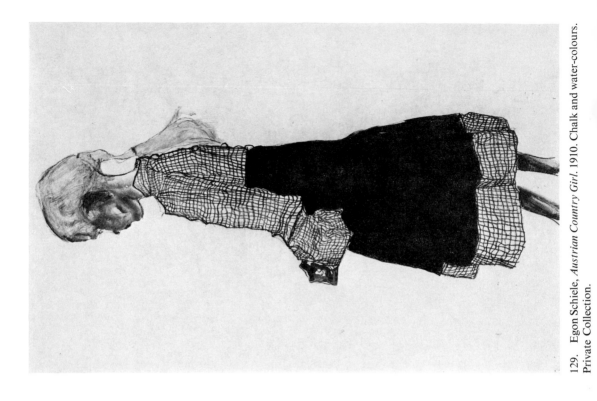

129. Egon Schiele, *Austrian Country Girl*. 1910. Chalk and water-colours. Private Collection.

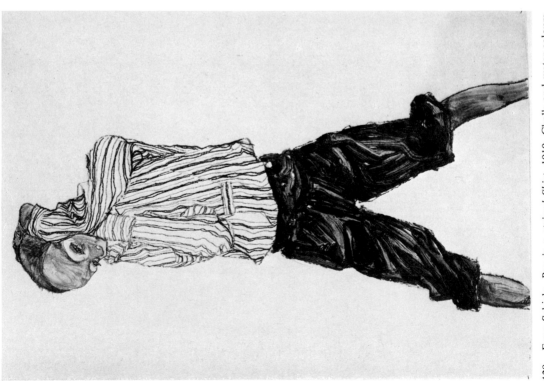

128. Egon Schiele, *Boy in a striped Shirt*. 1910. Chalk and water-colours. Private Collection.

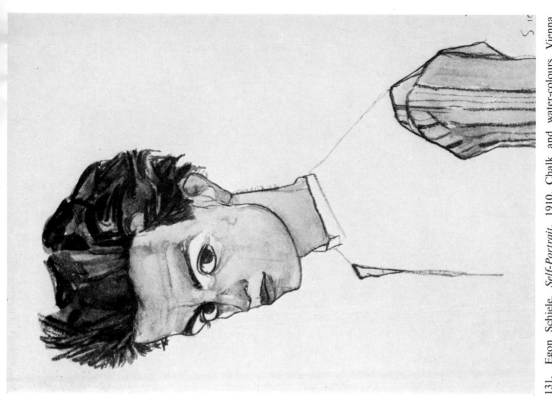

131. Egon Schiele, *Self-Portrait*, 1910. Chalk and water-colours. Vienna, Dr. Rudolf Leopold (Formerly Professor E. J. Wimmer-Wisgrill).

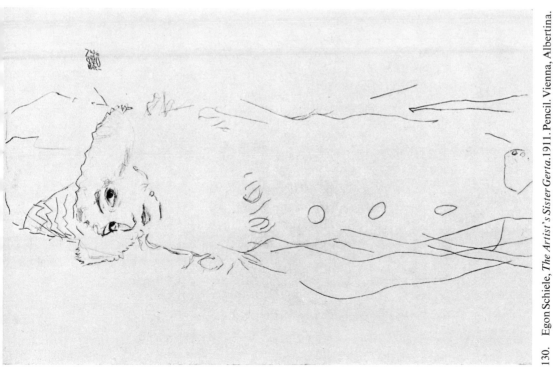

130. Egon Schiele, *The Artist's Sister Gerta*. 1911. Pencil. Vienna, Albertina.

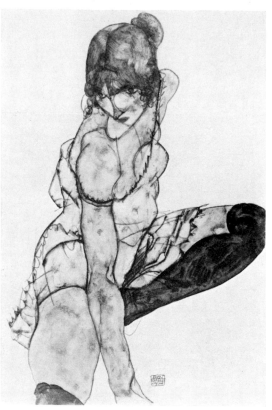

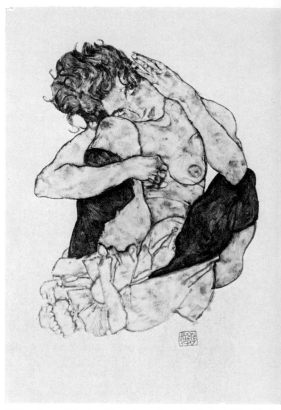

132. Egon Schiele, *Girl in Green Stockings*. 1914.
Pencil and water-colours. Private Collection.

133. Egon Schiele, *Crouching Female Nude*. 1917. Chalk
and water-colours. Vienna, Dr. E. Vyslonzil.

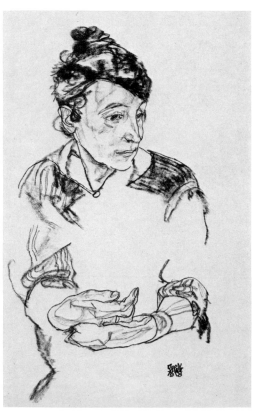

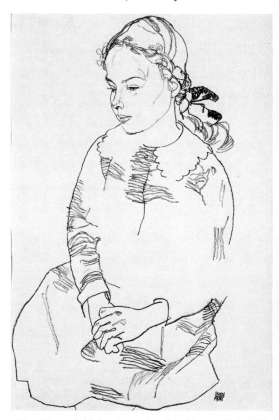

134. Egon Schiele, *Portrait of the Artist's Mother*.
1918. Black chalk. Vienna, Albertina.

135. Egon Schiele, *Portrait of a Young Girl*. 1918.
Black chalk. Private Collection.

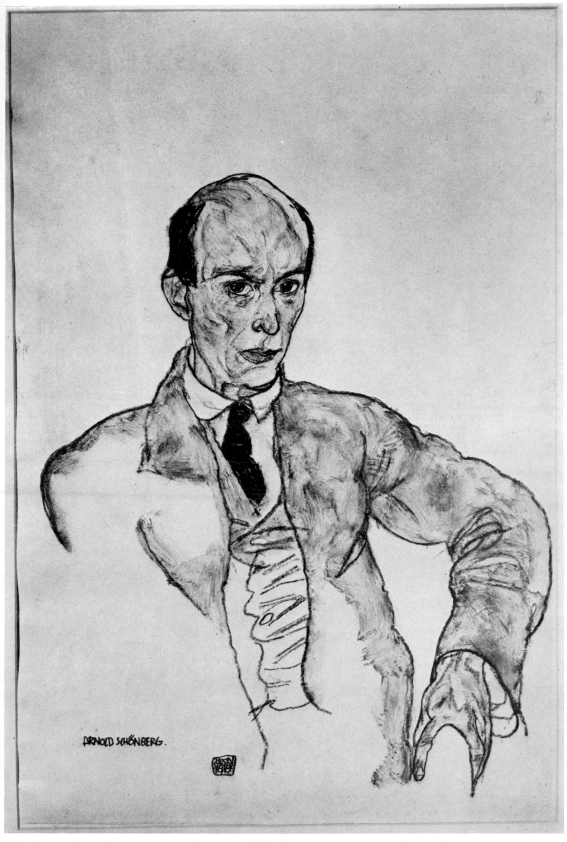

136. Egon Schiele, *Portrait of Arnold Schönberg*. 1917. Chalk and water-colours. Private Collection.

137. Egon Schiele, *Hilly Landscape nr. Krumau*, so-called "Mountain with a Stormy Sky". 1910. Chalk and water-colours. Vienna, Albertina.

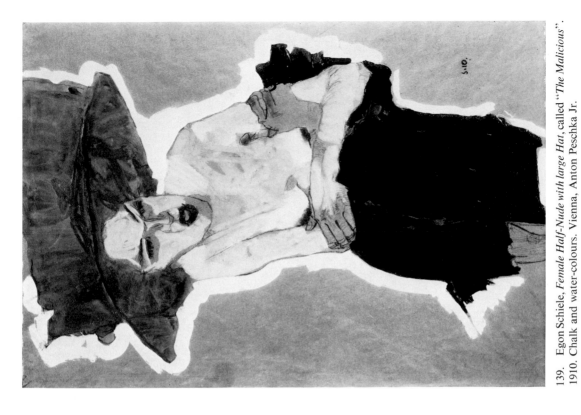

139. Egon Schiele, *Female Half-Nude with large Hat*, called *"The Malicious"*. 1910. Chalk and water-colours. Vienna, Anton Peschka Jr.

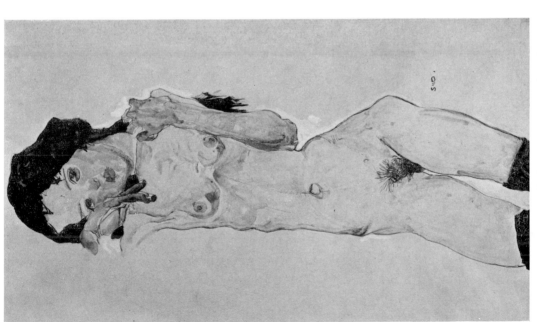

138. Egon Schiele, *Nude little Girl*. 1910. Pencil and water-colours. Vienna, Albertina.

141. Egon Schiele, *Sun Flowers*. 1911. Pencil and water-colours. Study in connection with the painting, Nirenstein 93. Vienna, Albertina.

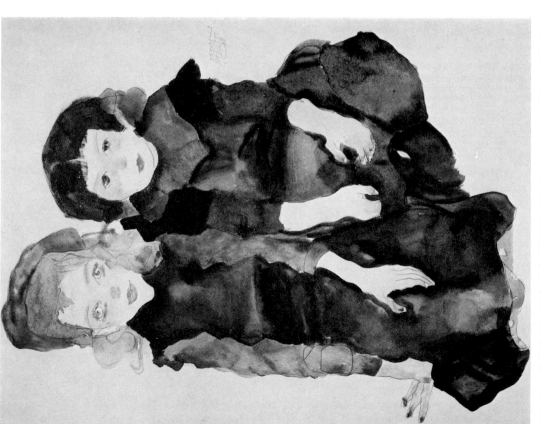

140. Egon Schiele, *Two little Girls*. 1911. Pencil and water-colours. Vienna, Albertina.

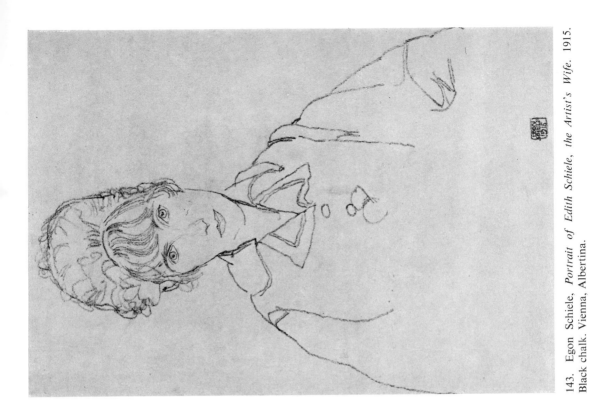

143. Egon Schiele, *Portrait of Edith Schiele, the Artist's Wife.* 1915. Black chalk. Vienna, Albertina.

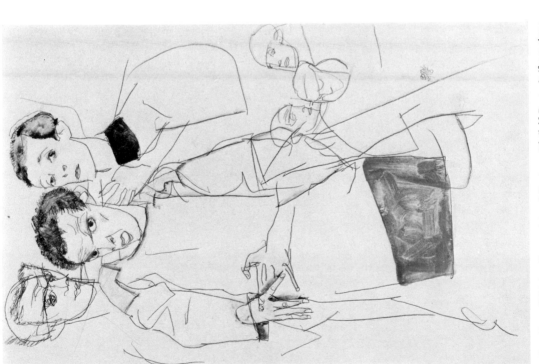

142. Egon Schiele, *Compositional Design with Self-Portrait* (from three Aspects). 1913. Pencil. London, Marlborough Fine Art (1969).

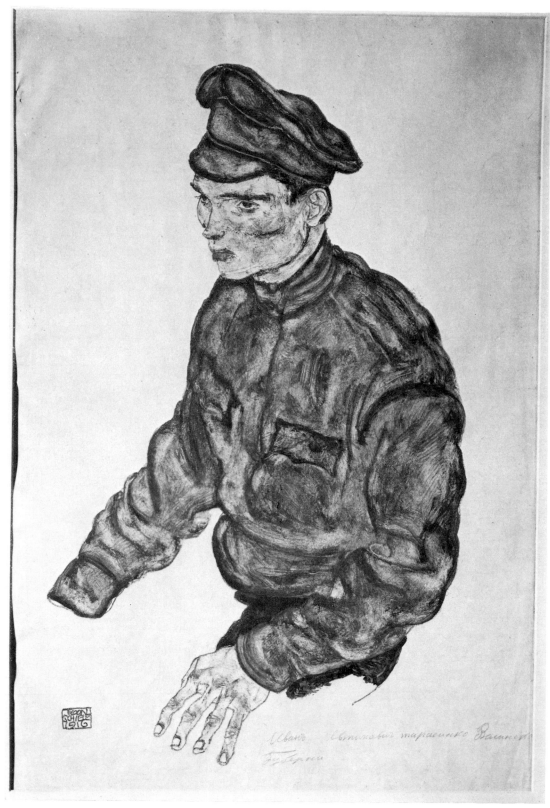

144. Egon Schiele, *Russian Prisoner of War*. 1916. Pencil and water-colours. London, Marlborough Fine Art (1969).

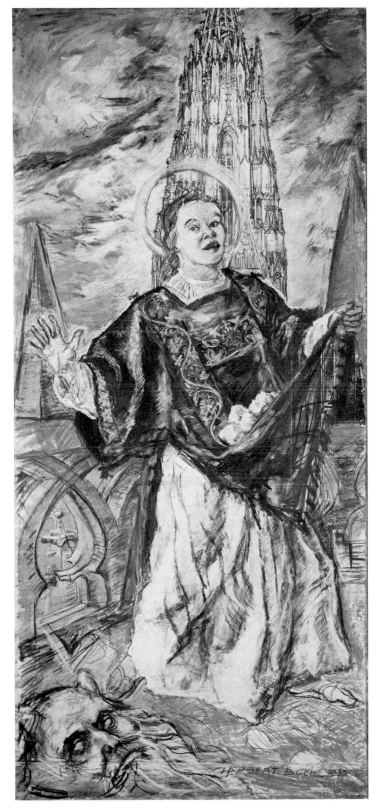

145. Herbert Boeckl, *St. Stephen*. Pastel and Gouache on Cartoon.
Design for the left Inner Wing of the Altar of the Holy Virgin. Klagenfurt,
Kärntner Landesgalerie.

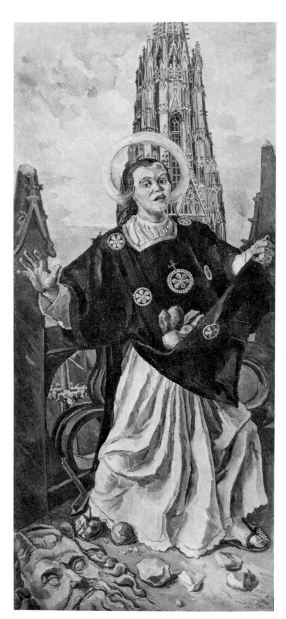

146. Herbert Boeckl, *St. Stephen*. Left Inner Wing of the Altar of the Holy Virgin. Mogersdorf, Burgenland.

147. Herbert Boeckl, *St. Stephen*. First version in oil for the Inner Wing of the Altar of the Holy Virgin. Formerly Vienna, Siller Collection (destroyed during World War II).

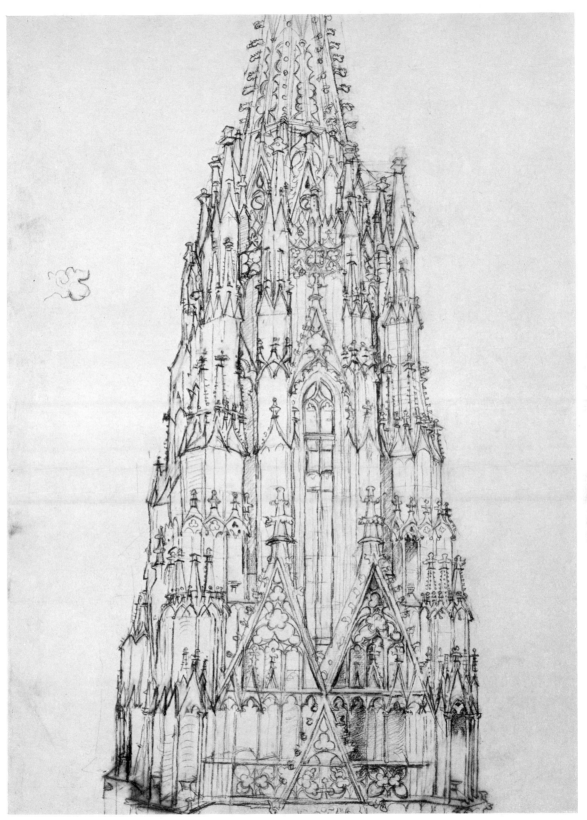

148. Herbert Boeckl, *St. Stephen's Spire* of the St. Stephen's Cathedral, Vienna, seen from the Southern Pagan Spire. Drawing. Formerly Vienna, Siller Collection (destroyed during World War II).

149. Hans Fronius, *Imaginary Portrait of Honoré de Balzac*. 1949. Drawing. Fürstenfeld, Austria. Private Collection.

150. Dresden, Picture Gallery. Italian School with Raphael's Sistine Madonna.

THE DRAWING COLLECTION OF THE PRINCE DE LIGNE (Figs. 151—153)

151. Adam Bartsch after Federigo Barocci, *Design for the Altar Painting of the Immaculata in Urbino*. Engraving in Crayon manner in two colours. Vienna, Albertina.

152. Charles Prince de Ligne after Rembrandt, *Landscape* (Berlin; Benesch 1279). 1786. Etching. Vienna, Albertina.

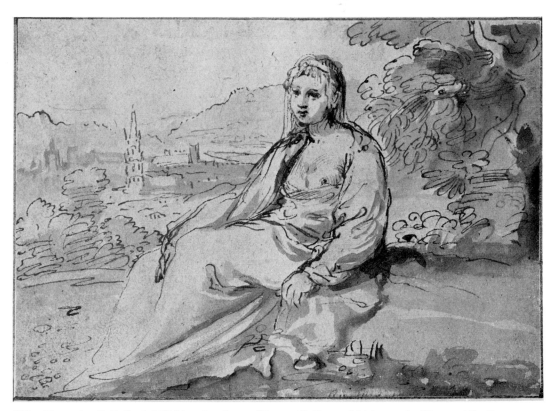

153. Domenico Feti, *Seated Girl in a Landscape* (Thamar?). Pen and bistre, wash. Vienna, Albertina.

INDEX

Index

by
Sonja Leiss

451

Index of Artists

in Volumes I—IV

Additions
to Volumes I—III

Volume I

Selected Bibliography/Related Publications by the Author:

J. G. van Gelder, *Great Drawings of All Time. Flemish and Dutch Drawings*, in: vol. II, cat. nos. 566—600 (Rembrandt), New York 1962.
German edition: *Kindlers Meisterzeichnungen aller Epochen. Flämische und Holländische Zeichnungen*, in: vol. II, Kat.-Nrn. 611—645 (Rembrandt), Zürich 1963.

O. Benesch, *Rembrandt, Werk und Forschung*. Nachdruck mit Korrekturen und Erweiterungen von Eva Benesch. Gilhofer und Ranschburg, Luzern 1970.

O. Benesch, *The Drawings of Rembrandt*, Complete edition in six volumes. Enlarged and edited by Eva Benesch, London, Phaidon Press (1973; in production).

Text:

p. 289, note 26: Schonbrunn, should read Schönbrunn.
p. 449, Benesch 967: 99, should read 90.
p. 450, add: Benesch 1354 *Het 'Molentje'*, fig. 97.

Volume II

Related Publications by the Author:

O. Benesch, *The Art of the Renaissance in Northern Europe. Its Relation to the Contemporary Spiritual and Intellectual Trends*. London, Phaidon Press, 1965. Revised edition. — Edition in Japanese, Tokyo 1972.

Text:

p. 181, fig. 158, Orazio Borgianni, *The Holy Family*: now Switzerland, Collection Isabelle Renaud-Klinkosch. See B. Nicolson, Burl. Mag. CXV (1973), p. 42, Fig. 49; B. Nicolson publishes a third version of the painting, London, Hazlitt Gallery, ib. Fig. 1, and reproduces the second version, Fig. 50, Florence, Longhi Collection, without reference to the present publication, p. 389, note 3, middle.

p. 227 (p. 580), fig. 182, Giovanni Domenico Tiepolo, *Christ and the Woman taken in Adultery*: now Paris, Louvre, Donation Victor Lyon, 1961.

p. 365, fig. 327 (p. 366, fig. 329).

[There is a drawing in Leningrad, Hermitage, of a similar composition showing some of the figures represented in the reverse direction, and with the motif of *Pan and Syrinx* (fig. 329) appearing in the background. On the basis of the present essay, it was attributed to Jean Cousin le Fils by T. D. Kamenskaja, I. N. Nowoselskaja, *Staatliche Eremitage, Die französischen Zeichnungen des 15. und 16. Jahrhunderts*, Leningrad 1969, Nr. 33; *Meisterzeichnungen aus der Eremitage in Leningrad ...*, Graphische Sammlung Albertina, Ausstellung 25. Mai bis 25. Juni 1972, Kat.-Nr. 15, Abb. 34. — Likewise, another drawing in the Hermitage, *Landscape with Jupiter and Semele*, was also attributed to Jean Cousin le Fils by T. D. Kamenskaja, op. cit. Nr. 34, Taf. XX; *Meisterzeichnungen aus der Eremitage ...*, Albertina, Ausstellung 1972, Kat.-Nr. 14. — Both drawings were unknown to O. Benesch.]

Volume III

Selected Bibliography:

J. Végh, *Deutsche Tafelbilder des 16. Jahrhunderts in ungarischen Sammlungen,* Budapest 1972.

Text:

p. 641: Alpine School is actually Salzburg School, before 1461.
p. 661: Opifex, Martinus, should be listed under Martinus.